華人德　朱琴　·編著

歷代筆記書論三編

江蘇鳳凰教育出版社

圖書在版編目（CIP）數據

歷代筆記書論三編／華人德，朱琴編著. —南京：
江蘇鳳凰教育出版社，2022.07
ISBN 978 - 7 - 5499 - 9767 - 1

Ⅰ. ①歷… Ⅱ. ①華… ②朱… Ⅲ. ①漢字—書法理
論—中國—古代 Ⅳ. ①J292.1

中國本圖書館 CIP 數據核字（2022）第 009767 號

書　　名　歷代筆記書論三編
編　　著　華人德　朱　琴
責任編輯　徐金平
裝幀設計　孫寧寧
出版發行　江蘇鳳凰教育出版社（南京市湖南路 1 號 A 樓　郵編 210009）
蘇教網址　http://www.1088.com.cn
照　　排　南京紫藤製版印務中心
印　　刷　蘇州市越洋印刷有限公司
開　　本　850 毫米×1168 毫米　1/32
印　　張　23.5
本書定價　120.00 元
版　　次　2022 年 7 月第一版
印　　次　2022 年 7 月第一次印刷
書　　號　ISBN 978 - 7 - 5499 - 9767 - 1
網店地址　http://jsfhycbs.tmall.com
公　眾　號　蘇教服務（微信號：　jsfhjyfw）
郵購電話　025 - 85406265 025 - 85400774
盜版舉報　025 - 83658579

蘇教版圖書若有印裝錯誤可向承印廠調換
提供盜版線索者給予重獎

目録

目
録

三

目
録

五

朱 弁

（1085—1144）

字少章，號觀如居士。江西婺源人。宋建炎初，擢通問副使赴金，被拘十數年，歸後轉奉議郎。工詩詞。著有《聘游集》《風月堂詩話》等。

《曲洧舊聞》十卷，乃作者羈留金國時所撰，多述北宋舊聞掌故，間及詩文藝事。此據中國書店《四部叢刊》四編影印明嘉靖三十四年（1555）沈敕楚山書屋刻本整理收録。

蔡君謨得字法于宋宣獻，宣獻爲西京留守，時君謨其幕官也，嵩山會善寺有君謨從宣獻留題尚存。東坡評：今朝書以君謨爲第一。仁宗尤愛之，御製元舅隴西王碑文，詔君謨書之，其後命學士撰温成皇后碑文，又欲詔君謨書，君謨曰：『此待詔之所職也，吾其可爲哉？』遂力辭之。

《曲洧舊聞》卷一

東坡在海外，于元符二年春且盡，因試潘道人墨，取紙一幅，書曰：『松之有利于世者甚博。……』

《曲洧舊聞》卷五

沈作喆

字明遠。吳興（今浙江湖州）人。宋紹興五年（1135）進士，嘗爲江西漕屬，坐事奪官以歸，山居讀書。著有《南北國語》《寓山集》等。

《寓簡》十卷，乃作者山居時所撰，有所記憶輒寓諸簡牘，典章政事、人物軼聞、山川名勝、風土民情、圖籍書畫，紛綸叢脞，盡而有之。此據中國書店《四部叢刊》四編影印明刻本整理收錄。

柳子厚自言：『僕蚤好觀古書家所蓄晉魏時尺牘，甚具。又二十年來，遍觀長安貴人好事者所蓄，殆無遺焉。以是善知書，雖未嘗見名氏，望而識其時也。』予初謂不然，不敢信也。及遍觀古法書，或真迹，或石刻。真迹寡矣，年歲久遠，人間殆不復見，其僅存者皆歸御府，但追想其筆勢飛動，精神發越耳。石刻無生動意，然典刑具在，遺法賴以不泯，亦可以論其世也。予因以稽考筆法淵源，自其曾高，至于昆仍雲來，信乎其體變隨時有漸，雖古今特異，然流派不相雜也。又以知學問不專、聞見不博，孰見其有所得也哉？

近世言翰墨之美者，多言『合作』。予曾問邵公濟『合作』何義，曰猶俗語『當家』也。當，去聲。予日曾見《法書異錄》載王羲之與簡文書，云『下官此書甚合作，聊願存之』，得非是乎？北齊文宣時，魏收作《厍狄干碑》，令樊孝謙爲銘。陸卬不知，以爲收合作也。意與今所用不同，殆非也，然亦何等語？

《寓簡》卷五

義、獻以書名世，無間然矣，然王氏一門，自多能書者。詹事篤、荆州刺史廙、丹陽尹僧虔、黃門侍郎渙之、會稽內史凝之、豫章太守操之、中書令恬、領軍洽、散騎常侍徽之、東海太守慈、特進曇首、衛將軍珣、中書令珉，皆世受筆法，往往造微入妙。蓋平居見聞習熟，易爲工，不作難也。予觀後魏盧志與其子諶，皆法鍾繇書，子孫累葉，世有能名，至邈已上，兼善草隸，伯源尤謹家法。白馬公崔弘工衛瓘體，其家亦多名翰，浩爲最善。故魏之工書者，有崔、盧二門，亦王氏之比耶！然王氏家學才華尤著，非特書之一藝而已。王筠自叙云……『世傳安平崔氏、汝南應氏，其家相繼以文稱，然不過二三世而已，非有七葉之中，名德重光，人人有集，如吾門之盛者也』。考其言，信然。

《寓簡》卷九

筆法自蕭翁以來，模寫比擬，取諸物象，始盡其妙，如爲心畫傳神也。謂鍾元常行間茂密，如雲鵠游天，群鴻戲海；王右軍如龍跳天門，虎臥鳳閣；張芝如漢武好道，馮虛欲仙；羊欣如大家

婢爲夫人，舉止差澀，終不似真；蕭子雲如危峰阻日，孤松一枝，荊軻負劍，李鎮東如芙蓉出水，文采鮮明；索靖如王謝子弟，縱復不端，奕有一種風氣；獻之如河間少年，舉體沓拖，不可奈何；王僧虔如飄風忽舉，鷙鳥乍飛；【按：索靖與王僧虔之評語應互易。】阮研如貴游失品，不復排斥英賢，王褒悽斷風流，勢不稱貌；師宜官如朋羽未息，舉翮自退；陶隱居如吳興小兒，形質未成而骨格峭拔；張斯如辨士對揚，獨語不回，行必會理。又《書苑》謂衛夫人如玉壺水，瑤臺月，婉然人便退縮。吳施如新亭倡人，一往楊州，出語便意態生；袁崧如深山道士，見芳樹，穆若清風；逸少飛白霧縠卷舒，煙空焰灼；索靖草書絕世，名曰蠆尾銀鉤；張旭謂褚河南用筆如印泥，如錐畫沙，又謂草書孤蓬自振，驚沙坐飛。亞棲自謂飛鳥出林，驚蛇入草。語亦其奇，懷素得古釵腳，魯公得屋漏痕。竇臮謂李斯釵頭屈玉，鼎足垂金。凡此，不唯取像工妙親切，或類滑稽可喜。又有韋續《九品書》、李嗣真《書評》等，議論不及于前矣。

《寓簡》卷九

王僧虔工書，當宋武世，常用拙筆書，以拙見容。至齊，高帝與論書，則誦言曰：『臣正書第一，草書第二。陛下草書第二，而正嘗第三。臣無第三，陛下無第一。』其言不讓，略無隱情，蓋以齊高帝比宋孝武爲不忌嫉臣下故也。書，小伎耳，人主自賢而嫉能，至使其臣下有隱情避禍者。況天下事，治亂成敗、聽言用材之間，有大于此者乎！故欲盡人之能者，莫若至誠而有容也。

《寓簡》卷九

學書者謂凡書貴能通變，蓋書中得仙手也，得法後自變其體，乃得傳世耳。予謂文章亦然。文

章固當以古為師，學成矣，則當別立機杼，自成一家，猶禪家所謂向上轉身一路也。

《寓簡》卷九

偽物也。

鄴臺瓦皆雜金錫丹砂之屬陶成。先大父得其遺瓦，完全不毀，琢治之為方研，愈薄而益堅，縝

膩而廉密，入墨而宜筆，金砂之性猶存，故水漬之而不燥，真奇物也。世所傳用厚若塼而燥者，皆

《寓簡》卷九

昔賢謂見佞人書迹，入眼便有睢盱側媚之態，惟恐其汙人，不可近也。予觀顏平原書，凜凜正

色，如在廊廟直言鯁論，天威不能屈，至于行草，雖縱橫超逸絕塵，猶不失正體。未必翰墨全類其

人也，人心之所尊賤，油然而生，自然見異耳。

《寓簡》卷九

唐李嗣真論右軍書：《樂毅論》《太史箴》，體皆正直，有忠臣烈女之像；《告誓文》《曹娥碑》，

其容憔悴，有孝女順孫之像；《逍遙篇》《孤雁賦》，迹遠趣高，有拔俗抱素之像；《畫像贊》《洛神

賦》，姿儀雅麗，有矜莊嚴肅之像，皆見義于成字。予謂以意求之耳。當其下筆時，未必作意為之

也，亦想見其梗概云耳。

《寓簡》卷九

李陽冰論書曰：『吾于天地山川，得方圓流峙之常；于日月星辰，得經緯昭容之度；于雲霞草木，得沾布滋蔓之容；于衣冠文物，得揖讓周旋之體；于耳目口鼻，得喜怒慘舒之態；于蟲魚鳥獸，得屈伸飛動之理。』陽冰之于書，可謂能遠取諸物，所養富矣。萬物之變動，造化之生成，所以資吾之用者亦廣矣，豈惟翰墨爲然哉？爲文亦猶是矣。

《寓簡》卷九

書固藝事，然不得心法，不能造微入妙也。唐文皇帝妙于翰墨，常病戈法難精，乃作「戩」字，空其右，而命虞永興填之，以示魏鄭公，曰：『朕學世南，似盡其法。』鄭公曰：『天筆所臨，萬象不能逃其形，非臣下可擬，然惟「戩」字「戈」法乃逼真。』太宗驚嘆。學之精、鑒之明，乃至于此。作字尚爾，況于修身學道，爲國爲天下立大事，而可以苟簡鹵莽、姑息而爲之，有不敗者乎？鄭公之鑒裁，可謂入神矣。

《寓簡》卷九

王銍

字性之，人稱雪溪先生。汝陰（今安徽阜陽）人。博問該洽，長于國朝故事。宋紹興初，官迪功郎，權樞密院編修官，因纂《祖宗兵制》爲高宗賞識，詔改京官，後罷爲右承事郎，主管台州崇道觀。著有《補侍兒小名録》《雪溪集》等。

《默記》三卷，雜記北宋朝野故實、人物軼聞。此據《唐宋史料筆記叢刊》本整理收録，朱杰人點校，中華書局1981年出版。

華州西嶽廟門裏有唐玄宗封西嶽御書碑，其高數十丈，砌數段爲一碑。其字八分，幾尺餘，其上薄雲霄也。舊有碑樓，黃巢入關，人避于碑樓上，巢怒，并樓焚之。樓既焚盡，而碑字缺剥焚損，十存二三也。京兆姚嗣宗知華陰縣，時包希仁初爲陝西都轉運使，纔入境，至華陰謁廟，而縣官皆從行。希仁初不知焚碑之由，禮神畢，循行廟內，見損碑，顧謂嗣宗曰：『可惜好碑，爲何人燒了？』嗣宗作秦音對曰：『被賊燒了。』希仁曰：『縣官何用？』嗣宗曰：『縣中只有弓手三四十人，奈何賊不得！』希仁大怒曰：『安有此理！若奈何不得，要縣官何用！且賊何人，至于不可提

也？』嗣宗曰：『却道賊姓黄名巢。』希仁知其戲己，默然而去。

<div style="text-align: right">《默記》卷中</div>

李後主手書金字《心經》一卷，賜其宮人喬氏。喬氏後入太宗禁中，聞後主薨，自內廷出其《經》，捨在相國寺西塔以資薦，且自書于後曰：『故李氏國主宮人喬氏，伏遇國主百日，謹捨昔時賜妾所書《般若心經》一卷在相國寺西塔院。伏願彌勒尊前，持一花而見佛』云云。其後，江南僧持歸故國，置之天禧寺塔相輪中。寺後失火，相輪自火中墮落，而《經》不損，爲金陵守王君玉所得。君玉卒，子孫不能保之，以歸寧鳳子儀家。喬氏所書在《經》後，字極整潔，而詞甚悽惋，所記止此。

<div style="text-align: right">《默記》卷中</div>

徐鍇集南唐制誥，有宮人喬氏出家誥，豈斯人也？

<div style="text-align: right">《默記》卷中</div>

恩官人學王書，甚有楷法。常書以示眾云：『書者，一藝爾，可以記言紀事，非道人之所游心。知之不免生死，不知不障涅槃。有志于道者，請事斯語。』

<div style="text-align: right">《默記》卷下</div>

姚　寬　(1105—1162)

字令威，號西溪。嵊縣（今浙江嵊州）人。以父蔭補官，仕至尚書戶部員外郎、樞密院編修官。擅詩詞，精篆隸。著有《西溪集》《西溪叢語》等。

《西溪叢語》二卷，雜記朝野掌故，多考證典籍之異同，精審有據。此據《唐宋史料筆記叢刊》本整理收錄，孔凡禮點校，中華書局 1993 年出版。

古文篆者，黃帝史衙人蒼頡所作也。蒼頡姓侯剛氏，衙音語。

《西溪叢語》卷上

杜甫詩《丹青引》：『學書須學衛夫人，但恨無過王右軍。』衛夫人名鑠，字茂漪，即廷尉展之弟，恒之從妹，汝陰太守李矩之妻，中書郎李充之母，王逸少師。善鍾法，能正書，入妙、能品。王子敬年五歲，已有書意，夫人書《大雅吟》賜之。

《西溪叢語》卷上

蔡中郎《石經》：漢靈帝熹平四年，邕以古文、篆、隸三體書《五經》，刻石于太學。至魏正始

中，又爲《一字石經》，【編者按：所記誤，熹平石經爲隸書一體所書，正始石經乃三體所書。】相承謂之七經正字。《唐志》又有《今字論語》二卷，豈邑《五經》之外，復有此乎？《隋經籍志》，凡言《一字石經》，皆魏世所爲；有《一字論語》二卷，不言作者之名，遂以爲邑所作，恐《唐史》誤。北齊遷邑《石經》于鄴都，至河濱，岸崩，石没于水者幾半。隋開皇中，又自鄴運入長安，尋兵亂廢棄。唐初，魏鄭公鳩集所餘，十不獲一，而傳搨之本，猶存秘府。當時《一字石經》猶數十卷，《三字石經》止數卷而已。由是知漢《石經》之亡久矣。魏《石經》近世猶存，湮滅殆盡。

《西溪叢語》卷上

往年，洛陽守因閱營造司所棄碎石，識而收之，凡得《尚書》《論語》《儀禮》，合數十段。又有《公羊碑》一段，在長安，其上馬日磾等所正定之本，據《洛陽記》日磾等題名，本在《禮記碑》，而乃在《公羊碑》，益知非邑所爲也。《尚書》《論語》之文，今多不同，非孔安國、鄭康成所傳之本也。獨《公羊》當時無他本，故其文與今文無異。然皆殘缺已甚。

《西溪叢語》卷上

宋敏求《洛陽記》云：漢靈帝詔諸儒正定《五經》刊石。熹平四年，蔡邕與五官中郎將堂谿典、光禄大夫楊賜、諫議大夫馬日磾、議郎張訓、韓説、太史令單颺等奏定《六經》，刊于碑。後諸儒晚學，咸取正焉。及碑始立，其觀視及摹寫者，車乘日千餘兩，填塞街衢。其碑爲古文、篆、隸

三體，立太學門外。又云：魏正始中，立篆、隸、古文《三字石經》，又刊文帝《典論》六碑，附

其次于太學，又非前所謂《一字石經》也。

又，晉石經，隸書，至東魏孝静遷于鄴，世所傳《一字石經》，即晉隸書，又非魏碑也。今漢碑

不存，晉、魏石經亦繆謂之蔡邕字矣。唐秘書省內有蔡邕《石經》數十段，後魏末自洛陽徙至東宮，

又移將作內坊。貞觀四年，魏徵奏于京師秘書內省置，武后復徙于秘書省，未知其《一字》與《三

字》也。

《西溪叢語》卷上

宣和貴人家，有寫《唐會要》一軸，係第七卷，後題行官楊小瑛書，字畫頗佳。

《西溪叢語》卷上

《蘭亭》惟定武舊本最佳。薛帥別刊木易之。新本『端』『流』『帶』『石』『天』五字損，可以

驗，舊本皆全。

《西溪叢語》卷下

端硯。下巖，色紫如豬肝，密理堅緻，溫潤而澤，儲水發墨，叩之有聲。但性質堅，礦斷裂，

尤多瑕疵。

秋楓巖，石色微淡，可亞下巖，堅潤不及。

梅根巖，一名中巖；桃花巖，一名上巖。二巖石俱皆沙壤相雜，無水泉，色淡而燥，肌理

稍疏，然中巖又勝上巖。

新坑，石色帶紅紫，其文細密，材質厚大無瑕，然止是崖石，頗乏堅潤。

後歷，石與新坑略相似，又處其次。

西坑六崖，石色青，微黑，佳者如歙石，粗羅紋，而發墨過之，石眼圓暈數重，青白黃黑

相間，極大者為最勝。

土人以晶瑩圓明、中無瑕翳者為活眼，形模相類、不甚鮮明者為淚眼，形體略具、內外皆白、

殊無光彩者為枯眼。

《西溪叢語》卷下

唐秘書省有熟紙匠十人，裝潢匠六人。潢：《集韵》：『音胡曠切。』《釋名》：『染紙也。』《齊

民要術》有《裝潢紙法》，云：『浸蘗汁入潢，凡潢紙滅白便是，染則年久色暗，蓋染黃也。』後有

《雌黃治書法》云：『潢訖治者佳，先治，入潢則動。』《要術》，後魏賈思勰撰。則古用黃紙寫書久

矣。寫訖入潢，辟蠹也。今惟釋藏經如此，先寫後潢。《要術》又云：『凡打紙欲生，生則堅厚。』

則打紙工蓋熟紙匠也。予有舊佛經一卷，乃唐永泰元年奉詔于大明宮譯，後有魚朝恩銜，又有經生

并裝潢人姓名。

《西溪叢語》卷下

一三

倪思

（1147—1220）

字正甫。歸安（今浙江湖州）人。宋乾道二年（1166）進士，歷官著作郎、中書舍人、禮部侍郎，謚文節。著有《披垣詞草》《兼山論著》等。

《經鉏堂雜誌》八卷，乃作者晚年札記之文，涉及朝政家務、讀書心得、歷世感悟。潘大復稱其論朝事有忠臣愛君之心，論家政有君陳孝友之念，論山川有遺世獨立之志，論世味有藻鑒人倫之明，繁而不亂，約而有規。此據上海古籍出版社《續修四庫全書》影印明萬曆潘大復刻本整理收錄。

本朝字書

本朝字書，推東坡、魯直、米元章。然東坡多臥筆，魯直多縱筆，米元章多曳筆。若行草尚可，使作小楷，如《黃庭經》《樂毅論》《洛神賦》，則不能矣。其他如蘇子美、周越，近世如吳說輩，皆不免于俗。獨蔡君謨行書既好，小楷如《茶譜》《集古錄序》，頗有二王楷法，若大字楷法則亦不免俗，而氣骨不瀟灑，若《有美堂記》《晝錦堂記》及《荔枝譜》，諺所謂『厚皮饅頭』是也。大抵楷法貴于端重，又要飄逸，難乎兩全，不可以瞞人，故善書者尤以爲難。

《經鉏堂雜誌》卷六

李心傳

（1167—1244）

字微之。四川井研人。有史才，通故實。宋慶元元年（1195）薦于鄉，未第。紹定四年（1231）爲史館校勘，賜進士出身，專修《中興四朝帝紀》。端平元年（1234）遷著作郎，踵修《十三朝會要》，書成，召爲工部侍郎。嘉熙二年（1238）遷秘書少監，國史館修撰。著有《高宗要錄》《朝野雜記》《舊聞證誤》等。

《舊聞證誤》四卷補遺一卷，記載宋代朝野掌故，凡制度沿革、歲月參差、名姓錯誤，詳徵博引，折衷是非。原書十五卷，明代已無全帙。清四庫館臣從《永樂大典》中輯出一百餘條，編爲四卷。此據《唐宋筆記史料叢刊》本整理收錄，崔文印點校，中華書局1981年出版。

仁宗至和中鑄錢，文曰「至和元寶」「至和通寶」，皆真、篆書二品，「至和重寶」真書一品。仁宗嘉祐元年鑄錢，文曰「嘉祐元寶」「嘉祐通寶」，并真、篆文二品。闕書名，脫心傳按語。

前世牌額，額必先掛而後書，牌必先立而後刻。魏凌雲臺至高，韋誕書榜，即日皓首，此先掛之驗也。今則先書而後掛。闕書名。案：《晉書·王獻之傳》，太元中，新起太極殿，謝安欲使獻之題榜，以爲萬代寶，而難言之。試謂曰：『魏時凌雲殿榜未題，而匠者誤釘之，不可下，乃使韋仲將懸筆書之，比訖，鬚髮盡白，纔餘氣息。』據此，則乃一時匠者之誤，非古人皆先掛而後書也。

《舊聞證誤》卷四

台州筆吏楊滌者，能詩，亦可觀。其外氏，唐元相國之裔，偶持告身來，乃微之拜相綸軸也。銷金雲鳳綾，新若手未觸。白樂天作并書，後有畢文簡、夏文莊、元章簡諸公跋識甚多。尋聞爲秦熺所取，恨當時不能入石也。闕書名，出王明清《揮麈前錄》。按：考唐《白傳集》，其在翰林嘗當五相制，乃裴坰、張弘靖、李絳、韋貫之、武元衡爾。其在中書嘗草微之諭，德及翰林兩制。蓋樂天以元和初爲學士，而微之長慶二年始入中書，其相去遠矣。此所記必有誤。

《舊聞證誤》卷四

伊世珍

《琅嬛記》三卷，舊題元伊世珍撰，明人錢希言以爲桑悅僞托。是書仿《雲仙雜記》而作，記載神怪故事，荒誕猥瑣。書中各條皆注明出處，而所引書名，真僞相雜。此據臺北新文豐出版公司《叢書集成新編》影印清嘉慶間張海鵬輯刻《學津討原》本整理收錄。

此者。本傳。

楊達贈姚月華以筆墨，書側理云：『奉送不律，陙糜有二。』女侍在側，問曰：『不律、陙糜，何也？』曰：『楚謂之聿，吳謂之不律，燕謂之弗，皆筆名也。漢人有墨名曰陙糜。』女子博物有如

《琅嬛記》卷上

姚月華筆札之暇，時及丹青，花卉翎毛，世所鮮及，然聊復自娛，人不可得而見也。嘗爲楊生畫芙蓉匹鳥，約略濃淡，生態逼真。楊喜不自持，覓銀光紙裁書謝之……本傳。

《琅嬛記》卷上

試鶯以朝鮮厚繭紙作鯉魚函，兩面俱畫鱗甲，腹下令可以藏書，此古人尺素結魚之遺制也。試鶯每以此遺遷，嘗有詩云：『花箋製葉寄郎邊，江上尋魚爲妾傳。郎處斜楊三五樹，路中莫近釣翁船。』貞觀中事也。

《元散堂詩語》

宋遷以霞光箋裁作小番，長尺廣寸，實素魚錦囊中遺試鶯，謂之新尺一。《採蘭雜志》

《瑯嬛記》卷上

袁瓘爲施蔭作古硯歌，中有句云：『青州熟鐵不足數，衛公結隣差可方。』古有青州熟鐵硯，甚發墨。《謝氏詩源》

《瑯嬛記》卷中

羲之有巧石筆架名崲班，獻之有班竹筆筒名裘鍾，皆世無其匹。《致虛閣雜俎》

《瑯嬛記》卷中

陳頎 （1414—1483）

字永之，號味芝。長洲（今江蘇蘇州）人。明景泰元年（1450）以《春秋》領鄉薦，明年以乙榜授湖州府學訓導，改荊州府學，復改開封府陽武縣學，未幾致仕。博學工古文，以醫自給。著有《味芝居士集》《閑中今古》等。

《閑中今古》二卷，爲作者分教陽武時所撰，凡朝章國故、詩文藝事、人物軼聞，皆有所涉，事核而辭詳。此據上海古籍出版社《續修四庫全書》影印明抄本整理收録。

近閲筆談云：『唐貞觀中，購求前世墨迹甚嚴，非吊喪問疾書迹，皆入内府。士大夫家所存，皆當日朝廷所不取者。』乃如此帖，是近代所臨，然此真迹，今時亦不可得矣。 《閑中今古》卷下

余家藏前人所臨鍾、王諸名人法帖一册，多是吊喪問疾書簡。嘗問諸前輩長老，多不知其所以。

舊傳王羲之書，惟《樂毅論》乃羲之親書于石，其他皆紙素所傳。唐太宗以石本隨入昭陵，爲温韜後發昭陵得之，復傳人間。宋朝入高紳學士家。沈存中言，紳之子安世在蘇州，石已破爲數片，

以鐵束之。安世死，爲富家得之，後亦不復見。其所傳者，皆摹本也。予家舊存一本，乃後人所摹無疑，然世亦罕見。惜缺其數行，屢訪求之，爲壽于木，庶永其存，然不可得。每展玩，輒爲扼腕。

筆工之良者，莫如吳興。在元有陸穎，國朝則有王古用。趙子昂精于書法，其所用筆，皆出自穎。然每日攻書，自小楷至于行草，輒用一枝。其後見召，將行，有父老贈數筆，每一筆用數年不禿。後詢其故，乃于舊筆中選其兔毫之勁者所製，蓋老將之練卒，久戰而不敗也。予先考海樵先生，嘗命家人收藏舊筆，兔毫筆幾成大束矣。有王用良者，頗繼母之從兄也，過而見之，投于河，先考聞而嘆息者久之。其時尚不知其爲何用，以今始知其欲選用舊筆毫也。記之以示製筆者。

馬愈

字抑之。嘉定（今屬上海）人。明天順八年（1464）進士，官至刑部主事。能詩善書，縱佚不羈。

《馬氏日抄》一卷，雜記軼事瑣聞。此據臺北新文豐出版公司《叢書集成新編》影印清道光十一年（1831）六安晁氏排印《學海類編》本整理收錄。

李廷珪墨

予一日至英國府中，見勳衛留馮損之作字，出建安瓦研、御府長毫雉花筆，一紫囊裹李廷珪墨。墨圓餅，蟠劍脊雙龍，金泥已模糊矣，墨色渾渾不精亮，下趾磨去十之三矣。余諦視久之，曰：『此墨若真，亦大有年矣。廷珪乃唐僖宗時人，僖宗至唐末三十六年，經五代五十七年，歷宋三百十七年，歷元九十三年，至我朝又八十餘年。廷珪之墨，不識猶有存乎否焉？』損之笑曰：『縱使不然，亦必佳品，所謂試可乃已。』遂令人磨之，其堅如石，瓦爲墨所畫。余止之，曰：『此真廷珪墨也。予聞前輩云，廷珪每料用真珠三兩，擣十萬杵，故經世久而剛硬。用之有法，若用一分，先以

水依分數漬一宿，然後磨研乃不傷研。此墨剛而畫研，殆必真者。」勳衛曰：「此先祖受賜于內廷之物耳。」

《馬氏日抄》

方城石

鬻工林旺攜一玉硯求售，上圓下方，色淡紫，溫潤有光，背有文曰「紫玉」，古篆書也。予向日視之，其瑩如鑒，以墨磨之，膩而不滑，墨隨手下。即有范生語之曰：「此非玉也，乃方城石耳。」林問故，曰：「此石出方城縣葛仙公巖內，石理如玉，瑩如鑒光。著墨如沉泥不滑，稍磨之，墨即下而不熱，發泡故細。良久墨發生光，如漆如油，有艷不滲，歲久不乏，常如新成。故米元章謂其有君子一德之操。磨之聲平有韵，比他石絕異。亦有淡青白色者。此硯雖非玉，亦石中上品也。」林曰：「何硯最貴？」林曰：「玉為貴。玉出光為硯，著墨不滲，發墨有光，故貴。俗云「磨墨處不出光者非也。」曰：「何為出光？」曰：「琢而弗礱，故不能光，礱而光之為出光。玉雖出光，弗礱，大抵硯貴發墨為上，色次之，形著工拙又其次也。文藻綠色雖天然，失硯之用。玉雖出光，大能發墨，故最貴。使不發墨，雖玉亦奚以為？」林曰：「何以謂之發墨？」曰：「磨墨不滑，停墨良久，墨汁發光，如油如漆，明亮照人，此非墨能如是，乃硯石使之然也，故發墨者為上。」林曰：「生泡者何謂也？」曰：「此膈力也。古墨無泡，膠力盡也。李廷珪墨磨之無泡，若石滑磨久，墨下遲則兩剛生熱，故膠發生泡也。」林曰：「此硯不滑，何以亦有細泡？」范曰：「此石不熱，但墨膠太重，故亦有泡，泡亦細小，乃墨之病耳，非硯責也。」

《馬氏日抄》

唐錦

（1475—1554）

字士綱，號龍江。雲間（今屬上海）人。明弘治九年（1496）進士，官至江西提學副使。著有《龍江集》等。

《龍江夢餘錄》四卷，乃作者避暑龍江別業時所撰讀書筆記。唐氏移疾家居，日與經史爲伍，性嗜睡，醒或有得，引筆伸紙，哀所憶而志之。以夢餘名者，蓋得之心而寓之夢，非真記夢中事也。此據上海古籍出版社《續修四庫全書》影印明弘治十七年（1504）郭經刻本整理收錄。

法書名畫，特可資目前之玩耳，于身心何補哉？好奇僻古之人，類皆敝精殫神于其間，欲以區區智力，擅爲己有，患得患失，唯日擾擾，甚可笑也。夫唐太宗之玉匣、桓玄之輕舸、王廣津之複壁，豈其秘惜有不至哉？然竭天下之力而不能守，卒歸于狼籍散逸而已耳。坡公有云：『譬之煙雲過眼，百鳥感耳，豈不欣然接之？而去亦不復念也。』必如此，乃可以言達。彼辨才者，死捍之，亦愚矣哉！

宋蘇才翁以書法獨步一時，其草聖多得之懷素，而黃山谷、陳懶散又出于才翁也，與工蘇子美齊名，宋裕陵尤重之。然深服文正范公楷法之妙，嘗求寫乾卦，公以字數多，眼力不逮，故以小楷寫《伯夷頌》歸之。近見石刻于吳中范家園，極端勁秀麗，無毫芒縱逸之態。其視浮佻之徒、貴輕揚而賤持重者，豈直睢陽蘇合彈與蜣蜋糞丸比哉？宋諸老皆題誌之，謂此書實爲天下萬世綱常計，非諛語也。

《龍江夢餘錄》卷一

蔡君謨書法絕倫，眾體皆備，極爲坡公所推重。平生不與人書石，唯歐公文則樂書之。若《陳文惠神道碑》《薛將軍碣》《東園記》《牡丹記》《有美堂記》《晝錦堂記》《集古錄序》，皆君謨所書。近見《晝錦堂記》墨本，方整古雅，真奇筆也。劉克莊所謂「比顏倍秀麗，眡柳更敷腴」，非虛語矣。宋初善書者四家，曰蘇、黃、米、蔡，愚竊以爲蔡當居三公之上。

《龍江夢餘錄》卷三

顧應祥

（1483—1565）

字惟賢，號籜溪。長興（今屬浙江湖州）人。明弘治十八年（1505）進士，歷廣東僉事、雲南巡撫，仕至刑部尚書。嘗從王守仁、湛若水游。工詩文，精算學。著有《南詔事略》《測圓海鏡》《弧矢算術》《崇雅堂集》等。

《靜虛齋惜陰録》十二卷附録一卷，爲作者晚年所撰筆記，以平日見聞、議論，筆之于册。卷一論理，卷二理學，卷三論學，卷四讀易，卷五尚書、詩、三禮、春秋、諸子，卷六字學、數學、曆算、律呂，卷七至九論古，卷十至十二論雜。此據上海古籍出版社《續修四庫全書》影印明刻本整理收録。

古者寫書，俱用黃紙。有誤，以雌黃水塗之而更改其上，晉王衍言語未安，隨即改口，故號口中雌黃。今人乃以好褒貶人之得失者，謂之雌黃，誤矣。予嘗見洪邁進《萬首唐詩表》，内亦云用雌黃水塗字，則宋人亦用黃也。又古人書俱卷成軸，故曰玉軸牙籤。鄞侯家多書架，插三萬軸，是可證也。予昔巡撫滇南，見大理府古寺中有藏經一部，皆黃紙寫卷成軸，字畫端楷帶行書，極其工緻，

蓋蒙段氏舊物。每卷後有一紅印，曰『皇帝聖德奉戴玄珠』，乃其僭僞時稱號也。士大夫取其卷尾一幅，以爲手卷，其中間有字者，揭去一層，亦尚可用，今皆零落盡矣。後世書用摺本而猶稱卷者，襲其舊也。天台陶九成《輟耕錄》云：『真誥中謂一卷爲一弓。』楊用修《丹鉛錄》又云：『道書以一卷爲一弓，音周，與軸通。』及考字書，并無弓字，亦無弓，止有弔，音鳩，相糾繚也。漫志之，以俟知者。

郎瑛

（1487—？）

字仁寶，號藻泉，學者稱草橋先生。仁和（今浙江杭州）人。絕意仕進，潛心著述。家富藏書，年八旬猶日綜群籍，參互考訂。著有《萃忠錄》《七修類稿》等。

《七修類稿》五十一卷，續稿七卷，乃郎氏以畢生精力撰成之筆記，凡天地、國事、義理、辨證、詩文、事物、奇謔七類。此據上海古籍出版社《續修四庫全書》影印明刻本整理收錄。

羲之子昂

余嘗觀羲之《諫殷浩北伐書》，喜其事理通暢，深中當時之弊，勸其輯和朝廷，又見明識遠略。又嘗見趙子昂《論至元鈔法與說》，徹裏論桑哥罪惡，亦深中事宜，而忠謀不淺。一則朝廷不能大用，留心翰墨；一則累于翰墨，而年老遂已。羲之豈可以清談者目哉？子昂豈可以書畫者例哉？是皆以其小而掩其大耳。故宋杞嘗曰：『世獨以善書稱之，何待羲之之淺也！又以山陰書扇事爲圖，尤可笑也。』楊載稱子昂曰：『知其書畫者，不知其文章；知其文章者，不知經濟之學。』詎不信夫，惜子昂第失其大節耳。

《七修類稿》卷十五

墨磨人

宋石昌言藏李廷珪墨不用，但玩之而已。或戲之曰：『子不磨墨，墨將磨子。』後東坡見昌言墓木，曰：『木拱矣，墨固無恙。』予以與『留與他人樂少年』同意。　　《七修類稿》卷十六

書畫難易

予嘗問能書之人，真、草孰難？咸以正書難也。蓋以真難方正，草可掩飾耳。後讀史，方知果然。史稱張長史始同顏魯公學正書，張知不及顏，遂去而學草，此可知矣。又嘗問友人沈懋學仕：『書與畫孰難？』沈曰：『畫易。』予曰：『何以見之？』彼以『畫使學某，則看者亦知是某畫也；書雖學某書，看者亦可知似某書耶？』予戲曰：『可以教矣。』蓋《畫記》載吳道子學書于張顛、賀知章不成，因工畫，遂深造妙處。此又知難易之分也。　　《七修類稿》卷十七

澄心堂紙

澄心堂紙，陳後山以謂『膚如卵膜，堅潔如玉』，此必見之而言之，得如此真也。但在宋時，亦罕覯。劉貢父詩云：『當時百金售一幅，澄心堂中千萬軸。後人聞此那復得，就使得之亦不識。』予嘗見一幅，堅白則同，但差厚耳。及宋板所搨六帖之紙，亦似之，又覺差少黑也。世以此紙爲宋物，

殊不知澄心堂乃南唐烈祖徐知誥金陵燕居之名。今《南畿志》作藏書籍處，誤矣。宋時即誤以爲知誥之子元宗所造，《詩文發原》以爲後主所造，皆非也，故《後山叢談》辯之。今《徽州志》又以爲出于彼地，與李廷珪墨爲二絕，則誤之尤甚矣。諒後山宋人，且嘗見之，辯爲烈祖所造無疑。惜歐陽公亦曰『但不知出處』。

《延陵碑》

《延陵季子碑》在鎮江，其文曰：『有吳延陵君子之墓。』世傳爲孔子書。《學古編》以爲，古法帖止云『嗚呼有吳君子』而已，篆法敦古，似乎可信，今碑妄增『延陵』『之墓』四字，除『之』字外，三字是漢人方篆，不與前六字合，又且『君子』字作『季子』，顯見其謬。蓋漢器蜀郡洗『郡』字半片正是此『君』字也。歐陽公《金石錄》又以爲孔子平生未嘗至吳，蓋以《史記》世家考之，推其歲月蹤迹南不逾楚之故，復引張從申《疑記》云：『舊石湮滅，玄宗命殷仲容模搨以傳。』是開元以前已有本矣。予按：歐陽、子行皆辨非孔子，明矣。或者即仲容所書，借孔子以欺世，此秦觀所以疑唐人之所書有見也。《丹鉛續論》又謂陶潛作季札讚曰：『夫子戾止，爰詔作銘。謂題有吳，延陵君子。』此可證爲古有。據此，則子行敦古可信之言又是也。但陶集無此讚，載《藝文集》，知今非全集也。

《換鵝經》

羲之書經換鵝事，張淏《雲谷雜記》辨之甚明。但文多而難備録，蓋以羲之兩次事也。今予略

其辨，直著其義于左：一書《道德經》，是偶悦山陰道士之鵝，求市不得，因爲之寫换也。此出傳

中所謂『寫畢欣然籠鵝而歸』。一書《黄庭經》，亦山陰道士好《黄庭》，又知義之愛白鵝，遂以數頭

贈之，得其妙翰。出張君房《雲笈七籤》。俱緣以寫經换鵝，故後人指爲一事，辯之紛紛也。獨李太白

于《右軍》詩云：『右軍本清真，瀟灑在風塵。山陰過羽客，愛此好鵝賓。掃素寫道經，筆精妙入

神。書罷籠鵝去，何曾别主人。』又《送賀賓客歸越》詩云：『鏡湖秋水漾晴波，狂客歸舟逸興多。山

陰道士如相見，應寫黄庭换白鵝。』此可知矣。至若《衍極》之論固精，恐白不至如此誤也。

《七修類稿》卷二十

（東）方朔畫贊

《東方朔畫贊》，晉夏侯湛撰，唐顏真卿書也。昔人論顏書，惟此與《中興頌》最爲奇偉。惜

《中興頌》在歐陽公集古時，已無原刻，今併補本亦鮮。畫像贊雖流于世，世多寶之。自今觀之，字

有大小模糊，亦補本搨損者耳。又其文與《文選》所載，有二字不同：選本『棄俗登仙』，碑曰

『棄世』；選本曰『神交造化』，碑曰『神友』。予意木板易于翻刻，因亦多訛，石則堅久，考訂必

正，就使重刻，亦不差也。況木板、石刻，字之大小已殊，而訛之難易自别。就『友』與『交』字，

固二義無異，『世』與『俗』二字，豈可并哉？當以碑爲是。

《七修類稿》卷二十

高氏書

歐陽文忠公《金石錄》曰：『余集古文，自周秦以下，訖于顯德，凡千餘卷。其名臣顯達下至幽隱之士所書，莫不皆有，而婦人之書，惟此高氏一人。』予以歐陽好古，不減米老，而《金石錄》亦可謂滄海鄧林也。衛夫人，王逸少之師，學書者皆知之，但少碑刻布流于世，歐陽之不收者何耶？豈書法之不足取耶？否則，如刀劍錄之缺干將，鎮鋣，甚爲缺典。按：高氏，唐參軍房璘之妻；衛夫人名鑠，字茂漪，晉汝陰太守李矩妻。并注于右。

《七修類稿》卷二十

碧落碑

絳州與龍宮有碧落石像，背刻其篆文，世傳爲碧落碑也。其篆李璠之以爲陳惟玉書，李漢以爲黃公譔書。《五總志》以爲一在澤州，立于佛龕之西，黃公譔爲姚立石以表孝。此或非也。何後世不傳而諸書不言耶？抑亦爲孝子事耶？或爲黃公譔也。《洛中紀異》乃云：『文成，有二道士來，請刻之。閉戶三日，不聞人聲，人怪而破戶，惟見二白鴿飛去，篆刻宛然。今世未知其詳，但云道士寫畢，化鶴而去。』又曰：『李陽冰臥看二日，毀其佳者數字。』噫！此後世見其字之美戀而神其説者歟？按：歐陽《集古錄》亦以此説尤怪，不足爲信。又無毀字之言，意碑字必損于歐陽之後。故後

于歐陽者，又增李陽冰之事也。況陽冰豈忌善者哉？就使誠有道士，孰肯不知其名而使之刻耶？又

且有化鳥之妄。元吾子行《學古編》已辯爲陽冰之書，蓋唐人能篆者無出陽冰之右。子行又曰：

『字雖多，有不合法處，而自有神氣。』今讀其字，果于難識。昨獲楷書者一通，乃咸通十一年七月

十一日鄭承規所立，豈非因其字之難辯而復書耶？今附錄于左，以俟好古者得有以考焉。

其文曰……

《七修類稿》卷二十

蘭　亭

右碧落碑，又有無缺字者，恐則近時翻刻，筆法不逮古遠矣。

《禊帖》定武本，今不可得矣。聞其石在金華一士人家，當道曾取觀之，以筆法不類，遂還其

主。予嘗聞詹仲和論右軍書《禊帖》事云：『書後復書數百本，終不及當日者。』又曰：

『別帖文牘之類，并無一紙可比者。』余亦曰：『或過意者別紙數行數字，事又不文，若寸錦片玉，

雖爲可貴，玩之易盡。《蘭亭》既文而長，真若文錦百丈，展玩之間，無不滿意也。』昨偶讀宋思陵

《翰墨志》，亦有此論，遂書。

《七修類稿》卷二十一

章　草

章草者，漢元帝時黃門令史游作《急就章》，繼而杜操、皇象、張芝始變草法，以書此章，故曰

章草。宋羅願常言之『急就章』矣，世因不知《急就章》而併此懵然。況數說混淆，莫之辨正，今略爲明之。張懷瓘《書斷》曰：『建中初，杜操善草書，章帝喜之，令上表亦作草書，故曰章草。』

又謂蕭子雲曰『章草者，漢齊相杜操始變藁法』非也。又引王愔以元帝時史游作《急就章》，解散隸體，粗書之，漢俗簡惰，漸以行是也。據此，則自相疑惑，謂之《書斷》，可乎？近世又以法帖首《千文》辰宿等八十四字，以爲漢章帝所書，遂爲章草。然黃山谷、米元章俱辨爲謬，明矣。復曰可通于章奏者，即懷瓘意也，不知何據哉？且章帝喜草書，令之草表，庶有可通，豈一概草草可哉？黃伯思《法帖刊誤》云：『凡草書分波磔者名章草，猶古隸之生今正書。故章草者，當在草書先，若章帝者，但謂之草。』又曰：『本無章名，因漢杜操善此書，章帝稱之，故後世目焉。今卷首偶章草者，便以爲章帝書，謬矣。』此雖似明白，猶未纖悉其義，何也？『本無章名』以下，即前二說，不必辯矣。其曰『分波磔者爲章草』，蓋由杜操、皇象、張芝方草書《急就》後，惟皇之本傳焉。皇多波磔，今以分波磔者即曰章草。使張、杜之本亦傳，未可即以波磔者名之也，觀法帖張書可知矣。其曰『猶古隸之生今正書』，蓋史游取《蒼頡篇》中正字作《急就章》。正字者，古真書也。秦人王仲次以古書方廣，加少波磔，是爲八分，而皇象特少變八分而草之耳，故多波磔，故曰『解散隸體』。觀姜白石《書譜》亦曰：『學草者，先取法于皇象、張芝，則結體平正，然後效右軍之變化奇崛。』豈非尚在草書之先耶？其謬加章帝名者，又可謂之章草耶？如此則章草方明，而書之來歷亦庶幾也。

古 字

古字多矣，不及錄出。但如崧、烟、針、碁、栖、笋、飢、个等字，世每以爲省筆者，不知反是古字。

禹碑釋文

禹碑釋文，楊殷元、靖陽生俱有刻矣，但十餘字不同。據《游宦紀聞》云，『癸酉』二字難識，二公皆未釋之。似雖有人心之靈，萬里相符之妙，然則『癸酉』二字無耶？無，則此碑今據《紀聞》而明，《紀聞》亦僞者耶？殊不知字特奇古，非秦漢以下碑文之可證，不過擬其形似者釋之耳。如較廬山紫霄峰刻法帖，禹書亦皆不類，是所謂古書不必同文意也。予因二字欠釋及，『以此』二字，楊曰非古文語，似矣。予意楊釋爲『久旅』，尤非古文語，蓋『忘家』即『久旅』矣；不若依舊，則形象庶幾耳。故擬其相似者，更其十一字，亦庶幾文義之通也。書之于左，仍以二公所釋各注于下，以俟博古君子。若夫辨非禹碑及翻刻來歷，自有尚書顧東橋、太守季彭山諸説在焉。

泰山没字碑

泰山有没字碑，秦始皇所建，今日石表，又曰碑套，俗曰神主石。予意謂石表者，以理裁之而已；謂碑套者，理或然也。按始皇東行郡縣，上鄒嶧山立石，與魯諸生議刻石頌德，議封禪、望祭山川，乃遂上泰山，立石封祠祀。又作琅耶臺，登之罘，及東觀、碣石，東上會稽，皆刻石頌德，載之史記，未嘗有無文之碑也。《衍極》《集古錄》皆云六處七碑。獨此泰山，正封禪望祭之地，復立無字石耶？史傳封禪有金册石函、金泥玉檢，此非其石函之文，玉爲之檢，可無石套之理乎？今史載封禪而無文，且始皇立石頌德，邀名後世，安知不晉人一樹于山、一沉于水，殆恐磨滅而復爲一套之理乎？非封禪文之套，則頌德碑之套無疑。且思《倦游録》載唐諸陵無碑，獨乾陵西南隅有無字碑。然乾陵欲表識之耶？殆亦碑套耳。今益都楊太守應奎親見某寺移一無字古碑，不意中復有隸文之石，外乃套耳，然後知碑爲隋時所刻，是古人真有石套事矣。惜近時仕宦題詩云『莫怪無題字，秦王不好書』，可笑。

《七修類稿》卷二十五

千字文

《玉溪清話》云：『梁武帝得鍾繇破碑，愛其書，命周興嗣次韻成文。』或又云：『武帝欲學書，命殷鐵石選二王千文，召周興嗣次韻。』二説不同，然皆武帝時事也，似當以前説爲是。

云：『在蘇常某家，見唐刻《千字文》一帙，儼然鍾繇筆法。』但子昂後跋，以爲東坡書，不知何

也。余又以《淳化帖》上《千文》，亦類鍾繇，其王著因『海醶河澹』等字，以爲章草，誤指漢章帝之書，則米南宫、黄長睿辯之明矣。其《楊公談苑》云：『敕員外郎某人撰。』「敕」字是「梁」字。

余意戒敕雖興于漢，至唐顯慶中始云『不經鳳閣鸞坡不得稱敕』，此非『敕』字，一也；况前無武帝説話，用『敕』字亦無謂，且『梁』字既通，草書又似『敕』字，必然傳寫之訛，二也。據此，則楊公之言，可信無疑。余又云：『武帝既命周興嗣以成文矣，又何云次韵？』殊不知當時蕭子範有《千字文》一卷，武帝集成千文，故云。若重字者，『女慕貞潔』與『紈扇圓潔』同『潔』字。

吴枋《野乘》云：『宜改造「清貞」。』予意『清』字亦有『夙興温清』矣，不若改爲『貞烈』。人以華亭張東海看出，非也。『布射遼丸』之『遼』，當作『僚』，蓋宜『僚』非此『遼』也。『并皆佳妙』從上文對讀來，當作『并佳皆妙』，庶幾文理方通，或者初時三字皆不錯亂，後或刊寫之訛，遂至如此。惜今若文徵明亦未改正，至若閩中所刊童蒙之本，所差尤多，固非養蒙之道，此等未足爲辯也。

《七修類稿》卷二十六

唐詩晉字漢文章

嘗言唐詩晉字漢文章，此特舉其大略。究而言之，文章與時高下，後代自不及前，如風草之説是也。漢豈能及先秦耶？字書變入草法，晉室能書者眾矣，二王相繼，盛于一時，故足稱許；至如篆、隸，雖曰二王、僧虔能解，較之秦漢古意遠不及也，故有書學自義之壞了之説。唐以詩取士，

故盛于唐，又得李、杜爲之大宗，若較晉、魏諸人古選之雅，又不可得矣。至若宋之理學，真歷代之不及。若止三事論之，則宋之南詞、元之北樂府，亦足以配言耳。　《七修類稿》卷二十六

米字法貫休

米字宕逸可愛，近多效之。原米法貫休也，有石刻彌勒贊可證。《說林》中以貫休字學米，非也。貫休，五代人。詳詩文類。

《七修類稿》卷二十六

張顏書

張旭雖以草書名世，予嘗見有《郎官石》之楷也。楷字無出顏、柳。柳雖有骨，似疏脫少勁拔，且書體一例。魯公之書，予所見者《東方朔像贊》與《金天王廟題名》，皆大字也，一則莊偉，一則俊拔，小字如《干祿帖》與《麻姑壇記》，《干祿》則持重舒和，《壇記》則遒逸緊潔，似非一手所出，意者傳模鐫刻之有工拙耳。及觀《多寶》《座位》等碑，則筆意又迥不同，把玩久之，筆畫形體，雖有粗細大小，而帖帖有法，愈看愈佳，此公之書百世不可及也。殆如公之爲人，雖所遇不同，無一毫之邪媚。正歐公云：『杜濟之碑雖不書名，殆非魯公不能也』。正謂是耳。

《七修類稿》卷二十八

杭石經并考

宋紹興二年，高宗宣示御書《孝經》《易》《詩》《書》《春秋左傳》《論語》《孟子》《中庸》《大學》《學記》《儒行》《經解》五篇，刻石太學。淳熙中，孝宗建閣藏之，親書扁曰『光堯石經之閣』。

朱子修白鹿洞書院，奏請石經本，即此是也。元初，西禿楊璉真伽造塔于行宮故址，欲取碑石壘塔。

時杭州路官申屠致遠力爭止之，幸而獲免。後學爲西湖書院，碑閣俱廢。國朝改爲仁和學，後洪武末徙仁和學于城隅之貢院，而石經亦舁致焉。歲深零落，踣臥草莽間，十缺其半。宣德元年，侍御吳訥屬郡收緝，凡得百片，寘之大成殿後兩廡，已爲不全之器矣。然向微申屠公之力，此物安知其所耶？蓋亦《輟耕錄》中唐義士之流也。惜無所考，不能備述其人耳。又有高宗自製伏羲、堯、舜、湯、武、孔、顏、曾、孟贊并書，仍小書七十二賢贊、李龍眠圖像，今與石經并存。唯秦檜之文，侍御磨去之矣。近于正德十三年，宋侍御復移至杭州府學之廡。至于歷代石經，漢有蔡邕隸書，傳稱六經，止是《易》《書》《公羊》《禮記》《論語》，見《洛陽記》。此石在洛陽太學門外。

魏有邯鄲淳所書《三體石經》，予意此亦恐訛。蓋淳乃漢順帝時人，作《曹娥碑》時，年必二三十矣。至魏文帝已百數十年，《魏略》載淳爲博士，恐又一人，否則或梁鵠、鍾繇等書。晉惠帝時，侍中裴頠修學，書經刻石，皆在洛陽。唐貞觀時，太宗命唐元度書《九經訓釋》，是名《九經字樣》。後蜀孟昶時，孫逢吉等五人書刻七經文宗時，高重爲祭酒，與鄭覃復刻九經，皆在長安國學也。

《周易》《爾雅》《毛詩》《尚書》《儀禮》《禮記》《周禮》于益都。宋嘉祐中，楊南仲、章友直篆書六經于國

學。至高宗之刻，共八次也。《丹鉛論》以邕書爲第二，熹平四年事，初刻在靈帝光和六年。予意既無書者姓名，年分又倒，恐亦非也。

《七修類稿》卷二十八

子昂探梅詩

予過演福寺僧房，見趙魏公子昂親書《探梅訪僧》一絕句云：『輕輕踏破白雪堆，半爲尋僧半探梅。僧不逢兮梅未放，野猿笑我却空迴。』惜公《松雪集》中失載。今寺已爲墳地，不知此紙存亡也。噫！

《七修類稿》卷三十九

寫字誦經

洪武中，松江孫道明，屠兒也，每借人書，坐肆中且閱且寫，密行楷字，積寫千餘本也。至今人家書本後有『孫道明識』字。

《七修類稿》卷四十

廷珪墨

李廷珪之墨，形制不一，有圓餅龍蟠而劍脊者，有四渾厚長劍脊而兩頭尖者，又有如彈丸而龍蟠者，皆用金泥，但傳久模糊或貫而無者矣。原墨一料，用珍珠三兩、玉屑一兩，搗其萬杵而成，故久而剛堅不壞，用必先以水浸磨處，否則必損硯也。

《七修類稿》卷四十三

大書

正統間，有神童能書大字。起送至京，朝廷戲與丈餘紅羅，使直書一字。童凝思久之，鋪地，以筆直豎如羅長，而後左側注以一點，遂成卜字，人皆駭焉，天下傳之。予嘗見叢談說宋仁宗時，契丹獻八尺字圖，舉朝莫能答，遂詔求善書大字者。有僧請以沙布地爲國字，然後鉤臨在地，張圖于上，束氈爲筆，蘸墨倚肩，循沙而行，成則脫袈裟漬墨爲點。因賜紫衣。皆巧思也。

《七修類稿》卷四十五

墨

後漢李尤《墨硯銘》云：『書契既造，硯墨乃陳。』則是有書契即有墨矣。予恐特有其名，或煤炭之類耳。不然，何不見之于書史。至漢，尚書令、僕、丞郎，月給隃糜墨二枚，似方有墨也。至于五代，則專工而精緻矣。蓋後梁、南唐、前後二蜀，其主俱好文事，各地置筆墨紙務之官。故梁有張遇，唐有李廷珪父子，蜀有李仲宣，皆著名當時，傳流後世。形制多圓，而面則或龍或盤絲者。迨宋之潘谷、陳惟達所造，亦不減諸人也。世止知有李廷珪者，由秦少游有『廷珪之墨，潘谷拜之』而顯耳。今徽州出墨，亦由廷珪家歙，既已顯著，地遂而業焉。

《七修類稿》卷四十七

郎瑛

字書經文

《玉篇》出而《説文》廢也，楷、草興而篆、隸棄也，時文崇而聖經不明矣。世變江河，自趨其下，人惟樂于便利，憚于求理義耳。

《七修續稿·義理類》

重字雙名

凡重字，下者可作二畫，始于石鼓文，内重字皆二畫也。

《七修續稿·辯證類》

董　穀

字石甫，號碧里山樵、漢陽歸叟。浙江海鹽人。明嘉靖二十年（1541）進士，官安義、漢陽知縣，廉靖不苟，與大吏不合而歸。少游王守仁之門，好學工詩。著有《澉浦續志》《碧里雜存》等。

《碧里雜存》一卷，雜記朝野瑣聞，多齊東之語。此據齊魯書社《四庫全書存目叢書》影印明萬曆繡水沈氏刻《寶顏堂秘笈》本整理收錄。

《南岳碑》

《南岳岣嶁山碑》，神禹治水告成之文也。昌黎集中有『千搜萬索』之嘆，則其湮沒久矣。且岐陽石鼓，退之尚以羲娥之遺爲孔子憾，況此虞夏之書乎？嘉靖丁酉，余于白下新泉書院睹焉，蓋甘泉宗伯刻之貞石，譯以楷書，然後可識。凡七十七言，始以『承帝曰嗟』，終于『竄舞徵奔』。末有隸書『帝禹刻』三字，想秦、漢間人所增刻者，亦佳甚。蓋山崩得于碧雲峰下，泯滅數千載，一旦出我大明之世，固爲是碑喜，而重爲尼父憾云。

　　　　　　　　　　　　　　　　　　　　　　　　　　　　　《碧里雜存》

黄田碑

《春秋》書『吳子使札來聘』，胡氏《傳》曰：『何以不稱公子？貶也。辭國而生亂者，札之爲也。故因其來而貶之，以示法焉。』愚意如胡氏之説，則聖人之刻核亦甚矣。雖張湯之筆，何以過之？且札在春秋，一孤鳳耳，聖人獨不能爲賢者諱，吾恐天下無全人，而聖人求備之意乃更深乎？

札之墓，今在江陰黄田山下，仲尼爲題其碑曰『於乎有吳延陵季子之墓』，十字見存，大潤徑尺，但剥落殊甚。嘉靖初，丹陽縣尹某模勒新碑，立于陳少陽祠前。聖筆大書，豈易得哉？去之二千年矣，遺墨爛然。優崇于墓道而深貶于春秋，吾恐聖人不如是，二三其德也。

<div align="right">《碧里雜存》</div>

鄭　曉 （1499—1566）

字窒甫，號淡泉。浙江海鹽人。明嘉靖二年（1523）進士，官至吏部尚書，改刑部尚書，謚端簡。

《古言》二卷，乃作者詮次之家傳課兒錄，多前人舊說。此據上海古籍出版社《續修四庫全書》影印明嘉靖四十四年（1565）項篤壽刻本整理收錄。

《書》古文：蒼頡舊體書有六體，指事、象形、諧聲、會意、轉注、假借，此造字之本。蒼頡以後，字文雖變，字體皆同。周宣王以前，皆蒼頡體；宣王時，史籀始有大篆十五篇，號曰篆籀。惟篆與蒼頡二體而已。衛恒曰：『蒼頡造書，觀于鳥迹，因而遂滋，故謂之字。』字有六義，至于三代不改，及秦周篆書，焚典籍而古文絕。許慎《説文》言秦有八體：一大篆，二小篆，三刻符，四蟲書，五摹印，六署書，七殳書，八隸書。新莽改定古文，使甄豐校定六書：一古文，孔子壁內書也；二奇字，即古文字有異者；三篆書，即小篆，下杜人程邈所作也；四佐書，秦隸書也；五繆篆，所以摹印也；六鳥蟲書，所以書幡信也。蓋秦罷古文，而八體非古文矣。《古言》卷下

世本云，蒼頡作書。司馬遷、班固、韋誕、宋忠、傅玄皆言，蒼頡黃帝史官；崔瑗、曹植、蔡邕、索靖言，古之王也。徐整言，在神農、黃帝間；譙周言，在炎帝時；衛氏言，當在庖犧、蒼帝之世；慎到言，在庖犧前；張揖言，其爲帝王，生于禪通之紀。

《古言》卷下

余永麟

生卒不詳。鄞縣（今浙江寧波）人。明嘉靖七年（1528）舉人，官蘇州府通判。著有《北牕瑣語》。

《北牕瑣語》一卷，雜記人物逸事、掌故見聞，亦討論詩歌，品評書畫。此據臺北新文豐出版公司《叢書集成新編》影印清乾隆間金忠淳輯刻《硯雲甲編》本整理收錄。

世言紙之精者可支千年，今去二王已千年矣，而無片紙之存。不特晉人，雖唐之墨迹，存者亦稀。蓋物之特異者，常聚于權貴富盛之家，一經火盜，則群失之矣，非若他物散落傍出猶存者。桓玄之敗，取法書名畫，一日盡焚諸城外，可驗也。

《北牕瑣語》

盧翰

字子羽，號中庵。潁州（今安徽阜陽）人。明嘉靖十三年（1534）舉人，官兗州府推官。著有《掌中宇宙》十四卷，乃作者讀書雜鈔，分仰觀、俯察、原人、建極、列職、崇道、耀武、表俗、旁通、博物等十篇，十篇之下又分儀象、星宿、天澤、節序、流峙、方隅、名勝、族類、性情、形體、曆數、后妃、君道、治法、治體、禮制、樂律、官秩、名臣、循吏、鼎貴、儒道、文林、經籍、藝文、兵務、隱逸、卓犖、女行、鬼神、佛教、道教、醫術、丹教、堪輿、方技、草木、禽獸、珍寶、宮圍、飲饌、冠服、器械、雜事等四十四部，以類系文。此據上海古籍出版社《續修四庫全書》影印明萬曆三十三年（1605）歐陽東鳳刻本整理收錄。

《易經中說》《月令通考》等。

寫字十八法

首尾欲有情，起落欲相顧。偏鋒不可使其筆正，正鋒不可使其筆偏。蹲過處當審于輕重，搶駐處必宜于著力。折鋒搭鋒，爲下筆之始；衂筆揭筆，爲收殺之權。筆捺則肉自肥圓，筆提則筋有餘

力。爲骨之法，憑指骨之提縱；生血之道，賴水墨之和勻。忌軟勁之失均，喜威嚴之敦厚。勿輕浮以阻礙，務均布以安平。變換屈伸，轉回旋于起伏；藏收開閉，運承接于送迎。措邊旁而合軌，振氣象以生神。筆法之妙，于斯盡矣。

《掌中宇宙》卷十二

永字三十二勢

永字之法有八，曰落、起、走、住、叠、圍、回、藏，又曰側、勒、弩、趯、策、掠、啄、磔。

八法之勢，又名曰怪石、玉案、鐵柱、蟹爪、虎牙、犀角、烏啄、金刀，于中又爲二十四法，曰懸珠、垂珠、龍爪、瓜子、杏仁、梅核、石榴、象簡、垂針、象笏、曲尺、飛雁、龍尾、鳳翅、獅口、搭勾、寶蓋、金錐、懸戈、飛帶、戲蝶、蟠龍、吟蛩、游魚，通前共三十二勢。其八病則牛頭、鼠尾、蜂腰、鶴膝、竹節、稜角、折木、柴担也。

《掌中宇宙》卷十二

論字六體

真書以平正爲善，此世俗之論，唐人之失也。古今真書之妙，無出于鍾元常，其次則王逸少。二家之書，皆瀟洒縱橫，何拘平正？良由唐人以書判取士，而士大夫字畫類有科舉習氣，顏魯公作《干祿字書》是也。矧歐、虞、顏、柳，前後相望，故唐人下筆，應矩入規，無復晉魏飄逸之氣。且字之長短、小大、斜正、疏密，天然不齊，孰能一之？魏晉書法之高，良由各盡字之真態，而不以

私意參之耳！或者專喜方正，極意歐、顏；或者惟務勻員，專師虞、永。或謂體須少匾，則自然平正，此又徐會稽之病；或云欲其蕭散，則自不塵俗，此又有王子敬之風。豈足以盡書法之美哉！一點者，字之眉目，全藉顧盼精神，有背有面，隨字形勢。橫直畫者，字之體骨，欲其堅正勻靜，有起有止，所貴長短合宜，結束堅實。堅實者，字之手足，伸縮異度，變化多端，要如魚翼鳥翅，有翩翩自得之狀。挑剔者，字之步履，欲其沉實。晉人挑剔，或帶斜拂，或橫引而外。至顏、柳，始正鋒爲之，正鋒則無飄逸之氣。轉摺者，方員之法，真多用摺，草多用轉。摺無少駐，駐則有力；轉不欲滯，滯則不遒。然而真以轉而後遒，草以摺而後勁，不可不知也。懸斜者，筆欲極正，自上而下，端若引繩；若垂而復縮，謂之垂露。故米老曰：『無垂而不縮，無往而不收。』此必至精至

熟，然後能之。

運筆十八法

用筆不欲太肥，太肥則形濁；又不欲太瘦，太瘦則形枯。多露鋒芒，則意不持重；深藏圭角，則體不精神。不欲上小下大，不欲前多後少。與其太肥，不若瘦硬也。大概用筆有緩有急，有鋒無鋒，有承接上文，有牽引下字，乍徐還疾，或往復收，緩以仿古，急以出奇，有鋒則以耀其精神，無鋒則以含其氣味。橫斜曲直，鈎環盤紆，皆以勢爲主，然不欲其相帶。連綿、游絲雖

出于古人，不足爲者。唐太宗云：『行行若索春蚓，字字若綰秋蛇。』惡無骨也。

《掌中宇宙》卷十二

草書八法

書之體，如人坐臥行立，揖遜忿争，乘舟躍馬，歌舞擗踊，一切應變，非苟然者。先當取法張芝、皇象、索靖等。章則結體平正，下筆有源，然後仿王右軍，申之以變化，設之以奇崛，若泛學諸家，則有工拙，筆多失悞，當連者反斷，當斷者反續，不識向背，不知起止，不悟轉換，隨意用筆，任筆賦形，反以失悞顛錯爲新奇矣。

《掌中宇宙》卷十二

幽人筆

司空圖在中條山芟松枝爲筆管，人問之，曰：『幽人筆當如是。』

《掌中宇宙》卷十二

筆三品

梁文帝爲湘東王時，嘗記録忠臣義士文章之美者。筆有三品：忠孝全者，用金管書之，；德行精粹者，用銀管書之，；文章贍麗者，用班竹管書之。

《掌中宇宙》卷十二

張合

（1506—1553）

字懋觀，號賁所。永昌（今雲南保山）人。明嘉靖十一年（1532）進士，官刑部主事、湖廣副使，以疾歸。性嗜學，手不釋卷。工書畫。著有《宙載》《賁所詩文集》等。

《宙載》二卷，是書雜記見聞，大至朝廷憲典、人物名器，小至耳目習常、閭閻技術，所記滇南風土，頗資參考。此據民國間刻《雲南叢書》本整理收錄。

凡硯池水，須新汲者乃佳。如注隔宿之水，或池内留餘，不拭抹乾净，則寫字多陰。

《宙載》卷上

予嘗欲蒙士習楷書者，當以《韵會》及《洪武正韵》爲主。六書義得于童養，長于誦書，修辭大有所益。若習楷書，專以晉、唐、宋、元諸名家爲宗，則字形雖佳，字體多失。譬之婦人，本六書爲書者，翟冠象服，尊則后，如卑，則命婦者也。晉、唐、宋、元諸名家書，雖稱聖稱賢，不過麗服靚粧，燕歌趙舞而已。嘉靖戊戌，予佐考功，嘗以此意爲策目，試教職，稿呈冢宰，用他目而

此不用。近見楊慈湖家記曰：『鐘鼎古文，如精金美玉，齋莊冕弁，使人起敬愛，真三代時風度也。衰世所謂草聖者何哉？以放逸爲奇，以變怪爲妙。後世之俊傑，三代之罪人。王逸少獨步一時，流芳千載，施之于晉、宋以來則善，施之于三代之上則悖。何者？無淳古質厚之體也，無莊敬中正之容也。書，心畫也。使逸少之書盛行而不少衰，則人心風俗不可庶幾三代，無謂字畫之縱逸非流于不善也。』劉静修序《篆隸偏（傍）正訛》曰：『古人之于爲書，點畫顛末，方圓曲直，一出于法，象之自然，非可以容一毫人力于其間者。幼學之士，蓋欲即此而知其事物義類之所在，因其形以求其聲而已矣。若夫後世，則虞有不知其姓而顏有不知其名，顛倒側媚，惟奸而已矣。予每欲令學者移臨模法書功而求知夫偏傍所以相生、篆隸所以相因，分六書爲類，以次習之，而力有未暇焉。』吳草廬序《存古正字》曰：『倉頡所造謂之古文，周宣王時變爲大篆，秦始皇時變爲小篆，三體雖改更，實不相遠，故于六書之義無差。秦時所作隸書，當時以取便官府吏文而已，後公私悉用隸書，而古初造字之義浸泯。隸變而楷，惟姿媚悦目是尚，豈復知有六書之義？六書之義不明，則五經之文亦晦。五經之文，古人之言也，古人之言而書以後世之字，其訓詁名義何從而通？欲率天下之人，廢俗書，復古篆，勢固不可。惟于世俗通行字，正其點畫之謬訛、偏旁之淆亂，則雖今字今文亦不失古義矣。』仰觀三賢之言，實契我心。

《宙載》卷下

《宙載》卷下

先祖鈍庵封君隱德不仕，嗜書史，尤善草書。

陸樹聲 (1509—1605)

字與吉，號平泉。華亭（今屬上海）人。冒林姓，及貴乃復。明嘉靖二十年（1541）進士，官至禮部尚書，謚文定。端介恬雅，居官守法。著述頗富，後人輯爲《陸文定公集》《陸學士雜著》行世。

《耄餘雜識》一卷、《清暑筆談》一卷、《長水日抄》一卷，均系陸樹聲晚年所撰筆記。作者謝歸後老病廢忘，憶往日見聞，偶與意會輒録之，語多苴雜。此據黃山書社《明別集叢刊》影印明萬曆刻《陸文定公集》本整理收録。

余無字學，兼不好書，間有挾卷軸索余書者，逡巡引避。然遇佳紙筆入手，輒弄筆書數字，書後或棄去。獨喜購佳紙筆，或謂善書者不擇紙筆，予曰：『此謂無可無不可者耳，下此惟務其可者。』

捶粉箋雜色者僅華美，然粉疎則澀筆，滑則不能燥墨，藏久則粉渝而墨脫，不便收摺，摺久衡裂。近稍用緊白純净者，夫物古質而今媚。近來俗好多媚，惟所用縑素稍還古質，故余詩云：……『餘情寄縑素，反樸還其淳。』

《清暑筆談》

余不善書，自委無字性，然亦豈可盡責之性，此近于不修人事而委命者。晚年知慕八法，然衰老指腕多強，復懶放不能抑首，臨池每出意摹仿，拙態故在，乃知秉燭不逮晝游。歐陽公云：『晚知書畫真有益，却悔歲月來無多。』

《清暑筆談》

製筆者，擇毫精粗與膠束緊慢皆中度，則鋒全而筆健。近來作者鹵莽，筆既濫劣，惟巧于安名以蘄售。一種毫過圓熟者，不能運墨，用之則鋒散而墨漲，以供學人，作義易敗而售速。予性拙書，用筆不求備，然駑馬無良御，益窘躓矣。

《清暑筆談》

國初吳興筆工陸文寶，醞藉喜交名士。楊鐵老爲著《穎命》，托以秦中書令制官，復自注：『中書令，秦無此官。』前輩臨文，審于用事若此。

《清暑筆談》

墨以陳爲貴。余所蓄二墨，形制古雅，當是佳品。獨余不善書，未經磨試。然余惟不善書也，故墨能久存。昔東坡謂呂行甫好藏墨而不能書，則時磨墨汁小啜之。余無啜墨之量，惟手摩香澤，足一賞也。

《清暑筆談》

士大夫胸中無三斗墨，何以運管城？然恐蘊釀宿陳，出之無光澤耳。如書畫家不善使墨，謂之墨癡。

《清暑筆談》

硯材惟堅潤者良。堅則緻密，潤則瑩細，而墨磨不滯，易于發墨，故曰『堅潤爲德，發墨爲材』。或者指石理芒澀、墨易磨者爲發墨，此材不勝德耳，用之損筆。

《清暑筆談》

蔡忠惠題沙隨程氏歙硯曰：『玉質純蒼理緻精，鋒鋩都盡墨無聲。』此正謂石理堅潤，鋒鋩盡而墨無聲矣，安能損筆？而坡仙乃謂硯發墨者必損筆，此不知何謂。

《清暑筆談》

端硯以下巖石紫色者爲上，其貴重不在眼。或謂眼爲石之病，然石理堅潤而具活眼者固自佳，若必以有眼爲端，則有飾訛眼于凡石者。西施捧心而顰，病處成妍，東家姬無其貌而效顰焉者也。

《清暑筆談》

右軍《蘭亭》，在僧辨才處。唐太宗令蕭翼以百計得之，從葬昭陵。夫太宗以天下與其子，而《蘭亭》則未之與，其靳惜若此。後人論《蘭亭》者往往從摹刻中校量，故曰『蘭亭如聚訟』。昔嘗為之説曰：『後世而有王右軍，則《蘭亭》之後出者必勝。後世如無王右軍，則《蘭亭》當求初本。不見初本，正是不必論《蘭亭》也。』

<div align="right">《清暑筆談》</div>

書畫自得法後，至造微入妙，超出筆墨形似之外，意與神遇，不可致思，非心手所能形容處。此正化不可為，如禪家向上轉身一路，故書稱墨禪，而畫列神品。

<div align="right">《清暑筆談》</div>

法書名迹，天所固靳，而巧偷豪奪者，欲以智力守護之，未有能久存者。唐太宗愛重鍾、王書迹，貯以玉匣石函，秘藏昭陵，終為温韜所發。王涯相以權力官爵鈎致法書名畫，鑿垣以納之，及甘露禍作，為人剔取奩軸金玉而棄之。夫二人者，以君相之權力尚不能保，而世之篤好者，欲保長有以遺子孫，惑矣！嘗考之三代鼎彝，其款識曰『子子孫孫永保用』，不知今流傳于世者，果皆其子孫耶？假令子孫各保其所有，又豈有一物流行于世哉？

<div align="right">《耄餘雜識》</div>

東坡翰墨，在崇寧、大觀則時禁太嚴，盡行焚毀。至宣和間，上自内府搜訪，一紙直至萬錢，而梁師成以三百千取英州石橋銘，譚稹以五萬錢輟月林堂榜名三字，至幽人釋子，所藏寸紙尺幅，皆以重購歸之貴近。其卷軸之輸積天上者，值金人犯闕，輸運而往。夫臨時則妬賢嫉能，异世則追求省識于毫墨縑素間，人情之變幻，前後若此。要之，不與時磨滅者固自有在，公論之在人世者亦若此。

《長水日抄》

陳全之 （1512—1580）

名朝鎣，以字行。閩縣（今福建福州）人。明嘉靖二十三年（1544）進士，官至山西布政司右參政。著有《游雜集》《巴黔集》等。

《蓬窗日録》八卷，分寰宇、世務、事紀、詩談四門，門各二卷。作者自觀光上國，睹時事、窺陳迹，隨録見聞，上自帝王吟咏，下至閭里碎言，靡所不及。此據上海古籍出版社《續修四庫全書》影印明嘉靖四十四年（1565）刻本整理收録。

《輟耨述》四卷，爲作者歸田之作。陳氏嗜學，歸隱後不廢誦讀，有得即書，録古今事變、前言往行，彙爲此編。此據上海古籍出版社《續修四庫全書》影印明萬曆十一年（1583）熊少泉刻本整理收録。

書契以代結繩，肇自黄帝之臣蒼頡。更數千年而周之臣籀損益之，名爲大篆。更數百年而秦臣李斯復損益之，名爲小篆。秦又命程邈作隸書，以便官府行移，逮今千有餘歲矣。其字本祖蒼頡古文，而略變其體。

岳武穆墨迹，嘗見閩人持岳武穆詩一軸，蓋《從駕遊西內應制》詩也。其云：『勑報游西內，

春光藹上林。花團千朵錦，柳撚萬條金。燕遶龍旂舞，鶯隨鳳輦吟。君王即天地，化育一仁心。』字

體徑可五尺（寸），題名『岳飛』，印章『鵬舉』。模雙鈎者，亦高手爲之也。其真迹在閩中陳氏，惜

不獲睹。

《蓬窗日録》卷七

米元章爲雍丘令，捕蝗，鄰縣亦多，或言緣雍丘驅逐。移文牒至，元章大笑書其後云：『蝗蟲

元是飛空物，天遣來爲百姓灾。本縣若還驅得去，貴司却請打回來。』

《蓬窗日録》卷七

予既得禹碑刻，作《禹碑歌》，其辭曰：『神禹碑在岣嶁尖，祝融之峰凌朱炎。龍書傍分結構

古，螺書匾刻戈鋒銛。萬八千丈不可上，仙扃鬼閉幽以潛。昌黎南遷曾一過，紛披芙蓉襲水簾。天

柱夜瞰星辰下，雪堂朝見陽煇暹。追尋夏載赤石峻，封埋古刻蒼苔黏。拳科倒薤形已近，鶯漂鳳泊

辭何纖。墨本流傳世應罕，青字名狀人空瞻。永叔明誠兩好事，《集古》《金石》窮該兼。爐列箴銘

暨款識，橫陳鼎齼和釜鬵。胡爲至寶反棄置，捫摸磨蟻損烏蟾。又聞朱張游岳麓，霽雪天風影佩襜。

搜奇索秘迹欲遍，春倡撞和詩無厭。七日崎嶇信有覿，一字膏馥寧忘拈。非關嶄嶸阻登陟，定是藤

葛籠窺覘。好古予生嗟太晚，拜嘉君貺情深忺。老眼增明若發覆，尺喙禁斷如施箝。七十七字挐螺

虎，三千餘歲叢蛇蚪。憶昔乾坤漏息壤，蕩析蒸庶依苓慘。帝嗟懷襄咨文命，卿佐浲洞分憂慘。洲并渚混没營窟，鳥迹獸远交門簷。竭來南雲又北夢，直罄西被仍東漸。黃熊三足變鉉服，白狐九尾歌麗神。後乘包湖按玉牒，前列溫洛呈疇釁。永奔竄舞那辭胝，平成天地猶垂謙。華嶽泰衡祗皆鎮定，鬱塞昏昏逃喝喰。文章絢爛懸日月，風雷呵護環屏黔。君不見，周原石鼓半已泐，秦湫詛楚全皆殲。此碑雖存豈易得，障有嵐靄峰嵌巖。登音迥絕柱黎藿，吊影颭瑟森欂櫨。湘娥遺珮冷班竹，山鬼結旗零翠篸。造物精英忌泄露，秖恐羽化難留淹。欲摹搨本鐫巖壁，要使好事傳細縑。著書重訂琳琅譜，裝帖新耀瓊瑤籖。麝煤輕翰蟬翅搨，煩君再寄西飛鶼。』

《蓬窗日録》卷八

涪陵有張飛書《刁斗》，其銘文字甚工，飛所書也。張士環詩云：『天下英雄只豫州，阿瞞不共戴天仇。山河割據三分國，宇宙威名丈八矛。江上祠堂嚴劍珮，人間刁斗見銀鈎。空餘諸葛秦州表，左祖何人復爲劉。』

《蓬窗日録》卷八

杭州徐童子霖五六載，精于書法。柯學士潛贈詩云：『徐家之子真奇絶，風骨自與凡人别。神駒矯矯步天衢，雛鳳翩翩出丹穴。前身可是張文舒，不然年纔五六那能書？當筵握筆不停手，驚風颯颯蛟龍走。掃盡鸞箋三百張，鐵畫銀鈎大如斗。君不見，東隣老翁生一子，癡絶無才事紈綺。從來紙筆不相親，見此奇才應愧死。』

《蓬窗日録》卷八

夏忠靖公原吉嘗得賜古硯，冬月，僕炙冰破損，甚恐。公知，召喻之曰：『受賜不加愛惜，吾之罪也。』遂釋之。

《蓬窗日録》卷八

王右軍抱濟世之才而不用，觀其與桓温戒謝萬之語，可以知其人矣。放浪山水，抑豈其本心哉？臨文感痛，良有以也，而獨以能書稱于後世，悲夫！

《輟耕述》卷一

論書當論氣節，論畫當論風味。凡其人持身之端方，立朝之剛正，下筆爲書，得之者自應生敬，況其字畫之工哉！東坡先生作枯木竹石，萬金争售，顧非以其人而輕重哉！如崇寧大臣以書名者，後人往往唾去，故東坡作詩力去此弊。其觀畫詩云：『論畫以形似，見與兒童鄰。賦詩必此詩，定知非詩人。』此言可爲論畫作詩之法也。

《輟耕述》卷一

張旭《春草帖》云：『春草青青萬里餘，邊城落日動寒墟。情知海上三年別，不寄雲中一雁書。』集所不載。

《輟耕述》卷一

方弘静 （1517—1611）

字定之，號素園，學者稱采山先生。安徽歙縣人。明嘉靖二十九年（1550）進士，官至南京戶部右侍郎。工詩，嘗結天都詩社。著有《素園存稿》《千一錄》等。

《千一錄》二十六卷，以類編次，卷一至四爲經解，卷五至八爲子評，卷九至十二爲詩釋，卷十三至二十二爲客談，卷二十三至二十六爲家訓。是編始于方氏鄖臺齋中，其時季兒始講《論語》，因聞其師所訓意有不能釋者，爲作經解，後歲有所增，而波及于子、于詩、于談、于訓。此據上海古籍出版社《續修四庫全書》影印明萬曆刻本整理收錄。

徐吏部不受右軍筆法，而體裁似之，得其皮膚也；顏太保受右軍筆法，而點畫不似，得其心肺也。此可以論文。

赫蹏。染紙素令赤而書之，曰赫蹏書。今概謂紙爲赫蹏，于赫義無取矣。

蔡君謨言，歙石多鋩，惟膩理者特佳。然硯本取其發墨，若以膩理爲佳，或非龍尾也。今之市者，多膩理矣。

米元章臨智永《千文》，字形絶不類，一妍以婉，一峭以健。評者謂，猶雙鵠并翔，青雲浩蕩，各隨所至而息，可謂知言。顔魯公得逸少之神，今但知爲顔帖耳。故學者須從其上，法其所法，斯不失矣。無意而皆意，不法而皆法，善之善者也。

袁宫保洪愈不善書，每與所知書，不假手，然無一點畫苟，滿幅由衷之言，言無華也。余數得公書，深愛重之，以爲游龍驚鴻未足爲寶耳。督學山東，同僚有求其文者，斂衽答曰：『某吳人，發解南畿，忝文學之司，然不能古文也。』余嘆曰：『公數言，乃古文之至者。』

後漢宦者蔡倫造紙，紙非始于倫也。倫造紙有名，猶薛濤箋，箋非始于濤也。

放翁跋《蘭亭》帖云：『或者推求點畫，參以耳鑒，瞞俗人則可，但恐王內史不可爾。』余爲之喟然，以其言可以論文也。

《千一錄》卷十八

張芝自云上比崔、杜不足，而人謂草聖。崔在當時乃謂草賢耳。一時評品偶爾，不足爲定論哉。

《千一錄》卷十八

胡昭、鍾繇，書師劉君嗣。胡體肥，鍾體瘦，各有其美。余謂此評者也。書期于美，不期于肥瘦。文亦然。文期于美，無常體也。近日《莊子》《史記》成腐爛語矣。

《千一錄》卷十八

郝陵川論書云：『無意而皆意，不法而皆法。』此可以論文。

《千一錄》卷十八

吳中書法，王元美盛稱王履吉，而豐人翁詆其醜態。豐自能書，元美任識書，何以所見戾矣。

《千一錄》卷十八

歙墨自李廷珪有名，而子超尤精。南唐陶雅爲歙州刺史，謂超曰：『爾近製墨，殊不及吾初至郡時。』超曰：『公初臨郡時，歲取墨不過十挺，今數百挺未已，何能精？』夫南唐亂世，官虐取于

下，猶得以不精應之。今郡縣一票或不止數百挺，下至簿尉，亦能取之以箑楚。箑楚之下，何求不

得？雖有不精，已拊膺吞聲矣。

《千一錄》卷二十一

歙墨著名，頗為累。索者既繁，市者亦贋。于肅愍公詩，手帕蘑菇，所以為殃也。〔按：明于

謙為河南、山西巡撫十九年，每進京述職，皆空囊以入。或言可稍帶土產如合蘑、干菌、裹頭等，

于謙笑舉兩袖曰：『帶有清風！』并戲為一絕：『手帕蘑菇和綫香，本資民用反為殃。清風兩袖朝

天去，免得閭閻話短長。』〕稗家云，司馬溫公無所嗜好，獨蓄墨數百斤。或以為言，公曰：『吾欲

子孫知吾所用此物何為也。』今之蓄墨者，倘亦司馬公之意耶？余嘗疑之。墨，蓄可耳，何至數百

斤，必傳者誤也。近日市墨者，飾以錦囊，自云以金珠搗入，其品乃佳，每斤高價，或數兩以上。

此猶淄澠之水，惟易牙辨其味，榮濟交流地中，惟神人觀其竅耳。金珠有無，于墨倍蓰，孰能察

之？墨數百斤，以今市者之價，計之不翅千金矣。此以知公必不多蓄，又以知古人之墨，必不若今

之欺世以射利也。歙墨舊稱極精者，亦不逾兩，今之價倍者，未能過也。積書貽子孫，未必能讀，

而數百斤墨使子孫知所為，司馬公必不為也。

《千一錄》卷二十一

逸少多弄筆，或异古文，而臨帖者遂因之，至以林禽為來禽。而佞者曰：『果熟禽來，故曰來

禽。』注家傅會，往往類此，無惑鹿之可為馬也。

《千一錄》卷二十二

宋孝武欲擅書名，王僧虔用拙筆書，不敢顯迹。及與齊太祖論書，則云：『臣書第一。』此由主度不同也，豈惟人主自古以才取嫉者非鮮哉？易缺易汙之談，其來久矣。夫惟處于不競之地，有若無乃免耳。

《千一録》卷二十三

作字須敬，不可苟也。若廢時臨池，專精求工，亦能喪志妨學。然人資稟各有所近，因其近而習之未宜，厭其工也。若云未有善書者知道，則恐亦録者之未得其意耳。孔子云『游于藝』，書未必不善也。宋世諸儒，朱子亦稱善書，書亦工矣，固未妨于道。要之，程子之言，乃戒夫玩物者，後生安可遂謂書不必善。書不必善，書可苟夫？

《千一録》卷二十四

筆有三品，竹爲宜。金銀爲管，必有鄙倍之辭，豈君子所御也。隋珠和玉，不祥之器，其亂徵乎？乃若芟松爲之，曰幽人筆，便不若竹，亦不必爾。

《千一録》卷二十六

田藝蘅 （1524—？）

字子藝，號品嵒子。錢塘（今浙江杭州）人。田汝成子。幼承家學，通經史。好游歷，博識多聞。以歲貢生官休甯縣學訓導。著有《神游錄》《大明同文集》等。

《留青日札》三十九卷，是書撦拾叢殘，凡朝野見聞、風土人情、名物稱謂、藝文掌故，無所不及。四庫館臣謂其欲仿《容齋隨筆》《夢溪筆談》，而所學不足以逮之，故蕪雜特甚。此據上海古籍出版社《續修四庫全書》影印明萬曆三十七年（1609）刻本整理收錄。

聶大年書

臨川聶東軒爲仁和縣訓導，陞教諭，能詩文，而灑翰深得李北海遺意。余偶購得二幅，其一：『免冑日趨丞相府，解鞍夜宿五侯家。一柱東南擎日月，五城樓閣爛雲霞。受命無妄軍旅事，盛時須折撥垣花。漢家未可輕韓信，尚要生擒李左車。』其二：『皇明正朔承千載，天下車書共一家。玉杯行酒聽春雨，紅燭照人如晚霞。寶刀雷煥蒼精劍，天馬郭家獅子花。收拾全吳還聖主，將軍須用李輕車。』筆法妙絕。

《留青日札》卷一

名書切對

鳳尾詔、貍骨方、鷺尾紙，可作切對。鳳尾詔者，晉元帝批箋奏曰『諾』，草書『若』字，尾如鳳尾。貍骨方者，苟幼輿寫，貍骨方乃貍骨理勢方也，王右軍臨之，謂之《貍骨帖》。鷺尾紙者，王氏法帖後凡大書一『鷺』字者，最得意名筆，此帖之珍，至五十餘萬。

《留青日札》卷一

書裙圖

余嘗見鬻名畫人持王子敬書羊欣白絹裙圖，乃就其臥榻而揭裙以書，且欣作三十餘歲人。皆失于考據，誠所謂不知而作者。子敬爲吳興之日，羊不疑爲烏程令。欣，不疑子也，時年十五，亦能爲子敬書。子敬愛之，往入縣齋。欣着白絹裙，方晝寢，子敬乃書其裙幅及帶，皆盡。欣覺，遂寶之，後以上朝廷也。是十五六當爲未冠之容，但既曰着，又曰寢，得非復書幅帶皆盡，恐是解裙而臥，故可盡書也。不然，客得魘而不醒邪？辨之自明。

《留青日札》卷一

阿買書

韓退之詩：『阿買不識字，頗知書八分。詩成使之寫，亦足張吾軍。』或以阿買爲韓擇木，非也。擇木與蔡有鄰、顧文學皆善八分書，受知于明皇，并直供侍。而擇木師蔡邕法，風流閑媚，號

『伯喈中興』。明皇師之，嘗書彩箋以賜張說。今閩林天壁，乃林公廷棉之孫，以左書扇寄詩與余，

有『曾無阿買書』之句，故疑而著之。

換鴿書

昔右軍寫《黃庭》以換山陰道士鵝，世謂之『換鵝書』。今有一尚書之家，其子孫不肖，將所畜

上賜御寶之書，盡畀以換鴿。余笑曰：『此可謂換鴿書也。』凡爲故家子孫者，其知戒之。昔杜暹聚

書萬卷，題其後云：『請俸寫來手自校，子孫讀之知聖教，鬻及借人爲不孝。』

萬字文

梁武帝令周興嗣撰《千字文》，隋秦孝王令潘徽撰《萬字文》。《千字文》乃取右軍帖中所有字，

作韵語，故名《次韵千字文》。漢章帝時未有也，世乃以爲章帝書，遂稱章草，謬矣。見黃庭堅《跋

章草千字文》。言章草者，可以通章奏耳。蕭子雲《千字文》一卷，又《演千字文》五卷，一曰令殷

鐵石取鍾、王帖中字，惟重一『潔』字，『紈扇圓潔』或可作『絜』；『女慕貞潔』可作『貞烈』也。

黃學海

字宗于，號筠齋。延陵（今江蘇鎮江）人。明嘉靖四十一年（1562）進士，知內黃縣，入爲戶部主事，擢守贛州。著有《筠齋漫錄》等。

《筠齋漫錄》十卷續集二卷別集一卷，爲作者抄撮群書而成，凡記載以來之可法可懲、可駭可愕、可被弦歌、可勒金石、可垂千萬祀者皆錄之，漫無體例。此據上海古籍出版社《續修四庫全書》影印明萬曆三十年（1602）刻本整理收錄。

近來人大喜法帖。夫二王之迹所僅存者，惟法帖中有之，誠爲可寶。但石刻多是將古人之迹雙鈎下來，背後填硃，摩于石上，故筆法盡失，所存但結構而已。若展轉翻勒，訛以傳訛，則并結構而失之。故惟《淳化》祖帖與宋搨二王帖爲可寶，其餘皆不足觀。

《筠齋漫錄》卷九

楊升庵云：『宋太宗刻《淳化帖》，命侍書王著擇取。著于章草諸帖，形近篆籀者皆去之，識者已笑其俗。孫過庭論「書必傍通」云：「篆俯貫八分，包括章草，涵泳飛白，必如是而後爲精藝

也。」」

今世士大夫若遇《定武蘭亭》，雖殘缺者，當不惜以重貲購之。然《蘭亭》之刻甚多，故古稱爲

聚訟。

《筠齋漫録》卷九

趙集賢與篆、隸、真、草，無不臻妙。如真書，大者法智永，小楷法《黃庭經》，書碑記師李北

海。箋啓爲尤妙，蓋二王之迹，見于諸帖者，惟簡札最多。松雪朝夕臨摹，蓋已冥會神契，故不但

書迹之同，雖行款亦皆酷似。

《筠齋漫録》卷九

朱孟震

字秉器。新淦（今江西新干）人。明隆慶二年（1568）進士，官至右副都御史、巡撫陝西。著有《河上楮談》《玉笥詩談》等。

《汾上續談》一卷，成于作者任職汾上時，乃《河上楮談》之續作，多述舊聞軼事，喜談神怪，旨在存故實、闡幽微、補逸漏、糾訛謬、托諷諭、考文辭。此據上海古籍出版社《續修四庫全書》影印明萬曆刻本整理收録。

《雲麾將軍碑》

唐《雲麾將軍碑》，李北海邑所書也。其石在蒲城縣，苦搨者之衆，不知自何時裂爲三段。河南劉遠夫先生謫官其地，惜名迹久殘，以鐵葉束完，遂爲全璧。余在潼關，令工打數紙，雖時有磨泐，然不失爲舊物也。涿州良鄉學宮亦有石，歲久不傳。友人邵長孺，博雅士也，過其地，見學宮柱礎一面，以告黎秘書惟敬。時李襲美比部爲宛平令，聞之，移書縣官，取而置之衙齋，扁曰『古墨』，一時好事者争爲賦咏。余以蒲城之刻寄襲美，而覔所得良鄉碑。大約蒲筆瘦而健，良鄉筆肥而整，

不能辯孰爲北海真迹也。友人莫廷韓謂良鄉爲是，余初疑之，後訪之華州張維訓明府，云蒲石出趙文敏，蓋文敏喜北海書而效之者也。余乃釋然，信廷韓之言不誣。然二碑俱經毀裂，一爲劉公東完，一爲李君收入，知墨寶在天壤間，故自有神物護持也。

《汾上續談》卷一

莫是龍

（1537—1587）

字雲卿，更字廷韓，號秋水。華亭（今屬上海）人。好古文辭，工書畫，喜聚書。著有《廷韓遺稿》《筆塵》《畫說》等，輯有《崇蘭堂續帖》等。

《筆塵》一卷，是書頗類清談，內容雜涉書法、詩歌、宗教、園藝等。此據臺北新文豐出版公司《叢書集成新編》影印清乾隆間陸烜校刻《奇晉齋叢書》本整理收錄。

江南李後主嘗詔徐鉉以所藏古今法書入之石，名《昇元帖》。此在《淳化閣帖》之前，當爲法帖之祖，今遂不復得片紙。至呼《淳化閣》本爲祖帖，蓋不知《昇元帖》耳。漢、唐碑碣，鍾、王墨迹，乃多有存者，何爲此刻獨無僅見也。

《筆塵》

何內翰良俊嘗言：自唐以後，無一好石刻，蘇、黃亦佳者，趙吳興學李北海，吐之逼真，但一入石便乏古意，此不知何理。余謂趙吳興于北海，面目皮骨全似，而神氣尚隔一塵，亦山谷所謂欲換凡骨無金丹也，豈待入石而後辨哉？蘇、黃遂廢古法，自成一門户。惟米南宮篤意師古，其書入

石者，便勝諸家矣。

古人下筆，先求合己，次乃求之法度。今人下筆，先求合人，次乃求之枝葉。　《筆塵》

山谷墨迹一帖云：『近有佳會，率以故不得佳，豈食料禁不批放耶？』又一帖云：『花四枝漫送餘春，尚可賞否？戴花人安否？』　《筆塵》

蘇長公一帖云：『王十六秀才送拍板一串，意余有歌妓，不知其無也。然亦有用，陪傅大士唱《金剛經》耳。』　《筆塵》

山谷一帖云：『此拍板以遺朝雲，使歌公所作《大江東》詞，亦不惡也。然朝雲今爲惠州土矣。』　《筆塵》

米南宮書《研山銘》一幅，後書云：『寶晉齋前軒書。』銘云：『五色水，浮崑崙。潭在頂，出黑雲。挂龍怪，電爍痕。下震澤，（□□□。）極變化，闔道門。』語亦奇麗可誦。余甚愛之，時時訪其筆意，出以示識者。　《筆塵》

南唐李氏有研山一座，前聳三十六峰，皆大猶手指，左右引兩阜坡陀，而中鑿爲研，其廣不盈尺。李氏亡後，流轉數處，爲米老元章所得。米之歸樂陽也，計爲卜宅，久而未就。時蘇仲恭學士之弟，號稱好事，有甘露寺下并江一古宅基，竹林叢秀，晉唐名賢多居之。既米欲得宅而蘇覬得研，于是群公共爲之和會，而蘇、米竟相易焉。研山藏蘇氏，未幾索入九禁矣。

《筆塵》

樂純

字思白。福建沙縣人。通經史，工詩文書畫。著有《紅雨樓集》《雪庵清史》等。《雪庵清史》五卷，分清景、清供、清課、清醒、清福五門，每門立子目，記錄小品雋語，皆清雅之事。此據書目文獻出版社《北京圖書館古籍珍本叢刊》影印明書林李少泉刻本整理收錄。

古硯

東坡云：『我生無田食破硯，爾來硯枯磨不出。』此老豈有磨不出之理？如真磨不出，安得破硯食？然無田者多，致食者亦多，至食破硯者幾人？可嘆世人不愁磨不出，但愁硯不佳。故得一歙石則曰此龍尾、此金星、此羅文、此娥眉，得一端石則曰此子石、此鴝鵒、此綠縧，得一古石則曰此帝鴻、此銅雀、此洮玉。不知硯之佳者，但能發墨，至腸不能發則為枯腸。如具一副枯腸，雖佳硯何益。余有古硯一枚，殊發墨，俄爾失去，如失一手。未數月得自賣餅者，曰：『余以餅易之也。』計餅受直，復相追隨几案間，喜不可言。先是求書者，以失硯辭去，至是稍稍應人。孰謂硯之他人者，磨不出取。然磨得出時，又須佳硯。方信捧以貴妃、封即墨侯不為過也。惟士無田，

以此爲田，彼安事筆硯者，其商賈矣乎！

古　墨

幼年有楯上磨墨作檄文志氣，近如馮盛。天峰煤和針魚腦，入金谿子手中，録《離騷》古本足矣。斷不能作盧杞，日持綾文刺三百，爲名利奴的形狀。又喜書，雖未佳，頗可自娛，斷不落呂行甫輩啜墨的行藏。山房置墨，輒用輒求。乃坡公佳墨七十枚，猶求取不已，尚嘆他人『子不磨墨，墨將磨子』。此與李公擇見墨即奪、懸墨滿堂者，同爲通人一蔽也。近得古墨數枚，雖非漢之隃糜，銅臺之石墨，仲將之一點如漆，廷珪之三年不浸，然紋如履皮，磨之有油暈，殊可珍也。計一兩可染三萬筆，則可供余數年用無憂矣。而君實謂茶與墨正相反，余謂墨與莊、屈、左、馬同德操。山谷云：『睥睨紈袴兒，可飲三斗墨。』坡公又謂茶與墨同德操，余謂墨與紈袴兒正相反，遂得至今不朽。余茲之論，非敢如司馬寅稱『肉食者無墨』，亦惟見墨松使者能磨人。

名　帖

東坡家藏古今帖，黑色照箱筥。余懷此癖，但得名人片紙隻字，時一展觀，便覺欣然。乃千古之妙，無過鍾、王，鍾、王之妙者，《宣示》《樂毅》《蘭亭》而已。《宣示》三叠渡江，卒入敬仁之

棺。《蘭亭》萬金巧構，終殉昭陵之葬。《樂毅》摹本耳，安樂變亂，竟貽老嫗竈火之辱。惜哉！紗

迹無有存者。今論其品，則真書古雅，道合神明，元常第一；真行妍美，粉黛無施，逸少第一；

章草古逸，極致高深，伯度第一。章則勁骨天縱，草則變化無方，伯英第一。備精諸體，盡善盡

美，惟右軍獨，次唯大令。乃唐太宗之獨推右軍也，曰：『元常體古而不令，字長而逾制；獻之字

勢疏瘦如隆冬枯樹，筆蹤拘束若嚴家餓隸。唯有逸少，煙霏露結，狀若斷而還連，鳳翥龍翔，勢如

斜而反直。』不知右軍內擫，森嚴有法，大令外拓，散朗多姿，各縱其好，外人那知。宋、齊之際，時

時重大令，而羊敬元爲大令門人，妙得其法。時人語曰：『買王得羊，不失所望。』中，睿之季，時

重河南，薛少保爲河南甥，妙得其法。時人又爲之語曰：『買褚得薛，不落時節。』退哉若人，于今

□矣。今論其帖：《閣帖》爲祖，《絳帖》次之，《臨江》次之，《潭》又次之，《武岡》又次之，《大

觀》尤妙。《閣帖》真書，自元常《宣示》外，獨有王世將僧虔《四疏啓》。行草自二王外，獨有皇

象，索靖及亮白一紙耳。他若顏魯公《家廟碑》，骨露筋露，誠爲名家。東坡擘窠大書，源自魯公，

而微歉近《碑側記》，真行出入徐浩、李邕，行草稍自結構，雖有墨豬之誚，最爲淳古。山谷、元

章，恣態有餘，儀度不足。元自趙吳興外，鮮于伯機聲價幾與之齊。外如鄧文原、巙巙子山、虞伯

生，鮮于必仁，揭曼碩父子、張伯雨、柯敬仲、倪元鎮輩，皆有晉人意，然神采奕奕射人，終愧大

雅。我國朝名家，元美嘗論之矣。祝希哲爲第一，文徵明次之，次王雅宜，次宋仲溫、仲珩，次陸

子淵、豐道生，次沈華亭、徐元玉，次李貞伯、吳原博。京兆風骨爛熳，天真縱逸，直足上配吳

興；待詔小楷精工，老自成家，不妨稱爲雙璧。唯是古之名人，野鶴可以換鵝，墨豬可以換羊，其亦不欲作蕭誠詐爲古帖以戲人。第恐細看未必佳，李邕以古今見別耳。長嘆之極，捧腹絕倒。

一段躊躇滿志之態，真令人不自愛其鵝羊也。更有好事人，敲門求醉帖。余不能寫成帖字婢羊欣，

《雪庵清史》卷二

花　箋

薛濤，蜀妓也，乃以所作小箋，至今名與此箋不朽。彼沒世不稱者，丈夫謂何，寧不愧死無地。

李三郎賞牡丹，以金花箋賜李白，令進新詞，則李公之名，又在詞而不在箋矣。王右軍守會稽，謝公求箋紙，庫中有九萬，悉與之。又桓溫求側理紙，庫中五十萬，盡付之。此豈噉名客哉？而魯直乃謂，計此風神，必有嵩蹙之姿，無怪坡公笑也！書生見五十萬箋紙，足了一生，舉以與人，直駭爲异，而右軍清風高致，可誦可傳千載下，馥馥出入人齒牙，寧獨以五十萬箋哉？不朽者名，偶于花箋有觸。

《雪庵清史》卷二

臨　帖

秦興，同天下之書，李斯遂爲世宗。□□趙高、胡毋敬，改省籀篆，謂之小篆。程邈所上，□□趨便捷，謂之隸書。王次仲分取篆隸之間，謂之八分。自邈以降，謂之秦隸。賈魴《三倉》、蔡邕

樂
純

《石經》諸作，謂之漢隸。鍾、王變體，謂之今隸。合秦、漢，謂之古隸。庾元威造爲散隸，羲、獻復變新體，別以今隸，謂之楷法。史游又解散隸體，謂之章草。張伯英之法，謂之草書。衛瓘復采芝法，兼乎行書，謂之藁草。羲、獻之書，謂之今草。構結微渺者，謂之小草。復有所謂游絲之草，宋蔡襄爲飛草，謂之散草。劉德昇小變楷□，謂之行書，兼真謂之真行，帶草謂之草行。蔡邕所作，輕微大字，謂之飛白。故真、行、草書之法，其□出于諸體，其員勁古淡則出蟲篆，其點畫波發則出八分，其轉換向背則出飛白，其簡便痛快則出章草。然而真、草與行，各有體製，惟真生行，行生草，真如立，行如行，草如走，未有未能行立而能走者也。或云，草書千字不抵行書十字，行書十字不抵真書一字。此豈知書者哉？每觀古帖，欣然有得，便即臨寫，雖不甚肖，亦覺有致。昔章子厚日臨《蘭亭》一本，東坡謂章七書必不佳，少其從門入也。若下筆之際，盡仿古人則少神氣，專務道勁則俗病不除，所貴熟習兼通，心手相應，乃臻妙境。大要臨書易得意難得體，摹書易得體難得意，離之而近者臨也，合之而遠者摹也。臨進易，摹進難，斯言得之矣。乃真書之妙，無出鍾元常、王逸少，令觀二家之書，皆瀟洒縱橫，不拘平正。至唐人以書判取士，而士大夫字畫，類有科舉習氣。短歐、虞、顏、柳，前後相望，故其下筆應矩入規，無渡魏晉飄逸。彼魏晉書法之高，良由各盡字之真態。譬如『東』字之長，『西』字之短，隨字體認。故字之眉目，在于點，此要顧盼精神，向背得勢；字之體骨，在于畫，須要堅正勻静，起止合節；字之手足，在于丿乀，須要伸『黨』字之正、『千』字之疏，『萬』字之密，各有所宜。故字之眉目，在于點，此要顧盼精神，向背得勢；字之體骨，在于畫，須要堅正勻静，起止合節；字之手足，在于丿乀，須要伸『黨』字之正、『千』字之疏，『萬』字之密，各有所宜，『口』字之小，『體』字之大，『朋』字之斜、

縮異度，變化多端，若鳥翅，若魚翼，翩翩自得；字之步履，在于挑剔，須要沈沈實實，或帶斜

拂，或橫引而外。至用筆之妙，全在轉摺。轉摺欲少駐，駐則有力，轉不欲滯，滯則不遒。然真以

轉而遒，草以摺而勁，此又不可不知。作字之法，懸針頗難，筆欲極正，自上而下，端若引繩。若

垂而復縮，謂之垂露。故米老云：無垂不縮，無往不收。蓋用筆不欲太肥，肥則形濁，又不欲太

瘦，瘦則形枯。多露鋒芒則意不持重，深藏圭角則體不精神。善哉！堯章之言，可謂妙得筆理者也。

草書之體，若見鬥蛇，若見擔夫，若見大娘舞，引伸觸類，造妙入微，欲其曲折，員而有力，如折

釵股，如屋漏痕，如錐畫沙，如壁坼，如印印泥。故一點一畫皆有三轉，一波一拂皆有三折，一丿

皆有數樣，一點欲與畫相應，兩點欲相自應，三點一起一帶一應，四點一起兩帶一應。《筆陣圖》

云：『若平直相似，狀如筭子，便不是書。又須略考篆文，以知點畫來歷，先後如左右之不同，刺

刺之相异，王之與玉、示之與衣，以至秦、泰、奉、春，形同體异，一一胸中，斯無錯誤。』總之，

真以點畫爲形質，使轉爲性情，草以點畫爲性情，使轉爲形質，又不可死蛇掛樹，踏水蝦蟇也。至

于用筆之訣，盡之『雙鉤懸腕』『讓左側右』『虛掌實指』『意前筆後』。雖持筆有偏正不同，然正以

立骨、偏以取態，自不可已。元常以多力豐筋爲書法，夫亦立骨取態之義云。雖然學書何容易哉！

即用筆墨之間，亦自有法。文房四寶，闕一不可。用墨作楷欲乾，然不可太燥，作行草欲燥潤相

雜，然不可太濃。蓋潤以取妍，燥以求險，太濃筆滯，太燥筆枯。筆欲鋒長勁而員，長則含墨，勁

則有力，員則妍美，此又臨池者所當知也。嗟夫！學書何容易哉！一畫失所，如壯士折一肱，一點

失所，如美女眇一目。學書何容易哉！余先叔祖小洲公及先君子賓吾公，皆于臨池着力，遺迹尤存。余小子不敏，每取諸名帖及先君子遺踪，引而伸之，觸類而長之。嘗去臨獨書，頗覺散朗多姿，乃知從門入者，果不佳也，奚獨章士哉！

《雪庵清史》卷三

曝背觀古帖

冬月曉起推窗，風簷盡白，霜華厭浥侵入，奚奴吹茶竈、爇火爐。既乃東角陽熹，移榻就日，披覽魏晉搨本《淳化閣帖》，後先駢集，燦若卿雲，整如魚麗。大抵天下法書，其點撇屈曲，力送一身，半骨駿勁，心手相應。故其運筆之妙，或唵曖斐亹，極有好勢；或風流綽約，獨步當時；或作戈如弩，點如隆石；或奉如藤，縱如驚蛇；或如危峰阻日，孤松一枝，或如孤蓬自振，驚沙坐飛；或如大娘舞劍，低昂迴翔。乃知古人書法，皆精神命脉所寓，以故上下五百年，縱橫一萬里。舉無此書，豈欺我哉？維是時和氣煦，神怡務閒，披閱之餘，令人胸中飛灑，筆下神奇。故曝背觀帖，爲人世一奇趣。

《雪庵清史》卷五

八二

王士性

（1546—1598）

字恒叔，號太初。浙江臨海人。明萬曆五年（1577）進士，官至鴻臚寺卿。著有《五岳遊草》《廣遊志》《廣志繹》等。

《廣志繹》五卷，乃作者續《廣遊志》而作，追憶宦游見聞，志險易要害、漕河海運、天文地理、典章制度、各地風俗以及草木鳥獸、藥餌飲食，該核而簡暢。此據《元明史料筆記叢刊》本整理收録，吕景琳點校，中華書局 1981 年出版。

石鼓十枚，乃周宣王田獵之碣，與《小雅·車攻》大同小异。皆籀文，高可三尺，員而似鼓。初在陳倉野中，唐鄭餘慶遷至鳳翔孔廟，失其二，宋皇祐間，一得之于敗墻甃中，一得于人家，鑿之以爲臼，靖康末，金人取歸燕，今置于北成均廟門。

《廣志繹》卷二

端溪在肇慶江南，與羚羊峽對峙，山峻壁立，下際潮水，而以上、中、下巖分優劣。故《硯譜》曰：『石以下巖爲上，中巖、上巖、龍巖、半巖次之，蚌阬下。』《志》云：『巖石爲上，西坑次之，

後磨爲下。』今有新舊阬之分，舊阬石色青黑，溫潤如玉，上生石眼，有青綠五六暈，而中心微黃，黃中有黑睛一，形似鸜鵒之眼，故以名。眼多者數十，如星斗排連，或有白點如粟，貯水方見，隱隱扣之與墨磨俱無聲，爲下巖之石，今則絶無有。上巖、中巖之石，紫者亦如猪肝，總有一眼，暈小形大，扣之，磨之俱有聲，即今之端石是也。眼分三種，活眼者暈多光瑩，淚眼者光昏滯而暈朦朧，死眼者雖具眼形，內外俱焦黃無暈。歐譜唐公曰：『眼乃石之精，如木之節，不知者以爲病。然古有貢硯無眼者，似又不貴眼也。』又《硯錄》云：『眼生于墨池外曰高眼，生于池曰低眼，高爲貴，不知此特匠手之巧耳。又有上焉者，名子石，生大石中。』《唐錄》云：『山有自然員石，剖其璞焉謂之子石，此最發墨，難得，歐、蘇極重之。』蚌阬石亦深紫，眼黃白微青，不正，無瞳而黳，堅潤不發墨，與半巖石相類。

《廣志繹》卷四

王肯堂

（1549—1613）

字宇泰，號損庵。金壇（今江蘇常州）人。明萬曆十七年（1589）進士，官至福建布政司參政。通文史，精醫術。著有《肯堂醫論》《證治準繩》等，編有《古今醫統正脉全書》。

《鬱岡齋筆塵》四卷，是書記載頗雜，泛及天文曆算、佛經禪語、醫藥養生、詩文書畫、筆墨紙硯等，頗資參考。此據上海古籍出版社《續修四庫全書》影印明萬曆三十年（1602）王懋錕刻本整理收錄。

米元章云：『書畫不可論價，士人難以貨取。所以通書畫博易，自是雅致。』今人收一物，與性命俱，大可笑。人生適目之事，看久即厭，時易新玩，兩適其欲，乃是達者……米顛于書畫中俗氣脫盡，得不爲千古英傑。余甚喜之，常有志博易，奈所當多俗子何唯！吳康虞有韓幹畫馬米元章書《天馬賦》一卷，留余處數年不問，可爲破俗。

<div align="right">《鬱岡齋筆塵》卷二</div>

前輩評書者謂《黃庭經》象飛天仙人，今世所傳石刻本，嘗□□不類。後韓敬堂先生出示宣和

藏本，前標「經」，是徽宗題字，黃素完好，織成烏絲欄，中用朱筆界行，筆筆飛者，真有淩空之勢。乃知前人所稱，蓋指此也。陶穀跋云：『山陰道士劉君以群鵝獻右軍，乞書《黃庭經》，此是也。』米南宮以爲是六朝人書，并無唐人氣格，跋云：『晉史載爲寫《道德經》，當舉群鵝相贈。因李白詩《送賀監》云：「鏡湖流水春始波，狂客歸舟□□多。山陰道士如相見，應寫黃庭換白鵝。」此卷在元章家，不知何時歸內府，今亦無元章跋，豈進御時去之耶？

世人遂以《黃庭經》爲換鵝經，甚可笑也。此名因開元後世傳《黃庭經》多惡札，皆是僞作，唐人以《畫贊》猶爲非真，則《黃庭》內多鍾法者，猶是好事者爲之耳。

韓先生又有王右軍小楷《曹娥碑》真迹，亦是絹本，今石刻止存仿佛耳。先生謂有云：『周公瑕天球嘗泥舊說，謂有千年紙無千年絹，吾以此示之，始信絹有不止千年者。』

韓先生又有《樂毅論》真迹，字畫勻整遒美，不類《黃庭》《曹娥》，後有「□河南奉詔排次」小字二行。世傳此論是右軍親書于石，不如何又有此本。米元章《書史》云：『馮京家收唐摹《黃庭經》，有鍾法，後有褚遂良字，亦是唐一種僞好物。』豈此本亦其儔乎？又見一士夫云：『吾家有

王右軍《樂毅論》真迹，所從來最久，具有源流。他皆偽也。然未之親見。

智永真草《千字文》，嘗于御史大夫衷公貞吉家見之，用大麻紙真書，頗類今中書體。乃知雲間沈度學士兄弟，蓋步趨此老者，絶與石刻不類。

李伯時《蓮社圖》，後有李元中跋，小楷遒勁縱逸而不越規矩。嘗于骨董吳生處見之。今長洲文氏刻入《停雲館帖》，乃無一筆似其畫，則贋本也。

王右軍《筆陣圖》，字畫文章皆不類晉人，而米元章不以爲偽。又有《執筆圖》，後有褚遂良跋，亦非唐人語，然其執筆之法，則固有所授矣。東陽陳及時甫跋云：『先人諱夢魁，字希元，登咸淳甲戌進士。大德末，典教嵊庠，至中歲留意書法。嘗于同里趙文叔家，得王右軍《執筆圖》，并文、序、跋。其圖則懸腕者二，腕就几者一，載于張彦遠《法書要録》目中，而不見其文。先人言，獲此本依其執筆，似覺紙上有瑟瑟蠶食葉聲，隨意所之，略無滯礙。其法當大母指對用食指頭，以小指叠無名指，倚管則腕回而筆正；忽使管歸于食指第二節内，則鋒藏而筆直；然用事又全在中指運動，取力于肩，則字畫秀潤，氣骨遒勁矣。孔子曰：「工欲善其事，必先利其器。」此右軍《筆

圖》之所以不可無也。余患失先人所傳，因攜至松江，遇錢氏慶餘甫名裕者，錢塘人也，其家貧而好學慕義，資鉛槧養親，以孝聞，一見此本，惜其不廣傳于世，欣然爲余鋟梓，以成余志。庶幾易于披閱，幸得與天下後世工書者共之。彥遠豈專美于唐哉！至正辛卯正月二日。』

元國子助教汶上陳繹曾《法書本象》云：『唐太宗開三館，命虞世南、歐陽詢、褚亮、于志寧等撰《翰林密論》，教三館書手。其後玄宗命張彥遠增修，又撰《翰林禁經》，未及上進，漁陽兵起，藏彥遠家。至宋，彥遠孫孝祥以書名，朱文公、張宣公皆從孝祥受書法。孝祥孫即之，書名益振。

先曾叔祖文林府君，年二十一登科，妙年多暇，留心藝事，盡心力以事即之，求二書不得，竟以奇計取之。有錢塘陳思道人者，善事即之，頗窺管豹，見于《書苑菁華》者，得什一焉。延祐中，先人之官澧陽，風濤失櫛，書多蕩逸。繹孫童年羸疾，先人慮其天，遂禁絕群書，唯許游心書翰，以此研究積年，頗能記憶。嘗爲學者述《法書要訣》，又述《禁經提要》，散在人間，不著家藁，吳郡時彥舉案書《筆訣》。年過知非，又加十載，目昏心耄，非復昔時，勉備忽忘，隨筆所及，雜體寫之，曰《法書本象》。

禮士筍魚須文竹，大夫本象，以備忽遺，故取此義。余觀古法書，唯風韻難及，漢書多局蹙，唐書多粗糙，唯晉人書，雖非名法之家，亦自奕奕有一種風流蘊藉之氣。緣當時人物以清簡相尚，虛曠爲懷，修容發語，以韵相勝，落筆散藻，自然可觀。此可以精神解領，不可

以言語求覓也。此所謂法外意。《密論》《禁經》之闕文，而余所自得也。大要書體有十二，一曰古文，二曰小篆，三曰漢隸，四曰八分，五曰楷書，六曰真書，七曰小楷，八曰行書，九曰草書，十曰小草，十一曰章草，十二曰飛白；書法有十二，一曰執筆，二曰血，三曰骨，四曰筋，五曰肉，六曰平，七曰直，八曰圓，九曰方，十曰偏傍，十一曰分布，十二曰變化。大要在心清眼高，見廣功熟。」

《鬱岡齋筆麈》卷二

大篆

古削竹爲筆管，中盛墨汁，于竹簡上作字，直流筆鋒，水注簡上，員運之，縱橫出鋒，皆三過筆，自然筆筆爲屹蚪形也。注深則圓，出疾則活，援腕則開闔自如。其變爲懸針，爲薤葉，爲柳葉，爲剪股，爲幡信，爲鵠頭，爲模印紅文。

《鬱岡齋筆麈》卷二

小篆

李斯初用竹筆，勻墨爲難。吏牘多以章程得罪，軍中期會尤難之。蒙恬乃以鹿毛爲柱，兔毛爲被，今之毛錐筆是也。作平直，筆首蹲鋒，略如大篆，先鎗提，後蹲駐，乃視偃仰向背，三過行鋒，尾先提駐，視乾燥蹲之，後鎗迴鋒。作圓，左肩常不足，右肩常有餘，自左肩下施而右以成環則圓

矣。作方，右肩欲低，左足欲長，乃可中度。其變爲玉箸，爲金錯，爲繆篆，爲模印紅文。

《鬱岡齋筆麈》卷二

漢隸

蒙恬筆行未遠，程邈以章程罪繫雲陽獄，作徒隸之書以獻，轉圓爲方，則筆馱矣。有古、圓、方四體，秦隸多古，漢錄多圓，去篆近也；盛唐成方，後漢漸圓，變八分矣。法貴藏鋒穩重，訣與楷書同，肥用蹲法，瘦用提法，書碑石時用，去其難識者乃佳。

《鬱岡齋筆麈》卷二

八分

漢光、明以後，吏文嚴急，隸書復不足用。上谷太守王次仲作八分書，隸從小篆，回鋒故遲，法險峻道健，餘同楷訣。大篆圓而縱出，八分方而橫出，捷之至也。八分從大篆，出鋒則加疾矣。大篆圓而縱出，八分方而橫出，以其筆鋒橫出，故體須微區也。

《鬱岡齋筆麈》卷二

楷書

動合楷法，謂之楷書。執筆合法，筋骨血肉合法，平直圓方合法，偏傍分布合法，變化合法，方可謂之楷書。凡作楷書，須筆筆依法書之。鍾繇、王羲之、獻之、智永、虞世南、歐陽詢、顏真

卿七家，乃合楷法，其餘不過真書耳。楷書變化，皆象本文，如《樂毅論》端人正士不得意，《黃庭經》象飛天仙人，《洛神賦》象淩波神女也。

《鬱岡齋筆塵》卷二

真　書

真書，真謹之書，亦謂隸書。十種隸書，此其一也。官府表箋及寫諸經史用之，務欲便捷整齊，以爲觀美而已。唐人所謂經生字是也。亦從楷書中來，但逐字結束，不暇筆筆合法耳。其筆法粗率，而分間布白，乃更嚴于楷書也。鍾繇《孫權表》亦是真書，智永《千文》凡題真草者，即是真書。褚遂良、薛稷、柳公權，皆慕楷書而不得其法，不過名書，未得爲法書也。又有正書，偏傍皆欲合六書之正，寫六經用之。真書則偏傍唯取巧便，如祇通衣轉袖、袖通衹省點之類。

《鬱岡齋筆塵》卷二

小　楷

小楷筆畫欲小，而皆中楷法也。顏真卿《黃庭經》楷而不小，以其筆畫滿字分也。褚遂良《西昇經》小而不楷，以其方圓平直，不中楷法也。欲小有法，五分九宮，止可四分點畫，如此則傍密間豁，寬裕有容，五分字中有方丈氣象矣。一君欲靜，二臣欲平，三佐四使以次短小，此小法也。

欲楷有法，一血、二骨、三肉、四筋、五圓、六直、七平、八方、九結構、十變，十者具備，謂之

楷書。《樂毅論》小中有楷，《黃庭經》楷中有小，《東方朔像贊》五分中有楷方丈，《洛神賦》方丈在五分中，《力命表》三分畫五分字，《曹娥碑》五分字四分畫。凡作小楷，不可尋常，須有法象。《黃庭經》肩有力，而腰腳隨風，《洛神賦》頭足用力，而胸腹慊然，天倦水仙，宛然可見；《樂毅論》勁正而揪歛；《東方朔贊》和易而逍遙，以寫二賢之性情；《力命表》柳葉溶洩于光風，象微臣之遇寵；《曹娥碑》花藥漂流于駭浪，似幼女之捐軀。巧畫不能摹，雄文不能寫，而形容分明，可見于翰墨之間。此天地之融精，鬼神之翰妙，惟小楷為能得之，所以數帖神護神持，傳寶百世也。

必求善本，先用硾版，依八法模搨，次用楮紙，準九宮臨仿，功夫精熟，變化自由矣。

行　書

後漢中葉，文牘益繁，八分、真、楷，猶不能勝。杜度乃作藁書，鍾繇更加精麗，謂之行書。其法以筋血為主，骨藏肉中，八面拱心，大忌橫畫，凡遇橫畫，皆變化使圓之。鍾繇每筆為圓，猶近楷法；王羲之筆方字圓，獻之筆圓字方，求意家君，乃差散緩耳。大要真書如立，行書如行，草書如走，故曰行書。尤貴偏傍緊密、間白寬舒，神閑思暢則圓活自然，稍加拘束即儳矣。所以右軍《修禊帖》冠絕千古，以其工夫精熟、適意自然也。

草書

草書貴使轉。屋漏法，食指用力，中指掩轉。壁拆法，名指使轉，中指用力，有圓無方，有直無橫。

《鬱岡齋筆麈》卷二

小草

王羲之草用楷法，大指用力，食指使轉。晉人皆然。獻之草食指用力，中指使轉。六朝人皆然矣。

張旭大草皆用羲之法，懷素皆用獻之法。

《鬱岡齋筆麈》卷二

章草

漢章帝時，承光、明之餘，章奏繁多，八分亦不暇給，乃變八分作章奏。章者，奏也。皇象貴筆重，務爲奇怪，乃八分遺意；索靖貴流麗，漸近小草矣；蕭子雲極輕圓，特妙飛白。此三家者，章草之聖品也。曹子建頗局促，王羲之止作小草寫之，不可入章奏。獻之漸疎大矣。章草有一筆象形者，點或如粟粟、如蹲鴟、如捲葉、葉如柳葉〻、如薤葉〻、如竹葉〻，千變萬化，草畫波撇皆然；有一字象形者，王羲之『之』字皆作□形，王維畫雁如章草字，蕭子雲『如』字、『爲』字皆作采鸞形；；趙承旨子昂，少于朱家舫齋學書，舊迹猶存，學『乙』字先作群鵝〻〻〻〻〻，學『子』

字，「不」字先作群雁 𠁼𠁼𠁼𠁼，學「爲」字、「如」字先作戲鼠 𭃪𭃪𭃪𭃪，累幅以極其變。此法

真、行、草、飛白皆然，唯于章草見之耳。今世所有古迹，皇象《急就章》、索靖《月儀帖》、蕭子

雲《出師頌》，真迹俱在，可謂希世之寶。皇象如奇峰怪石，骨力有餘；索靖如金華翠葉，精妍莫

比；子雲如晴雲點空，輕圓自得。天下古今之爲章草者，莫過于是矣。然貫精熟，大巧若拙，乃爲

盡善。須先學楷法以得用筆之妙，學小草以熟使轉之功，學飛白以窮象形之變，閉户造車，出門合

轍矣。

《鬱岡齋筆塵》卷二

端州硯石，中唐以後已漸知名。柳公權云：「端溪石爲硯至妙。」許渾歲暮自廣江至新興，詩

云：『洞丁多斲石，蠻女半淘金。』自注云：『端州斲石。』李賀歌云：『端州石工巧如神。』則此時

採者已極盛矣。蔡絛云：『太上留心文雅，在大觀中，命廣東漕臣督採端溪石硯上焉。時未嘗動經

費，乃括二廣頭子錢千萬，日役五十夫，久之得九千枚，皆珍材也。時以三千枚進御，二千分賜大

臣侍從，而諸王內侍，咸願得之，詔更上千枚，餘三千枚藏諸大觀庫。于是俾有司封禁端溪之下巖

穴，蓋欲後世獨貴是硯。』按：下巖石在深溪中，所謂「千夫挽綆百運斤」，豈虛語哉？彼五十夫豈

能辦？又安得如許珍材？蓋徽宗非精人，只誇多爾，而絛之言亦未足信也。

《鬱岡齋筆塵》卷四

《硯譜》云：『下巖北壁石背爲泉水所浸，彌漫涌溢，下流爲溪。巖之中，歲久崩摧，石屑翳塞，積水屈曲，淺深莫測，以是石工不復能採矣。今世所有下巖硯，唐、五季、國初時物也。』觀此，則今世所傳宋貢硯，非下巖石彰彰矣。至我明萬曆二十七年，採珠內史奉詔開採，使蛋人泅而取之，則塊生其中，內黃膘如玉璞然，鑿去始見硯材，然百不得一焉。于是下巖石始復出世。

歐陽永叔云：『端石以子石爲上，在大石中生，蓋精石也。』而米元章非之，謂嘗遍詢石工，云子石未嘗有，其在巖中，實于大石版上鑿，豈有中包一子者？余意其說必確。今乃知下巖石品貴重，隣于寶玉，皆有粗膘裹之，如子之在胞胎，故名之曰子石爾。米氏又云，下巖既深，工人所費多，硯值不補，故力無能取，近年無復有聞。則所詢石工所見，乃半邊山巖及蚌坑石耳，豈復知有下巖子石者哉？

《鬱岡齋筆塵》卷四

端石堅潤如玉，而著墨如泥，蓋天生硯材也。宋時，下巖石既不可得，而蚌坑等皆山中常石，故宋高宗《翰墨志》與蘇東坡、米元章、范石湖輩皆謂端石不發墨，而以歙之龍尾、方城之葛仙公巖石、溫州之華嚴寺巖石品出其上，豈定論哉？新歙硯絕無佳者，而宋硯光滑，拒墨特甚，蓋用久則鋒鋩頓盡，遂成棄物。方城、溫州石，今絕不聞可硯者。惟下巖端石，萬古如新，今日所得，直

九五

追中唐，遠出宋硯之上何啻千百倍，亦一時之盛也。

<div align="right">《鬱岡齋筆塵》 卷四</div>

聞之自嶺南來者，云彼中良硯材多石璞，解去粗膘乃得之，有至心只是粗石不可硯者。其如霞、如錦、如水波紋等，千百中之一二爾。米氏《硯史》乃謂『平生約見五七百枚，十千已上無估』，則謂元章目不識端硯可也。

<div align="right">《鬱岡齋筆塵》 卷四</div>

宋時品端硯，以有眼爲貴，有死眼、活眼之別，至以眼之多寡爲價之重輕。今所開下巖石絕無眼，而有眼者乃出新坑，圓暈重重，中有瞳神，或布列硯中，如北斗心房之形者，然皆下材也。此宋之所貴者耶？歐陽永叔云：『眼，石病也。官司歲以爲貢，在他硯上，然十無一二發墨者，但充玩好而已。』非虛語也。

<div align="right">《鬱岡齋筆塵》 卷四</div>

古物之所以貴者，以今人盡技爲之，不能彷彿其什一，如古銅彝鼎、官窯哥窯器物之類是也。若硯石，則生于山中久矣，特取有先後而石無今古，但當論其材之美惡，不當論其硯之新舊，自昔之譜硯者皆然。今俗子聞是古硯，則寶重之，聞是新石則不顧。至使射利之徒，取頑石草草斲之，剗刻殘缺，取舊銘刻其陰，束草熏之，使其色變，然後曝之烈日中，渴燥之極，飲以墨漿，積以歲月，洗滌不去，售之輒得重價。閩人、蘇人業硯者，藉此温飽。此乃小兒强作解事者，目前紛紛皆

是，何足道哉！

發墨與下墨不同。下墨，謂磨之墨易下也，石理粗有鋩者皆能之。然不惟損筆，亦能晦墨，蓋石質粗燥故也。發墨者，研磨良久，金光燁然，如漆如油，而著墨如泥無聲，蓋發墨者未有不下墨者。石中有火石滑，磨久墨下，遲則兩剛生熱，故膠生泡，墨光豈得發哉？歐陽永叔誤以下墨為發墨，至謂瓦硯為第一，可發一笑也。

《鬱岡齋筆塵》卷四

青州青石硯，柳公權以為第一，蓋此時端石未著故也。唐子西家藏古硯，銘曰：『不能銳，因以鈍為體；不能動，因以靜為用。惟其然，是以能永年。』其硯今在于潤甫處，乃青州石色青如甄，著墨如泥而不甚發，質理亦不堅潤，堪與端石作奴爾。

《鬱岡齋筆塵》卷四

今之俗子，于硯則重古，于墨則重香，甚至曝于烈日，使渴甚以受墨瀋而為偽銹，雜入珠寶以為珍，雖有良材，蔑不敗矣。宋寇昌齡嗜硯墨得名，晚居徐，守問之，曰：『墨貴黑，硯貴發墨。』守不解，以為輕己。嗚呼！天下之至異，不出于至常，非篤好深造，未易知也。豈獨硯與墨哉？

《鬱岡齋筆塵》卷四

端溪石堅潤如玉，至于剜鑿不入，而著墨如泥，不經日洗滌，輒不可去。蓋其性與墨相入，故是天生硯材，自古重之有以也。宋人作硯譜録，乃謂龍尾遠出端溪上，其最可尚者，每用墨訖，以水滌之，泮然盡去，不復留迹于其間，其過于端溪以此，誤矣。今宋硯之爲龍尾者，滑而拒墨，不復爲世所貴，而惟端溪萬古常新，豈可同日論哉？

《鬱岡齋筆麈》卷四

端溪出一種白石黑章，作山水屈曲之文。土人琢以爲屏，亦可作硯，爲研朱之用。

《鬱岡齋筆麈》卷四

古硯黑漬處，洗滌不可去，謂之墨銹。購古研者，必以此辨之，此三家村小兒强作解事者之見耳。余在京師時，數見古研，有銹者絶少。有若初未受墨者，蓋古人謂研不可一日不滌，初未嘗使點墨停留，安得有銹？今市賈欲以新爲舊，故炳草熏之，磨墨漬之，以變其色，而或有病古硯之無銹，亦如前法修治者，真燒琴煮鶴手也。

《鬱岡齋筆麈》卷四

鑒硯無奇法。石理細潤者必不受墨，其粗燥者墨易下而損筆，亦損墨色，皆非硯材。若細潤如玉而著墨如有鋩，不數研已濃，則天生硯材也。然石中如此者絶少，故端溪下巖、歙之龍尾，皆爲世所貴重，鑒賞之家不惜重貲購之。大抵石之細潤而拒墨者必磨久，久則兩剛生熱而膠泛煙浮，石

之粗燥者性必不堅，往往石與墨相雜，故兩者皆損墨色。若細潤而下墨，則自然發墨。此理不難見也，而知之者鮮矣。

《鬱岡齋筆塵》卷四

硯之發墨者，又以用久不退乏爲貴。龍尾硯在宋人，稱其發墨在端溪下巖之上，而今研磨幾如鏡面，蓋用久退乏之故也。

《鬱岡齋筆塵》卷四

有宋盛時，端溪下巖石翳泉深，取之者得不償失，故不復采，而中巖舊坑亦竭，士大夫所用研石，往往皆上巖新坑産耳。故歐、蔡、蘇、米輩，皆有拒墨之嘆，至下其品，謂不及歙之龍尾、方城之葛仙公巖石。今世好古之家所蓄古端硯，悉此品也，以墨試之，滑如鏡面，不復可用，徒以耳鑒目玩而已。余嘗謂作書使鈍硯，如娶妻得石女，將安用之？

《鬱岡齋筆塵》卷四

《洞天清禄集》謂唐時所取端溪石無紫者，然蘇長公所蓄許敬宗硯，實端溪紫石也。此在初唐已有之，況中晚乎？今世所有古端硯，雖光如鏡面，而以墨試之，索索而下覺有鉅、用久不乏者，多唐末宋初物也。蓋盛宋時，下巖穴閉，絕無此種。

《鬱岡齋筆塵》卷四

唐紫端硯多無眼，宋硯乃有眼。眼之在石，猶木之有節也，其膏潤發墨，乃由于此，故以眼之

多寡爲價之重輕。若舊坑石，初不藉眼爲重，而或者謂惟舊坑石多眼，或謂眼爲石病，皆非也。

黄山谷先生就書閣間取小錦囊，中有墨半丸，以示潘谷。谷隔囊捫之，即置几上，頓首曰：『天下之寶也。』出之，乃李廷珪之作者。又取小錦囊，亦有墨一丸，谷捫之如前，則嘆曰：『今老矣，不能爲也。』出之，乃谷少時作者。嗚呼！古人一藝之精，至于六根互用如此，此其心可知，口不可得言，而世之人方較量濃淡之間，以爲知音，不亦謬乎？故曰：不知者如鳥之雌雄，其知之者如鳥鶋也。

造朱墨，即以前製過砂每一兩入龍腦二分，廣膠和之，不用餘物爲妙。

新安程幼博以漆入油，然煙爲墨，自詫前無古人。然宋人固嘗以松漬漆，難以取煙矣。《避暑錄話》云：『古未有用漆煙者，三十年來，人始爲之。古法以瀝青與油等分用，皆取其煙之細也。』

藥之有助于墨者：樗皮、解膠、益色；藤黃、雞子清、生漆、牛角胎、至堅；豬膽、鯉魚膽，至黑而澤；甘松、藿香、零陵香、白檀、丁香、龍腦、麝香、辟膠煤氣、歐陽通每書，其墨必古松之煙，未以麝香，方下筆。地榆、卷柏、五倍子、丹參、黃連、紫草、茜根、黑豆、百藥、煎蘇木、胡桃、青皮草、烏頭、牡丹皮、棠黎葉、阿梨勒、助色；皂角、除濕氣、梔子仁、青黛、去膠色；黃檗、研無聲；川烏頭、使膠力不勁；酸石榴皮、令研中遲散、巴豆、增肥，多則損光；綠礬，加黑色，多則敗膠；朱砂，益色。此出古墨譜。然煙之至精者，不假藥物之助；假藥物之助者，皆色不足也。

《鬱岡齋筆麈》卷四

余見西域歐邏巴國人利瑪竇出示彼中書籍，其紙白色，如繭薄而堅好，兩面皆字，不相映奪，贈余十餘番，受墨不滲，著水不濡，甚異之。問何物所造，利云以故布浸搗為之。乃知蔡倫擣故魚網作紙，即此類爾。又宋時用箋，取布機餘經不受緯者治作之，故名布頭箋，其品冠天下。六合人亦作，終不佳，蓋水力不同故也。

《鬱岡齋筆麈》卷四

能書不擇筆，此浪語也。古來唯稱率更令〔按：即歐陽詢〕不擇筆，然其字瘦勁，多骨少肉，故平生喜用貍毛筆。今人兔毫中亦必雜以貍，云非是則不健，然稍多即不佳。而歐陽氏能使純者，

則又何筆不可使耶？然晉人遺意，至歐陽氏漸失矣。不擇筆是其長處，亦即其短處，正不足稱引也。

<div align="right">《鬱岡齋筆塵》卷四</div>

小米謂筆不可意者，如朽竹篙舟，曲箸哺物，誠然誠然。今天下業筆者，推吳興爲第一，吳興又以黃文用爲第一。文用死矣，有兩孫，皆往來金壇。其長者以文用行，最有名而最無行。近乃作一色惡筆，濡墨作字，輒有小米之嘆，而好事者猶以高價購之。以手寫字，以耳買筆，可發一大笑也。其少者以朝輔行，與其兄初至時，已駸駸欲度驊騮前矣。已乃技日進而筆日益佳，每至輒不同。余不善書而喜佳筆，遇可意者，至輟衣食求之。然慣使羊毫，羊毫之價廉，不爲筆工所利，故趨余者少。而獨小黃生特製遺余，余非是不能染翰，每來金壇必先謁余。余字中無筆而渠手中有眼，故喜而識之。

<div align="right">《鬱岡齋筆塵》卷四</div>

漢晉人專工草書，故古法帖中真行絕少。觀趙壹所云：「鑽堅仰高，忘其罷勞。夕惕不息，戉不暇食。十日一筆，月數丸墨。領袖如皁，唇齒常黑。雖處眾坐，不遑談戲。展指畫地，見鰓出血，猶不休輟。」則其臻于草聖亦不易矣。張芝下筆必爲楷則，號「匆匆不暇草書」。

<div align="right">《鬱岡齋筆塵》卷四</div>

世以《淳化帖》爲法書之祖，然皆王著臨書，非從真迹響搨雙鈎者。何以知之？余見宋時御府所藏晉人真迹及唐摹王右軍帖多矣，凡閣帖所載，僅得其仿佛，豈有摹脫真迹而舛鼇如是者？至于賞鑒不精，真贗并收，連綴蠹蝕，不成文理，甚則併點畫形似盡失之，而希蹤鍾、王，不亦遠乎？近世盛行長洲文氏《停雲館帖》，皆作待詔父子手脚，而小楷尤爲失真之極，不特晉法盡亡，即褚、虞、歐、顏筆意，蕩然無遺矣。吾友董玄宰刻《戲鴻堂帖》，亦一色自書，即雙鈎亦甚草草，石工又庸劣，故不能大勝《停雲》。玄宰書家能品，作此欲傳百世，乃出新安吳用卿《餘清堂帖》之下，甚可惜也。

晉人書妙在藏鋒，非無鋒也，但不露爾。唐人則露矣，然鋒之爲鋒，則無二也。趙宋而後，此意寖微，惟老米一人得之，而炫露之極，至于掀舞，故但長于行而不能真、草，爲世所譏。至本朝諸名家，尚未知執使轉運而妄意藏鋒，然實無鋒可藏，古書法幾漸滅殆盡矣。刻石手，唐人爲最，今世所傳宋搨本，神采飛動，恍如真迹。如《雲麾將軍碑》《九成宮銘》《聖教序》之類，皆唐刻也，其轉摺波磔處，俱稜角分明，而古人運筆意象，隱然在目。後世摹勒者，亦妄意藏鋒，而轉摺波磔處，俱以圓渾爲工，故成無骨之身、無榦之樹。《停雲》《戲鴻》之刻手固劣，亦書家誤之也。

吳郡韓敬堂先生家藏黃素《黃庭經》，陶穀與米芾跋皆無之，想入宣和御府重裝去之矣。徽宗題云：『晉王羲之《黃庭經》。』米氏《書史》以爲是六朝人書，無唐人氣格。趙魏公以爲楊、許書，而董玄宰不知其何據，蓋未攷之《真誥》也。按：《真誥·翼真檢》云：『《真經》出世之源，始于晉哀帝興寧二年太歲甲子，紫虛元君上真司命南嶽魏夫人下降，授弟子瑯琊王司徒公府舍人楊羲，使作隸字寫出，以傳護軍長史句容許穆并第三息上計掾翻。二許又更起寫，修行得道。凡三君手書，今見在世者，經傳大小十餘篇，多掾寫，真嗟四十餘卷，多楊書。』又云：『三君手迹，楊君書最工，不今不古，能大能細。大較雖祖效郗法，筆力規矩，并于二王，而名不顯者，當以地微，兼爲二王所抑故也。掾書乃是學楊，而字體勁利，偏善寫經畫符，與楊相似，鬱勃鋒勢，殆非人工所逮。長史章草乃能，而正書古拙，符又不巧，故不寫經也。』據此，則此絹本若非楊君始寫之本，即是許掾書。今《真誥》所列皆三君手書，多荆州白箋。梁時去晉不遠，已首尾零落，魚爛缺失。而此卷黃素如新，雖歷代尊奉，少見風日，非有神物護持，亦不至是。晉人筆意，一壞于王著，二壞于文氏父子，而小楷尤甚，不可不使世人見此本。韓長公昨見過，以油紙樀本相示，已付工刻之矣。

今學小楷者，大抵宗《黃庭經》。然世所行石本，盡作文衡山手脚，無復晉人筆意。屢見宋搨本已然，則傳訛襲謬，其來久矣。近時潁上得石于井，金陵甘氏得石于池，皆古刻《黃庭經》。潁上本

拙而近古，甘氏本工而太今，吾寧取潁上爾。《淳熙秘閣續法帖》第二卷有褚河南臨本，乃致佳，與黃素《黃庭》頗相類。初疑登善對臨，或其力不至此，及檢黃長睿《東觀餘論》，稱其「單郭未填、筆勢精善」，乃知從真迹上樞出，非對臨也。余以板本重繙，毫髮不爽，天下《黃庭》帖當以吾此本為第一，具眼者必領吾此語。

<div style="text-align: right">《鬱岡齋筆麈》卷四</div>

宋翼每作一波，嘗三過折筆；每作一點，如高峰墜石；每作一橫畫，如千里陣雲；每作一戈，如百鈞弩發；每作一牽，如萬歲枯藤，每作一放縱，如足行之趣驟。丁如鋼鈎，乀如崩浪，此古人運筆取勢之法。若胸中有萬卷書，無一點塵，依此法作字，何患不到鍾、王。吾老矣，無能為矣，後來之秀勉之哉！

<div style="text-align: right">《鬱岡齋筆麈》卷四</div>

余丙戌秋七月至吳江，得觀《澄清堂帖》十餘卷，皆二王書，字畫流動，筆意宛然，乃同年王大行孝物。後余在翰林時，有骨董持一卷視董玄宰，玄宰絶叫，以為奇特。余告以吳江本，玄宰乃亟就王君求之，王君遂珍秘不復肯出。無何王君物故，聞近亦歸太倉王荊石先生。丁未秋，過先生齋中，出以見示，則已亡失太半矣。玄宰鈎數十行，附《戲鴻堂帖》末，無復筆意，後跋以為賀監手摹，南唐李氏所刻。按：《東觀餘論》云：『世傳《十七帖》別本，蓋南唐後主李煜得唐賀知章

臨寫本，勒石置澄心堂者。而本朝侍書王著又將勒石，勢殊疏拙。」蓋玄宰誤以《十七帖》爲此帖，又誤以澄心堂爲澄清堂也。李後主嘗詔徐鉉以所藏古今法帖入之石，名《昇元帖》，是又在《閣帖》之先矣。昨晤汪仲嘉，謂《淳化帖》即翻刻《昇元帖》，不知何據，當又是誤以《十七》爲《昇元》爾。博洽之難如此！

法帖勒石，必假翻朱。朱用膠則不甚分明，不用膠則易于磨涅。以刀隨朱宛轉，石屑蒙翳，每以意爲之，豈能纖毫不爽？乃知《閣帖》只用棗木，米老每稱板本，蓋有爲也。況今世絕少刻石高手，而宣歙間剞劂之工，刻寫意山水花木，皆不失筆意。若郭填者，能從真迹精意脫出，令以棗木刻之，豈復數《閣帖》哉？

《定武禊帖》石刻，有謂唐太宗以真迹刻置學士院，後朱梁徙于汴，耶律德光載歸，棄于鍾山，土人李學究得之，埋土中，李没，其子出之，宋景文公買置公笏者；有謂游士攜此石走四方，後死于定武營妓家，伶人孟永清取以獻者；有謂太宗既得辯才真迹，令趙模等摹十本賜方鎮，定武以玉石刻之者，有謂即江左所傳會稽石，錢氏歸朝，定武富民買之以歸者。大抵其說具有原委，近是。然其爲石刻之鼻祖，其爲《蘭亭》之肖子，因于眾論紛紜，不能詳其所自出而具見之矣。

定武石爲薛紹彭鐫損「湍」「流」「帶」「右」「天」五字，故世有五字損本、不損本。然此石一出土之時，已缺首行「會」字一角，二行「亭」字、三行「群」字、六行「列」字、七行「盛」字、「幽」字、九行「盛」字、十行「遊」字、十四行「殊」字、二十行「古」字、二十一行「不」字，皆有刓損處。今世所傳五字不損本，乃有一字不刓者，皆贗物也。　《鬱岡齋筆塵》卷四

《品外録》録孫武子《行軍篇》，甚訝其不倫，後綴歐陽永叔《醉翁亭記》，以爲記之也，字章法出于此也。　何意眉公棄儒冠二十年，尚脱頭巾氣不盡。古人弄筆，偶爾興到，自然成文，不容安排，豈關仿傚？王右軍《筆陣圖帖》謂：『凝神静思，預想字形大小、偃仰、平直、振動，令筋脉相連，意在筆前，然後作字』。吾以爲必非右軍之言。若未作字先有字形，則是死字，豈能造神妙邪？世傳右軍醉後，以退殘筆寫《蘭亭叙》，且起更寫皆不如，故盡廢之，獨存初本。雖未必實，然的有此理。吁！此可爲得趣者道也。　夫作字不得趣，書傭胥吏也；作文不得趣，三家村學究下初綴對學生也。　《鬱岡齋筆塵》卷四

金壇自建縣以來，無以善書名世者。《書史會要》稱戴幼公善書，筆畫疏瘦，婉麗勁疾，不在唐

諸子下。然不能以書名世者，蓋以才學著，又世少見其書，宜其不爲人知也。

元有王翼，字元徵，號華陽生，金壇人，有所篡《四書》行于世。見《書史會要》。

周 祈

蘄州（今湖北蘄春）人。明萬曆間舉人，官廣西平樂知府。著有《名義考》。

《名義考》十二卷，是書以類編次，凡天部二卷、地部二卷、人部四卷，物部四卷，各因其名義而訓釋之，辨訛糾謬，徵引浩博。此據上海古籍出版社影印文淵閣《四庫全書》本整理收錄。

紫詔黃麻

《漢志》：凡天子璽皆以武都紫泥封。《聞見後録》謂：『武都，今階州，山水皆赤而泥紫，用爲印色，故詔有紫泥之稱。』泥豈堪作印色？或如今紫粉之類，武都所出爲最，非真泥也。唐太宗詔用麻紙寫詔敕，高宗以制敕爲永式。白紙多蠹，自今并用黃紙。蓋自蔡倫用樹膚、敝布爲紙，故有麻紙。《遂齋閒覽》謂：『以檗染紙，使不蠹，故曰黃麻。』古今書籍亦曰黃卷，不獨詔敕用黃紙也。

《名義考》卷十二

紙

古者書用竹帛。竹，簡策是已，其字從竹。帛，紙是已，其字從糸，一作帋，從巾。馮鑒《事始》謂蔡倫造紙。史繩祖引趙飛燕赫蹄書注，赫蹄，小紙也，謂紙已見于前漢。其辨似是，而亦未燭其原。按：《說文》：『紙，絲滓也。』以絲繰餘絮爲紙，以是爲書，謂之帛書，非真縑帛也。後漢蔡倫始用樹膚及敝布、魚網爲紙，今穀樹皮紙即蔡倫樹膚紙。高麗蠶繭紙，即古絲滓紙。又有用竹與秸者，因樹膚而生智也。紙，一音低，蹄音題，聲相近，訛謂紙爲蹄。赫，赤也，赫蹄謂赤紙也。鄧展謂赫音閱，孟康謂蹄猶地，晉灼謂薄小物爲赫蹄，皆非。後人以漢人之說，未詳考也。糸音覓，赫音黑，繰音騷，穀谷構二音，閱音薁。

《名義考》卷十二

臨摹硬黃響搨

于古人書畫，置紙在傍，視其大小、濃淡、形勢而學之，謂之臨；以紙覆其上，隨其曲折，宛轉用筆，謂之摹；置紙熨斗上，以黃蠟塗勻，儼如魷角，毫釐必見，謂之硬黃；就明窗，上以紙覆，映光摹之，謂之響搨。

《名義考》卷十二

錢希言 （約 1562—約 1638）

字象先。江蘇常熟人。明諸生，博覽好學，終生未仕。工詩，好小說。著有《戲瑕》《獪園》等，編刻自著爲《松樞十九山》行世。

《戲瑕》三卷，乃作者見群書中有沿襲舛誤，隨事摘記，考訂事理字義、禮儀稱謂，匯輯成編。

此據上海古籍出版社《續修四庫全書》影印明刻本整理收錄。

排倒秦皇石

索虜拓跋燾登鄒山，見秦始皇刻石，使人排倒之。據《南史》《宋書》，皆載其事。以余考之，秦有嶧山碑、泰山碑、胊山碑、之罘碑、琅玡碑，并李斯籀文，而未聞鄒山有秦皇石也。豈亦所謂没字碑耶？聞山東鄒縣，今有嶧山碑翻刻，蓋嶧山故石，毀于火久矣。

《戲瑕》卷一

薑芽帖

往一老先生云：許文穆公昔年以史臣奉使，册封朝鮮。其國王問：『柳柳州《薑芽帖》，書法

頗佳，有處可物色否？」文穆一時不知所置對。事竣還朝，問諸館中諸公，亦復茫然。于是文穆謝病還新都，以不能應對爲恥。信乎博識之難也。余訊故老，皆不知有《薑芽帖》。偶閱柳子厚詩，有《重贈劉夢得》二首，其末章云：「世上悠悠不識真，薑芽盡是捧心人。若道柳家無子弟，往年何事乞西賓。」而劉隨州禹錫集中，亦有《答柳柳州》三首，其首篇云：「日日臨池弄小雛，還思寫論付官奴。柳家新樣元和腳，且盡薑芽斂手徒。」即此事。《薑芽帖》信有之乎？第我輩日聚訟于雌霓癡龍之間，猶未及究此僻事，許公宰輔，豈暇泛瀾？不知何足爲病。

秦會稽刻石

余往年在山陰道上行，而未及登秦望山，一觀李斯石刻，深以爲恨。越州人傳言，秦望山頂僅有李斯沒字碑，特一頑石耳。然則李斯所書《秦會稽刻石》，頌始皇功德，凡二百八十有八字，皆全文無脫落，人稱其字畫與《嶧山碑》絕類者。即古刻湮沒，唐碑宜在，今當置之何地耶？齊竟陵王子良，尅日登秦望山，主簿范雲以山上有始皇石刻，人多不識，乃夜取《史記》讀之。明日登山，雲讀如流，子良大悅，以爲上賓。即此碑耳。自蕭齊至今，閱千有餘年，理難歸然如故。向曾見士大夫家有屏風搨本，疑是唐帖，非本來面目矣。

李春熙　(1516—?)

字沅南，號桃源山人。桃源（今湖南常德）人。明嘉靖舉人，官四川萬縣知縣。著有《桃源縣志》《道聽録》等。

《道聽録》五卷，所載多詩文掌故、佳篇秀句，亦及間里瑣談，可以解頤。此據上海古籍出版社《續修四庫全書》影印清抄本整理收録。

古篆籀體畫繁難，至秦李斯作小篆，程邈作隸書，已就簡便，説者以爲舞文之弊昉于此。至漢則又易爲真、草、行書，後世又易爲省文，或借同音，或止書邊旁，甚者『萬』之作『万』、『兩』之作『又』、『錢』之作『戈』，不知何始。非特今之各省同文常見，《東坡墨刻》『萬』之作『万』，則宋前已然矣。國初顧尚書佐奏防詐僞，凡數目字皆借畫繁難增損者，餘皆經籍中所有，惟『柒』『捌』二字，止載之海編。

謝肇淛

（1567—1624）

字在杭，號武林。長樂（今福建福州）人。明萬曆二十年（1692）進士，官至廣西左布政使。能書，草聖如張伯英，行書如王右軍。勤于著述，所撰筆記頗富。著有《五雜組》《居東雜纂》《百粵風土記》《小草齋詩集》等。

《文海披沙》八卷，乃作者掇拾古書中瑣事細聞，以發議論，詞意輕僈，沿晚明小品之習。此據上海古籍出版社《續修四庫全書》影印明萬曆三十七年（1609）沈徵炌刻本整理收録。

《五雜組》十六卷，分天、地、人、物、事五部，以類系文，多記生平見聞和讀書所得。此據上海古籍出版社《續修四庫全書》影印明萬曆四十四年（1616）潘膺祉如韋館刻本整理收録。

曹娥碑

《世説》載魏武過《曹娥碑》下，讀「黃娟幼婦」題。按：《曹娥碑》在會稽中，曹操未嘗南行至此，何由得見？即劉孝標注亦疑此。余按：《三國志演義》中載操征漢中時過蔡琰莊，見有碑刻云云。此雖小説，于理爲近，足破千古之疑。又按：《典略》以爲《陳太丘碑》，當亦以前事矛盾，

故更之耳。不知『黄絹』語出李北海《曹娥碑》，當時下筆，必有考據。

《文海披沙》卷一

筆墨官取太多

吳興之筆，新安之墨，甲于天下，而官司所取者，率皆濫惡不堪。良由取之太多，好惡不分，而價值又不時給故也。唐陶雅爲歙州刺史二十年，嘗責李超云：『爾近所造墨，殊不及吾初至，何也？』超曰：『明公初下車，取墨歲不過十挺，今則數百挺猶未已。應命不暇，何能精好？』此亦居官取物之鑒也。

《文海披沙》卷三

用筆之异

鍾繇、張芝、王右軍皆用鼠鬚筆，然鼠鬚苦勁，似不堪作字也。歐陽蘭臺用貍毛爲心，蕭祭酒用胎髮爲柱，張華用鹿毛，嶺南郡牧用人鬚，陶隱居用羊鬚，鄭虔謂麝毛一管可書四十張，貍毛八百張；外有豐狐、蚼蛉、龍筋、虎僕及猩猩毛、狼毫，雖皆奇品，然恐醇正得宜，終不及中山之兔。至于淇源之鴨毛、雀雉毛，五色相間，徒爲觀美。子瞻用雞毛筆，三錢一支，取其賤而易致。今吳興兔毫佳者直百錢，而羊毫者二十分之一，故貧士多用之，然柔而無鋒。臧晉叔與余議，取貂鼠毛爲之，而輔以兔毫，甚快人意。晉叔常謂鍾、王所用鼠鬚者必此也，未知信否，以俟識者。

《文海披沙》卷三

詩文書畫

作詩文與書畫一也，準則于前人之法度，而參合以自己之豐神。然而法度易遵，豐神難運，故詩文有讀破萬卷而不能下筆者，書有日臨法帖而不知筆意者，畫有逐一規仿而全無墨氣、終成俗品者，要在于悟而已。

《文海披沙》卷三

硯墨紙筆

硯之堅潤者，多難發墨；而墨之堅緻者，又磨不即下；筆之佳者，鋒毛極脆。然則如何？而硯之發墨者、墨之膠氣重者、紙之堅而厚者，又皆極能損筆。欲四者之調和，而皆適于用，亦難矣。曰：硯取其發墨，墨取其黑而發光，紙取其堅而澤。至于管城，不妨多置，古人退筆成塚，豈能一一顧惜耶？

《文海披沙》卷三

蘇子瞻

蘇長公性直是不耐事，生平好動作游戲，殆無一刻閒暇。在西湖時，日與湖山結緣。在密州無事，至循後圃採杞菊。在黃州，作蜜酒，飲者輒暴下。在惠州，作桂酒，苦辣不能入口。及至海外瘴鄉，每日起，不招客與語，必出訪客；又燒煤作墨，幾焚室廬，以意為膠，及墨成，不能作錠，

粗如懸槌。比量移中州，旋竟客死。則公詩所謂『無事此靜坐，一日是兩日。若活七十年，便是百

四十』，蓋未能踐其言也。

《文海披沙》卷七

愛鵝

王逸少愛鵝，孫武子愛驢鳴，崔鉉喜鬥水牛。人之嗜好，出于性成，即自有不知其所以然者。

張素正乃謂鵝頸類草書腕法，故右軍愛之；然則驢鳴牛鬥，豈亦有法耶？《文海披沙》卷七

左手書

宋時宗室趙不微，善以左手書，然自幼習之，以异于人耳。陸元長、梁子輔，皆壯年後患風痹，

右臂不舉，乃以左手書，逾年筆法精勁，勝于用右時。近代余曾見林孝廉章之父以左手書，狂草滿

紙，有顛素風；莆田林祖恕弟林蓑，左手作書甚佳，真草合度。其他未有見者，信古人不相及也。

《文海披沙》卷七

朱新仲《猗覺寮雜記》云：『唐《百官志》有書學一途，其銓人亦以身、言、書、判，故唐人

無不善書者。然唐人書未及晉人也，歐、褚、虞、薛，亦傍山陰父子門戶耳，非成佛作祖家數也。

右將軍初學衛夫人，既而得筆法于鍾繇、張芝，然其自立門戶，何曾與三家彷彿耶？子敬雖不逮其

父，然其意亦欲自立，不作阿翁牛後耳。』此一段主意，凡詩家、畫家、文章家皆當識破，不獨書也。

《五雜組》卷七

鍾、王之分，政如漢、魏之與唐詩，不獨年代、氣運使然，亦其中自有大分別處，非謂王書之必不及鍾也。大率古色有餘則包涵無盡，神采盡露則變化無餘，老莊所爲思野鹿之治也。

《五雜組》卷七

右將軍陶鑄百家，出入萬類，信手拈來，無不如意，龍飛虎跳之喻，尚未足云，洵書中集大成手也。然庾征西尚有家雞野鶩之嘆，人之不服善也如此。

《五雜組》卷七

右軍《蘭亭》書，政如太史公伯夷、蕭政傳，其初亦信手不甚著意，乃其神采橫逸，遂令千古無偶。此處難以思議，亦難以學力強企也。自唐及元，臨《蘭亭》者數十家，如虞、褚、歐、柳及趙松雪，雖極意摹仿，而亦各就其所近者學之，不肯畫畫求似也，此是善學古人者。如必畫畫求似，如優孟之學孫叔敖，則去之愈遠矣，此近日書家之通病也。

《五雜組》卷七

王未嘗不學鍾也，歐、虞、褚、薛以至松雪，未嘗不學王也，而分流異派，其後各成一家。至

一一八

于分數之不相及，則一由世代之升降，二由資性之有限，不可強也。即使可強而同，諸君子不爲也。千古悠悠，此意誰能解者？

《五雜組》卷七

《曹娥》《樂毅》，尚有蹊徑可尋，至《蘭亭》《黃庭》，幾莫知其端倪矣。所謂大可爲化不可爲者也。

《五雜組》卷七

右軍真迹，今嘉興項家尚存得十數字，價已逾千金矣。又有婚書十五字，王敬美先生以三百金得之嚴分宜家者，今亦展轉不知何處也。李懷琳《絶交論》真迹，在吾郡林家，余見之三四過，信尤物也。其紙頗有粉，墨淡垂脱。又一友人所見褚遂良《黃庭經》，紙是砑光，下筆皆偏鋒，結構疏密不齊，與今帖刻全不類。大抵真迹雖劣，猶勝墨迹之佳者。

《五雜組》卷七

右軍真迹，今嘉興項家尚存得十數字，價已逾千金矣。

唐太宗極意推服大王，然其體裁結構，未免徑落大令局中。大令所以遜其父者，微無骨耳。故右軍《賜官奴》，而以筋骨緊密爲言，箴其短也。如《洛神賦》直是取態，而《墓田》《宣示》，一種古色盡無矣。譬之于詩，右軍純是盛唐，而大令未免傍落中、晚也。

《五雜組》卷七

作字結構、體勢，原以取態。雖張長史奔放駭逸，要其神氣生動，疏密得宜，非頹然自放者也。

謝肇淛

一一九

即旭、素傳授，莫不皆然。今之學狂草者，須識粗中有細，疏中有密，自不放輕易效顰矣。

作草書難于作真書，作顛、素草書又難于作二王草書，愈無蹊徑可着手處也。今人學素書者，但任意奔狂耳，不但法度疏脫，亦且神氣索莫，如醉人舞躍號呼，徒爲觀者恥笑。

國朝解大紳、馬一龍極矣，桑民懌所謂夜叉羅刹，不可以人形觀者也。

蔡君謨云：『張長史正書甚謹嚴，至于草聖，出入有無，風雲飛動，勢非筆力可到。』然飛動非所難，難在以謹嚴出之耳。素書雖效顰，然拔山伸鐵，非一意疏放者也。至宋黃、米二家，始墮惡道。

唐人精書學者，無逾孫過庭所著《書譜》，揚抉蘊奧，悉中綮窾，雖掊擊子敬，似沿文皇之論，而溯源窮流，務歸于正，亦百代不易之規也。至于五合五乖之論，險絕平正之分，其于神理，幾無餘蘊。且唐初諸家，如虞、褚、歐、薛，尚傍山陰門户，至過庭而超然融會，變成一家，幾與《十七帖》爭道而馳，亦一開山作佛手也。

陳丁颙善書，與智永齊名，時謂『丁真永草』。庾翼易右軍之書，而右軍不覺；懷素換高正臣之書，而正臣不能辨也。異代之下，知有智永、右軍、懷素而已，三子之名無聞也。豈非幸不幸哉？

《五雜組》卷七

顏書雖莊重，而癡肥無復俊宕之致，李後主所誚『叉手并腳田舍漢』者，雖似太過，而亦深中其病矣。《祭姪文》既草草，而天然之姿亦乏，不知後人同聲讚賞何故。此所謂耳食者，可笑！

《五雜組》卷七

宋書如蘇滄浪、張于湖、薛道祖、李元中等，亦皆極力摹仿二王，但骨力不足，故風采頓殊耳。元康里巎巎，書學祁公者也，然元人筆力稍峭健于宋，其能書諸家亦多于宋。

《五雜組》卷七

蔡君謨極推杜祁公，謂之草聖，然杜草書亦媚而乏筋骨。

《五雜組》卷七

宋人無書學，如蘇、黃、米老等，真帖初見甚可喜，良久亦令人厭棄。蔡忠惠勝三家遠甚，而時帶俗筆，趙文敏之源流，蓋自蔡出也。元時名家如鮮于困學、錢翼之、巎巎子山、鄧文原，皆出宋人上，不獨一文敏，而文敏名獨噪甚，上下五百年，縱橫一萬里。乃知名之顯晦，亦有命焉耳。

《五雜組》卷七

元章書才、書學兼而有之，非蘇、黄二公可望也。蘇公字如堆泥，其重處不能自舉；黄尤杜撰，撐手拄腳，放而不收，往而不返，近于詩家之釘鉸打油矣。蓋二公于書學原不深，性又不耐煩，信手塗出，便謂自成一家。蓋世之效顰，托于自成一家者多矣。

<div align="right">《五雜組》卷七</div>

章子厚日臨《蘭亭》一過，蘇子瞻晒之，謂『從門入者終非家珍』。然古人學書者，未有不從門入，人非生知，豈能師心自用，暗合古人哉？但既入門之後，須參以變化耳。蘇公一生病痛，亦政坐此。往與屠緯真、黄白仲縱談及此，余謂：『凡學古者，其入門須用古人之法度，而其究竟須運自己之豐神，不獨書也。』二君深以爲然。

<div align="right">《五雜組》卷七</div>

古無真正楷書，即鍾、王所傳《季直表》《樂毅論》，皆帶行筆。泊唐《九成宮》《多寶塔》等碑，始字畫謹嚴，而偏肥偏瘦之病，猶然不免。至國朝文徵仲先生，始極意結構，疏密勻稱，位置適宜，如八面觀音，色相具足，于書苑中亦蓋代之一人也。

<div align="right">《五雜組》卷七</div>

文敏書諸碑銘及《赤壁》《千文》等，皆以秀媚勝，而時有俗筆，却無敗筆，近俗故能不敗也。余家藏文敏尺牘二通，其筆鋒完勁，絕似《官奴然文敏入門却從大王來，晚年結構乃自成若此。

帖》，乃知此老源流所自。後來紛紛摹本，亦畫虎不成耳。大凡學古人書，當觀真迹，方得其運筆之

一二，墨帖無爲也。

國初能手多黏俗筆，如詹孟舉、宋仲溫、沈民則、劉廷美、李昌祺之輩，遞相模仿而氣格愈下。自祝希哲、王履吉二君出，始存晉唐法度。然祝勁而稍偏，王媚而無骨，文徵仲法度有餘，神化不足，張汝弼乃素師之重儓，豐道生實《淳化》之優孟；文休承小禪縛律，周公瑕槁木死灰，其下瑣瑣，益所不論矣。今書名之振世者，南則董太史玄宰，北則邢太僕子愿，其合作之筆，往往前無古人。

文徵仲得筆法于衡子山，而參以松雪，亦時爲黃、米二家書，然皆非此公當行；惟小楷正書，即山陰在世，亦當虛高足一席。

雲間莫廷韓有書才而無書學，往往失于疏脫；濟南邢子愿有書學而無書才，往往苦于纏累；吳興臧晉叔一意臨摹，而時苦生意之不足；姑蘇王百穀專工取態，而時覺位置之稍輕。夫惟以古人之法度，參以自己之豐神，華實相配，筋骨適均，庶乎升山陰之堂，入永興之室矣。

古篆之見于世者，石鼓也。非獨其筆畫之古雅、規制之渾厚，三代遺風，宛然可挹。或以宇文周時作者，妄無疑也。三代所傳彝鼎篆刻，或工或拙，或真或贋，皆不可知。即其筆法，篆文或繁或省，從左從右，不可摸捉，所謂書同文者安在哉？衡山祝融之碑，非篆非籀，非蟲非鳥，而後人以意傅會，強合成文，雖曰禹迹，吾未敢信以為然也。夫結繩敝而文字興，科斗殘而篆籀作，篆隸微而真草盛，舍繁就簡，世之變也，必欲舍今而反古，雖聖人不可得已。

《五雜組》卷七

李斯小篆之作，其古今升降之關乎？嶧山之銘，視泰山已不啻倍蓰矣。漢時，小篆僅聞蕭相國以禿筆題殿額，覃思三月，觀者如流。何起刀筆，為秦功曹，上蔡衣鉢，固有所歸矣。自晉及唐，數百年間，惟李陽冰一人以小篆顯。五代以來，習者益寡，鐫名印者但取裁漢篆，位置得宜而止，其于斯籀之學，概乎未有聞也。隸書自中郎而下，世不乏人，然東京之筆，古色蒼然，降而宜官、梁鵠，駸駸開唐隸門户矣。唐蘇許公摩崖碑，頗有東京筆意。自宋而降，專取態度，漢隸絶響矣。

《五雜組》卷七

近代之八分，皆金、元之濫觴也。

小篆，篆之聖者也。漢篆碑文不多見，見于印藪者，大都標置為體而學問疏矣。唐陳惟玉、李陽冰，以篆顯者也。嗣茲以降，雖鐫石刻玉世不乏人，而考古證今不無遺漏。近代新安何震，乃以

一二四

篆刻擅名，一時求者屨常滿，非重直不可得。震蓋精小篆者，而時時爲漢篆，亦以趨時好云爾。然以小篆作印章，勝漢篆十倍也。

《五雜組》卷七

國初閩陳登者，字思孝，最精小篆，凡周秦以來石刻殘缺無可考者，皆能辨之。永樂初，入中書，時待詔吳郡滕用亨素負書名，見其後進，忽之不爲禮。一日，對大衆辨難許氏《説文》，詞説蠭起。登隨問條答，如指諸掌，考古證今，百不失一，用亨愧服，自是名大噪。蓋世之精于字學者，未必工書，惟登兼之，以非世俗所尚，故聲譽不布。而俗書惡札如馬一龍、李昌祺等，反浪得名，悲夫！

《五雜組》卷七

今之隸書，皆八分也，其源自《受禪碑》來而務工妍，無古色矣。文徵仲、王百穀二君，工八分者也，新安詹泮、永嘉黃道元次之，而皆未免俗。所謂失之毫釐，相去千里者，不可不察也。白門胡宗仁善漢隸，嘗爲余題積芳亭扁，酷得中郎遺法，而世罕有賞者，大聲不入里耳，悲夫！

《五雜組》卷七

今國家誥敕及宮殿扁額，皆用筆法極端楷者書之，謂之中書格，但取其莊嚴典重耳，其實俗惡不可耐也。洪武初，詹孟舉以此技鳴，南京宮殿省寺之署，多出其手。近代有姜立綱者，法度嚴整

過之，一時聲稱籍甚，然亦時俗之所賞、胥史之模範耳。自後官二殿中書者，皆習姜體，而不及愈甚。

昔程邈作書以便賤隸，謂之隸書，今中書字體，謂之胥書可也。

《五雜組》卷七

詹孟舉書雖俗，而端重遒勁，蓋亦淵源于歐、虞而稍變之，非姜立綱可望也。評孟舉書者，謂兼歐、虞、顏、柳之法而有冠冕佩玉之風，然冠冕則有之矣，法度未易言也。真楷書者，如文徵仲斯可矣。

《五雜組》卷七

師宜官、韋仲將大字徑丈，小字寸許千言，可謂兼才矣。子敬亦常爲書，觀者如堵，惜其墨迹今皆不傳。蓋體勢過大，既難收藏，而扁額灑壁，終歸水火，故不及行草之流傳久遠也。宋時惟米南宮、朱晦翁署字，今猶有存，然皆作意取態，標置成體，雖非真正楷法，而風韵遒遠，自然不俗。趙集賢扁書一如真書，妍媚有餘，而筋骨盡喪矣。近代吳中諸公率以八分題扁，較之真書，差易藏拙。吾閩林布衣焞學松雪而稍勁，鄭吏部善夫仿晦翁而自得，張比部煒得法于米而參以己意，其所題識，至逾尋丈，莫不極天然之趣，他方之以書名者不及也。

《五雜組》卷七

泰山有唐時摩崖碑，至爲鉅麗，而近人以林焞『忠孝廉節』四大字覆之。論者動以罪焞，余謂非焞罪也。焞布衣窮死，力豈辦此？蓋必當時監司有愛其書者，下郡縣鐫之石，而下吏凡俗急承風

旨，遂爲此殺風景之事耳。太祖平建康，急欲治街道，有司遂盡取六朝時碑，磨礱以應命。俗人所爲，往往如是，而煇動遭排擊，亦不幸矣。余遊山中，見後人磨古碑而鑴己字比比也。

《五雜組》卷七

歐陽通作書，紙必緊薄堅滑者乃書之。而米元章亦云：『紙欲研光，始不留筆；筆欲管小，始易運用。』乃知永師不擇紙筆，無不如意之，難也。然良工不示人以樸，擇而用之，差無遺憾。

《五雜組》卷七

近代書者，柔筆多于剛筆，柔則易運腕也；偏鋒多于正鋒，偏則易取態也。然古今之不相及，或政坐此。

《五雜組》卷七

書名須藉人品，人品既高，則其餘技自因附以不朽，如虞、褚、顏、柳，皆以忠義節烈著聲。子瞻、晦翁，書不甚入格而名蓋一代者，以其人也。不然，彼曹操、許敬宗、蔡京、章惇，皆工書者也，而今安在哉？

《五雜組》卷七

運筆之法，在于入門之初，各得其性之所近。故鋒有偏正，書有遲速，至其優劣，不全在此。

謝肇淛

一二七

唐晉書多用正鋒，然如魯公《祭姪文》及楊少師凝式書，皆已用偏鋒矣。趙文敏全用偏鋒，近代祝希哲亦然，然祝僅行草耳，趙即楷書亦偏也，何嘗以是減價耶？草書欲其峭勁，故當疾速；楷書欲合法則，故尚遲緩。如驚蛇入草、鴻飛獸駭之態，必非舒徐者可能，而《黃庭》《樂毅》等作，又豈可以潦草漫不經意者得之哉？孫過庭曰：『勁速者，超逸之機；遲留者，賞會之致。將反其速，行臻會美之方；專溺于遲，終爽絕綸之妙。』可謂盡之矣。余所見如莫廷韓、黃白仲，下筆如疾風捲葉，頃刻滿紙，臧晉叔書則極意遲緩。然莫、黃多有敗筆，而晉叔苦無逸態，亦坐是耳。學者須從遲入以速成，而終復反于遲，斯得之矣。

《五雜組》卷七

臨古人書者，須先得其大意，自首至尾，從容玩味。看其用筆之法，從何起煞，作何結煞，體勢法度，一一身處其地而彷彿如見之，如此既久，方可下筆。下筆之時，亦便勿求酷似，且須泛瀾容與，且合且離，神游意會，久而習之，得其大概而加以潤色，即是傳神手矣。余見人學《聖教序》者，一點一畫，必求肖合。余笑臨字如人結胎，一月至十月，先具胚廓，後傳形骸，四支百竅，一時畢具，非今日具一目，明日具一口也。若必點點畫畫求之，去愈遠矣。此亦子瞻言畫竹之意，惜人未有悟者。

《五雜組》卷七

凡真迹經一番摹勒，便失數分神采，摹仿既久，幾并其面目而失之，至于石刻，尤易失真。《淳

化》以帝王之力，聚極工巧，題曰上石，其實木也，故其氣韵生動不失古人筆意，爲古今墨迹之冠。

但其搜羅未廣，去取頗乖，分別真僞，不無混淆。蓋王知微等識鑒分量原自止此，而當時亦但據内府所藏，急于成帙，不聞有廣搜博采之令行于幽遠也。使以唐太宗、宋高宗爲之君，虞、褚、米、蔡佐之，相與盡力括訪，極意剖析，去饞鼎之十三，入名流之遺逸，傍及緇流，以至彤管，抶名山石室之藏，洩昭陵玉盌之閟，勒之貞珉，以布海寓，書學庶無遺憾乎！噫！未易言也。

《五雜組》卷七

《淳化》一出，天下翕然從風，其後臨摹重儓，不知幾十百種。蓋墨刻之盛行，從此始也。然摹仿既久，漸致亂真，辯論紛紛，遂成聚訟，蓋不獨《蘭亭》《黃庭》爲然矣。國朝帖本如《東書堂》《寶賢齋》等，皆出宗藩，既非法眼，又無神手，委茶不振，僅足充棗脯耳。文氏《停雲館》所刻宋元諸家，皆非得意之筆，蓋家藏有限，目力易窮，以一人而欲盡搜千古之秘，安可得哉？至于好事之家，矯誣作僞者，又種種也。故書學之至今日，亦一大厄也，耳食多而真賞鑒不可得也。

《五雜組》卷七

魏《受禪碑》，梁鵠書而鍾繇鐫之。李陽冰書，自篆自刻。故知鐫刻非粗工俗手可能也。趙文敏爲人作碑，必挾善鐫者與偕，不肯落它人之手。近時文長洲父子，皆自摹勒上石，或托門客溫恕、

章簡甫爲之，二人皆吳中名手也。縱有名筆，而不得妙工，本來面目，十無一存矣。況欲得其神采哉？余在吳興，得姑蘇馬生取古帖，雙鈎廓填上石而自鐫之，毫釐不失筆意。閩莆中有曾生，次之。

《五雜組》卷七

唐應用善書細字，嘗于一錢上寫《心經》，又于麻粒上書『國泰民安』四字。此雖絕世之技，然亦近于棘猴矣。以余所見，有便面上書《西廂》雜劇一部者，余亦能之，但目力勝人耳，不關書法也。

《五雜組》卷七

古人有善書而名不傳于世者，吳有張紘，晉有劉瑰之，南齊有蕭宣穎，北魏有崔浩，北齊有趙仲將，宇文周有冀儁，隋有僧敬脫，唐有薛純陁、高正臣、呂向、梁昇卿、席豫諸人。或由真迹稀少，久遂漫滅，或因名過其實，奕世無傳。至于蕭何以功業掩，曹操以英雄掩，裴行儉以識量掩，司馬承禎以高尚掩，郗氏以夫掩，臨川晉陽公主以父掩，世無得而稱焉。而業未造就，濫得虛名，亦時有之。故曰：『或籍甚不渝，人亡業顯，或憑附增價，身謝業衰。』嗚呼！自古已然，何況今日。

《五雜組》卷七

渤海高氏所書《聖教序》，上比山陰則不足，下視元和則有餘，當與虞、褚爭道而馳，古今形

管，此爲白眉矣。帝王之書，則梁武帝爲冠，宋高宗次之，唐太宗又次之，其餘不足觀矣。

《五雜組》卷七

漢光武一札十行，皆親手細書；唐太宗嘗手書敕，以賜群臣。可見古人以手書爲禮，即萬乘猶然也。故劉裕不善作書，劉穆之勸其信筆作大字以掩拙，彼豈乏掌記侍史哉？故王右軍上孝武書，皆手筆精謹。至唐猶然，至有敕令自書謝狀勿拘真行者，而詔敕王言，皆用名人代書，如顏平原、柳誠懸之類，傳爲世寶，良亦不虛。至宋而來，假手者多。迨夫今日，則胥史之迹，遍于天下，而手書帶行，反目爲不敬，名分稍尊，即不敢用。其它借名贗作，十居其九，墨迹碑鐫，概不足信。

書學安得而不廢哉？

《五雜組》卷七

書力可千年，畫力可五百年。書之傳也以臨拓，屢臨搨而書之意盡失矣；畫之傳也以裝潢，屢裝潢而畫之神盡去矣。書名之傳，視畫稍易；而畫迹之藏，視書稍耐。蓋世之學畫者，功倍于書；而世之重畫者，價亦倍于書也。

《五雜組》卷七

畫視書微不及者，品稍下耳。況唐宋以前，畫手多工神佛士女、鳥獸竹木之形，徒以供玩弄、樹屏障，故其品尤自猥劣。顧士端父子每被任使，常懷羞恨，劉岳與工匠雜處，立本以畫師傳呼，

雖聲價重于一時，而耻辱懷于終身矣。自宋而來，雖尚平淡清遠之趣，而呎筆和墨，終未能脫工藝蹊徑也。

《五雜組》卷七

今世書畫有七厄焉：高價厚值，人不能售，多歸權貴，真贗錯陳，一厄也；豪門籍没，盡入天府，蟫蠹漸盡，永辭人間，二厄也；嗷名俗子，好事估客，揮金爭買，無復涇渭，三厄也；射利大駔，貴賤懋遷，纔有贏息，即轉俗手，四厄也；富貴之家，朱門空鎖，榻笥凝塵，脉望果腹，五厄也；膏梁紈袴，目不識丁，水火盜賊，恬然不問，六厄也；拙工裝潢，面目損失，奸僞臨摹，混淆聚訟，七厄也。至于國破家亡，兵燹變故之厄，又不與焉。每讀易安居士《金石録》，反覆再三，輒爲嘆息流涕。彼其夫婦同心賞鑒，而貲力雄贍足以得之，可謂奇遇矣，而終不能保其所有，況他人乎？

《五雜組》卷七

項氏所藏，如顧愷之《女箴圖》、閻立本《豳風圖》、王摩詰《江山圖》，皆絕世無價之寶。至李思訓以下，小幅不知其數，觀者累月不能盡也。其他墨迹及古彝鼎尤多。其人累世富厚，不惜重貲以購，故江南故家寶藏，皆入其手。至其纖嗇鄙吝，世間所無，且家中廣收書畫，而外逐刀錐之利，牙籤會計，日夜不得休息，若兩截人然，尤可怪也。近來亦聞頗散失矣。

《五雜組》卷七

畫視書稍難，而人之習書，亦多于畫。名公鉅卿，作字稍不俗惡，書名亦藉以傳矣。今觀宋諸公書，如王臨川、司馬涑水、蘇欒城等，皆非善書者也，而世猶然傳賞之。至于畫，則非一二筆可了，亦非全不知者可以塗抹而成也。雖難易迥別，而道藝亦判矣。

《五雜組》卷七

自晉唐及宋元，善書畫者往往出于縉紳士大夫，而山林隱逸之踪，百不得一。此其故有不可曉者，豈技藝亦附青雲以顯耶？抑名譽或因富貴而彰耶？抑或貧賤隱約，寡交罕援，老死牖下，雖有絕世之技而人不及知耶？然則富貴不如貧賤，徒虛語耳。蓋至國朝，而布衣處士以書畫顯名者不絕。蓋由富貴者薄文翰爲不急之務，溺情仕進，不復留心，故令山林之士得擅其美。是亦可以觀世變也。噫！

《五雜組》卷七

藏畫與藏字一也。然字帖頗便收拾，堆置案頭，隨意翻閱，倦則叠之，自賞自證，力不勞而心不厭。畫即不然，卷子展看一回，即妨點污卷，摺不謹又虞皴裂；壁上大幅，尤費目力，藏則有蠹鏄之慮，掛則有徽濕之憂，卷舒經手則不耐其勞，付諸奴僕則易至損壞。有識之士，必不以彼易此。米南宮嘗以十幅古畫易一古帖，米于二事皆留心者，軒輊若此，其見卓矣。然古畫易得，古帖難求，更難辨也。

《五雜組》卷七

米元章與富鄭公壻范大珪同游相國寺，以七百金買得王維《雪圖》。因無僕從，借范人持之行游，良久，范主僕俱不見。翌日，遣人往取，云已送西京裱背矣。米無如之何，因以贈之。余謂此老平日好攘人物，見蔡魯公、王右軍書，則叫呼欲投水，挾而得之，爲天子書《千文》，則并禁中端硯而袖出。今日遇范，亦出乎爾反乎爾者也，可爲絕倒。

太公《筆銘》云：『毫毛茂茂，陷水可脫，陷文不活。』則周初已有筆矣。《衛詩》稱：『彤管有煒。』《援神契》：『孔子作《孝經》，簪縹筆，又絕筆于獲麟。』《莊子》：『畫者吮筆和墨。』則謂筆始蒙恬，非也。崔豹《古今注》謂：『恬始作秦筆，以枯木爲管，鹿毛爲柱，羊毛爲被。所謂蒼毫，非兔毫，竹管也。』果爾，則退之《毛穎傳》謂中山人蒙恬賜以湯沐者，亦誤矣。

古人書鳥文小篆，似不用筆亦可。自真、草、八分興，而筆之權逾重矣。鍾繇、張芝、王右軍皆用鼠鬚，歐陽通用狸毛爲心，蕭祭酒用胎髮爲柱，張華用鹿毛，嶺南郡牧用人鬚，陶景行用羊鬚，鄭虔謂：『麝毛一管，可書四十張，貍毛八十張。』又有用豐狐、蚴蛶、龍筋、虎僕及猩猩毛、狼毫、鴨毛、雀雉毛者，恐皆好奇之過。要其純正得宜，剛柔相濟，終不及中山之兔，下此則羊毫耳。然羊毫柔而無鋒，終非上乘。

王右軍嘗嘆江東下濕，兔毛不及中山。然唐宋推宣城，自元以來，造筆之工即屬吳興，北地作者不敢望也。吳興自兔毫外，有鼠毫、羊毫二種，近乃以兔毫爲柱，羊毫輔之，剛柔適宜，名曰巨細，其價直百錢。然行書可用，楷非所宜。

《五雜組》卷十二

草書筆須柔，然過柔無鋒，近墨猪矣。皇象謂草書『欲得精毫觻〔按：《説文解字》觻部曰：『觻，柔韋也。』從北從皮省……讀若宍。』觻，古软字。〕筆、委曲宛轉不叛散者』，非神手不能道此筆中事也。

《五雜組》卷十二

巨細，筆直柔耳。若要楷書正鋒，須是純毫。大約鋒欲其長，管欲其小，頭欲其牢，柱欲其細。

《五雜組》卷十二

吳興作家，多不辦此也。

《五雜組》卷十二

南北異宜，兔毫入北地，一經霜風即脆，故長安多用水筆，然不過宜于傭胥董耳。今書家賣字爲活者，大率羊毫，不但柔便耐書，亦賤而易置耳。古人退筆成冢，倘有百錢之直，貧士安所辦此？

《五雜組》卷十二

漢揚子雲把三寸弱翰，賫白素三尺，問異語。弱翰，柔毛筆也，故今人相沿，動稱柔翰。然則筆之尚柔，其來久矣。

《五雜組》卷十二

相傳宣州陳氏世能作筆，有右軍與其祖《求筆帖》藏于家。至唐柳公權求筆，老工先與二管，語其子曰：『柳學士如能書，當留此筆。若退還，可以常筆與之。』既進，柳果以為不堪用，遂與常筆，乃大稱佳。陳退嘆曰：『古今人不相及，信遠矣。』余謂柳書與王所以異者，剛柔之分耳。右軍用鼠鬚筆，想當苦勁，非神手不能用也。歐、虞尚用剛筆，蘭臺漸失故步，至魯公、誠懸，雖有筋肉之別，其取態一也。宜其不能用右軍之筆耳。公權又有《謝筆帖》云：『蒙寄筆，出鋒太短，傷于勁硬。所要優柔，出鋒須長，擇毫須細，管不在大，副切須齊。副齊則波擊有憑，管小則運動省力，毛細則點畫無失，鋒長則洪闊自由。』即此數語，公權之用筆可知矣。

《五雜組》卷十二

筆之所貴者，毫中用耳。然古今談咏，多及鏤飾。劉婕好折琉璃筆管，晉武賜張茂先麟角為管，袁彖賜庾翼象牙筆管，南朝筆工鐵頭者能瑩管如玉，湘州守贈李德裕斑竹管，段成式寄溫飛卿葫蘆筆管。《西京雜記》：『天子筆管以錯寶為跗，雜寶為匣，厠以玉璧、翠羽。』漢末一筆之匣，雕以黃金，飾以和璧，綴以隋珠，文以翡翠。湘東王筆有三等，金玉為上，銀筆次之。至于王使君以鼠牙刻筆管，作《從軍行》，人馬毛髮、屋宇山川，無不畢具。噫！精則極矣，于筆何與？譬之擇姝者，

不觀其貌而惟衣飾之，是尚也，惑亦甚矣！

歐陽通，能書者也，猶以象牙、犀角爲筆管，況庸人乎？右軍謂：『人有以琉璃、象牙爲筆管者，麗飾則有之，然筆須輕便，重則躓矣，惟有綠沉、漆竹及鏤管可愛。』余謂筆苟中書，則綠沉、漆、鏤亦不必可也。

《五雜組》卷十二

蔡君謨云：『宣州諸葛高造鼠鬚及長心筆絕佳，常州許頔所造二品亦不減之。』則君謨尚用鼠鬚筆也。今吳興作者，間用鼠、狼毫。臧晉叔以貂鼠令工製之，曾寄余數枝，圓勁殊甚，然稍覺肥笨，用之亦苦不能自由。政不知右軍、端明所用，法度若何耳？

《五雜組》卷十二

鼠鬚苦勁，何以中書？陸佃《埤雅》云：『栗鼠蒼黑而小，取其毫于尾，可以製筆，世所謂「鼠鬚栗尾」者也，其鋒乃健于兔。』然則寶尾，而名以鬚耳。栗鼠若今竹鼦之類，亦非家鼠也。

《五雜組》卷十二

僞唐宜王從謙喜用宣城諸葛氏筆，名爲翹軒寶帚。君謨所謂諸葛高者，想其子孫也。吳興元時馮應科筆，至與子昂、舜舉擅名三絕，可謂幸矣。今之工者急于射利而不顧敗名，上之取者虧其價

值而不擇好醜，故湖筆雖滿天下，而真足當臨池之用者，千百中一二也。　《五雜組》卷十二

硯則端石尚矣，不但質潤發墨，即其體裁，渾素大雅，亦與文館相宜。無論琉璃、金玉、靡俗可憎，即龍尾、紅絲見之，亦當爽然自失，政似邢夫人衣故衣，時能令尹夫人自痛不如也。
　《五雜組》卷十二

皇象論草書：『宜得精毫黐筆、委曲婉轉不叛散者，紙欲滑密不沾污者，墨欲多膠紺黝者。』梁竟陵云：『子邑之紙，妍妙輝光；仲將之墨，一點如漆；仲英之筆，窮神盡意。』獨于硯無稱焉，蓋硯視三者稍可緩耳。今人知寶數十百金之硯，而不知精擇紙筆，以觀美則可耳，非求實用者也。
子邑，左伯字。仲英，當作伯英，張芝字。考韋誕奏魏公書可見。
　《五雜組》卷十二

柳公權論硯，以青州爲第一，絳州次之，殊不及端。今青州所出石，即紅絲硯也。唐彥猷亦謂紅絲石爲天下第一，蔡君謨問其故，曰：『墨，黑物也，施于紫石則曖昧不明，在紅黃則色自現，一也；斫墨如漆，石有脂脉能助墨光，二也。』其言甚辨。然余習于用端，有解有未解耳。
　《五雜組》卷十二

唐李咸用《端溪硯》詩，有『着指痕猶濕，經旬水未低。鴝眼工諂謬，羊肝土乍刲。捧受同交印，矜持過秉珪』等語。劉夢得《謝人惠端州石硯》詩：『端州石硯人間重。』李賀《青花石硯歌》云：『端州匠者巧如神，露天磨劍割紫雲。』則知唐人原重端硯。朱新仲《猗覺寮雜記》又載柳公權論硯云：『端溪石爲硯至妙，益墨，青紫色者可直千金。』則非不知貴也，難得故耳。

蔡君謨云：『東州可謂多奇石。自紅絲出，後有鵲金黑玉研，最爲佳物。新得黃玉硯，正如蒸栗。續又有紫金研，又得褐石、黑角石，尤精。向者但知有端巖、龍尾，求之不已，遂極品類。余之所好，有异于人乎？』近代莆田參知蔡一槐酷好研石，足迹半天下，凡遇片石佳者，必收行囊中，常有數十百枚。蔡氏可謂世有研癖矣。

端研雖有活眼、死眼之別，然石之有眼，猶人之有斑痣，其貴原不在此。但端石多有眼，以此別其爲端耳。宋高宗謂端研如一段紫玉，瑩潤無瑕乃佳，不必以眼爲貴。余謂石誠佳，即新者自可，亦不必以舊爲貴也。

今之端研，池皆如綫，無受水處，亦無蓄墨瀋處。其傍必置筆池，若大書必置椀盛墨，亦頗不

便。間有斗槽者，便爲減價。此但論工拙耳，非擇硯者也。余蓄硯多擇有池者，吾取其適用耳，豈以賣研爲事哉？及考宋晁以道藏研，必取玉斗樣，每曰：『硯石無池受墨，但可作枕耳。』乃知千古之上，亦有與余同好者。

《五雜組》卷十二

宋時供御大內，無非端石。航海之難，舟覆于莆之涵頭，禁中之硯盡落民間。然其始，人尚未知貴重，其後吳人有知之者，微行以賤直購之。久而漸覺，價遂騰涌，高者直百金，低亦不下一二十金。而莆人耳目既熟，轉市新石，妙加鐫琢，視之宋硯毫髮不殊，散之四方，于是吳人轉爲所欺矣。

《五雜組》卷十二

銅雀瓦雖奇品，然終燥烈易乾，乃其發墨倍于端矣。洮河綠石，貞潤堅緻，其價在端上，以不易得也。江南李氏有澄泥硯，堅膩如石，其實陶也，有方者、六角者，旁刻花鳥甚精，四周有羅篋紋，較之銅雀又爲良矣。

《五雜組》卷十二

馬肝、龍卵，色之正也；月暈、星涵，姿之奇也；魚躍、雲興，石之怪也；結鄰、壁友，名之佳也；稠桑、栗岡，地之僻也；金月、雲峰，製之巧也；芝生、虹飲，器之瑞也；青鐵、浮

楂，質之詭也；頗黎、玉函，用之靡也；磨穴、腹窪，業之篤也；盧擲、陶碎，道之窮也。

　　　　　　　　　　　　　　　　《五雜組》卷十二

揚雄、桑維翰皆用鐵硯，東魏孝靜帝用銅硯，景龍文館用銀硯。今天下官署皆用錫硯，俗陋甚矣。

　　　　　　　　　　　　　　　　《五雜組》卷十二

一日呵得一擔水，纔直二錢，廉者之言也，然亦殺風景矣。質潤生水，自是硯之上乘，譬之禾生合穎、麥秀兩歧，可謂多得一石穀，纔直二百錢乎！蕭穎士謂石有三災，當併此爲四也。

　　　　　　　　　　　　　　　　《五雜組》卷十二

韓退之《毛穎傳》，名硯爲陶泓。鄭畋、盧攜擲硯相詬，王鐸嘆曰：『不意中書有瓦解之事！』則唐人硯尚多用瓦也。

　　　　　　　　　　　　　　　　《五雜組》卷十二

袁彖贈庾翼以蟒硯，蔣道支取水上浮查爲硯，則硯之不用石蓋多矣。

　　　　　　　　　　　　　　　　《五雜組》卷十二

古人書之用墨，不過欲其黑而已，故凡煙煤皆可爲也。後世欲其發光，欲其香，又欲其堅，故

造作百端，淫巧遝出，價侔金玉，所謂趨其末而忘其本者也。

《五雜組》卷十二

三代之墨，其法似不可知，然《周書》有涅墨之刑，晉襄有墨縗之制。又古人灼龜，先以墨畫龜，則謂古人皆以漆書者，亦不然也。又云古有黑石，可磨汁而書。然黑石僅出延安，晉陸雲與兄書謂三臺上有藏者，則亦稀奇之物，安得人人而用之？況墨之爲字，從黑從土，其爲煤土所製無疑，但世遠不可考耳。至漢始有隃麋之名，至唐始有松煙之制。然三國時皇象論墨，已有多膠黝黑之説，則謂魏晉以前皆用漆而不用膠，亦誤也。至于用珠，則自李廷珪始，用腦麝，金箔則自宋張遇始，自此而競爲淫巧矣。按：太白詩有『蘭麝疑珍墨』之語，則唐墨已用麝。

《五雜組》卷十二

李廷珪，唐僖宗時人。其墨在宋時，如王平甫、石昌言、秦少游、蔡君謨輩，皆有藏者。國朝馬愈《日抄》言在英國府中曾一見之，今又百五十年矣。大内不可知，人間恐不可復得，即張遇、陳朗、潘谷皆無存者，以今之墨不下往昔故也。

《五雜組》卷十二

廷珪自易徒歙，遂爲歙人，則歙墨源流，其來久矣。廷珪弟廷寬，寬子承宴，宴子文用，皆世其業而漸不逮。又有柴珣、朱君德小墨，皆唐末三代知名者。張遇、王迪、葉茂實、潘谷、陳朗、陳惟達、李仲宣、宋墨之良者也。元有朱萬初，純用松煙。國朝方正、羅小華、邵格之，皆擅名一

時。近代方于魯始臻其妙，其三十前所作『九玄三極』，前無古人。最後程君房與爲仇敵，製『玄元靈氣』以壓之。二家各爭其價，紛拏不定。然君房大駔，亡命不齒倫輩，故士論迄歸方焉。

《五雜組》卷十二

李廷珪墨，每料用真珠三兩，擣十萬杵，故堅如金石。羅小華墨亦用黃金、珍珠雜擣之，水浸數宿不能壞也。羅墨今尚有存者，亦將與金同價矣。宋徽宗以蘇合油搜烟爲墨，雜以百寶，至金章宗購之，每兩直黃金一斤。夫墨苟適用，藉金珠何爲？淫巧侈靡，此爲甚矣。今方、程二家墨，上者亦須白金一斤易墨三斤，聞亦有珍珠、麝香云。余同年方承郁爲歙令，自造『青麟髓』，價又倍之。近日潘方凱造『開天容』墨，又倍之，蓋復用黃金矣。然以爲觀美，則外視未必佳，以爲適用，則亦無以甚异也。此又余之所不解也。

《五雜組》卷十二

墨太陳則膠氣盡而字不發光，太新則膠氣重而筆多纏滯，惟三五十年後最宜合用。方正墨，今用之，已作煤土色矣，不知仲將何以一點如漆。或曰古墨用漆，故堅而亮，今祇用膠，故數經黴濕則敗矣。余家藏歙墨之極佳者，携至京師，冬月皆碎裂如礫，而廷珪當時政在易水得名，恐用漆之說不誣耳。

《五雜組》卷十二

徐常侍得李超墨一挺，長近尺餘，兄弟日書五千字，凡用十年乃盡。宋元嘉墨，每丸作二十萬字。乃知昔墨不獨堅而耐磨，亦挺質長大。羅小華墨雖貴重，每挺皆二兩餘，規者五兩餘。近來方、程墨苦于太小，大僅如指，用之易盡，而『青麟髓』『開天容』尤小，家居無事，每遇乞書狼藉時，不一月輒盡，且亦不便于磨也。

<div style="text-align:right">《五雜組》卷十二</div>

方于魯有《墨譜》，其紋式精巧，細入毫髮，一時傳玩，紙為涌貴。程君房作《墨苑》以勝之，其末繪《中山狼傳》，以詆方之負義。蓋方微時曾受造墨法于程，迨其後也有出藍之譽，而君房坐殺人擬大辟，疑方所為，故恨之入骨。二家各求海內詞林縉紳為之游揚，軒輊不一。然論墨品、人品，恐程終不勝方耳。

<div style="text-align:right">《五雜組》卷十二</div>

于魯近來所造墨亦不逮前。萬曆戊戌秋，余親至于魯家，令製長大挺，每一挺四兩者，然求昔年九玄三極料已不可得。又十年，于魯死，子孫急于取售，其所製益復不逮矣。大率上人之求取無厭，而市者之賞鑒難得，自非巨富而護名，何苦而居難售之貨？此亦天下之通弊也。

<div style="text-align:right">《五雜組》卷十二</div>

唐陶雅為歙州刺史，責李超云：『爾近所造墨，殊不及吾初至郡時，何也？』對曰：『公初臨

郡，歲取墨不過十挺，今數百挺未已，何暇精好爲？」噫！今之守令取墨，豈直數百挺而已耶？

古人養墨以豹皮囊，欲遠其濕。又云宜以漆匣密藏之，欲滋其潤。

今人謂紙始造于蔡倫，非也。西漢《趙飛燕傳》：『篋中有赫蹄書。』應劭云：『薄小紙也。』孟康曰：『染紙令赤而書，若今黃紙也。』則當時已有紙矣。但倫始煮榖皮、麻頭及敝布、魚網，擣以成紙，故紙始多耳。

澄心堂紙今尚有存者，然余見之不多，未敢辨其真僞也，宋箋差可辨耳。陳後山云：『澄心堂乃南唐烈祖節度金陵之燕居也，世以爲元宗書殿，誤矣。』蔡端明云：『其物出江南池、歙二郡，今世不復作。』蜀箋不耐久，其餘皆非佳品。』宋時去南唐不遠，此紙散落人間尚多，今則絶無而僅有。梅聖俞有詩謝歐公送澄心堂紙，云：『江南李氏有國日，百金不許市一枚。當時國破何所有？帑藏空竭生莓苔。但存圖書及此紙，棄置大屋牆角堆。幅狹不堪作詔令，聊備粗使供鸞臺。』可見宋時此紙之多。宋子京作《唐書》，皆以澄心堂紙起草，歐公作《五代史》亦然。而今五百年間，貴如金玉，可爲短氣。

今世苦無佳紙，柬帖腐爛不必言，綿料白紙頗耐，然澀而滯筆。古人箋多研光，取其不留也。

華亭粉箋歲久模糊，愈不可堪。蜀薛濤箋亦澀，然着墨即乾，但價太高，尋常豈能多得耶？高麗繭紙膩粉可喜，差易購于薛濤，然歲久則蛀。自此而下，灰者、竹者非胥曹之羔雉，即刳剔之芻狗耳，不意剡溪子孫不振乃爾。

《五雜組》卷十二

宋之諸帝留心翰墨，故文房所製，率皆精品。澄心堂紙之外，蜀有玉版，有貢餘，有經屑，有表光；歙有墨光，有冰翼，有白滑，有凝光；又越中有竹紙，江南有楮皮紙，溫州有蠲紙，廣都有竹絲紙，循州有藤紙，常州有雲母紙，又有香皮紙、苔紙、桑皮紙、茭皮紙。蔡君謨言：『績溪、烏田、古田、由拳、惠州紙皆知名。』今試觀宋人書畫，紙無一不佳者，可知其製造之工且多也。

《五雜組》卷十二

蔡君謨嘗禁所部不得用竹紙，蓋有獄訟未決而案牘已零落者。至于今時，有剛連、連七、毛邊之目，尤極腐爛，入手即碎，而人喜用之者，價直輕爾。毛邊之用，上自奏牘，下至柬帖短札，遍于天下，稍濕即腐，稍藏即蠹，紙中第一劣品，而世用之不改者，光滑便于書也。

《五雜組》卷十二

印書紙有太史、老連之目，薄而不蛀，然皆竹料也。若印好板書，須用綿料白紙無灰者，閩、浙皆有之，而楚、蜀、滇中綿紙瑩薄，尤宜于收藏也。

作字，高麗、薛濤不可常得矣，綿紙硏光，差宜于筆墨。余在山東爲魯藩作書，內中有香箋數幅，甚貴重之，然亦是毛邊之極厚者；加以香料而打極緊滑，書不留手，甚覺可喜，但未知耐藏否耳；初書行草二幅，俱不當意，最後書《赤壁賦》，計格截然，上下整齊，乃大稱善，尤可笑也。

歐陽率更不擇紙筆，無不如意，而蔡中郎非縑素不下筆。然既能書，亦須自愛重。魏、晉人墨迹，類是第一等褚先生，即宋、元猶然。今人不擇紙而書者多矣，亦由請乞太濫，粗惡競進，却之則重拂其意，易之則責人以難，故往往以了酬應耳。

饒州有鄱陽白，長如一疋絹。元李氏藏古紙，長二丈餘。今世有一種碧紙，亦長丈餘，不知何處所造，甚爲鉅麗，但爛澀不中書耳。

紙須白而厚、堅而滑，筆須健而圓、長而輕，墨須黑而有光，硯須寬而發墨。置之明窗净几，時書一二段文選、小説，亦人間至樂也。

《五雜組》卷十二

昔人書字多用箋素，書于扇者蓋少。故右將軍書六角扇，老嫗爲之不懌。即宋、元人書畫，見便面者不一二也。今則以扇乞書者，多于紙矣。

《五雜組》卷十二

魯直戲東坡曰：『昔王右軍字爲换鵝字。韓宗儒性饕餮，每得公一帖，于殿帥姚麟换羊肉十數斤，可名二丈書爲换羊書。』東坡大笑。一日，公在翰苑，以聖節製撰紛冗，宗儒日作數簡，以圖報書，使人立庭下，督索甚急。公笑謂曰：『傳語本官，今日斷屠。』

《五雜組》卷十二

姚　旅

（1572—？）

字園客。福建莆田人。少負才名，然屢躓場屋。好游歷，足迹遍天下。

《露書》十四卷，乃作者追記曩日見聞之作，以類編次，凡十四篇：核篇，論經義；韵篇，論詩賦諸文體之俗惡；華篇，仿《法言》，間駁言道者；雜篇，存諸雜論；迹篇，記古迹名勝；風篇，記風俗人情；錯篇，記各地土産；人篇，記人物佳否；政篇，記政事；籍篇，記佳言；諧篇，記謔言；規篇，記譏刺；技篇，記雜技；异篇，記怪异。此據上海古籍出版社《續修四庫全書》影印明天啓刻本整理收録。

《淳化帖》章帝書非章帝書，或後人集章帝書耳。《千字文》爲梁散騎侍郎周興嗣所撰，章帝安得先書之？散騎之撰此，因上有右軍草書千字，命以韵語屬之。今草書不傳，傳右軍書者，文與散騎异。

《露書》卷二

梁高祖武帝名衍，字叔達，《淳化帖》分爲兩帝。

《露書》卷二

鍾繇《得長風帖》，筆意辭氣皆類右軍。且《長風松》等王帖有別見，此爲右軍書無疑。

《露書》卷二

王曇首，王珣子，僧虔父。《淳化帖》作王曇，故帖中「首」字解作「答」。

《露書》卷二

孔琳之，字彥琳，梁武帝評其書如「散花空中，流徵自得」。帖作孔琳。

《露書》卷二

薄紹之，南宋給事中。梁武帝云：「薄紹之書如龍游在霄，繾綣可愛。」帖作唐人。

《露書》卷二

宋儋，唐人也。帖列于古帖中。

《露書》卷二

右軍《餞行帖》是賈曾《送張説赴朔方序》集右軍書，《代申帖》是釋智永書，有辨之矣。《僕

近修小園》及《得華直疏》二帖，是大令書，未有辨之者。慶與華直皆子弟名，惟大令帖屢見。

《露書》卷二

右軍《疾不退帖》，大令帖中重出，何也？筆法少异耳。

《露書》卷二

衛夫人，名鑠，字茂漪，河東安邑人，汝陰太守李矩妻，中書郎充母。

《露書》卷二

楷書有柳誠懸書。誠懸，公權字也。公權書耳，或以柳誠爲姓名，以懸書爲懸腕所書，可笑。

《露書》卷二

秦始皇《嶧山碑》，今但有宋摹者在縣治內，莫知舊碑摧毀之始。按：北魏主拓跋燾元嘉二十七年率兵南侵，登嶧山見此碑，使人排倒之，毀始于此。

《露書》卷二

李後主硯山，後落米元章手。米在丹陽卜宅，蘇仲恭有甘露寺下一古基，多群木，因以易之，後爲海嶽庵者是也。陳長孺因作《硯山圖》，索諸友題咏。陳惟秦詩：『甘露寺前猶有地，更無片石似南宮。』讀之令人慨嘆深。

《露書》卷三

姚旅

一五一

劉□□出秦鏡示余，篆云：『常富貴，樂未央，長相思，毋相忘。』按：其語及篆法，似唐而非秦。

《露書》卷五

陳爾鑒大參有古鏡，青綠可愛，銘曰：『賞得秦王鏡，判不惜千金。非關欲照膽，特是自明心。』銘楷書，似唐，或以爲漢。

《露書》卷五

顏魯公平昔詩文皆可喜，獨不喜其書。後見其《與僕射爭坐帖》，則孤松映雪，明月瑩珠。蓋魯公有意于書，此獨以無意得之。

《露書》卷七

劉萬春

字衷孕。江蘇泰州人。明萬曆四十四年（1616）進士，歷戶部主事、兵部郎中、浙江布政司參政。歸鄉後，協修泰州城防，疏浚河道。著有《守官漫錄》《新志》等。

《守官漫錄》五卷，凡內編二卷，記修身養德之事，古今言行之師；外編三卷，叙因果業報、聞見瑣事。清乾隆間修《四庫全書》，是書因語涉干礙，遭禁。此據北京出版社《四庫禁毀書叢刊》影印明萬曆四十八年（1620）劉氏澹然居刻本整理收錄。

古人重手書

漢光武一札十行，皆親手細書，唐太宗嘗手書敕以賜群臣，可見古人以手書爲禮，即萬乘猶然

筆之用以月計，墨之用以歲計，硯之用以世計。筆最銳，墨次之，硯鈍者也。豈非鈍者壽而銳者夭乎？筆最動，墨次之，硯静者也。豈非静者壽而動者夭乎？于是得養生焉，以鈍爲體，以静爲用，唯其然，是以能永年。此唐子西《研銘》也。

《守官漫錄》卷一

也。故劉裕不善作書，劉穆之勸其信筆作大字以掩拙。彼豈乏掌記、侍史哉？故王右軍上孝武書，皆手筆精謹。至唐猶然，至有敕令自書謝狀，勿拘真行者。而詔敕王言，皆用名人代書，如顔平原、柳誠懸之類，傳爲世寶，良亦不虛。至宋而來，假手者多。迨夫今日，則胥史之迹遍于天下，而手書帶行，反目爲不敬，名分稍尊即不敢用。其它借名贋作，十居其九。墨迹碑鎸，概不足信，書學安得而不廢哉？

徐應秋

字君義，號雲林。西安（今浙江衢州）人。明萬曆四十四年（1616）進士，官至福建左布政使。

著有《玉芝堂談薈》《駢字憑霄》等。

《玉芝堂談薈》三十六卷，乃徐氏所撰證筆記，名物掌故多所訂正。其例以標題為綱，備引諸書以證之，可稱博洽。此據清光緒元年（1875）刻本整理收録。

連綿書

唐呂向能一筆環寫百字，若縈髮然，世號連綿書。江南徐鉉善小篆，映日視之，書中心有一縷濃墨，正當其中，至曲折處亦無偏側。北齊河陽陳元康善暗書，嘗雪夜作軍書數十紙，筆不暇凍。南唐李後主善書，作顫筆樛曲之狀，遒勁如寒松霜竹，謂之金錯刀。宋時宗室趙不微，善以左手書。又陸元長、梁子輔，皆壯年患風痺，右臂不舉，乃以左手書，筆法精勁，勝于用右。鄭元祐少脫骱，任左手，號尚左生。近莆田林山人蓂，左手作書，真草合度。《酉陽雜俎》：『大曆中，天津橋有乞

兒，無兩手，以右足夾筆書。先擲筆空中，以足接之，未嘗失落，書迹楷書不如。」

<div style="text-align: right">《玉芝堂談薈》卷八</div>

辨奇字

古文奇字難辨，有甚于事物者。李斯識周家玉文八字，叔孫通識周家玉文二字，稽康識抱犢山中神書，束晳識汲冢周書，江淹識玉鏡竹簡古文，劉顯識魏人遺梁古器隱起文，王僧虔識科斗書《周官》闕文，范雲識秦望銘，韓愈識泉州石銘里誅鮫雷文，李協識漳泉界銘，東平李生識石壁遺記，袞州魯生識古銅盎篆文，張敞識美陽鼎文，高佑識玉印文，至郭璞不識會稽鐘文，王起不識『齊門』二字，段成式不識鹿觡古文，沈括不識漢東雷文，蓋博極之士，尤難之矣。元時有必蘭納識里者，貫通三藏，及諸國語，凡外夷朝貢，表箋文字，無能識者，口授如流，略不停思，更古所未有。

<div style="text-align: right">《玉芝堂談薈》卷八</div>

銷金雲龍羅紙

唐李肇《翰林志》：『凡將相告身，用金花五色綾紙，所司印。凡吐蕃贊普書及別錄，用金花五色綾紙，上白檀香木、珍珠、瑟瑟、鈿函銀鏁。回紇可汗、新羅渤海王書及別錄，并用金花五色綾紙，次白檀香木、瑟瑟、鈿函銀鏁。諸蕃軍長、吐蕃宰相、回紇內外宰相、摩尼已下書及別錄，并

用五色麻紙，紫檀木，鈿函銀鏁，并不用印。南詔及大將軍、清平官，用黃麻紙，出付中書奉行，

却送院封函，與回紇同。』宋蘇舜欽《聞見雜録》載：『宋時玉牒，用金花白羅紙，金花紅羅標，黃

金軸，後改爲黃金梵筴。又錦院織錦官誥錦四百疋，其花樣則盤毬錦、簇四雕錦、葵花錦、八答暈

錦、六答暈錦、翠池獅子錦、天下樂錦、雲雁錦。』《春明退朝録》：『凡官誥之制……后妃，銷金雲

龍羅紙十七張，銷金標袋寶裝軸，紅絲網金粉楷；公主，銷金大鳳羅紙十七張，銷金標袋瑇瑁軸，

紅絲網塗金銀粉楷；親王、宰相、使相，背五色金花綾紙十七張，暈錦標袋犀軸色帶，紫絲網銀

粉楷；樞密使、三師、三公、前宰相，至僕射，東宮三師、嗣王、郡王、節度使，白背五色金花

綾紙十七張，暈錦標袋犀軸色帶；參知政事、樞密副使、知院、同知院、簽書院事、宣徽使、僕

射，東宮三師、御史大夫、宗臺率府副率以上，白背五色綾紙十七張，暈錦標袋牙軸色帶；尚書、

觀文殿大學士、資政殿大學士、東宮三少、六統軍、上將軍、留後觀察使，同上，惟用法錦標，近

者用翠毛師子錦。三司使、翰林學士承旨、至直學士、待制、丞郎、御史中丞、大兩省賓客大卿、

監祭酒、詹事、庶子、大將軍、防團刺史、内諸司使、軍職遙郡、樞密都承旨、初除駙馬都尉，白

綾大紙七張，法錦標大牙軸色帶。三司副使、少卿、監司業、起居郎，至正言、知雜至監察御史、

郎中、員外、四赤令、諭德、少詹事、家令、率更令、太子僕、太常博士、節度、行軍司馬、副使、

橫行副使、諸司副使、樞密副承旨、軍職都指揮使、忠佐馬軍步軍都指揮使，并不遙郡者，白綾大

紙七張，大錦標牙軸青帶……國子博士至洗馬、通事舍人、諸王友、六尚奉御、諸衛將軍、承制、崇

班、閣門祇候、五官正、諸州別駕、樞密院諸房承旨、兩使判官、防團副使、帥府、帥副、率京官、館職、堂後官、中書、樞密院主事、諸軍職都虞候、忠佐馬軍步軍副都軍頭、諸□指揮使、藩方馬步軍副都指揮使、都虞候、內供奉、官至內品、白綾中紙五張、中錦標中牙軸青帶、秘書郎至將作監、主簿、白綾小紙五張、黃錦標角軸青帶；幕職、州縣官、靈臺郎、保章正、諸州長史、司馬、中書錄事、主書、守當官、樞密院令史、書令史、諸軍指揮使、內品待詔書藝、白綾小紙五張、小錦標水軸青帶；諸蕃蠻子將軍、司楷、司弋、司候郎將以上，并白紙大紙，法錦大牙軸色帶；凡修儀、婉容、才人、貴人、美人、銷金小鳳羅紙七張、銷金標袋玳瑠軸，紅絲網塗金銀弁楷；司言、司正、尚衣、尚食、典寶常使、內□、夫人、郡君、團窠羅紙七張、暈銀標袋；宗室婦常使、金花羅紙七張、法錦標袋；宗室女，素羅紙七張、法錦標袋；國夫人、銷金團窠五色羅紙七張、暈錦標袋；郡夫人常使、金花羅紙七張、法錦標袋；郡君、縣太君、遙郡刺史、正郎以上妻、并銷金常使羅紙七張；餘命婦，并素羅紙七張。封贈父祖爲降麻官，用白背五色綾紙，法錦標大牙軸。雖極品，止給大綾紙，法錦標大牙軸。』《宛委餘編》曰：『唐時將相誥身用金花五色綾紙，至宋則用織成花綾，以品次有差。宋敕俱草書，後用二省長官僉押尚書印，然無御寶。當時每授官則有之。至國朝考最始給，一品至五品皆誥，六品以下敕，花色殊異。公侯一品玉軸，伯及二品犀軸，三品、四品鍍金軸，餘角軸，內唯御寶加于年月之上。其特使則有敕，敕用小龍墨欄黃紙。』《玉芝堂談薈》卷二十八

寶相枝

舊傳蒙恬始爲筆。古時用漆書竹簡，有點畫而無丿乀，蒙恬始爲兔毫耳。世稱張芝、鍾繇用鼠鬚筆，又右軍書《蘭亭禊序》用鼠鬚筆，晉武賜張華麟角筆。《博物志》有虎僕毛筆，又蜀中石鼠名豹，可作筆。漢制，天子筆以錯寶爲跗，（兔）毛爲毫。《纂異記》：馬生遇人與虎毛紅管筆，凡有所須，呵筆即得。《清異錄》：後唐宜春王從謙善書，札用宣城諸葛筆，號翹軒寶箒。開平二年，賜宰相張文蔚、楊涉、薛貽寶相枝二十，斑竹筆也。《龍鬚志》：郗詵射策第一，再拜，其筆曰龍鬚友。後常有貴人遺金龜，并枝藥石簪，咸與弟子，曰可市三百管。退而藏之，貯以文錦，一千年後當令子孫以名香禮之。羅隱喜筆，工芠鳳語之曰：「筆，文章貨也，吾以一物助子。」即贈雁頭箋百幅。士大夫懷金同價，或以綵羅大組易之。又歐陽蘭臺用貍毛爲心，蕭祭酒用胎髮爲柱，張華用鹿毛，嶺南郡牧用人鬚，陶隱居用羊鬚，貍毛一管可書八百張，外有豐狐蚏蛉龍箸狼毫，皆爲奇品。《紀聞談》云：南朝有老嫗善作筆，胎髮者尤佳。又有筆工名鐵頭，能瑩管如玉。陶隱居燒丹封鼎際用羊鬚筆。

《玉芝堂談薈》卷二十八

松皮紙

漢和帝時，中常侍蔡倫始擣樹膚、麻頭、敝布作紙，後有左子邑造紙。唐時，高麗歲貢蠻紙，

徐應秋

一五九

日本國出松皮紙，扶桑國出笈皮紙。大秦國出蜜香紙，一云香皮紙，即晉武賜杜預寫《春秋釋例》者。水苔紙，一名側理紙，亦名陟釐紙，即晉武賜張華寫《博物志》者。銀光紙，一名凝光紙，即高帝以賜王僧虔者。金花箋，玄宗令李龜年命李白進《清平調》者。雲藍紙，段成式造于九江者。霞光箋，王衍以五百幅賜金堂令張蟱者。蠶繭紙，王逸少以書《蘭亭序》者。雁頭箋，羅隱以贈葺鳳鳴者。

《清異錄》：楊炎糊窗用桃花紙。《童子通神録》：姜澄父燒糠協竹造紅兒紙。《僧圓逸録》：玄奘印普賢像，用回鋒紙。宣和殿書畫賭卷，多用三韓紙。《西陽雜俎》：异蜂相語與青童君奕，獲琅玕紙。白樂天墨迹有印文曰『剡溪月面松紋紙』。黃山谷爲范子默求染鴉青紙。剡溪有敲冰紙，温州有蠲紙，績溪界出墨光紙，白滑紙、冰翼紙、凝霜紙。東坡詩有麥光紙，《非煙傳》及王建宮詞有金鳳紙，《資暇集》有松花紙。浙中有麥纇紙、稻稈紙。宋有澄心堂紙，又玉版紙、貢餘紙、經屑紙、表光紙。《文房四譜》有衍波箋，《蜀譜》有百韵箋、學士箋、薛濤箋、彎箋。元有春膏箋、水玉箋，許執中有葵箋，《成都記》載十樣鸞箋，有深紅、粉紅、杏紅、明黃、深青、淺青、深綠、淺綠、銅綠、淺紅、又有松花、金沙、流沙、彩霞、金粉、桃花、冷金之目。宋顏方叔刻製諸色箋，《新異録》：姚愷善造五色箋，光澄新華，硯活版，乃沈香刻山水林木，折枝花果、獅鳳蟲魚，幅幅不同，文縷奇細，號有杏紅、霞紅、桃紅、天水碧，硯花竹麟毛人物精妙，亦有金縷五色描成者。淺綠、銅綠、淺紅、又有松花、金沙、流沙、彩霞、金粉、桃花、冷金之目。宋顏方叔刻製諸色箋，《新異録》：姚愷善造五色箋，光澄新華，硯活版，乃沈香刻山水林木，折枝花果、獅鳳蟲魚，幅幅不同，文縷奇細，號硏光小本。孟氏在蜀時，製十樣錦，名長安欣、天下樂、鵬團、宜男、寶界地、方勝、獅圓、象眼、八塔韵、銕梗袞荷。唐初，將相官誥亦用銷金箋及鳳皇紙書之，餘用魚箋、花箋。建元中，日本人

來朝，譯者乞得章草兩幅，一曰女兒青，微紺，一曰卵兒品，晃白。

《文房寶飾》：以竹梢甘露，和天南星，漬紙一宿，裁之，刀去如飛。

雪方硯

《西京雜記》：黃帝有玉一紐，治為墨海，其文曰『帝鴻氏之硯』。伍緝之《從征記》云：魯國

孔子廟中有夫子用石硯一枚。《述異記》：洞庭湖有范蠡石硯。《西京雜記》：漢天子以玉為硯，取

其不冰。太子賜漆石硯。魏武上雜物，有純銀參帶臺硯，又參帶圓硯。《異物志》：廣南以竹為硯。

《拾遺記》：晉武帝賜張華于闐國所貢青鐵硯，愍帝予劉聰銀硯。陶穀世寶一硯，有字曰『璧友』。

庾翼少為侍中袁豹所重，賜以鹿角書格、蜂硯。《硯譜》云：右軍之後持右軍所用一風字硯，大尺

餘，色赤，楊休以錢三萬得之。《異苑》：蔣道支于水側見一浮柤，製為魚硯。東魏孝靜帝芝生銅

硯。和魯公有白方硯，通明無纖翳，題曰『雪方硯』。武昌節度掌世記周彬一硯，四圍有少金紋，曰

『金稜玉海』。徐鬩之硯，體純紫而纓有綠紋，如城之四墻，曰『小金城』。陳惠公家收蜀王陶硯，連

蓋以金泥紅漆，有字曰『鳳凰臺』。景龍文館甘露殿架前有銀研。《資暇集》有稠桑研。《金谿記》：

侯道昌有龜頭硯。貞元中，許裔舟行湖中，青衣迎入一府，女郎請書《江海賦》，碧玉硯，銀水玻黎

為匣。李衛公多硯，妙絕者曰『結鄰』。李白集有《酬殷十一贈栗岡硯》詩，又有《自漢陽歸》詩…

『去歲左遷夜郎道，瑠璃研水常枯槁。』《唐録》：……殿丞崔珉研，金綫環匝，池中有金魚，心有金雲。

又較理錢仙芝二研，一中有金月，下有雲翼之，一有金斗星，二雲左右之，色頗青。《研譜》：李後

主青石硯，墨池中黄石如彈丸，水常滿，終日用之不耗，後爲陶穀取其小石碎之，中有小魚跳地上

即死，自是研無復潤。《揮塵録》：陳繽之端州，有富民研得之，研面熨斗焦者成一黑龍，二鸜鵒眼

以爲目，每遇陰晦，則雲霧輒興。三衢徐氏有龍尾溪石研，近貯水處有圓暈幾寸許如月，其月明暗

隨月盈虧。何持之，滕莊敏外生也，有一端硯，形正圓，中徑七八寸，渾厚無眼，于馬肝色中盤一

金色龍，頭角爪尾，燦然畢具，會有知者，即以進御。《澠水燕談》：唐彥猷守青州，得紅絲石研，

黑汁數日不乾。彥猷作《研録》，品爲第一。又丁晉公留□研，上有一小竅，以一棋子覆之，揭之有

水一泓流出，無有歇時。《唐録》云：李後主所用龍尾研爲天下冠。《老學庵筆記》：宋高宗謂端硯

如一段紫玉，瑩潤無瑕乃佳，不必以眼爲貴。宋孝宗曾賜周必大洮河緑石研，有御筆『洮瓊』二字。

研以端爲貴，以絲石爲上。絲之品不一，曰刷絲，曰内裏絲，曰叢絲，曰馬尾絲。獨吐絲爲最

奇，正視之疎疎見黑點如灑墨，側視之刷絲燦然，人謂之研寶，蓋石之精也。惟棗心坑或有産。若

三衢絲黑而頑，南路絲暗而黝，錦潭而滑，夾路絲紅而枯，皆不宜筆墨矣。趙希

鵠云：一種金星黑石，色如漆，細若潤玉，隱隱金星，水濕則見，乾則否，發墨如泜油，久用不

退，乃萬州懸金崖石也，遠出歙上。《雲煙過眼録》：御府有寶硯，所謂『蒼龍横澗』，内有龍形横

硯沼中，又有聚寶硯『玉板太乙船』，皆寶硯也。

龍香劑

造墨之妙，無過韋仲將，六朝則張永，五季稱奚超及其子廷珪，廷珪賜南唐國姓。置水中，三年不壞。宋有常和、沈珪、陳瞻，皆妙品。張遇以龍香劑進御。有王迪者，用遠煙鹿膠，而自有龍麝氣。又潘谷、朱萬初、蘇浩然，皆其流亞。至金章宗，以蘇合油搜煙，遂與黃金同價，遂成墨妖。《清異錄》：范丞相質一墨，表曰『五丁造』，裏曰『天下第一煤』。景煥有墨印，文曰『香璧』，又曰『副墨子』。韓熙載造墨，名麝香月。《陶家瓶餘事》：玄宗御案墨龍香劑。一日見墨上有小道士，如蠅而行。上叱之，即呼萬歲，曰：『臣墨之精，墨松使者。凡世人有文者，其墨上皆有龍賓十二。』上神之，以墨賜掌文官。《纂異記》：薛稷爲墨封九錫，拜幽燕督護玄香太守，兼毫州諸郡平章事，是曰墨吐異氣，結成樓臺狀，鄰里來觀。食久□□□□□墨染紙，三年字不昏暗，言爲上。又曰：『黑紋如腹皮，磨之有油暈者，一兩可染三萬筆。』盧杞與馮盛遇，盛曰：『天烽煤和針魚腦，入金溪子手中，錄《離騷》古本，比公日提綾文刺三百，爲名利奴，孰勝？』《文房寶飾》：養筆以硫黃酒，養紙以芙蓉粉，養硯以文綾蓋，養墨以豹皮囊。逢溪子遵之。《大唐龍髓記》：楚王靈夔使人造紅白二墨爲戲，及書寫衣服，黑衣用白書，白衣用紅書，自成一家。又《史諱錄》：穆宗以玄綃白書、素絹墨書爲衣服，賜承幸宮人，皆淫鄙之詞，時號諢衣。

古碑銘

古人以不朽者托之金石，然古碑銘見于世者甚尠。暇日，閱酈道元《水經注》，因略疏其所記：

陰山魏高聰撰講武碑，崔浩勒宣時事碑，龍門廟祠碑，夏陽司馬子長墓漢陽太守殷濟立祠碑，弘農

石隄祠銘，砥柱恬漠先生翼神碑，洛陽河平侯祠碑，首陽山夷齊廟漢河南尹陳導等立碑，黎山碑，

濮陽鄧艾廟後秦沇州刺史彭超立碑，漯陽城南沇州刺史劉岱碑，汾水東原臺上堯神屋碑，上谷長史侯相

碑，介休蔡邕作郭有道碑，宋子浚碑，平陽堯廟碑，太原晉都督并州太原成王之碑，介

子推廟碑，茲氏縣魏西河恭王司馬子盛廟碑，敖城石門銘；又滎口石門邊韶頌，河隄銘，滎陽郡守李勝祠

石的銘，定陶秦相穰侯魏冉墓碑，酸棗漢令劉孟陽碑，安民山漢冀州刺史王紛碑，轂

城項羽墓碣，樂安任照先碑，昌邑漢沇州刺史河東薛棠碑；又沇州刺史茂陽楊叔恭碑，尚書右丞沇

州刺史東太山成人班孟堅碑，鉅野漢荊州刺史李剛墓碑，鉅野有漢司隷魯恭冢石祠石廟壁刻書契以

來忠臣孝子等形象字記，獲嘉漢桂陽太守趙越墓碑，汲縣太公廟晉汲令盧無忌立碑，殷大夫比干冢

銘；又魏孝文爲比干立墓隧碑，沁水石門銘，野王縣孔子廟庭剌史高允立碑，河內靜輪宮祇洹碑，

修縣長魯國孔明碑，銅鞮李熹墓碑，鄴縣西門豹祠碑，鉅鹿光武銅馬祠漳河神壇碑，安平漢冀州從

事趙徵碑，魏冀州刺史丁紹碑，獻帝南巡碑，高氏山石銘，靈山御射石碑，曲陽恒山廟碑，漢上谷

太守議郎張平仲碑，廣昌縣後魏太延御射碑，戾太子子郎山碑，又觸鋒將軍廣南廟碑，涿縣晉康王

碑，范陽王司馬彪廟碑，桑乾永固堂碑，平城魏郊天壇碑，太和殿階下碑，廣陽魏征南將軍建城鄉

景侯劉靖碑，潞縣有劉靖造戾陵遏碑，濡水燕元年將軍步渾治盧龍道銘，洛陽周冢碑，緱氏司空密

陵光侯鄭廟碑，晉城門較尉昌原恭侯鄭仲林碑，九山廟碑，百蟲將軍顯靈碑，琅邪太守潘祗墓碑，

子給事黃門侍郎潘岳墓碑，大石嶺後漢河南隱士通明立山堂碑，伊闕魏黃初左壁銘，右壁永康五年

河南府尹開石銘，梓澤裴氏墓碑，灑水晉真人帛仲理墓碑，弘農魏將作大匠丗丘興盛墓碑，千金堨

石人腹上勒記，洛陽魏黃初茅茨堂碑，漢上東門橋石柱銘，望先寺碑，太學漢靈帝刻五經石碑，門

外蔡邕刊定六經碑，又魏正始立古、篆、隸三字石經碑，魏文帝《典論》碑，太學贊碑；又陽嘉

八年修太學碑，晉太史辟雍行禮碑，漢廣野碑，酈食其廟碑，郁夷縣漢邠州刺史趙融碑，渭水太公

廟碑，長安魏雍州刺史郭淮碑，華岳廟後漢光和四年鄭縣令河東裴畢立碑，華陰張泳華岳碑，漢文

帝廟漢鎮遠將軍段熲修祠碑，漢給事黃門侍郎張昶自書碑；又太康八年碑，永興元年碑，平阿侯王

譚墓碑，漢京兆尹司馬文預碑，槐里安定梁年冢碑，劍閣張載銘，南鄉縣晉陽太守丁穆碑，葉縣

葉公子高諸梁廟魏正始中長陳晞立碑，汝南張明府祠廟碑，新蔡青陂廟碑，固始孫叔敖碑，平陽侯相

蔡昭冢碑，繁昌魏受禪六字生金碑，項城魏刺史賈逵祠廟碑，密縣漢弘農太守張德冢廟碑，陳縣漢

相王君造四縣邸碑，扶溝漢司徒袁滂碑，蜀郡太守袁騰碑，博平令袁光碑，晉中散大夫胡均碑，漢

溫令許續碑，漢尚書令虞詡碑，柘縣柘令太尉掾許嬰碑，苦縣老子廟漢桓帝令陳相邊韶作碑，孔子

廟陳相魯國孔疇建碑，李母冢譙令長河王阜立碑，譙縣漢中常侍長樂太僕特進費亭侯曹嵩碑，漢潁

川太守曹騰冢碑，漢長水較尉曹熾冢碑，漢謁者曹胤碑，魏文帝故宅前壇大饗碑，譙定王司馬士會
冢碑，漢幽州刺史朱龜墓碑，山桑邑山桑侯文卿立碑，文穆冢碑，睢陽漢熹平君墓碑，漢太傅掾橋
載墓碑，蒙城國相東萊王璋立仙人王子喬碑，獲水漢故繹幕令匡碑，徐州楚相漢司徒袁安碑，楚相
魏中郎徐庶碑，陳留漢雍丘令董生立廣野君酈食其碑，鄢縣單父令楊彥府，尚書郎楊禪碑，睢陽晉
太康九年梁王妃王氏陵碑，漢太尉橋玄墓三碑，豫州從事皇毓碑，臨睢長左馮翊王君碑，成陽堯陵
碑，魯相陳君立有道兒君碑，孔子廟漢魏以來七碑，嶧山秦丞相李斯大篆勒銘，湖陸度尚碑，沛縣
漢高祖廟碑，泗水亭高廟碑，泗水襲勝墓碣，下邳司馬石苞，鎮東將軍胡質，司徒王渾，監軍石崇
四碑，下相漢太尉陳球墓弟子管寧、華歆立碑，稷下梧宮臺石杜碑，朱虛縣魏獨行君子管寧墓碑，
徵士邴原冢碑誌，漢青州刺史孫嵩墓碑，琅邪山秦始皇紀功德碑，高密漢司農卿鄭康成冢碑，安陽
唐公祠碑，沔縣北山鄒恢碑，方山杜元凱碑，襄陽晉太傅羊祐碑，鎮南將軍杜預碑，安南將軍劉儼
碑，樊城曹仁記水碑，岷山有桓宣碑，羊祐隳淚碑，征南將軍胡罷碑，征西將軍周訪碑，宜城漢南
陽太守秦頡墓碑，冠蓋里刻石銘，金城南門古碑，武當縣華君銘，陰縣魏縣令濟南劉熹碑，闕林山
銘，郭先生輔碑，沔水襄陽太守胡烈碑，冠軍縣漢太尉長史邑人張敏碑，魏征南軍司張詹墓碑，涅
陽左伯桃碑，平氏縣南陽都鄉立街彈勸碑，新野漢日南太守胡著碑，湖陽樊重碑，若令樊萌碑，中
常侍樊安碑，復陽淮源廟南陽郭苞立碑，新息長賈彪廟碑，魏汝南太守程堯碑，贛榆山秦始皇碑，

金天鸞鳳書

魯陽漢杜仲長彭山碑，漢安邑長尹儉墓碑，墓碑文，魏車騎將軍王權冢碑，溈水漢中常侍長樂太僕吉侯苞冢碑，鄂縣崔瑗作張平子華容交祉太守胡寵墓碑，宛城范蠡祠碑，八公山淮南王廟齊永平十年立碑，宋司空劉勔廟碑，江夏晉征南將軍荊州刺史胡奮碑，西戎令范尹之墓碑，符縣女光終孝誠碑，枝山荊州刺史陳留王子昏祠石銘，舜廟零陵太守徐儉立碑，平南將軍王世將記征杜曾事石刻，林邑夷書前王胡達碑，冷道縣上霄峰大禹刻石紀功碑，汨羅屈原廟碑，漢南太守程堅碑，南昌徐孺子墓太守南陽謝景立碑，盧山餘杭顧颺碑，范甯碑，稽山秦始皇命李斯篆紀功石碑，上虞縣令度尚使郵鄲淳作曹娥碑。右此諸碑碣，其見存于世，不過百之二三耳。之罘之迹，徒侈雄心。漢水之沉，莫徵遺勒。永言千載，能不依然。乃知石有時泐，名常不朽，士之所重，厥有在矣。

《玉芝堂談薈》卷三十

金天鸞鳳書

《法書錄要》：宋末王融，圖古今雜體有六十四書。湘東王遣祖陽令韋仲定爲九十一種，次功曹謝善勛，增其九法，合成百體。《尚書故實》：張懷瓘《書斷》曰：篆、籀、八分、隸書、章草、草書、飛白、行書，通謂之八體，而右軍皆在神品。右軍嘗醉書數字，點畫類龍爪，後遂有龍爪書，如科斗、玉箸、偃波之類，諸家共五十二般。王愔《文字志》：《墨藪》五十六種，太昊作龍書，神農作穗書，黃帝以蒼頡鳥迹爲篆書，因卿雲見作雲書，少昊作金天鸞鳳書，高陽製科斗書，高辛作

仙人形書、堯作龜書、夏后作鍾鼎書、務光作薤書、史秩作虎書、周文赤雀銜書作鳥官書、周媒氏作墳書、史籀作大篆、復篆書、武王作戈書、周公作小篆書、李斯改仙人篆書、仲尼弟子作麒麟篆，子韋作轉宿書、秋胡妻作蟲書、六國作傳言書、李斯作小篆刻符書、程邈又作金錯書、尚方大篆，詔板用鶴頭、偃波書、杜度作章草、蔡邕作飛白、張芝作一筆書、王次仲作八分書、魯唐琮作蚰書、劉德升作行書、衛恒造散隸書、王羲之作龍爪書、行隸、二王作八體書、王僧虔作虎爪書、札璃文、曰題素、曰白銀之編、曰赤書、曰火煉真文、曰金壺墨汁字、曰瓊札、曰紫文、曰自然之字、曰四會成字、曰琅簡蕊書、曰石磧。《法苑珠林》載梵天所說之書，僅盧虯叱書、富沙迦羅仙人說阿迦羅

宋元嘉作鬼書。河東山徹作花書。道家字學，詳見于《三洞經·教部》。日本文、曰雲義、曰八體六書文，曰符字，曰八顯、曰玉字訣、曰皇文帝書、曰天書、曰龍章、曰鳳文、曰玉牒金書、曰石字，曰玉字，曰玉籙、曰玉篇、曰文生東、曰丹書墨籙、曰玉策、曰福連之書、曰琅

書、薔伽羅書、邪寐尼書、鴦瞿黎書、耶那尼迦書、娑伽羅書、波羅婆尼書、波流沙書、父輿書、毗多茶書、陀毗茶國書、脂羅低書、度其差那婆多書、僧佉書、阿婆勿陀書、阿莵盧魔書、毗耶寐奢羅書、陀羅多書、西阿耶尼書、阿沙書、優婆伽書、阿婆羅陀書、毗多悉底書、富數波書、提婆書、那伽書、夜叉書、乾闥婆書、阿修羅書、迦婁羅書、米荼叉羅書、毗多悉底書、彌伽書、迦迦婁多書、浮靡提婆書、安多梨叉提婆書、鬱多羅拘盧書、逋婁婆毗提訶書、烏差婆書、膩差波書、娑伽羅書、跋闍羅書、梨伽波羅低犁伽書、毗棄多書、阿莵浮多書、奢婆多羅跋

多書、伽那跋多書、優差波跋多書、尼差波跋多書、波陀梨佉書、毗拘多羅波陀那書、耶婆陀輪

多羅書、末茶婆哂尼書、梨沙邪婆多波㤭比多書、陀羅尼卑又梨書、伽伽那卑麗又尼書、薩蒲沙地

尼山陀書、沙羅僧伽何尼書、薩婆韋多書。

《玉芝堂談薈》卷三十

卞莊刺虎圖

《鐵圍山叢談》：太上天縱雅尚，已著龍潛之時，即位酷意訪求天下法書名畫，命宋喬年掌御前

書畫，繼以米芾輩。尚方所藏，舉以千計，若唐人硬黃臨二王帖至三千八百餘幅，顏魯公真迹至八

百餘幅，歐、虞、褚、薛及唐名臣等書字，不可勝數。

《玉芝堂談薈》卷三十

硬黃響搨

辨古書畫古器，前輩蓋著書矣，其間有議論而未議明者。如臨、摹、硬黃、響搨，是四者，各

有其義。臨，謂置紙在旁，觀其大小、濃淡、形勢而學之。摹，謂以薄紙覆上，隨其曲折，宛轉用

筆。硬黃，謂置紙熱熨斗上，以黃蠟塗勻，儼如枕角，毫釐必見。王右軍法帖紙，太宗命褚遂良以

黃書影其旁，此類是也。若響搨，謂以紙覆其上，就明窗間映光摹之……《游宦紀聞》。

《玉芝堂談薈》卷三十

書畫賞鑒好事

書畫有賞鑒，好事二家，其說舊矣。若求其人，則自人主侯王將相，以至方外衲子，固宜有之。張彥遠云：『右收藏而不能鑒識，能鑒識而不善閱玩，能閱玩而不能裝褫，能裝褫而無筌次，皆病也。』賞鑒家，漢武帝、元帝、明帝、靈帝、魏高貴鄉公、晉桓玄、盧循、宋始興王、劉鑒、張則、元帝、邵陵王綸、陶大中弘景、朱領軍异、劉秘監之遴、沈熾文、唐懷充、徐僧權、孫子真、庾于陵、法象、徐湯、孫遠、姚懷珍、范篡祖、江僧寶、滿騫、陳延祖、顧操、陳後主、江僕射總、姚尚書察、何祭酒妥、隋煬帝、楊越公素、諸葛學士穎、柳學士晉、僧智果、辨才、唐太宗、玄宗、魏王泰、薛主簿收、褚大夫亮、魏侍中徵、李參軍德穎、平功曹儼、蘇司馬勖、常侍郎授、虞學士世南、歐陽率更詢、韋侍郎述、鍾光祿紹京、歸右史季造、薛少保稷、王丞相方慶、張丞相士無量、姚學士懷素、徐散騎嶠、席補闕異、武學士平一、王秘書知逸、劉參軍匪矜、陸給事堅、褚學士喜貞、馬學士懷素、徐祭酒浩、張司馬懷瓘、許金吾時、即穆聿、潘御史履慎、蔡金部希叔、竇司馬瓚、給事紹議郎蒙、員外泉、張郎中從中、侍郎惟素、韓晉公滉、陸曜、僧良胐、道士盧元卿、高銅官志宜、溫國簿晁、蕭桂州祐、陳長史閣、趙天水徵明、徐御史守行、薛郎中邕、員外歸侍郎登、張丞相延賞、李丞相祕、李丞相勉、張丞相弘靖、李祠部瓚、兵部約、張主客認、員外彥遠、劉金部繹、劉劍州知章、李丞相吉甫、李丞相德裕、裴中令度、段丞相文昌、韓侍郎愈、馬

僕射總、關澣、郭暉、潘淑、袁明，梁趙駙馬嵓、劉千牛彥、齊胡翼、南唐李後主煜、吳越錢王俶、李

宋太宗、徽宗、高宗、蘇參政易簡、轉運舜元、長史舜欽、歐陽少師修、蘇端明軾、米禮部芾、王

簡法公麟、王都尉詵、劉職方涇、薛郎中紹彭、趙郎中明誠、劉學士敞、黃較書伯思、勾中正、王

秘閣鞏、關員外札、董廣州迪、劉內侍瑗、米敷文友仁、吳郡王琚、張觀察鑒、趙臨安與懃、趙幹

轄伯駒、伯驌、趙朝散孟堅、周義烏密、金章宗、趙學士秉文、元文宗、趙承旨孟頫、虞學士集、趙

柯博士九思、倪山人瓚、楊提舉維楨、明寧獻王、周憲王、沈山人周、吳尚書寬、陸文裕深、文待

詔徵明、博士彭教諭嘉、王太守延陵、顧御醫定芳父子。好事，則唐張侍郎昌宗、麟臺易之、宗侍

中楚客、武郡王廷秀、李丞相林甫、黎京兆幹、王丞相涯、仇中尉士良、張太常廷範、宋楚樞密昭

甫、孫節度承祐、孫驃騎思皓、李侍中煒、蔡太師京、章丞相惇、秦少師熺、韓太師侂冑、賈太師

似道，明毛南寧良、黃錦衣琳、陸太宰完、王仲翰延喆、靳尚寶及邇時朱太保希孝。若唐李、王，

宋之楚、蔡、明之毛、陸、朱，可微兼賞鑒；若乃寧庶人宸濠、嚴逆人世蕃，蓋富貴貪婪之極，而

旁及于此，固不可以言好事也。

古今藏書畫之富，卒從灰燼散失。桓玄悉哀二王、顧愷之書畫，精者以自隨，其他下建康後所

得珠玉、古器、名迹，悉沉之江。此一厄也。梁武帝時，二王以下書迹，至萬五千紙。後元帝江陵

陷，取圖籍十四萬卷，悉焚之，書畫器玩稱是，于謹煨燼之餘，僅得三千卷。此二厄也。唐文皇

《蘭亭》從殉外，法書名畫，不啻數千，右軍亦一千五百紙，爲宗楚客、安樂、太平公主散殆盡，其

名迹最妙者，復遭歧王之火。此三厄也。開元、天寶所收，失于安史之亂，此四厄也。南唐收藏圖籍萬卷，尤多鍾、王妙迹，金陵陷，同黃保儀悉火之。此五厄也。徽宗以全盛之力，酷意訪求，唐人硬黃臨二王帖至三千八百餘幅，顏魯公墨迹至八百餘幅，宣和殿所藏大小禮器五百有九，至政和間尚方所貯至六千餘，而靖康之難，流落兵燹殆盡。此六厄也。

《玉芝堂談薈》卷三十

董斯張 (1587—1628)

原名嗣章，字然明，號遐周。烏程（今浙江湖州）人。學詩于周廣業，與周永年、茅維游。著有《靜嘯齋集》《吹景集》等。好輯地方掌故，纂有《吳興備志》《吳興藝文補》《廣博物志》等。《吹景集》十四卷，乃作者隨筆札記，多考證之言。淩義渠稱其有意立言，所著《吹景集》特剰言耳；韓昌箕稱其書乃繼《繁露》而作。此據上海古籍出版社《續修四庫全書》影印明崇禎二年（1629）韓昌箕刻本整理收録。

辨鍾元常 《甲戌帖》

吾郡徐生示余《東武亭侯帖》，云易之閩郭聖僕，字畫似不類《宣示》諸帖，《淳化》《大觀》而下，都所未收。其文曰：『大魏黄初元年十二月甲戌，大理東武亭侯臣鍾繇上。坐調元化曾何力，枝葉滋茂本根實。時數大亨，豈一具述？今江南草間，奚足以辱王師乎？俟其苛慘，因民不忍，便以伐罪，可也？且中國之師，豈與島夷爭？一旦復虧，威信誠恐不足伏服南夏也。臣兼行履險蹈夷，臣以無任不獲之命。既已臣服，繇言戎路，扈從徐極有德色。』余按：此帖載劉次莊《戲魚堂帖》

中，但下語都無漢末風氣，又表中那得稱『大魏』耶？如秀州項子京所藏王方慶進《寶章帖》，亦止云『萬歲通天二年』，初不書僞周國號。準此，更可了至『南夏』二字，尤足噴飯，以夷易夏，三尺童子亦能辨此。餘『兼行』『扈從』等語，大率生憑戎路。其中既云『蹈夷』，何稱『履險』？真是以子之矛刺子之盾，何物陋人自納敗闕至此？遠出胄曹參軍《七賢帖》下矣，徐唯唯。

再辨元常帖

前辨《甲戌帖》，定爲贗鼎。周虞卿謬以爲書家申韓第一，時證據尚未詳。案：催、氾亂平，繇始封侍中僕射東武亭侯。魏國初建，爲大理，遷相國。建安二十四年九月，坐西曹掾，魏諷反免。何得復列故銜耶？又是年七月，江東遣使通好，子桓代漢以十一月，易延康爲黃初元年。大寶初據，草昧未寧，無暇復籌外事，不即王位，復爲大理，及篡竊，繇以佐命功改廷尉，進爵崇高鄉侯矣。帖中乃云『戎路扈從』，此茫然何所指？即《戎路冒寒》一帖，運筆險絕，長江天限，語後此數年。其間猶有可疑者。壯繆嬰禍，建安二十五年正月孫氏始來告表，云建安二十四年閏月九日，捷書未至，何能豫聞耶？其書爵則亭侯之上繫以『南蕃』，亦似無據。因此旁證，自右軍所臨《宣示》《墓田》外，即《閣帖》搜訪强半，好事爲之，如蕭誠、白麟董耳。繇爵終于太傅、定陵侯，袁千里評書中稱『司徒』何耶？虞卿曰：『今日可謂問一得三，千年疑城盡情洗

却，豈獨鍾氏功臣省誤，却後來好男女手眼，學書人故不可不讀史也。」歐公《集古録》中《戒路帖》亦有辨，司徒者，太傅子士季也，見《厄言附録》。黃長睿辨戒路非贗書，至『矢刃』二字，強爲之釋云：『其日矢刃者，謂關爲徐晃所破，雖未即殺之，而關已被創矣。至十二月，權始追獲之。蓋晃之破關在閏十月，權殺關在十二月。今繇以閏（十）月上操表，乃賀是月之破關，非賀十二月之殺關也。」信黃語，則表所云『傅方反覆』『不終厥命』者，又何以稱耶？且云南蕃之蕃音皮，謂南蕃郡也。東武南蕃屬，故并著。然則鄉公亭侯，但書郡名足矣，不必更列本銜，無乃爲主爵者所糾耶！按：南皮，即曹子桓與吳季重輩游宴處。《水經注》：清河又東北，逕南皮縣故城，漢建安中魏武擒袁譚于此。則子桓所云南皮之游，當在從軍時也。兩漢書渤海郡有南皮縣。闞駰曰：『章武有北皮亭，故此云南。』未聞爲南蕃郡也。獨魯國蕃縣之蕃，應劭曰『邾國也，音皮』，亦未聞其爲郡也。黃蓋誤憶章武之爲東武，故遂作此妄語耳。

董迫亦以賀表非元常書。

武媚孃書

武媚孃精心白業，文瀾斐疊，御製《華嚴序》《迴文記》外，又撰《昇中述志碑》，相王旦正書，撰《述聖紀》，中宗書；撰《昇仙太子碑》，后自書。見趙明誠《金石録》。《昇中碑》，宋政和中詔河南尹碎之，《述聖》及《昇仙》二碑，余不及見。近得洛中所揚《幸少林寺詩》及奉某禪師

《吹景集》卷二

書，又《贈王法主誥》，載《茅山志》，詩載《唐詩紀》，今録其書誥于左……《吹景集》卷二

葛龔墨癖

葛龔與梁相書云：「復惠善墨，下士所無，摧骸骨、碎肝膽，不足爲報。」龔字元甫，列《後漢·文苑》中，裴榮期《語林》所傳「作奏雖工，宜去葛龔」者。元甫當首稱墨癖。或謂嗜墨亦是雅事，至「肝膽」一語，若欲以七尺報玄香太守，無乃不情乎？居士曰：「人不能無情，情各有寄，意所獨往，千駟不易。嬰兒博黍，不顧黄金，淫人踐期，不畏陽侯。趙子固至昇山下，舟覆矣，猶手持定武搨曰「性命可輕，至寶是保」。庾詵愛林泉，嘗遇火，止出書，坐于池上，曰「惟恐損竹韵」。人別有鍾情處，差勝悠悠者以七尺軀殉胡椒八百斛也。」

東坡帖云：「呂行甫好藏墨而不能書，則磨而小啜之。」此與葛元甫何如？閔康侯。

《吹景集》卷四

比干碑

《比干銅槃銘》，張淑釋其文爲：「左林右泉，前岡後道，萬世之靈，于焉是保。」高似孫《緯略》以「右」爲「左」、「左」爲「右」，「前」「後」二字亦如之，「靈」爲「寧」、「保」爲「寶」。據篆文求之，高説當不誤，獨「靈」字當從張淑，蓋篆文微近「齡」字。「齡」之與「靈」，「寶」之與

『保』，古字多借用耳。表墓四大字甚奇古，載都玄敬《使西日記》中。此云吾夫子所表，不知何據。

豈王次仲之前，先有八分書耶？然説者謂齊胡公墓銘亦作八分，何也？噫！萬世而下，聞少師之名，

懦且立起，至殘碑片字，猶藉口于至聖，可勘哉！

《吹景集》卷四

鄺元《水經注》：『比干冢前有石銘，題隷云「殷大夫比干之墓」。所記惟此，今已中折，不知

誰所誌也。』玄敬載此碑，亦僅四字，豈即善長所云中折者耶？吾子行定以爲漢人筆，或有之。

察書

漢《西嶽華山廟碑》，書佐新豐郭香察書，趙德甫、歐陽永叔金石録倶載之，二公都不著論辨。

永叔之子棐謂爲郭香察所書，極誤。洪氏《隷釋》以郭香爲人名，察書者，察涖他人之書耳。洪説

頗近之，猶未快。張按：道安法師撰《摩訶鉢羅若波羅蜜經抄》，序云：『阿難出經，去佛未久，

尊者大迦葉，令五百六通，迭察迭書。』予以此證察書之説，渙然無疑。蓋安公東晉間人，去漢世不

甚遠。謝朓《三日曲水宴詩》云：『長壽察書龍樓迴。』□察書之説，殆當時常談，後來便復茫然，

紛紛置喙，恨不以此語都太僕也。《後漢書·律曆志》熹平元年有治曆郎中郭香，豈即其人耶？

《吹景集》卷十四

海陵王志

按《東觀餘論》云：『玄暉自以草隸名當時，後人目以「飛華滿目，殘霞照人」。此志結字高雅，必眺書。沈載此文于其書，亦小异，如「溫文著性」，石本云「者性」；「嗣德方衰」，石本云「方寨」；「曉夜何長」，石本云「晚夜」。當以石本爲是。』張考《韻書》云：『晦而月見西，謂之眺。玄暉當從「眺」，不從「眺」也。』

《吹景集》卷十四

郙閣頌

按曾子固《金石録》：『嘉祐間，晁仲約得《郙閣頌》以遺余，稱武都太守陽阿李翕之所建。永叔以爲李會，非也。』《頌》中又有功曹吏李旻，歐亦不録。』《廣川書跋》云：『《郙閣頌》「醳散關之嶒漯，徙朝陽之平燀」，「漯」當作「濕」，「燀」當作「燥」，「醳」當作「易」。』又《頌》云「遭遇隤納，人物俱隋」，所云「隤納」者，則以傾隤阤壞自納于淵也。』《丁度集韻》：『「漯」「灤」「濕」三字同用，脩取濕燥之說，更以「易」爲「醳」，以「嶒」爲「潮」，以「醳」爲「釋」。』考漢隸《楊厥碑》《繁陽令碑》，「醳」俱作「釋」，未有作「易」者，彥遠何以有此言？又《漢隸分韻》載此碑，云在興州，「髦」作「耗」，「溢」作「盜」，「嵬」作「巍」，「滿」作「漏」，「瘠」作「堵」，「苦」作「苫」，皆歐公所未載。碑中「行李」作「行理」，「聞此」「此」字作「屯」，與草書同，尤可异也。

漢《淳于長夏承碑》

《金石録》云：『元祐中，洛州治河，得之于土壤中，刻畫完好如新，然不言爲何人書也』。元王惲跋此碑，始定爲蔡邕書。都玄敬云：『碑今在廣平府學後，刻「尚書蔡邕」及「永樂七年」等字，乃庸安人所加，心竊疑之。江陰徐子擴嘗得舊刻，雙鈎其字，近以惠予，與此殊异。此云「勤紹」，舊刻作「勤約」』。云云。按：《漢隸分韻》載此碑，『策』作『笧』，『勳』借『薫』，『轡』作『辔』，『奄』作『淹』，『孩』借『咳』，『蹤』借『縱』，『殯』作『載』，『踊』作『踵』，字畫奇險，今不復見。玄敬、君房録此，俱從俗書，僅『薫』字、『淹』字、『縱』字從石本耳。

一七九

《吹景集》卷十四

華　淑

（1589—1643）

字聞修，號梁溪散人。無錫人。少年學道，摒弃塵俗，暇以讀書爲事。著有《惠山名勝志》《吟安草》。輯有《清史》《迷仙志》等，并他人之作，彙爲《閑情小品》。

《雨窗隨喜》一卷，乃作者讀書筆記，心有所會輒手録之，皆短札小語，言簡意雋。此據上海書店出版社《叢書集成續編》影印明萬曆四十五年（1617）刻《閑情小品》本整理收録。

潔一室，穴南牖，八窗通明，廣榻長几各一。几勿多陳書、筆、墨、硯田楚楚。旁一小几，置素箋百幅。小架陳得意書數種、古帖一本，讀則取之，讀已仍還架。心目間常空洞無物，則意思灑灑多靈。別二室，一室藏書，書分十二部，部分十二架；一室供面壁達摩，陳古爐鼎茶具一、酒一壺、古窯杯一具，讀倦則浮白以助其氣。別設一榻，客至焚沉水，相對坐也。

《雨窗隨喜》

日對古人法書名畫，可撲面上三寸俗塵。

《雨窗隨喜》

張友正少喜學書，不出仕，有別業價三百萬，盡鬻以買紙筆。

《雨窗隨喜》

惠康野叟

明朝人，事迹不详。

《识余》四卷，分文考、字考、物考、诗考、事考、说臆、说古、说今、说经、医说、说异十一类，杂记典章制度、文史掌故、神怪故事。此据台北新文丰出版公司《丛书集成三编》影印民国间上海进步书局石印《笔记小说大观》本整理收录。

思陵妙悟八法，留神古雅，当干戈俶扰之际，访求法书名画，不遗余力，清闲之燕，展玩摹揭不少怠。盖睿好之笃，不惮劳贽，故四方争以奉上无虚日。后又于榷场购北方遗失之物，故绍兴内府所藏，不减宣、政。惜乎鉴定诸人，如曹勋、宋贶、龙大渊、张俭、郑藻、平协、刘琰、黄冕、魏茂实、任源等，人品不高，目力苦短，凡经前辈品题者，尽皆折去。故今御府所藏，多无遗识，其源委授受，岁月�ধ订，邈不可求，为可恨耳。其装褾裁制，各有尺度，印识标题，具有仪式。余偶得其书，稍加攷正，具列于后。嘉与好事者共之，庶亦可想像承平文物之盛焉。

上等真迹法书，两汉、三国、二王、六朝、隋、唐君臣墨迹……并係御题签，各书妙字。用克丝作

臺樓錦褾，青綠簟文錦裏，大姜芽雲鸞白綾引首，高麗紙贉，上等白玉碾龍簪頂軸，或碾花。檀香木

桿，鈿匣盛。

上、中、下等唐真迹：內府上中等并降，附米友仁跋。

高麗紙贉，白玉軸，上等用簪頂，餘用平頂。檀香木桿。

次等晉唐真迹：并石刻晉唐名帖。用紫鸞雀錦褾，碧鸞綾裏，白鸞綾引首，次等白玉

軸。引首後贉卷縫，用『御府圖書』印。刻首上下縫，用『紹興』印。

鈎摹六朝真迹：并係米友仁跋。用青樓臺錦褾，碧鸞綾裏，白鸞綾引首，高麗紙贉，白玉軸。

御書臨六朝、羲、獻、唐人法帖，并雜詩賦等：內長篇，不用邊道，依古厚紙，不揭不背。用氊路

錦、衲錦、柿紅龜背錦、紫百花龍錦、皂鸞綾褾等，碧鸞綾裏，白鸞綾引首，玉軸或瑪瑙軸臨時取

旨。內趙世元鈎摹者，亦用衲錦褾，繭紙裏，瑪瑙軸。并降付莊宗古、鄭滋，令依真本紙色及印記，

對樣裝造，將元拆下舊題跋，進呈揀用。

五代、本朝臣下臨帖真迹：用皂鸞綾褾，碧鸞綾裏，白鸞綾引首，夾背繭紙贉，玉軸或瑪

瑙軸。

米芾臨晉、唐雜書上等：用紫鸞鵲錦褾，紫綈尼裏，揩光紙贉，次等簪頂玉軸。引首前後，用

『內府圖書』『內殿書記』印，有或題跋于縫上，用『御府圖籍』印，最後用『紹興』印。并降付米

友仁親書審定，題于贉卷後。

蘇、黃、米芾、薛紹彭、蔡襄等雜詩賦書簡真迹：用皂鸞綾襟，白鸞綾引首，夾背蠲紙褾，象牙軸。用『睿思東閣』印、『內府圖記』。

米芾雜文簡牘：用皂鸞綾襟，碧鸞綾裏，白鸞綾引首，蠲紙褾，象牙軸。用『內府書印』『紹興』印。并降付米友仁驗定。今曹彥明同共編類等第，每十帖作一卷，內雜帖作冊子。

趙世元鈎摹下等諸雜法帖：用皂木錦褾，瑪瑙軸或象牙軸。前引首用『機暇清賞』印，縫用『內府書記』印，後用『紹興』印。仍將元本拆下題跋揀用。

……

應書畫面籤，并用真古經紙，隨書畫等第取旨。

應六朝、隋、唐上等法書名畫，并御臨名帖，本朝名臣帖，并御書面籤，內中、下品，并降付書房，令裝禧書。

應搜訪到法書墨迹，降付書房，先令趙世元定驗品第，進呈訖，次令莊宗古分揀，付曹勛、宋覿、張儉、龍大淵、鄭藻、平協、黃冕、魏茂實、任源等復定，驗訖裝褙。

應書畫橫卷、掛軸，并用雜色錦袋複帕，象牙牌子。

應搜訪到名書，先降付魏茂實定驗，打千文字號，及定驗印記，進呈訖，降付莊宗古分手裝褙。

……

碑刻橫卷定式：《定武蘭亭》，闊道高七寸六分，每行濶八分，共二十八行。《樂毅論》，闊道高

七寸半，每行濶六分，共四十三行。真草《千文》，闌道高七寸二分，每行闊八分，共二百行。智永《歸田賦》，闌道高七寸二分半，每行濶八分，共四十四行。獻之《洛神賦》，闌道高八寸三分，每行濶六分，共九行。《枯木賦》，闌道高九寸九分，每行濶九分，共三十九行。應古厚紙，不許揭薄，若紙去其半，則損字精神，一如摹本矣。

……

内府裝褫分科引試格式

應搜訪到法書，多係青闌道，絹襯背，唐名士多于闌道前後題跋。令莊宗古裁去上下闌道，揀高格者，隨法書進呈，取旨揀用。依紹興格式裝褫。

粘裁　摺界　裝背　染古　集文　定驗　圖記

按：《唐·藝文志序》載四庫裝軸之法，極其瑰緻。《六典》載崇文館有裝潢匠五人，即今背匠也。本朝秘府謂之裝界，即此事，蓋古今所尚云。

明朝人，事迹不詳。

《文園漫語》一卷，是書大旨乃合儒禪而一之，謂佛法皆從儒出。其他所考論者，亦不免臆斷鄙俚之語。此據書目文獻出版社《北京圖書館古籍珍本叢刊》影印明抄本整理收錄。

右軍書法

學書莫善于宗王，而亦莫難于宗王。嘗觀羲之法帖，《樂毅論》《太史箴》，體皆正直，儼然忠臣烈士之象；《告墓文》《曹娥碑》，色容憔悴，有孝子順孫之象；《逍遙篇》《孤雁賦》，迹遠趣高，有拔俗抱素之象；《畫像贊》《洛神賦》，〔按：傳世之《洛神賦》十三行，爲王獻之書。〕姿儀雅麗，有矜莊嚴肅之象。皆因義以成字，非得意以獨研，豈摹臨遽能彷佛哉？故學楷書者，主《黃庭經》；學行書者，主《聖教序》；學草書者，主《十七帖》。法度咸正而入門不差，久之熟過生巧，而後可希其變格也。不然，雖褪筆成冢，染池爲墨，其不爲畫虎類狗者幾希。　《文園漫語》

茅元儀

（1594—1640）

字止生，號石民。歸安（今浙江湖州）人。以薦授翰林院待詔，尋參孫承宗軍務，改授副總兵官，守遼東覺華島，旋以兵士嘩變下獄，遣戍漳浦，鬱憤而卒。著有《武備志》《石民詩集》等。

《三戍叢譚》十三卷，乃作者遣戍漳浦時所撰，雜記歷史事件、人物遺聞、典章法制、軍務邊防，亦述個人經歷、讀書心得。因三至戍所，故名。此據上海古籍出版社《續修四庫全書》影印明崇禎刻本整理收錄。

石鼓字龐奇可愛，然必非周宣時物。僞齊學士馬定國云是宇文周時所造，作萬言，引據傳記，其言似不謬。

《千字文》或謂得鍾繇斷碑，梁武使周興嗣次韵。史于興嗣傳又言帝使次韵王羲之書千字文。今

按：王羲之自有千字文，則次韵之說爲是。

《三戒叢譚》卷九

古人寫書盡用黄紙，取其黄柏所染，可用辟蠹。雌黄與紙色相類，故用以滅字。今詔敕用黄紙，故私家避不敢用耳。

《三戒叢譚》卷十一

茅元儀

談　遷　（1593—1657）

字孺木。浙江海寧人。明諸生，入清不仕。好讀書，博通經史。著有《國榷》《棗林雜俎》《棗林外索》《北游錄》等。

《棗林外索》三卷，乃作者輯錄古書、撮拾僻典而成，經史子集，無所不有。棗林乃地名，談氏家族所自始。此據上海古籍出版社《續修四庫全書》影印清抄本整理收錄。

倉頡

黃帝史官，生而神靈，有四目，觀鳥迹蟲文，始製文字。南樂縣吳村人。《禪通》記史皇氏倉帝名頡，有睿德，生而能言；及長，登陽墟山，臨洛水之汭，靈龜負書，遂創文字；文字成，天雨粟，鬼夜哭；居陽武而葬利鄉。《陽武縣志》。

《棗林外索》卷一

《禹碑》

夏禹隨山導水，功成刊石衡山。《輿地紀勝》云在岣嶁峰，又傳在衡山縣、密雲縣雲峰，昔樵者

見之。宋嘉定初，蜀士因樵者引至其所，以紙打碑，凡七十二字，刻之夔龍觀中，隨俱亡，後僉憲張季友自長沙得之。嘉定中，何致子一摹刻于嶽麓書院，皆蝌蚪文字，不可曉。碑旁小書云：『右帝禹刻南岳密雲峰山頂之間，水繞石壇之上，内三字剝落。』凡七十七字，不可曉。國子生沈鎰自謂能辨其文，云：『承帝曰嗟，翼輔佐卿。水處與登，鳥獸之門。參身洪流，明發爾興。久旅忘家，宿嶽麓庭。智營形折，心罔弗辰。往求平定，華嶽泰衡。宗疏事衰，勞餘神禋。鬱塞昏徒，南瀆衍亨。衣制食備，萬國其寧，竄舞永奔。』鎰又爲釋義，謂得此刻禱夢，夜一長人挈一古瓶授鎰，其色黃，高尺許，上方下員，腹内金環，四口旁横書三字曰『某宮造』，下有篆文如龍蛇草木形，寤而忘首一字，起誦碑文，恍然有省，竊爲注釋志之。時大司馬湛若水守南國子祭酒，沈生以是碑見，湛書其後云：『右沈鎰所辨神禹碑文，文也禹篆，與後來篆法懸絶，何所考信？然吾方以不得考其文、契其義以爲憾，見此辨，已一快于心，追知其然否乎！且沈生自叙夢長人所遺器與字，豈不異哉？宜從諸刻碑陰，以俟後之君子，必有能識之者。竊謂蝌蚪文字，若孔氏所藏書，魯共王出之壁中，當是時，已謂蝌蚪書廢已久，時人弗能知者，何言後世？且所釋止據後世楷書，一端仿佛，擬之于六書，猶爲未盡，又何言蝌蚪哉？此碑爲禹所遺亡疑，乃其文義缺之可也。萬曆間副使管大勳刻置石鼓書院。《衡州府志》。

尚書顧璘曰：『余登衡山，陟祝融之巔，下尋方廣，經岣嶁之麓，未上訪徙行。道士云山無禹碑，雖巖間或有古刻，皆已磨滅，不可識矣。沈生所得碑本，乃嘉靖初長沙太守新安潘君鎰得于嶽

麓書院。小山草莽間，剗苔剔土，搨本傳人間，蓋宋人所模刻也。生誤傳以爲禹本刻，甘泉亦未之

攷。蓋禹去今數千年，衡山石質疏鬆，當時無碑碣，必刻之巖間，風雨冰雪之所，剝落泯滅久矣。

計宋時亦已無迹，故歐陽諸公《集古錄》等編皆無載。此又貴于宣王《石鼓》，使有之，豈皆或遺之

哉？度宋人此刻，亦前古流傳搨本。余初見亦疑禹稱王不宜稱帝，今乃「帝禹刻」三字，即宋人所

題偶誤耳。余昨經寧遠，搨九疑山蔡伯喈隸銘，亦出宋人所補，幸有題識可攷。則漢刻山巖者在宋

已滅，況三代之初乎？泰山石堅，故秦刻猶存。昨觀衡山前代題名，唐惟「李義山」三字在祝融尖，

六朝以前無存者。大抵山石易損故耳。前代豈無一人題識耶？然上古書迹，自是異寶，雖傳刻固可

貴也。古者書法之興，皆取象山川、蟲魚、草木之類。禹精于水，今篆體皆有流水形，出禹無疑。

獨幸沈生精思妙契，釋文見義，謂非神授不可也。楊殿元用修在滇南釋之，僅數字不同，尤可見人

心之靈，聖迹之妙，天然符合，有莫知其所以然者。否則，千載之下，萬里之外，安得不約而同若

是乎？嘉靖戊戌二月既望東橋居士顧璘書于靖陽行臺。』《憑几集》。

何侍郎喬遠曰：『禹碑後人贋作。古人書皆瘦勁，蒼頡仿鳥迹爲書，時未有筆，安得肥澤如吻

象然，若筆爲之？且禹書，《淳化帖》有其文，豈如此肥澤耶？』

謝肇淛曰：『衡山祝融之碑，非篆非籕，非蟲非鳥，後人以意傅會，强合成文，雖曰禹迹，吾

未敢信以爲然。』

秦始皇璧銘

秦始皇三十七年游會稽，還登句曲北口山，埋白璧一隻，深七尺。李斯銘刻云：『始皇聖德，平章江山。巡狩蒼川，勒名素璧。』《太平清話》

《棗林外索》卷一

秦《嶧山碑》

海鹽秦《嶧山碑》，《史記》失載：前賢灼灼，後聖茂哉。始皇承天，越受帝命。業超上古，殲周滅鄭。七雄靡餘，六國是併。功齊太古，道深前王。埒炎均昊，美冠顓黃。通靈七代，敬構商堂。縱聖凝神，將記萬幾。庵藹餘輝，蜚聲萬祀。《海鹽縣志》。泰山秦碑，李斯篆額，半沒于土，當事者移置御史行署中。石已中斷，『臣斯』『臣去疾』等字尚可辨，而曲折處不相聯屬。

《棗林外索》卷一

會稽秦碑

會稽山秦碑，李斯篆，世傳在秦望山，莫知所在。有言秦望山東南之何山，會稽尉梁君登山果見之，碑石僅存，磨滅已盡，墨片紙而還。《王梅溪集》。

《棗林外索》卷一

未央瓦

未央宮瓦面徑五寸，圍一尺六寸强，有四篆字。字凡六等，曰漢并天下，曰長樂未央，曰儲胥未央，曰長生無極，曰萬壽無疆，曰永壽無疆。面至背厚一寸弱，其背亦可磨墨，質稍粗，比銅雀臺瓦爲少劣。

《棗林外索》卷一

石經

靈帝光和六年，刻石經于太學講堂前；熹平四年，蔡邕與五官中郎將堂谿典、議郎張訓、韓說，太史令單颺，奏定六經。邕自書丹于石，使工鐫刻，立于太學前。再刻。魏正始□年，立古、篆、隸三體石經。北魏世宗神龜元年，補石經。唐天寶□年，刻石經于長安。何景明曰：『西安石經，唐文宗開成中所刻，鄭覃與周墀等進，校定《九經》，大字上石，及覃以宰相兼祭酒，于是進石經一百六十卷。』舊在務本坊，天祐中，韓建築新城，石本委棄于野。朱梁劉鄩守長安，幕吏尹玉羽白鄩，請輦入城。鄩方備岐軍之侵，謂此非急務。玉羽詒之曰：『一旦虜兵臨城，碎爲矢石，亦足以助賊爲虐。』鄩然之，乃遷并唐尚書省之西隅。宋黎持徙置京兆府，始于元祐二年。持作《新移石經記》，有曰『洛陽蔡邕石經四十六碑』『及范蔚所見，其存者纔十有六，餘皆毀壞磨滅』云。五代蜀孟昶詠石刻《九經》，宋淳化□年刻于開封，高宗紹興□年手書刻于臨安，今在杭州府學廟門内。

墨迹

五代陳世祖時，征北軍人于丹徒盜發晉郗曇墓，大獲晉右將軍王羲之書及諸名賢遺迹。事覺，其書并没縣官，藏于秘府。世祖以子伯茂好古，多以賜之。

《棗林外索》卷二

八關齋會石幢

歸德，唐之宋州也，有《八關齋會報德記》石幢，顔真卿書，在故關開元寺中。會昌間寺廢，因毁幢之半，後刺史崔倬摹刻之，幢形八觚，項如覆釜。其記宋州刺史爲河南節度田神功建，神功救李岑，解宋州之圍也。

《棗林外索》卷二

石經

文宗太和七年，石刻《九經》，并《孝經》《論語》《爾雅》共一百五十九卷，字樣四十卷，開成二年告成，今在西安文廟碑洞中。

《棗林外索》卷二

記殘經

南臺古刹，有佛書數百卷，多唐季五代時所書，字畫精勁，歷歷可喜。按：《大藏經目》凡五

千四百卷，今所存纔十一，首尾可讀者又無幾也。《阿含經》四卷，泰寧軍節度使齊克讓造。《正法華經》一卷，乾符六年女弟子牛妙音書。《大涅槃般若經》共三十卷，武寧軍節度使朱友恭造，友恭，全忠養子李彥威也。《毗茶耶雜事》一卷，德妃伊氏造，唐莊宗次妃，後有印章曰『燕國夫人伊氏』，蓋未進封時制也。其餘中斷橫裂，蟲鑴鼠齧，雨敗塵腐，無復完綴。想夫飄散蹂籍，炷燈拭案、補壞帷、塞屋漏者，又不勝其數也。李昭玘。

《棗林外索》卷二

斷　碑

來陽縣東五里，相傳武侯立石誓蠻，狄青討儂智高立碑，其石後爲雷轟，惟存斷碑。

《棗林外索》卷三

孔廟像贊

宣聖及七十二弟子像贊，俱高宗撰并書，其像李公麟畫。紹興十四年正月，改岳飛第爲太學，二十六年刊石于學，太師、尚書左僕射、同中書門下平章事兼樞密使秦檜記之。石在仁和縣學。明吳訥以檜邪説，磨去其文，特題其後。

《棗林外索》卷三

張燧

字和仲。生卒不詳，約生活於明崇禎間。湖南湘潭人。讀書好古，不求聞達。著有《千百年眼》《經世挈要》等。

《千百年眼》十二卷，乃讀書評史之札記。作者帖括之暇，屬意經史百家，旁及二氏與稗官小說、家乘野語，凡可喜可悦可驚可怪之語，或俗儒文人不敢道者，手録成帙。此據北京出版社《四庫禁毀書叢刊》影印明萬曆刻本整理收録。

王逸少經濟

王逸少在東晉時，蓋溫太真、蔡謨、謝安石一等人也。公卿愛其才器，頻召不就。及殷侯將北伐，以爲必敗，貽書止之。殷敗後，復謀再舉，又書曰：『以區區江左，所營綜如此，天下寒心久矣。自寇亂以來，處内外之任者，疲竭根本，各從所志意，無一功可論、一事可紀。任其事者，豈得辭四海之責哉？若猶以前事爲未工，故復求之于分外，宇宙雖廣，何所自容？』又與會稽王箋曰：『今雖有可欣之會，内求諸己，而所憂乃重于所欣，以區區吳越，經緯天下，十分之九，不亡

何待！願令諸軍皆還保准，須根立勢舉，謀之未晚。』其識慮精深如是，恨不見于用耳，而爲書名所

蓋。後世但以翰墨稱之，何待羲之之淺也！

《千百年眼》卷七

晉唐不通字學

《宋史長篇》：『太宗每暇日，問王著以筆法、葛端以字學。』筆法，臨摹古帖也。字學，考究篆

意也。筆法與字學，本一塗而分歧，晉唐以來，妙于筆法而不通字學者多矣。

楊升庵《六書索隱序》云：『伏羲觀圖畫八卦，字生焉；虞舜依律和聲，音韵出焉。古之名儒大賢，降而

帝，君師萬祀，垂此二教。秦之吏人，猶能誦《爰歷》《滂喜》；漢世童子，無不通《急就》《凡

騷人墨客，未有不通此者也。

將》。後漢許叔重，著《説文》十四篇，五百四十部，本《蒼頡》之篇，九千三百五十三字，則秦篆

緜之行楷出，而字日訛。梁大同中，顧野王著《玉篇》，凡二萬二千七百七十九字，以小楷書寫籀、

之全，其所載古文三百九十六，籀文二百四十五，軒周之迹，猶有存者，重文或體六百二十二，則

古，十訛其九，已自可憾。唐上元中，南國一忘處士孫强，又增加俗字，如『竹尚少爲笋，昇高山

爲杪』，此乃童兒之見，俳優之嬉，何足以污竹素也。其間名爲此字學者，若李陽冰則戾古誕俗，陸

德明則從俗訛音，吾無取焉。宋則郭忠恕之雅，楊桓之博，張有之精，吳才老通其音讀，黃公紹沂

其源委。若鄭樵則師心妄駁，戴侗則肆手影撰，又字學之不幸也。元猶有熊朋來、趙古則，窺斑得啓，擷英尋實。何物周伯溫者，聞見既陋，經術不通，類撼樹之蜉蝣，似篆沙之蝸蚓。字學之重不幸，又十倍于戴與鄭矣。今日此學，景廢響絕，談性命者，不過剿程、朱之酒魄，工文辭者，止于拾《史》《漢》之聲牙，示以形聲孳乳，質以《蒼》《雅》《林》《統》，反不若秦時刀筆之吏、漢代奇觚之童，而何以望古人之宮墻哉？』按：此段引駁甚精，足爲字學開一堂奧。

古章奏皆手書

宋時百官奏章，皆手自書進。賈學士直孺爲諫官，有所條奏，仁宗識其手書，每嘉賞之。古人凡在仕籍，無不工書者，故一切章奏，皆手書之。非惟得敬君之體，且機密事亦不至宣洩取敗。今人多不能書，故不得不倩于書史耳。但古人章疏，未必全用楷書，而行草間見，今古帖中尚有載者。

張　岱　（1597—1679）

字宗子，號陶庵。山陰（今浙江紹興）人。落拓不羈，縱情山水，明亡後隱居著述。著有《陶庵夢憶》《西湖夢尋》等。

《夜航船》二十卷，分天文、地理、人物、考古、倫類、選舉、政事、文學、禮樂、兵刑、日用、寶玩、容貌、九流、外國、植物、四靈、荒唐、物理、方術等二十部，每部又分類，凡一百二十五小類，按類系文，雜采群書，輯錄掌故。其文學部「書簡」「字學」「書畫」「文具」類、物理部「文房」類，多與書法相關。此據上海古籍出版社《續修四庫全書》影印清抄本整理收錄。

黃　卷

古人寫書皆用黃紙，以黃蘗染之，驅逐蠹魚，故曰黃卷。有錯字，以雌黃塗之。

　　　　　　　　　　　　　　《夜航船》卷八

伏羲命倉頡、沮誦始造字。倉頡造字，天雨血，鬼夜哭，龍乃潛藏。

　　　　　　　　　　　　　　《夜航船》卷八

六　書

蒼頡造字有六書：一象形，謂日月之類，象日月之形體也。二曰指事，謂上下之類，人在一上爲上，人在一下爲下，各指其事以爲言也。三曰會意，謂武信之類，止戈爲武，人言爲信，會合人意也。五曰轉注，謂考老之類，左右相轉以爲言也。六曰諧聲。謂江河之類，以水爲形，以工可爲聲也。四曰假借，謂令長之類，一字兩用也。

《夜航船》卷八

字　祖

蝌蚪書乃字之祖也。庖犧氏有龍瑞，作龍書；神農有嘉穗，作穗書；黃帝因卿雲作雲書；堯因靈龜作龜書；夏后氏作鍾鼎，有鍾鼎書；朱宣氏有鳳瑞，作鳳書；周文王因赤雁銜書，武王因丹鳥入室作鳥書，因白魚入舟作魚書。

《夜航船》卷八

周宣王史籀始爲大篆，名籀篆；李斯始爲小篆，名玉箸篆。

《夜航船》卷八

歷朝書斷

倉頡而降，凡五變：古文、蝌蚪、籀篆、隸、草。

《夜航船》卷八

張　岱

秦書八體

大篆、小篆、刻符書，鳥有雲腳，印符用。蟲書、摹印、曲體印用，亦名繆篆。署書、即蕭何題筆未央。

殳書、隨勢書。隸書。

《夜航船》卷八

漢六體

試吏古文、奇字、篆、隸、繆篆、蟲書。

《夜航船》卷八

唐定五體

古文、大篆、小篆、蟲書、隸。

《夜航船》卷八

張懷瓘十體書斷

古文、大篆、籀文、小篆、八分、隸（書）、章草、行書、飛白、（草書）。

《夜航船》卷八

唐度之十體

古文、大篆、小篆、八分、飛白、薤葉、本務光。懸針、垂露、表章用，三曹喜作。鳥書、連珠。

《夜航船》卷八

宋十二體

殳書、傳信、鳥書、刻符、蕭籀、署書、芝英書、漢武帝植芝作。氣候直時書、相如采日辰蟲形作。鶴頭書、漢詔板用。偃波書、鶴頭纖亂者。轉宿篆、司馬子韋以熒惑退舍作。蠶書。秋胡妻作。

《夜航船》卷八

小篆體八鼎

小篆、薤葉、垂露、懸針、纓絡、劉德昇觀星作。柳葉、衛瓘作。剪刀、韋誕作。外國胡書。阿馬兒抹王授。

《夜航船》卷八

八分書

蔡文姬言，割程隸字八分，取二分；割李篆字二分，取八分，故名八分書。

《夜航船》卷八

章　草

漢元帝時，黃門令史游作《急就章》，解散隸體，謂之章草。

《夜航船》　卷八

蘭亭真本

王右軍寫《蘭亭記》，詔媚遒勁，謂有神助，後再書數十餘幀，俱不及初本。右軍傳于徽之，徽之傳七世孫智永，智永傳弟子辨才，辨才被御史蕭翼賺入庫内，殉葬昭陵。

《夜航船》　卷八

草聖草賢

唐張旭善草書，飲酒大醉，呼叫狂走，或以髮濡墨而書，人稱之草聖。崔瑗善章草，人稱之草賢。

《夜航船》　卷八

怒猊渴驥

唐徐浩書《張九齡告身》，多渴筆，謂枯無墨也，在書家爲難。世狀其法，如怒猊決石，渴驥奔泉。

《夜航船》　卷八

家雞野鶩

晉庾翼少時，書與右軍齊名，學者多宗右軍。庾不忿，與都人書云：『小兒輩乃厭家雞，反愛野鶩，皆學逸少書。』

《夜航船》卷八

伯英筋肉

晉衛瓘、索靖俱善書，時謂瓘得伯英之筋，靖得伯英之肉。

《夜航船》卷八

池水盡黑

張芝長子芝，字伯英，好草書，學崔、杜法。家之布帛，必書而後練；臨池學書，池水爲之盡黑。

《夜航船》卷八

游雲驚鴻

晉王羲之善草書，論者稱其筆勢飄若游雲、矯若驚鴻。

《夜航船》卷八

龍跳虎臥

晉王右軍善書，人謂右軍之書，如龍跳天門、虎臥鳳闕。

《夜航船》卷八

風檣陣馬

宋米芾善書。東坡云：『元章平生篆、隸、真、行、草書，分爲十卷，風檣陣馬，當與鍾、王并行，非但不愧而已。』

《夜航船》卷八

柿葉學書

鄭虔好書，常苦無紙，遂于慈恩寺貯柿葉數屋，逐日取以學書，歲久乃盡。

《夜航船》卷八

綠天庵

懷素喜學書，種芭蕉數萬株，取其葉以代紙，號其所曰綠天庵。

《夜航船》卷八

駐馬觀碑

歐陽率更行見古碑，是索靖所書，駐馬觀之，良久而去，數百步復還，下馬佇立，疲倦則席地坐觀，因宿其下，三日乃去。

《夜航船》卷八

鐵戶限

智永，右軍七世孫，精于書法。人來覓書并請題額者如市，所居戶限爲穿，乃用鐵葉裹之，人號鐵戶限。

《夜航船》卷八

溺水持帖

趙子固嘗得姜白石所藏定武不損本《禊帖》，乘舟夜泛而歸。行至霅之昇山，風起舟覆，行李襆被皆淊溺無餘。子固方披濕衣立淺水中，手持《禊帖》，語人曰：「《蘭亭》在此，餘不足問也。」

《夜航船》卷八

鍾繇掘墓

魏鍾繇問蔡伯喈筆法于韋誕，誕悋不與，繇乃自搥胸嘔血，魏祖以五靈丹救活之。及誕死，繇使盜掘其墓，得之，由是書法更進。日夜精思，臥畫被穿過表，如廁終日忘歸，每見萬類，皆畫象之。子會，字士季，書有父風。

《夜航船》卷八

字以人重

書法擅絕技者，每因品重，非因其人，衹貽玷耳。故曹操書法雖美不傳，褚僕射、顏魯公、柳

張岱

二〇五

少師，則家藏寸紙，珍若尺璧，不專以字重也。

《夜航船》卷八

見書流涕

王羲之十歲善書，十二見前代《筆説》于其父枕中，竊讀之。父曰：『爾何來竊吾所秘？』不盈期月，書便大進。衛夫人見之，語太常王榮曰：『此兒必見用筆訣，近見其書，便有老成之法。』因流涕曰：『此子必蔽吾名。』

《夜航船》卷八

書不擇筆

唐裴行儉工草隸，每曰：『褚遂良非精紙佳筆未嘗肯書，不擇筆墨而研捷者，惟予與虞世南耳。』

《夜航船》卷八

五雲佳體

唐韋陟封郇公，善草書，使侍妾掌五彩箋，裁答授意，陟惟署名。人謂所書『陟』字，若五朵雲，號『郇公五雲體』。

《夜航船》卷八

登梯安榜

韋誕能書，魏明帝起殿，欲安榜，使誕登梯書之。既下，頭鬢皓然，因敕兒孫勿復學書。

《夜航船》卷八

換鵝書

山陰一道士養好鵝，右軍往觀，意甚喜，因求市之。道士云：『爲我寫《道德經》，當舉鵝相贈耳。』右軍欣然寫畢，籠鵝以歸。或問曰：『鵝非佳品而公愛之，何也？』右軍曰：『吾愛其鳴喚清長。』

《夜航船》卷八

毛筆

舜始造羊毛筆，鹿毛爲柱；蒙恬始造兔毫筆，狐狸毛爲柱。

《夜航船》卷八

毛穎

《毛穎傳》：毛穎，中山人，蒙恬載以歸。始皇封諸管城，號管城子，纍拜中書令，呼爲中書君。

《夜航船》卷八

張　岱

二〇七

蒙恬造筆

蒙恬取中山兔毫造筆。右軍《筆經》：『諸郡毫惟趙國中山，山兔肥而毫長可用，須在仲秋月收之。先用人髮杪數莖，雜青羊毛并兔毫，裁令齊平，以麻紙裹至根令治；次取上毫薄薄布柱上，令柱不見。恬始造筆，以枯木爲管，鹿毛爲柱，羊毛爲被，所謂蒼毫。

《夜航船》卷八

毛錐

《五代史》：弘肇曰：『安朝廷，定禍亂，直須長槍大戟；若毛錐子安足用哉？』三司使王章曰：『無毛錐子，軍賦何從集乎？』肇默然。

《夜航船》卷八

椽筆

晉王珣夢人以大筆如椽與之，既覺，曰：『此當有大手筆事。』俄（孝）武帝崩，哀策諡議，皆珣所草。

《夜航船》卷八

鼠鬚筆

王羲之得用筆法于白雲先生，先生遺之鼠鬚。張芝、鍾繇，亦皆用鼠鬚筆，筆鋒强勁有鋒芒。

《夜航船》卷八

雞毛筆

嶺外少兔，以雞雉毛作筆亦妙，即東坡所謂『三錢雞毛筆』。東坡書《歸去來辭》，頗似李北海，流便縱逸而少�之遒勁，當是『三錢雞毛筆』所書者。

《夜航船》卷八

呵筆

李白召對便殿，撰詔誥。時十月大寒，筆凍，帝敕宮嬪十人，侍白左右，令各執牙筆呵之。

《夜航船》卷八

筆冢

長沙僧懷素得草聖三昧，棄筆堆積，埋于山下，曰筆冢。

《夜航船》卷八

右軍筆經

昔人用琉璃、象牙為管，麗飾則有之，然筆須輕便，重則躓矣。近有人以綠沈漆竹管及鏤管見遺，用之多年，頗可愛玩。詎必金寶雕飾，方為貴乎？

《夜航船》卷八

夢筆生花

李白少時夢筆頭上生花，後天才贍逸，名聞天下。

《夜航船》卷八

五色筆

江淹夢人授以五色筆，由是文藻日麗。後宿野亭，夢一人自稱郭璞，謂淹曰：『吾有筆在君處多年，可見還。』淹乃探懷中，得五色筆以授之。嗣後爲詩，絕無佳句，時人謂之才盡。

《夜航船》卷八

筆匣

漢始飾雜寶爲筆匣，犀象、琉璃爲管。王羲之始尚竹管。

《夜航船》卷八

梁簡文帝始爲筆床，筆四矢爲一床。

《夜航船》卷八

研

黃帝得玉，始治爲墨海，文曰『帝鴻氏研』。孔子爲石研，仲由爲瓦研，漢漆研，晉鐵研，魏銀研。

《夜航船》卷八

溪 研

唐玄宗時，葉氏始取龍尾溪石爲研，深溪爲上。南唐時，始開端溪坑石作研，北巖爲上，有辟雍樣、郎官樣。宋仁宗時，端谿石、龍尾溪石并竭。

《夜航船》卷八

研譜

端谿三種巖石，上中下三巖。西坑、後歷，下巖無新，上中巖有新舊。舊坑則龍巖、汲綆、黃圖三石；新坑則後歷、小湘、唐寶、黃坑、蚌坑、鐵坑六處，俱山東。其最佳子石，出水中者，微斑。赤裂、黃霞、鐵綫、白鑽、壓矢、色斑。龍尾佳者金星，次羅紋、眉子、水舷、棗心、松紋、豆斑角浪、刷絲、驢坑。又《研譜》稱，最佳者紅絲，出土中者，次黑角、褐金、紫金、鵲金、黑玉。

次鴝鵒眼，赤白黃色點；綠繚、環金綫紋、脉理黃；白綫、青繚、青紋；眼筋、短紋、火黯、

《夜航船》卷八

蘇易簡《研譜》

端溪研，水中者石色青，山半者石色紫，山頂者石尤潤，色如豬肝者佳。若匠者識山之脉理，鑿一窟，自然有圓石，琢而爲研，其值千金，謂之紫石研。東坡銘曰：『甄形無情，石亦卵生。黃

張岱

二一一

膘胞絡，以孕黝頰。』

《夜航船》卷八

即墨侯

文嵩《石虛中傳》：『南越人，姓石，名虛中，字居然，拜即墨侯。』薛稷爲研，封石鄉侯。

《夜航船》卷八

馬肝

漢元鼎五年，郅支國貢馬肝石，和丹砂爲丸，食之，則彌年不饑；以拭白髮，盡黑；用以作研，有光起。

《夜航船》卷八

鳳咮

東坡詩：『蘇子一研名鳳咮，坐令龍尾羞牛後。』龍尾，溪名，出石可爲研。

《夜航船》卷八

龍尾研

李後主留意翰墨，所用澄心堂紙、李廷珪墨、龍尾研，三者爲天下冠，當時貴之。龍尾石多產于水中，故極溫澤，性本堅密，扣之其聲清越，宛若玉振，與他石不同，色多蒼墨，亦青碧者，石

理微粗，以手擘之，索索有鋒芒者尤發墨。

《夜航船》卷八

鴝鵒眼

《東坡筆錄》：『黃墨相間，墨睛在內，晶瑩可愛者活眼；四傍漫漬，不甚精明者爲淚眼；形體略具，內外皆白，殊無光彩者爲死眼。活勝淚，淚勝死。』

《夜航船》卷八

澄泥研

米元章云：『絳縣人善製澄泥研，以細絹二重淘洗，澄之，取極細者磻爲研，有色綠如春波者細滑，著墨不費筆。』

《夜航船》卷八

鐵 研

藝文：『青州以熟鐵爲研，甚發墨。五代桑維翰初舉進士，主司惡其姓與喪同，故斥之。維翰鑄一鐵研，示人曰：「研敝則改業。」卒舉進士及第。』

《夜航船》卷八

銅雀研

魏銅雀臺遺址，人多發其古瓦琢研，甚工，貯水數日不燥。世傳云，其瓦俱陶澄泥，以絺綌濾

過，加胡桃油堰填之，故與他瓦异。

《夜航船》卷八

結鄰

李衛公收研極多，其最妙者名『結鄰』，言相與結爲鄰也。按：結鄰乃月神名，其研圓而光，故取以爲喻。

《夜航船》卷八

紙

古帛書，漢幡紙。蔡倫爲麻紙，又搗故魚網爲網紙，木皮爲穀紙。王羲之爲穀藤皮紙。王瑀始以竹草造紙。晉桓玄始造青赤縹姚箋紙。石季龍造五色紙。薛濤始爲短箋。

《夜航船》卷八

箋紙

蔡倫玉版、貢餘，俱雜零布、破履、亂麻爲之；經屑、表光紙。晉密香紙，大秦國出。唐硬黃紙，黃柏染；段成式雲藍紙。南唐後主澄心堂紙。齊高帝凝光紙。蕭誠斑文紙。採野麻、土穀。蜀王衍霞光紙。宋黃白經箋、碧雲春樹箋、龍鳳箋、團花箋、金花箋、烏孫欄；顏方叔、宋人、杏紅箋、露桃紅箋、天水碧，俱硏花竹、翎鱗及山水人物。元春膏箋，冰玉箋，兩面光蠟色繭紙，越剡藤，苔箋，即漢時側理紙，南越海苔爲之，蜀麻面，薛骨，金花，玉屑，魚子，十色箋，即薛濤深

紅、粉紅、杏紅、銅綠、明黃、深青、淺綠雲箋。

《夜航船》卷八

密香紙

以密香樹皮爲之，微褐色，有紋如魚子，極香而堅韌，水漬之不潰。

《夜航船》卷八

玉版

成都浣花溪造紙，光滑，以『玉版』爲名。東坡詩：『溪石馬作肝，剡藤開玉版。』

《夜航船》卷八

剡藤

剡溪古藤極多，造紙極美。唐舒元輿作《吊剡溪藤》文，言今之錯爲文者，皆大污剡藤也。

《夜航船》卷八

蠶繭紙

王右軍書《蘭亭記》，用蠶繭紙。紙似繭而澤也。

《夜航船》卷八

赫蹏

赫蹏，薄小紙也。《西京雜記》稱薄蹏。

《夜航船》卷八

蔡倫紙

漢和帝時，中常侍蔡倫典作上方，乃造意用樹膚、麻頭及敝布、魚網搗以爲紙，奏上之，故天下咸稱『蔡侯紙』。

《夜航船》卷八

側理紙

張華著《博物志》成，晉武賜于闐青鐵研、遼西麟角筆、南越側理紙。一名水苔紙，南人以海苔爲之，其理縱橫邪側，故以爲名。

《夜航船》卷八

澄心堂紙

李後主造澄心堂紙，細薄尤潤，爲一時之甲。相傳《淳化帖》皆此紙所搨。宋諸名公寫字，及李龍眠畫，多用此紙。

《夜航船》卷八

薛濤箋

元和初，元積使蜀，營妓薛濤以十色彩箋遺積，積于松花紙上寫詩贈濤。蜀中有松花紙、金沙紙、雜色流沙紙、彩霞金粉龍鳳紙，近年皆廢，唯綾紋紙尚存。薛濤箋狹小便用，只可寫四韵小詩。

《夜航船》卷八

左伯紙

左伯與蔡倫（同）時，亦能爲紙，比蔡更精。上召韋誕草詔，對曰：『若用張芝筆、左伯紙及臣墨，兼此三具，又得臣手，然後可以成徑丈之勢。』

《夜航船》卷八

《墨譜》

上古無墨，竹板點漆而書。中古以石磨汁，或云是延安石液。至魏齊，始有墨丸，乃漆煙松煤夾和爲之。所以晉人多用凹心研，欲磨墨儲瀋耳。

《夜航船》卷八

麥　光

杜詩：『麥光鋪几净無瑕。』東坡詩：『香雲蒻麥光。』麥光，紙名。香雲，墨也。

《夜航船》卷八

李廷珪墨

唐李超，易水人，與子廷珪亡至歙州。其地多松，因留居，以墨名家，其堅如玉，其紋如犀。

其製每松煙一斤、真珠三兩、玉屑一兩、龍腦一兩，和以生漆，搗十萬杵，故堅如玉，能置水中三年不壞。

《夜航船》卷八

小道士墨

唐玄宗御案上墨曰『龍香劑』。一日，見墨上有小道士，似蠅而行。上叱之，即呼萬歲，曰：『小臣墨精，黑松使者是也。世人有文章者，皆有龍賓十二隨之。』上异之，乃以墨分賜掌文官。

《夜航船》卷八

麋唴

麋唴，墨也。唐高麗貢松煙墨，和麋鹿膠造墨，名麋唴。

《夜航船》卷八

研墨出沫，用耳膜頭垢則散。臘梅樹皮浸水磨墨，有光彩……肥皂浸水磨墨，可在油紙上寫字……冬月以酒磨墨，則不凍……冬月以楊花鋪研槽，則水不冰……收筆，東坡用黃連煎湯，調輕

粉蘸筆，候乾收之……硯不可湯洗……打碑紙，先以膠礬水濕過，方用。新刻書畫板，臨印時，用糯米糊和墨，印兩三次，即光滑分明。打碑，按皂莢水濾去滓，以水磨墨，光彩如漆。鹿角膠和墨最佳。和墨一兩，入金箔兩片、麝香三十文，則墨熟而緊。造墨用秋水最佳。蓖麻子擦研，滋潤……試墨點黑漆器中，與漆爭光者，絕品也。

<div style="text-align: right">《夜航船》卷十九</div>

梁清遠

（1608—1684）

字邇之，號葵石。直隸真定（今河北正定）人。清順治三年（1646）進士，授刑部主事，官至吏部侍郎，請養歸。著有《袚園詩集》《袚園文集》《雕丘雜録》等。

《雕丘雜録》十八卷，乃作者退隱雕丘時所撰筆記，各卷皆有題名，上而朝章國典以及郊廟禮樂之因革，下而人情土俗以及草木蟲魚之變化，凡有關勸戒，足備援證者，無不網羅。此據上海古籍出版社《續修四庫全書》影印清康熙二十一年（1682）梁允桓刻本整理收録。

李貞伯書不苟作，或時得意，輒窮日揮灑，不然，經月不一執筆。

《雕丘雜録》卷一

朱萬初得真定劉法造墨法于石刻中，以爲劉之精藝深心盡在于此，必無恌後世，因覃思而得之，遂以墨名于勝國，時得食禄藝文館。

《雕丘雜録》卷一

予邑王伯中先生，諱舉正，仕宋爲觀文學士。善書，然未見其墨迹，惟歐陽文忠公集載一跋

云：『右觀文學士尚書王公，字伯中，清德之老也。余晚接公游，愛其爲人。未幾，公以病卒，因録其遺迹而藏之，實思其人，不獨玩其筆也。天聖中，公與謝絳希深、黃鑒唐卿修國史。余爲進士，初至京師，因希深始識公，而未接其游。後三十年，余爲翰林學士，公以書殿兼職經筵，始得竊從公後，故得公手筆不多。嗚呼！天聖之間，三人者皆一時之選，今皆亡矣，其遺迹尤可惜，矧公素以書名當世也。治平元年清明前一日書。』

《雕丘雜録》卷二

歐陽公《集古録》載後漢《稾長蔡君頌碑》，在鎮府，漢隷最佳者；又《北齊常山義七級碑》，文聲偶，頗奇怪，而字畫亦佳，往往有古法。今俱不存，或湮没于荒煙野草中，不可知也。

《雕丘雜録》卷二

隋《李康清德頌碑》，歐陽公言其字畫奇古可愛，字多訛闕；又隋《鉏耳君清德頌碑》，歐陽公言字畫非歐、虞不能至。二碑俱在九門廢城中。

《雕丘雜録》卷二

《集古録》載隋《郎茂碑》，李百藥撰，在鎮府北大墓林中，大墓林今并不知其處矣；又《郎穎碑》，李百藥撰，宋才書，字畫甚偉，不知在何所。穎，茂弟也。或在一處。

《雕丘雜録》卷二

唐《陶雲德政碑》，歐陽公至真定，見碑仆在府門外，命工掘出，立于廡下，筆迹遒麗，今無存；又《九門縣西浮圖碑》，今亦不知所在。

<div align="right">《雕丘雜録》卷二</div>

王黄華名廷筠，金泰和間爲翰林修撰，書法二王及米元章，刻前賢墨迹古法帖所無者，號《雪溪堂帖》，十卷。

<div align="right">《雕丘雜録》卷二</div>

李中麓論書，以蘇雪蓑爲冠，而許龍石、翟青石、張雲谷、曹晴峰、張蒙溪、羅海嶽、馬竹湖叔侄，俱可稱名筆。論善畫者，則舉蔣子成、李在、王田丁、王川、汪質、鍾欽禮、王世昌、葉澄、夏芷、陳憲章、石鋭、張翬、史廷直、劉俊、袁璘、鄔亭山、郭錫、楊戊生、陶仰山、劉後莊、吕思石、李本仁、范行甫、陳莫之諸人，與文衡山并列。乃數十年來諸君書畫未經一見，即諸論書畫家亦未有言及者，豈如許多人而俱湮没耶？抑余聞見未廣而不之知耶？聊紀之，以俟异日詢之賞鑒家。

<div align="right">《雕丘雜録》卷二</div>

世嗤奴書爲不足貴。余觀法帖中，如吴琚之學米元章，王詵之學蘇子瞻，俞紫芝之學趙松雪，錢溥之學宋仲溫，黄省曾之學祝枝山，俱能入其室，亦稱甲觀。然則師法前人，亦學者所不廢，但

欲得其神理即可傳耳。至吳原博之學子瞻，竟無一筆不似，然亦不能出其範圍，迄今原博書猶人所共珍也。

《雕丘雜録》卷五

王履吉書，人知其行草法二王，真行法永興，而不知其所學者，實蔡孔目九逵也。余得九逵書，于報國寺，見其豐神秀逸，用筆古雅，深所寶愛。及閱孫少宰北海所藏名賢遺墨，中亦有九逵書，則筆筆二王而意致奇古，間雜永興法，益知履吉果師九逵者也，蓋履吉原從學于九逵云。

《雕丘雜録》卷五

曾確庵省吾草書學二王，筆筆飛動；李三溪孔陽行書流麗，畫學戴文進，亦自成家。藝苑俱所不載，何也？曾，楚人。李，武邑人。

《雕丘雜録》卷六

丁酉閏中，司馬弟以字四軸送覽，未書名，祇有『若虛』及『御史大夫』二印。書法蒼勁，學元章，詩亦瀟灑有致，非弘、正間名手不能。但念弘、正諸賢，位躋御史大夫，造詣如此，未有不知其名氏者。玩其詩，有『生平寄興在東湖』之句，知其為江西人，既而翻閱《獻徵録》，見李士實字若虛，乃即此公也。傳稱士實能文章，善書法，則若虛固一時文士，特以其從寧王為亂，故人皆惡其人，并賤其詩與書耳。嗚呼！人豈可不擇所從哉？

《雕丘雜録》卷七

今人所用圖書，即古人所用小印也。漢人多用白文，唐人多用朱文，宋人白文、朱文兼用，而好用叠文粗邊，或七叠，或九叠。明初乃尚牙章，多用細邊粗字，後乃用小篆，極尚奇巧，其文皆宗周伯温《六書正訛》。至隆、萬間，何雪漁、梁千秋等出，乃用漢篆，講明刀法，二子所刻，幾埒漢章，得者珍爲秘玩。

《雕丘雜録》卷八

昔人言，楷書必帶隸法，乃爲不俗。吾見從來能書者，惟褚河南得此妙。王履吉晚年行草亦多用章草筆意，遂更古雅。信乎昔人之言不虛也。

《雕丘雜録》卷八

家兵憲常侍董文敏公，有以文敏贋字質之文敏者，文敏連呼『豈有此理，豈有此理』而罷。因悟論書法之者，當先論理，理即長短、向背、血脉、精神之謂也。今學書者不于理求之，而但摹仿其形似，何能及古人哉？

《雕丘雜録》卷八

蔡丞相松年有書名，其子珪字正甫、璋字特甫，皆能書，其筆法如出一手。前輩之貴家學如此。

《雕丘雜録》卷九

山谷與王子飛簡云：『學書當遠法王氏父子，近法顏、楊，乃能超俗出群。正使未能造微入妙，已不爲俗書。』此論操觚者不可不知。

《雕丘雜録》卷九

凡人操觚立言，以理爲主，不得其理，貽笑後世，不可不慎。如法帖中刻王履吉所書《謝康樂詩》，文休承跋云：『是歲丙戌，涵峰初登第，其情暢適，故筆勢淋漓，神氣奕奕，非他書可及。』涵峰，履吉兄也。履吉行履高潔，不屑屑于功名，豈以其兄一第而情遂暢適耶？且以其兄登第而書法遂進，設履吉登第，其書當何如耶？此不特不知履吉，并不知書法矣。休承此跋，真可噴飯。

《雕丘雜録》卷九

書法緩以仿古，急以出奇。趙忠毅公作草字，徐徐而成，毫不急遽，是以一筆不失古法。然又云遲重者終于拙鈍，公書不至拙鈍者，蓋其運筆遲而能活也。

《雕丘雜録》卷十一

吾北人稱善書者，推邢、趙兩公。邢書宏放雅麗，趙書古朴蒼健。邢之失在輕俊，趙之失在險怪。大抵豪縱敏捷者右邢，古拙持重者阿趙。然邢法二王，趙師鍾、顏，二公學皆有本，非若後來之秀，侈口自詡也。

《雕丘雜録》卷十一

《西林道場碑》，隋太常博士歐陽詢撰，不著書人姓名。筆意清潤微有肉，似虞永興，然結字之體則全是率更法，疑是詢在隋時亦學永興書耳。可悟學書者必宗一家，變而化之，乃自成一體也。

《雕丘雜錄》卷十二

學書非得古帖舊迹，日日摹仿，悟其運筆之妙，必不能臻至極。然古帖舊迹，價高難購，貧士豈易得？莫如覓近帖之佳者如《東書堂》《停雲館》之類，近迹之佳者如文徵仲、邢子愿之類，細玩摹擬，亦可得其神理。及至成家，再求古迹，庶可名世也。

《雕丘雜錄》卷十三

洮硯出臨洮府洮河中，色碧，堅潤如玉，而又下墨，似勝端溪、歙石，然不易得。余至戚有官臨洮者，令求之，止得一方。其中人言，河水極深，惟一處可取硯材，今惟一老儒知其處，不以語人，人百方求之，不得其處。又有言，此老家存石一方，大如卓，有求者製一方，得厚價乃售，今其石亦漸盡矣。

《雕丘雜錄》卷十五

《晁氏墨經》言：兗、沂、登、密之間山，總謂之東山，鎮府之山則曰西山。自昔東山之松，色澤肥膩，性質沉重，品惟上上，然今不復有。今其所有者，纔十餘歲之松，不可比西山之大松。蓋西山之松，與易水之松相近，乃古松之地，與黃山、黟山、羅山之松，品惟上上。鎮府乃余郡，

今西山松尚有大者，而作墨無其人，遂止供建造之用矣。

學書者得古之名碑舊搨，效其布置形似，即逼真，未爲佳也。必見古人之真迹，觀其運轉，道勁蒼潤，如畫沙剖玉，使人心暢神怡，然後知用筆之法乃書之精神，運動于形似布置之外，于此有得，方成大家。

洮石硯乃硯之佳品，余所深賞，以爲在端溪之上。而古今論者絕少，惟馮內翰延登、雷御史淵二詩，頗盡洮硯之妙。馮詩云：『鸚鵡洲前抱石歸，琢來猶自帶清輝。芸窗盡日無人到，坐看玄雲吐翠微。』雷詩云：『緹囊深複有滄州，文石春融翠欲流。退筆成丘竟何益，乘時真欲礪吳鈎。』觀二詩，則洮硯之足珍，信夫！

梁清遠

佚 名

《無名氏筆記》一卷，是書雜記人物軼事、朝野遺聞，尤多明代嘉靖間事。原書不署撰人，因記華亭事頗多，或爲清初松江人手筆。趙詒琛稱此書録自常熟龐翼霄藏本，刪去神怪不經之談，收入《甲戌叢編》。此據民國二十三年（1934）《甲戌叢編》鉛印本整理收録。

公喜購佳紙筆。或謂善書者不擇紙筆，公曰：『此謂無可無不可，下此惟務其可者耳。』

《無名氏筆記》

董玄宰云：『吾松書自陸機、陸雲，創于右軍之前，以後遂不復繼響。二沈及張南安、陸文裕、莫方伯稍振之，都不甚傳世，爲吳中文、祝二家所掩耳。文、祝二家，一時之標，然欲實過二沈未能也，以空疏無實際。故予書則并去諸君子而自快，不欲争也，以待知書者品之。』

《無名氏筆記》

玄宰云：『余性好書而懶矜莊，鮮寫至成篇者，雖無日不執筆，皆縱橫斷續無倫次語耳。偶以冊置案頭，遂時作各體，且多録古人雅致語，覺向來肆意塗抹，殊非程氏所謂用敬之道也。然余不好書名，故中稍有淡意，此亦自知之。若前人作書不苟，且亦不免爲名使耳。』

《無名氏筆記》

張爾岐

（1612—1677）

字稷若，號蒿庵居士。濟陽（今山東濟南）人。明諸生，入清不仕，教授鄉里以終。工古文詞，學宗程、朱，以篤志力行爲本。著有《周易説略》《蒿庵集》等。

《蒿庵閒話》二卷，乃張氏讀書筆記，發議論、辨名物。作者循覽經傳，于義理節目外爲説家所略者，偶有所獲，至聽人談聞，時有切懷者，積二十年校錄成帙。此據上海古籍出版社《續修四庫全書》影印清康熙徐氏真合齋磁版印本整理收錄。

漢陳遵善書，與人尺牘，皆藏弄以爲榮。古人往來書疏，例皆就題其末以答，唯遇佳書，心所愛玩，乃特藏之，別作柬爲報耳。晉謝安輕獻之書，獻之嘗作佳書與之，謂必存錄，安輒題後答之，其以爲恨。觀此，知漢人藏陳遵尺牘，愛其筆畫，非取文義也。又古人名刺，既相見後亦還之。魏野留富鄭公名刺，作山家之寶，亦以鄭公故，非通例也。王荆公投老後訪人，常以金漆版書名，紫綾囊盛之。

《蒿庵閒話》卷一

隸字即今通用真書是也，以其爲隸胥所便，故名。今人多以八分書爲隸，非是。

《蒿庵閒話》卷二

尤侗

（1618—1704）

字同人，更字展成，號悔庵、艮齋，晚號西堂老人。長洲（今江蘇蘇州）人。清順治九年（1652）以鄉貢謁選，授永平府推官。康熙十八年（1679）以博學鴻詞召試，授翰林檢討。性警敏，博聞强記。通經史，工詩詞，精戲曲。著有《西堂雜俎》《西堂剩稿》等，總爲《西堂全集》行世。

《艮齋雜説》十卷，乃作者晚年居家所撰讀書筆記，大略以類編次，多評論古今雜事，于詩詞文章、風俗掌故、名物制度等，皆有所及。此據上海古籍出版社《續修四庫全書》影印清康熙刻《西堂全集》本整理收録。

古人書法不一，要視其人何如，柳公權所云『心正則筆正』也。程子亦云：『非要字好，只此是學。』朱文公書，人皆謂出于曹操，今所傳《賀捷表》是也。劉恭父學顏魯公《鹿脯帖》，文公以時代久近誚之。劉云：『我所學者，唐之忠臣，公所學者，漢之篡賊耳。』文公默然。然則顏筋柳骨，勝于鍾、王矣。王介甫本不解書，而山谷亟稱之，直是怕他人言，荆公作字只是忙，切中其病，嘗作花押，性急，將『石』字一勾，竟成『反』字，可見心不在焉也。

《艮齋雜説》卷三

女子能書，前有衛夫人，後有管夫人。元仁宗嘗命管夫人書《千字文》，敕玉工磨玉軸，送秘書監裝池收藏，曰：『令後世知我朝有善書婦人。』閨房筆墨，傾動萬乘，可謂榮矣。然趙承旨手迹幾遍天下，而夫人止傳其畫梅，不以字名，豈爲松雪掩耶？仁宗又命子昂書六體《千字文》，今亦不見，惟文待詔四體尚有存者。宋南陽郡王惟吉有真草《千字文》。孫景璠篆《千字文》，爲五十餘體，今亦不見，惟文待詔四體尚有存者。宋南陽郡王惟吉有真草《千字文》。孫景璠篆《千字文》，爲五十餘體，隋潘徽爲《萬字文》，又將仿何體耶？

《艮齋雜説》卷三

近人有爲百體《千字文》者，如龍書、龜書、鸞書、鳳書之類，疑其僞造，不足取也。隋潘徽爲《萬字文》，又將仿何體耶？

《艮齋雜説》卷三

李北海書法絶妙，而莫奇于《追魂碑》。方士葉法善，求邕爲先人作碑文，不許，乃設壇作法，追魂書之。邕固正人，而爲幻術所迷，亦可怪矣。蔣虎臣太史贈予一本，鈎畫莊嚴而波瀾動蕩，若有神助。其末連點數點，因雞鳴魂去，不及竟書也。予甚寶之。歐陽叔弼謂坡公書似李北海，坡亦自覺其如此，不知似在何處，豈『江瑤柱似荔枝』之説乎？

《艮齋雜説》卷三

邢太僕書名重一時，王吏部洛刻其《來禽館帖》，董宗伯爲跋，雅推服之。今時尚董書，故邢帖不甚傳于世。予座主張中柱相國家有此帖，貽予一帙，蓋以名同相如，故爾示勉。居嘗把玩，風致奕奕，殆與文敏伯仲，而惜乎予之不能學也。太僕掌記徐生集其行狎成《千字文》一本，文敏與眉

公極稱之，亦蔡君謨之《百衲碑》也。

近日書家，當推金沙蔣虎臣、雲間沈繹堂兩太史。沈書盛行于時，而蔣惜墨如金，流傳絕少。予與兩公交好，故并存一二，今爲古人，不可復得矣。或問何以評之，予舉敖陶孫語云：『蔣書如幽燕老將，氣韵沉雄；沈書如三河少年，風流自賞。』兩公皆甲子生，第三人及第。

《石林燕語》云：『太宗《淳化閣帖》刻石，在禁中被火焚。絳人潘師旦取閣本再摹，爲絳本；慶曆間，劉相深知潭州，令僧希白摹刻于廨，爲潭本；元祐間，又取閣本刻于木板，建中靖國初，曾布當國，命劉燾取《淳化》所遺與近出世者，別爲《續法帖》十卷，又爲下矣。』是則《淳化閣帖》在宋時已無真者，而今人認爲初搨，不知絳本乎？潭本乎？抑木板、續刻乎？此可爲耳食者一笑也。

顧虎頭善畫，人以爲癡；張長史工書，人以爲顛。米元章亦號米顛，黃子久自名大癡。然則書畫必讓癡顛乎？不癡不顛，書畫不傳。

古人僻好，有極可笑者。蔡君謨嗜茶，老病不能飲，則烹而玩之。呂行甫好墨而不能書，則時磨而小啜之。東坡亦云：『吾有佳墨七十丸，而猶求取不已，不近愚耶？』近時周櫟園藏墨千鋌，作《祭墨詩》，不知身後竟歸誰何？子不磨墨，墨當磨子，此阮孚有一生幾屐兩屐之嘆也。

《艮齋雜說》卷四

歐公云：『法帖者，乃魏晉時人施于家人朋友，其逸筆餘興，初非用意，自然可喜。後人乃棄百事而學書為事，至于終老窮年，疲敝精神而不以為苦，是可嘆也。』此論自是至言。古之立德立功、名垂不朽者無論，即文如韓退之，詩如杜子美，未聞其能書也。王鳳洲云『吾腕有鬼，吾目有神』，言能辨書而不能書也。至于畫家，尤為百工之伎，而後人不惜竭力為之，又歐公所不屑道矣。韋仲將登籠書凌雲臺榜，閻立本伏殿前畫異鳥，困辱已極，其可悔乎？

《艮齋雜說》卷八

語云『能書不擇筆』，不可為訓。智永以禿筆作冢。邢子願云：『文房之具，研尚端，墨貴新安，筆取吳興，紙則舊開化、新玉山，皆足當臨池用。』晉人書多以素黃碧二種，即尺幅皆然。彼時矜重其書乃爾，言之意慢也。

予嘗笑之，然其字如蒼松古栢，又當別論。蔣虎臣每過書齋，撿禿筆袖去，灑墨作書，筆取吳興，

《艮齋雜說》卷八

《蘭亭序》不入《文選》，或以『絲竹』『管絃』叠出，不知《東都賦》已有『布絲竹』管絃畢煜』語，《張禹傳》亦云『後堂理絲竹管絃』。或以『天朗氣清』非時，則張衡賦『仲冬之月，時和氣清』，況暮春乎？褚爽《禊賦》云：『伊暮春之令月，將解禊于通川。風搖林而自清，氣扶嶺而自鮮。』况三月節爲清明，『朗』即明也，又何异乎？至文詞之妙，過《金谷序》十倍。或以比之，右軍亦自喜其然，豈其然乎？特其筆致高雅，迥非齊梁習氣，故昭明不以入選。然《蘭亭》之帖，摹寫千本，傳之百世，則固不以文傳，而以字傳也。

　　　　　　　　　　　　　　《艮齋雜說》卷八

吳孔貞

字文度，號悔岸。清安徽歙縣人。事迹不詳。《燕超堂隨筆》八卷，雜記掌故軼聞。今有稿本。此據《中國古籍珍本叢刊·天津圖書館卷》影印稿本整理收録。

蒼頡觀鳥迹而成字，爲科斗文。周宣王時，史籀變科斗而爲大篆。李斯取籀篆而省文，謂之小篆。秦既用篆而事煩多，字難卒成，又令隸人佐書，故曰隸字。或以爲程邈囚獄中，改省籀文而爲隸字，上之始皇，大悦，獲免。

《燕超堂隨筆》卷一

自古書契多編以竹簡，間用縑帛，謂之紙。縑貴重而不便于人。和帝時，宦者蔡倫，爲中常侍，能文學，而有巧思，作秘劍及諸器物，皆可爲後世法。獨出己意，用樹膚、麻頭及敝布、魚網以製爲紙，一時便之。于是天下咸用焉，稱蔡侯紙。

《燕超堂隨筆》卷二

晉武帝賜張華側理紙，用水苔所成。又賜蜜香紙萬幅，令杜武庫寫《春秋》。蜜香紙，蜜蒙花所成也。

《燕超堂隨筆》卷二

王羲之有巧石筆架，名扈班。獻之有斑竹筆筒，名裘鍾。郗愔謂：『筆爲龍鬚友。』

《燕超堂隨筆》卷二

羊欣《筆陣圖》云：『王羲之年十二，見前代《筆說》于其父枕中，竊而讀之，不旬日書法大進。』

《燕超堂隨筆》卷二

王逸少云：『凡字多肉少骨，謂之墨豬。』

《燕超堂隨筆》卷二

智永學書，禿筆積至十八甕。

《燕超堂隨筆》卷二

有貴人遺郗詵金龜枝荳石簪，詵謂子弟曰：『可市筆三百管。』退亦藏之，貯以文錦，一千年後當令子孫以名香禮拜之。

《燕超堂隨筆》卷二

王逸少書《黄庭經》訖，空中有人語曰：『吾天台丈人也。卿書感我，何況人乎！』

《燕超堂隨筆》卷二

王右軍遇一老姥，賣六角扇，因題其扇頭，各作數字。姥大有愠色。及出，人争以百錢買一扇，立盡。他日，又持扇乞書，右軍笑而不答。

《燕超堂隨筆》卷二

王右軍得書法于白雲先生，因遺以鼠鬚筆。

《燕超堂隨筆》卷二

王獻之嘗過羊欣，欣着白練裙晝寢，王乃書裙數幅而去。欣由此書法大進。

《燕超堂隨筆》卷二

王羲之爲臨川内史時，雅慕張芝草法，每臨池學書，久之池水盡黑。

《燕超堂隨筆》卷二

王平南廙，右軍之叔也。喜書畫，嘗謂右軍曰：『諸事不足法，惟書畫可法耳。』于是晉明帝師其畫，右軍學其書。

《燕超堂隨筆》卷二

索靖，字幼安，涼州人，工草書。累遷駙馬都尉，封關內侯。雅有遠識，知天下將亂，指洛陽宮門銅駝嘆曰：『會見汝在荊棘中耳。』

《燕超堂隨筆》卷二

劉穆之見武帝書拙，謂曰：『書雖小事，然宣布四遠，願公小復留意。』帝從之，自是關防無漏。

《燕超堂隨筆》卷三

『但縱筆爲大字，不妨徑尺，既足有所包容，其勢亦偉。』帝謝不能，穆之曰：

褚遂良嘗問虞世南曰：『吾書何如智永？』答曰：『吾聞彼一字直五萬，君豈得比？』曰：『孰與歐陽詢？』曰：『吾聞詢書不擇紙筆，皆得如意。君豈得比？』遂良曰：『然則如何？』世南曰：『君若手和墨調，書亦足貴。』遂良喜。

《燕超堂隨筆》卷四

裴行儉，字守約，有文武才，工書。太宗嘗以絹素詔寫《文選》進之，極愛其法，賚物良厚。嘗謂人曰：『褚遂良非精筆佳墨，未嘗輒書。不擇筆墨而妍捷者，惟余與虞世南耳。』

《燕超堂隨筆》卷四

盧杞與馮盛相遇于道，杞發盛囊，有墨一枚，杞大笑。盛正色曰：『天峰煤和針魚腦，入金谿

子手中，録《離騷》古本，比公提綾文刺三百，爲名利奴，顧當孰勝？」已而搜杞囊，果三百刺。

李白常便殿撰詔誥。時冬月大寒，筆凍莫能書。帝敕宮嬪十人侍白左右，各執牙管呵之，取而書詔。

張旭，字伯高，吳人，善草書，因聞鼓吹而得筆法，及觀公孫大娘舞劍，遂得其神。每大醉，呼叫狂走乃下筆，或以頭濡墨而揮，既醒自視，以爲奇絕，世號『張顛』。嘗尉海隅，父老數求判狀，張怒，父老曰：『慕公草聖，欲得而藏之耳。』

呂向，字子回，少孤，隱陸渾山。工草隸，能一筆環寫百字，若縈髮然，世號聯綿書。常托賣藥，即市閱書，遂通今古。玄宗召入翰林。

歐陽詢行見古碑，是索靖書，駐馬觀之，良久而去。去已復還，下馬仁立，疲倦即佈毯坐觀，竟宿其下，三日而後去。

李邕不許蕭城書法，城乃詐爲古帖，令紙色古暗，特示邕，邕視之，欣然曰：『是真物也，平生未見。』城乃以實告，遂復取視之，曰：『細看亦未能好。』噫！李陽冰謂邕爲書仙，而邕書實得右軍行法，尚不能辨其真偽，今日言墨迹者，迂亦甚矣。

《燕超堂隨筆》卷四

韋誕《筆經》云：『製筆之法：桀者居前，毳者居後。强者爲刃，奠者爲輔。參之以粊，束之以管。固以漆液，澤以海藻。濡墨而試，直中繩，勾中鈎，方圓中規矩，終日握而不敗，故曰筆妙。』

《燕超堂隨筆》卷四

燎松丸墨起于唐王方翼。方翼少孤，母李被逐，居鳳泉里。執苦養母，以墨致富，後爲名臣。

《燕超堂隨筆》卷四

僧懷素姓錢，疏放不拘，每養性以酒，暢志以草書。其伯祖惠融禪師，亦學歐陽詢書法，故鄉中號爲大錢師，小錢師焉。

《燕超堂隨筆》卷四

釋懷素善草書，見推于顏魯公。所居左右植芭蕉數萬株，取以代紙，號其室曰綠天庵。

《燕超堂隨筆》卷四

李斯變籀文之後，更八姓，無有出其右者。至李陽冰窮入篆室，時謂一千年與李斯相見，寶鼎稱之曰『筆虎』。

《燕超堂隨筆》卷四

李北海書，在當時已有法之者。北海笑曰：『學我者拙，似我者死。』

《燕超堂隨筆》卷四

蕭穎士嘗至倉曹李韶家，見歐石硯甚佳。既退，語同行者：『君識此硯乎？蓋三災石也。』同行者不喻，問之，曰：『字扎不奇，硯一災；文辭不優，硯二災；几窗狼籍，硯三災。』

《燕超堂隨筆》卷四

柳仲郢退公布卷，不舍晝夜，《九經》《三史》一鈔，魏、晉、南、北史再鈔，手書分門三十卷，號《柳氏自儆》，小楷精謹，無一字肆筆。

《燕超堂隨筆》卷四

諸葛氏治筆最精，常語其子曰：『柳誠懸索筆，止以常筆與之。』其子不如父言，柳果以不入用，別求他筆。父謂其子曰：『吾前所製，非二王不能用也。』

《燕超堂隨筆》卷四

李超本姓奚，易水人。唐末，與其子廷珪亡至歙州，因留居，以墨名家，後賜姓李。墨有雙脊圓餅，多爲龍紋，其堅如玉，其紋如犀，墜溝中經月不壞。至宣和間，價已貴于黃金，蓋黃金可得而墨不可得矣。

《燕超堂隨筆》卷四

盧尚書有王內史《借舩帖》，最爲珍惜，寶之有年。張賓獲嘗致書借之，不得。云：『但可就觀，未嘗借人。』張後除潞州旌節，在途，忽有人將書帖來售，閱之，即《借舩帖》也。詰所從來，云：『盧家郎君要錢用，遣賣耳。』公嗟嘆移時，不問其價而去。

《燕超堂隨筆》卷四

《書斷》云：篆籀、八分、隸書、草書、章草、飛白、行書、小篆，謂之八體，而右軍皆在神品。右軍嘗醉後作書，點畫絕類龍爪，遂有龍爪書，如科斗、玉箸、偃波之類，共五十二家。

《燕超堂隨筆》卷四

李後主手書金字《心經》一卷，賜其宮人喬氏。喬氏後入太宗禁中，聞後主薨，自內庭出經捨相國寺西塔以資薦焉，自書于後云『故李氏國主宮人喬氏，伏遇國主百日，謹舍昔時賜妾所書《般若心經》一卷，在相國寺西塔院，伏願彌勒尊前持一花而見佛』云云。其後江南僧持歸故國，置之

天禧寺塔相輪中。寺後大火，相輪自火中墮落，而經不損，爲金陵守王君玉所得。君玉卒，子孫不能保之，以歸甯鳳子儀家。喬氏書在經後，字整潔而詞甚愴惋，所記止此。

《燕超堂隨筆》卷六

李後主云：『顏魯公書端勁有法而無佳處，正如叉手并腳田舍漢耳。』

《燕超堂隨筆》卷六

黃山谷取小錦囊，中有墨半丸，以視潘谷。谷隔囊以手提之，曰：『天下之寶也。』出之，乃李廷珪墨。又別取一小錦囊，中有墨一丸，谷提之如前，嘆曰：『惜乎吾老矣，不能爲也。』出之，即谷當年所製墨也。其藝之精至此。

《燕超堂隨筆》卷六

米海嶽在維揚日，謁蔡攸于舟中。攸出王右軍帖見示，元章驚嘆，求以他畫易之，攸有難色。元章曰：『公若不見從，某不復生，即投此江死矣。』因大呼，據船欲墮，攸遂與之。又徽宗取奇石置之艮山，名曰艮岳，召米芾書屛，指御前一端石硯，使就用之。書成，芾捧硯請曰：『此硯經賜臣芾濡染，不堪復以進御。』上大笑，因以賜之。芾舞蹈拜謝，抱負趨出，餘墨沾漬袍袖，喜動顏色。上顧左右曰：『顚名不虛傳。』

《燕超堂隨筆》卷六

東坡云：石昌言畜李廷珪墨一錠，不許人磨。或戲之曰：『子不磨墨，墨將磨子。』今昌言墓木拱矣，墨固無恙，可爲好事者之戒。

《燕超堂隨筆》卷六

熙豐間，張遇供御墨，用油煙入腦麝、金箔，謂之龍香劑。元祐間，則潘谷墨見稱于時。蜀中有葉茂實，亦得法，清黑不凝滯，可以仿古。

《燕超堂隨筆》卷六

黃山谷云：歙州呂道人作墨池筆，含墨而鋒圓，佳製也。道人非爲貧作筆，故能工。宣城諸葛高作散卓筆，長寸半，藏一半于管中，出其半，削管洪纖，與半寸相當，撚心用栗鼠尾，不過三株，但要副毛得所，剛柔隨人意，最善筆也。栗鼠，即江南所謂蛤蛉鼠。黟州道人呂大淵，心悟韋仲將筆法，見余家有割餘狨皮，手撫之，其毫觸手，爲作丁香筆，試用作大小字，周旋可人，無不當意。此古今作筆者所未知也。

《燕超堂隨筆》卷六

黃伯思體弱如不勝衣，而風韵瀟灑，有凌雲意。嗜古文奇字，商、周、秦、漢間彝器款識，悉能辯證真贋，尤精諸書體。一夕，夢人告曰：『子非久人間，上帝有命，令子典司文翰。』覺而异之，不逾月而卒。時有蕭貫者，亦夢綠衣中人召至帝所，命賦禁中曉寒歌，詞旨清麗，及醒，猶能

吳孔貞

二四五

記憶云。

唐子西曰：『筆之壽，以日計；墨之壽，以月計；硯之壽，以世計。』

《燕超堂隨筆》卷六

梁景不善書，每起草，必用蜀箋；趙安仁善書，起草則用舊紙。人號『二背』。

《燕超堂隨筆》卷六

焦竑筆札精妙。未及第時，與李卓吾友善。李得其書信筆迹，裝成一册，時常展玩。後焦舉狀元，索册觀者甚眾，李怒，遂付諸火。

《燕超堂隨筆》卷八

蔡元長善大書，一時亭臺院寺題額，大半皆其手筆。然去今僅數百年，而求一字不可得。想其人不足傳，隨毀棄之耳。

《燕超堂隨筆》卷八

李寄

（1620—1691）

字介立，號因庵，又號崑崙山樵。江蘇江陰人。徐霞客子，育于李氏。好山水，喜游歷。著有《輿圖集要》《歷代兵鑒隨筆》《天香閣文集》等。

《天香閣隨筆》二卷，是書雜記見聞，内容博雜，凡山川地理、風土人情、詩詞書畫、人物軼聞，皆而有之。原書八卷，清咸豐二年（1852）南海伍氏刻入《粵雅堂叢書》，删仙釋迁诞之说，汰爲二卷。此據臺北新文豐出版公司《叢書集成新編》影印《粵雅堂叢書》本整理收錄。

尹澹如工書，喜以意爲之。初仕中書舍人，與錢牧齋同年而最相好。牧齋以詩嘲之云：『書家近見尹中書，書不中書論更迂。叔重説文皆欲改，中郎石刻盡爲奴。』澹如答之云：『詞林久矣不中書，却笑中書書説迂。誰向結繩窺象帝，但將新樣付官奴。從君課子添蛇足，老我圖中畫虎鬚。三六成伊能識否，好將墨海問狂夫。』澹如詩多散失，牧齋《歷朝詩》搜訪不獲，僅録其所臆記者七首。辛亥春，偶得其手書詩稿一册，字畫清勁，兼李北海、虞秘書之妙。

聞説三倉無此樣，多應變體趙凡夫。』澹如答之云……鼠鬚。□有盤曲如蛛網，□□橫拖學

王弘撰

（1622—1702）

字無異，號山史。陝西華陰人。清康熙十七年（1678）以鴻博徵，不赴。隱居華山，潛心治學。工書法，嗜藏金石書畫。當時關中碑誌，非三李（李因篤、李容、李柏），則弘撰。著有《待庵日札》《砥齋集》等。

《山志》初集六卷二集六卷，乃作者讀書有所得，隨筆雜記，大而理學、文章、細而音韵、書畫，無不稽察典核，辨證精詳。此據《元明史料筆記叢刊》本整理收録，何本方點校，中華書局1999年出版。

北遊集

又一日，上〔按：清順治帝。〕問弘覺：『先老和尚與雪嶠大師〔按：弘覺為木陳道忞禪師，謚弘覺禪師，俗姓林，潮陽大埔（今廣東大埔茶陽）人。參密雲圓悟，應是順治帝所稱先老和尚者。雪嶠為雪嶠圓信禪師，俗姓朱，寧波鄞縣（今屬浙江）人。皆明末清初高僧。〕書法，二老孰優？』弘覺曰：『先師學力既到，

而天分不如。雪大師天資極高，而學力稍欠。故雪師少結構，而先師乏生動，互有短長也。記得先師嘗語忞曰：「老僧半生務作，運個生硬手腕，東塗西抹，有甚好字。虧我膽大耳。」上曰：「此正先老和尚之所以善書也。揮毫時若不膽大，則心手不能相忘，到底欠于圓活。」上復問：「老和尚楷書曾學甚麼帖來？」弘覺曰：『道忞初學《黃庭》不就，繼學《遺教經》，後來又臨《夫子廟堂碑》，一上舔不能專心致志，故無成字在胸，往往落筆即點畫走竄也』上曰：『朕亦臨此二帖，怎麼到得老和尚田地？』弘覺曰：『皇上天縱之聖，自然不學而能。第忞董未獲睹龍蛇勢耳。』上曰：『老和尚處有大筆與紙麼？』弘覺曰：『紙即皇上敕忞書手卷底，尚有十餘張。但新製鬃毫，恐不堪上用。』上乃命侍臣研墨，即席濡毫擘窠書一『敬』字，復起立連書數幅。持一示弘覺曰：『此幅何如？』弘覺曰：『此幅最佳，乞賜道忞。』上連道不堪。弘覺就上手撤得，曰：『恭謝天恩。』上笑曰：『朕字何足尚，崇禎帝字乃佳耳。』命侍臣一并將來，約有八九十幅。上一一親展际弘覺，時覺上容慘戚，默然不語。弘覺觀畢，上乃涕洟曰：『如此明君，身嬰巨禍，使人不覺酸楚耳。』又言『近修《明史》，朕敕群工不得妄議崇禎帝。』又命閣臣金之俊譔碑文一通，豎于隧道，使天下後世知明代亡國，罪繇臣工，而崇禎帝非失道之君也。弘覺曰：『先帝何修得我皇爲異世知己哉！』予嘗至昌平，守陵人爲言章皇帝哭烈皇帝狀甚悉。今觀此集所載，蓋不啻三致意焉。讀《御製太監王承恩碑》文，較之俊所撰更痛切矣。

《山志》初集卷一

王右軍

右軍《告墓文》，今之所傳，即其稿本，不具年月朔日。其真本云『惟永和十年三月癸卯朔九日辛亥而書』，亦是真小文。開元初，瓦官寺修講堂，匠人于鴟尾內竹筒中得之，與一沙門。至八年縣丞李延業得之，上岐王以獻帝，便留不出。按：永和十年正月，殷淵源免爲庶人。以連年北伐，師徒屢敗故也。先八年春，淵源舉師北伐，右軍以書止之，不從。既敗，秋復謀再舉。右軍又遺書，有云：『今亟修德補闕，廣延群賢，與之分任，尚未知獲濟所期。若猶以前事爲未工，故復求之于分外，宇宙雖廣，將何所容也。』又不從。九年春，乃修禊于蘭亭時也。至此，作《告墓文》，蓋亦有感于淵源之所爲矣。

《山志》初集卷一

趙文敏書畫

世以趙承旨書爲集大成，蓋其用工勤而且久，無一筆不有所自來。但比之畫道，即居神品，非逸品也。若其畫，則勝于書。于密庵云：『其生平得意之筆曰《鵲華秋色》，今在山東張氏家。』然予舊聞在松江董宗伯處，宗伯所云：『兼右丞、北苑二家畫法。有唐人之致，去其纖。有北宋之雄，去其獷者也。』不知何以流傳于彼，每以不獲寓目爲恨。予嘗得小畫一幀，有項墨林收藏印記，定爲承旨筆。偶出以示密庵，密庵曰：『此承旨真迹也。君欲見《鵲華秋色》，即此是矣，但大小不同耳。』密庵深心內典，幼從張鶴澗學畫，臨仿古人皆得其要，故鑒賞極精。

《山志》初集卷一

二五〇

董文敏

董文敏有云：『詩、文、書、畫，少而工，老而淡。淡勝工，不工亦何能淡。』此至言也。然吾論文敏畫第一，制義次之，書又次之。其所爲詩、古文辭則下駟耳。

《山志》初集卷一

王宗伯書

宗伯〔按：指王鐸，入清後授禮部尚書。〕于書道，天分既優，用工又博，合者直可抗迹顏、柳。晚年爲人，略無行簡，書亦漸入惡趣。奉命來祭華嶽，爲賊所困，留滯華下。寫字頗多，益縱弛，失晉人古雅遺則。乃知書品與人品相爲表裏，不可掩也。三百年來，書當以東吳生爲最，法度不乏而神采秀逸，所謂自性情中流出，愈看愈佳耳。宗伯則久之生厭，倘不謂然，請爲布毯三日。

《山志》初集卷一

仇紫巘

仇紫巘名時古，字叔尚。曲沃進士，爲松江太守，與董宗伯思白、陳徵君仲醇善。有富室殺人，法當死，求宗伯居間。太守故不從，曲令重賕乃釋之。自是往來益密。宗伯每一至署，太守輒出素綾或紙屬書，無不應者。所得宗伯書，不下數百幅。太守歿後，爲其親友索取，遂至散佚。予猶及

見者，止行書大字尚四十余幅。間有無印章者，以在署時未携故耳。

仇氏書畫之富，甲于山右，其所藏蓋千有餘種。在松江時，凡有所得，輒求董宗伯、陳徵君爲鑒定，故往往有二公題字。予及見者，三百五十六種。然真贋參半，可稱好事家。

仇氏藏畫最著名者，李成《寒林大軸》、馬遠《瀟湘八景》手卷，俱賈平章物也。李畫有賈平章題云：『營丘李夫子，天下山水師。放筆寫寒林，千金難易之。』其邊闌有董宗伯題云：『李營丘樹，米元章時止見二本。此圖爲賈秋壑所藏，西蜀陳文憲公得之，求予作四代誥命，以作潤筆，丙申四月事也。丁卯十月，重識。』馬畫董宗伯題其首云：『馬遠《瀟湘圖》，四段作八景。煙雲縹緲之致，具見筆端，令人不動步而作楚游，真南宋名手也。』卷中題咏，皆勝國及國初賞鑒之家，可稱墨寶。上有『機暇清賞』『緝熙殿寶』及『秋壑』印章。所謂題咏者，朱德潤、李構、張遜、魯沙、鄭元祐、李祁、張舜咨、倪中、嚴樺、呂宗聖、呂嵩也。

予戊申秋在曲沃，于仇氏處亦購得數種。中有陸文裕公真迹一卷，董宗伯題云：『文裕公詩帖，嘗一幅至作數幅，擇其自謂得意者方存之，餘皆付丙丁，恐傳世有示朴之誚耳。』前輩用意矜重乃爾。因文、祝同時，頗爲吳中所掩，若作公論，實在待詔、京兆之上。陳徵君題云：『儼山先生初縣吳興，晚入北海之室。嘗曰：「吾與子昂同學北海，不從趙入也」。觀此卷信然，真吾松翰墨導師耳。』文裕，君子也，予之重此卷，又不獨以詩與字矣。

《山志》初集卷一

京師收藏之富，無有過于孫少宰退谷者。蓋大內之物，經亂後皆散逸民間，退谷家京師，又善鑒，故奇迹秘玩咸歸焉。予每詣之，退谷必出示數物，留坐竟日。肴蔬不過五簋，酒不過三四巡，所用皆前代器，頗有古人真率之風。凡予所談論，退谷輒喜，以爲與己合。唯于王文成有已甚之詞，予不然之。時方構『秋水軒』，以著述自娛，其扁聯皆屬予書。年已七十有八，手不釋卷，窮經博古，老而彌篤，近令以來所未有也。

《山志》初集卷一

《定武蘭亭》

予得《定武蘭亭》五字未損本，蓋秦府物，亂後落在民間者。舊爲宋仲溫所藏，有米元暉諸君跋。仲溫錄趙魏公十三跋于後，而又自爲之跋者九。書法精善，無一懈筆。汪苕文嘔賞之，每過予，觀之竟日不倦。近劉公勇著《識小錄》中有云：『王山史亦有五字未損本《蘭亭》，宋搨豫章本也。有米元暉跋與宋仲溫跋，若出一手。』爲蛇足耳！若文大不然之。予嘗馳簡公勇云：『米元暉跋，弟固疑其贗。然與宋仲溫跋用筆迥異。足下謂如出一手，何也？因讀佳著，著意尋求，欲摘其一筆稍似亦不可得。今遂望足下刪改此橐，不然失言矣。』

《山志》初集卷一

疊字

今人爲書，于字之疊者下輒作二點。昔有人以問李西涯，西涯謂：「非二點，乃古上字也。」然《後漢·鄧騭傳》有『元二之災』。章懷《注》云：『元二即元元也。』古書字當再讀者，即于上字之下爲小二字，言此字當兩度言之，西涯未察也。鍾繇帖中有宜字，下作點，釋者謂非疊『宜』字，乃疊『宜』字下『且』字耳。如大夫、子孫等字，古俱作點。予謂以點疊字，此苟簡之道，然可施之于草，不可施之于楷。至疊字之半，則其謬已甚，雖古有之，不可從也。

《鄧騭傳》『元二之災』，上有『遭』字，下有『人民饑荒』字。洪容齋謂：『漢碑楊孟文《石門頌》云「中遭元二，西夷殘害」，《孔耽碑》云「遭元二坎坷，人民相食」，趙氏《金石跋》云「若讀元二，不是文理」。』又引王充《論衡》有云：『今上嗣位，元二之間，嘉德布流。』謂建初元年、二年也。永初元年、二年，郡國地震，大水。鄧騭以二年十一月拜大將軍。是所謂『元二』者，謂永初元年、二年也。宋王楙又引《陳忠傳》有云：『頻遭元、二之厄。』正與騭傳同時。然則《騭傳》當作兩年解，而章懷兩度之注，亦自有理，當別存其義者也。

《山志》初集卷二

押字

葉石林云：『唐人初未有押字，但草書其名，以爲私記，故號花書。韋陟五雲體是也。予見《唐誥》書名，未見一楷字。今人押字，或多押名，猶是此意。』近世乃有不押名者，或押其字，或

《禹碑》

《禹碑》釋云：『承帝曰嗟，翼輔佐卿。州渚與登，鳥獸之門。參身洪流，而明發爾興。久旅忘家，宿岳麓庭。智營形折，心罔弗辰。往求平定，華嶽泰衡。宗疏事袠，勞餘伸禋，南瀆衍亨。永制食備，萬國其寧，竄舞永奔。』計七十七字。而楊時喬釋云：『承帝令襄，翼爲援弼。欽塗陸，登鳥瀉，端鄉邑。仔粗流舡，暗歇遲眠。即夙迄冬，次岳麓展。陌裂岊柝，啚罔墮纏。逞求出竅，華恒泰衡。嵩陞事袠，獻捊挺裡。鬱潡墊徒，南暴輻員。節別界聯，魑魅夔魖，竄舞蒸粦。』其相同者僅二十二字耳。郭宛委曰：『相傳《禹碑》在密雲峰，楊時喬、楊用修得之。』張僉憲曰：

『宋嘉定中，何致子一游南岳，脫其文刻于岳麓。用修又刻于滇，楊時喬又刻于棲霞。』用修謂：『韓退之、劉夢得、朱晦翁、張敬夫諸人求之不得，己得之爲奇。』幸仰止諸賢，冀是恐非，紛紜聚訟，獵以爲奇。嗚呼，是何异！遠隔絕域，見冢而泣其先也。善乎王元美之言，謂：『銘詞未諧，聖經類周冢《穆天》，旨哉，旨哉！』而孔伯靡駁之曰：『《禹碑》在岣嶁峰巔，龍文鳥篆，非神禹不能作。自楊慎、沈鎰輩，譯文疏記，互相矛盾。而楊時喬者，崛强尤甚，句讀全別，不啻倉頡、沮誦，親爲授受矣。宛委以詮釋之謬，因疑碑贗。是猶睹《太玄》而訾庖羲之一畫，覽《元經》而

病宣父之《春秋》也，可乎？」郭、孔爲好友，其言不能歸一。予解之曰：《禹碑》真贗未敢定，

觀其所釋，無論同異，而皆無意義。習其點畫，亦不可以施于用。勞心極辨，正如修補平天冠，藝

雖精，抑何爲耶？

《山志》初集卷二

《淳化閣帖》

《淳化閣帖》者，宋太宗留意翰墨，淳化中出御府所藏，命侍書王著臨搨，以棗木鏤刻，釐爲十

卷。于每卷末篆題云：「淳化三年壬辰歲十一月六日，奉聖旨模勒上石。」或謂『不始于宋，宋乃重

摹者』，非也。《暇日記》云：「《淳化帖》唐舊刻。」唐謂南唐。馬傳慶說：「唐保大年摹石題云

「保大七年，倉曹參軍王文炳摹勒」。國朝下江南得此石。淳化中，太宗取秘書所有，增定作十卷，名《昇

元帖》。」此則在《淳化》之前，爲法帖祖，非謂《淳化》摹《昇元》也。至仁宗詔僧希白刻石于秘

閣，前有目録，卷後無篆題，世誤傳以爲《二王府帖》。二王者，魏王也。元祐中居希賢宅，從禁中

借板搨百本，用潘谷墨，光輝有餘而不甚黟黑，又多木橫裂紋，時有皴皷失字處。高宗紹興中，有

翼本，其首尾與《淳化》略無少異。當時御前搨者多用匱紙，是打金銀箔者也。自後碑工作蟬

國子監本，且以厚紙覆板上，隱然爲銀挺攏痕以愚人，但損剝非復搨本之遒勁矣。初，徽宗建中靖國間，

出內府續所收書，令刻石，即今《續法帖》也。大觀中，又奉旨摹搨歷代真迹，刻石于太清樓。字

行稍高，而先後之次與《淳化》則少异。其間數帖多寡不同，各卷末題云：『大觀三年正月一日，

奉聖旨摹勒上石。』此蔡京書也。而以建中靖國《續帖》十卷，易去歲月名銜以爲後帖。又刻孫過庭

《書譜》及貞觀《十七帖》，總爲二十二卷，謂之《大觀太清樓帖》。世喜蓄帖，唯《淳化》率不得真

者。當時搨用澄心堂紙、李廷珪墨。大臣登兩府者方得賜，其後亦不復賜，故傳者絕少。衢州汪逵

字季路，官至端明殿學士，建集古堂，藏奇書、秘迹、金石、遺文二千卷。著《淳化閣帖辨記》共

十卷，極爲詳備，末云：『其本乃木刻，計一百八十四版，二千二百八十七行，其逐段以一、二、

三、四刻于旁。或刻人名，或有銀鋌印痕則是木裂。其墨黑甚如漆，其字精明而豐腴，比諸刻爲

肥。』劉潛夫云：『近人多不識閣帖，某家寶藏本皆非真。真者字極豐穰有神采，如潭、絳則太瘦，

臨江則太媚。余始得汪端明所記閣帖行數，恨無真帖參較。晚使江左，用二千楮致一本。尤伯晦見

之曰：「寶物也！」夫真帖可辨者：有數條墨色，一也」；他本刊卷數在上，版數在下，惟此本卷

數、版數字皆相聯屬，二也」；他本行數字比帖字小而瘦，此本行數字比帖中字皆大而濃，三也」；

余所得江左本每版皆全紙無接粘處，一部十卷無一版不與端明所記合，乃知昔人裝褙之際，寧使每

版行數或多或寡，而不肯剪裁湊合者，欲存舊帖之真面目，四也。』近世沈蘭明先作《淳化閣帖跋》

云：『明時天下相傳止有二本，一内帖，一外帖。萬曆初，帖入潞王府中。吾郡湯焕字堯文，

授讀潞王府。湯善書，王以《閣帖》與之，内府帖也。而外府帖流傳人間，頗散析。秀水項氏得其

七，梅里李氏得其三。項以三百金歸李，請所逸三卷，冀合之成全書。李不應，反以七百金請于項。

兩家秘惜，各寶其半，世遂傳爲「千金帖」云。內府帖藏于湯者，湯沒，吾郡諸子廷采得之。董大宗伯其昌願書素綾百幅、畫金箋二百，易此帖，廷采不受也。後廷采歿，此帖爲人竊去，自蘇州至南京，又至杭，又齋至越，蓋數易主矣。復歸杭，有童子不知是何等帖。或以衣數襲易之，貿典肆中。廷采兄子麿倩閩之，善價以購，而此帖乃卒歸諸氏。其卷首軸下「臣王著模」四字，此他本所無也。」予謂沈此跋所述極詳，然云『明時天下相傳止有二本』，其言亦不然。予聞一前輩言：『明時大內所藏，蓋至十有餘本。』以予所知，吾省蘭州肅府有御賜本，沈蓋不知也。肅王雅好文事，嘗聘山人溫如玉、張應召重摹上石，石今見在蘭州。而順治初，西安費文玉又勒之文廟碑林。雖下于蘭州者一等，亦足嘉也。予癸卯在白門，于袁令昭處見所藏《大觀帖》贗本也，令昭頗珍之。時雒川劉秉三爲户部，同州李以理寓于其署。以理罷淮安司李，久游江南，能鑒賞書畫，秉三嘗從之質疑。令昭以此帖求售于秉三，以理不許也。以理自言得《淳化帖》真本，予數請觀之，以理卒未出示，恐亦非真者。予既歸里，宜川劉石生携其兄客生昔所藏《大觀帖》至，云得之蕭大將軍家，大將軍得之王元美家，卷首有元美、敬美小像各一幅，爲仇十洲筆，生動秀潤，真迹也。末有元美諸君跋，計予素所見帖，無出此右者。今歸之保定陳祺公，祺公博學好古，尤敦道義，此帖可謂得所主矣。

　　王元美《跋》云：『《大觀太清樓帖》標題、卷尾皆蔡京書，模搨精妙，不減《淳化閣帖》，而世少傳者。當宋時又無他刻，以故視《閣帖》爲尤貴重。今年秋，余以俸緡八十五千得之長安市中，

乃故太傅朱忠僖家藏物，然僅得卷之二、四、五、八、十耳。後又于錫山華氏得所缺五卷，始克成

完璧。搨法精甚，其字畫稍肥，而鋒勢飛動，神采射人。若淳化之親賢宅二王府帖、紹興太學、淳

熙修內史并出其下。余故誌而寶藏之。萬曆丙子春二月，吳郡王世貞書，跋中云

『今年秋』當是去年秋也。

《淳化帖》

《淳化帖》以棗木鏤刻，而卷末篆題云『模勒上石』，不應一人之紀，自相矛盾。意當時本屬木

刻，因得南唐石增定，故遂題作『上石』耳。馬傳慶云『增作十卷』爲版本，而石本復以火斷缺，

人家時收得一二卷，是明爲兩本。劉衍卿、陳簡齋所云『祖石』，當是指南唐之石而言，而諸人所

云，則是王著所模者耳。

朱子葆云：『項墨林家藏《淳化帖》，其最珍重，不輕示人者，乃蘇東坡故本，字旁有東坡朱筆

釋文。』此則聞所未聞也。天下稱收藏賞鑒者，以項氏爲第一家，今皆散佚無存矣。過眼煙雲，可爲

一歎。

《山志》初集卷二

《聖教序》

《聖教序》中有『當嘗現嘗之世』一語，予未廣覽內典，不解其義。諸家絕未有言及者，疑是

『嘗現嘗滿』，懷仁偶疎脫一『滿』字耳。而坊間刻此文，或作『嘗現嘗隱』。然褚登善所書慈恩碑與

同州倅廳碑，亦俱無此字。聊識之，以俟博雅者。

《聖教帖》中如『金容掩色，色不異空，空中無色』，諸『色』字，于草法合。至『空不異色，色即是空，空即是色，無色聲香味觸法』，諸『色』字，乃『包』字耳，其筆畫甚明。又觀『天地苞乎陰陽，先苞四忍』之行，『苞』字下『體文抱風雲之潤』，『抱』字右旁自見，無容致疑，而亦從無言及之者。

<div style="text-align:right">《山志》初集卷二</div>

匜 字

《道藏》有玄圃山《靈匜秘録》三卷，『匜』字不識其音義，遍閱字書亦無有也。皇甫氏曰：『匜者，藏書之器也。音欽，從匚，從金者，喻至精之物藏于匚函之中耳。』世無此字。按道家多自造之字，如諸神之名皆是也。《靈符》《雲篆》尚當別論，《談薈》中所載字體尤繁，至不可究詰。要之，不適于用，無容究心也。』匚，胡禮切，《廣韵》云：『有所藏也。』

<div style="text-align:right">《山志》初集卷二</div>

方爾載

蘭溪方爾載，寒溪五世孫，博雅之士也。予嘗至其家，瞻寒溪遺像。有文集二十二卷，乃鈔稟未授梓者。所藏書畫尚多，趙文敏大字七言絶句一首云：『庭槐風静緑陰多，睡起茶餘日影過。自笑老來無復夢，閒看行蟻上南柯。』不署姓字，只一印章，真迹也。

<div style="text-align:right">《山志》初集卷三</div>

<div style="text-align:right">二六〇</div>

宋時善書者四家，名蘇、黃、米、蔡。蔡乃蔡卞也。後人惡之，遂以屬之忠惠。忠惠書正其四

也。文信國書不爲絕佳，以其人重，得之者如寶天球。蔡卞乃以人掩其書，君子不可不慎也。若王

右軍爲書中聖，兒童、走卒皆知之，又幾以書掩其德矣。

《山志》初集卷三

印

印，古人以之示信，從爪，從卩，取用手持卩之義。《通典》以爲三代之制。衛宏曰：『秦以前

民皆以金玉爲印，龍虎鈕，唯其所好。』或謂三代無印。汲家《周書》：『湯放桀，大會諸侯，取璽

置天子之座。』蔡邕曰：『璽者，印也。』至季武子問璽，燕王收璽，虞卿棄印，蘇秦佩印，又一明

證也。秦用史籀之文，李斯復損益之，作小篆，而漢因之。爲摹印篆法，以端方正直爲主，頗有古

朴莊雅之致。然增減遷就，間失六義。故馬援曾上書云：『臣所假伏波將軍印，書「伏」字「犬」

外嚮。成皋令印，「皋」字爲「白」下「羊」，丞印「四」下「羊」，尉印「白」下「人」，「人」下

「羊」。即一縣長吏，印文不同，恐天下不正者多。符印所以爲信也，所宜齊同。』薦曉古文字者，事

下大司空正郡國印章。奏可。是漢人固已知正矣。今人不究六義，謬矜章法、刀法，或用鐘鼎諸文，

令人不易識，以誇奇巧，則非爲印之本指矣。撰字，考之篆文無有，只有從人旁者。古從二卩，或作二人昂

首之狀。蓋撰乃俗字。今雖從古篆，與用鐘鼎文不同。

六朝始作朱文，至唐、宋其制漸更。有圓者、長者、葫蘆形者。其文有齋、堂、館、閣等字。近世清言、詩賦皆以入之，寓慨明志，不獨以示信也。雖去古日遠，然于義無害。爲文房清玩，當几杖之銘，從之可也。

郭徵君好收藏古印，積五十餘年，共得一千三百方。中有玉印、銀印各數十方，文皆古健樸雅，非近日臨摹者所能及。每出視之，綠紅如錦，龜駝成群，亦奇觀也。今歸之劉太室，爲友朋索去者，百餘方矣。予嘗于土中得一銅印，鑴『仁山』二字，蓋金先生故物也。屈曲盤回，雖不合漢法，而朱文深細，自是宋、元一派好手。又大儒之遺，得不以爲珍耶！

寫　字

昔人謂三代之時，書以記事，未始以點畫較工拙也。然而，鼎彝銘誌之文，俯仰向背，精入芒髮，是豈有意于工也哉？亦盡其理，不能不工耳。予嘗謂：書法入聖，亦只是『盡其理』三字。要須字在筆先，意在字後。

郭宛委

郭宛委先生，博雅君子也，與予爲忘年之交。著書散佚，深可慨惜。予曏在白門，嘗爲刻行其《金石史》二卷，今略紀遺論，以見一斑。

先生曰：「家君提兵遼左時，虜騎獲倭帥豐臣書一紙，間行草，蒼勁古雅，宛然晉、唐風格，且腕力獨至。」其草書却不可讀，臆會之，當是高麗破後，求其書籍之書也……

《山志》初集卷六

僧偈

東嘉趙士楨，字當吉，居燕市，喜任俠，能詩工書，以才藝爲文華殿中書。一日，上簡内府藏硯，悉刻前代年號，命士楨改製刻萬曆字。而内有一硯，乃唐太宗賜虞世南者。因奏云：「太宗賢王，世南名臣，乞留此硯，以彰前代君臣相與之盛。」從之。後因東事上防禦，兵食諸疏，極言石司馬之短，欲得面質，不報。

.....

人言天童釋密雲【按：即明末高僧密雲圓悟。】爲柴火僧，目不識丁，因悟道後，不假學習，經書會通，書寫悉合。近世傳聞往往有之，如達觀輩是也。曹特臣嘗游皖城，有友盛稱城南蘭若僧某如是者。特臣不之信，其友強往驗之，特臣謂僧曰：『聞師初不識字，一日悟道，書法悉解。果否？』僧曰：『然。』曰：『道爲無形，書法有象，悟道何遂能書？』曰：『一了百了，未悟者自不知耳。』曰：『書有楷、有草、有八分、有篆，師悟後能者何書？』曰：『楷耳。』曰：『師于餘體如何？』曰：『不能，尚須學習。』特臣笑曰：『既悟後一了百了，則書法各體皆能，何獨能楷而餘體皆須學習邪？師殆謬爲奇異，聾人皈向耳。』聞者哄然。昔人謂人死有鬼，阮宣子獨以爲無，曰：

『今見鬼者云：「著生時衣服。」若人死有鬼，衣服復有鬼邪？』此與程子論人馬鞍轡之言合。言至不可奪處，雖善辨者不得不語塞，此可相方。

《山志》二集卷二

顏魯公真迹

董文敏云：『顏魯公《送劉太沖序》鬱屈瑰奇，于二王法外別有异趣。米元章謂「如龍蛇生動，見者自驚」，不虛也。宋四家書派皆出魯公，亦只《爭坐帖》一種耳，未有學此序者。豈當時不甚流傳邪？真迹在長安趙中舍士禎家，以予借摹，遂爲好事者購去。予凡一再見，不復見矣。淳熙《秘閣續帖》亦有刻此。』見《戲鴻堂帖》與《容臺集》。魯公真迹實爲吾鄉南子興宗伯以善價得之趙中舍。中舍出入宗伯之門，凡宗伯所購書畫，皆中舍鑒定。宗伯之孫鼎甫爲河間同知，王中丞固索之去，既乃知爲王燕友納言陰托也。予至京師，嘗以問燕友，燕友云：『襄曾從中丞借觀，孫北海少宰見之，强欲償價。因遣伻送還，不意中途竟失之矣。』及晤劉公勇偶談及，公勇曰：『數日前尚于燕友所展玩，何得云失？』予始悟，燕友以予與鼎甫交善，故隱之耳。

《山志》二集卷三

清源山

戊辰，予在泉南，值中秋。爲予初度前一日，輔兒請游清源山。至碧霄巖，見石壁有大『壽』字，幾丈許，旁小書：『宋淳祐戊辰立春日，三山林藥奉親游此山，書于石。』輔喜而异之。山上有

泉出石罅，曰『孔泉』，味清甘勝常水，相傳裴仙手闢之，亦誕，郡之得名以此。

曹娥碑

《世說新語》載魏武與楊修解《曹娥墓碑》事，注云：『曹娥墓在上虞，魏武未嘗至上虞是矣。』即蔡中郎避難在吳，亦并未嘗至越也。今按：《典略》云：『魏文爲世子，經陳太丘墓，見碑題曰：「黃絹幼婦外孫虀臼。」思之不解，楊德祖即答曰：「陳寔之墓，蔡邕之辭，鍾繇之書，此絕妙好辭也。」』與《世說新語》大異。余嘗謂此皆後人傅會之説，必無之事也。果如所云，作者、解者俱可謂之癡，安可謂之慧耶？或又謂當時有兩蔡邕，皆字伯喈，一陳留人，即中郎，一上虞人，以孝行舉，終隱不仕，即辨柯亭之竹，撰孝娥之碑者也。事固有巧合者，遂致傳訛耳。即如正德時大臣有兩韓文，皆字貫道，一順天人，一山西人也。周宗伯記同姓名、同時、同事而成敗相反者：齊莊公時有兩賈舉，一爲侍人，與崔子同弒公者，一爲勇士，死于崔子之難者。漢昭帝時有兩杜延年，一爲謁者，與上官桀同謀者，一爲杜周子，諫議大夫，誅上官桀者。王莽時有兩王匡，一爲莽將安新公，以兵攻更始者，一爲更始將定國上公，即爲安新公所執者，尤可异也。

擘窠裝潢

范長康曰：「《墨池篇》論字體有擘窠書，今書家不解其義。」按：《顏真卿集》有云：「點畫稍細恐不堪久，臣今謹據石擘窠大書。」王惲《玉堂嘉話》云：「東坡《洗玉池銘》擘窠大字極佳。」又云：「韓魏公書杜陵《畫鶻詩》擘窠大字，此法宋人多用之，墨札之祖也。」此解仍未詳。予按：米元章有云：「小字展令大，大字促令小，是張顛教顏真卿，且如寫『太乙之殿』作四窠分，豈可將『乙』字肥滿一窠，以對『殿』字乎？蓋字自有相稱大小不展促也。余嘗書『天慶之觀』，『天』『之』字皆四筆，『慶』『觀』多畫在下，各隨其相稱寫之，掛起氣勢自帶過，皆如大小一般，真有飛動之勢。繹此，則擘窠似是分界之義，故云四窠、一窠耳。又六朝人尚字學，模臨特盛。其曰廓填者，即今之雙鈎。影書者，即今之響搨。硬黃者，謂置紙熱熨斗上，以黃蠟塗勻，儼如枕角，毫釐必見。響搨者，謂紙覆其上，以游絲筆圈却字畫，填以濃墨，然圈影猶存，其字亦無精采。姜堯章云：『臨書得古人筆意，摹書得古人位置。臨書易進，摹書易忘，經意與不經意也。』」

楊升庵曰：『《海岳書史》云：「隋、唐藏書皆金題、玉躞、錦贉、繡褫。」金題，押頭也。玉躞，軸心也。贉，卷首帖綾，又謂之玉池，又謂之贉。有毯路錦贉，有樓臺錦贉，有樗蒲錦贉。有引手二色者曰雙引，手標外加竹界而打撅其覆首曰標褫。《法帖譜系》曰：「《大觀帖》用皂鸞鵲錦標褫是也。」卷之裹簽曰撳，又曰排。《漢武紀》：「金泥玉撳。」注：「撳，一曰燕尾，今世書帖

《後漢‧公孫瓚傳》「皂囊施檢」，注：「今謂之排。」此皆藏書畫、職裝潢所當知也。《唐六典》有裝潢匠。潢音光，上聲，謂裝成而以蠟潢紙也。今製箋法猶有潢裝之說，或作平聲。又改爲裝池，謬矣！

《山志》二集卷三

周宗伯記字

周宗伯作《識小錄》，予多取其說。其記古字云：形影之影本作景，葛稚川加彡于右。軍陣之陣本作陳，王右軍去東作車。他若焉本鳶字，後改爲焉哉之焉。之本芝字，後改爲之乎之之。朋本鳳字，後改爲朋友之朋。匹本鶩字，後改爲匹配之匹。雅本鴉字，後改爲雅頌之雅。舄本鵲字，後改爲履舄之舄。爵本雀字，後改爲爵禄、爵斝之爵。霸本魄字，月體黑者謂之霸。後改爲王霸之霸。王伯之伯不當作霸。汝本汝水，後借爲爾汝之汝。爾汝之汝當作女。無本蕃蕪，後借爲有無之無。有無之無止可作无與亡。與本黨與，後借爲取予之與。予本取予，後借爲余我之予。蚤本蚤虱，後借爲早暮之早。冰本凝結之凝。後轉爲冰凌之冰。冰本作仌。奠本尊彝之奠，後改爲奠定之奠。厄本科厄，音婐，木節也。後轉爲困厄之厄。椹本鐵椹，音針，木砧也。後轉爲桑葚之葚。嗔本振，音田，盛氣也。後轉爲瞋怒之瞋。新本薪字，後爲新舊之新，而加草以代之。要本腰字，後爲要害之要，而加肉以代之。野本埜字，後爲田野之野，而加土以代之。巨本矩字，後爲巨細之巨，而加矢以代之。府本俯字，後爲府庫之府，而加人以代之。示本祇字，後爲告示之示，而加氏以代之。須本鬚字，

後爲斯須之須，而加髟以代之。記假借字云：告蒼作浩倉，祝敬作祝圖，朞年作基年，瑚璉作胡輦，俎豆作沮梪，百寮作百遼，俠小作陜小，職方作識方，谷神作浴神，眉壽作糜壽，琢磨作琢摩，斜谷作余谷，行李作行理，紛紜作汾沄，功德作公德，蓼莪作菜莪，遐爾作假爾，後昆作後緄，英雄作瑛雄，謇諤作謇鄂，清儉作清澰，九層作九增，讜言作黨言，蕭條作蕭蓧，忠勇作中勇，表著作俵著，蜂起作蠭啓，朝聘作朝娉，擾攘作擾攘，于是作于氏，不暇作不夏，奈何作奈河，禋于六宗作煙于六宗，平原十仞作平源十刃，疇咨作訓咨，黃屋作皇屋，孳孳作滋滋，芃芃作梵梵，蹤作縱，袞作緄，苟作荷，勳作薰，默作墨，澤作睪，殃作央，蓊作秀，蕃作番，懲作徵，優作憂，孩作陔，泉作淈，樽作郭，姓作性，霆作庭，特作犆，矩作柜，亦作奕，爛作蘭，叶作汁[1]，漸作瀸[2]，穢作濊，菽作叔，梨作犁，俾作卑，靈作零，壁與辟通，非與飛通，刑與形通，而與如通，伍姓之伍作五，歐陽姓之陽作羊。記改字云：罪本作罪，言自受辛苦也。秦始皇以近皇字，故改作罪；對本作對，漢文帝以言多非誠，故改口從土；雒本作洛，東漢以火德王忌水，故去水從隹；疊本作疊，揚雄以古理官決罪，三日乃得其宜也。新室以三日大盛，故改從田；馼本騋字，宋明帝以近于禍，故改作騧；隋本隨字，隋文帝以周、齊不遑寧處，故去走作隋；邠本豳字，唐明皇以近于

① 叶作汁　「汁」原作「十」，據乾隆本改。

② 漸作瀸　「漸」原作「斬」，據乾隆本改。

幽，故改作邪。此皆學者不可不知也。

唐《中興頌》　宋《萬安橋碑》

永州有顏魯公書《唐中興頌》，磨崖刻浯溪上，文甚簡，序云：『非老于文學其疇宜爲。』其自負如此。黃山谷、張文潛皆有詩，發其義責肅宗，而論者遂謂爲唐之罪案。范石湖所云：『從此磨崖不是碑也。』予謂其言皆太苛。使肅宗當時避擅立之嫌，則唐之天下非復唐有，而明皇當亦不知所終矣。魯公書之，必非有取于抑揚含刺訊也。南鼎甫爲柳州司李，予曾託搨得之，書法壯偉可尚。閱《蜀志》資縣有顏魯公《中興頌》刻于廢寺崖上，豈好事者摹刻耶？泉州有蔡忠惠《萬安橋碑》，其文與字，差堪伯仲。朱山輝爲左江道，予亦託搨得之。後予至泉州，謁忠惠祠，手摩其碑，爲二石，其一似後人重刻者，故豐神稍遜。此即世所謂雒陽橋也。唐宣宗以其風景似雒陽，故名。橋乃衆等募修，橋成適忠惠以入覲過，衆因求爲文，書之泐碑。文甚平實，載修橋人名氏甚明，無他說也。

今張侯望齋重修橋與祠，自爲詩文，不遠數千里，屬予作擘窠大字，雙鈎募泐于石，立祠中。

蘭亭

予有《定武蘭亭》五字未損本，嘗携至都門，爲孫北海、龔芝麓、劉魯一、王燕友、汪苕文諸公所賞，因而知之者衆。沈繹堂太史相遇青門，使來假觀。時此本藏在山齋，適笥中有別本，遂付之，未及面告。繹堂乃作一跋述所聞，謂的係《定武》，又自詡鑒賞不謬，輒書其後，而不知其非前本也。及過華下，予有荆山之行，終不獲白。今繹堂已謝世，事出無心，然冥冥之中欺吾友矣！

莊澹庵太史游華下，曾借予《蘭亭》臨摹，久之未復。一日以蘇東坡真迹見貽，予心异之，答以箋辭不受。澹庵復托孫長發明府爲言，願相易，予仍謝之。後數年售之知者，雖以貧故，亦念天下尤物，未可久據也。

宋理宗有《禊序》一百十七種，裝作十册，宋亡不知所歸。明太祖賜晋藩本爲一大套，内有十小套，每套十本，共計一百種。是非同异，皆不可考。遭大亂後散佚民間，王燕友得一小套，内止九本，尚缺其一。予曾見之，皆前代人刻，目所未睹，亦耳所未聞者。大約《禊序》自唐人臨摹，有肥瘦之分，後之作者紛出，至不可勝計。予夙好蓄此帖，有十數本，除《定武》外，唯《潁上》《國子監》《東陽》本差佳。又有一本曾經邢子愿收藏，有名字、小印，亦頗佳，然不能辨其爲誰氏刻也。

眉州象耳山舊有李白題石云：『夜來月下卧醒，花影零落，滿人衣袖，疑如濯魄冰壺也。』風人逸致，千載如見。

簡州逍遙洞有漢碑，上十二字，云：『漢安元年四月十八日會仙友。』旁書東漢仙集留題。乃古隸，究不知爲何人遺迹也。

《山志》二集卷六

後蜀孟昶嘗立《石經》于成都，又作《書林韻會》。黃公紹《韻會舉要》實本之，然博洽不及也，故以《韻會舉要》爲名。五代僭僞諸君，吳、蜀獨有文學。然李昪俗誤作昪。不過能作小詞，不及昶遠矣。昶又嘗纂集《本草》。

《山志》二集卷六

沈繹堂《華嶽碑跋》

余有郭香察書《華嶽碑》帖，爲郭宛委遺物，沈繹堂見之，嗟賞不置，遂爲跋云：『華陰王子山史，博雅嗜古，所藏《定武蘭亭》率更《醴泉》舊搨，皆精妙入微，而郭香察隸書《華嶽碑》，尤冠絕今古。碑毀已久，海內僅存此本。山史居近名嶽，又與郭、東諸君游，鑒精識邃，授受矜重，歸然與三峰并峙，益可珍也。但恐神物易化，風流漸邈，當亟謀橅泐，如《岣嶁》《介休》故事〔按：《介休》爲《漢郭有道碑》。〕，使漢隸面目猶存天壤間，山史其重圖之哉！』前有錢牧齋七言長歌，自以小楷書之。蓋昔爲宛委作者，詞頗詳雅，亦未可廢也。

《山志》二集卷六

虞兆湰

字虹升。浙江嘉興人。清康熙初諸生。

《天香樓偶得》一卷，乃作者讀書筆記。《四庫全書總目》著錄原書十卷，以類編次，分為天文、地理、宮室、器用、鳥獸、蟲魚、草木、典制、字學、人事、藝文十部，多蹈襲舊文。今存一卷。

此據齊魯書社《四庫全書存目叢書》影印清鈔本整理收錄。

草　書

草書之作，其原始于漢黃門令史游之《急就章》，本名章草，張懷瓘《書斷》所謂「損隸之規矩，縱逸奔放，赴速急就」是也。厥後張芝變為今草，較之章草，尤為便捷。而《晉書·衛恒傳》乃云「忽忽不暇草書」，似乎草書反屬遲難，子瞻所以譏之也。或者又矯為之說，云：『古人草書正不苟且，故較之楷書為更遲耳。』愚以為皆非也。蓋草書自無不速者，若恒傳所云草書，則因急遽之中不及起草，猶今人所云打草藁耳。書不起草，則不免塗抹添改，有失敬謹之意，故言及之。豈謂舞鳳驚蛇之筆，必呪毫濡墨而不揮之俄頃者乎？

《天香樓偶得》

吴震方

字右韶，號青壇。石門（今浙江海宁）人。清康熙十八年（1679）進士，官至陝西道監察御史。著有《讀書正音》《嶺南雜記》《晚樹樓詩稿》等，輯有《說鈴》行世。

《讀書質疑》二卷，乃作者閑時辨疑之作，凡經史、諸子、詩文、書畫、名物，凡有疑問，無所不辨。此據上海書店出版社《叢書集成續編》影印清康熙刻《說鈴》續集本整理收錄。

羲之非書《黃庭》

蔡絛《西清詩話》謂：「李太白詩有誤云『山陰道士來相訪，爲寫黃庭換白鵝』，逸少所寫乃《道德經》也。」然太白又有詩云：『山陰遇羽客，要此好鵝賓。掃素寫道經，筆精妙入神。書罷籠鵝去，何曾別主人。』則又未嘗誤用矣。梅聖俞和宋諫議鵝詩云：『不同王逸少，辛苦寫黃庭。』山谷詩云：『頗似山陰寫道經，雖與群鵝不當價。』一則用《黃庭》，一則用《道經》，殆不妨借用耳。

《讀書質疑》

查慎行

（1650—1727）

字悔餘，號初白、查田。浙江海寧人。清康熙四十二年（1703）進士，官編修。少受業于黃宗羲，工詩文，好纂述。著有《人海記》《得樹樓雜鈔》《敬業堂集》等，纂輯《江西通志》《鵝湖書院志》等。

《得樹樓雜鈔》十五卷，乃作者晚年筆記，或談論經史，或考評詩文，或記載耳目見聞、古今雜事。此據上海書店出版社《叢書集成續編》影印民國間烏程張氏刻《適園叢書》本整理收録。

定武蘭亭攷

《禊序》，右軍神筆也，七傳而歸僧智永，永傳其徒辨才。唐太宗取之，上距永和癸丑二百六十餘年，未幾，殉葬昭陵，真迹亡矣。唐初，善書者多橅本，惟歐陽率更爲逼真，勒石禁中。石晉時，契丹輦歸，流落于定武。宋慶曆中，碑出民間，《集古録》以爲別本，非也。熙寧間，薛師正父子始別刊二本，以易元碑，于『湍』『流』『帶』『左』『天』五字，剜損一二筆爲識。行于世者，往往而是。南渡後，摹刻幾千石，訛以傳訛，漸失其舊矣，惟五字不損而書法猶存率更體者爲真。米南宮

所得，乃褚河南臨本耳。蓋定武真本宋時已不可多得矣。

文母字子

古今字學之書不少，惟許氏《説文》簡古詳備，但坐六義未精而子母混雜。漢儒不識古文，猶能曰『獨體爲文，合體爲字』。文固母也，字則子也。一字之中，既合二體，或三四體，必有一體爲母。六義者，惟象形、指事當然爲母。蓋制字之義，始于象形，形不可盡象，而後屬之事；事不可盡指，而後屬之意；意不可盡會，而後屬之聲。曰意，曰聲，固非一體，則不可得而母也明矣。曰轉注，曰假借，尚有屬之母者。然母有不生而子或生生不已者，則謂之母又不可也。所謂本同而末异，源一而派分。有能于每部之中，字字訂核，別爲何義，其俗書亂正者，悉從而明辨之，豈不爲字學之大幸？南宋時，甘谷子倪孟德留意于此，著《六書本義》。至王會之推八卦爲制字之原，因許叔重所立字母五百四十字，分配六義，參之以賈昌朝《音辨》、鄭夾漈《假借偏旁攷》，而以《六書本義》附焉。書成，名曰《六義字原》，自爲序，惜今不傳。朱子有云：『字畫音韵，是經中淺事，先儒多不留意。然不知此等不理會，却費無限辭説牽補，而卒不得其本義，亦甚害事也。』

未央宮漢瓦

戊寅夏，客游福州，老友林同人出漢瓦一枚見示，有篆書四字，文曰『長生未央』，曾以紙搨而藏之。後閱王忠文禕集，中一條『漢瓦硯記』云：『漢未央宮諸毀瓦，其身如半筒而覆檐際者，凡六等，曰「漢并天下」，曰「長樂未央」，曰「儲胥未央」，曰「長生無極」，曰「萬壽無疆」，曰「永壽無疆」。唐宋以來，人得之即以為硯，故俗呼瓦頭硯也。洪武辛亥，余留長安，校官馬懿、張祐以此瓦相遺，其字曰「長樂未央」。與林氏所藏，『生』與『樂』一字又不同，乃知漢瓦固不止六等也。

《得樹樓雜鈔》卷三

方于魯，初名大澂，以字行，改字建元，歙布衣。所製墨形模古雅，上自符璽，下至雜佩，著于圖譜者，凡三百八十五式。世但知其為墨工，有詩名《佳日樓集》，汪伯玉曾招之入豐干社。

《得樹樓雜鈔》卷四

古人製墨，率用松煙。漢取諸扶風，晉取諸廬山，唐則易州、上黨。自李超徙歙，張谷遷黟，皆世其業，其後耿仁遂、高慶和、戴彥衡、吳滋、胡智率多歙人。明則羅文龍小華、邵克己格之、程大約君房、方大澂于魯，咸以製墨稱。

《得樹樓雜鈔》卷四

休寧吳去塵，名拭，人以墨工目之，鮮有稱其詩者。嘉興朱子葐六丈嘗為余誦其佳句，乃客南

都時題十寺廊壁之作。

吉水李宗伯醒齋家傳漢瓦研，長一尺，闊半之，厚不及寸，背作麻布紋。中間一行，上列錢文

□，篆書『建安十五年』五字，八分書，一鹿蟠卧其下，紋皆隱起。正面開池受墨處，形橢而窪，

長五寸許，闊三寸許。兩旁分刻銘詞八句，右云：『惟天降靈，錫我曹璧。值時精明，遇人而出。』

左云：『惜彼陶甄，乃古器質。翰林是封，以彰以述。』字體皆唐篆。下記云：『予得于漳濱之深，

以三十九枚娶二字疑訛而加諸翰墨，以爲博雅好古之玩云。洪武辛未重九朧仙識。』凡三十六字。

按：明寧獻王權，太祖第十七子，以洪武二十四年封，辛未乃其受封之年。又二年就藩太寧，靖難

後移封南昌，仍以寧爲國號。史稱其在仁、宣之世，構精廬，鼓琴讀書，日與文學士相往還，托志

翀舉，自號臞仙。硯，其舊物也』。宗伯母朱氏，明宗室才女，世稱遠山夫人。此研從藩邸歸李氏，

有自來矣。宗伯之家孫暄，康熙壬午孝廉，予女夫也。己亥秋，予應白中丞聘，來修《通志》，留南

昌度歲。庚子正月，暄不幸蚤世，家貧，出舊藏古玩書畫，賣給喪費。此研留予寓凡數日，索價高，

求售不易，仍什襲歸之。 《得樹樓雜鈔》卷四

唐人墓志，有一人爲序，一人爲銘者。《許公蘇瑰碑》，盧藏用序并八分書，張説銘，景雲元年

十一月立，今碑石尚在武功縣。《雲麾將軍碑》有二，皆李北海書，一爲李思訓碑，在蒲城，一爲李

秀字玄秀碑，在范陽。詳載孫承澤《春明夢餘録》。 《得樹樓雜鈔》卷四

查慎行

今上政事之暇，勤于翰墨，内外大小臣工，家有御書，大而匾額，堂幅、楹帖，小而卷軸、斗方、冊頁，以及紙扇。懋勤殿經手人照頒賜年月日，一一編號籍記。乙酉八月，在塞外直廬曾見之，時已不下三萬號矣。自古帝王宸翰，未有若是之多者。偶閱宋太宗《書庫碑》搨本，前載御製文字若干卷，又云『雜書扇子一百三十六柄，雜書簇子七百五十三軸』云云，似以之夸示當時者。『簇子』二字未詳，并書以俟考。

《得樹樓雜鈔》卷六

東坡法帖

《渭南集》云：『成都西樓下刻東坡法帖十卷，擇其尤奇逸者爲一編，號《東坡書髓》。』今成都石刻已不可得，世所傳者，惟陳眉公晚香堂刻而已。

《得樹樓雜鈔》卷十

氍毹氣

楊升庵《墨池璅錄》云：『丁道護《襄陽啓法寺碑》最精，歐陽之所自出。北方多樸而有隸體，謂之氍毹氣。蓋骨格者書法之祖，態度者書法之餘也。氍毹之喻，謂少態度耳。』按：丁道護，隋人，與智永齊名，曰丁真永草。

《得樹樓雜鈔》卷十

南唐《昇元帖》，以匱紙摹搨，李庭珪墨拂之，爲絕品。匱紙者，打金箔紙也。其次用澄心堂

紙，蟬翼拂，爲第二品。濃墨本爲第三品。在隋《開皇帖》之下，《淳化》祖刻之上。余舊從廟市偶得濃墨本，爲人竊去，目中不再見矣。

《得樹樓雜鈔》卷十

黃紙寫書

《文獻通考》：仁宗嘉祐四年，用秘閣校理吳及言，令陳襄等編定四館書，以黃紙寫印正本，以防蟲敗。又廣獻書之格，中外士庶并許上館閣缺書，卷支絹一匹，五百卷與文資官。明年冬，奏黃紙書六千四百九十六卷，補白本書二千九百五十四卷。

《得樹樓雜鈔》卷十五

僞作東坡書者二人，高述、潘岐。黃山谷題跋云：『張夢得所藏東坡書，蓋依傍《糟薑山芋帖》爲之，語意筆意不升東坡之堂也。高述、潘岐，皆能贋作東坡書，少年不識好惡，乃如此。』按：《糟薑山芋帖》今不傳。高述，丹陽人；潘岐，齊安人。

《得樹樓雜鈔》卷十五

衛夫人，名鑠，字茂漪，晉汝陰太守李矩妻。善鍾法，能正書入妙，王逸少師之。以上見《翰墨志》。夫人，廷尉展之弟恒之從妹，中書郎李充之母。以上見《西谿叢語》。

《得樹樓雜鈔》卷十

焦袁熹

（1660—1735）

字南浦，號廣期。金山（今屬上海）人。清康熙三十五年（1696）舉人，奉母不仕，後以實學通經薦，固辭，銓授山陽教諭，終不赴。工詩詞，通經學，閉門著述。所著有《經世輯論》《此木軒詩集》《此木軒文集》等。

《此木軒雜著》八卷，乃評史之作，議論平允中理。作者制藝、詩文皆高妙，雜著則其學問之散見、文章之餘波耳。此據上海古籍出版社《續修四庫全書》影印清嘉慶九年（1804）刻本整理收錄。

書 畫

書者六藝之一，而畫不與焉，故畫劣于書也。絹素之所留遺，皆可數百年，而鍾、王之迹，摹勒精巧者，後人猶得見其仿佛，若畫則不可爲矣。僧繇、道子，僅存其名，是畫劣于書也。或曰是固然。原其初，史皇作書，其後乃始有畫。畫者，書之所生與？余曰：是，又不必然也。書所以象形，象形者，即畫也。如日、月、龜、鳥之類，非畫而何？唯其不可畫者，若天、地、神、鬼之屬，于是有指事、會意，以爲其字，而謂之六書。是則畫先于書，而畫又因于書也。善書者，以書寓畫，

錐沙印泥，漏痕釵腳，皆畫法也；而善畫者，以畫寓書，如溫日觀之蒲萄，枝葉鬚莖皆草書法是也。

《此木軒雜著》卷五

鍾元常好書

蘇子謂：『君子之于物，可寓意不可留意。』鍾元常以好書故，至于刳心嘔血、發冢剖棺以求之，此留意之過也。一書之爲祟，乃至于此，雖至愚者猶知笑而悲之，然此乃鍾之所以獨有千古也。夫豈特留意而已，固將以身命殉焉，而不暇恤也。今夫世之學者，呻其占畢，學爲詞章，則皆寓意而已耳！裁一把卷，一吟誦，心氣無毫毛之傷，不欠伸思睡，則起而窺園矣，或意所欲觀，苟在尋丈外，即不復取之，誠憚其勞也。如是而望其學之富有，辭之成章，有是理哉？若夫君子之論，則又曰：『書一藝耳，移此心以之乎聖人之道，庶幾乎！』孔子之發憤忘食，終夜不寢者，顏、曾可幾而及也。愚又以謂此天地之所不得也，天地生材，細大粗良，各有所至。于聖人之道也，皆忘食、皆不寢，則人人顏、曾矣。宋玉、相如之文，李白、杜甫之詩，愛之甚者，往往惜其不志于道，而惟藝之攻。夫我欲自爲之，則自爲之而已矣，而以責夫古人，是殆不知夫天地之所不得者，而欲其必得之也。夫惟皆寓意，而無一留意，以至于一無所就，則誠可責焉耳矣。

《此木軒雜著》卷六

程作舟

字星槎，號希庵。安徽休寧人。清康熙十一年（1672）舉人，歷直隸長垣知縣。姿穎過人，諸子百家，莫不淹貫。著有《删後詩》《焚後書》《歸田録》等。《閑書》十五種六卷，或記讀書心得，或録客座閑語，或叙彈琴飲茶怡情諸事。書以閑名，志暇也。此據書目文獻出版社《北京圖書館古籍珍本叢刊》影印清康熙夷圉刻本整理收録。

鄭虔爲廣文博士，學書無紙，知慈恩寺多柿葉，乃借僧居取紅葉學書。

《閑書》卷二

懷素居貧，無紙可書，常于故里種芭蕉萬餘本，以供揮灑，名其居曰『绿天庵』。

《閑書》卷二

王羲之學書，池水盡黑。素性好鵝，聞山陰道士有群鵝，求市之。道士曰：『爲我寫《道德經》，當以此贈。』羲之欣然寫畢，籠鵝而去。

《閑書》卷二

昔人云：『看書要眼力，寫字要手力，作文要筆力。』客益二語曰：『做事要膽力，處世要勢力。』

《閑書》卷三

張毘山縱筆作草書，不師法帖，常書一紙寄楊用修，云：『野花艷目，不必牡丹。村酒醉人，何須蟻綠。』觀此，則吾人行事各有得力處，何必隨人步趨乎？

《閑書》卷五

司馬溫公無所嗜好，獨蓄墨數百斤。或以爲言，溫公曰：『吾欲子孫知吾用此物之意也。彼遺金于子孫者，徒長其奢侈耳，亦可謂之不善遺矣。』

《閑書》卷五

歐陽率更行見古碑，是索靖所書，駐馬觀之，良久而去，數百步復還，下馬伫立，疲倦則席地坐觀，因宿其下，三日乃去。有此精神契合其所書，安得不妙絕天下乎？

《閑書》卷五

周仁熟嘗訪米芾，芾言得一研，乃天地祕藏，待我識之。周曰：『公雖名博識，所得之物，真僞各半，特善誇耳。』隨索巾滌手請觀硯狀。芾喜，出硯。周知其佳，詭云：『此誠尤物，未知發墨何如？』命取水，水未至，呕以唾磨墨。芾變色曰：『研污矣，不可用。』周乃携去。凡性癖者每爲

程作舟

二八三

人所賺，不足怪也。

石昌言蓄李廷珪墨，不許人磨。或戲之曰：『子不磨墨，墨將磨子。』余所蓄之墨將爲我磨盡矣。反而思之，亦復爲墨所磨，可慨也夫。

徐昂發

榜姓管，字大臨，號畏壘山人。江蘇崑山人。少有異才，善讀書。清康熙三十九年（1700）進士，選庶吉士，授編修，官至江西學政，雍正元年（1723）以事遣戍新疆。工書翰，擅行、楷書，出入晉、唐間。著有《畏壘山人文集》《乙味亭詩集》等。

《畏壘筆記》四卷，乃徐氏自康熙四十八年至四十九年間的筆札，或論列人物，或考子史百家、天文地理、名物制度。此據上海古籍出版社《續修四庫全書》影印清康熙刻本整理收錄。

真草詔書

古者簡質，詔書雜用真草。《三王世家》：『褚先生曰：「文字之上下，簡之參差長短，皆有意。謹論次其真草詔書，編于左方。」』

《畏壘筆記》卷四

隸書非始于秦

《水經注》言：『古隸之書，起于秦代，篆字文繁，蕪會劇務，用隸人之省，謂之隸書。或云即

程邈于雲陽增損者，是言隸者篆捷也。孫暢之嘗見青州刺史傅弘仁說：臨淄人發古冢，得銅棺，前

和外隱作隸字，言「齊太公六世孫胡公之棺」也。惟三字是古，餘同今書。證知隸自出古，非始于

秦。」

袠君弘 （1670—1740）

字任遠，號香坡，別號妙貫堂主人。新建（今江西南昌）人。清康熙三十五年（1696）舉人，補教習，嘗游學白鹿洞書院。篤志好學，勤于搜輯。著有《西江詩話》《妙貫堂餘集》等。《妙貫堂餘譚》六卷，分譚史、譚學、譚詩文、清譚、雜譚五類，多關江西風土舊聞。作者于讀書之暇，與二三知己閒談，凡經史詩文、風月軼事、稗官瑣屑，無所不有，間附己見，或加評隲，子弟輩從旁竊録成書。此據上海古籍出版社《續修四庫全書》影印清康熙刻本整理收録。

先輩書法

余在黃堂熊氏家見萬茂先徵君手録《漢書》四册，字畫端楷，如蓮子大，無一省筆，却絶不板重，其秀美如春露滴花，灼灼可愛，高頭小批有藍、紅兩樣，係行楷細書，并嫵媚有致。又曾見諸生喻寧孺士鐔楷法，標格輕俊，宛似晉人《洛神賦》。可見吾鄉啓、禎先輩，不特詩文絶妙，即書法藝事，無不窮工極詣也。顧皆去今未遠，而其書傳者甚少，世亦無有深知篤好而珍藏之者，疑在當時亦不甚見稱于人，不解何故。六一《集古録跋尾》有云：『豈其當時工書如某者往往皆是，特今

人罕及耳？』又云：『唐人善書者多，遂不得獨擅。』余于啓、禎先輩亦然。吾鄉近來能書者絕少，以余所見而最健服者，南昌劉元叔廷獻耳。元叔書法大類晉、唐間人，小楷尤工，有美女簪花之致。六一公云：『每得唐人書，未嘗不嘆今人之廢學也。』

《集古録》

歐公《集古録》數千卷，搜購周穆王以來，下逮五代金石文字，最爲美富。凡窮山絕海、荒林破冢，無不探討；殘碑斷碣、彝器銘志，無不收采。古文、籀、篆、分、隸諸書，無不考譯。大者訂正史傳訛闕，小亦闡發幽鬱，存姓字古迹于煙銷雨蝕之餘，蓋自來集古家所未有也。公恒汲汲然有湮沉磨滅之嘆，雖民間墳廟所樹，令長德政所紀，片石行墨，必籍而藏之。固緣公好古之篤，亦有見夫漢唐間人，去古未遠，風氣樸實，金石遺文，無不可傳，傳者無不可信。在當時未嘗有意立名，而公反懼其名之漸淪，而亟爲表彰之，匪特以其年世之久，文與字之難得，爲可珍惜已也。不然，若後代石刻盈千纍萬，如去思、生祠諸碑，多出無藉輩，逢迎獻媚，涇渭不分，諛墓者人人有道，戴德者處處峴山，稍有志節之士，視之若浼。而高深游覽所及，崩崖墜石，鐫字題名，不過好事者刻意效顰，藉以博聲華、獨虛譽而已。顧曾不幾時，悉化爲樵夫礪石。假令後五百載，有好古之篤如歐公其人者出，陵谷變遷，頹廢未盡，亦將汲汲然以爲前代文字之難得，懼其湮沉磨滅而

盡取而收錄之耶？

劉夢得過巫山，悉去碑板詩千餘，惟留沈佺期、王無競、皇甫冉、李端四首，與歐公《集古錄》同一肺腸。一恐珠沉滄海，一恐玉混砥砆，迹雖反而意則同也。嗟呼！除莠正以扶苗，遠小人正以安君子，天下事僞者不芟，則真者不出，又豈獨文字爲然也哉？

<div align="right">《妙貫堂餘譚》卷三</div>

婦人工書

衛夫人名鑠，字茂漪，汝陰太守李矩妻，中書郎李充母，廷尉衛展之女弟也。王子敬五歲時，夫人奇其穎慧，書《大雅吟》賜之。又有郗愔妻傅氏、王洽妻荀氏，并以善書名。蓋晉代婦人工書法者多，不獨衛夫人也。而歐公集錄金石文字，求之既勤且博，自周秦至顯德，名人所書，莫不皆有，獨無衛夫人書。而千卷中所收婦人筆迹，見于石刻者，獨唐參軍房璘妻高氏一人而已。疑衛夫人當日雖精于書，雅不欲以書見，故亦不肯輕爲人書；而高氏乃至爲人書德政碑碣，《錄》中有《安庭堅美政頌》及太原交城縣《石壁寺鐵彌勒像頌》，二碑皆鎸高氏書，勒石題名，千眼共見，若惟恐後世人不知晉人家法之正，而唐室婦人之汲汲于逞才好名，未必非則天之有以倡之，其流弊至于久而不息也。然衛夫人之書，後世類能稱述，杜子美至見于詩，而高氏無聞焉。世間男女子，亦患其無實耳，不患其無名也，又何必汲汲于表暴哉！

<div align="right">《妙貫堂餘譚》卷四</div>

揆叙

（1675—1717）

字凱功，號惟實居士。納喇氏，滿洲正黃旗人。大學士明珠子。歷官翰林侍讀、禮部侍郎、工部侍郎、左都御史等。諡文端，清雍正二年（1724）追奪官，削諡。嘗扈從聖祖北狩南巡，見聞博洽。著有《隙光亭雜識》《益戒堂詩集》等。

《隙光亭雜識》六卷，乃作者讀書筆記，或考辨經史詩文，或記載風土見聞。此據上海古籍出版社《續修四庫全書》影印清康熙謙牧堂刻本整理收錄。

　　高麗紙堅緻光澤，人言是搗繭爲之。余昔年奉使朝鮮，詢之土人，云是楮皮所作。按：《本草釋名》云：『穀音媾，亦作構。』陸機詩疏云：『構，幽州謂之穀桑，或曰楮桑。荆揚交廣謂之穀。』李時珍曰：『楮本作柠，其皮可績爲紵，故也。』楚人呼乳爲穀，其木中白汁如乳，故以名之。』陸佃《埤雅》作『穀米』之『穀』，訓爲善，誤矣。陶弘景曰：『南人呼穀紙亦爲楮紙。』陸氏又云：『江南人績其皮以爲布。又擣以爲紙，長數丈，光澤甚好，用之最博。楮布不見有之。』由斯以觀，則楮

皮爲紙，其來遠矣，然今江南罕得其法，蓋中華失傳、流于外裔者，往往有之，寧惟楮紙哉？

《隙光亭雜識》卷一

余家所藏法帖，多有宋搨佳本。風日晴美，時一展觀，古香縈拂几研間，迥非後代所能摹儗。因録其題跋、圖章如左，鑒賞家亦或有取焉。

《隙光亭雜識》卷一

《聖教序》乃弇州所藏，有『王世貞印』『元美』『弇州山叟』圖書。申少師瑤泉跋云：『懷仁集右軍書，古今流傳，不翅天球弘璧。顧碑林模搨，歲無虛日，石有損剥，字有殘闕，近時欲求善本，百不得一二。此本獨完好如初搨時，當是宋本，得者宜寶藏之。吳郡申時行題。』

《隙光亭雜識》卷一

《虞恭公碑》，江南安氏物也。前有『安紹芳印』『康瓠齋秘笈』，後有『琳瑯館安氏懋卿圖籍』等圖書。秦對巖有跋謂：『是碑余家有二本，此其次者，亦不可得矣。』愚按：此帖世不多見，其書法謹嚴中更饒姿態，中雖有闕字，要是宋搨無疑。對巖，名松齡，官□□□，江南之無錫人。

《隙光亭雜識》卷一

晉唐小楷十種，合一冊。十種者，右軍《蘭亭》《黃庭經》二種、《東方朔畫像贊》《曹娥碑》《樂毅論》，虞永興《破邪論》《李府君墓誌銘》，顏魯公《麻姑仙壇記》二種也，皆極精好。《曹娥碑》有董文敏跋云：『《曹娥碑》真迹絹本，在館師韓宗伯家，字形正如此宋搨，當以此本爲據。其昌。』李碑不著書家姓名，相傳是薛稷書，或以爲褚河南，或以爲歐陽率更，而嚴蓀友未敢信其必然，俟更博訪諸好事者。後幅有『冰庵』『唐鶴徵』二印，乃荊川先生之孫，官太常少卿。唐氏爲毘陵甲族，收藏古書畫器物，亦爲江左之冠云。

《隙光亭雜識》卷二

二王帖三卷，賈秋壑所藏，有『長』字及『秋壑』圖章。後歸西安林氏，有趙古則、文壽承、王伯穀等題跋，『文嘉之印』并『廣長庵主』印。趙跋云：『太宗《閣帖》，一時珍重，賜親王大臣外，世不多得。徽宗自刻《太清樓帖》，南渡後，惟《修內司帖》最精。賈平章沈酣湖山，廖瑩中輩逢迎蠱惑，遂亡其國，固非君子所取。若其翻刻《閣帖》，則精妙不可言，而不知出于茲帖功獨多也。二王父子异態，後人具有論著，刊刻者無慮數十百本。秋壑取精于此，宜其神彩焕發，頓還《淳化》舊觀歟！此帖摹勒幾奪化工，假令二王見之，亦當失笑，奚論父子筆墨蹊徑迴絕哉！相傳爲秋壑所藏，在世上不知更易幾主而完好若此，殆有物以訶護之耶？抑羲、獻精爽恒在人間，不令泯沒，故千載如新耶？汴京睿思、臨安彝齋，即平章半山堂，今安在耶？披覽之餘，不覺廢興之感，

聊解曰：「不以人廢言可也。」洪武乙丑仲夏五月六日趙古則識。」文跋云：

數行數字，如寸錦片玉，宜爲萬世法書之寶。自南渡後以來，散落人間。今賈平章集成百四十一帖，

分爲三册，澄江殷中翰持至齋頭，同弟嘉深觀數月，不得其奧。余家停雲館更無右軍、大令二三帖。

米老寶晉齋内有數帖，上有題語，行款不同。蓋《淳熙續帖》《秘帖》《長沙》《汝刻》《絳州》《賜書

堂》《閱古齋》《成都》等帖，古人各有議論，惟此刻書有龍飛鳳舞之勢，搨墨如波濤出峽，觀者勿

得輕視，珍重藏之。嘉靖辛酉閏五月六日三橋文彭識。」王跋云：『二王帖世傳人間者絶少，惟此種

賈秋壑所藏，于真迹纖毫無疑。此本即《修内司》之祖也，字如縷金，搨如輕雲，紙墨如鏡漆。辛未三月，與談思重、

葉茂長同觀于安氏西林，太原王穉登題。』那得有此！觀者毋驚以人間搨本視之也。古則，字攓謙，明洪武間人，著《石鼓考辨》，爲世所稱，

蓋博雅君子也。文彭，字壽承，三橋其號，，文嘉，字休承。皆衡山先生之子，牧齋所謂『文氏二

承』者也。王穉登，字伯穀，以詩鳴吳下，著述甚富。趙跋正書，文行草，王八分書。葉茂長，名

之芳，無錫人，能詩。殷中翰，不知何名。廣長，疑是文氏庵名，以竢更攷。

《隙光亭雜識》卷二

《澄清堂帖》六卷，每卷後題『昇元二年三月建業文房模勒上石』。昇元，是南唐後主年號。董

文敏書其首曰：『《昇元帖》，南唐搨，字徑寸許。』又題云：『諦觀字形，知王著摹《閣帖》時，有

以意增加帶累祖本者，不能一一拈出。天府鐫工，尚多失眞，後人承訛可知矣。」又曰：『吳郡陸友

仁云：「常觀褚伯秀所記，江南李後主命徐鉉以古今法書入石，名《昇元帖》。」此在淳化之前，當

爲《閣帖》之祖。董其昌題于眉公東郊之綠窗，庚午秋日。」又陳眉公跋云：『江陰李貫之有《昇元

帖》，余寫書托葛餘生借之。適有朱海雲打數奇驗，轉屬陳工若問數，朱應云：「此數如虎拿羊，可

得也。」未幾，葛移帖至。因問其何日至李家，曰：「七月初一戊寅日，十八歸。」正乙未日，虎羊

之數，何合如是？同聲笑異，秉燭記之。海雲，金陵人，崇禎庚午七月，寓東郊紙窗竹屋。是夕，

試閱襄子寄來蔡珏宋硯。』又云：『壬申六月廿四清曉，再觀于頑仙廬，孫阿祥侍眉公。祥九歲，讀

完經書，又《孝經》《化書》完。』又云：『崇禎甲戌，古妻王士騄同甥楊惠之獲披閱于晚

香堂，時携穉子胤，亦與觀焉。正月廿三日。』又王士騄題云：『此與《閣帖》殊有同異，然是宋

搨之佳者。辛巳重陽日，李待問。』又朱幼晉題云：『《昇元帖》乃《閣帖》之祖，而筆意生動，神

情具全，所謂下眞一等者。予平生未見此帖，得觀于眉山之古香，眞大快事。是日好雨半晴。戊寅

夏，南州朱幼晉識。』又尹伸題云：『崇禎甲戌五月廿八日雨中，尹伸同胡潛、陳穆、方亨嗣環觀于

頑仙庵，有「吳全節印」「啓敬」「龍陽子」「陳眉公書畫記」「薛氏家藏」「印氏圖書」「文水道人」

「萬金之玩」「沈杰甫印」「王祿之印」等圖書。余按：王士騄當是司勛冏伯之弟，彛州子侄也。李

侍問，字存我，華亭人，萬曆年間進士，官侍郎。尹伸，字子求，宜賓人，萬曆戊戌進士，歷官河

南布政，與錢牧齋好，有詩載《列朝詩選》丁集中。小序稱其『讀書汲古，精于鑒賞。以崇禎甲戌

買舟抵金陵，游吳中、浙西，與余輩飲酒賦詩」。則觀此帖，正當爾時也。胡潛，字仲修，歙人，能詩，家于杭。王祿之，名穀祥，吳人，嘉靖間進士，官部員外郎。啓敬者，姓冷氏，名謙，別號龍陽子，元人。

《隙光亭雜識》卷二

《冷齋夜話》云：范文正鎮鄱陽，有書生獻詩甚工，文正禮之。自言天下之寒餓者，無在其右。時盛行歐陽率更書，《薦福寺碑》墨本直千錢。文正爲具紙墨，打千本，使售于京師。紙墨已具，一夕，雷擊碎其碑。故時人語曰：『有客打碑來薦福，無人騎鶴上揚州。』東坡作《窮措大》詩曰：『一夕雷轟薦福碑。』今刊本《冷齋夜話》中缺此一則，蓋唐宋人小說多爲妄陋家刪削，非完本矣。

《隙光亭雜識》卷二

《玉枕蘭亭》者，因賈秋壑得一砆砆石枕，光瑩可愛，賈意堅欲刻《蘭亭》，人皆難之。忽一鑴者云：『吾能蹙其字法，縮成小本，體製規模，當令具在。』賈甚喜。既成，此刻果然宛如定武本而小耳，缺損處皆全，亦神手也。今所傳于世者，乃此刻之諸孫耳。

《隙光亭雜識》卷三

陸廷燦

（1678—1743）

字秩昭，一字扶照，號慢亭。嘉定（今屬上海）人。官無錫崇安知縣。著有《續茶經》《藝菊志》等。

《南村隨筆》六卷，雜記見聞，多考訂之語，其議論多本《池北偶談》《筠廊偶筆》諸書。作者多病家居，藉書卷消遣，凡可勗身儀、佐人政事，或有關典故、偶涉新奇以及考明物理、辨正异同者，隨筆掌記。此據上海古籍出版社《續修四庫全書》影印清雍正十三年（1735）陸氏壽椿堂刻本整理收録。

法　帖

《淳化祖石刻》。後主命徐鉉勒石，名《昇元帖》，在《淳化帖》之前，故名祖刻。

《淳化閣帖》。以後諸帖，俱本《閣帖》。

《絳帖》。宋潘思旦摹于絳州

《潭帖》。仁宗時，僧希白摹于潭州

《秘閣續帖》。元祐中，增刻爲《續帖》。

《太清樓帖》。大觀年。

《淳熙秘閣續帖》。孝宗刻。

《戲魚堂帖》。元祐間，劉次莊刻。

《黔江帖》。宋秦子明刻。

《星鳳樓帖》。趙彥約刻于南京。

《寶晉齋帖》。紹興年，曹之格刻。

《百一帖》。宋王曼慶刻。

《利州帖》。慶元中，劉次莊刻。

《東庫帖》。

《武陵帖》。

《賜書堂帖》。宋宣綏刻。

《甲秀堂帖》。宋盧江李氏刻。

《一百十七種蘭亭帖》。宋理宗內府所藏。

《二王帖》。宋許提舉刻。

《群玉堂帖》。宋韓侂冑刻。

《蔡州帖》。

《彭州帖》。

《鼎帖》。

《鐘鼎》。宋薛尚功集摹。

《四聲隸韵》。

《玉麟堂帖》。宋吳琚摹刻。

《東書堂帖》。

《濯錦堂帖》。

《寶顏堂帖》。

印信

金印：朝鮮國王，龜鈕，玉柱文。

鍍金銀印：多羅郡王、麒麟鈕，玉柱文；外國王，駝鈕，九叠文。

銀印：公、大將軍、將軍、侯、伯、都統、虎鈕，柳葉文；宗人府、衍聖公、六部、盛京四部、理藩院、都察院、鑾儀衛、各省都司、各省布政使、真人府、順天府、奉天府、直鈕，九叠文；提督總兵官，虎鈕，九叠文；鎮守掛印總兵、九門提督、虎鈕，柳葉文；近詹事府、通政

司、大理寺等，亦改銀印，餘俱銅印，直鈕，九叠文；惟時憲書印七叠文，監察御史、河南六道巡鹽各差八叠文。

關防：總督、巡撫等大僚用銀，餘用銅，直鈕，九叠文。條記：禮部鑄印局、州縣儒學、各守備大使、驛丞等用之。印信、關防、條記，大小各有分寸、定式。

《南村隨筆》卷一

周越《書苑》云：『郭忠恕以爲小篆散而八分生，八分破而隸書出，隸書悖而行書作，行書狂而草書聖。以此知隸書即今楷書。』《老學庵筆記》。

《南村隨筆》卷一

管夫人

管夫人名道昇，字仲姬，雲間小蒸人，書法酷似承旨，而畫及樹石俱堪頡頏，亦工于詩。余所見夫人畫幅題云：『水流溪有聲，林深鳥無語。獨自捲簾看，一片湖山雨。至大二年二月九日，寫與淑璦，仲姬筆。』淑璦即夫人女也。

《南村隨筆》卷二

書畫友

米元章塵談，洛陽有書畫友，每約不借出，各各相過賞閱。

《南村隨筆》卷二

筆紙硯墨神

《瑯嬛記》：『筆神曰佩阿，紙神曰尚卿，硯神曰淬妃，墨神曰回氏。筆神又曰昌化。』

《南村隨筆》卷二

五色墨

明宣宗所製御墨，有五色者。

《南村隨筆》卷二

龍尾硯

蘇易簡《硯譜》：『龍尾石亞于端溪，多產于水中，故極溫澤。性本堅密，扣之，其聲清越，與他石不同。色多蒼黑，亦有青碧者。取之太多，後亦漸少。其種有眉子、羅紋、金星、刷絲、松紋、角浪等，惟泥漿一種，較之諸石，細密溫潤，但不甚堅，乃羅紋下坑石也。』

《南村隨筆》卷二

筆

凡造筆以中山兔毫為第一，香貍毫次之。嶺南古無兔，工人剪鬚為筆。然工之擇毫匪一，羊、鼠之鬚，山雞、雀雉、豐狐、猩猩、蚺蛉、貍獭、麝鴨、馬鹿之毛，各呈其能。自宣城諸葛氏以散卓得名，蘇子瞻亟稱之；而弋陽李展、舒城張真、嘉陽嚴永、錢塘程奕、歷陽柳材、廣陵吳政、吳

説，以及侍其瑛、張通、郎奇、吳無至、徐偃、張耕老之徒，往往因蘇、黃諸君子之言，垂名于後。

元初則吳興馮應科、陸穎輩，爲趙文敏賞識，而宣州無聞焉。

筆工名家

湖州筆工名家張天錫。又陸用之，精于筆，居婁江，授其法于顧秀巖。秀巖又授其甥張蒙，孫大雅有《贈筆生張蒙序》。明時業筆者，推吳興黃文用爲第一。《筆麈》。

破　筆

今筆故者往往多不見，府吏千百輩，用筆至多，每不知所之，論者謂鬼取之判冥。《蓉槎蠡説》。

秦漢碑帖

周石鼓文。史籀篆。秦泰山碑。李斯篆。嶧山碑。胊山碑。秦誓詛楚文。章帝草書帖。夏承碑。蔡邕。郭有道碑。九疑山碑。石經。隸書。邊詔墓碑。師宜官八分書。仙人唐君碑。張公廟碑。韓明府修孔子廟（禮）器碑。劉耀井陰碑。堯母祠碑。北岳碑。郭香察隸書華山碑。張平子墓碑。崔子玉書。

南北帖紙墨

古之北紙，其紋橫，質鬆而厚，不甚受墨。故北搨色淡而紋皺，謂之夾紗作蟬翅搨也。南紙紋豎，以蠟及造烏金紙水，敲刷碑紋，故色純黑而有浮光，謂之烏金搨。

《南村隨筆》卷三

墨井道人

虞山吳漁山歷，號墨井道人。錢宗伯稱其不獨善畫，其于詩尤工，思清格老，命筆造微。與石谷子王翬同出太原奉常之門，人品高逸。書法規模東坡。欲其畫者，不可以利動，不可以力得。貴官大賈求其寸楮尺幅，莫能致也。嘗爲余畫山水大幅，纍月而就，題曰『陶圃松菊』，又繫以詩云：『漫擬山樵晚興好，菊松陶圃寫秋華。研朱細點成霜葉，絕勝春林二月花。』筆墨奇逸，實出耕煙散人之上。

《南村隨筆》卷三

羽陽宮瓦

《橘軒雜錄》：鳳翔府，古雍州，秦穆公羽陽宮故基在焉。其瓦有古篆『羽陽千歲』字。昔雲中馬勝公得之，陰字，在硯之左。奇古，非銅雀所及。

《南村隨筆》卷四

朝鮮貢筆

朝鮮所貢筆，皆用狼毫。聞之孫學士松坪先生云。

《南村隨筆》卷四

端溪石硯

端溪硯始于唐，盛于宋。李之彥《譜》：『端石所出有四：巖石爲甲，石屋次之，西坑又次之，後壢爲劣。而巖石又分上下焉，下巖之石用久亦發墨，不若他坑之石久即光滑拒墨。』宋高宗《翰墨說》：『端璞出下巖，色紫如猪肝，密理堅緻，潴水發墨，呵之即澤，研試如磨玉無聲，此上品也。』

《南村隨筆》卷四

水巖石

端州羚羊峽，鑛凡十一，曰老坑，曰宣德巖，曰朝天巖，曰屏風背，曰飛鼠巖，曰古塔巖，曰新巖，曰阿婆巖，曰白婆墳，曰梅花坑，而以水巖爲第一。水巖，明神宗時開，以青花、蕉葉白、火捺紋、黃龍、金綫、金錢、硃砂斑、翡翠、鸜鵒眼、雀斑、玉帶、蟲蛀、鯉血邊、鴉眼、象眼等爲驗。然水巖中又有高下之不同，佳者才大如掌，值至二三十金，細潤發墨，其妙難以形容。以他石并之，邢尹自殊。

《南村隨筆》卷四

石眼

端石昔人有以眼為貴者，以眼之多寡，定價之低昂。而歐陽公又以眼為石之病，即高宗內府所用，不取有眼，以一泓紫玉絕無點綴為佳。然石之佳者，亦不在有眼無眼也。宋下巖石多無眼者。

《南村隨筆》卷四

石結

凡香有結，惟石亦然。其石大至數尺，去其不結者，取其結者，僅得掌許。故硯之大而佳者最難得，即水巖中，石之結者無幾。佳石之得，良有數焉，不可以人力強求者也。自硯有端溪，而各種之石可以盡廢；石有水巖，而端溪諸坑又可以盡廢矣。

《南村隨筆》卷四

子石

歐陽公云：『端石以子石為上，在大石中生，蓋精石也。有黃鑢如玉璞，鑿之始見硯材，亦不得一。』米襄陽則云：『子石未嘗有，豈未之遇歟？』《春渚紀聞》載：丁晉公宰衡之日，除其周旋，為端守屬求佳硯。廣覓無可意者，久之，于溪潭中飛鷺集處，得一石璞如米斛。石工賀云：『此至寶也。』叢手攻之，有一石如鵝卵，剖為二硯，亟送其一，晉公亦寶愛之。此子石之明證，世人何必以紫石為子石耶！至山下澗谷中所有，色亦純紫，謂之野石，其生成卵形者，乃石子，非子

石也；是皆不足取也。

《南村隨筆》卷四

試墨法

試墨法，以墨幾種，于硯上逐宗磨開，記明某某，俟乾後沉入水中觀之，高下迥別，如試金然。

《南村隨筆》卷四

《瘞鶴銘》

焦山《瘞鶴銘》，有謂陶隱居書者，有謂王右軍書者，有謂唐王瓚者，向無定論。淮陰處士張

弨，字力臣，曾乘江水歸壑時，藉落葉爲茵，卧而仰讀其辭，因繪圖作辨，且證爲顧況通翁所書。

朱竹垞先生書其後云：『自處士之圖出，足以息眾説之紛綸矣。』

《南村隨筆》卷四

茅筆

閩興化仙游縣出茅筆，云草生九仙山，取草截之，長短如筆，束縛之似管，鋭其頭，首尾相連，

宛然筆也；握之甚輕，用之圓健，運腕稱意，不讓中山兔毫。

《南村隨筆》卷四

白墨

《淵鑒類函》載，黟歙間有人造白墨，色如銀，迨研試時，即與常墨無異，未知所製之法。

《南村隨筆》卷四

閣帖

《閣帖》内李斯書，乃李陽冰《王密德政碑》石本也。《石林燕語》。

《南村隨筆》卷四

安南筆

安南筆似兔毫而色淡，蓋毛内微間翠羽，以玳瑁爲管，兩端以象牙鑲之，筆亦尖健可用。

《南村隨筆》卷四

紙

李僞主造會府紙，長二丈，闊一丈，厚如繒帛。宋匹紙有長至三丈者。元時有黃蘇紙、羅紋紙。明宣德所造素馨紙、白楮皮紙最佳，其大内所用細密灑金五色粉箋，堅厚如板，面硑光如玉，或用泥金畫雲龍其上，尤爲可寶。

《南村隨筆》卷四

鮋血邊硯

余藏端溪水巖鮋血邊研，銘云：『邊幅不修，吾豈汝尤。』乃秀水朱檢討竹垞先生筆也。

《南村隨筆》卷四

李廷珪墨

《王氏談錄》云：『李廷珪墨凡數等，其作下邽之邽者爲上，作圭潔之圭者次之，作珪璧之珪者又次之，其云奚廷珪者最下。』

《南村隨筆》卷四

紙織字畫

閩中紙織字畫，以紙劃細條織成，字則筆法入格，畫則渲染得神，可稱工巧。余家舊有藤織屏幅，字仿東坡書司馬溫公《我箴》，款稱『萬曆戊子長至之吉後學黃時甫書』。訪之閩中，今無售者。

《南村隨筆》卷四

外國墨

高麗墨，煙極輕細。往時潘谷嘗取高麗墨，再杵入膠，遂爲絕等。魏道輔云：『新羅國墨，有蠅食其汁，蠅立死，不知何毒如是。戒人合藥勿用。』見《墨史》。

《南村隨筆》卷四

銅雀硯辨

崔後渠《彰德府志》云：『世傳鄴城古瓦硯，皆曰曹魏銅雀，磚皆曰冰井。不知魏之宮室，焚蕩于汲桑之亂，趙燕而後，迭興代毀，何有于瓦礫乎？』《鄴中記》：『北齊起鄴南城，屋瓦皆以胡桃油油之，光明不蘚，筒瓦亦然。今或得其真者，當油處必有細紋，俗曰琴紋，有花曰錫花。傳言當時以黄丹鉛錫和泥，積歲久而錫花乃現。古磚大者方四尺，上有盤花鳥獸紋，「千秋萬歲」字。其紀非天保則興和，蓋東魏、北齊物也。』見《池北偶談》。

《南村隨筆》卷五

收筆法

收筆以十月、正、二月者爲佳。以黄連調輕粉蘸筆頭則不蛀；又法以川椒、黄柏煎湯，磨松煙染筆，藏之亦不蛀。

《南村隨筆》卷五

岳武穆書法

蘇州張氏藏岳武穆請糧手迹，小楷精妙，極類顏魯公，下有單名一小方印「圉」，朱文。《戒庵漫筆》。

《南村隨筆》卷五

筆架筆筒

羲之有巧石筆架，名扈班；獻之有斑竹筆筒，名裘鍾。

《南村隨筆》卷五

法書名畫

黄山谷云：『日對古人法書名畫，可撲面上三斗俗塵。』

《南村隨筆》卷六

程 哲

字聖跂。安徽歙縣人。清康熙、雍正間任寧遠知州、鹽運司運同。王士禛門人，嘗爲校刊《分甘餘話》。喜藏書，家有七略書堂。善鑒圖畫尊彝，所蓄甚富。《蓉槎蠡説》十二卷，乃作者讀書筆記，仿《分甘餘話》體例，雜記見聞心得。此據上海古籍出版社《續修四庫全書》影印清康熙五十年（1711）程氏七略書堂刻本整理收録。

之火，香數日不絕。宜乎天台文人感通也！

右軍書《黃庭》，感天台神降。李陽冰篆『鄂』字作四口，空中鬼爲之哭。書臻聖品，直格幽昊，而絳州《碧落》，何用假托仙篆爲？唐籍没太平主，咸陽老嫗竊右軍《樂毅論》，吏搜捕急，投

《蓉槎蠡説》卷一

《東皋雜録》：『漢碑額多篆，身多隸；隸多凹，篆多凸。《張平子碑》，額與身皆篆。三代鍾鼎文，隱起而凸，曰款，以象陽；中陷而凹，曰識，以象陰。印章陽曰朱文，陰曰白文。太初歷，色上黃，數用五，印文不足五字，以「之」字足之。』

《蓉槎蠡説》卷二

三一〇

法書題名首尾紙縫間，曰押縫，又曰押尾。後人以草記自書，曰押字。《孫公談圃》：『先朝書

狀簡尺多用押字，非自尊，從簡省代名也。』劉莘老、蘇子容得張安道書，但著押字，不稱名。畢文

簡與萊公帖，尾用押字，下加拜咨，皆以押字代名。按：《東觀餘論》：『唐文皇令群臣上奏，任用

真草，惟名不得草，遂以草名爲花押。』

《世説》：魏武過曹娥碑，碑背八字，問楊修解否，曰解。戒修未可言，行三十里，各條記同

焉。而《异苑》則云：魏武見而不能了，問群寮，莫有解者。汾渚浣婦指第四車解，禰衡即以離合

義解之。婦即娥靈也。《典略》又云：魏文世子時，歷陳太丘碑，碑題此八字，思之不解。問德祖，

答曰：『陳寔墓，蔡邕文，鍾繇筆。此絶妙好辭也。』魏文曰：『才與不才，相校四十里。』劉孝標

以爲魏武、楊修未嘗過江，以《典略》爲正。按：一事也，既曰孝娥碑，又曰太丘碑；既曰德祖

解，又曰正平解；又曰思三十里，又曰不四十里。信如孝標以《典略》爲正，則撰碑文者中郎

也，而題八字者又誰何也？《别傳》：禰同黄射〔按：黄射爲黄祖長子，與禰衡善。射音亦〕見道

間伯喈碑文，歸後黄恨不令吏錄之。正平曰：『吾一過已闇識，惟第四行中磨滅兩字，不分明。』援

筆書之，初無遺失，惟兩字空不著。

今筆故者往往失不見，府吏千百輩，用筆至多，每不知所之，論者謂鬼取之判冥。按：介休王第暫借霹靂車耳，而冥判乃斂人所棄。又職官署大辟罪案訖，必毀其筆，醫工取之，燒灰治驚風及童子邪氣。敗筆有此兩用。

<div align="right">《蓉槎蠡說》卷九</div>

杜詩：『陳倉石鼓文已訛，大小二篆生八分。』蓋八分悉由大小篆而出。而張懷瓘則云：『本楷字，漸若八字分散，故名八分。』蔡文姬則云：『臣父言：割隸字八分取二分，割李篆二分取八分，故名八分。』以二說考之，蔡說較是，杜句正取蔡說也。

<div align="right">《蓉槎蠡說》卷十二</div>

袁棟

(1697—1761)

字國柱，號漫恬，別署玉田仙史。吳江（今江蘇蘇州）人。工詩詞，善書畫。著有《漫恬詩鈔》《書隱叢説》等。

《書隱叢説》十九卷，乃讀書筆記，多抄撮成説，間附己論。袁氏中年後閉門潛志，肆力于經史子集，遇有所得或有疑義，輒反覆推詳，撮其胸中欲吐之衷，迅筆而録。此據上海古籍出版社《續修四庫全書》影印清乾隆刻本整理收録。

《岣嶁碑》

南岳《岣嶁碑》，昌黎有『千搜萬索』之嘆，劉禹錫謂此碑流迹已久。有云山崩後埋没于碧雲峰下，宋嘉定中，蜀士因樵夫引至其所，以紙打其碑，刻于夔門觀中，後亡。又有得模刻于嶽麓書院者，潘稼堂曰：『岣嶁碑者，岳山實無此刻，嘉靖間始出，長沙守刻之岳麓。篆體奇异，箋釋支離，識者有贗鼎之疑。今反取岳麓本翻刻置此，當爲山靈所笑也。』

《周處碑》

無錫《周氏家譜》中載晉周處碑一則，云是陸機所撰，王羲之書，現立于義興。讀者致疑焉，謂陸與王异世，不應一撰一書也。予意平原撰文，右軍後日書之刻石，無不可也。考其年月，周處與陸機同歿于晉惠帝時，而周實先焉，陸之撰文，亦無不可。《士衡文集》有《周孝侯墓碑》一道，但末云『建武元年贈官，大興二年窆葬』。元帝時，陸已歸泉矣，不應更有此語也。況處及齊萬年戰敗而死，而碑云『因疾增加，奄延館舍』，何也？

銅雀硯

余前得一銅雀硯，形制如常，并不類瓦，直是磚礨，但紋理極細。腹有七字，曰『大魏興和二年造』，字甚古樸。額有宋柯九思一銘，云『土以成質，金以成聲。陶于水火，得石之精。藏之山堂，永壽吾銘』，筆亦遒勁。興和乃東魏孝静帝紀年，雖非銅雀真瓦，已是古物。中有微凹，聚水不涸，且可隆冬不凍，宜乎柯之寶而銘之也。考《鄴中記》曰：『古磚大者方四尺，上有盤花鳥獸紋、「千秋萬歲」字。』其紀年非天保則興和，蓋東魏、北齊也。」又宋刺史李琮，元豐中于丹陽郡不疑家，得唐元次山家藏鄴城古磚硯，曰『大魏興和二年造』，則已爲唐賢所珍矣。

叠字

鐘鼎篆書，重迭字皆不複書，但側書『二』字于下。石經、八分亦然。今之真、草，莫不由之。或曰『二』乃古文『上』字，言字同于上，省複書也。《石鼓文》『旭日杲杲』，但于『旭』下作二點，借『旭』之『日』爲下字。今之印章，亦有用此例者。

《書隱叢説》卷九

石經

漢靈帝熹平四年，蔡邕書丹，立于太學門外，此初刻也。魏正始中，又立古、篆、隸三體石經，此二刻也。劉曜入洛，焚毁過半，魏世宗補之，此三刻也。唐天寶中，刻《九經》于長安，《禮記》以《月令》爲首，此四刻也。文宗時，立石于國子監，《九經》并《論語》《孝經》《爾雅》，共一百五十九卷，此五刻也。五代孟昶在蜀刻《九經》，最爲精確，朱子《論語注》引石經者，謂孟蜀石經也。宋淳化中刻于汴京，今猶有存者。

洛陽魏文帝九花樓殿《書隱叢説》卷九

古碑幸存

漢魏古碑多在關洛，山東大成殿亦多漢隸，而後世之殘剥者，不一而足。洛陽魏文帝九花樓殿基，悉是洛中故碑礨之。五代時，劉鄩守長安，取古碑甃城。宋姜遵毁漢唐以來碑碣，代磚甓營浮圖；又韓縝修霸橋，民磨碑石以供；向拱鎮長安時，民多鑱削其字。元僧楊璉真伽毁碑刻，以爲

浮圖。明太祖登基金陵，悉取六朝舊碑，砌作御道；又秦雍地震，山川崩陷，碑石多摧碎。本朝雍正中，山東大成殿災，煨燼之餘，漢碑亦有成死灰者。古碑之幸存于今世者，不過千百之什一，況重之以災變隕落乎？以見古物之難護持也。薦福雷轟而重束之以堪摹者，又其不幸中之幸者矣。

《書隱叢說》卷九

飛　白

字有飛白體，篆、隸俱有之，不獨草書也。王隱云：『飛白，變楷制也。本是宮殿題署，勢既遒勁，文字宜輕微不滿，名為飛白。』如今之所謂渴筆、沙筆是也。唐人好作禽鳥花竹之像；宋仁宗好飛白，以點畫象形物；元人好寫飛白石、飛白竹。今市井中以勾白成字，中填花木、人物，且以五言詩或七言詩，每字圖戲劇以為玩者，往往佈滿虛市間矣。

《書隱叢說》卷九

歙　硯

歙石硯出徽州歙縣，龍尾為佳，有金星、銀星等名。其最佳者，在歙縣獄內井底水中。其色有藍者，金銀星尤顯，且潮潤異常，比龍尾更勝。今井中有三足蟾蜍守之，入者畏其毒，不敢下取，所以百年之內竟無聞焉。豈蟾蜍之護此石而待時以出耶？抑石亦有時而盡，而蟾蜍為之藏其拙耶？

《書隱叢說》卷十二

《曹全碑》

《曹全碑》在漢隸中最爲完好，明萬曆時出于郃陽，碑尾但署『中平二年十月丙辰造』，不著書人姓名。今摹漢隸者，盛行此碑，以其完好易摹且筆勢飄逸也。今碑中間已有斷紋，『字景完』三字，『字』字之點及『完』字之勾俱不全，『景』字亦模糊，已不及幼時所見之全本矣。

<div align="right">《書隱叢説》卷十三</div>

蕭翼計賺不足信

沈存中云：『唐太宗力購羲之真迹，唯《樂毅論》乃右軍親筆鐫之于石，遂爲昭陵殉葬。後温韜盜發，其石已碎，用鐵束之。皇祐中，在高安世家。』李君實云：『世以爲《蘭亭》入昭陵，正坐此帖之誤。《蘭亭》開皇中已爲秘寶，江都隨行，久付烈焰。蕭翼計賺之說，傳奇幻語，烏足信也？』《南部新書》又爲歐陽詢詐求，非蕭翼也。

<div align="right">《書隱叢説》卷十三</div>

印　文

漢、唐、宋衙署印文多是小篆。明皆九叠篆，世謂之『九曲篆』，唯總兵則柳葉篆。曆日印文七叠，御史印文八叠。凡印字取成雙，其不及雙者，足以『之』字。其印形皆方，大小有差。雜職衙

門形稍長不方，謂之『條記』。本朝則用半滿半漢文，漢文仍九疊，總兵仍用柳葉篆。欽差、督撫及學臣等，俱長印不方；唯布政司及府、州、縣官用方印，謂之『正印官』。佐雜亦用長印，并有無滿文者，直用楷書著姓名于上，謂之『條記』云。乾隆中，俱易小篆，其半俱易清篆。清篆，新製者也。

真隸八分

郭忠恕云：『小篆散而八分生，八分破而隸書出，隸書悖而行書作，行書狂而草書聖。』庚肩吾云：『隸體發源秦時，隸人下邳程邈所作，始皇見而重之。以奏事繁多，篆字難製，遂作此法，故曰隸書。今時正書是也。』趙明誠云：『誤以八分爲隸，自歐陽公始。』朱竹垞帖跋云：『唐張懷瓘言篆、隸、行、草而不及真書，蓋以隸爲真也。然竊疑漢代無真書，工之自太傅始，當時楷法雖精，章奏之外，未大行于世。迨晉帝王方用正書，而衛夫人圖《筆陣》，有「真書去筆頭二寸一分」之語。然則真書當別標一目，未可牽混入隸之一門也。』觀此數説，未知今之真書，即隸書耶？未知有古隸、今隸之別，以八分謂之古隸，以楷法謂之今隸耶？分自八分，隸自隸，而真自真耶？未知隸書與真書相近，故前名隸而後名真耶？未知有古隸、今隸

事迹不詳，清人。

《西園隨錄》不分卷，乃作者讀書筆記，于典籍中擇要摘録，按文章、書契、字畫、碑帖、治道、官制、選舉、科場、祭祀、刑法、兵制、技藝、品學、性理、格言、鬼神、神仙、佛道、飲食、天文、地理、五經、四書、詩詞，分類編次，亦略加評議。此據臺灣文海出版社《清代稿本百種匯刊》影印稿本整理收録。

　　倉頡生而能書，及長，登陽虛之山，臨洛水之汭，靈龜負書，丹甲青文，倉帝受之。遂窮天地之變，仰觀奎星圓曲之勢，俯察龜文鳥羽山川指掌，而創文字。文字成，天爲雨粟，鬼爲夜哭，居陽武而葬利鄉。　　論字學者，皆謂始于倉頡，而不謂始于伏羲。按：倉頡爲黃帝史官。或伏羲製字，而至倉頡大備與？

　　《法苑珠林》：造書凡三人，長曰梵，其書右行；次書佉盧，其書左行；少者倉頡，其書下行。佉盧，人名。

書制有六：一曰象形，謂象日月形體而爲之；二曰會意，如止戈爲武，人言爲信，會合人意
也；三曰轉注，如考、老之類，建類一首，文意相受，左右相注，故名轉注也；四曰處事，如人
在一上爲上，人在一下爲下，各有其處，事得其宜，故曰處事也；五曰假借，謂令、長之類，一字
兩用也；六曰調聲，如江、河之類，皆以水爲形，以工、可爲聲也。故天下義理必歸文字，天下文
字必歸六書。

又賈公彥疏云：書有六體，形聲實多。若江、河之類，是左形右聲；鳩、鴿之類，是右形左
聲；草、藻之類，是上形下聲；婆、娑之類，是下形上聲；圍、圃之類，是外形內聲；闉、衡
之類，是內形外聲。形聲之等蓋有六。

許慎《說文序》：黄帝之史倉頡，初造書契。依類象形，故謂之文；其後形聲相益者，即謂之
字；著于竹帛，謂之書者，如也。

《說文》：書有八體，一曰大篆，二曰小篆，三曰刻符，四曰蟲書，五曰摹印，六曰署書，七曰
殳書，八曰隸書。

《尚書序疏》：秦書有八體，一曰大篆，二曰小篆。及後新莽居攝，使大司空甄豐等校文書之
部，時有六書，三曰篆書，即小篆。下杜人程邈所作，五曰繆篆，所以摹印。《法書攷》：大篆者，
周史籀所作也。或曰柱下史始變古文，或同或異，謂之篆。篆者，傳也，傳其物理，施之無窮。《漢
藝文志》：《史籀》十五篇是也。以史官製之，用之教授，謂之史書，凡九千字。　小篆者，秦斯

所作，增損大篆籀文，謂之小篆，亦曰秦篆，天下行之。畫若鐵石，字若飛動，作楷隸之祖，爲不

易之法。其銘題鐘鼎，及作符節，至今用焉。

《晉書·衛恒傳》：秦既用篆，秦事繁多，篆字難成，即令隸人作書曰隸字。漢因行之。隸書

者，篆之徒也。按：隸書諸説不一，或云秦後盱陽變小篆爲隸書，或云程邈獄中所造。《韵會》辨

之最當，蓋古之隸書，即今之真書、行書也。周興嗣《千字文》：杜藁鍾隸。蕭子雲云：論草隸之

法，逸少不及元常，子敬不及逸少。任玠《五體序》云：隸則羲、獻、鍾、庾、歐、虞、顔、柳。

《爰歷》，書名。《説文序》：趙高作《爰歷篇》，所謂小篆是也。

孫過庭《書譜》曰：元常精于隸，伯英工于草，逸少兼之。此皆以真行書爲隸也。歐陽修《集

古録》，始誤以八分書爲隸。《書苑》云：蔡琰言，割程隸八分取二分，割李篆二分取八分，于是爲

八分書。任玠云：八分酌于篆隸之間，則隸之非八分可知。《唐六典》云：校書即正字。所掌字體

有五：一古文，二大篆，皆不用；三小篆，印璽旗旛用之；四八分，石經碑刻用之；五隸書，

典籍表奏、公私文疏用之。據此，益可信隸即今之楷書。《正字通》云：東魏大覺寺碑題曰隸書，

今楷字，亦其一證。

竹帛　　古無紙，有事或書竹簡，或書于縑帛，故云竹帛。《左傳注》：造刑書于竹簡。《史

記·孝文紀》：請著之竹帛，布告天下。《説文》：著之竹帛，謂之書。　　漢鄧禹云：願公明德，加

于四海。禹得效其尺寸，垂功名于竹帛耳。

汗青　古人以火炙竹簡，令汗出，取之書字，謂之汗青。

尺牘　木簡以書詞賦也，一尺之長，故曰尺牘。

周官保氏掌養國子，教之六書。漢制，太史試學童，能諷書九千字以上，乃得爲史。吏民上書，字或不正，輒舉劾。自《凡將》《元尚》《滂喜》諸篇，均失其傳。而《爰歷》《博學》爲閭里書師所合，入之《倉頡》篇中。許慎據以撰《說文解字》，古本部分，自一至亥者是也。顧氏《玉篇》本諸許氏，稍有升降損益。迫唐上元之末，處士孫（強）稍增多其字。既而釋慧力撰《象文》，道士趙利正擬撰《解疑》。至宋，陳彭年、吳銳、邱雍輩，又重修之。于是廣益者眾，而《玉篇》非顧氏之書矣。

八分不始于秦　《水經注》載，晉世河決，胡公石槨上有八分書，考其時，蓋周也。又考《莊子》云丁子有尾，李頤注云：謂右行曲波爲尾，今丁子二字，雖左行，皆有曲波，亦是尾也。

郭忠恕曰：小篆散而八分生，八分破而隸書出，隸書悖而行書出，行書狂而草書聖。

觀此二說，則八分不始于秦矣。

古人制字皆有名義，或象形而會意，或假借而諧聲，或轉注而處事，莫不有義存乎其間，故止戈爲武，反正爲乏，皿蟲爲蠱，見于《左傳》者不一。近世王文公，其說經亦多解字，如曰人爲之爲僞，曰位者人之所立，曰訟者言之于公，與夫五人爲伍，十人爲什，歙自明而爲盟，二戶相合而爲門，以兆鼓則爲鼗，與邑交則曰郊，同田爲富，分貝爲貧之類，無所穿鑿。有中心爲忠、如心爲

恕，朱晦庵説或取之。

六書合體爲字，上下左右，可以相易。如秋之與秌、龢之與酥，相易而音義同。惟重束爲棗，并束爲棘，日乘干爲旱，干從日爲旰，此則不可易，又不知何説也。

《西園隨録·書契類》

《唐書·柳公權傳》：公權在元和間書法有名，劉禹錫稱爲『柳家新樣』。《長編》：宋太祖謂陶穀曰『聞草制皆檢舊本，依樣畫葫蘆。』

《西園隨録·字畫類》

虞世南云：筆長不過六寸，真一，行二，草三，指實掌虛。

《西園隨録·字畫類》

趙文敏公孟頫以書法稱雄一世，畫入神品。其書，人但知自魏晉中來，晚年則稍入李北海耳。嘗見《千字文》一卷，以爲唐人字，絕無一點一畫似公法度，閱至後，方知爲公書。公自題云：『僕二十年來寫《千文》以百數，此卷殆數年前所書。』當時學褚河南《孟法師碑》，故結字規模八分。今日視之，不知孰爲勝也。回思自少歲入小學，學書不過漫爾學之耳，不意時人持去粥錢。又有人携錢若干緡以購之，可笑也。元貞二年某日子昂題。』則知公之書所以妙者，無帖不習也。又嘗見公題所畫馬云：『吾自幼好畫馬，自謂頗盡物之性。友人郭祐之嘗贈余詩云：「世人但解比龍眠，那知已出曹韓上。」曹、韓固是過許，龍眠無恙，當與之并驅耳。』然往往閱公所畫馬及人物、山水、

孫嶸

三二三

花竹、禽鳥等圖，無慮數百十軸，又豈止龍眠并驅而已哉！

王羲之墨迹，大內祇存六字『憑』『票』『發』『口』『十』『开』。

《西園隨録·字畫類》

王羲之《題衛夫人筆陣圖》：『紙者，陣也。筆者，刀鞘也。墨者，鍪也。水研者，城池也。心意者，將軍也。』

《西園隨録·字畫類》

郝經川論書云：『太嚴則傷意，太放則傷法。心正則氣定，氣定則腕活。腕活則筆端，筆端則墨住。墨住則神凝，神凝則象滋。無意而皆意，無法而皆法。』皆名言也。元人評書畫皆精當，遠勝乎宋人。

《西園隨録·字畫類》

袁裒云：『右軍用筆內擫而收斂，故森嚴而有法。（大）令用筆外拓而開擴，故散朗而多姿。』

《西園隨録·字畫類》

王初寮履道評：『東坡書者眾矣，劍拔弩張、驥奔猊抉，則不能無。于尺牘狎書，姿態橫生，不矜而妍，不竦而莊，不軼而豪。霽散容爽，霏霏如零春之雨，森嚴掩斂，焰焰如從月之星；紆

徐婉轉，纚纚如抽繭之絲。恐非學者所能知之。

《西園隨録·字畫類》

方遜志云：『杜子美論書則貴瘦硬，論畫馬則鄙多肉。此自其天資所好而言，非通論也。大抵字之肥瘦者有宜，未必瘦者皆好而肥者便非也。譬之美人然，東坡云：「妍媸肥瘦各有態，玉環飛燕誰敢輕。」』又曰：『書生老眼省見稀，畫圖但怪周昉肥。』此言非特爲女色評，持以論書畫亦可。

《西園隨録·字畫類》

鍾、張、二王書法不同

王僧虔云：『變古製今，惟右軍領軍爾。不爾，至今猶法鍾、張。』《書斷》云：『王獻之變右軍行書，號曰破體書也。』由此觀之，世稱鍾、王，不知王之書法已非鍾矣。又稱二王，不知獻之書已非右軍矣。譬之王降而爲霸，聖傳而爲賢，必能暗中摸索辨此，書字始有進耳。

《西園隨録·字畫類》

《洛神賦》

《松雪齋集》：『王獻之《洛神賦》，十三行，二百五十字，人間有一本，是晉時麻箋。紹興間，思陵力購，僅得九行，一百七十六字。至賈似道，復得七十四字。』

《西園隨録·碑帖類》

《蘭亭》

後邨題跋：『《蘭亭》定武石爲薛氏子竊去，今都城鬻者皆薛續本。』案：都穆《鐵網珊瑚》：『薛珦作帥，刻石易去。』《蘭亭續攷》：『《蘭亭》本有玉，有石，有棠梨版，木刻者佳。』《至正直記》：『賈秋壑得一砥砆石枕，光瑩可愛，欲刻《蘭亭》而患其小，有一鐫者以燈影蠆其字，宛如定武本，缺損皆全。賈開宴賞之，世號「玉枕蘭亭」。今稱「宕武」者，繆也。《蘭亭攷》：「一修城所得本，前有薛稷書，兩行十八字，後高宗取石入德壽宮。王仲信跋云：「此本西霞老道士云，長安政和中修故宮掘地得，其精神出正定本上。」」

《西園隨録·碑帖類》

法　帖

漢以後有碑刻而無法帖。帖本之行，其始于唐宋間乎？貞觀十三年，詔購右軍書，四方妙迹咸萃。褚遂良、王知敬等科簡于長波門外，計得二千二百九十紙。至宋《宣和書譜》凡二三，正、行已不可得，而所録者僅草書三百餘帖耳。《十七帖者》王羲之字。以卷首有『十七日』字，故名，即『貞觀內本』也。《蘭亭帖》者，王羲之之字。經一百十七刻，真贋莫辨，或曰唐太宗用以殉昭陵也。《昇元帖》者，保大七年摹自給曹參軍王文炳，而南唐後主更命徐鉉增訂也。《淳化閣帖》者，宋太宗詔侍書王著臨搨，卷末各有篆題是也。《絳帖》者，尚書郎潘思正〔按：師旦。〕易官帖爲石本是

也。《潭帖》者，慶曆中劉丞相帥潭日屬慧照希白摹官帖而補以王濛、顏真卿諸書是也。《臨江帖》者，元祐間劉次莊以家藏閣本，附以釋文，重鐫于戲魚堂是也。《黔江帖》者，秦世章壁古帖于黔江之紹聖院是也。自後有《鼎帖》，有《武岡帖》，有《大觀帖》，有《群玉堂帖》，有《家塾【按…或爲姑孰之訛。】帖》，有《太清樓帖》，有《續閣帖》，有《紹興監帖》，有《星鳳樓帖》，有《玉麟堂帖》，有《寶晉齋帖》。其在明也，有周憲王《東書堂帖》，有晉莊王《寶賢堂帖》，有昭懿王《復齋帖》，有董其昌《戲鴻堂帖》，有王肯堂《鬱岡齋帖》，有文徵明《停雲館帖》。其餘瑣瑣，殆不足錄矣。汪達曰：『《閣帖》本木刻中有銀印痕，歷久不裂。其墨乃李廷珪製，黑甚如漆。其字精明而中映，比諸刻爲肥。』劉潛夫曰：『《閣帖》真本，可辨有數條：墨色，一也，卷數、版數字相聯，二也；行數字比帖中字皆大而濃，三也，裝背皆使每版行數有多寡，而決不肯剪裁湊合以失真，四也。』淳化官本今不多見，其次《絳帖》最佳，而舊本今已難得。今本第九卷內尤多誤筆。其他源流，若歐陽修之《集古錄》、趙德麟之《金石錄》、都穆之《金薤琳琅》、趙涵之《石墨鐫華》，所載最詳。蓋自蒼頡作字以來，形如科斗，周宣王時史籀作大篆，名曰篆籀，秦李斯增損大篆作小篆；程邈易篆爲隸，而書法日趨簡便，王次仲改隸爲楷，漢蔡邕去隸八分取二分，去小篆二分取八分，名八分書，又自爲飛白書，張伯英以草聖名，而劉德昇又創爲行草。古今書法，不外真、行、草三種，鍾繇尚矣。王右軍名羲之。字逸少。集書家大成，《蘭亭》《聖教序》之行書，《樂毅論》《道德經》《黃庭經》之楷書，盡善盡美。王子敬獻之，大令書如河朔少年，舉體輕便，《玉版十三

行》。智永爲逸少之七代孫，克嗣家法，與鍾繇、二王、歐、虞、顏爲七家，合楷法。歐陽詢信本率更，虞永興世南、顏魯公原本二王，自立一家；褚遂良字裏金生，行間玉潤；柳誠懸公權眞、行兩絶，楷法尤倍。在宋則蔡端明襄、米南宮襄陽、芾、元章爲可法。蔡婉勁而姿態有餘，南宮出入規矩，恒得意于畦徑之外。趙吳興孟頫、子昂，蘇東坡，明祝允明、文徵明、董其昌思白，心得之法，又各不同，大抵皆江漢之支流也。

<div style="text-align:right">《西園隨録・碑帖類》</div>

陝省碑洞各碑名

唐明皇孝經。八分書。

唐陀羅尼經。石桂子維則書。

牧愛堂。朱子書。

游師雄墓誌。邵龥。小楷。

山高水長。四大字。毛會建書。

吳道子觀音。新摹刻。

華岳題名記。海寧陳永禧書。

晉文煜集歐陽詢書文廟改正位次記。

遊城南詩十首。王阮亭作。

呂祖像。

準提像。

張仙像。

小竹蘭圖。

以上小經樓。

中書門下牒。

顏氏家廟神道。顏真卿。

文宣王大〔成〕門記。冉宗閔書。

説文偏傍字源篆碑。

元聖文宣王贊碑陰姓氏。

文宣王廟記。昭吉行書。宋建隆年。

草千字文。懷素。

實際寺隆闡法師碑。懷惲及。

嶧山碑。李斯篆。淳化年摹古。

心經。有佛像。

摩利經。袁正己書。

清靜護命經。宋龐仁顯書。

慎刑文。宋廬經。

慎刑箴。宋廬經。

董思白徐公家訓。

京兆府石經記。安宜三書。

京兆府學田記。

擬休上人怨別詩十八體篆。宋釋夢瑛。

古柏行。無名氏。類顏魯公草書。

法琬師碑。唐劉欽日楷書。

梅花堂。三大字。余子俊書。

陰符經。宋郭忠恕篆書。

小學規。裴衿書。至和年。

源頭活水。四大字。錢浩書。

夫子廟堂記。宋夢瑛臨柳。

邠國公功德銘。楊承和。

御史臺精舍碑陰姓氏。梁昇卿八分。

灞□詩。

以上東廂。

柳公權元秘塔碑文。即大達法師碑。

陁羅尼。唐元和年。

乾綱重地。四大字。

太華。二大字。高鑄

楚金禪師碑。顏真卿書。

讀書箴。錢陳羣書。

高生侍序。夢瑛書。

京兆府學記。

張旭千字文斷石。

先塋記。李陽冰。

草書心經。萬鈞□□。

道因碑。歐陽通書。

肚痛帖。懷素書。

格言。康熙年。□□書。

天魁山。子昂。

大智禪寺碑。史維則八分書。

贈夢瑛詩。釋正蒙書。

不空碑。即和尚碑。唐徐誥書。

三墳記。唐李陽篆墓誌。

宋聖教序。釋雲勝八分。

靜己草書。大中祥符年。

大元宣聖廟記。碑陰姓氏。

大金教養碑。楊煥書。

藏真帖。懷素草書。

中書劄子。景祐年。

定襄郡王書稿。即爭坐位帖。

半截碑。釋大雅集王。

關帝詩竹。

五岳真形圖。

篆千字文。袁正己篆。碑陰皇甫儼序。

聖母帖。懷素草書。

學田記。

以上西廂。

安宜之移石經記

静觀自得。四大字。

因近。二大字。

格言。賈司馬刻沈荃跋。

陽關圖。

小九成宮。

多心經序。

郭公紀行詩。明人。

麻姑仙像。

龍陽觀正直詩。美人東行記。

以上附在孟子新廊。

學使諭陝西官司諸生檄教條全付。

王維風雨竹。

孫嶸

百壽圖。

昌黎五箴。　李舜篆書。

白衣觀音像。

赤壁賦。　澹泊堂主人草書。　乾隆五年。

御筆雀。

聖人像。

以上聖教亭。

御書全部。　龍亭。　不另開目。

淳化帖一套。　敬一亭搨本。　釋文。

草訣百韵歌。　達禮善書。

延吉堂咏物詩。

九成宮全付。

爲善最樂。　四大字。　朱昂書。

月桂圖。

文昌魁星像。

小右梅圖。

淡然。二大字。平軒書。

世祖天尊像。

三元圖。

華山詩八首。張應鰲作。

間居皋詩。何承勛作。萬曆年。

永樂敕諭進士王志。

觀京兆府學古碑詩。高鎬、劉仲游。

積善。永壽王書。

徐用撿詩。萬曆年。

望華嶽。陳愬正詩。

興慶池詩。喬大理□。

學使陸德元勸學詞。

小陰隰文。乾隆年。

三星圖。

學使許孫荃搜遺書恭賦。

淵靜先生傳贊。成儀年。

孫　蟓

奉安考亭先生洞霄宮文。

文廟碑林。

菊帖。　黃庭。

無量神像。

張子西銘。

修棧道一律。　咸寧人作。

雲軒。　二大字。　永□王書。

培風堂詩十六首。　何金作。

雜咏十首。　師念祖。

小幅西安作。　蔡叔元。

函谷關。

小三友圖。

九九消寒圖。

東坡詞。　平軒書。

東園記。　祖允焜。

喜雨亭。　鄂制府。

唐句。□□聖祖御墨。

聖駕西巡恭賦。盧紀。

教子歌。孫能寬。

盧詢書札一小方

墨繡堂。三大字。

種栢記。

菊記。

觀昭陵六駿詩。以上三種，孫應鰲。

郭廷槐詩。

多心經。

金丹四百字。朱敬鑑。

雙節録。

不自棄文。武□草書。

小草訣歌。

千字文。朱敬鑑。

鷺濤風彩。四大字。

孫　嶸

申時行卷魔文。

白水外城記。　嘉靖年。

天馬賦。　米芾。

浣溪紗□。　篆書。

馬司溫公格言。　對聯。

秣陵詩。　董玄宰。

百首梅花詩。　盧景平草書。

澤被鄰封。　德政碑。

華山圖。

文公家訓。　孫能寬。

通濟渠碑。　張攀書。

去思碑。　武□□學使。

金剛經。　朱敬鎡。

雨蘭。

風竹。

太白山記。　以上三種，賈鉉。

翰墨奇觀。四大字。

關中十八景圖。朱集義。

遊牛頭寺詩。達禮善作。

送子觀音。

獨立朝岡圖。

三聖母像。

文廟諸碑記。駱天驤書。至元年。

大方元煥。草書。

小方元煥。草書。

劉處士墓碣。張嶽八分。

小太白圖。

壽萱。永壽王書。

惜字條規。宋字戩。

千字箴。王鐸。

無名詩。

福壽。二大字。

孫嶸

中和。陶桂大字二。

魚龍變化。四大字。

鄉貢進士。

折桂。二大字。

禹迹圖。

華夷圖。

進士。二大字。左思明。

碑林石刻目録。柳雲培。

童子拜觀音。

果親王遠上寒山詩。

太上感應篇。王道震。

保舉職名碑。

松壽鶴圖。

關夫子坐像。

文廟圖。孫能寬。

聖諭圖解。

孝子李澄傳。

賈尚書補《孟子》石經。

瑞蓮詩圖。

重修碑洞碑記。

大學一副。

鄂方伯子北闈高捷序。

陰隲文。　朱囗。

華山記。　易大鶴。

李孝子碑。

李氏哭夫詞。

王豫嘉棧道。　此只是截取序中二字。

太白山圖。

殷蘭行亭。

正己格物說。

小詩四首。　蔡叔元。

關夫子行像。

孫嶸

党崇雅格言。

果親王望太白積雪。

水靜堂。

寧靜致遠。

訓飭士子。御筆。

果親王溫泉詩。

御製賜畢中丞賞雨詩。

御賜臨米字。

御賜臨董字。

斗方聖教。費中錄摹。

雙松。

以上新修房。

通共計二百四十三種。

《十三經》

易。九扇。

書。十扇。

詩。十六扇。

周禮。十七扇。

儀禮。二十扇。

禮記。三十三扇。

五經文字。十扇。

春秋。六十七扇。

公羊。十七扇。

穀梁。十六扇。

孝經。一扇。

論語。七扇。

爾雅。五扇。

孟子。十七扇。

通共計貳伯三十五扇，又補缺十三種在外，全。

《西園隨録·碑帖類》

石鼓考

以石鼓爲周宣王獵碣者，韓愈、張懷瓘、竇臮也。謂文王鼓，至宣王而鐫以詩者，韋應物也。謂成王鼓，以左傳岐陽之搜證之者，程琳、董逌也。謂文宣王時史籀書者，蘇軾、趙明誠也。斷爲

秦鼓，合于秦行秦權，又以岐陽秦地，秦好田獵，是詩作于獻公前，襄公後者，鄭樵、鞏豐也。歐陽公辨：

漢桓、靈帝時，金石多磨泐，此文細而鋟淺，不應二千年尚在，又字法古，詞與《雅》《頌》同。

漢多博古奇之士，不應略而不道。又《隋藝文志》〔按：《隋書》曰《經籍志》。〕及始皇刻石、婆羅門、外國書，不應獨無石鼓，遺近擴遠。其說似矣。至金時，馬子卿則辨爲宇文周物。

焦竑亦以《蘇綽傳》證之，云周文十一年狩岐陽，孝武保定元年再狩岐陽，命綽仿《大誥》，則詩體仿周可知。然此亦影響臆度之辭耳。但案：鼓文有『吳人隣㕚，朝夕警愓』之語，周宣王時，吳未通中夏，安得有此文？周之文武無『藝祖』稱，而鼓文又云『進獻用特，歸格藝祖』。嘗觀宇文《祭河神誥》，自稱其先世爲藝祖，且周與陳接壤，陳建國吳地，故應有吳人之戒。由此以言，以石鼓爲宇文周物，未爲無見。如執小篆，科斗以定是非，則六朝人或亦有善摹之者，不可知也。元馬虛中絕句云：『獵碣鐫功事惘然，摩挲□石卧寒烟。昌黎已道文殘闕，又較昌黎五百年。』令人涵咏無盡，并書之以俟博雅者。

石鼓文云：『我車既攻，我馬既同。』又云：『其魚維何，維鱮維鯉。何以貫之，維楊與柳。』

惟此六句可讀，餘多不可通。

《西園隨錄·碑帖類》

朱竹垞石鼓文跋

石鼓籀文雖與大篆、小篆異，然離鐘鼎款識未遠，其爲三代之物信矣。而諸家或疑之，馬子卿

至謂宇文周物，誠儈父之言也。十鼓向缺其一，皇祐間始得之，歐公見之最早，文存四百六十五字

爾。薛尚功則云歲月深遠，缺蝕殆盡，今款識所在，乃得之前人刻石者。方之永叔，僅多二字。胡

世將《資古紹志錄》云，所見者先世藏本，在《集古》之前，僅益九字。至潘恬山作《音訓》時，胡

止存三百八十六字而已。楊用修謂從李賓之所得唐人搨本，多至七百有二字，又言及見東坡之本，

人多惑焉。愚考第三鼓，潘氏《音訓》有「邀衆既簡」句，《古文苑》脫「邀」字，有「衆」字，用

修不取，易以「六師」二字。第四鼓，潘本有「四馬其寫，六轡□驚」句，「驚」上脫一字，《古文

苑》本「驚」作重文，用修亦不取，更以「六轡沃若」。第五鼓，「霝雨」上，《古文苑》有「淒淒」

二字，薛氏、施氏本則有「天」字，用修亦不取，增「我來自東」四字。夫《車攻》狩于東，故云

「駕言徂東」「東有甫草」。若岐陽在鎬京之西，豈得云「我來自東」乎？至于第六鼓，因民間窪以爲

曰，其上漫漶。以諸鼓驗之，每行多者七字，少者六字。此鼓行僅四字，上皆缺二三字。用修每行

增一字，強之成文。又如第七鼓，用修增益「徒御嘽嘽，會同有繹，或群或友，悉率左右，以燕天

子」，咸與《小雅》同文，不知鼓文每行字有定數，難以增益。尤有異者，鼓有「旲」文，郭氏云恐

是「臭」字，古老反，大白澤也。用修遂以惡獸白澤入正文中，其亦欺人甚矣！《石鼓歌》中云⋯

「家藏舊本出梨棗，楮墨輕虛不盈握。拾殘補缺能幾何？以一涓埃裨海嶽。」夫以歐陽、薛、胡諸家

所見，止四百餘字，若賓之本有七百餘字，拾殘補缺亦已多矣，賓之不應爲是言也。子瞻之詩曰⋯

「韓公好古生已遲，我今況又百年後。強尋偏旁推點畫，時得一二遺八九。模糊半已似瘢胝，詰曲猶

能辨跟肘。』子由和之，有云：『形骸偃蹇任苔蘚，文字皴剝因風雨。字形漫汗隨石缺，蒼蛇生角龍折股。』夫用修之本既得自賓之，傳自子瞻，是子瞻克見其全，子由亦得縱觀，二蘇又不應爲是言也。杜詩有云：『陳倉石鼓久已訛。』韋蘇州詩曰：『風雨缺訛苔蘚澀。』而韓吏部歌曰：『公從何處得紙本？毫髮盡備無差訛。』又曰：『年深豈免有缺畫。』則石鼓在唐時已無全文，故吏部見生之紙本，以爲難得也。吳立夫詩亦云：『岐右石鼓天下觀，駱駝載歸石盡爛。』夫以唐、宋、元人未見其全者，用修獨得見之，此陸文裕亦不敢信。由石鼓而推之，用修他所攷證，亦不能已于疑，無惑平陳晦伯有《正楊》一編矣。

《西園隨錄·碑帖類》

岐陽石鼓初散于野，鄭餘慶始移置孔子廟中，韋應物、韓退之皆有詩。韋曰：『宣王之臣史籀作。』韓曰：『周綱陵遲四海沸，宣王憤起揮天戈。大開明堂受朝賀，諸侯劍佩鳴相磨。搜于岐陽騁雄俊，萬里禽獸皆遮羅。鐫功勒成告萬世，鑿石作鼓隳嵯峨。』歐陽文忠公云：『應物以爲文王之鼓，至宣王刻詩爾。退之直以爲宣王之鼓，且云自漢以來，博古好奇之士皆略而不道。隋氏藏書最多，其志所錄，秦始皇刻石、婆羅門、外門書皆有，而獨無石鼓文，遺近錄遠，不宜如此。況傳記不載，不知二君何據而知爲文，宣之鼓也。』又按：蘇最《載記》云：『石鼓謂周宣王獵碣，共十鼓，其文則史籀大篆。』唐章懷太子注《後漢書》云：『今岐州石鼓銘，凡重言者，皆爲二字。』蘇最，貞觀中吏部侍郎，在退之之先。退之以爲宣王之鼓者，豈以最所載爲據耶？歐陽公又云，其文所見者四百

六十五，磨滅不可識者過半。予得唐人所錄本，凡四百九十七字，其文皆可讀，所言大率皆漁獵事。

其文有『天子永寧，日維丙申』之語，既有天子之稱，則決非文王之詩也。近時韓公元吉以左氏言成有岐陽之搜，又以鼓爲成王時物。然左氏雖言成之搜獵，刻石紀事，初無明文，恐未可遽然便以爲成王時物也。見宋張淏《雲谷雜記》。

《西園隨録·碑帖類》

禹　碑

徐靈期《衡山記》：『夏禹導水通瀆，刻石書名山之高。』劉禹錫寄呂衡州詩云：『傳聞祝融峰，上有神禹銘。古石琅玕姿，秘文龍虎形。』崔融云：『于鑠大禹，顯允天德。龍畫傍分，螺書匾刻。』

韓退之詩：『岣嶁山尖神禹碑，字青石赤形模奇。』又云：『千搜萬索何處有，森森綠樹猿猱悲。』

又王象之《輿志紀勝》云：『禹碑在岣嶁峰，又傳在衡山縣雲密峰。宋嘉定中，蜀士至其所，以紙打其碑七十二字，刻于夔門觀中，後俱亡。』近張季文僉憲自長沙得禹碑，凡七十七字，是宋嘉定中何政子模刻于嶽麓書院者。斯文顯晦，信有神物護持哉！其文云：『承帝曰咨，翼輔佐卿。洲渚與登，鳥獸之門。參身洪流，而明發爾興。久旅忘家，宿嶽麓庭。智營形折，心罔弗辰。往求平定，華岳泰衡。宗疏事裒，勞餘伸禋。鬱塞昏徒，南瀆衍享。衣制食備，萬國其寧，竄舞永奔。』

《西園隨録·碑帖類》

劉堅

字青城。錫山（今江蘇無錫）人，約生活于清康熙、乾隆間。

《修潔齋閑筆》八卷，乃讀書抄撮之文。作者閑時披覽說部，有會于心輒錄之，多記典故字義。

是書初爲四卷，清乾隆六年（1741）刊刻，十餘年後復增益四卷。此據上海古籍出版社《續修四庫全書》影印清乾隆六年刻增修本整理收錄。

文字

倉頡造書，形立謂之文，聲具謂之字。許叔重云：『獨體爲字，合體爲文。』〔按：《說文解字·叙》云：『蓋依類象形，故謂之文；其後形聲相益，即謂之字。』故許慎所言應是獨體爲文，合體爲字。意義正相反。〕李登云：『物相雜故曰文，文相滋故曰字。』

　　　　　　　《修潔齋閑筆》卷三

臨 摹

置紙在旁，觀其大小、濃淡、形勢而學之，曰臨；以薄紙覆上，隨其曲折，婉轉用筆，曰摹。

《修潔齋閑筆》卷三

八 分

蔡文姬云：『臣父言，割隸字八分取二分，割李篆二分取八分，故名八分。』杜詩：『陳倉石鼓文已訛，大小二篆生八分。』蓋八分悉由大小篆而出，其說本諸蔡也。

《修潔齋閑筆》卷六

大 書

仁宗時，契丹獻八尺字圖求書，博士未能，詔徵善大書者。有僧請爲方丈字，以沙布地爲圖字，張圖于上，束氈爲筆，漬墨倚肩，循沙而行，或脫袈裟，投墨甕中，擲以爲點。遂賜紫衣。

《修潔齋閑筆》卷六

劉 堅

江　昱（1706—1775）

字賓谷，號松泉。儀征（今江蘇揚州）人。嗜學，通訓詁，嗜金石。著有《韻歧》《松泉詩集》等。

《瀟湘聽雨錄》八卷，乃作者奉母寓湘時所撰筆記，掇拾見聞，考訂故實。因卷中大半與弟蔗畦所共，以對床聽雨兄弟故事，所以名書。此據上海古籍出版社《續修四庫全書》影印清乾隆二十八年（1763）春草軒刻本整理收錄。

衡人書字，多以意增偏旁，日月五行，任情驅使，山水人物，隨手增加。如渣，查江。煌，竈王。燦，同禄。燋，傾瀉金銀。橪，窓，樗，亭。棋，器具。銛，銅鐵生板。鋤，鼎，壒，軋，自己。唸，念誦。嫅，稱人母。婘，女眷。嬡，稱人女。狋，羊。猇，兔。貃，鹿。貓，苗民。纙，紗羅。芯，燈心草。筴，快飯夾也。趨，爬。碼，馬頭濟渡處。若此之類，不可枚舉。牙儈吏胥，固通行無忌，縉紳冠履，亦從俗難移。至書『大小』，『大』字必加點而讀爲『太』；書『太極』，『太』字必不用點而

讀爲『大』，真屬不解。以及江張、吳胡、王黃、營雲、訓順、近正、鄧段、學若、極其、同音無

別；而亨讀鏗、青讀槍、整讀梗、墓讀夢、樂讀羅、石讀霞、成姓讀咸、易姓讀亞、土音之訛，又

無煩深責矣。

禹碑，晉徐靈期《衡山記》云：『雲密峰有禹治水碑，皆蝌蚪文字。碑下有石壇，流水縈之，

最爲勝絶。』陳田夫《南岳總勝集》云：『雲密峰半有禹碑，禹王至此。量之，高四千十丈，皆蝌

蚪之書。曩有樵者見石壁有兩蚪，相交碑上，雙睛掣電，字石光瑩，目不可正視，怖畏，走之不已，

此後了無見者。』楊慎《升庵集》云：『劉禹錫詩：「傳聞祝融峰，上有神禹銘。古石琅玕姿，秘文

龍虎形。」崔融云：「于鑠大禹，顯允天德。龍畫傍分，蝶書匾刻。」韓退之詩：「岣嶁山尖神禹碑，

字青石赤形模奇。」又云：「千搜萬索何處有，森森綠樹猨猱悲。」古今文士，稱述禹碑者不一。蓋

劉禹錫徒聞其名，未至其地。韓退之至其地矣，未見其碑也；崔融則似見之，蓋蝶書匾刻，非目

睹不能道也。宋朱、張尋訪不獲，後朱子作《韓文考異》，遂謂退之詩爲傳聞之誤。王象之《輿地紀

勝》云：「禹碑在岣嶁峰，又傳在衡山雲密峰。昔樵人曾見之，自後無有見者。宋嘉定中，蜀士因

樵夫引至其所，以紙打其碑，七十二字，刻于夔門觀中，後俱亡。』《輿地紀勝》云七十二字，誤也。」近張季文僉憲自長沙得之，云是

宋嘉定中何致子一摹刻于嶽麓書院者，凡七十七字。《善化縣志》

云：『宋嘉定壬申，賢良何致因樵引得睹，遂摹刻于嶽麓石壁，隱蔽榛莽四百年。明嘉靖癸巳，郡

江昱

三五一

守潘疊峰鎰莅長沙，訪得之，因搨傳于世。成都楊慎、靖州沈鎰、南昌楊時喬，各有釋文。』余案：

今嶽麓石壁七十七字，凡九行，行九字，末行空四字處有徑寸楷書，刻于字下者二行三十二字，刻

于幅外者一行十三字，共四十五字，云…『右帝禹刻南岳碧雲峰□似「壁」字閒水遶石壇之上何致子

一以□禹□國□幽得之□□□似「眾謂獲」三字夏之書刻之于此詳記在山下』。是嘉靖以來升庵輩所見

者，即此磨崖之刻，非碑也』。縱云宋代，亦屬虎賁中郎。乃今岣嶁之刻，則屬豐碑，且欲冒充神禹

原刻。據《衡陽縣志》云：…康熙間僧人于岣嶁峰南，就古雷祖殿基以爲蘭若，日漸誅茅闢土，有碑出

殿後叢石中。碑方石有枘，大石爲座，負北向南，稍仆其面，以蔽風雨。蝌蚪文，與嶽麓之碑同，

但大小、肥瘦略有异。駁蝕第三十六、四十四、四十五、五十三、六十一，共五字云。然余乾隆戊

寅秋嘗親探岣嶁，信宿碑側睇視之，審碑制甚陋，不過大石一片，長五尺四寸有奇，寬三尺八寸，

周圍鑿痕尚新，意揣特數十年閒物。《衡志》所稱康熙閒得之，或即是時贋作爾。碑薄僅三寸，其左

又止二寸四分，中有徑寸穿孔，旁有拆裂驚縫。石質粗緩，刻手庸劣，每畫俱用刀雙鉤，而中凸多

不鏟。衡湘俗工，刻木牌漆版，往往如此刀法。往探時，適有二僧摩搨，見其上紙後先用筆匡出字

形，然後于空處施墨，草率模糊，信手任意。始知所見各墨本，無一定之筆畫，職是故也。且有明

徵其非原刻者，則末行空處有萬曆辛巳四明管大勳跋，小字約三百餘，斷續書之，亡失過半，而亡

失處石膚平整，并非駁蝕。以意讀之，辭尚可曉，蓋跋乃管公述其翻刻于石鼓書院之由。管刻駁蝕，

後人瞀眛，即取駁蝕之模糊搨本，翻刻于岣嶁，不繹跋文，遂仍其舊，今搨本率遺此。余摹石讀之，

中有魯魚亥豕，則『嘗』作『昔』，『攷』作『致』，『吳』作『禹』，『咸』作『成』，『有』作『者』，『于』作『予』，謬誤顯然，不覺失笑。故余詩云：『神物果因時顯晦，轉欣生晚是吾徒。』蓋參活句，非據以爲真也。并以管跋附識于後，以備參考。

<div align="right">《瀟湘聽雨錄》卷六</div>

《峋嶁碑》之僞，始自蔗畦啓其疑，時大雪下山，未及審也。余既詳辨之，復覼縷其說以寄蔗畦長沙。蔗畦答書云：『神禹碑，晉已上無明文，疑自徐靈期即爲誕妄之根。陳田夫尤荒幻可笑，蜃樓海市，因而何致則紙上傳形，沈鎰乃夢中譯字，繫風捕影，扇播若真，都忘其爲子虛烏有。古今斷此案者，莫先于朱子，謂爲傳聞之誤；次王弇州，云其詞未諧聖經；近顧亭林，云字奇而不合法，語奇而不中倫，韵奇而不合古，直斷其僞，極快人意。後此仍欲售欺，豈非不智乎？伊何笨伯憑空結撰，又并管跋和盤托出，茫昧不曉，亦可謂不善作賊者，殊堪捧腹。當時鑒博如竹垞諸公亦信之，徒以未親到爾。茲被勘破，鐵案不移矣。惟是三千年之鴻秘，晦而復顯，衡人據之可以夸示海內者，一旦抹掇，其懊喪奚似？』

<div align="right">《瀟湘聽雨錄》卷六</div>

蔡邕《九疑山銘》，乃宋守李襲之倩郡人李挺祖書，刻于玉琯巖，有跋在碑後，誠所謂虎賁中郎爾。乃緝金石書者，以爲蔡書，謂不辨真贗，誤矣。

<div align="right">《瀟湘聽雨錄》卷六</div>

耒陽有武侯《誓蠻碑》，其制甚异，石色極古，非近代數百年間物。蔗畦往耒時，摩挲其下，嘗記其概云：『《耒陽志》載：縣東五里有武侯紀功《誓蠻碑》，屬大令熊君揚之。君以碑殘無字，不果揚，心終缺然。乾隆戊寅十月，因公至耒，道經碑側。其碑在大路旁田中，高八尺許，闊三尺許，厚挍尺之半稍縮。有趺，碑立趺右偏，趺左空尺許。趺上嵌碑處，周圍有凹，有空處凹亦完好，似是碑缺尺許者。碑制迥异他碑，中幅剡下，四邊及中間皆起棱如格眼，然但有直行，而非方罫爾。見存者爲三棱，以左空處合尺許計之，當是四棱，前後兩面皆同。兩側止起二棱，左側二棱止剡至半截，當是後人因殘缺，欲依仿右式，鑿而未竣也。碑石質本堅，而殘剝如魚鱗，拆裂如槁木，非唐宋以下物。特字迹蝕盡，波撇皆無可尋，惟向路一面，中棱上隱隱見「漢丞相武□□功□□碑」十字。字徑三寸許，筆勢似是行楷，亦難別其優劣矣。右邊棱上有「天寶」二字甚明，下一字似「王」字，餘皆缺落。大抵皆後人所刻，或即唐人題識之書亦未可知。隨行有耒役劉重德，云碑原半敧，其幼時過此親見之，後輒自正，今屹然者廿載矣。且曾見碑上字徑寸許，作行草勢。余謂此亦後人所刻，殆非原文。又云無意中以石擊之，作磬聲，因隨手試之，未嘗不泠泠也。土人皆呼孔明先生碑，相戒勿犯，鋤掘其下輒雷動云。』

蔗畦于耒陽杜公祠見一圭碑，如漢制，無孔，石質堅渾，非近代物，心甚異之。諦視，乃吳時《九真太守谷朗碑》，雖有數字微加雕飾，然風格終在。

《麓山寺碑》，北海有名之書，舊志稱碑後有『襄陽米黻同廣惠道人來元豐庚申元日』十六字。

案：碑裂于兵燹，本朝常廉使名揚，因葺舊亭，更以磚護其左右及碑陰，三面竟不可見。言碑陰已裂近

沙時，屢欲發而觀之。戊寅九月，因公會城，適山長爲竹淦侍御，因屬其徹甎求之。明日搨墨

半，仿佛有字，驟不可識。既暮然炬，沃水滌去塵土，火光中微見無數題刻，文多不全。蔗畦判長

諦視字迹，凡十餘家，叠爲三重，如層雲斑駁。其最先一重爲北海所書題名，自『軍曹』至于『尉

同行三十餘』。碑上下空不盈尺，字畫俱介隱顯間。左有『不圖』二字，類唐人書。又稍左有政和、

淳熙年月，則宋刻也。中間草、隸互見，題識多缺。最右草書三行，亦沒其名，以筆意揣之，爲明

中丞顧璘題詩。其左最上一重，爲嘉靖癸巳學使單北郭登庸八分書，字迹甚完，而鐫手頗劣。又明

日，徹其左偏，則自慶元戊午題名，爲王容、陳扈。又明日，徹其右偏，有皇慶初元題名，爲兵部

郎中梁泉、杜與可。其下有集賢侍講學士題名，名裂去不可攷。以官證之，殆元刻也。

而襄陽之十六字，終未之見。但石質剝泐如擤，恐遂崩褫，仍爲完甃如故云。乃分所搨墨本寄蔗畦，

并作記以示後，誠可備墨林佳話也。

《瀟湘聽雨錄》卷七

九疑有碧虛洞。《永州府志》稱元次山名以『無爲』，有次山題名，其『無爲洞』三字爲李嶠篆

書。蔗畦游時，水深不能摹搨。余謂志稱次山始名之，則書者不當爲李嶠矣。意宋時郡人李挺祖屢

為昔賢補書篆隸，嶠書或亦挺祖所爲邪？惜未親至摩挲其下。

《瀟湘聽雨錄》卷七

石鼓書院西畔，唐太守宇文炫名『西豀』，舊時俗名棧道。志稱唐人題刻甚多，但頹巖臨水，欹路峻狹，于行小難。乾隆丁丑九月，令僕夫前曳後擁，緣崖搜討前人磨刻，凡數十處，惜石質粗疎，剥落過半。有太和九年刻藏于崖下，外復立一碑，碑不甚古，但字全蝕，唯題額『西豀』篆字可識。因命夫役于各題刻下劃出足迹，洗滌苔蘚，携具往摹。其太和題名高一尺，闊少贏，字大寸許，書右行，體近歐陽，刻手亦善。其文曰：『衡州刺史裴□』，監察御史陳越、戶部從事閻斯琴、客張贄，書太和九年九月十日同游。』凡六行，三十二字，缺一字。余嘗有句云『絕壁苔封刺史名』，蓋指此也。

《瀟湘聽雨錄》卷七

『敬以直內，義以方外』，朱子行書，『禮義廉恥』，南軒張子八分書，碑俱在衡郡學櫺星門外。又有張于湖書杜黃裳對盧坦語碑，與張子碑末俱有小字，爲四明六峰李循義重刻，亦在郡學。志稱久軼，余蹤迹得之于明倫堂，快甚，惜係沙石，多磨泐爾。案：李，嘉靖中郡守。今觀諸迹，亦風雅好事者也。

《瀟湘聽雨錄》卷七

南軒書昌黎詩，今嵌合江亭壁。但石質不堅，剝蝕過甚，碑下截漫漶者已尺許，惜哉！

乾隆己卯臘月二日，時烝，湘江水大落，偕友人于石鼓山麓尋『釣臺』二大字，已磨滅僅存，不勝悵惜。緣麓而西，崩石卧水際，有張安國題名。安國爲宋張孝祥字，號于湖，官粵西經略，又嘗知潭州，其到衡宜也。急命工鑿去其背，輕之舁置合江亭，與南軒書并，蓋南軒、于湖友，使兩賢遺墨不孤。是日，適命僮子往學宮搨于湖書杜黄裳語，兩刻彰于一日，殆非偶然。

小字年月，亦嘉靖閒太守李循義也。今重整之，置立櫺星門内。

辛巳秋日，衡郡學重建大成殿，于四配座下取出一碑，判而爲二，乃朱子書，字極遒秀。後有

衡嶽石多粗沙，故題咏自宋以上即苦剥蝕，古者甚少。明時，令彭簪題名刻于水簾洞石壁，極簡古有味，題云：『七十二峰主者彭簪，九年來游三度。吁嗟乎！此去百千萬世也！』

海內漢碑日少，唐碑亦稀。余客湖湘，于其地之碑刻，聊就力所能致者畜之，更嘆晨星矣。乃王西莊光禄自京師寓書蔗畦索之，略云：『舍妹夫錢辛楣侍讀自楚歸，述令兄賓谷亦在楚南。令兄先生，弟想念已久。蘭泉家舍人十數年前常常爲我道之。頃從辛兄處讀其《松泉集》，味如諫果，吮之愈出也。聞賢兄弟在楚，留心訪古，爬搜于穿崖絶谷、蒼林破冢之中，而出之者不知凡幾。從前錢籜石庶子典試歸，贈我石鼓山題名，云即係吾兄所贈，已爲叫絶。辛楣歸，又見九真太守谷府君碑，此碑同在未陽，而掀揭洗剔，則自吾兄始。歐、趙先已著録，本朝人竟無見者，拜求郵寄一紙。又聞令兄所作《瀟湘聽雨録》中，辯證《岣嶁碑》甚晰，愛而不見，如何如何！弟與辛兄在京，暇則以金石爲娛戲，不啻小兒鬥草，每互出所有以相靳，此懇萬不可虛所望也。』右書言之過實，彌用爲慚。節録于此，見光禄好古之懷，抑亦昔人藏弄爲榮之意爾。　　《瀟湘聽雨録》卷七

鄭炳也太史工草書，嘗作《清泉行》，蔗畦爲刻于石，與蔗畦所書建署碑同立于門。　　《瀟湘聽雨録》卷七

清泉縣署儀門壁『光明』『正大』『寬厚』、『平和』大字，四碑南嚮，蓋先府君教家塾語，蔗畦書。　　《瀟湘聽雨録》卷七

清泉署落成，榜聯皆蔗畦自題，略紀于此。曰維新堂，聯云：『認理不容情，莫怨長官之執法；寧人須息事，總期俗尚之還淳。』曰觀我堂，聯云：『吏本書生，朱墨紛紜，只當昔年工課；家傳縣譜，刑錢繁劇，寧忘奕世箕裘。』曰看弈軒，聯云：『名勝獨鍾几案間，長占江聲嶽色；』分陰當惜戶庭内，敢云清簟疏簾。』曰遲雁樓，其下曰樓下屋，聯云：『欲知千載，端賴古書，作吏一行，便廢此事。』門聯云：『改隸不改疆，爾宅爾田，各安舊業；從令還從好，我民我吏，莫競澆風。』又：『共享太平，報稱幾何，正賦不多宜早辦；各勤本業，精神有限，公門無益莫頻來。』宅門聯云：『出必三思，印票硃籤，動攝小民之魄；入唯一慎，青蚨白鏹，每移烈士之心。』

《瀟湘聽雨錄》卷七

乾隆丙子，將之衡州，陳君授衣楷書一聯，深具顏、柳風格，屬刻于署，曰：『使湖南有吾書，乃「以勤補拙」「惟儉養廉」二語。』蓋甲戌秋蔗畦之官長沙，家母訓之，以此屬授衣書者，緣屢書不獲盡意，至是始以畀予，今刻于觀我堂屏間。

《瀟湘聽雨錄》卷七

蔡倫，耒陽人，其地有池有臼，是其遺迹，至今出紙。《水經注》所謂用代簡素者。今殊不然，不過包裹之需、溷厠之用爾。近瀏陽紙書畫家多用之，若潋浦之桃花紙，則薄而潔，取供描摹。

《瀟湘聽雨錄》卷八

通草箋，乃燈心草用刀鏇之成片，方尺許，有大至二尺許者。光勻潔白，作書畫極佳。先稍硏之，則筆所到處皆凸起，若堆繡然。雲巖以寄粤東梁瑶崖觀察，時雲巖在寶慶使院，得觀察報詩，因屬同人和之。惜不令吾友金壽門見，載入《物始集》也。

《瀟湘聽雨録》卷八

郴筆有詩，見《柳州集》。《霏雪録》載吳人稱雪庵居士，謁趙松雪，出郴筆兩枝。《餘冬叙録》云：『吾郴之筆在元猶重，今豈無嗣其藝者？』余案：楚南筆無佳製，嘗從學使案試諸郡，惟郴筆稍可用，在南省爲穎出，或尚有前代典型。然則燕泉生于其地，未始以他郡校之爾。

《瀟湘聽雨録》卷八

汪師韓

（1707—1780）

字抒懷，號韓門。錢塘（今浙江杭州）人。清雍正十一年（1733）進士，官至湖南學政，晚年主講保定蓮池書院。博通經籍，邃于《易》。工書，深穩古秀，有漢人氣息。著有《談書錄》《詩學纂聞》等。

《韓門綴學》五卷續編一卷，凡天文地理、經史典章、碑銘書籍，無不溯本究源，考證精覈。韓門，取《唐書》『韓門弟子』之語；綴學，則劉歆所謂分文析字，煩言碎辭者。此據上海古籍出版社《續修四庫全書》影印清乾隆刻《上湖遺集》本整理收錄。

衡山《禹碑》

韓文公有『岣嶁山尖神禹碑』一詩，稱道人見之，韓公固未嘗見也。其後朱子游南嶽，求之不得。故《韓文考異》內注云：『衡山實無此碑。』今湖南有衡山、岳麓二本，其字相同。衡山之本，每字上下相間較疏，而碑形微長。嘗考王象之《輿地紀勝》云：『禹碑在岣嶁峰，又傳在衡山縣雲密峰。今蜀士所搨七十二字，刻于夔門觀中。』再考湖南郡縣之志，俱以岳麓之本爲宋嘉定中蜀人何

致子一所刊。朱竹垞先生書《岣嶁山銘後》云：『地志稱，宋嘉定中有何賢良致，于祝融峰下，樵子導之至碑所，手模其文以歸，奉曹轉運彥約。時人未信，致遂刊之嶽麓書院。鄱陽張世南作記事。』按：夔門觀中之本，今已無存。然稱七十二字，則較嶽麓本少五字。嶽麓本，乃自前明張季文僉憲長沙得之。蜀士未詳其名，而後人遂以明之蜀士訛爲宋之蜀士也。周櫟園《因樹屋書影》云：『嘉靖甲午，長沙太守潘鑒，得于書院後小山草莽中，即宋人摹刻者。』其說不同，未知孰是。至衡山本，則自明嘉靖間發于地中，在今岣嶁峰下雷祖殿後，湛若水有記。雖有此說，其是否莫可定也。至釋文，亦在一山洞內，須人仰卧搨之，而知之者少，故無流傳者。或云此亦摹本，其真者不獨楊升庵本，尚有沈鎰釋者，其中字多不同，如以『洪流』爲『漁池』，以『永奔』爲『烝奔』之類。又有楊時喬釋者，則不同處尤多，前半多以三言爲句，因之用韵亦異。又有郎瑛釋者，《遊宦紀聞》謂碑內『癸酉』二字難識，而郎瑛乃以升庵所識『發爾』二字易之，恐俱臆度之詞耳。蓋升庵與沈异者十一字，沈與郎异者二十二字，至楊時喬所釋，同者僅十八字。余另有彙鈔之本，此不備録。或云，衡山本即取岳麓本翻刻，其言出自潘稼堂。果爾，則其爲宋刻耶？不應得自山中，而又刻諸山中。其爲明刻耶？不應同在嘉靖間，而既刻之，即埋之，又即發之。湛記中何茫然不知也。恐稼堂亦是臆度耳。不然，何所據而云然？

《孔褒碑》

曲阜孔林多漢碑，《孔褒碑》最爲後出，近始購得之，字已漫漶，惟首數行可識，曰：「褒字文禮，孔子廿世之孫，泰山都尉之元子。」泰山都尉者，孔宙也。褒乃孔融之兄，事見《後漢書》融傳，以黨張儉，坐死罪。此碑乃顧寧人《金石文字記》、顧藹吉《隸辨碑考》二書俱未曾見者，不獨歐陽、趙氏兩録所無也。近又見郃陽褚峻千峰之《金石圖》，滋陽牛運震階平爲作《圖説》，云：『碑在曲阜縣周公廟側廢田中，雍正三年，鄉民犁田得之，以告廟官陳百户，驗是漢碑，輦致孔廟。』蓋出土僅及四十年。其《金石圖》所載，尚有祝其卿及上谷府卿石龕，舊在孔子墓前，雍正十年，移置廟西齋宿所。燉煌太守裴岑勒石、舊在西塞巴爾庫爾城西，雍正十三年，移置關帝廟。《陳德碑》，在沂州，今已埋土中。《蒼頡廟碑》、白水縣史官村。《聞喜長韓仁碑》、滎陽縣署。魯王墓石人題刻，曲阜縣城東南五里，張屈莊西。皆兩顧先生所未見也。至孔宙，《後漢書》誤作伷。王粲《英雄記》云：『孔伷，字公緒，陳留人。』張璠《漢紀》云：『鄭泰説卓〔按：鄭泰，《後漢書》作鄭太，東漢末名士。卓指董卓。〕曰：「孔公緒能清談高論，噓枯吹生。」』陳留與魯地既不同，而伷視宙，計時亦較在後矣。史有誤字，如孔褒，《後漢紀》亦作衰。

《夏承碑》

漢《夏承碑》，在永年縣城内漳州書院二門外，近有縣令曲阜孔君，改名紫山書院。明末，巡按蘇京嘗

建紫山書院，其廢已久，孔乃移用其名，蓋不知洛水本名漳水也。此碑凡有三本。趙明誠《金石録》云：『元祐間，因治河隄，得于土壤中，刻畫完好如新者。』此一本也。都穆《金薤琳瑯》云：『江陰徐公擴，嘗得舊刻，雙鈎其字以惠予，與此絶异。舊刻闕字四十五，而此獨完好。又「積行勤約」，今作「勤紹」，俱爲可疑，乃是後人偽作者。』按：此即成化間郡守舒城秦民悦跋中所言，下截一百一十字，爲後人模刻者，此又一本也。嘉靖間，郡守富順唐曜，取摹本臨石置亭中，此又一本也。碑之存貯，亦是三處，府治也，府學也，漳州書院也。《漢隸字原》云，在洺州州衙，秦民悦見府治後堂有碑仆地者，應即此碑矣。而元王文定公惲《秋澗集》以爲蔡中郎書，且云在廣平府學，然則成化時何得尚在府治？竊謂元祐時，并無人指爲蔡中郎書，而民悦跋中，乃仍文定臆度之語，與今本碑末直書『建寧三年蔡邕伯喈書』者無异，似乎民悦所見，已非原碑矣。唐曜重刻跋云置亭中，其時漳州書院已建，而跋云亭中，似亭即民悦愛古軒之舊址，又何人移入漳州書院乎？至于古今搨本不同，不獨書法好醜异也，其款式、字迹之別，亦有三端。『勤約』『勤紹』，字之不同，一也。舊有楷書『淳于長夏承碑』六字，標題之不同，又其一也。舊本十四行，每行二十七字，今本十三行，碑額云『漢北海淳于長夏承碑』九篆字，今本碑額只『夏承碑』三篆字，而銘詞下刻一方圈，内作每行三十字，行數之不同，又其一也。宋洪丞相《淳熙隸釋·碑圖》云：『右淳于長碑，圭首之上有暈二重，自右周于左，其左復有一重；篆額三行，黑字；其文十四行，行二十七字。』然則嘉靖本固非成化本，而成

化本亦非元祐本矣。嘉靖二十二年，碑爲築城工役所毀，他時修城者，斷石殘刻，猶或遇之，未可

知耳。又按，北海者，郡名也；淳于者，郡之縣也；長者，縣之官也。《春秋》桓公五年冬，『州

公如曹』，《左傳》作『淳于公如曹』。杜注：『淳于，州國所都，城陽淳于縣也。』《史記正義》曰：

『注《水經》云，淳于縣，故夏后氏之斟灌國也。周武王以封淳于公，號淳于國也。』《漢書·地理

志》：『淳于屬青州北海郡。』顏師古注云：『淳于公，國之所都。』淳于，本樂器之名，亦作錞釪。鄭氏

《周禮注》云：『圓如錐頭，大上小下，故凡山川之形似此者，多以淳于爲名。』今考淳于故城，在青州府安邱

縣東北三十里，而是碑乃出廣平，事有不可解者。《百官公卿表序》云：『縣令長，掌治其縣，萬戶

以上爲令，減萬戶爲長。』夏承官終淳于長，碑文甚明。今之新縣志乃云『夏承官碑，淳于長文，蔡邕

書』，以淳于長爲人姓名，此乃《前漢·佞幸傳》之名也，訛謬甚矣。乾隆三十三年，縣修城，急囑留意

此碑，而竟不可得。聞城一面有不必拆者，豈正在此一面内耶？

銅雀硯

銅雀臺瓦硯，至唐已珍貴，至宋多有題咏，皆是箭瓦完整者。今所見，惟碎斷者，且係甌瓦。

牡曰甋，牝曰甌。甋又作篅，甌又作瓴。有臨漳友人贈余片瓦，且云臺東二三里，磚瓦處處有之，但以大

小爲貴賤，不甚難得也。臺瓦皆有油面，筒瓦油在凸，瓴瓦油在凹。取爲硯者，皆是瓴瓦，治之以

汪師韓

三六五

蠟，則不滲而可用。瓦出土，皆黑如漆，半年後漸變而藍，此與《鄴中記》言『北齊起鄴南城，屋

瓦皆以胡桃油油之』者相合。《記》又言：『當油處有細紋曰琴紋，有花曰錫花。當時以黃丹、鉛、錫和泥，故

積歲久而錫花見也。』今驗之，果然。至其言筒瓦長二尺，闊一尺，版瓦長如之，而其闊倍，則今不復有整者

矣……今漳濱所得瓦，初非魏臺之瓦也。瓦有背面有字者，皆隸書，軍主一行，作頭一行，匠一行。

其姓名，軍主一行皆蘭仁。又銅雀臺磚，亦可爲硯。元傅若金與礦《銅雀硯歌》云：『鄴中文磚天

下奇，流傳爲硯亦堪悲。』又云：『行迹猶霑舊轞塵，啼痕已滅新妝淚。』崔後渠《彰德府志》曰：

『古硯大者方四尺，上有盤花鳥獸文，「千秋萬歲」字。其紀年，非天保，則興和。興和乃東魏孝靜帝，

是梁武帝時。天保乃北齊文宣帝，是梁簡文帝時。金王庭筠《銅雀瓦歌》云：『錫花如雪錯髮華，小字「興和」猶

可識。』又有磚筒者，花紋，年號如磚，內圓外方，用承簷溜，亦可爲硯。宋刺史李琮，元豐中于丹

陽邵不疑家得唐元次山家藏鄴城古磚硯，背有花紋及『萬歲』字，大魏興和二年造，是東魏之磚，

又非《鄴中記》所言北齊南城之磚也。惟是張載《魏都賦》之注、晉魏北齊之書，所載鄴中宮室多

矣，是以韓忠獻、歐陽文忠之詩，雖咏銅雀，而題俱但稱古瓦。韓魏公有《答章望之求古瓦硯》詩，歐陽

公有《答謝景山遺古瓦歌》。若夫《硯箋》所云：『徐鉉得銅雀瓦，注水試墨即滲。鉉笑曰：「豈銅雀

之渴乎？」』李邴詩云：『銅雀不鳴惟解渴，管城何罪遽遭髠。』是乃瓦之僞者，蓋僞瓦自宋已然。

故韓魏公詩云『頭方面凸概難別，千百未有一二真』也。

後魏洛州刺史刁遵墓銘

同里金二質甫守天津，余客清苑，一日寄余後魏人墓銘搨本，且云石在南皮，不知何時出土，有樂陵諸生攜以去，今訪至其家，搨得十本，以其一見示，屬爲考之。余閱其文簡淨，書復遒媚，惜其石右下殘闕，不知誰氏墓也。

汪師韓

常 輝

字衣雲，別署芍坡。直隸灤州（今河北灤縣）人。清乾隆間舉人，署嘉定縣丞，知昭文、奉賢二縣。著有《蘭舫筆記》。

《蘭舫筆記》一卷，多記刑名案牘，于吳中風土物產，記述亦詳。民國二十九年（1940）江蘇省立蘇州圖書館于玄妙觀書肆得手稿本，刊入《吳中文獻小叢書》。此據民國三十年《吳中文獻小叢書》鉛印本整理收錄。

余一日路出棲霞山，天已晚，急登焉，恨匆匆不能領略。至幽居之游廊中，見古碑寬二丈許，高可八尺，字迹怪異模糊。詢之，則禹王治水碑。原在大江中，後以淤沙絜出，山僧某力輦之上，砌廊間，固無人識也。余有句云：『峰聯徑曲愛幽居，花竹沉沉畫景移。字古文殘看不得，山僧指點禹王碑。』蓋謂此也。

《蘭舫筆記》

袁枚 (1716—1797)

字子才，號簡齋，晚號隨園主人、隨園老人。錢塘（今浙江杭州）人。清乾隆四年（1739）進士，歷官江蘇溧水、江寧等縣知縣。後隱居南京小倉山隨園，著述以終。著有《小倉山房詩文集》《隨園詩話》等。

《隨園隨筆》二十八卷，為袁氏治學筆記，分諸經、諸史、金石、天時地志、官職、科第、各解、典禮、政條、稱謂、辨訛、存疑、原始、不可亦可、應知不知、不符、詩文著述、古姓名、雜記、術數等二十類。作者自謂或識大于經史，或識小于稗官，或貪述异聞，或微抒己見，疑信并傳，回冗不計。此據上海古籍出版社《續修四庫全書》影印清嘉慶十三年（1808）刻本整理收錄。

《夏承碑》有三本

漢《夏承碑》在永年縣漳州書院二門外，凡有三本。趙明誠《金石錄》云『元祐間治河得于土中』者，一本也；《金薤琳瑯》云『江陰徐公擴得舊刻，雙鈎其字以惠余，舊缺字四十五，而此獨完好，以「勤約」二字為「紹」字』者，二本也；嘉靖間，郡守唐曜取摹本，臨石置亭中，又一本

也。

余旻曰：「《金石文字記》云，《夏承碑》舊在廣平府永年縣漳州書院者，即唐曜所刻也。」

婦人書碑

唐《安公美政碑》，房璘妻高氏書。婦人書碑，金石中一人而已。

隸書稱八分之訛

庾肩吾曰：「隸書，今之楷書也。」張懷瓘《六體書論》云：「隸書者，程邈造字皆真正，亦曰真書。」誤以八分爲隸，自歐公《集古録》始。趙明誠《跋大覺寺碑陰》云：「古大覺寺碑陰題『銀青光禄大夫韓毅隸書』，蓋楷字也。」

文字不始于蒼頡

《易·繫詞》曰：「河出圖，洛出書。」是伏羲時事。蒼頡乃黄帝臣也。《易緯》云：「燧人刻石云：『蒼牙通靈昌之成。』」鄭注：「燧人在伏羲前。」是其前已有文字矣。

上行用草書

《東觀餘論》云：『唐太宗許臣下用草書，惟署名處用楷書。群臣先正書而又加草，遂爲花押。』

按：《通鑒》：『李元道佐王君廓時，上書房相，君廓私閱之，因不識草書，疑其傾己，遂反。』可見上宰相書，亦用草矣。余偶得王陽明擒宸濠時在軍中寄其父家信，亦草書，字如栗子大。

《隨園隨筆》卷二十四

八分書

李斯作小篆，程邈作隸，王次仲作八分。或不解八分之義。讀《書譜》，載蔡文姬之言曰：『割程邈字八分取二分，割李篆字二分取八分，故謂之八分。』知此，而隸與八分之辨，已如刻眉。

《隨園隨筆》卷二十四

秦武域　　(1726—?)

字于鎬，號紫峰，別號福亭山人。山西曲沃人。清乾隆二十五年（1760）舉人，歷兩當、安縣、枝江知縣，俱有政聲。著有《聞見瓣香録》《西湖雜咏》等，纂修《兩當縣志》《曲沃縣志》。

《聞見瓣香録》十卷，仿歐陽修《歸田録》、楊慎《丹鉛總録》、王士禛《居易録》體例，雜記生平聞見，凡山川、風俗、物產、土宜，莫不搜訪，至于近代圖籍之原委、金石碑版之存亡，悉證訂確鑿。原書四卷，以甲乙丙丁編次，有清嘉慶八年（1803）郁文堂丹陽劉奎年刻本；作者告歸後又續作六卷，自甲至癸總爲十卷。此據民國間山西省文獻委員會輯《山右叢書初編》鉛印本整理收録。

青海碑

《敦煌太守裴岑碑》，漢順帝永和二年立，高四尺，闊一尺二寸，在西域巴爾庫爾。即巴里坤。雍正十三年，岳大將軍鍾琪移置其地關帝廟中。越人倪長襄于乾隆十七年八月初七日雙鈎以歸，後歸于山陰二樹山人章鈺。余于乾隆二十七年五月從山人處乞得，用響搨法鈎存。其辭曰：『維漢永和二年八月，敦煌太守雲中裴岑，將郡兵三千人，誅呼衍王等，斬馘部眾，克敵全師。除西域之疢，

鑷四郡之害，邊竟乂安。振威到此，立海祠以表萬世。」共六十字。書法奇拙古老，的非漢人不能；

但與《孔廟》《史晨》諸碑絕不類。諸碑皆有波磔，此則似篆而不整齊，類岣嶁峰《禹碑》筆意。

按：黃長睿云：『自秦易篆爲隸，漢世去古不遠，當時正隸之體，尚有篆籀意象。』或即此種，然不多見。攷《後

漢書》所載，永建二年六月，西域長史班勇，敦煌太守張朗，討焉耆、尉梨、危須三國，破之。袁

樞《通鑑紀事》：『永建元年十月，班勇擊匈奴。呼衍王亡走，其眾二萬餘人皆降。二年六月，班勇

請攻西域焉者王元孟，于是遣敦煌太守張朗，將河西四郡兵三千配勇，從南北二道擊之，元孟降。』

與碑中所載不同。即歐陽公《集古錄》、趙明誠《金石錄》等書，俱不載。因思天下之大，耳目所不

到，無論傳聞失實，并有傳聞莫由者，如青海碑，乃于數千餘年後留傳人間，亦已幸矣！歐陽子有

云：『可與史傳正其闕謬』，不信然與？《如是我聞》云：『後漢《敦煌太守裴岑破呼衍王碑》，在巴里坤海子上

關帝祠中。屯軍耕墾，得之土中也。其事不見《後漢書》。然文句古奧，字畫渾樸，斷非後人所依托。以僻在西域，

無人摹搨，石刻鋒棱猶完整。乾隆庚寅，游擊劉存仁摹刻一木本，灑火藥于上，燒爲斑駁，絕似古碑。二本并傳于

世，賞鑒家率以舊石本爲新，新木本爲舊，與之辨，傲然弗信也。以同時之物，有目睹之人，而真僞顛倒尚如此，

況于千百年外哉！」

《聞見瓣香錄》甲卷

蘭亭攷

《蘭亭》真迹隱，臨本行于世；臨本少，石本行于世；石本雜，定武本行于世。何延之《記》

云：右軍書此時，乃有神助。書于晉穆帝永和九年，時與親友四十一人修禊于蘭亭。右軍時年三十三歲。及

醒後，他日更書數十百本，終無（如）被褉所書。右軍亦自珍愛此書，付子孫傳掌。至七代孫智永

禪師，智永，子徽之脉也。舍俗爲僧，居越之永欣寺。永付弟子辯才。太宗求之不得，至

三千六百紙，唯未得《蘭亭》。乃遣監察御史蕭翼以計取之。太宗歿，殉葬昭陵。及唐末，温韜盜發昭

陵，其所藏書皆剔出，取裝軸金（玉）而棄之。于是魏、晉以來諸賢墨迹，遂復流落人間，然獨

《蘭亭》亡矣。前輩之言云爾。又張芸叟云張舜民，號芸叟，邠州人：靖康宋欽宗年號中，有得《蘭亭》

真迹者，詣闕獻之，半途而京城破，後不知所在。此真迹之本末也。

按：劉餗《傳記》與延之不同。劉謂：梁亂，出在外。陳天嘉南朝陳文帝年號中，爲永所得，

太建陳宣帝年號。中獻之。隋平陳，或以獻晉王。王即煬帝。帝不知寶，僧智果借搨，因不還。果

死，弟子辯才得之。太宗見搨本，驚喜，使歐陽詢求得之，以武德高祖年號二年入秦王府。高宗以

《蘭亭》殉葬太宗，從褚遂良之請也。又前輩謂：行間『僧』字爲徐僧權（書）縫，吳傳朋家古石

本，『僧』字上又有一『察』字，當是姚察。如此，則劉説似可信。然梁武帝收右軍帖二百七十餘

軸，當時惟言《黃庭》《樂毅》《告誓》，何爲不説《蘭亭》？此真迹之异同也。

太宗既得真迹，乃命供奉搨書人趙模、韓道政、馮承素、諸葛貞四人各搨數本，以賜皇太子、

諸王、近臣。歐陽率更、褚河南、褚庭誨，皆曾臨搨。傳之本朝者：蘇舜元家所藏，褚河南臨本

也；藏之館閣，後有崔潤甫、李後主、徐鉉題者，唐儒臣所臨也；藏之鄧洵仁家，後歸米氏者，

諸葛貞所臨也；周越所藏者，唐名手傳搨本也；蘇舜欽、胡承公所藏者，唐粉蠟紙本也。夔頃年

亦嘗見褚河南臨本，但紙、墨皆晦，未敢斷其真贗。此臨本之本末也。

若石刻，則有智永臨本，見于周越《法書苑》；褚庭誨臨本，見于山谷跋；唐勒石本，見于天

禧宋真宗年號中僧元靄進，唐刻本，在泗州杜氏家。《集古錄》四本，其一流俗所傳；其二得于王

廣淵；其三得于王沂公家，與定州民家本無毫髮之異；其四得于蔡君謨家。自以為盡于此矣。厥

後，京師別木刻定本，咄咄逼真，成都刻蘇氏本；洛陽張景元劚地得石本，此本獨無『僧』字；

米元章父子自刻板本，號『三米蘭亭』。今諸本皆罕傳，而海內妄刻，無慮百本，獨定武見重于世

耳。此石本之本末也。

自昔相傳，以定本為歐陽率更所臨。石晉之亂，契丹自中原輦寶貨圖書而北，至真定，德光死，

遂棄此石，謂之殺狐林本。《困學紀聞》：『殺狐林，在樂城縣。唐屬趙州，後屬真定。《紀異錄》云：「林內射

殺狐，因以名之。」』張元忭《紀》作『殺虎林』。慶曆仁宗年號中，土人李學究者得之，不以示人。韓忠獻

守定武，李生以墨本獻公。公堅索之，生乃瘞地中，別刻本以獻。李死，其子乃出石，散摹售人，

每本須錢千，好事者爭取之。其後，李氏子負官緡，無從取償。宋景文為定帥，乃以公帑金代輸而

取石，匣藏庫中，非貴游不可得也。熙寧神宗年號中，薛師正出牧，其子紹彭又刻副本，易之以歸長

安，斲損『湍』『流』『帶』『右』『天』五字以惑人。《碑目》云：『斲損再刻以為識，殊有典刑。』

予嘗得損本較之，字差肥而刻畫明白，此說信矣。大觀徽宗年號間，詔取薛氏所藏石，龕置宣和殿

内。丙午寇至，與岐陽石鼓俱載而北矣。或云：嘗置艮嶽瑪瑙亭。亂後，宗汝霖居守東都，得之，以獻思陵。維揚南渡，倉卒失之。後向子固帥淮南，密旨搜訪，冥索不獲。此定本之本末也。

王性之云：慶曆中，宋景文帥定武，有游士攜此石，死于營妓家。樂營吏孟水清以獻子京，愛而不敢有也，留之公帑。又據蔡條所記，國初有著說者，謂偽吳時，遣內客省使高弼聘以獻子京，弼以石本獻于孟氏世子，乃右軍在時刻于蘭亭者，定本即此石也。錢氏末，天下一統，而定武富民好事者，厚以金幣從會稽取之。及後户絕沒官，因置諸帥便坐壁間。孫次公侍郎帥定日，有旨納其石禁中，則又刻石而還之璧。或謂石歸薛氏，不知雅非古矣。大觀初，詔索諸尚方，則無有。或謂此石亦殉裕陵矣，乃更取薛氏石入御府。此定本之異同也。

《蘭亭》之說，略備于此矣。今世傳定本，雖肥瘦不同，只是一石，但紙有精粗、石有燥濕、墨有濃淡故爾。然有鋒芒稜角爲上。若五字不損，乃熙、豐熙寧、元豐、前本，尤爲可寶。或謂石歸御府時，薛氏父子意欲取捷，以三重紙搨，即入石有深淺，故字有肥瘠。此亦一說也。夔嘗疑前輩不專尚定本，定本之重，自山谷始。近見劉清卿出學易所藏洛陽劇地本，但手大十餘字。以定本較之，宛在其下，乃知前輩所見者博矣。

《考》，元吳興趙孟頫書，康熙三十八年三月，海寧查聲山有臨本。按：正統丙辰，何士英爲兩淮運使，得定武石，其識云：『維揚石塔寺者，古之木蘭院也。寺僧浚井，掘出此石，缺其一角。書法遒勁，較之世傳歐陽率更摹本逼真。其紹彭所易、高宗所失者歟？攷紹

嘉泰南宋寧宗年號壬戌八月八日，番陽姜夔堯章。

彭易時，鐫損「天」「流」「帶」「石」數字，今本果然。因稽此石失于宋建炎高宗年號己酉，至我明

宣德庚戌，實三百有二年矣。」又陽和子張元忭跋云：「慶曆時，此石李學究得之。宋仁宗以帑金輸

置官庫，命薛師正監守。師正翻刻贗本貯庫中，而命子紹彭負真本歸。大觀時，蔡京頗覺之，矯詔

索取。紹彭子嗣昌不能隱，進于宣和殿。金兵破汴梁，珍寶盡爲所掠。猶幸真本神司獨存，宗留守

得之，進行在。康王置諸座右，搯本以待有功者。金兵入天長，宋高（宗）倉卒渡江，命內臣投于

石塔寺之井中，臣庶不知也。我東陽一白何公轉運時，于石塔寺中得一石，考事實，徵文獻，確乎

定武真刻矣。」乾隆三十四年，觀津李霽園德舉令東陽時，曾搯何氏本遺予。石已中斷爲四塊，字頗

猶有鋒芒，而『湍』字未損。張茂實《清秘藏》云：『《蘭亭》一百十七刻，裝裱作十冊，乃宋理宗內府所藏。』

按：定武刻有七種。

《聞見瓣香錄》甲卷

蘭亭跋

米海嶽跋褚河南所橅橅，與『模』同《蘭亭》云：『熠熠客星，豈晉所得？卷器泉石，流（留）

腴翰墨。戲著談標，書存馬式。鬱鬱昭陵，玉椀已出。戎溫無類，誰寶真物？水月何殊，志專用一。

繡繰金鏤，瑤機錦紓。猗歟元章，守之勿失。壬午閏六月九日，大江濟川亭艤寶晉齋舺，對紫金浮

玉群山，迎快風銷暑重裝。米芾平生真賞。』按：所跋乃循王家藏《蘭亭》也。

《聞見瓣香錄》甲卷

禹碑

禹碑，在衡山岣嶁峰禹廟後石巖上，長六尺一寸，寬四尺一寸，凡七十七字，字長五寸餘。

按：《湖南通志》引王象之《輿地紀勝》云：『宋嘉定南宋寧宗年號初，蜀士因樵者引至其所，以紙搨碑，凡七十二字，刻之藥門，隨亡去。』明僉事碧泉張孚文自長沙得之，云：自嘉定中何致子一搨刻于嶽麓書院者，皆蝌蚪文字，凡七十七字。曾以遺楊升庵，楊升庵釋曰：『承帝曰咨，翼輔佐卿。洲渚與登，鳥獸之門。參身洪流，而明發爾興。久旅忘家，宿岳麓亭。智營形折，心罔弗辰。往求安定，華嶽泰衡。宗疏事裒，勞餘神禋。鬱塞昏徒，南瀆衍亨。衣制食備，萬國其寧，竄舞永奔。』又嘉靖初，國子生沈鎰自謂能辨其文，因爲注釋，持以獻湛甘泉。又楊時喬、郎瑛皆有釋。沈所釋與升庵昇十五字；郎瑛昇十八字；楊時喬所與同者二十一字，且以第三、第四、第五句爲三字一讀，意義迥別。昔唐韓昌黎過衡湘，尋覓不得。迨宋，朱、張同游南嶽訪求，亦不獲。余曾于衡陽吳令處求得之。豈寶物真有鬼神呵護，不輕傳人間耶？抑遇合自有時耶？抑後之好奇者爲之傳之非其真耶？然履巉薛，披荊榛，梯山蹬石，鑱鏤整齊，或有大力而好名者爲之，既已，不著其名矣，何爲者耶？能無疑于神功鬼斧也耶？又一刻于衡嶽上封寺左望日亭。鄧以告有《觀日亭重刻禹碑跋》。又順治庚子，毘陵毛子霞會建約爲小幅，刻于漢陽大別山禹廟前，長五尺五寸，寬一尺九寸，字大三寸餘，摹搨完好，然不及原碑之古色班駁矣。子霞又一刻于西安府學碑林，字顏大于大別山所刻。

按：古今文士稱述《禹碑》者不一。徐靈期《衡山記》云：『夏禹導水通瀆，刻石書名山之高。』劉禹錫詩：『傳聞祝融峰，上有神禹銘。古石琅玕姿，秘文龍虎形。』崔融云：『于鑠大禹，顯允天德。龍畫傍分，螺書偏刻。』韓退之詩：『岣嶁山尖神禹碑，字青石赤形模奇。』又云：『千搜萬索何處有，森森綠樹猿猱悲。』明楊慎有《禹碑歌》。

《聞見瓣香錄》甲卷

拙老人書法

蔣湘帆衡，金壇人。衡字振生，號湘帆，又號江南拙老人，嘗寫《十三經》于揚州瓊花觀，馬秋玉曰琯爲裝潢，大學士高公斌進之，欽賜國子監學正。見《感舊集》。善書法，至老不倦。所臨《聖教序》，刻石藏曲阜衍聖公府中，乃八十餘歲時筆也。其所撰《書法》曰：『自「永字八法」後，論者幾數萬言，惟過庭《書譜》、姜堯章《續書譜》二家言最詳。余撮其要旨：第一在執筆，曰懸臂、中鋒。顏魯公云『捻破管，畫破紙』，蓋言五指齊用力。若雙鈎、單鈎諸說，雖三指着力，四、五指全無用處。故必右肘懸則虛，五指撮管頂則堅勁。此乃反本還原，追宗頡、邈、斯、邕作篆之意。夫竹簡漆書，可容指腕兼運否？學書者先凝神端坐，使筆與手如鐵錐木柄，全然不動，純任天機運轉。左臂平按，久乃酸痛異常。此語從未經人道破。至運筆，則凡轉肩鈎勒，須提起頓下，然提、頓二字相連，捷于影響，少遲則犯落肩脫節之病，不可使盡筆，不可用順牽。凡畫之住處，直之末稍帶第二筆處，皆從左轉，所謂每筆三折、一氣貫注者也。有從無筆墨處求之者，曰意，曰氣，曰神，曰布白，從

秦武域

三七九

有筆墨處求之，曰絲牽，曰運轉，曰仰覆。向背、疎密、長短、輕重、疾徐、參差中見整齊，此結體法也。魏、晉人書，天然宕逸。唐人專用法，遂有九宮，分中、左、右、上、下界畫，使學者易趨。竊疑所謂授訣，即此也。余擬四言，曰：中、正、靈、靜。中則直看每一字有中，如帝、宗、康之類，中直必與上點相對。若兩分之字，則左右各有中，如靜、辟、錄、軒；或上合下分，如聶、昂、麕；或上分下合，如瞿、替；或中合上下分，如嚚、兼；或中分上下合，如靈、墨；或三并，如職、讐。各以類取中，則停勻矣。正則言橫畫，懸臂用力太過，則右昂起，如書、無之類。《皇甫君碑》尚犯此病，乃少作也。《九成宮》則平正，的是老筆。夫一字中，主筆須平，他畫則錯綜用意，乃不呆板。靈則必由于懸臂，雖蠅頭亦使離几半寸，捻管則大小一例也。靜則非精熟不曉。唐碑惟虞永興《孔子廟堂碑》、歐陽率更《九成宮碑》能造此境。顏《多寶塔》、柳《玄秘塔》，中正之法悉備，靈尚有之，靜則竟未能到。降而蘇、黃、米，皆火氣未除。元明而後，不足論矣。臨帖須運以我意，參昔人之各異，以求其同。如諸名家各臨《蘭亭》，絕無同者。其異處各由天性，其同處則傳自右軍。以此求之，思過半矣。又正書用行草意，行草用正書法。學褚求其蒼勁處，學歐求其圓潤處。以怒張木強爲歐，綺靡軟弱爲褚，均失之矣。夫言者，心之聲也，書亦然。右軍人品高，故其書瀟灑俊逸。顏平原忠義大節，唐代冠冕，書法亦如端人正士，凜然不可犯，若其行草，鬱屈瑰奇、天真爛漫之概，雄視千古。學者苟能立品以端其本，復濟以經史，則字裏行間，縱橫跌宕，益然有書卷氣。胸無卷軸，即摹古絕肖，亦優孟衣冠。苟出心裁，非寒儉骨立，則怪异恣

肆，非體之正也。竊願同志共凜斯言，庶稍有補乎。』讀此，可悟書法三昧。今之學書者，亦多講究

懸腕、撥鐙之法，即五指齊用力之謂。《冬夜箋記》云：『林韞撥鐙之法。按：撥者，筆管著中指名指尖，

圓活易轉動也。鐙者，馬鐙也。筆管直，則虎口間如馬鐙也。足踏馬鐙，淺則易出入；手執筆管，淺則易活動。』

《聞見瓣香錄》甲卷

甘肅硯材

洮硯，出岷州洮河中，土人于河中擇其石之細潤者爲之，多天然形，有純黑色者，有微綠色者。

宋孝宗賜周必大洮河綠石研，有御筆『洮瓊』二字。

崆峒硯，出平涼縣空同山，淡紫色。有紫色而多黃暈者，色頗佳，但微滑耳。

賀蘭硯，出寧夏賀蘭山筆架峰下，色多紫肝，頗類端石，亦堅硬，然細潤終不及。土人呼曰『賀蘭端』。

栗亭硯，《寰宇記》：『同谷縣有栗亭鎮。』(杜)工部《發秦州》詩云『栗亭名更佳』，即此地。高似孫《硯箋》載李太白栗岡硯詩，題云『殷十一贈栗岡硯』。今屬徽縣，去縣西三十里，此地不產硯。秦州所屬之禮縣產硯，名曰『禮研』，亦曰『栗亭研』。吳學使綬詔試秦州時，曾以《栗亭硯歌》試諸生。其硯有綠豆色而多黑暈者，有紫紅色者。

《聞見瓣香錄》乙卷

山右硯材

渾源州五臺縣出硯，淡紫色。保德州亦出硯，有綠色、黑色二種。其受墨如歃，但較粗耳。垣曲縣亦出硯，黑色，頗潤。北方無良工，不善琢磨，故不能行遠。

《閩見瓣香録》乙卷

無目書

賀椿字靈木，山陰人。無目，能詩能書。予見其簡二樹山人童鈺詩，字畫結構、行款位置，一絲不亂。即使有目者書之，亦可謂佳，真足奇也。

《閩見瓣香録》乙卷

歌風臺篆

徐州沛縣歌風臺，在城東南舊運河北岸，有篆書漢高祖《大風歌詞》碑。字寬可四五寸，長可七八寸，書法懸針，字象鐘鼎，古氣磅礴逼人。上覆以瓦屋，頗堪經久，然捶搨日久，大有『快劍斫斷生蛟鼉』之致。相傳爲蔡中郎筆。每嘆漢人碑無書者款識，使後人擬議揣摩，不得其真以切嚮往，亦是恨事。如《魏大饗碑》，相傳爲梁鵠書，《受禪表》，劉禹錫以爲王朗文，梁鵠書，鍾繇鑴字，《三體石經》遺字，爲蔡邕書，《大饗記》殘碑，亦疑爲鍾繇書。皆屬臆度，無可據也，但取佳爲貴耳。

《閩見瓣香録》乙卷

林宗墓隸碑

介休縣城東漢郭林宗墓，有蔡中郎所作碑銘，即自謂銘辭無愧色者，相傳爲邕八分書。今其碑嵌壁間，不存一字。享堂前有二碑并立，一爲太原傅山青主隸，一爲金陵鄭簠汝器隸，俱極完好。搨工每删其名字以欺人，曰蔡中郎書，其實非鄭即傅，非中郎筆也。堂扁曰『清妙堂』，亦傅青主行書。

《閒見瓣香録》乙卷

柳柳州書

柳州府署内，有柳子厚書石一塊，長可一尺，寬七寸。上書云：『龍城柳，神所守。驅厲鬼，出七首。福四民，制九醜。元和十二年，柳子厚書。』相傳可以避灾害，人多搨者，上用柳州府印一顆以爲真。按：《龍城録》『羅池北，龍城勝地也。役者得白石，上微辨刻畫云「龍城柳，神所守。驅厲鬼，山左首。福土氓，制九醜。」余得之，不詳其理』等語，則所謂柳州者，乃後人贋作也。

《閒見瓣香録》乙卷

尉遲敬德書

蘭州龍尾山華林峰有禪院，門額曰『第一山』，旁款小字爲『尉遲敬德書』，書法遒媚近晉人。以『一』『山』二字配『第』字，章法亦奇。猛將又復能書，真可异也。

《閒見瓣香録》乙卷

張桓侯書

《丹鉛録》云：『涪陵有張飛刁斗，其銘文字甚工，飛所書也。』張士環詩：「江上祠堂嚴劍佩，人間刁斗見銀鈎。」《金石備考》：『渠縣八濛山，有漢張飛勒字。山即桓侯破張郃處。題名云「漢將軍飛，率精卒萬人，大破賊首張郃于八濛，立馬勒銘。」』按：語出桓侯之口，故爾雄壯，文士不能。《聞見瓣香録》乙卷

谷園印譜

《谷園印譜》，如皋許容寔夫篆，燕越胡介祉循齋藏。共六冊，冊百方，皆閑雅語。篆法精工，章法妥帖，雖高古不足，秀妍有餘。其文有秦文、漢文、大篆、小篆、古文、鐘鼎文、鳥迹文、龍書文、虎書文、墳書文、石鼓文、玉箸文、殳書文、倒薤文、懸針文、鵠頭書、急就章、方鼎書、膝公碑文、正韵篆、尚方大篆、（蝸）蠣，音果。壇山石刻文、圓朱文、柳葉文、切玉文、爛銅文、鐵綫文、細白文、滿白文、倒薤合懸針文、秦文合漢篆。其刀法有正刀法、單入正刀法、雙入正刀法、平刀法、切刀法、舞刀法、衝刀法、埋刀法、留刀法、輕刀法、澀刀法、遲刀法、遲澀二刀法、搶上澀下二刀法，亦近時之佳譜也。按：古無印譜，有印譜自宋宣和始。後王厚之順伯亦有譜，王球之弇有《嘯堂集古録》，趙文敏子昂有《印史》，吾丘衍子行氏《學古印式編》，錢舜舉、吳孟思皆有譜，浦城楊遵宗道有《集古印譜》，錢唐葉景修有《漢唐篆刻圖書韵釋》。諸家皆先後廣爲搜羅，

所得不過數十方，惟楊氏最多，有七百三十一方。逮明，上海顧氏汝修，三世博雅，搜購不遺餘力。

自秦漢小璽、官印、私印，下逮唐、宋、元諸印記，得玉印一百六十有奇，銅印一千六百有奇，譜爲《印藪》一書，而後古人典刑，神迹所寄，彪炳人間，實好古者一大觀也。于時擅其能者，有文彭壽承號三橋，何震主臣號雪樵，文、何，嘉靖時人。金光先一甫諸人。後邵潛有《皇明印史》，陳眉公序云：『上自開國六王、上公、徹侯，以至名臣將相、文學布衣，各刻一目，以寄微尚，蓋不衰不鉥之《春秋》，而不傳記、不編年之實録也。』胡氏曰從有《印存譜》，程氏六水索主臣篆爲譜，

張氏彝令有《學山堂譜》。專家之譜，始盛于今矣。唐愚士云：『漢有摹印篆，其法平方正直，繁則減，少則增，與隸相通。六朝而降，參用陽文，終非古法。唐用陽文，始屈曲盤迴，如所謂繆篆，而古法漸廢。』王阮亭云：『漢之繆篆，即秦之摹印。』吳奇《印存跋》云：『篆印雖爲物小，不及一指大，不盈二寸，其中段落結構，豪宕縱橫，實具一篇好文字。至于閑神静氣，忽龍忽蛇，又不應作文字觀。考古印皆官名、人名，以軒、齋入印，古無此式。』《學古編》云：『唐相李泌有「端居室」三字白文玉印，或可爲例。』至明何氏，則以《世説》入印矣。今則詩詞無不可入印矣。

古印多用金、玉、銀、銅爲之。《七修類稿》云：『元末會稽王冕以花乳石刻之，今天下盡崇處州燈明石矣。』青田石中有瑩潔如玉，照之燦若燈輝，謂之燈光石也。賴古堂《印人傳》云：『印用凍石，自文國博始。公在南監，過西虹橋，得老髯所賣石四筐，解之，即今所謂燈光也。下者亦近所稱老坑。得石後，乃不復作牙章。』今則昌化田黃最貴，壽山魚腦諸凍亦不易得，而芙蓉石與壽山俱出福州

遍滿矣。

《曹全碑》

《曹全碑》，漢中平二年造，字大寸許，完好無缺。《石墨鐫華》云：萬曆初，郃陽縣舊城掘得

此碑。《甌膳》云：碑出于郃陽之莘里村，止缺一『因』字。内稱：『全爲戊部司馬，征疏勒王和德，攻

城野戰，謀若涌泉。和德面縛歸死。』按：范史：『和得射殺其王，自立涼州刺史，孟佗遣從事任

涉，將敦煌兵五百人，與戊己司馬曹寬、西域長史張宴，將諸國兵合三萬人，討疏勒。攻楨中城四

十餘日，不能下，引去。』與碑文不合。即紀功者張大其詞，當時似難虛飾，可以補史之訛。且司馬

爲曹寬，非曹全，豈范史傳寫誤耶？嗟呼！觀于此碑，史之失實者可勝道哉！朱竹垞跋云：『范蔚宗去

漢二百餘年，傳聞失真，要當以碑爲正也。』其書法遒古，不減《卒史》《韓敕》等碑，又一字無損，真可

寶也。友人云：『吾輩幸生此時，猶得見漢人書法，恐後世無復存者。』余曰：『神物顯晦有時，寧

無沉埋以待來者如此碑？』歐陽六一、趙明誠、都玄敬、楊用修諸公豈得見哉？王阮亭跋云：『此碑在漢

隸中最爲完好，書法圓美。趙崡《石墨鐫華》、于弈正《金石志》始載之，《金薤琳琅》亦未及見也。』物之顯晦無

定，豈能常留于天地哉？』因録其文以備考……碑陰有處士、縣三老、鄉三老、徵博士、門下祭酒、

門下掾、門下議掾、督郵、將軍令史、郡曹史、守丞、鄉嗇夫、功曹、郵書掾、市掾、主簿、門下

賊曹、門下史、賊曹史、金曹史、集曹史、法曹史、塞曹史、部掾等名目，皆釀錢豎石之人也。

《聞見瓣香錄》丙卷

散卓筆

黃魯直云：『硯得一，可以一生；墨得一，可以一歲。故惟筆工爲難。』唐著名者，宣州諸葛氏，當時號爲『翹軒寶帚』，至宋猶世其業。熙寧神宗年號。後，始造爲無心散卓筆。《談苑》：『宋太宗時，蜀人王著善書，直禁中。其筆全用勁豪，號散卓筆。市中鬻者，一管百錢。』蘇子瞻亟稱之，自海外歸，用諸葛氏散卓筆，驚嘆以爲喜事。雖云筆妙，亦與心手相習耳。近張文敏公照，其筆惟用湖人邱中黃所造，而都門劉必通亦擅名焉。昔人以『尖、齊、圓、健』爲筆四德，庶有合乎！

《聞見瓣香錄》丙卷

瓦當硯

鄉衛氏藏有瓦當硯一，背篆拱起，文曰『長樂未央』。王褘《硯記》云：『漢未央宮諸殿瓦，其身如半筒，而覆簷際者，有頭面外向。其面徑五寸，圍一尺六寸，面至背厚一寸弱。其背平，可研墨。唐、宋以來，人得之，即去其身以爲硯，故俗呼瓦頭硯。』按：瓦硯有四，曰羽陽，曰未央，曰銅雀，曰香姜。羽陽，秦時宮瓦也，《橘軒雜錄》：『鳳翔府，古雍州，秦穆公羽陽宮故基在焉，其瓦有古

篆「羽陽千歲」字。昔雲中馬勝公得之。陰字在硯之左，奇古，非銅雀所及。」與未央殿者，并出秦中。香姜，

則北齊高氏所爲，與魏臺銅雀同出鄴中。楊升庵云：「銅雀瓦不可得，宋所收乃高歡避暑宮冰井臺

香姜閣瓦也。洪容齋有銘云：「魏元之東，狗脚于鄴。吁其瓦存，亦禪千劫。」狗脚，高歡罵孝靜語

也。余嘗得一瓦硯，上有「香姜」字。又見京師人家藏一瓦硯，有「元象」字。元象，東魏孝靜帝

年號也。」唐人雅重瓦硯，故澄泥硯品爲第一，《毛穎傳》稱曰『陶泓』。又楚王廟磚可爲硯，見昌黎

《宜城驛記》。贛枲都灌嬰廟左有池，得瓦可爲硯，見《容齋隨筆》。孫漢陽以宋復古殿瓦爲硯，見

《太平清話》。元王惲《秋澗集》有《飛廉館瓦硯歌》，見《池北偶談》。按《關中金石記》：『瓦當

字共十五種，并篆書：一曰「延年益壽」，二曰「千秋萬歲」，三曰「長生未央」，四曰「長生無

極」，五曰「長樂未央」，六曰「與天無極」，七曰「億年無疆」，八曰「益壽存富」〔編者按：似爲

「八風壽存當」之誤釋〕，九曰「都司空瓦」，十曰「崇正官當」，十一曰「右空」，十二曰「上林」

十三曰「上林農官」，十四曰「永壽無疆」，十五曰「長毋相忘」。李好文《長安志圖說》載有七種，

今無「儲胥未央」「萬壽無疆」二種，而別出者又得九種，可見古物之未經前人見者猶多也。』《金石

記》又載有二種，一曰『衛』，二曰『蘭池宮當』。近歙人程敦集秦、漢瓦當文字爲幀，得三十種，

內見于《關中金石記》者十三種，另見者十七種：曰『仁義自成』，出漢城；曰『萬物咸成』，乃

自長安賈；曰『維天降靈，延元萬年，天下康寧』十二字，出承露臺舊址；曰『永受嘉福』，乃鳥

蟲書，出咸陽；曰『鹿甲天下』，上有二鹿形；甲天下云多也，或即上林苑眾鹿觀瓦；曰『飛鴻

延年」，瓦有飛鴻形，當即秦飛鴻臺瓦也，古人制器尚象，即二瓦可見，曰『長樂萬歲』，曰『延

壽萬歲』，曰『大萬樂當』，曰『右將』，曰『甘泉上林』，出淳化甘泉故宮，曰『宜富當貴千金』

六字，出興平茂陵富人袁廣，漢家瓦也，曰『高安萬世』，曰『便』，曰『平樂宮阿』，曰『轉嬰

柞舍』，曰『狼千萬延』，此郎池觀瓦。視金石史所載又多矣。按：瓦當硯，今西安省城多新作者，以故

世多有之。

《聞見瓣香錄》丙卷

書氣

予弟薇郎云：『善書者，必得天分六分，加以人工四分，方臻其妙。但憑人工，終是俗品。如

虞永興有靜穆氣，顏魯公有端莊氣，柳誠懸有挺特氣，歐陽率更有清峭氣，米海嶽有超邁氣，趙松

雪有富麗氣，董香光有秀逸氣，此豈人工所能及？』

《聞見瓣香錄》丙卷

譙樓榜字

晉陽今太原府城內有譙樓，俗呼鼓樓。在撫軍署前。高敞巨麗，臺長十丈餘，高四丈餘。上樓為

層二，為間七，榜曰『聲聞四達』。榜可間之五字，徑丈有餘，端楷雄偉，如出顏魯公手，而『四』

字與『聲』『聞』『達』三字配合，章法妥帖相稱，真紀藝也。董香光有云：『余以《蘭亭》《樂毅》

真書為人作榜署書，每懸看輒不得佳，因悟小楷法欲可展為方丈者，乃盡勢也。』此字可謂盡勢矣，

未審當時何物書之，其姓字亦不傳。乾隆辛卯間，因風墜裂，使大觀湮沒，良可惜也。近雖補書，

不逮遠甚矣。

玉硯滴

予鄉相國衛文清公，有白玉硯滴一。公歿後，棄置書架上數十年，爲塵垢所膩，家人不知其爲

玉也。予見而异焉，因三沐之，純白溫潤，光彩煥發。其式扁，圍圓五寸許，下寬上窄，如覆茶盞，

古甚。半鏤《前赤壁賦》一篇，字如黍粒，端楷遒麗，點畫無訛，半鏤《遊赤壁圖》，人物、樹木，

細過于髮，情狀具備，疑出鬼工，真希世之寶也。後已轉售，無由得見矣。

傅公佗墨蘭

傅山，字公佗，太原人，博極群書，善行、草、八分，亦善畫。余家藏其《洞口墨蘭》一幅，

題云：「立泉落落，幽蘭青青。濺珠葉倒，香滿碧零。墨華亂舞，洞口溟溟。傅山寫意。」字殊飛

舞，畫亦瀟灑秀逸，兼饒古老之致。近興化鄭板橋亦擅書畫名，字則縈草帶隸，別成一格。自云六分

半書……《繪事備考》：『王逸少書法既爲古今之冠，丹青亦妙絕當世，有《臨鏡自寫真圖》。王子

敬，隸書、草書得父筆法，尤善丹青。

漢隸殘碑

漢殘碑石一塊，在成都武侯祠神龕傍，完好者十二字，存半可讀者三字。一行云『如弦之直，如稱之平』，又一行云『之奇箴恭川李崧』，未審爲何碑。其古老，的係漢隸。相傳此石得之錦城武擔山，雜于荒石中。乾隆十二年，華陽令聊城安洪德安置于武侯祠神龕傍。余于乾隆四十年獲觀，因搨數紙。《漢隸字源》云：『漢碑存者，凡三百有九。』今存者已無幾。此碑雖數字，豈忍忽諸？且云『如弦之直，如稱之平』，二語可作座銘，尤足寶矣。

《閒見瓣香録》丁卷

筆神

筆神，曰佩阿，曰昌化。紙神，曰尚卿。墨神，曰回氏。硯神，曰淬妃。《瑯嬛記》云：『硯神曰淬妃。』或有一誤。見《致虛閣雜俎》。

《閒見瓣香録》丁卷

三星祠碑款

枝江福山三星祠碑款，吳學使白華先生撰文。來諭云：『碑額用篆字，曰「福山三星祠碑」。題額用八分書，曰「大清乾隆四十七年，枝江縣新建三星祠記」。』考漢碑有無額者，如《樊安碑》，首行題云『漢故中常侍、騎都尉樊君之碑』。《碑式》云：『首行已有標題，故不再書額。』惟《孔廟

碑）額題云『漢泰山都尉孔君之碑』九篆字，碑首行題云『有漢泰山都尉孔君之銘』。《隸釋》云：『凡漢碑有額者，首行即入辭，無額者，或題其前，如《張納》《樊安碑》之比，亦甚少。已篆其上，復標其端，惟此碑耳。』今此碑既篆其額，復題其端，其體適合。至額用篆文，題用八分書，又年號題前以大尊王之義，自是新式，即可備他時典故。近獲《大唐淨域寺塔銘》，開元四年所建者，首行題云『大唐淨域寺故大德法藏禪師塔銘』十四字，係八分書，其文係真書，無篆額。是首行用八分書標題，唐時已有其式矣。

《閒見瓣香録》丁卷

蘭州 《淳化帖》

《淳化閣帖》摹刻多種，今石存者，惟甘肅一帖。

其前序云：『我太祖高皇帝分封我莊祖王于甘蘭，以禦戎羌，而錫之以宋人《淳化閣帖》，無亦以文德足以柔遠，千羽可以格苗之意與！珍藏內庫。弘治間，我恭王出而臨之，仍留內庫。至我憲王，出而臨之，恐我子孫與各王府不遍及，且無以公海內，乃延溫、張二韵士摹勒下石，未竟而棄予，且囑予以勿替。于辛酉六月始竣事，割牲告成，泫然流涕。臨閱之際，至《桓桓尚父》一帖，于我聖祖之遺意有遐思焉。夫析薪弗荷，謂之不肖。予沖年，無能恢弘我憲王之盛德大業，此一役也，不肖之罪庶幾免矣。摹勒之工，先後七年，新舊不爽，毫髮具在。各跋語不具論，論其始末如此云。肅世（子）識，鋐謹書。』

後跋云：「余少年，在吾友李子崇處，見棗木搨《淳化帖》，心甚愛之。比至白下，時見縉紳家藏，率多臨本。隨得溫陵張氏石刻，半多剝落。因思子崇久逝無子，此帖不知流傳何所。一日，市遇挾册鬻者，取視之，乃子崇帖也。喜尤物之再見，悲故人之淪亡，駐嘆者久之。重與直買歸，時時在行李中。皋蘭有材官，呈一峽，曰：「先祖父遺此，不識何文書，且無用。」余諦視，與子崇帖不類世所傳本也。如古法帖數段，久已缺文，叱然以爲奇遘。因求肅殿下藏本讎校，則濃嫵遒勁，神彩泛溢，大不類世所傳本也。如古法帖數段，久已缺文，叱然以爲奇遘。因求肅殿下藏本讎校，則濃嫵遒勁，神彩泛溢，大怪」以前物也。適姑蘇溫伯堅，南唐張用之至蘭，伯堅一見，喜而欲狂，毅然爲余雙鉤，越三月甫就。時余有黔陽之命，鐫石之約，期在二年。偶自秦來者，持伯堅爲肅府勒石二紙，標範天成，不減原本。寄書與余云：「此肅殿下盛事，不佞勉爲之，願托一言不朽。」余嘆曰：「《淳化帖》海內盛傳，而真搨絕少。余兩帖自爲奇矣，不意于煙塞得此。余雖得伯堅雙鉤，而勒石未卜何日。兹肅殿下天潢之富貴，爲此何難，難在天挺睿藻，知藏帖可珍，欲公之天下後世也。然不遇伯堅，伯堅不至蘭，余不以二帖故構此秘藏，其何以成此盛事！盛事無常，亦奇數也。余兩帖終不以此帖出而弁髦之。萬曆乙卯歲季冬朔日，潁人張鶴鳴識。」

王跋云：「《淳化》初搨，凡親王各賜一本，餘非兩府初捧不能得，其貴重乃爾。我國初，周、晉諸藩典學嗜古，各有摹勒。肅國殿下祚于倉頡之地，兼有西京以來碑版，而沈酣翰墨，有河間之風。至其所橅《閣帖》，譬啖恒山紫花梨，令人快然。眠靈夔之蘊藝，晉玉之考據，焕焉改觀，泉搨

敢望堂奧哉？近江南亦有勒本，膚澤有餘，神骨不足，剛柔未理于撅礫，張茂先吾所不解也。殿下琬琰成性，琳琅與處，即此一端，其彣德炳絢，華潤宗牒，又可意度，未易涯闕矣。崇禎戊寅七月，禮部右侍郎、兼翰林院侍讀學士、前掌南京翰林院事、庶子正詹協理詹事府事、經筵講官、纂修實錄、嘉議大夫洪津王鐸謹跋。」

共十册，每册後有篆文『淳化三年壬辰歲十一月六日，奉聖旨模勒上石』十九字，又有隸書『萬曆四十三年乙卯歲秋八月九日，草莽臣溫如玉、張應召奉肅藩令旨重摹上石』三十二字。每册間有損者。石在蘭州府學。

按：曹昭《格古要論》：『《淳化閣帖》，宋太宗搜訪古人墨迹，于淳化年中命侍書王著摹勒，作十卷，用棗木板刻，置秘閣。卷尾俱篆書，題「淳化三年壬辰歲十一月六日奉聖旨摹勒上石」。用澄心堂紙、李廷珪墨搨打。無銀錠紋，初搨者，上也；有銀錠紋而墨濃者，次也；淡者，又次之。自宋丞相永新劉沆常以太宗賜本模刻傳于世，今世所有皆轉相傳摹者。』《洞天清錄》：『《淳化閣帖》，太宗朝搜訪古人墨迹，令王著銓次，用棗木板摹刻十卷于秘閣，故時有銀銷紋，前有界行目録者是也。至慶曆間，禁中火灾，其板不存。』朱晨《古今碑帖考》：宋《絳帖》、尚書郎潘師旦所刻，世稱爲《潘駙馬帖》。刻于山西之絳州，又稱《絳帖》。凡二十卷，用《淳化帖》增入別帖，極有精神，在《淳化閣帖》既頒行，潭之次，以『日月光天德，山河壯帝居』。太平何以報，願上東封書』爲卷號。宋《潭帖》、《淳化閣帖》既頒行，潭州即模刻二本，謂之《潭帖》。余嘗見其初本，當與舊《絳帖》雁行。至慶曆八年，石已殘缺。永州僧希白重摹，東

坡猶嘉其有晉人風度。建炎虜騎至長沙，守城者取爲砲石，無一存者。紹興初，第三次重模，失真遠矣。宋《太清樓帖》、《淳化秘閣帖》板雖毀于禁中火災，而真迹皆藏御府。徽宗大觀中，奉旨刻石太清樓。字行稍高，而先後、多寡，與《淳化帖》小异。凡標題皆蔡京所書，亦名《大觀帖》。宋《戲魚堂帖》，元祐間，劉次莊以《淳化閣帖》十卷模刻于臨江，除去卷尾篆題，而增釋文。在《潭帖》之次。宋《寶晉齋帖》，紹興間，曹之格刻于直隸無爲州學。凡卷首『寶晉齋法帖卷第幾』俱篆字。宋《黔江帖》，秦子明于長沙模刻僧寶月《希白古法帖》十卷，載入黔江紹聖院，乃後潭人湯正臣父子刻石。宋《東庫本》、世傳潘氏子析居，法帖石本分爲二。其後絳州公庫乃得其上十卷，絳守重刻下十卷，足之一部，名《東庫本》。其家復重刻上十卷，亦足一部。于是絳州有公私二本。

靖康兵火，石并不存，後金重摹者，天淵矣。明《泉帖》，洪武四年，泉州府知府常性刻于泉州府學。仁宗命取入秘府，人不可得而見矣。明《東書堂帖》、《東書堂集古法帖》，前有周世子圖書，後有『永樂十四年歲在丙申七月三日書』十四字，後有『蘭雪軒』圖書。按：帖石在開封府。《寶賢堂帖》，晉世子奇源刻石。其序云：『予高祖恭王，幼好法書。初之國時，太祖高皇帝賜前代墨本甚多。曾祖定王，蒙高皇帝命中書舍人詹希原教字書，故睿翰重于當代。是以祖憲王暨父王俱嗜書學，數世以來，無間古今，但字之佳者，兼收并蓄，所積益富。予于侍膳問安之暇，亦留心于古人筆墨間，每令侍者取古今名人真迹法帖，張于左右，終日睬視潛玩。一旦恍然，見其方圓法乎天地，動靜類乎山川，其轉摺四向，則若日月周旋，五緯出没。其恣張放肆，則若龍跳虎躍，鳳舞鸞飛；或如端人正士，劍佩森嚴，朝于法宫；或如仙人野客，跨鶴引鹿，游于山林。其高致逸興，淋漓揮灑于筆墨間，姿變横出，千態萬狀，不可形容，使人終日相對，殆忘寢食。于是取魏晉以來諸家字帖，凡心之所欲者，或臨或模，自幼

及今，不下萬餘紙，遂頓識古人用意處。間有以古今法書奇帖來獻者，或點畫之是否，刻鏤之工拙，亦頗能辨其真僞。或得真者，不啻隋珠趙璧，終日把玩，不忍釋手，遂成愛書之癖。日積月纍，前後左右，森然充牣于几案間者，皆古今字書也。性樂乎此，他俱不能易，自笑如蠹魚，出入書中，終老是鄉矣。一日，因與侍郎張公頤，都御史翟公瑄論及《淳化帖》世不多見，後雖演爲諸帖，然多得彼失此。如蒼頡，字之祖也，孔子，聖人也，而帖或不收。或又不取宋書，以爲盡廢唐人法度，至唐復廢，去彼取此，是殆不然。要之，一代高人，自有所見，有勁古豪逸之勢而不失範圍，豈可少邪？又不知漢魏楷法，是以見一代人物之用心，正自不必有所軒輊而爲去取也。因取《淳化》《絳帖》《大觀》《太清樓》《寶晉》諸帖，并我朝以書著名者，不下十數家，暇日同參政王進、副使楊光溥、僉事胡漢、楊文卿，擇其尤者，命生員宋灝、劉瑀摹勒上石，釐爲十二卷。其次序先後、字之多寡，與諸家不同者，因所取擇耳。每一紙出，輒刻意校其一鈎一畫之似否，雖昧于鑒賞，不能盡如古人之用意，然較之諸家。因命之曰《寶賢堂集古法帖》，置之齋中，以留示我後人，非敢傳于士林間也。嗚呼！三才之奥、五經之旨、化工之端緒、道統之源流，俱賴文字而傳。豐碑鉅碣照耀于山川，高文大册震駭人耳目，俾千百世之下，高人韻士撫摩愛玩之無已，亦賴字書而顯，則其所係不其重歟！雖然，前人以疲精神、棄百事而學書者爲喪志。孔子不曰：「飽食終日，無所用心，難矣哉！不有博奕者乎？爲之，猶賢乎已」然則予留心于翰墨，必勝于博奕，使聖人生今之世，則亦將稱許之矣。因書梗概，以序其所自云。時弘治二年歲次己酉秋九月一日。」按：帖石在太原府。明《重刻淳化帖》。上海顧氏。《識小錄》云：…

『蕭府帖，人賤其近。孫北海謂勝前人』。而退谷《閑者軒帖考》《庚子銷夏記》皆不載。

擘窠書

《丹鉛餘録》：『朱長文論字體有擘窠書，今書家不解其義。按《顏真卿集》有云：「點畫稍細，恐不堪久。臣今謹據案擘窠大書。」王惲《玉堂嘉話》云：「東坡《洗玉池銘》，擘窠大字，極佳。」又云：「韓魏公書杜（少）陵《畫鶻》詩，擘窠大字。」此法唐宋人多用之，墨札之祖也。』而用究亦未解其義。海岳名言：『作字自有大小相稱，且如寫「太一之殿」，作四窠分，豈可將「一」字肥滿一窠對以「殿」字小乎？蓋自有相稱，大小不展促也。』顧黃公答潘江如雜問云：『來問書名擘窠何義？按升庵引《墨池録》《顏真卿集》《玉堂嘉話》，義未明。擘窠猶言掌窩，字大如掌耳。』《書影》：『茅元儀《武備志》成，曾經神宗乙夜之覽，天語稱其該博。元儀即顏其堂曰「該博」。宋比玉擘窠作八分書，廣三尺許。』據此則不僅大如掌矣，究未解其義也。

《聞見瓣香録》戊卷

熊經略墨迹

熊經略廷弼，字飛百，號芝岡，江夏人，萬曆二十五年鄉試第一人，明年成進士，其雄才大略，載在《明史》。予家藏其墨迹一卷，結構離奇，傾欹俊逸，有劍拔弩張之勢，有龍搏虎躍之氣，望而知爲英雄筆也。其跋云：『此新卜東園十咏也，作于癸丑南勘後，而先書十咏于紫蠟仇年丈者，則庚午遼勘歸而作也。先書卷甚劣，作字不恰意，縣圃高年兄爲紫蠟復覓佳紙，再書而紙復不佳，筆

又杈枒不中書甚。縣圖每謂予，有一分酒則有一分字，有十分酒則有十分字。今七月朔日，余又持素，無一滴助，而又值紙筆則厄，宜其技止此耳。縣圖曰：「技原止此，何用誣紙筆。若酒，則真當爲子分過也。」書此爲紫礨一笑，時天啓四年七月一日也，江夏熊廷弼。」印章一爲『熊廷弼印』，一爲『東園主人』。其詩首章云：『爲愛林塘好辟喧，新開別業面東原。梅山樹繞斜連郭，蓮渚橋通直到門。傳是舊時花柳巷，竭來好作桔槔園。主人初領青山事，鎮日經營不憚煩。』又：『章華臺暗高觀北，封建亭開茂苑東。雲冷石衣苔欲濕，月移草褥竹先侵。就樹支床風謖謖，臨池灑酒水溹溹。杜門仍苦書郵逼，到苑還嫌酒客疎。』皆佳句也。按：先生有《性氣先生集》。

八硯銘

余師德慎齋先生保，滿洲正藍旗人，乾隆壬戌進士，官翰林侍讀。雅擅臨池，兼蘇、米之勝。好聚石，得輒銘其背。此八硯，皆天然形。銘曰：

《聖教序》曰：所托者潔，故濁類不能沾。深取乎蓮之植淨。《論語》云：不曰堅乎？磨而不磷；不曰白乎？涅而不緇。極美夫石之性貞，爾以貞性而幻淨植，其令我珍重，宜也。贊曰：持躬簡默，應務沖虛。篤實君子，庶其儕與。才堪倚馬，文至彫龍。賴假顏色，始慶遭逢。侯封即墨，匪是濫膺。循名責實，素位而行。

爾頑然也，不自棄也，礪廉隅也，良可嘉也；我完然也，欲借攻也，儻模稜也，慎勿容也。卷

勺園居士德保製《廉隅硯訓》。

數卷書爲圃，一方硯作田。鐵畊餘歉歲，筆耨得豐年。墨雨初添潤，心花已漾鮮。任鋤無汗滴，笠子不須焉。德保《田硯詩》。

閩工林佑善製硯，余以斯石形如右軍風字硯，命之製，冀煙雲滿起，可直五千萬緡。工唯唯，退而蛇足，風外添篠。予見而笑曰：「嘻！益佳矣。」遂名爲風篠硯，取東坡『更將掀舞勢，把燭畫風篠』意也。大凡事之遇無可奈何者，能作如是觀，自然無礙。

曾共鳴球鳴盛時，化而爲硯尚餘奇。君苗休更輕焚也，解和卿雲虞舜詩。德保《磬硯歌》。

歸化箐苗獻三石，一似荔枝，一似風字，獨至斯石，數揣想而不得其形似。豈愛好是天然，不欲以器鳴耶？孔子曰『君子不器』，斯石然非即石中君子乎？石如有知，定向予頻點頭也。因名不器硯。德保識。

黔之歸化，風淳少事，雅宜閉門，染翰作字。潦林箐苗，貌愚心智，解助臨池，捧石而至。余領登焉，命從厚賜，置几席間，摩挲再四。忽悟乃形，有似平荔，工巧彫琢，真荔不异。真荔性熱，食多防熾；假荔性寒，食多清志。入世既久，深明此義。書爲硯銘，戒心勿易。

持身似玉，守口如瓶，古名言也。斯硯也，溫其如玉而具瓶形，呼爲玉瓶，借之自警，益矣。箴

曰：持不墜，由主敬；守無失，緣用謹。人皆務其高遠，我獨取夫淺近。德保筆。

《聞見瓣香錄》己卷

方于魯墨

方于魯，字建元，新都人，善製墨，有名萬曆間，王弇州、世貞。汪伯玉、道昆。屠長卿、隆。
王百穀穉登。皆善之。其煙用桐液入柴草而煉之。其膠用麋角，用靈草汁以解之，搗以木臼，隱以
金椎，數百杵而凝，乃蒸之，過五千杵，墨凝而堅，不復杵。爲象五，規者、萬者、班者、圭者、
雜佩者。象所取義六，曰國寶，曰國華，曰博古，曰博物，曰太莫，曰太元。訂爲譜，書則文休承、
嘉。周公瑕，天球。莫廷韓，雲卿，初名是龍。畫則丁南羽，雲鵬。俞康仲、吳作干，廷羽。可謂極一時
之輝煌矣。古用松煙和以漆，今變其法而益精，是以名聞于上。王百穀序云：『瑞璽靈符，蒼璧黃
琮，卿雲麗虞，貝闕珠宮，作國寶第一；舜衣商鼎，天馬芝房，連理合歡，虎文龍光，作國華第
二；穆駿夏碑，蒼珮玄珠，琅玕青藜，作博古第三；百子九英，珊瑚木難，松枝桃根，
鳳塊螭環，作博物第四；香雲寶月，五牛三車，貝多髮陀，法幢妙花，作法寶第五；玉洞霞城，
鳥使鵝賓，碧桃仙杏，紫氣真人，作鴻寶第六。』李太史本寧維楨序云：『其品式有經，則王府之關
石和鈞，公輸之準繩也；其追琢美好，則偃師之倡，輪扁之斲，宋之玉楮而郢之斤成風也；其詞
章則典謨訓誥，渾灝爾雅，即秦漢而下無論也；其族類浩穰，肖像詭特，則九鼎之百物神奸、冊府

之群玉，不可形狀也；其芬香郁烈，光彩煜耀，則虞廷之卿雲、太乙之青藜、楚之畹蘭蕙也；

其文字則河之圖、洛之書、倉頡之篆、孔甲之盤盂、闕里之蝌蚪也。試而用之，不膠漆而固，不煙

霧而升，不涅緇而黑，不珠璧而潤，若有若無，若離若合。天之蒼蒼，非正色耶？其壺子之衡氣機

耶？即驪衍莫能談，季咸莫能相矣。美哉技也，一至此乎！』《明詩綜》：『于魯製墨，上自符璽圭璧，下

至雜佩，凡三百八十五式，刊成《圖譜》，曾上呈乙覽。以百花香露和墨，自作長歌，汪伯玉曾招之入豐干社。』王

弇州書云：『新都方建元甫貽余製墨四餅，黝于漆，圓于月，其光可以鑒，其潤可以挹，其芬可以

奪，沈麝而不可名。友人汪仲淹氏謂余：「子試評之，評而叢，請得歲效賦焉。」余不甚別墨而頗能

臆墨事，以為古之墨者毋過韋仲將，所謂一點如漆者，六季毋過張永；唐毋過祖敏、奚鼎、陳

朗；五季毋過奚超與超之子庭珪，宋毋過柴珣、潘谷、常和、沈珪、陳瞻、張遇、王迪、蘇澥；

元毋過朱萬初，而其最著者，曰庭珪、谷。是數子手澤，今當無一存，而僅于遺編斷楮一窺山陰父

子、永興、渤（海）之迹，而仿佛若究其入木之妙而已。邇來得宣朝數挺，又得建元之鄉人羅生十

餅，是皆臨池家所賞購。第宣朝雖極堅緻，久之，業已澹白，而羅生不能窮其搜煙和膠之三昧，而

徒以雜寶蠙珠之糜為豪勝。且物用人重，彼何能當吾建元？』其為名流嘉賞如此。嗚呼！可以傳矣。

按：奚氏墨入水，經月不壞。建元氏曰：『此用漆，故墨堅。』然斷而視之，則如毀瓦，又能穴研。又聞用奚氏墨

者，先一日漬水中，乃能摩，非今日所宜耳。張長人仁熙《雪堂墨品》云：『于魯初執事程君房家，已自為墨，遂

狎主齊盟，不相下，至訟于官。』又謂：『君房俠于墨，意事在名。于魯多為利，利則真贗雜出無疑矣。君房墨有次

第，而煙皆佳，至最下爲妙品，亦足當上乘。此兩氏之別乎？」余觀王、汪諸公盛稱于魯，張長人則左袒君房，殆各呵其所好。

《裕公和尚道行碑》

裕公碑，在平陽府翼城縣金仙寺，字大寸許，共二十二行，行五十四字，結體寬綽，用筆豐潤而秀妍，尚完好無缺。標題云『大元晉寧路翼城縣金仙寺住持弘辯興教大師裕公和尚道行碑，翰林學士承旨、榮祿大夫、知制誥、兼脩國史趙孟頫撰并書篆』。按：《石墨鐫華》：元趙孟頫《裕公和尚碑》，程鉅夫撰文，在河南少林寺。其評云：『圓熟有之而姿態不足。』今此碑雖亦稱裕公和尚，而碑在翼城縣金仙寺，又書篆、撰文皆係承旨，其爲另碑可知。來梅岑《金石備考》作《金仙寺碑》。

《松雪齋集》不載其文，因録之。

濯纓堂屏風

岷州城東叠藏河即桓河有木橋，橋頭有濯纓堂。同知汪元綱建。堂內屏風門刻王羲之《蘭亭序》，字大三寸許，其疏密整斜一肖定武石本，蓋汪公士鋐所書。時隨父任。邊地尚武，書法罕有知者，從此僻壤生色矣。巴陵岳陽樓屏風，爲張文敏公照所書范文正公《岳陽樓記》，蓋岳州太守黃公凝道倩書而刻者，過客無不徘徊其下。二公可謂以風雅貽人矣。

《王母宮頌》

《王母宮頌》，題曰『重修涇州回山王母宮頌并序』。《甘肅通志》：回中山，在涇州西北二里，上有王

母宮。翰林學士承旨、刑部尚書、知制誥陶穀文。陳繼儒《古文品外錄》載其文。天聖宋仁宗年號三年太

歲乙丑三月十五日，尚書度支員外郎、知軍州事、上柱國上官重書。字大寸餘，爲玉箸篆，是仿

《嶧山碑》者。余家舊藏其帖。明趙子函《石墨鐫華》不載，近軍中丞秋帆《關中金石記》搜討極

博，亦遺此。

《聞見瓣香錄》庚卷

天發神讖殘碑

吳天發神讖殘碑，在江寧府學尊經閣下。石三塊并列，傍刻跋云：『余因遊府南天禧寺，寺門

之外有石□段，半埋于土。竊疑以爲天璽元年，吳鳥程侯年號。巖山紀吳功德段石，崗之碣，因觀之，

果耳。人多傳□象書，稽之定八百十有五年，字雖損缺而猶有完者。寺僧□護持，歲月之久，風雨

所暴，必□泯滅，因輦置漕臺後圃篝□，時辛未元祐宋哲宗年號。六年三月二十六日，轉運副使、左

朝請郎胡宗師題。』又一題云：『余奉命計臺，侍親游此，□天璽斷碑，親□之，筆力向□，文詞殘

□，不可讀也，悲夫！崇寧徽宗年號。元年中秋日，轉運判官石豫安正民。』朱竹垞《天發神讖碑文

考序》云：『是碑相傳爲皇象書，其文指爲華覈所作，蓋本張勃《吳錄》，顧不見收于歐陽、趙氏之

録。祥符周雪客合三段之石，審其斷處，聯貫讀之，文義既從，字亦可以意辨，乃援據載記，作《碑文考》一卷。石之斷歷千餘年，無人能聯貫讀之者，自雪客始。」顧寧人《金石文字記》備載所存原文。又跋云：「觀其字，在篆、隸之間，雖古而近拙，亦未必盡出于皇象手迹也。《金陵瑣事》謂是蘇建書，不知何據。」按：皇象八分書，張懷瓘列爲妙品，而郭嗣伯《金石史》云：「其怪誕直牛腹書耳。黄長睿，書家張湯，是窮穴得鼠者，亦稱之，何也？趙明誠以爲妖，其知言哉！」弇州山人云：「趙明誠《金石録》頗載碑，所謂「上天帝言」「大吴一萬方」等語，以爲妖而不著其奇。綦毋甫中丞搨一紙見寄，大抵與漢隸殊異，亦不用批（挑）法，而挑跋（撥）平硬，又盡去碁算斜環之累，隸與篆皆不得而名之，信所謂八分也。」

三十二體篆書

景德間，真宗年號。靈隱禪寺沙門莫庵衡宥《玉篇》：「今作肯。」集篆。《七修類稿》：「三十六般篆書《金剛經》，乃宋靈隱寺僧莫庵道閒集。」出《震澤長語》。蓋訛『肎』爲『閒』。今所見止三十二體。明虞淳熙記：『僧寶三十二體《金剛經》，配三十二分。』玉箸篆，李陽冰善之。虞世南《書旨》：『秦丞相李斯删改史籀大篆而爲小篆，至今相承。』或曰玉箸篆。明豐坊云：『大篆變爲小篆，小篆變爲玉箸，愈趨愈巧。』奇字篆，甄豐定古文六體，此其一。《會要》：『古文，孔氏壁中書也。奇字即古文而异者』《漢書》：『劉歆子棻嘗從揚雄學作奇字。』注：『奇字，古文之异者也。』《述古篇》云：『至于漢興，而有奇字。奇字酷賞于子雲，雖體勢茂密，而于古

無聞，蓋雜綴三代以來逸見之體。』大篆，篆者，傳也，傳其物理，施之無窮。史籀變古文，著書十五篇。亦

名籀書。韋續曰：『石鼓文是也。』小篆，胡母敬作，比篆籀頗改省。韋續云：『周時所作。』漢武帝得汾陰鼎，

即其文也。』夢英云，『秦相李斯之所作。』《宣和譜》云：『小篆出于大篆之法，改省其筆畫而爲之。其爲小篆之

祖，寔自李斯始。』《衛恒傳》：『李斯作《倉頡篇》，中車府令趙高作《爰歷篇》，太史令胡母敬作《博學篇》，皆取

史籀大篆，或頗省改，所謂小篆者。』《金石林緒論》：『《嶧山》《會稽》諸碑是也。』上方大篆，程邈飾李斯之

法。《墨藪》云：『其體似豐篆。』墳書，周媒氏配合男女書證文。即填書。魏韋誕用題宮闕，晉王廙、王隱皆

好之。穗書，神農因上黨生嘉禾而作。倒薤篆，仙人務光見薤偃風作。《書旨》：『務光辭湯之禪，隱于清

冷之陂，植薤而食。清風時至，見葉交偃，象爲此書，以寫《太上紫經》三卷。』柳葉篆，衛瓘三世攻書，善

其體。芝英篆，陳遵因芝生漢武殿作。轉宿篆，熒惑退舍，司星子韋作。韋續云：『象蓮花未開形。』

垂露篆，曹喜作，點若濃露之垂。扶風曹喜，漢建初中人。垂雲篆，黃帝因卿雲見，遂作此。碧落篆，

唐韓王元嘉子李譔作。《金石史》：『絳州《碧落碑》，《尚書故實》謂陳惟玉書，趙子函云其書雜出頡籀鐘鼎款

識。』龍爪篆，義之見飛字龍爪形作。張懷瓘《書斷》云：『右軍嘗醉書數字，點畫類龍爪，後遂有龍爪書。』

鳥迹書，倉頡觀鳥迹，始製文字。許慎《說文》：『倉頡之初作書，蓋依類象形，故謂之文。後形聲相益，即

謂之字。字者，孳也，言孳乳而浸多也。著于竹帛，謂之書。書者，如也。』雕蟲篆，魯秋胡妻春居玩蠶作。

《墨池篇》云：『亦云戟筆書。垂畫纖長，旋繞屈曲，有若蟲形。』《山谷集》云：『龍眼道人于市人處得金銅戟，漢

制也，泥金六字，字家不能讀，蟲書妙絕，于今諸家未見此一種，仍知唐玄度，僧夢英皆妄作耳。』科斗書，源出

古文，或云顓頊製。元吾衍云：『科斗書者，倉頡觀三才之文，意度爲之。文形如水蟲，故曰科斗。』又曰：

『科斗爲字之祖，象蝦蟆子形也。上古無筆墨，以竹挺點漆書竹簡上，竹硬漆膩，畫不能行，故頭粗尾細，以其形

耳。』鳥書，史佚因赤雀、丹鳥二祥作。王莽時，甄豐改定古文，六曰鳥書，所以書幡信也。鵠頭書，漢家

尺一之簡，如鵠首。亦名鶴頭。麟書，獲麟，弟子爲素王紀瑞作。鸞鳳書，少皞以鳥紀官，遂作此。

龜書，堯因軒轅時龜負圖而作。龍書，太昊獲景龍之瑞而作此。剪刀篆，韋誕作，後史游造其極。

纓絡篆，劉德昇作，夜觀星宿爲此。懸針篆，曹喜作此，題五經篇目。飛白書，蔡邕見人以帚成字

作。殳篆，伯氏所職，故製此記笏文。韋續云：『伯氏所職，文記笏，武記殳，因而製之。』金錯書，韋誕

作，古錢名，漢之銖兩。刻符書，秦壞古文，定八體，此其一。韋續云：『鳥頭雲脚，李斯、趙高并善

之，用題印璽。』秦八體，曰大篆、小篆、符書、蟲書、摹印、署書、殳書、隸書。鐘鼎篆，三代作此體，刻銘

鐘鼎。《書苑英華》：『夏后氏象鐘鼎形爲篆。』按：秦八體書，五曰摹印，即漢之繆篆，亦曰細篆書。《金石

緒論》：『漢白文印用之。』六曰署書。韋續曰：『署書，漢蕭何所作，用題蒼龍、白虎二闕。』非是。《述古篇》

云：『蕭何籀書，善用禿筆。』宋王愔《文字志》古書三十六種目又有魚書，韋續云：『魚書，周法，因素

鱗躍舟所作。』一云漢武帝游昆明池，學士陳遵所作。蛇書，韋續云：『蛇書，魯人唐終當漢魏之際，夢蛇繞身，

窹而作此。』仙人書、帝嚳以人紀事，象化人形書。十二時書，後漢東陽公徐安子搜諸史籍，得十二時書，皆象

神形也。偃波書、晉摯虞云：『尚書臺召人用虎爪書，告下用偃波書，皆不可卒學，以防矯詐。』韋續云：『即板

書，狀如連文。』蚊脚書。韋續云：『尚書詔版用之，其字體側纖垂下，有似蚊脚。』齊蕭子良《古今篆體》又

有蓬書、轉蓬書。《述古篇》：『巫咸作。』奠書、雁書、虎爪書、王僧虔擬虎爪所作。象形篆、鳳鳥書、龍虎書。齊末王融圖古今雜體，有六十四書。湘東王遣沮陽令韋仲定爲九十一種，次功曹謝勛增其九法，合成百體。又有八卦書、鬼書、元郭暉記：鬼書在嘉禾聖果寺，昔嘗顯于寺僧，自稱東漢烈士沈光有書石刻。露書。梁庾元威一百二十體書，又有秦望書、李斯小篆。汲冢書、金鵲書、玉文書、制書、列書、日書、戈漢溪《述古篇》：『后羿控絃，而日書爰作。』月書、風書、蟲食葉書、相書、胡書、韋續曰：『外國胡書，阿馬鬼魅王所授，其形似小篆。』天竺書、天竺書、梵王作《涅槃經》，所謂《四十二章經》也。一筆書、弘農張芝臨池所製。花草隸、《述古篇》云：『落英茂木，寫出陽春，瑞華錦字，筆下繁縈，則齊武花草之書也。』鼠書、牛書、虎書、兔書、龍書、蛇書、馬書、羊書、猴書、雞書、犬書、豕書、以上十二種，即十二時書。震書、倒書、反左書。大同中，東宮學士孔敬通所造。韋續篆《五十六種書》又有虎書、周文王史佚因騶虞作虎書。複篆、因大篆而重複之，亦史籀作，漢武帝用題建章闕。傳信鳥迹書、六國時書節爲信，象鳥形也。氣候時書、漢文帝令司馬長卿採日辰會屈伸之體，升伏之勢，象四時爲書也。雷書、宋元嘉中，京口有人震死，臂上有篆，似八分也。花書。河東山胤所作。宋僧夢英《十八體書》，又有回鸞篆。史佚之所作。明陶宗儀論篆，又有鼎小篆、瑞華書。齊武帝睹落英木茂而作。趙宧光論篆，又有彫戈文。古戈葉書、《關侯祠志》：趙司徒欽湯曰：世傳又有飛帛書，謂蔡中郎見帛飛空中作此字。虹冕書、象篆、懸鍼書、竹冕書、商鼎文、周鼎文、漢鼎文。世傳公寫竹二幀，其竹葉錯綜成字，爲五言詩。今多墨搨。』鬼斗文、鳳俗又有落花流水文、松枝文、梅花篆。《述古篇》云：『長沙玉梅花之

書。」明陝藩永壽王于弘治間有效古篆古文五十七體律詩二首，刻于薦福寺，每二字為一體，有尚書古文、垂露、卦篆、水草文、鳥迹、漆書、小篆、偃波、摹印、玉函文、玉璽銀鉤、玉鼎象形、漢體鳥迹、芝英、大篆、剪刀、石經古文、鵠頭古文、懸針、氣候水書、署針、氣候金書、柳葉、轉宿、麟書、華岳古文、纓絡、刻符、刻玉、碧落、奇字、上方、垂雲、金鐸、穗書、鳳尾、大風古文、墳書、玉箸、彫蟲、龍爪、松枝文、寶帶、籀篆、科斗、梵篆、龍書、倒薤、金錯、戈篆、飛帛、鼠尾、鐘鼎。其卦篆與墳書同，其署篆與石經古文同，其奇字與鳥迹同，其柳葉與華岳古文同，其漢體與大風古文同，惟水草文、玉函文、銀鉤文、氣候水書、氣候金書、金鐸、鳳尾、寶帶、鼠尾諸篆，前此未見。《述古篇》又有水藻書、七國時作。雲霞書、河東人作。又有蝸匾書、壇山文。周穆王所作，似後來之小篆。《筆談》：『宋景祐中，太常博士王綸家迎紫姑。降，能文章，書有數體，皆非世間篆、隸。其名有藻箋篆、茁金篆十餘名。』古今之篆，略可識矣。明豐坊曰：『《石鼓》《詛楚》尚沿三代鐘鼎款識之遺意，隨字畫多寡而為形者，若《泰山碑》及漢崔子玉書《張平子碑》，漸覺整齊。李陽冰去古又遠。徐鉉似陽冰，初放脚令長，又下陽冰矣。』趙宧光曰：『大篆敦而圜，小篆柔而方，書法至此無以加矣。唐李陽冰得大篆之圜而弱于骨，得小篆之柔而緩于筋，後世莫不由此而出。』元吾衍曰：『小篆一也，而各有筆法。李斯方員廓落；陽冰員活姿媚，徐鉉如隸無垂脚，字下如釵股稍大；鍇如其兄，但字下如玉箸微小耳；崔子玉多用隸法，似乎不精，然甚有漢意；陽冰篆多非古法，效子玉也。當知之。」

《聞見辨香錄》辛卷

龍角山 《慶唐觀碑》

唐《慶唐觀碑》，在今平陽府浮山縣，八分書，字大六七分，完好無闕。碑題云『大唐平陽郡龍角山慶唐觀大聖祖玄元皇帝宮金籙齋頌并序，朝議郎、左拾遺、內供奉博陵崔明允篆，通直郎、行河南府伊闕縣丞、集賢院待制兼校理御書史惟則書，天寶二年歲次癸未十月景唐人諱「昺」，以「丙」爲「景」。寅朔十五日庚辰下元齋建』。按，觀在浮山縣南三十五里羊角山之麓。唐武德二年二月，老子見于大樹下，衣冠儼若，鬚髮皜然，謂里民吉善行曰：『吾唐皇帝之遠祖也』。言訖不見。遂詣長安奏聞，命左親衛都督杜昂于羊角山致祭。老子再見，復命有司于其地建祠。開元十四年，詔改慶唐觀，御書額及碑文賜之，改羊角山爲龍角山，浮山縣爲神山縣。

《聞見瓣香錄》辛卷

漢 《夏承碑》

《淳于長夏承碑》，字大寸五六分，《金石錄》云：『元祐間因治河堤得之，刻畫完好如新。』後楷書云『漢建寧三年尚書□邑伯喈書，大明永樂七年，廣平□』。《漢隸字源》：『建寧三年立，在洛州州衙。』其非原碑可知。《畿輔志》：『《漢北海淳于長夏承碑》，蔡邕八分書。初在府治，嘉靖中築城，毀于工匠。知府唐曜重摹之，今在漳州書院。』據此，則永樂年所刻，亦不易得矣。其文曰……《石墨鐫華》……都玄敬引證極博，大略以此碑自元王文定公惲定爲蔡邕書，謂其『氣凌百代，筆陳堂堂。』洪丞相《隸釋》謂其字體奇

秦武域

四〇九

怪，鄭僑《書衡》謂其兼篆體八分，合數記而疑碑非真迹。王元美則云其隸法時時有篆籀筆，骨氣洞達，精彩慘動，非中郎不能。按：碑經摹刻，雖神氣不足而筆形尚在，碑內如『爵』『麋』『冀』『絜』『流』『風』『哉』『百』『世』『咸』『山』『垂』等字，用筆結體，殊覺怪特，餘俱不失漢法。雖未必即爲蔡中郎書，要亦漢隸之不群者。《隸釋》云：『梁庾元威作《書論》，載隸有十餘種，曰芝英隸、花草隸、幡信隸、鐘鼎隸、龍虎隸、鳳魚隸、麒麟隸、仙人隸、科斗隸、雲隸、蟲隸、龜隸、鸞隸。此碑或其間之一體。』

《聞見瓣香録》辛卷

八分隸書

《常談考誤》云：『古書始于籀、篆，李斯小篆出而書一變，程邈隸書出而籀、篆盡廢矣。』《書苑》云：『蔡文姬言：臣父割程隸字八分取二分，割李篆字二分取八分，于是爲八分書。』及以諸家參之，今之稱隸者，八分書也，古之稱隸者，真書也。趙明誠曰：『庾肩吾云：「隸書，今之正書也。」自唐以前，皆謂楷字爲隸。至歐陽公《集古録》誤以八分爲隸書，自是舉世凡漢時石刻皆目爲漢隸矣。』《晉書·王羲之傳》：『尤善隸書，爲古今之冠。』可知張懷瓘《六體書論》亦云：『隸書者，程邈造字皆真正，亦曰真書。』自唐與宋初，并無此謬，自歐陽永叔以來始誤之。按：八分始于王次仲，或曰秦始皇時人，或曰漢章帝時人，或曰漢靈帝時人，變倉頡書爲八分。蓋小篆古形猶存其半，八分已減小篆之半，隸又減八分之半，故張懷瓘《書斷》首古文，次大篆，次小篆，次八分，次隸書，次章草，次行是八分乃小篆之捷，隸又八分之捷，

《閒見瓣香錄》辛卷

岳忠武墨迹

隨州梁文學崇，號蓮峰，以家藏宋岳忠武公墨迹相示，絹幅寬三尺，長五尺餘，色已黝暗，漸且剥裂，字大五六寸不等，龍蛇飛舞，縱橫不羈，英傑之氣，精悍之色，浮浮紙上，如睹與烏珠輩之戰時也。其詩云：『少年意氣萬夫豪，試舞庭前看寶刀。自古誰能稱虎將，于今那見識龍韜。北門嬝騎頻傳檄，南國鯨鯢更起濤。莫怪書生輕學武，爲紆宵旰聖心勞。岳飛。』按：《岳忠武王集》載五律五首、七律三首，遺此。其用筆『少年』爲一字，『將于』爲一字，『頻傳』爲一字，一筆相連數字者極多。詩似征楊么時所作，其結句與公《滿江紅》結句皆念念不忘君，讀之令人肅然起敬。按：宋岳珂《寶真齋法書贊》，首以帝王，而終以其祖岳飛之手書，則忠武之善書可知。

《閒見瓣香錄》壬卷

唐净域寺碑

《大唐淨域寺故大德法藏禪師塔銘并序》，題端係八分書。序云『禪師諱法藏，蘇州吳縣人氏，諸葛瑾之後。曾祖詧，即「辨」字。吳郡太守、蘇州刺史、祕書監、銀青光禄大夫、上柱國開國男；大父穎，隋閬州刺史、銀青光禄大夫；父禮，皇唐少府監丞。師年甫二六，敕爲漢王度僧。如意元年，制請于東都大福先寺，檢校無盡藏」等語。開元四年歲次景唐人諱『昺』，以『丙』爲『景』。辰五

月景子朔廿七日壬寅建，京兆府前鄉貢進士田休光撰文，無書者名。共三十五行，行三十字，有棋格。字體瘦勁清潤，最近歐陽信本。陝人趙子函《石墨鐫華》、郭胤伯《金石史》俱未載。

《聞見瓣香錄》壬卷

帖紙

《七修類稿》云：『予少年見公卿刺紙，不過今之白錄紙二寸，間有一二蘇箋，可謂異矣。而書束摺拍，亦不過一二寸耳。今之用紙，非表白錄、羅紋箋則大紅銷金，長有五尺，闊過三寸，更用一綿紙封袋遞送，上下通行，否則謂之不敬。嗚呼！一拜帖五字，而用紙當三釐之價，可謂暴殄天物，奢亦極矣。《資暇集》中以「唐門狀競用善紙，嘆其巧詭，而謂襧正平生于今日如何？」予以使李濟翁生于今日，不知又如何詆辯也！』今則更有甚者，束用梅紅十二格，連套箋價值銀三分，視三釐又何如？嗚呼！即此一節，物之貴、俗之奢，伊于何底耶？按：《癸辛雜誌》云：『今時風俗轉薄之甚。昔日投門狀，有大狀、小狀。大狀則全紙，小狀則半紙。今時之刺，大不盈掌，足見禮之薄矣。』南宋之儉如此。

《聞見瓣香錄》癸卷

左腕書空白書堆墨書

雲夢石文學璞玉，長于左腕書，揮灑張草，縱橫飛動，轉勝右手；元鄭元佑幼傷右臂，能左手作楷

書，自號尚左先生。

江寧張孝廉敬官房縣知縣，善爲空白書，即雙鉤法也，結構筆法，兩邊渾成，絕無湊合之迹。」枝江胡上舍秉謙，能爲堆墨書，《述古篇》有『肥重而稱堆墨』之句。一書連運數次，恰如初寫，墨浮浮有稜，黑明若漆。，皆絕藝也。《漢溪書法》云：『王黃華之雙手齊下，兩筒不同。張鳳翔之左手橫書，遒麗不減于右。』穎州太守王舍谿集有《嘴字詩》，其序云：『曾在雲南府一寺內，見壁掛一障子，字畫圓勁，有二王家法，但筆勢稍縱耳。款曰「嘴字」。詫之，因詢寺僧，乃對其人能以齒咬筆，鼓頤搖額書之，快如風雨。亦异技矣。」

《聞見瓣香録》癸卷

草　篆

草篆，太原傅青主創爲之，自古未聞也。其體全用篆法，其筆全用草法。字書之中，兼有畫意。予見寧國司馬裴慎堂志灝所藏障子，乃杜詩一律：『奇兵不在眾，萬馬救中原。譚笑無河北，心肝奉至尊。孤雲隨殺氣，飛鳥避轅門。竟日留歡讌，城池未覺喧。』字大四五寸，無形不散，無筆不活，散中有法，活中有力，濃筆、淡筆、渴筆，縱橫奔放，若龍蛇蜿蜒，不可捉摸，而奇古秀逸之氣，撲人眉宇，真絕藝也，于翰墨中又增一體。如杜工部《白帝城最高樓》詩，沈確士云：『句法古體，對法律體，能者何所不可耶？』

《聞見瓣香録》癸卷

湯大奎 （1728—1786）

字曾輅，號緯堂。武進（今江蘇常州）人。清乾隆二十八年（1763）進士，授福建鳳山知縣。臺灣林爽文作亂，募鄉勇守禦，城陷而死。工詩文，擅書法。著有《緯堂詩略》《炙硯瑣談》等。

《炙硯瑣談》三卷，雜記人物事迹、詩文掌故，揚扢風雅，發潛闡幽。原書十二卷補遺一卷，清乾隆五十一年（1786）幾毀于賊亂，同里趙懷玉爲之掇拾奇零，釐爲三卷。此據北京出版社《四庫未收書輯刊》影印清乾隆五十七年（1792）趙懷玉亦有生齋刻本整理收錄。

華亭董玄宰其昌尚書，書、畫、詩、文俱秀韵入骨。忽一日，攬鏡自照，則嫣然一女郎也，大驚，未幾卒。『宿世詞客，前身畫師』，才人寫照語耳。鏡中現此變相，何耶？余嘗題《容臺集》有云：『尚書書畫掩詞章，妙墨依稀識瓣香。閒代風流兩文敏，鷗波亭子戲鴻堂。』

《炙硯瑣談》卷中

金壇蔣衡，字湘帆，別號江南拙老，以書法名于時。維揚富商某屬書《十三經》進呈，時年已

六十三矣，合計字數，自揣須十年卒業，慨然諾之。即靜掃一室，濡煙腐毫，小不逮意，輒復棄去，竟如期告成，得正副本各一。少陵云『人生七十古來稀』，不有天幸，其能蕆事乎？

《炙硯瑣談》卷下

無錫嚴中允葂友繩孫家藏趙子昂楷書《麗人行》墨迹，携至都下，爲某大僚強持而去。嚴索之急，某曰：『此固可珍，酬君者當亦非細。』時開鴻博科，特送嚴應舉，緣是獲雋。近邵宗藩大年讀書開利寺，見墻角字紙阜積，屋漏鼠嚙，力勸僧焚之。僧欲留以拭棹〔按：棹同桌。〕，與之桑白紙百墮〔按：墮猶垜，量詞。〕始允。邵手自檢拾，焚及半，中有渲青宋箋、泥金小楷書藏經數十頁，款識『翰林院承旨趙孟頫奉敕書』，因去其黝腐，集爲《金剛經》一卷、唐詩若干首，後爲盧運使雅雨見曾千金購去。

《炙硯瑣談》卷下

吳人有航海至朝鮮國者，譯不盡曉，以箋素通，紙墨精良，書法亦大類。董文敏録之，以諗憙事。札云：『初來獲睹盛範，足使海外管見聳慰。方言有殊，雖不得亹亹承話，筆墨淋漓，亦能照人肝肺，感仰亡已……』

《炙硯瑣談》卷下

汪啓淑

（1728—1800）

字慎儀，號訒庵。安徽歙縣人。官兵部職方司郎中。富藏書，家有開萬樓，清乾隆間詔求天下遺書，進呈六百餘種。精吟咏，工篆籀。嗜古印，藏秦、漢以來諸印數萬枚。著有《續印人傳》《焠掌錄》《訒庵詩存》等，編有《訒庵集古印存》，又刊行《飛鴻堂印譜》《時賢印譜》《漢銅印叢》等。

《水曹清暇錄》十六卷，書成于作者官水曹時，仿《文昌雜錄》，雜記朝章國故、燕京風俗、人物軼事、時賢詩詞。此據上海古籍出版社《續修四庫全書》影印清乾隆五十七年（1792）汪氏飛鴻堂刻本整理收録。

紫筆多用兔毫，而東坡間亦用雞毛筆，山谷用猩猩筆。唐潘遠《西墅紀譚》云：『南朝有老嫗用胎髮製筆，尤佳。』則更新矣。

　　　　　　　　　　　　　　　　　　　　　　　　　　　　　　《水曹清暇錄》卷三

北海李邕所書《雲麾將軍碑》有二，其一爲李思訓作，在陝西，其一爲李秀作，在良鄉縣，後入都中，被人斷爲柱礎。

　　　　　　　　　　　　　　　　　　　　　　　　　　　　　　《水曹清暇錄》卷三

碉泉秦殿撰大士，每日能書三萬字。近則桐門章中翰煦，每日能書一萬五六千字。

《水曹清暇録》卷十一

唐賢多工書。如溫飛卿素無書名，然有人偶得其詩稿，筆法精雅。蓋唐時有書學，見《唐書·百官志》。凡貴臣子弟性識聰穎者，以爲弘文館學生，而平人有善書者，亦得召入。所爲上有好之，下必有甚焉者矣。

《水曹清暇録》卷十四

周廣業

（1730—1798）

字勤補，號耕崖。浙江海寧人。清乾隆四十八年（1783）舉人，嘗主安徽廣德書院，以授徒終其身。通經史，工書法。著有《讀相臺五經隨筆》《過夏雜録》《蓬廬詩文集》等。

《循陔纂聞》五卷，乃作者讀書筆記，或記往日見聞，或録讀書心得，上引墳典，旁援子集，下及稗官雜說，參錯异同，剖釋釐訂。此據上海古籍出版社《續修四庫全書》影印清抄本整理收録。

飛白書由來舊矣。《唐書》載太宗五日飛白『鸞』『鳳』等扇子，遺長孫無忌等各二枚；又學士署御書『玉堂之署』四字，李德裕詩所謂『銀花懸院榜』者也。又《玉海》載：唐貞觀十八年二月十七日，召三品以上，賜宴玄武門，太宗操筆作飛白書，群臣就太宗手中競取，散騎常侍劉洎登床引手始得之，其不得者咸稱，洎登床，罪當死，請付法。太宗笑曰：「昔聞婕妤辭輦，今見常侍登床。」則在唐時已見貴重如此。至宋，世尤珍尚之。《玉海》云：『宋太宗雍熙三年十月，出飛白書一軸，賜宰臣李昉等，曰：「朕留意真草，近又作飛白書，此雖非帝王事業，然不愈于游畋聲樂乎？」』仁宗嘗以飛白『天性』二字賜端明殿學士李淑，又以飛白文詞賜之。淑出守許州日，爲飛

白《寶章記》，摩石州廨。又寶元二年，賜張士遜等飛白書各一軸，歐陽文忠有《御書飛白記》。王義之帖中間有之。按：飛白始于蔡邕，梁蕭子雲能之，作篆皆大書，用帚筆輕拂過，或有帶行者，其體若白而勢若飛。王愔曰：『飛白，變楷體也。』本是宮殿題署，其勢既勁，文字宜輕微不滿，名爲飛白。』王僧虔云：『飛白，八分之輕者。』宋仁宗最精此體。凡飛白，以點畫象物形，而點最難工。李唐卿撰飛白三百點，自謂窮書物象。仁宗爲『清淨』二字，六點尤奇絕，又出三百點外。然則今所謂飛白書，絕非古製，只是雙鈎耳。

《循陔纂聞》卷二

右軍爲山陰道士寫《黃庭經》，籠鵝以去。其地名曇礫村，礫音壤。故袁昂《書評》曰：『曇礫之鵝，空傳贗本。』

《循陔纂聞》卷二

衛夫人，姓衛氏，字茂漪，見《書斷》。《淳化閣法書》云『弟子李氏衛和南』，即以姓爲名。

按：庾肩吾《書品》：『衛夫人名鑠，字茂猗。』宋高宗《翰墨志》：『名鑠，字茂漪，晉汝陰太守李矩妻。』《西溪叢話》曰：『夫人，廷尉展之姊，恒之從妹，中書郎李充之母。』朱家標《閣帖釋文》云：『名鑠，李矩之妻。』

《循陔纂聞》卷三

隸書，秦程邈所作，凡三千字。蓋以篆字難成，用此施于胥隸，務趨便捷。庾肩吾《書品》

曰：『隸書，今時正書也。』張懷瓘《六體書論》亦曰：『隸書字皆真正，又曰真書。』《北齊書》：

『趙彥深善草隸，與弟書，字必楷正。自云以草書施于人，似相輕易，與家中卑幼，又恐其疑，是以必須隸筆。』然則唐以前皆謂楷字爲隸。歐公《集古録》乃獨以八分當之，誤矣。然隸書體製凡數

變：程邈所作，謂之秦隸，賈魴《三倉》、蔡邕《石經》諸書，謂之漢隸，鍾、王變體，謂之今

隸，合秦、漢，謂之古隸。大率秦、漢隸與篆爲近，故多圓，後漢漸匾，已變而近八分，唐時則方

矣。八分係王次仲作。蔡文姬以爲，割程隸字八分取二分，割李篆字二分取八分。吾衍則云，存隸

八分就篆二分。至楷書與真書，又有別。楷書，如晉鍾、王、智永、唐虞世南、歐陽詢、顏真卿是

也。真書逐字結束，不暇筆筆合法，唐人所謂經生字也。《墨莊漫録》載：『章子厚自負能書，予抄

其雜書九事。其一云：「東漢、魏、晉皆以八分題宮殿榜。蔡邕作飛白，是八分字耳，故古云飛白

是八分輕者。衛恒作散隸，是用飛白筆作隸字也，故又云散隸終飛白。金石刻，東漢、魏、晉皆用

八分，惟小小銘刻之陰，或刻隸字。《許昌群臣勸進》與《受禪壇碑》，皆八分之妙者。近世荒唐士

人妄謂隸書，而不知隸書乃今正書耳。世俗往往從而謂之隸書，且相尚學焉，不知彼將以何等爲八

分？又將以今正書爲何等耶？」』

《循陔纂聞》卷三

陶宗儀《輟耕録》：『臨書，謂置之在旁，觀大小、濃淡、形勢而學之，若臨淵之臨。摹，謂以

薄紙覆上，隨其曲折，婉轉用筆。唐太宗所以「臥王濛于紙中，坐徐偃于筆下」是也。臨書易失位

置而多得古意，摹書易得位置而多失筆意。』按：六朝人專事臨摹。其曰「廓填」者，即今之雙鉤。

「影書」者，即今之響搨。雙鉤者，謂以游絲筆圈却字畫，填以濃墨，其字多無精采。響搨者，紙覆

其上，就明窗牖間映光摹之。今刻碑者必先用雙鉤。其法須得墨暈不出字外，或廓填其内，或朱其

背，正得肥瘠之本體，然猶貴于瘦。使工人刻之，又從而刮治之，則瘦者亦變肥矣。字之精神，全

在鋒鋩圭角，多爲雙鉤所失，此又須朱其背時稍致意焉。

《循陔纂聞》卷三

徐承烈 （1730—1803）

字紹家、悔堂，別號清涼道人。德清（今浙江紹興）人。以訓童蒙于鄉爲生，壯年游歷四方。

著有《山莊叢話》《委巷叢談》《耄餘閑筆》等。

《聽雨軒筆記》四卷，仿《聊齋志異》而作，分雜紀、續紀、餘紀、贅紀，多述异志奇之筆，兼及書畫品評、山水游記。此據臺北新文豐出版公司《叢書集成三編》影印民國間上海進步書局石印《筆記小説大觀》本整理收録。

紹興劉專三，遺其名，明忠端公宗周裔也。工詩古文辭，書法仿《聖教序》，而尤長于擘窠大書。家居不得志，有所親，爲廣西臨桂丞者，因往依焉。至則所親已歿，遂僑居于桌司側之法華庵。庵僧新堊素壁，高二丈許。劉預磨墨汁斗餘，月夜私取梯連接乘之，大書『鳶飛魚躍』四字于上，筆勢奇勁飛動。人咸驚爲飛仙所書，觀者絡繹而至，事聞于桌使李公。名錫秦，江南寶山人，後仕至廣西巡撫。公酷嗜書法，因偕友微服往視之。而劉適在側，公與周旋，始知即劉筆也。就其室索墨迹觀之，大喜，延入署中司筆札事。制臺聞而聘之，遂至廣東。求其著作及墨妙者，踵趾相接，由是家

纍數千金。性愛端硯，聚大至二尺，小僅扶寸者數十枚，凡青花、紫花、蕉葉及鸜鵒、火捺之屬，無不有焉。後劉卒，其子售之，又得千餘金而歸。予昔客廣西，丙子七月五日，桂林商乾峰太守思敬。邀同沈益川夫子，暨查過老、舉昌。愈彥升、廷邊。周鳴皋，振聲。游北門外之南薰亭。道過法華庵，聞劉所書尚在，因入視之。後于梧州，又見其『江山一覽』及念德堂、德潤堂數區，豪放蒼古，洵名筆也。

<div style="text-align:right">《聽雨軒筆記》卷二</div>

吾邑慈相寺半月泉，上有蘇文忠公紀游石刻，大書『蘇軾、曹輔、鄭嘉會、劉季孫、鮑朝懋、蘇堅同游，元祐六年三月十一日』。后題一詩，字迹比前差小。詩云：『請得一日假，來游半月泉。何人施大手，擘破水中天。』款署『東坡』二字。

<div style="text-align:right">《聽雨軒筆記》卷二</div>

徐渭，字文長，號天池山人，明嘉靖間紹興名士也。詩文書畫，奇橫冠一時……墨迹滿天下，人皆寶之。予昔曾見數幅，放縱遒逸，酷肖其爲人。

<div style="text-align:right">《聽雨軒筆記》卷二</div>

乾隆庚戌季冬三日，于存素堂觀宋御史沈畸墨迹。卷高尺餘，約長丈許，前後字凡五段。首段行書『沈國』二大字，中央之上，草書『御書』二小字，朱文方璽識其上，篆文模糊不可辨。次段爲畸手書，首叙遠祖樂吳興山水清遠，移家于此，已十餘世，復叙已爲朝廷耳目之官，奉命勘事吳

門，還朝得罪，禍幾不測，蒙恩放逐，今將遠行云云，約二百餘言，末署『逐臣沈畸書』。後有趙忠

簡鼎、周文忠必大、虞忠肅公允文三跋，各爲一段。忠簡款書『尚書僕射知樞密院事趙鼎書』，文

忠、忠肅俱署單款，字極古樸草草，而精神炯然，直透紙背，紙色亦蒼古之至。卷中微有損壞處，

已裝潢完好。按：邑志，畸字德俟，邑之蘭村人，宋哲宗元祐三年進士，徽宗崇寧中擢監察御史，

鯁直敢言，進殿中侍御史。蔡京欲陷章縱兄弟，誣以盜鑄，置獄蘇州，株連死者甚眾。帝疑之，命

畸往勘。畸至蘇，立釋無證佐者七百餘人，嘆曰：『爲天子耳目臣，可傳會權要以殺人乎？』遂平

反以聞。京大怒，奏貶監信州酒稅，卒葬本邑下舍村。高宗建炎初，贈龍圖閣直學士，入祀鄉賢祠。

子濤，建炎二年進士，官至右正言。此卷當是公貶信州時所書，卷首御筆，或係徽宗所賜，或爲高、

孝兩朝賜其子孫。典籍無徵，均不可考。三忠跋語，則與公子孫同朝時題贈無疑也。吾邑沈氏，不

一其支，未知孰爲公之後裔。因遍訪之，得東衡里沈氏家譜，載公爲韶村、市林、東衡諸沈始祖之

八世祖。手卷所書，具載譜首。公生二子，長璿、次濤，邑中三支，蓋皆璿後云。嗚呼！吾邑先輩

前修，如公之忠鯁端方，指不數屈。瞻其遺翰，不禁肅然。若以此卷歸其雲礽，俾世守之，亦沈氏

之家寶。無如有力者，既無暇作追念先人之事，知敬仰者又無力置此，良可惜也。忠肅公之忠誠經

濟，予僅見諸史册中，而翰墨遺文，邈不可即。茲于無意中獲見六百年前手澤，豈非至幸也哉。至

忠簡、文忠二公，昔讀宋史本傳，敬慕已非一日，今得并睹其墨迹，更爲快事也。小寒後三日，呵

凍書此。

王右軍法帖，傳于世者甚多，而以《蘭亭序》爲最。按：右軍《蘭亭》真迹，陳隋時在其七世孫智永所，智永傳之其徒辨才。唐太宗酷愛二王翰墨，聞而索之，辨才匿不以獻。太宗使蕭翼賺得之，命歐陽詢、虞世南、褚遂良諸公及近侍趙模、韓道政輩皆臨仿焉。所臨諸帖，悉以分賜諸王、人各勒石，故《蘭亭》爲最多，而濃纖各殊，肥瘦不一，職是故也。其真迹，則命歐陽詢勾摹而刻之，後真迹殉葬昭陵，石本存于大内。傳至五代，契丹滅晉，輦以北歸。至定州殺狐林，耶律德光死，中原兵振，遂道棄之而去。宋仁宗慶歷中，有李學究者得之，搨以售人。時宋景文祁守定武，以重值購而藏諸官庫，故帖以『定武』名。後守薛師正之子紹彭，摹刻贋石置庫中，而竊真石以歸，刻損『天』『流』『帶』『右』數字，暗記真偽。徽宗知之，下詔索取。紹彭之子嗣忠，不敢隱，遂進之。金兵入汴，御府珍奇皆爲所掠，而此石獨存。宗忠簡澤留守東京，匣送行在。高宗常置于座側，日臨摹焉。兀術逼揚州，高宗倉卒渡江，竟失此石，後屢命大帥索之，不獲。明宣德時，揚州石塔寺僧，浚智井得之，歸于兩淮運使何公。名士英，字一白，浙之東陽人。公識其《定武蘭亭》也，寶而將獻之朝，會宣宗升遐，不果，遂携之以歸。此石至今猶存何氏。昔人所稱不損本者，蓋未經紹彭刻損，乃元豐以前所搨也，不可得而見矣。予師沈益川夫子家有二本，以一贈予，迥出虞、褚諸臨本之上，而『天』『流』數字已損，且有何公及張文恭元忭兩跋，當是井中本無疑。

吴骞

（1733—1813）

字槎客，號兔床，又號愚谷。浙江海寧人。通訓詁，精金石，工詩能畫。篤嗜典籍，遇善本輒傾囊以購，蓄書數萬卷，筑拜經樓藏之。著有《尖陽筆叢》《拜經樓詩集》等，輯刻《拜經樓叢書》。《桃溪客語》五卷，以寓居宜興桃溪，故名。是書雜録當地風物，泛及山川名勝、經史雜著、詩文書畫、碑刻題名、野史傳聞，其搜剔溪山、爬疏人物，博而且精。此據上海古籍出版社《續修四庫全書》影印清乾隆吴氏刻《拜經樓叢書》本整理收録。

桃溪之雷書有二，今皆不存。予嘗作《雷書記》，略附于左。

義興善權寺，舊有雷書于柱者三，曰詩米漢，曰謝鈞記，曰詩米漢。謝鈞之記，文皆倒，當逆讀之，體在篆隸之間。或以爲行書者，謬也。書最奇古，昔人多載之于書，以爲唐迹。明正統間，周文襄嘗游寺，見而嗟異之。國朝康熙中，寺毀于火，遂失雷書所在。予少時客桃溪，每來游善權，輒叩住僧。以雷書之形，罕有能舉其仿佛者，未嘗不爲惋惜。或有告予曰，桃溪西南承福殿雷書見存，試往觀之，果得于左偏庭柱。凡四字，其書亦倒，字徑五寸，入木可四五分，下去地尋餘，筆

勢雄偉奇古。特未知作于何時，亦未見諸傳志。考邑乘，此殿元大德間重建，則雷書或作于元以後歟！夫善權既毀，則斯殿巋然獨存爲魯靈光矣，顧土人亦不知愛也。歲庚子，復客桃溪，聞殿已毀，急往尋之，則柱委于瓦礫中。未幾，復新承福殿，雷書竟遭斤削，惜哉！夷考雷書之見于前載者頗多，而名稱亦不一。《晉中興書》：『安帝義熙三年六月，霹靂震太廟，鴟尾徹壁柱若有文字，唐人謂之鬼書。』韋續《五十六種書》：『五十三曰鬼書。』宋元嘉中，京口有人震死，臂上有篆，似八分，亦曰雷書。李肇《國史補》：『岳州玉真觀，火焚後一柱有雷書云謝仙火作。何仙姑言，謝仙是雷部中鬼名，夫婦俱長三尺，色如玉，掌行火。』又湖州項王廟覺海寺有雷書『侯米』等字，宋人又謂之龍書，見歐陽《集古録》。又曰天篆，鄭樵《通志·金石略》有《國山天篆》一卷。世又傳有雷斧、雷楔者，每于震霆後得之土中。雷之奇迹，憲憲若是。歐陽公乃謂龍書『恐是簿筴中記號』，過矣。惟是謝仙、謝鈞、詩米、侯米之等，説者謂皆雷神之名，而今承福殿之迹乃作『㠯曰凵己』四字，或疑『己卯日口』。何雷公好作此狡獪伎倆，令人莫測如是耶？聊記之，俾好古者得以考云。

《桃溪客語》卷一

墨與茶皆宜興土産，載《明一統志》。今茶尚有，而墨不可得。

《桃溪客語》卷一

元于材仲，宜興人，工製墨，與朱萬初、杜清碧齊名，見《輟耕録》。又若吳國良、湯生、不知

其名。李文遠、吳善，并荆南造墨名手。倪元鎮屢有贈詩載集中。大抵茶盛于唐，而墨盛于元也。

善權寺大殿及藏經閣俱毀于火，殿後石壁有巨碑，書『碧鮮庵』三大字。字徑二尺餘，前後無款識，筆法瑰瑋雄肆，絕類顏平原。旁倚石臺，臺高一丈餘。其上又有明邑令谷蘭宗題《祝英臺近詞》石刻：『草垂裳，花帶壓，春筍細如箸。窈窕巖妃，苔印讀書處。幾行墨灑雲煙，光流霞綺，更誰伴儒粧容與？無塵慮，恰有同學仙郎，窗前寄冰語。芝砌蘭堦，便作洞房覷。只今音杳青鸞，穴空丹鳳，但蝴蝶滿園飛去。』石刻上有橫額，題『碧鮮巖』三字。蘭宗，歷城人。

善權寺圓通閣下，舊有石刻『深居』二字，乃宋張即之書。明時閣廢，而石刻尚存。故沈石田詩云：『張公南渡誇名筆，勁刻猶存玉質完。作屋誰能仍舊號，蓋卯深護翠雲寒。』今并石不存。

雲林有《贈陶得和製墨》詩：『麋膠萬杵搗玄霜，螺製初成龍井莊。悟得廷珪張遇法，古松煙細色蒼蒼。』『桐花煙出潘衡後，依舊升龍柳枝瘦。請看陶法妙非常，一點濃雲璚楮透。』得和，未著

何地人。是時荊溪多製墨名手，如吳國良、吳善、李文遠、潘生之流，雲林多贈以詩。諸人自于材仲外，志乘俱佚其名，故具録之。

《桃溪客語》 卷二

善權三洞，旱洞、小水洞，昔人磨崖題名及詩詞最多，悉爲苔蘚封蝕，不可句讀。小水洞口惟明人一二處尚可識。大水洞側似無題字，蓋路逕益險，戲游者至此皆自厓而返矣。

《桃溪客語》 卷二

周孝侯墓碑，題爲晉陸機文，王羲之書，昔人多疑其僞托……今孝侯廟中此碑有二：其唐所樹者在正殿，碑面多米蒸斑剥之迹，俗稱麻碑。一乃萬曆間邑人吳馭得宋搨本，屬周天球重摹上石，爲亭以覆之。萬士和有跋。嘉興李光映得兩本，著之《金石文考略》，疑而不决，似未知明人有重刻也。

《桃溪客語》 卷三

陸希聲少工書，嘗以筆法授沙門誓光。光後入爲翰林供奉，希聲猶未達，乃寄以詩，誓光遂爲之引薦。昔人謂希聲究《易》，不知比之匪人之戒，蓋指此也。予又觀《續侍兒小名録》云：『余媚娘者，才婦也，夫亡以介潔自守。陸希聲時爲正郎，聞其容美而善書，巧智無比，俾行人中善言者游説之。

《桃溪客語》 卷三

王文恪《荆溪雜興》詩卷，凡古今體五首，書法蒼秀，得晉人風格。卷前有嘉靖庚申長洲陸師道子傳補寫《荆溪圖》，圖中千巖萬壑，真咫尺有千里之勢。前古松蔭蔚，下繫扁舟，蓬底坐一人，作宰相官冠服，蓋即守溪也，意致極閑曠。考《震澤先生集》，《荆溪雜興》詩乃作于正德己巳，下距嘉靖庚申已五十二年。公之風流餘韻，使人久而不忘如此。卷今藏海鹽吾上舍以方家，予嘗借臨之。

陳錫路

字玉田。歸安（今浙江湖州）人。舉人，清嘉慶間任教諭。《黃嬭餘話》八卷，乃作者讀書筆記，雜涉經史子集，間有考據。黃嬭，乃书卷的别称。此據上海古籍出版社《續修四庫全書》影印清乾隆間刻本整理收錄。

名流舉動

大凡名流，舉動輒成佳話。茲得數條，撮記于此。王仲祖病，劉真長爲稱藥，荀令則爲量水，見《世說》；中峰和尚草堂成，馮海粟煉泥，趙松雪搬運，中峰塗壁，見《蘇談》。又蔡君謨一帖云：『梅二、馬五、蔡九皇祐壬辰中春寒食前一日會飲于普照寺，仲塗和墨，聖俞按紙，君謨揮翰。』

蘇子赤壁賦

蘇長公《赤壁賦》，有長公親書墨迹，在文衡山家。『惟江上之清風，與山間之明月，耳得之而

為聲，目遇之而成色，取之無禁，用之不竭，是造物者之無盡藏也，而吾與子之所共食。』作『食』字，不作『適』字。

《黃嬭餘話》卷一

司馬溫公論茶墨

司馬溫公云：『茶墨正相反。茶欲白，墨欲黑。茶欲新，墨欲陳。茶欲重，墨欲輕。如君子小人不同。至如喜乾而惡溼，襲之以囊，水之以色，皆君子所愛玩，則同也。』見張舜民《畫墁錄》。

按：温公之論茶墨，與坡公語略同。『水之以色』四字，戛戛獨造。

《黃嬭餘話》卷七

草　書

張芝每下筆作楷字，輒云『匆匆未暇草書』。東坡詩『留詩河上慰離別，草書未暇緣匆匆』，又云『為君草書續其終，待我他日不匆匆』，皆用其語，見東坡詩注。然古諺有云『家貧不辦素食，匆冗不暇草書』，則此語亦是成言。

《黃嬭餘話》卷八

鄒炳泰

（1741—1820）

字仲文，號曉屏。江蘇無錫人。清乾隆三十七年（1772）進士，改庶吉士，授編修，官至吏部尚書、協辦大學士。嘗充《四庫全書》纂修官，四庫提要集部多成其手。好古書畫，收藏甚富。著有《午風堂詩集》《午風堂叢談》等。

《午風堂叢談》八卷，是書考訂書籍碑帖，雜記鄉邦掌故。此據上海古籍出版社《續修四庫全書》影印清嘉慶刻本整理收録。

宋岳倦翁《寶真齋法書贊》載《忠公同安帖》行書四行，批尾二行：『親家太夫人，伏想萬福，令弟以次，奉侍同安，浩上。三妹不別啓，老母致意，家人同此。』右建中靖國吏部侍郎鄒忠公浩字志完《同安帖》真迹一卷。嘉定甲子，予攝維揚郡，有公之孫，自毘陵來訟于府，攜公綸告手澤，求直于有司，因是得據案拭目。字勁以端，迹清以厲，意公之心與筆法吻合。是年十月，有靳君雯者攜他帖數十，售于京口，皆予篋中已具，獨得公一紙，以備其闕。贊曰：公書法本于薛少保稷，建中聖天子〔按：建中聖天子指宋徽宗，其最初年號爲建中靖國。〕嘗以是御奎畫〔按：古稱帝王

手迹爲奎章或奎畫。〕矣。公于初政，實濡諫墨，而迄不遇合，以償于讒慝，徒使蔡京輩得以投時好而襲其迹。是抵掌可以肖叔敖之貌，而正心豈能得公權之筆？此忠義之士，所以憤薰蕕之雜揉，而繼之以憤激也。此帖雖未睹真迹，見《永樂大典》敬錄之，以示子孫。

　　《午風堂叢談》卷一

吾邱子行《學古編》，八分列之第五，漢隸列之第六。八分者，漢隸之未有挑法者也。比秦隸則易識，比漢隸則微似篆。若用篆筆作漢隸，即得之矣。八分與隸，人多不分，故言其法。漢隸如蔡邕《石經》及漢人諸碑，此體最爲後出，皆有挑法，與秦隸同名異實。隸書妙在不匾，挑拔平硬，如折刀頭，方是漢隸書。今人主分、隸之說，實所不解。

　　《午風堂叢談》卷一

《淳化閣帖》，自宋陳與義奉敕校釋《閣帖》，劉次莊刻《戲魚堂帖》始附釋文，施宿著《大觀帖總釋》，姜夔有《絳帖平》，黃庭堅題跋間亦音注。明顧從義又撰《閣帖釋文考異》，其後如羅森、朱家標各有刊本，王澍亦纂《閣帖考謬》十卷。乾隆三十四年，上命出内府所藏宋畢士安初搨《閣帖》賜本，選工摹勒，特命内廷諸臣于敏中等，審勘參稽，採諸家釋文，依字旁注，析其異同，上加以折衷，凡體例、世次、名系、爵里，以及誤編、複出，悉爲辨改，犁然至當。御製《淳化軒記》，因帖命名。翰墨盛事，允足津逮藝林。

　　《午風堂叢談》卷一

《岣嶁山銘》，見于《吳越春秋》《南嶽記》、劉夢得寄呂衡州詩、昌黎謁南嶽廟兼賦岣嶁山詩，皆未見銘文。至宋嘉定中，何賢良致于祝融峰下樵子導往，始從石壁間模碑文以歸，奉曹彥約摹刻于嶽麓，故《集古錄》《金石錄》《金石略》俱未之載。竹垞云：『是銘考古家率以爲僞，祇因楊、沈諸家箋釋支離，故疑信相半耳。』明吳道行《禹碑辨》頗詳核，錄以備考。《禹碑辨》云：『考矣。歷千百年無傳者，道士偶見之。韓文公、劉禹錫索之，不能致，形之詩詞。宋嘉定初，何子一游南嶽，遇樵者導引至碑所，始摹其本，過長沙轉刻之嶽麓山頂，隱秘又四百年。至嘉靖九年，太守潘公鎰搜得之，剔土搨傳，朝野始獲睹虞夏之書，故湛甘泉一見即稱篆法奇古。雖深于古篆者，僅能辨一二字，不可識其中所云，深信爲禹筆。獨「帝禹刻」三字，則宋人所題耳。顧東橋謂禹精于治水，令篆體皆流水形，其出禹筆無疑。但衡石疏厲，碑必剝落，或亦宋人流傳搨本耳。蒲陽林巽峰則謂字畫奇古，非秦漢一體文字，雖石鼓文、原父鼎器銘且讓焉。然古文自漢知者已稀，其義失傳，未詳何謂。季彭山亦謂別有隱義�306可知。惟是楊升庵、沈靖陽各有譯義。乃蔡、季二公隨執釋義，力辨其非禹筆。余嘗細玩碑刻，反覆今古詩詞序論，益信爲禹筆無疑。竊怪今譯詞之誤，適以開反古者之疑局。故辨之者合疑議譯詞之誤，不應泥譯詞而疑非禹之碑。試即以後人所疑者辨之，而猶覺所疑之非也。據蔡氏以《衡嶽志》載禹碑二，岣嶁、雲密，子一傳本，復稱碧雲，此非子一之言，乃張光叔代序耳。見張世南《游宦紀聞》。其非一。又以勒石見德，禹所深戒。古人祭告則有之，

登封鐫石則未。季氏亦以周穆王、宣王始有石刻。考《白虎通》，禹與周成王封太山、禪會稽、社首

勒石。〔按：周成王封泰山，禪于社首。社首，山名，在山東泰安西南。〕蓋王者受命，必封山增高

也，禪者增厚也，刻石紀功，著己功績也，又何以必禹之不勒石也。其非二。蔡又以碑勒自禹，嶽

麓名自宋徽宗。夫嶽麓之名，自宋真宗時賜額，載在《通鑒長編》及《南軒》諸記。而以爲徽宗，

則嶽麓舊志引《衡嶽志》所傳而未之深考也。其非三。且謂韓公索之不得，歐、趙深于博古者皆未

見，而疑道士之見、子一之傳爲誕。湛甘泉所云宇宙神物，固當天寶地藏，久則必復見。安知道士、

樵者非山靈異人而使之見者也？況原碑在深山窮谷，荆莽沙土迷覆已久，搜訪之人又安肯一一窮心

力而必欲得之耶？其非四。如以此四者，而疑非禹筆，恐博識不盡然。至謂「岣嶁在衡，嶽麓在

潭」，碑勒岣嶁，詞稱嶽麓」爲謬戾，此其説近是，然亦楊、沈二家譯義之誤。當日止從潘侯獲碑嶽

麓起見，亦不自覺「碑勒岣嶁，詞稱嶽麓」之爲非也，則其譯義之誤可類推矣。奈何不譯義之是議，

而徒執偏見以爲非禹碑，則亦不情甚矣。況李子轉以此碑勒之會稽，又何過于好奇若此。善乎！《通

志》有云：「是書爲蚪蚪，其爲禹所遺無疑，但其文義缺之可也。」」 《午風堂叢談》卷一

懷素《聖母帖》真迹長卷，貞元九年歲在癸酉懷素書。舊爲新都吴太學用卿所藏，後歸荆溪任

氏。王伯穀跋云：『結構綿密，波畫遒勁，筆法乃與文休承所藏小草《千文》相類。』蜀人陳盟亦

云：『運筆之妙，殆近神化。絶代佳人，自應矯若游龍，翩若驚鴻，望而心醉，坐卧其下，千日不

能去。』惜宋元諸跋爲點工截去，今惟存王、陳二跋耳。米老云：『若見真迹，慚惶殺人。視人間所傳石本，豈優孟衣冠所能仿彿一二？』

《午風堂叢談》卷一

山谷又云：『中令帖中有「相勞苦」語，極佳，讀之了不可解者，當是箋素敗，逸字多耳。米元章專治中令書，皆以意附會，解說成理，故似杜元凱《春秋》癖。』古帖類然，不獨元章之于中令。

《午風堂叢談》卷一

周公謹載性齋所藏銅方鑪，四脚兩耳，饕餮回文，內有『東宮』二字，且云此鼎《博古圖》所無。余于京師得一圓鼎，兩耳三足，足高不及寸，遍體塗金，雷文極精緻，中有陽識『東宮』二字。湯允謨嘗謂陽識決非三代物，余見東漢器間有之，此器當是漢物。

《午風堂叢談》卷一

沈啓南爲韓錦衣寫園林六景，每幅題以小楷詩。文壽承得之，坐臥必觀，至忘寢食。亦見《江村銷夏錄》。余于京師得石田翁畫冊四幅，林泉人物，古色蒼然，每幅題以小詩，間與錦衣畫冊詩句同，而紙幅尺寸不合，乃中年精到之作，錢籜堂宮贊極賞之。

《午風堂叢談》卷一

夏器皆鈿紫金爲文。商器多取諸物，以爲形似。如魚鼎以🐟爲魚，薑鼎以🐚爲薑。父巳鼎作大

小人形，小者孫，大者子，如稱『子孫永寶』之類。鳥篆戈銘，一字戈如飛鳥之形。祖丁卣作兩目

相并，中爲犧形，下爲兩册。弓壺器以弓銘之，斧爵以斧銘之。周饕餮立戈壺，上爲立戈，

下作鳥形。皆取象于物而書畫未分者也。其他古文奇字，不能盡識。蓋古之文字，形聲假借，即周

初去商未遠，故篆體未有變省。蔡君謨得劉原父《鼎銘》，始知古之篆字或多或省，或移之左右上

下，然亦有工拙，非六彝之彝。商周器皆然。如商之父辛盤、夔鼎，寶卣皆曰彝，欲姬壺銘曰『欲

蓋彝者法度之謂，秦漢以來，始裁歸一體耳。古器多曰作寶彝，如鼎、卣、爵、甗等，亦謂之彝。

姬作寶彝』，招父丁爵曰『父丁尊彝』，庚甗曰『應姊彝』，周之文王方鼎謂之『尊彝』，單子方鼎謂

之『從彝』，師望簋銘曰『太師小子師望作將彝』，公卣曰『公作寶尊彝』，并不言氏族姓名。其銘字

多寡，大略商初或一二字，多不過數字，周初尚簡，周末文繁。然夏鐘鈿紫金爲文，已有三百餘

字。商之兄癸尊，蓋底皆有銘，多至二十餘字。伯盉盉銘，三十有一字在屑，十有四字在蓋，亦難

盡泥。《鐵網珊瑚》謂：款識三代同。陰識謂之偃囊，其字凹。漢以來用陽識，其字凸，間有凹者，

或用刀刻如鐫碑。蓋古銘深樸如仰瓦形，或用刀刻，亦豐足自然，非如後世鑿款率弱乏神也。其曰

『父癸』『父辛』『父丁』，『癸』『舉』『庚』甗等，以甲乙等爲名。舊說以子爲父癸作，或爲其父丁而

作，如太甲、太戊、外丙、仲壬之類。然說者謂廟非一器，當爲昭穆相次，故以甲乙名之，如稱甲

鼓、癸鼓之屬。不然，商周名器，何大略相同若此？洪容齋亦云：『以十干爲名，商人無貴賤皆同，

而必以爲君，所謂癸即主癸，己即雍己，是六七百年中更無一人同之者矣。』《博古圖》之說，殊不

足據。

王逸少《千文》自周興嗣次爲韵語，歐陽率更、張長史、道人智永各書本行于世。宋侍其瑋，字良器，皇祐元年進士，屢刺名郡，官至朝散大夫，贈金紫光禄。嘗以巧意遷避興嗣所用字，别製千言，貫穿經傳，詞義粲然。黄魯直見而抵之以書，曰：『引詞連類，使不相抵觸，甚有功，當與《凡將》《急就》并行也。』葛勝仲爲之序云：『《千文》爲世用久矣，今增以續文，合二千言。凡取一字爲母，配以次字爲一號，展轉相乘，可計二百萬之數，于世用豈小補哉！』當時稱美如此。彭雲楣先生恭跋《御製全韵詩》，用興嗣《千文》重排，因難見巧，深蒙睿獎，天筆親題，旌爲异想逸才，真异數也。

《林下清録》：『宋顔方叔製諸色箋，有杏紅、露桃紅、天水碧，俱砑花竹鱗羽，精妙如畫。』近日嘉興皆金閣所製衍波六合高門粉箋、凝光對箋，砑山水人物花鳥，并模古人名迹，極工妙，惟紙質粗硬，不能垂遠。杭州虚白齋所製清硾箋，堅韌極薄最佳，蠟箋質極豐肥，蠟光如鑄，并稱妙製。

畢秋帆中丞貽余《景龍觀鐘銘》，銘見宋次道《長安志》，字體有八分遺意，間雜篆法，朱竹垞

鄒炳泰

古雪齋所製清硾亦佳。

稱其『姿態橫出』。蓋唐以《說文》《字林》取士，開元以前人皆習篆籀之學。唐太宗御翰亦然。

《午風堂叢談》卷一

閤中令《五星二十八宿真形圖》，狀貌奇詭，設色濃古，篆文題識更妙。《清河書畫舫》載此圖

在韓存良宗伯家，不知從何落書賈手。余于京師廠坊見之，越宿往購，已爲捷足者得之矣，不覺奮腕。

《午風堂叢談》卷一

進呈卷軸，皆有名大家，乃御府畫也。世以無名人，即填某人款字，深爲可惜。』此病在元、明已然。

真迹，亦莫能辨。建業澄心堂，即今內橋中兵馬司遺址。《畫史會要》云：『古畫無名款者多。畫院

《午風堂叢談》卷一

澄心堂紙光潤滑膩，故劉原父云『斷水折圭作宮紙』。李伯時作畫，好用澄心堂紙。余嘗見伯時

《午風堂叢談》卷一

余嘗見絹本《中興頌》，歐公所謂『時人多以黃絹模打，不能一一如所藏西臺本』也。

《午風堂叢談》卷一

紀曉嵐宗伯云：『作小篆而不從其偏旁，是謂偭規越矩。至于八分、隸、行、草書，則各自爲

體，或相沿，或不相沿，不能盡繩以小篆，至于怪不可識。」此爲篤論。今兩漢、三國隸書，存者尚有數十種，其爲分爲隸，當分析觀之。至于《天發神讖》及《國山碑》，又《陳思王碑》，在分、隸中亦稍不同。

東坡云：『希白作字，自有江左風味，故長沙法帖比淳化待詔爲勝。世俗不察，爭購閣本，誤矣。』公又云：「《蘭亭》《樂毅》《東方先生》三帖皆絶妙，雖摹寫屢傳，猶有昔人用筆意思，比之《遺教經》則有間矣。」又云：『顏魯公平生寫碑，惟《東方朔畫贊》爲清雄，字間櫛比，而不失清遠。其後見逸少本，乃知魯公字字臨此書，雖大小相懸而氣韵良是，非自得于書，未易爲言此也。』又云：『永禪師欲存王氏典型，以爲百家法祖，故舉用舊法，非不能出新意，求變態也，然其意已逸于繩墨之外矣，云下歐、虞，殆非至論。』歐陽論書云：『蔡君謨獨步當時，此爲至論。其行書第一，小楷第二，草書第三。就其所長而求其所短，大字爲小疏也。』以上數則，爲書家定論。

永樂十五年，周王有燉摹刻《蘭亭叙》及圖畫詩跋，而益王翊鈘于神宗二十年重鐫，其次常遷又于神宗四十五年補刻。原刻《定武蘭亭》三、褚遂良摹本一、唐摹賜本一、李公麟《流觴圖》、柳公權書孫綽《蘭亭後序》、米芾跋、有燉書諸家《蘭亭》考證并跋，又趙孟頫十八跋、朱之蕃跋、明

四四一

鄒炳泰

太祖《流觴圖記》。乾隆庚子，内府得原刻《蘭亭叙》及圖書詩跋端石十四段，因出秘府舊藏明搨本，命内廷翰林校勘，《定武蘭亭》逸其一，《流觴圖》逸三分之一，《蘭亭考證》逸後一段，其趙孟頫、朱之蕃跋及洪武《流觴記》全逸，俱補行摹刻原石背面，以成全璧，《流觴圖》則畫院供奉賈全臨仿補刻，御製《補刻明代端石蘭亭圖帖詩以誌事》，真藝林盛典也。

《午風堂叢談》卷二

宋晁季一《墨經》載製墨法，于和膠尤極加意，謂上等煤而膠不如法，亦不佳，如得膠法，雖次煤亦成善墨。至明沈繼孫《墨法集要》，以古松煙法不傳，皆載油煙之法，自浸油、水盆、油餂、煙碗、燈草、燒煙、篩煙、鎔膠、用藥、搜煙、蒸劑、杵搗、稱劑、鎚鍊、丸擀、樣製、入灰、出灰、水池、研試、印脱等法咸備。

《午風堂叢談》卷二

斜川嘗嘆收坡詩及字者多僞，其言坡公存時已爾，且謂吾家反無藏帖。米元章字，紹興間盛行，真贗莫辨，故必俟元暉鑒定。秘閣傳本，往往有此題字。當時難得若此，今吳中好事者可以緘口。

《午風堂叢談》卷三

余近購梅花道人山水立幅，元氣渾淪，純似北苑。款『梅花道人戲墨』，無年月，有『仲圭』二字方印。左方綾幅上楷書『天全主人真賞』，觀者定爲徐武功所藏。武功，號天全。曾見石田翁跋武

功于沈氏凝香閣《題黃鶴山人蘭坡圖》後，有『天全先生嘗爲周曾大夫題蘭坡圖，此其存稿也』云

云，因有『天全存稿蘭坡句，直是蘭亭價可當』之句。武功書瘦挈如金錯刀，此筆法極類，當是武

功家物。

《午風堂叢談》卷三

程明房璧墨二，重八錢，精堅如石，模製極工，雙龍迴抱處陽識『程明房製』四字，有程明房

小印。君房，初字明房。乃其早年所製，余家舊藏此墨，今極難得。

《午風堂叢談》卷三

蔡君謨云：⋯『端石瑩潤，惟有鋩者尤發墨。歙石多鋩，惟膩理者特佳。蓋物之奇者必異其類

也』。歐陽文忠云：⋯『此言與余特異，故記之。』《硯譜》端明之說得之。

《午風堂叢談》卷三

歐陽文忠云：⋯『相州古瓦誠佳，然少真者，蓋真瓦朽腐不可用，世俗尚其名爾。』余所得魯靈光

殿半瓦，倩海鹽朱子旭初製一硯，質頗堅緻，中有白子纍纍如粟粒，錯刀遇之輒爲所挫，置之几案，

古香可挹，乃知歐公所云，殊不然也。

《午風堂叢談》卷三

近時漢郃陽令曹全、蕩陰令張遷二碑，皆明萬曆間掘地得之，故在漢隸中最爲完好。《曹全碑》，

朱竹垞于康熙庚戌跋尾。越二年，于京師慈仁寺市上買此碑，石已中斷矣。此本去碑斷時未遠，神

氣猶在。近見帖客所携，已歎此本不可復得。《張遷碑》近年剥泐尤甚，碑陰以椎搨者少，猶見神

采。二碑歐、趙、洪三家皆無之。《曹全碑》始著趙崡《石墨鐫華》，都玄敬《金薤琳琅》未及見也。

《張遷碑》，南濠都氏亦少碑陰。

《午風堂叢談》卷三

《老學庵筆記》：『紹興間，中官欲于苑中作墨竈，取西湖九里松作煤。戴彥衡力持不可，曰：

「松當用黃山所產，此平地松，豈可用？」』今蘇、湖間欲仿造古墨，失之矣。

《午風堂叢談》卷三

吾鄉華半江淞精大小篆，兼擅鐵筆。其論篆書云：『流弊至草篆，識者心所鄙。守正不徇人，

汲古搜根柢。』秦漢印歌云：『纖綺怪僻非康莊。』篆法數語盡之。

《午風堂叢談》卷三

昔人云：『書中唐模、畫中北宋，得之便足自豪。』近時則書中北宋、畫中元人已不多見，雖吳

中士大夫家，所存亦無多。

《午風堂叢談》卷三

惠山二泉之上有小洞，洞口方廣丈餘，石上古篆『玉雲幽洞』四字，明顧九霞少時猶及見之。

『惠山泉』三字在泉上，宋丹陽書；『龍淵』二字在龍縫泉上，宋楊無爲書；『天下第二泉』五字，

趙孟頫書，今俱不存。惟聽松庵石牀上『聽松』二字，爲李陽冰篆，今仍置惠山寺佛殿前。邵文莊
點易臺後『滴露泉』三字，在石壁上。

《午風堂叢談》卷三

文休承《石湖圖》，煙水空濛，氣韵清遠，舊爲吳伯成所藏，神品也。後有周公瑕諸人題咏。公
瑕題云：『一片平湖天宇開，暎波蒼嶼表丹臺。春風蕩漾桃花色，猶是西施照影來。』王伯穀題云：
『日暮西風起白蘋，行春橋外水粼粼。西施自逐鴟夷去，空把芙蓉憶美人。』張伯起題云：『老成零
落似晨星，遺墨依然見典型。一片煙波石湖棹，舊游如昨眼還青。』有『吳園次珍鑒』小印。

《午風堂叢談》卷三

嚴青梧泓曾，蓀友宮允仲子，文采流逸，書畫俱各擅長，而尤工士女。余曾見《文君當鑪圖》，
矮屋疎籬，酒帘風影，筆墨外別具一種神致，題云：『結束琴心付酒鑪，窮簷相對解愁無。如今四
壁渾生色，重寫春風鬢影圖。』

《午風堂叢談》卷三

錢撫棠宮贊藏董香光真迹頗富，臨魯公書《東方朔贊像》卷，渾厚遒古，董書中不多見。其臨
《黃庭外景經》一卷，跋云：『《黃庭經》爲右軍換鵝經，相傳已久。又有謂換鵝乃《道德經》，太白
詩可據。而華陽隱居與梁武帝書，已有《黃庭》之評。至孫過庭亦唐時書家，稱《黃庭》者不一而

足。乃今世傳石刻，字形大小，各本不同，何論用筆。吾家藏宋搨《師古齋帖》，宋高宗刻于大内，字形稍開拓，元人稱爲越州石氏本，較之《寶晉齋》《絳帖》等頗異。然以爲右軍，迨未必可信，況換鵝何據也？要之二王之書，世間罕存，吾輩但向《墓田内舍》《官奴玉潤》《禊帖》，想其風韵神情，不落唐人蹊徑，自成一家，去山陰何遠隔十由旬也。壬申六月朔日苑西邸舍書。」

<div style="text-align:right">《午風堂叢談》卷四</div>

王元美跋泉州宋搨《淳化帖》云：『余少得《淳化閣帖》飛白、濃墨二種，皆作價古色，乃泉州翻刻本也。當時絕寶愛之，後漸覺其波磔之際，多有可恨，乃至結構，時時有訛筆，覺其非古。今年始從吳中得宋搨完善本，以較所藏《大觀》《絳帖》，雖少遜，比之他刻大徑庭矣。凡泉刻則五卷，智果而後缺十餘幀，其他不爾也。』近余所得飛白泉本，乃史明古所藏，明初泉州太守成性刻石，宣德中石入内府，得者珍若星鳳矣，即弇州所云翻刻者耶！此本結構處訛筆誠多，然神致遒婉，遠勝他刻。弇州所云泉州宋搨本，未之見也。

<div style="text-align:right">《午風堂叢談》卷四</div>

山谷書大都以側險爲勢，以横逸爲功，老骨顚態，種種槎出。獨昌黎《送符城南讀書詩》小行體，盡斂其怒張之氣而爲虛婉，昔人稱其與《蘭亭》异體同用。今人學山谷書，極意作槎牙狀，不知古人作書，無不腴秀，何論墨迹，其横逸處皆寓虛婉，觀初搨足本皆然。舊傳山谷爲涪州學佛女

子後身，應是爾爾。

明季南州厭原山人朱謀㙫刻薛尚功《鐘鼎彝器款識》十卷，雕版最精，末有張天雨、趙松雪、楊伯巖、周公謹、柯丹邱、周伯温、豐南禺鑒定題跋，蓋從古本臨摹者。余甲寅春于京師書肆得是書刊本八册，皆朱文，乃萬曆戊子萬岳山人所刻。序云：『《款識》一集有抄本，無刻本，予深憫其傳之不博也。松石姜君能兼諸家書法，又工篆隸，爲之摹寫，遂得而梓焉。』是書朱隱之于崇禎初元始刊行，此刻于萬曆戊子，是隱之未錄版時已有此刊本矣。倘牧仲、阮亭兩公見此，其寶玩又復何如？

《午風堂叢談》卷四

王元美《吳中往哲像贊》，于文、沈推其品藝兩高，固矣。而稱唐子畏畫品甚高，在五代、北宋間，誠爲巨眼。祝希哲書法魏、晉、六朝，至顔、蘇、米、趙，無不精詣，至晚節橫放自喜，未免流入異道。一概推重，恐非允論。

《午風堂叢談》卷四

歐陽率更《化度帖》，體方用圓，以勁藏媚，在《醴泉銘》上。有兩重摹本，原搨蓋不可得見矣。翁覃溪閣學最嗜《化度》，然亦無善本。《醴泉銘》，宋人最好臨仿，而石堅緻耐搨，故舊本尚多秀勁之氣。吾鄉秦氏所藏宋搨《醴泉銘》，精美可愛，號『千金帖』，今已爲大力者負去。秦君仲簡

鄔炳泰

四四七

手摹上石，形貌極合，以宋紙及程君房墨搨數本，幾至亂真。然形模雖具，外腴中弱，殊乏清峻之氣，當是邯鄲子輿耳。

明代法書，祝京兆稱首。楷法雖出趙吳興，然吳興道而媚，京兆道而古，真令人有黃初、永和想。其擬歐、虞、蘇、黃諸家，昔人謂其有巧力，太勝處殊病姿韵，信然。衡山格法精道，無一筆失度，而多見側鋒。其隸古與子壽承俱各擅場，壽承中年更有出藍之譽。餘如宋仲溫、沈民則、沈民望、莫中江、李賓之、陸子傳、王履吉、俞中蔚、彭孔嘉、王仲山、徐髯仙、陸儼山、豐道生、婁子柔，并有典刑。思翁于晉人升堂有餘，雄視前哲，其圓美中見生硬。所謂熟外生者，正其矯勝吳興而得自成家。

《午風堂叢談》卷四

余近見顧洞陽先生可久與徐西巖、莫迂泉、華補庵三詩卷子，格韵清蒼，字更古勁。

《午風堂叢談》卷四

黃秋盦司馬易得《漢廬江太守范巨卿碑》元搨本，泰安趙相國故物也，有『元內府都省書畫之印』『濟南府印』，當即天歷間幽州梁有九思奉敕歷山東、河北搨金石文字三萬通所進本也。碑石久失。乾隆戊戌夏，膠州內崔生儒際得碑額十篆于濟甯龍門坊水口下。；歲己酉，濟甯李生東琪繼得正

碑及碑陰，遂請于學官，并立于濟南學宮㦸門下。是碑湮没數百年，一日復出，誠爲希幸。按：鄭氏《通志》所載，一《廬江太守范式碑》注云：『蔡邕書，濟州』，一《魏范式碑》注云：『有碑陰，青龍三年，未詳』，一碑兩見。式與張劭、陳平子、孔嵩爲死友，見《漢書·獨行傳》。今考是碑，有『青龍三年，感靈璚之不饗，思隆懿模，以紹奕世』，又云：『略依舊傳，昭撰景行，刊銘樹墓，以聲百年』云云，則爲魏時縣長所立。鄭氏一以爲蔡邕書者，特以當時隸法風華艷麗，多沿蔡體，故誤會李嗣真《書品》以爲蔡書耳。抑豈誠有兩碑歟？此碑較宋搨本少一百數十字，而神采猶存，又歷城郭氏有《元丕碑》，元氏有近得漢永初四年《祀三公山碑》，俱未見搨本。

跋云：『邢子愿侍御爲余言，右軍之後，即以文敏爲法嫡，唐、宋人皆旁出。此非篤論。所學右軍，猶在形骸之外，所可傳者，自成一家，望而知爲趙法，非此則鮮于、康里并驅墨苑矣。』

松雪翁延祐五年二月廿七夜寫舊詩十五首，真迹乃與從子珤者。余見董思翁臨本，以己法行之，

王儼齋跋松雪翁與石民瞻十札云：『趙魏公平生所書碑版文章，多用李北海筆法，蒼勁沈實而乏之韻致，惟束帖率其自然，天真爛漫而珠圓玉潤，宛入晉人之室，如顏魯公《爭坐位》《祭姪文》，

郭炳泰

四四九

勝于真書也。』余謂坡公、海岳數公，近至思翁，皆然。束帖天機所到，心手俱融，無一毫矜持之氣，故法意兼勝。晉人惟右軍父子真行兼至，餘子亦以書簡備具諸妙，若見碑版，恐亦未必爾爾。

<div style="text-align:right">《午風堂叢談》卷五</div>

劉禹錫《辨迹論》云：『觀書者，當觀其志；慕賢者，當慕其心。循迹而求，雖博寡要。』其論房梁公，特舉其起李衛公一事，能盡才捍患，去忌照私，與人以心，相見持論，獨見其大，如此可以論世。

<div style="text-align:right">《午風堂叢談》卷六</div>

《淳化》官帖一再翻摹，殊非筆意。宋端明殿學士汪逵著《淳化閣帖辨記》十卷，極爲詳備。末云：『其本乃木刻，計一百八十四版，二千二百八十七行；其逐段以一、二、三、四刻于旁，或刻人名，或有銀鋌印痕，則是木裂；其墨乃李廷珪墨，黑甚如漆；其字精明而豐腴，比諸刻爲肥。』昔人稱姜白石《絳帖平》出，米、黃二家評論《閣帖》之上。此書亦爲鑒古家定證，惜其書不傳。陶九成所得江左本，亦云他本刊卷數在上，版數在下，惟此卷卷數、版數字皆相聯屬，他本行數字比帖字小而瘦，此本行數字比帖中字皆大而濃，亦是一證。

<div style="text-align:right">《午風堂叢談》卷六</div>

《梁溪漫志》：……葛延之在儋耳，從東坡游甚熟。坡嘗教之作文字云：……『譬如市上店肆，諸物無種

不有，却有一物，可以攝得，曰錢而已。莫易得者是物，莫難得者是錢。今文章，詞藻、事實，乃市肆諸物也，，意者，錢也。爲文若能立意，則古今所有，翕然并起，皆赴吾用。汝若曉得此，便會做文字也。』又嘗教之學書云：『世人寫字，能大不能小，能小不能大。我則不然。胸中有個天來大字，世間縱有極大字，焉能過此。從吾胸中天大字流出，則或大或小，唯吾所用。若能了此，便會作字也。』觀坡公詩、文、字、畫，可以得其妙悟。

《午風堂叢談》卷六

柳公權論硯云：『端溪石爲硯，至妙益墨，青紫色者可值千金。水中石其色青，山半石紫，山頂石尤潤，如豬肝色者佳。貯水處有赤白黃點，世謂鸜鵒眼；脉理黃者，謂之金綫。』相硯之法始此。宋人論端硯三坑石雖詳，不若柳說之簡確也。劉禹錫有《謝唐秀才端州紫石硯詩》，李賀有《青花紫石硯歌》，李咸用有《端溪硯詩》，端石之重，唐時已然矣。

《午風堂叢談》卷六

湯允謨云：『世傳《樂毅論》乃右軍就石書丹，高紳學士家所藏即此石。後轉屬趙立之，今重摹者，其後猶有趙立之印。嘉熙甲子，于宜春一士人家見原本，用北紙北墨，無一字殘闕，而清勁遒媚，正類《蘭亭》，字形比今世所見重摹本幾小一倍。』歐陽公《集古錄》：『石在高紳學士家，後以石質于富人，爲火所焚，今無復有本。』而王元美則云：『《樂毅論》乃右軍手書，以貽子敬。梁武已疑其爲摹本，陳文帝時賜始興王。貞觀中進御，十三年命褚遂良排署，，中宗朝，太平公主攜

出；咸陽變起，老嫗得之，爲吏所迫，投諸竈下。」宋有二石本，其一秘閣所刻，其一高紳學士所藏，蓋他本之壽諸石者。」據此，則高氏所藏亦屬摹本矣。且智永跋《樂毅論》云：「《樂毅論》正書第一，梁世摹出，天下珍之。其間書誤兩字，不欲點除，遂雌黃治定，然後用筆。」褚登善搨本《樂毅論》，記亦云：「貞觀十三年四月九日，奉敕內出《樂毅論》，是右軍真迹，令馮承素模寫，分賜長孫無忌等六人，于是在外乃有六本。」并無右軍就石書丹之語。蓋《樂毅論》有梁摹本，不關唐諱，有宋人摹本。湯氏所見，或梁摹本也。

《午風堂叢談》卷六

筆用羊毫，蓋自秦、漢已然。《史記》：「蒙恬取中山兔毫造筆。」而崔豹《古今注》：「蒙恬作筆，以柘木爲管，以鹿毛爲柱，以羊毛爲被。」所以蒼毫非爲兔毫竹管也。後漢韋仲將筆，亦用兔毫及青羊毛。凡兔毫必用秋兔，仲秋寒暑調和，毫乃中用。羊毫亦然。要在揀頡如法。今人喜用純羊毫筆，筆工失其法，力弱而神不調和。其兼毫一種，以兔毫及羊毛兼用，差覺圓勁，然亦易敗。郭天錫得杭州潘又新筆，書小楷數千而不伐，今亦無此筆工矣。

《午風堂叢談》卷六

歐陽公晚年自竄定平生所爲文，夫人止之，曰：「何自苦如此，當畏先生嗔耶？」公笑曰：「不畏先生嗔，却怕後生笑。」董香光亦云：「古人結字，無一筆不怕千載後人指摘，故能成名。因

歷代筆記書論三編

四五二

地不真，果招紝曲。未有精神不在，傳遠而倖能不朽者也。」昔賢畏身後名，豈獨詩文字畫爲然。

《午風堂叢談》 卷六

國初收藏家推真定梁蕉林、商邱宋文康、北平孫退谷三家，餘如涿州馮氏、京江張氏、渭南南

氏、泰興季氏、京師卞氏、鑒藏亦富，百餘年來，悉皆散落無存。余幼時猶及見快雪堂馮氏物，并

思翁鑒定，至甲乙賑簿，亦爲思翁手迹，不十年而無一存者，所見支仲元《朝元仙仗圖》、黃筌

《宮娥望幸圖》、董北苑《江山》半幅、唐搨《夫子廟堂碑》，迄今形諸寤想，真所謂煙雲過眼者耶！

《午風堂叢談》 卷六

歐陽永叔以『步有新船』是，而『秋鶴與飛』爲不然。說者以是爲韓、歐文字之分。

《羅池廟碑》古本，以『涉有新船』爲『步有新船』，『春與猿吟兮秋與鶴飛』作『秋鶴與飛』。

《午風堂叢談》 卷七

余在京師，見舊姓所藏《大觀帖》，精采奕奕，的是宋搨。王元美跋第二卷云：『此卷叙子玉于

伯英之前，王茂宏非臺鼎之尊是矣。而休明《文武帖》仍闕其尾，何也？帖中如桓謝薰蕕異器，高

平父子、瑯琊伯仲，皆琍琅琅玕，觸目可愛。』其跋第三卷：『司馬攸既稱齊王，幾與太守埒矣，合

置司馬道子之列。杜元凱、山巨源、卞望之，不獨書法，要亦人品。索幼安、謝希逸、羊敬元，八法擅名，惜其書寥寥數行耳。王氏凝、操、徽、渙，及王曇首、僧虔父子筆，春蘭秋菊各不同，而花花自有佳趣。」其跋第七卷則云：『昔人運筆，側、掠、努、趯皆有成規，若禮樂法度，不可斯須離，及造微洞妙，則出没飛動，神會意得，然所謂成規者，初未嘗失。今人作一波畫，尚未知厝筆處，徒規規強效古人，縱成，但若印刻字耳。觀右軍帖第七卷有感，因題。』借閱數過，對末跋不覺汗顏。

《午風堂叢談》卷七

安孟公跋唐石《蘭亭叙》云：『吾鄉秦氏沉藏《蘭亭》一卷，筆法秀逸似《聖教序》，與世所傳定武本逈不相類。揭用蟬翼，「會」字傍用剔極分明。弇州云《蘭亭》實行筆，非楷也。信本、登善，各以己意臨，故定武本多嚴重。吾晚得宋搨本，皆行筆，遒拔之甚，考之舊刻《聖教序》，無不吻合。此卷果然，當與弇州所藏，并驅中原。前有朝鮮國王之印，及漆書「揆文庫唐石蘭亭」，後有蕭翼、辨才圖印。書光可鑒人，圖則硬黃規橅，非古迹矣。海虞顧氏《蕭翼賺蘭亭圖》，逼真閣中令，後歸趙太史汝師。此圖薄紙摹印，蓋發源于趙氏所藏者也。又宋復州、江州、豫章本，皆缺前「會」字，惟周邸所模第五本結法同，與兩定武、褚模賜本并愛重之。則此其第五之祖帖乎？莫雲卿亦謂此帖當在定武上，今不知更落誰手。」

《午風堂叢談》卷七

董思翁與安我素交善，每至西林，流連旬日，閒寓情筆墨，恒自嘆曰：『每一舉筆，輒有秀媚之氣，痛除之不能盡。蓋世不知畫須熟外熟，字須熟外生也。』觀香光妙迹，可以知其用意所在。

六書于今爲絕學，惟印章差足存古。自宣和殿史後，王順伯、晁克一、吾子行、錢舜舉輩，續之者十餘家。屠緯真序程彥明遠《印則》謂：『諸藝悉可自創機局，獨古篆之法，雖有絕神智，必遵古人。至于圖刻，以刀代筆，所貴法律森然，精采自在，小滯則采乏，微纖則法亡。』朱元介云：『略其樸質渾雅之常，競蹈欹側，間參已私，雖眩耳目，長笑大方。』今之杜撰詭异、篆體雜錯以爲工者，聞此可以一其步趨。

明林弼嘗與王太史褘論書法，謂用筆須偏正兼備，乃臻妙境，趙松雪側鋒太多，不能逃筆床月旦。

吾鄉侯曰若文熙精篆刻，宗文三橋，而蒼老古勁過之，名重都下。王中立度得其傳。前此以鐵筆名者，有倪雪田；以晶玉擅能者，呂栢庭、高培、青田、凍石尤極于古。他如黃隱士庭、王文學定，皆以硯名。

鄒炳泰

余近得《大觀帖》十卷于京師書賈，舊爲華陰王山史所藏，宋内府摹搨本也。旁有金筆釋文，後有山史及李天生二跋。山史博物工書，珍此帖倍至，跋云：『世好蓄帖，以《淳化》爲最，蓋謂其爲帖之祖耳，其實《大觀》較勝。蔡氏父子，人不足言，論書當在王侍書之上，故舁州視《大觀》尤貴重。戊申，余在都門，適孫北海少宰以《淳化帖》售之泰興季氏，獲值千金。復見余，繼《大觀》而輕《淳化》。余知其意，雖以解嘲，然言亦足徵也。因出示其所藏者，云初得僅六卷，延得三卷，一爲山左姜太史所貽，一以錢二百文得之市上，一以數十金得之一收藏家，皆係元本。延津劍合，固大奇事，顧尚缺一卷。上郡劉石生以其兄客生故本售之陳祺公憲副，祺公殁其家，復售之張又南廷尉所。此本蓋内府物，亂後流落在民間者，旁有金筆釋文，但破損不復可展。辛卯秋，携至吳門，重付裝潢，始得完好。中頗有蟲蝕痕，而半不傷字，與劉氏正在伯仲之間，故識而藏之。是歲冬十月既望，華山王宏撰書，時年六十。』李跋云：『今人于《淳化》《大觀》分軒輊，又以木石滋訟，不究真贗與搨本之精楛，絢耳舍目紛紛者，均非定論也。』山右傅徵君公它乃獨稱《絳帖》可至謂《寶顏》書在肅府《淳化》之上，蓋公它未見百年以前邸中舊搨。不然，褚河南《聖教序》可壓懷仁集本矣。北平孫少宰退谷家九册，予皆見之，未若雁門施氏本神采奕奕，更出其右，然僅四册耳。《大觀》予寓目者四部，往推上郡劉氏本第一，自劉售陳，轉歸于張，前後之值，各二百金，皆予左右之，披玩最久。近始見友兄無異先生，是本其先收藏，視劉本少遜，而當時内府摹搨精好，

雖塵凝水漬，不損其真，恐未甘兄事上郡也。惟念先生老而善貧，未知能長有是帖否。彭城太原舊是雁行，或二帖正以此相似耳。俯仰今昔，爲之憮然。渭北同學愚弟李因篤敬跋。」

《午風堂叢談》卷七

《賈氏談錄》：『絳縣人善製澄泥硯，縫絹囊致汾水中，逾年而後，取沙泥之細者，已實囊矣。陶爲硯，水不涸焉。』

視朱長文所載作澄泥法，尤能含精益墨。

《午風堂叢談》卷七

米海岳云：『書家筋骨之說，出于柳。世人但以怒張爲筋骨，不知不怒張自有筋骨焉。』此語可爲不善學柳者發一深省，毋徒詆柳與歐爲醜怪惡札祖也。

《午風堂叢談》卷七

劉衍卿以《淳化帖》爲祖石刻。陸友仁謂南唐《昇元帖》在《閣帖》之前，當爲法帖之祖，以《昇元》爲祖刻。南唐徐鉉等所摹，題云：『保大元年，倉曹參軍王文炳摹勒，校對無差。』淳化中，太宗命將書館所有增作十卷，爲版本，每卷尾篆書題『淳化三年』云云。而陳簡齋云：『太宗亦刻石，其後從閣本展轉增摹，有仁宗命僧希白秘閣刻石，大觀、太清樓、紹興、監帖、淳熙修內司、臨江、戲魚堂、絳州、長沙等帖，則所云祖石刻，當以《閣帖》後又有數十家，故以《淳化》爲祖石刻耳。何必以《昇元》爲祖帖耶？』衍卿與張君錫同觀畢士安賜本，籤頭題爲『淳化

祖石帖」，足證陸說之非。陶九成以仁宗命希白所刻爲祖石刻，益謬矣。

《午風堂叢談》卷七

歐陽、趙、洪三家及婁機《漢隸字原》，皆以考證史事爲長。陳思《寶刻叢編》雜取諸錄，薈萃爲之。鄭簠惟評漢隸，趙崡多論唐碑；曹古林溶《金石表》無論説，朱竹垞彝尊《吉金貞石志》未見成書。惟顧亭林炎武《金石文字記》，訂正史傳，最爲精確。郭允伯《金石史》亦見詳核。李光暎《金石文考略》，採諸家金石之書凡四十種，文集地志説部之書六十種，于濟寧諸碑不引張紹釋文，《天發神讖碑》不引周在浚釋文，于《蘭亭叙》不引俞松《續考》，與于奕正《天下金石志》并例之『自鄶以下』。

《午風堂叢談》卷八

陶九成云秦有八體書，三曰刻符，即古所謂繆篆；五曰摹印，蕭子良以刻符、摹印爲一體。徐鍇謂：『符者，竹而中刻之，字形半分，理應別爲一體。摹印，屈曲填密，則秦璽文也。』又云：『多見古家藏得漢印，字皆方正，近乎隸體，此即摹印篆也。』王俅《嘯堂集古錄》所載古印，正與相合，凡屈曲盤迴，唐篆始如此。今碑刻有尚書省印可考，如魯公誥是也。漢晉印章，皆用白文，大不過寸許。蓋用以印泥，紫泥封誥是也。唐用朱文，古法漸廢。至宋南渡，絕無知此者，故宋印文皆大謬。嘉靖間，河莊孫石雲藏秦漢時玉印三十餘方，銅印七十餘方，有龜紐、駝紐、鼻紐，又

有陰陽子母等印。上海顧氏，藏漢銅、玉印至三千有奇。俞容自亦收藏古印最多。

《午風堂叢談》卷八

祝京兆書，原本晉人，爲明代之冠。世所傳類顛、素草書者，多贋本。余藏希哲楷書《子建歌行》真迹，格意深穩，神不外散，有黃姬水、陸師道、文嘉、吳奕諸人跋。

《午風堂叢談》卷八

王百穀稱黃淳父所藏《絳帖》十卷精妙罕倫。王弇州跋陳季迪絳本，稱爲宋搨之極佳者，然不及四之一，與淳父所藏本中多不同。蓋自絳州公庫得師旦石刻之半，分裂補綴，已非全璧。至明初入晉府，石本零落，無復舊觀，人間舊本絕少。汪稼門同年貽余《絳帖》十二卷，雖係殘本，亦稱罕物。弇州云：『昔人評《絳帖》骨法清勁，足正王著肉勝之失。』此本猶或近之。王跋又云：『師旦于南朝、唐季帝王後續以宋太宗書，差爲蛇足。復有旭、素、真卿諸帖，則皆高節度汝礪所增入。』此本復多未備。若見師旦手自摹刻，所謂『毫髮無遺憾，波瀾獨老成』者，直當驚惶煞人。

《午風堂叢談》卷八

青州黑山紅絲石，既加磨礱，即其理紅黃相縈，二色皆不甚深。理黃者其絲紅，理紅者其絲黃。

若其紋上下通徹勻布，此至難得者。又有理黃而紋如柿者，或無紋而純如柿者，紅又深者。若黃紅相雜而不成，此其下也。青州副都統慶晴村霖贈余紅絲硯，紋雖不能旋轉連接，而純紅可貴。

《午風堂叢談》卷八

世傳鄴城古瓦硯皆曰魏銅雀，塼硯皆曰冰井。魏之宮室焚蕩，何有于瓦礫？《鄴中記》云：「北齊起鄴南城，屋瓦皆以胡桃油油之。」筒瓦長二尺，闊一尺，版瓦之長如之，而其闊倍。當油處必有細紋，俗曰琴紋，有花曰錫花。古博大者方四尺，上有盤花鳥獸紋、『千秋萬歲』字，其紀非『天保』即『興和』，蓋東魏、北齊也。宋刺史李琮元豐于丹陽邵不疑家，得元次山家藏鄴城古磚硯，背有花紋及『萬歲』字，又曰『大魏興和二年造』。是唐時已出南城，見崔後渠《彰德府志》。近時關中偽製秦漢瓦當硯，始于申君兆定，而州判錢君坫繼之，贗品極多，不獨鄴城銅硯也。

《午風堂叢談》卷八

《韵石齋筆談》：紹興間，高宗命戴士衡造復古殿墨，識雙角龍文，乃米友仁筆。《輟耕錄》備列宋張遇、潘谷、蒲大韶、葉世英、朱知常、潘衡、葉邦憲、劉士先、葉茂實諸人，而不及士衡，何也？明如方正、邵格之、羅龍文、織造內臣孫隆、製清謹堂墨。方于魯、程君房、趙清揚、造逍遙草堂墨。吳去塵，皆其最著者。宋牧仲中丞《雪堂墨品》所收明代諸墨最富，方、程為多，羅小華已

偶一得之，餘不足數也。去塵墨真者十之一，贗者十之九，近所見者皆贗品也。

《午風堂叢談》卷八

《五雜俎》：書所以貴宋版者，不惟點畫無訛，亦且箋刻精好若法帖。然凡宋刻有肥瘦二種，肥者學顏，瘦者學歐，行款疎密，任意不一，而字勢皆生動，箋古色而極薄不蛀。然余見北宋版本多疎行，絕無訛字；南宋版本多密行，并有破體減寫者，訛字亦多。

《午風堂叢談》卷八

宣紙至薄能堅，至厚能膩，箋色古光，文藻精細。有貢箋，有綿料，式如榜紙，大小方幅，可揭至三四張，邊有『宣德五年造素馨紙』印。白箋堅厚如板面，面砑光如玉。洒金箋、洒五色粉箋、金花五色箋、五色大簾紙、磁青紙，堅紉如段素，可用書泥金。宣紙陳清款爲第一。薛濤蜀箋、高麗箋、新安仿宋藏金箋、松江譚箋，皆非近製可及。

《午風堂叢談》卷八

郎炳泰

四六一

吳翌鳳

（1742—1819）

字伊仲，號枚庵、漫士。長洲（今江蘇蘇州）人。諸生。博學多能，好游歷，曾主講瀏陽南臺書院。精詩詞，擅山水，工楷書。著有《與稽齋叢稿》《懷舊集》等。

《遜志堂雜鈔》十卷，爲作者講學南臺書院時所撰筆記，鈔輯群書中辨證經史文字及掌故異聞者，考訂抉疑，附以己見。此據《學術筆記叢刊》本整理收録，吳格點校，中華書局1994年出版。

《東齋脞語》一卷，是書或辨證經史，或記録軼聞。此據清道光中吳江沈氏世楷堂刻《昭代叢書》本整理收録。

《鐙窗叢録》五卷補遺一卷，亦作者講學南臺時所撰，辨經史、論詩文，于鄉曲往事亦多記載，内容時與《遜志堂雜鈔》《東齋脞語》相出入。此據民國間鉛印《涵芬樓秘笈》本整理收録。

韓蘄王墓，在靈巖山西麓，豐碑屹峙，高可三丈，闊當高五之一。額曰『中興佐命定國元勳之碑』，爲孝宗御書。趙雄撰文，周必大書字，尚完好。又有廟在郡學之東，破屋三楹，蒿萊不翦，反不如社姥田公，得享村巫簫鼓也。

《遜志堂雜鈔》丙集

石經，自漢熹平中議郎蔡邕刻立鴻都門外，厥後魏正始，唐開成，孟蜀廣政，宋淳化、至和、

嘉祐、紹興，俱仿前規，以示模式。今諸刻皆缺落無遺，零章殘字，僅見鄱陽洪氏《隸釋》《隸續》。

惟開成所刻，巍然獨存，後儒得以參考同異，功至鉅也。釋氏亦有石經。直隸房山縣白帶山一名小

西天，中有七洞，皆藏石經。經石約方三四尺，層繁相承。肇自北齊南嶽慧思大師，慮東土藏教有

毀滅之時，發願刻石。其徒靜琬，承師屬付，自隋大業末迄唐貞觀，《大涅槃經》成，復歷宋、遼、

金，僅卒業焉。至今稱石經山寺曰石經寺。

<div style="text-align:right">《遜志堂雜鈔》丙集</div>

國初遺老之有氣節者，吾吳甚多，以徐枋、楊無咎、鄭敷教、顧苓、金俊明、徐樹丕諸先生爲

冠……苓，字雲美，工篆隸書，尤長刻印，得秦漢遺法。

<div style="text-align:right">《遜志堂雜鈔》丙集</div>

右軍《蘭亭序》，《世說注》謂之『臨河叙』。

<div style="text-align:right">《遜志堂雜鈔》己集</div>

余嘗得高麗墨一笏，甚薄而輕，光黝如漆，磨之急切不能下，有四字曰『首陽梅月』，背畫梅月

之形，極疏古。馬心培森愛而取去。

<div style="text-align:right">《東齋脞語》</div>

世稱倉頡始制爲字。宋衷、皇甫謐俱以倉頡爲黃帝史官，不知伏羲居黃帝前，已言作書契，不應先有書契後有字。且管仲言，古三王以前，封禪者七十有二君，皆紀號泰山；莊子言，十三代之封，有紀勒者千八百餘所。夫曰紀號，曰紀勒，則必皆字也。《春秋元命包》敍帝王之相，曰倉頡四目，則倉頡者乃伏羲前一帝號也，故蔡邕、曹植皆稱曰頡皇。呂不韋亦曰史皇氏。古謂書爲史。其謂爲黃帝史臣者，謬也。

汪 中

（1744—1794）

字容甫。江都（今江蘇揚州）人。清乾隆間拔貢生，通經史，曾游畢沅幕。

《文宗閣雜記》三卷，乃作者于鎮江文宗閣校理《四庫全書》時所撰筆記，泛及經史百家，多抄撮他人之說。此據臺灣文海出版社《清代稿本百種匯刊》影印稿本整理收錄。

襄陽有《隋處士羅君墓誌》，曰：『君諱靖，字禮，襄陽廣昌人。高祖長卿，齊饒州刺史。曾祖弘智，梁殿中將軍。祖養，父靖，學優不仕，有名當代。』碑字畫勁楷，類褚河南。然父子皆名靖，爲不可曉。拓拔魏安同，父名屈，同之長子亦名屈，祖孫同名。胡人無足言者，但羅君不應爾也。

《文宗閣雜記》

嚴州分水縣故額，草書『分』字，縣令有作聰明者，謂事體非宜，自真書三字，刻而立之。是年邑境惡民持刃殺人者眾，蓋『分』字爲八刀也。徽州之山水清遠，素無火災。紹熙元年，添差通判盧瑢悉以所作隸字，換郡下扁榜，自譙樓、儀門，凡亭州縣牌額率係于吉凶，以故不敢輕爲改易。

榭臺觀之類，一切趨新。郡人以爲字多燥筆，而于州牌尤爲不嚴重，私切憂之。次年四月，火起于郡庫，經一日兩夕乃止，官舍民廬一空。

《文宗閣雜記》

作文受謝，自晉宋以來有之，至唐始盛。《李邕傳》：『邕尤長碑頌，中朝衣冠及天下寺觀，多齋持金帛，往求其文。前後所製，月數百，受納饋遺，亦至巨萬。時議以爲，自古鬻文獲財，未有如邕者。』故杜詩云：『干謁滿其門，碑版照四裔。豐屋珊瑚鈎，騏驎織成罽。紫騮隨劍几，義取無虛歲。』又有送斛斯六官詩云：『故人南郡去，去索作碑錢。本賣文爲活，翻令室倒懸。』蓋笑之也。

韓愈撰《平淮西碑》，憲宗以石本賜韓宏，宏寄絹五百匹；作《王用碑》，用（男）寄鞍馬并白玉帶。劉義持愈金數斤去，曰：『此諛墓中人得耳，不若（與）劉君爲壽。』愈不能止。劉禹錫祭愈文云：『公鼎侯碑，志隧表阡。一字之價，輦金如山。』皇甫湜爲裴度作《福先寺碑》，度贈以車馬繒綵甚厚。湜大怒曰：『碑三千字，字三縑，何遇我薄耶？』度笑，酬以絹九千匹。穆宗詔蕭俛撰《成德王士真碑》，俛辭曰：『王承宗事無可書。又撰進之後，例得貽遺。若黽勉受之，則非平生之志。』帝從其請。文宗時，長安中争爲碑誌，若市買然。大官卒，其門如市，至有喧競争致，不由喪家。裴均之子，持萬縑詣韋貫之求銘。貫之曰：『吾寧餓死，豈忍爲此哉？』白居易《修香山寺記》曰：『予與元微之，定交于生死之間。微之將薨，以墓誌文見託，既而元氏之老，狀其臧獲、輿馬、綾帛，泊銀鞍、玉帶之物，價當六七十萬，爲謝文之贄。予念平生分，贄不當納，往反再三，訖不

得已，回施茲寺。凡此利益功德，應歸微之。』柳玭善書，自御史大夫貶瀘州刺史，東川節度使顧彥暉請書德政碑。玭曰：『若以潤筆爲贈，即不敢從命。』本朝此風猶存，唯蘇坡公于天下未嘗銘墓，獨銘五人，皆盛德故，謂富韓公、司馬溫公、趙清獻公、范蜀公、張文定公也。此外趙康靖公、滕元發二銘，乃代文定所爲者。在翰林日，詔撰同知樞密院趙瞻神道碑，亦辭不作。曾子開與彭器資爲執友，彭之亡，曾公作銘，彭之子以金帶縑帛爲謝，卻之至再，曰：『此文本以盡朋友之義，若以貨見投，非足下所以事父執之道也。』彭子皇懼而止。此帖今藏其家。

《文宗閣雜記》

書字有俗體一律不可復改者，如沖、涼、況、減、決五字，悉以水爲丷，筆陵切，與冰同。雖士人札翰亦然。《玉篇》正收入于水部中，而丷部之末亦存之，而皆注云『俗』，乃知由來久矣。唐張參《五經文字》亦以爲訛。

《文宗閣雜記》

歐陽公作《蔡君謨墓誌》云：『公工于書畫，頗自惜，不妄與人書。仁宗尤愛稱之，御製元舅隴西王碑文，詔公書之。其後命學士撰溫成皇后碑文，又敕公書，則辭不肯，曰「此待詔職也。」』國史傳所載，蓋用其語。比見蔡與歐陽一帖云：『嚮者得侍陛下清光，時有天旨，令寫御撰碑文、宮寺題榜。至有勳德之家，干請朝廷出敕令書。襄謂：近世書寫碑誌，則有資利，若朝廷之命，則有司存焉，待詔其職也。今與待詔争利，其可乎？力辭乃已。』蓋辭其可辭，則有其不可辭者不辭也。

然後知蔡公之旨意如此。雖勳德之家請于朝，出敕令書者，亦辭之，不止一溫成碑而已。其清介有守，後世或未知之，故載于此。

《文宗閣雜記》

學書不可漫爲散筆，必于古人書中擇百餘字成片段者，并其行間布置而學之，庶血脉起伏有一種天行之趣。久之，自書卷軸文字，不必界畫算量，信手揮之，亦成準度。所謂目機銖兩者也。

《文宗閣雜記續編》

《樂毅論》，王著所書。李白狂草，葛叔忱所書。絶交書，李懷琳所書。大字《蘭亭叙》，徐鉉所書。天地間偽物，亦有不可磨滅者。

《文宗閣雜記續編》

唐人重端石硯，見劉夢得《謝唐秀才惠端州紫石硯》，云『端州石硯人間重』；李賀《青花紫石硯歌》云『端州匠者巧如神，踏天磨劍割紫云』；柳公權《論硯》云：『端溪石爲硯至妙，益墨。青紫色者，可直千金。水中石其色青，山半石紫，山頂石尤潤，如猪肝色者佳。貯水處有赤白黄點。』李賀青花紫石硯者，蓋硯之上品也。東坡論許敬宗硯，云是端石。敬宗，高宗時人，則唐重此硯，其來久矣。魏道輔《東軒筆錄》，記端硯三坑石其詳。

《文宗閣雜記續編》

禊帖

隋本《蘭亭叙》刻于開皇間，真本在智永處，手模上石，爲《禊帖》石刻之祖。唐太宗爲秦王時見此本，因訪求真迹。唐何延年云，右軍永和中與太原孫承公四十有一人修禊，擇毫製序，用蠶繭紙、鼠鬚筆，遒媚勁健，絕世更無。凡三百二十四字，有重者，皆具別體。就中『之』字有二十許，變轉悉异，遂無同者，如有神助。及醒後，他日更書百千本，無如此者。唐本《蘭亭叙》刻于太宗貞觀間。太宗嗜書，留心右軍之迹，因魏徵言《蘭亭叙》真迹在僧辨才處，特遣御史蕭翼賺得。武德四年，《叙》入秦府。貞觀十年，始命湯普徹、馮承素、諸葛貞、趙模各臨搨以賜近臣。當時褚遂良、歐陽詢各有臨本，人并崇尚。然二人自出家法，不復拘拘點畫。後之所謂定武本，歐臨是也；所謂唐絹本，褚臨是也。遂迴分二派，互争雄長于宇宙間矣。彼時歐石刻于禁中，最稱難得，每本已值數萬錢。迨後石晉之亂，契丹輦石而北，棄于殺虎林。慶曆中，爲李學究所得，其子負官緡無償，時宋景文守定武，乃以帑金代償，納石于庫。熙寧間，薛師正出牧，刊一別本以應求者，此郡真贗已有二刻矣。其子紹彭，字道祖，又模之他石，潛易古刻，又剔損古刻『湍』『流』『帶』『左』『右』五字爲識。大觀中，向其子嗣昌取龕宣和殿後。靖康之亂，宗汝霖爲守，猶馳進高宗于揚州，倉卒竟失所在。今國學有《蘭亭》本，弘治間出于天師庵土中。燕都自五代終宋，未歸

中國。石極遒秀，知爲唐橅，當是金人輦致東京之物。姜堯章謂靖康之變，宣和殿上石鼓及《蘭亭

叙》同入于燕，或即此也。今人止知復州本爲定武的派，而不知有國學本，以見之者少也。又褚摹

絹本，當時廣賜各郡學宮，如穎上石及長治縣石，皆得之近年，俱學基也。穎上井中夜放光如虹，

縣令異之，使下探，得《蘭亭》及六銅罍。荀君好善，令長治掘地，得《蘭亭》及舍利數顆。後同

官汴中，曾以搨本遺余，與穎上刻相對，無絲毫異。今此石聞已爲荀君攜至家矣。至于墨迹在世，

絕不聞有歐陽書。而褚書，舊聞嘉興項氏家一本；甲申之冬，見舊內一本，蓋宋人蘇氏物，上有大

中祥符三年九月九日前進士蘇耆字國老題，米老所謂三本之一也，元時歸鄧文原家，後有文原及柯

九思跋；又有第十九本，賜高士廉，絹本，貞觀十二年閏二月癸未書，向在江南顧氏家，皆褚摹真

迹也。至于有宋，競尚墨本，家刻一石。宋理宗御府所收，至一百二十七刻，玉池用『御府圖書』

鈐縫。余僅見三衢板本、福州本、蘇州本十餘幅，墨色黔潤，誠爲國寶。又南渡宰相游景仁侶亦有

藏百本，分爲甲乙十集。西川胡菊潭太史得二十餘幅，每本有游氏跋，其甲之乙爲搨賜本，中有雙

鈎數行尤妙，所謂唐蠟本也。又如御府領字從山本、錢唐許氏本、中山王氏本、淳熙帖中本、李公

擇本、括蒼劉涇本、又會稽本、臨川本、閶門湯舍人本、又贈余武陵本、又于錢牧齋寓見玉山本，

王文蓀家見向薌林所刻二本，其精采俱不在御府之下。又元大德間，錢唐錢國衡刻十種《蘭亭》，筆

法咸有異趣。蓋彼時宋人諸善本皆在其家，故國衡得選其粹。余曾見其全帙。至河南周憲王所刻五

種，係其自臨，勁而稍板。益府所刻，一定武，一米摹褚本。及文氏停雲館所刻薛紹彭臨本，精工

有餘而古韵亡矣，亦世使之然也。如賈秋壑使廖瑩中縮《蘭亭》爲小本，以靈璧佳石刻之，此帖之

妖也，不足言矣。《閑者軒帖考》，燕邸孫承澤。

《文宗閣雜記續編》

周岐陽石古文

岐陽石古文，有謂爲周宣王獵碣者，惟董、程二氏以《左傳》成有岐陽之搜證之，皆鑿鑿有據。

其略云：考之書，天子大搜，會諸侯，施命令，非常事也。史不得無書。若宣王搜岐，即周史失

之，列國不得并逸。胡後世無聞焉？則爲成王信矣。其言真如岳峙不可復撼。第廣川有其學，有其

識，有其辨，而無其筆，故不勝藤葛糾纏，確論反晦耳。鄭樵謂爲秦惠文後，及歐陽三疑，皆瞽説

迷謬，不足與辯。韋應物謂爲文王之鼓，宣王刻詩，真如少君古强之徒曾目睹其事也。何物又有馬

子卿者，以爲宇文周時作，一似無目者，益大可笑如此。樵又謂石鼓者，立碑之漸，千載名言。至

謂以石爲鼓，繇其土地之所出，則非也。古人制作尚象，不爲虛器，豈止以地之所出苟且不法耶？

觀九洲貢物，考工制器，無一不窮極奧妙，以石爲鼓何所取則乎？今石在太學聖廟戟門左右，寶護

無人，冬輒篝火樵掄，毀剝日甚。余曾手摩其文，與鼓形了不似，其堅類玉，故能久存。就石形之

自然，少加琱琢，旋轉刻文，行字或七或六。少華山前石之堅潤者，與此無異，想當時因有佳石，

即刻置搜所而已。第文無不典，字無不雅，民休王游，自加寶愛。此三代有道之長也，非如後世竭力徵石，造天無極，刻龍繡螭，築藩置守，妄意垂遠。然不一轉眄，旋離野火，能得鬼神呵護至今哉！悲夫！余既裝潢成而題曰周岐陽石古文，斷以成王時物，而不以鼓名，足刊古今之謬。

《文宗閣雜記續編》

沈赤然

（1745—1816）

字韞山，號梅村。仁和（今浙江杭州）人。清乾隆三十三年（1768）舉人，官直隸豐潤知縣，有廉能。工詩古文辭，罷官後閉户著書，不予外事。與吳錫麒、章學誠交契。著有《五研齋詩文集》《寒夜叢談》等。

《寒夜叢談》三卷，凡談理、談禮、談瑣各一卷，乃作者于寒夜與子言談，舉前哲之美言寓言有關于持身接物者、間里喪葬婚嫁諸體之不合于古者、近時見聞而有可論説者談之，條録成編。此據上海書店出版社《叢書集成續編》影印清光緒間刻《新陽趙氏叢刊》本整理收録。

作字之法，昔人論之詳矣，然其要不外于多臨摹、細體認、畏指摘而已。蓋臨摹不多，無以得古人法度，體認不細，則雖得其形似，而精神氣味都非，不畏指摘，則草率應酬，漸入油滑，一路至老，亦不長進一步。守此三言，積以歲月，何患不正中生奇，熟中生巧哉！至用筆有正鋒、偏鋒，多成于幼年初握管時，然跛筆、偃筆，古人亦不礙爲名家，唯圓勁跳脱處非正鋒不能也。

錢馥　（約 1748—1796）

字廣伯，號幔亭，又號綠窗。浙江海寧人。布衣。沉酣經籍，通六書音韵。著有《小學盦遺書》《集古鐘鼎千文》等。

《小學盦遺書》四卷，是書乃門人邵書稼所輯，卷一至三多討論經義、文字、音韵，卷四為記、傳、序、跋等各體文。此據上海書店出版社《叢書集成續編》影印清同治至民國間海寧錢氏清風室刻《清風室叢刊》本整理收錄。

跋古瓦

右古瓦如干枚，錢唐趙君晉齋所藏也。或謂歐陽永叔《集古錄》周秦東漢文字往往而有，所缺者西漢字耳。裴如晦聞王原叔言，華州片瓦有『元光』字，急使人購得之，乃好事者所為，非漢字也。歐、裴當宋治平時，搜訪不遺餘力，西漢字尚爾難得，今去此七百餘年，識力當未有過，乃能得先儒之所未得，是可信乎？余以為不然。金石文字收藏之富，無逾歐、趙二家。歐錄之目千，趙錄又倍之，而後人所得，頗有歐、趙二錄之所未具者，何獨于茲瓦而疑之？且『益延壽』『長生未

央』，前人已有收之者乎。特物其多矣，就中不能保無贋作，如華州『元光』字瓦，出于好事者所爲耳。

跋陳子文海所藏《蘭亭》

《蘭亭》定武本，近以苕溪潘氏所藏石刻爲最，字畫秀潤，猶不失廬山面目。予覓之數年不可得，陳君會滄以舊藏見示，爲之狂喜。《蘭亭》無下搨，此今日青鳳毛也。余不肯豪奪，跋以還之。

跋楊忠愍手書贈應養虚册子

楊忠愍公斥奸被禍，至今赫然照人耳目。養虚應公捄善人之在患，知之者寥寥，似非忠愍遺墨流傳，竟有名氏翳如之歎矣。余謂應公不懼禍，及周旋其間，好義若斯，有自堪千古者。是册之歷久不敝，固以忠愍遺墨，而亦應公一團義，不容泯没也。不然，忠愍公平生心畫，其不傳于後世者，不已多乎？案：養虚，名明德，屠、余、汪、趙諸跋，并訛作德明；係臨海人，趙謂籍甯海，亦非。

跋楊忠愍與鄭端簡手札

仲秋，淥飲先生以楊忠愍公書贈應（養）虛冊屬題，爲識數語于末。今兔牀先生復携忠愍寄鄭端簡札見示，數月之間，聯得睹忠臣遺墨，何幸如之！札中兩『十八日抱經先生謂』，一在正月，一在二月，辛楣先生謂前『十八日』在壬子十二月，後『十八日』在癸丑正月。案：贈養虛叙云，癸丑正月，楊子以狂直斥奸，受杖下獄，則辛楣之言是也。乾隆壬子季冬。

抱經之跋殊誤。忠愍札末明署二月十一日，豈有十八日奏事被杖，十一日先作書與人者乎？

鄭 杰

字人杰，自號注韓居士。清侯官（今福建福州）人。

《藥爐集舊》六卷，卷一至二爲雜考，卷三爲碑石、墓志，卷四爲書目提要，卷五至六爲雜錄。是書原爲抄稿本，嘉業堂所藏。此據天津古籍出版社《北京大學圖書館館藏稿本叢書》影印稿本整理收錄。

閩城碑刻

徐興公《續筆精》云：『閩城內外，古人石刻尚存者，唐李陽冰《華嚴》巖篆、庚承宣《石塔寺碑》、林同穎《堅牢塔碑》、王佃書《王審知德政碑》、宋錢昱《忠懿王廟碑》、蔡襄書《劉蒙伯墓碑》、《南臺沙合橋碑》、《東臺廟碑》、《造潘渡橋碑》，皆書法端整，猶可搨印。至于鼓山、烏石山，唐宋名迹尤多，不能悉載。案：李陽冰篆在烏石山西北峰，俗名雷劈觀音下；林同穎碑在石塔上第五層；，庚承宣碑在今石塔寺內西僧寮複壁中。余搜訪年餘，乃得，俱載《石塔碑刻記》。王佃書《瑯琊王碑》及錢昱重修碑，在今慶城寺邊忠懿王祠內。蔡襄書以下未搜。

《藥爐集舊》卷三

漳州石幢經

漳州開元寺佛殿前左隅有石幢，幢上刻《尊勝經》八面。唐咸通四年癸未，漳州押衙兼南界游弈將王峭及母陳大娘，男薰，發願造此寶幢。宣義郎、前建州司户參軍劉鏞書，字類虞、褚。久爲塵昏，無有知者。明萬曆中，鄭憲副輅思方洗濯搨行。國朝朱竹垞曾跋之，謂游弈將之名，僅見于《唐六典》。今雖剝蝕，猶可觀也。

《藥爐集舊》卷三

《瑯琊王德政碑》

唐《瑯琊王德政碑》，于兢撰，頌閩王審知德政者。在今郡城東慶城寺左，誌以爲王故宅也。王有善政于閩，故當時請于朝，立碑頌其德。字學顏體。竊嘆五季之亂，群雄爭長一隅，王獨願爲開門節度，貢獻不絕，而又能保障其民，視錢氏之刻急遠矣。雖後嗣以淫敗國，不及錢氏，然以王之功而論，則此碑固可與《表忠觀》并傳不朽也。碑王倜書，徐興公、曹能始曾見，今石名已剝去。

《藥爐集舊》卷三

《重修忠懿廟碑》

宋開寶二年，錢昱修忠懿王舊居爲廟。王之德政，深入閩人，雖後嗣不競，不足以掩王之美也。

碑，林操書。

《聖泉寺碑》

唐劉軻撰。名聖泉者，以僧懷一鑿池得泉，自下上涌，故名。碑，即記其事也。寺中又有李邕《懷道塔碑》、皇甫政《懷一塔碑》、代宗御書《多寶佛額》，《小草齋游記》稱有一碑尚存，今俱不可見矣。

石室仙篆

《游宦紀聞》載：永福仙篆有四，而十字篆在石室山。歐陽公《金石錄》曾收之，疑爲紅彝之書。當時蔡君謨以道家文譯之，曰『勤道守真一，中有不死術』，未知其然否也。閩古不入職方，島夷錯處，山中异迹，往往有之，世人不知，咸目曰仙。朱子嘗謂武夷君爲上世蠻夷君長，誠卓見也。然則此書以爲紅彝之書，信矣。

古籀文石刻

在鼓山里魁崎，有石橫亘五十餘丈，刻文其上，多不可識。志以爲籀文，亦臆度之辭也。大約與石室諸篆，皆紅彝書耳。

《馬蹄帖》

泉州《淳化閣帖》十卷，宋季南狩，遺于泉州。已而石刻湮池中，久之，時出光怪，櫪馬驚怖，發之，即是帖也。故泉人名其帖曰《馬蹄真迹》。宋沈源釋文，序云：『是帖納郡庠，歲遠剝蝕，其後莊少師復募以傳。』則今帖非《馬蹄真迹》，乃莊氏募刻也。其石先屬張氏，後以其半質錢于族，秘匿不返。今所傳者，既非宋遺，而莊摹者亦皆割裂，遞更遞失矣。惟蔡沙塘少參家所藏七塊，完好不剝，蔡甚寶之。欲得莊刻之全，必求數家而合之，然不易也。莊少師名夏登，淳熙八年進士，有文名。

<div align="right">《藥爐集舊》卷三</div>

玉枕《蘭亭》

《蘭亭》縮本始于賈秋壑，其後諸家有爲之者。福州府學舊存一石，云是趙松雪所書，方四五寸。一在臨江府，一在福州府學，今亦不傳云。

<div align="right">《藥爐集舊》卷三</div>

宿猿洞題刻

徐氏《續筆精》載：宋寶元間，閩縣湛俞，字仲謨，登進士，纍官屯田郎中。志潔行廉，年五十，即挂冠歸隱于烏石山之宿猿洞，三召不起。熙寧初，運使張徽字伯常、知州事程師孟字公闢，

時往訪之。所倡和諸詩，勒之石壁。師孟《與伯常會宿宿猿洞》詩云：『雙塔和雲宿翠屏，時有神光塔石塔。夢魂千萬到禪扃。還教畫手添新意，一簇林猿伴二星。』張徽和云：『月上高臺雲滿屏，洞門休喚夕猿扃。巍冠不整跏趺坐，秋楮斕斑數點星。』徽又倡云：『洞天虛寂翠屏敧，心迹蕭然萬物齊。無奈宿猿嫌宿客，夜深猶擁亂雲啼。』師孟和云：『更深應是枕雙敧，思得皐夔事業齊。終爲清時難退隱，出山甘被百禽啼。』師孟又倡云：『永感無心戀縉紳，十年不起臥龍身。一朝黃紙除書下，八郡衣冠盡望塵。』熙寧元年十一月也。越二年正旦，又會宿猿洞，詩云：『夜半春歸曉始驚，欝然佳氣入山亭。千門喜慶逢元日，一座光華照使星。難得同時傳壽斝，合將新句勒詩屏。漁郎莫向游人道，洞戶而今盡不扃。』徽和云：『入林休顧曉猿驚，壽酒交持石外亭。刺史尊崇上卿月，主人高隱少微星。只因避雨投松蓋，屢爲障風夾橋屏。已下缺，第八句上缺四字。限巖扃。』運判某和云：『曉來人意缺二字。驚，缺一字。有三元缺二字。亭。凍酒點唇浮白蟻，穠桃迷眼落紅星。』師孟又《宿猿洞餞仲謨》云：『洞口車輪欲去時，江山風物動光輝。不須猿鶴相驚怨，自是君王未放歸。』又《書仲謨先人功德院》云：酉神仙窟，天設湘陰水墨屏。醞藉休誇洞庭記，移文休勒北山扃。』師孟又云：『高門餘慶本光山，不幸流離五代間。今日太平家可樂，郎君富貴錦衣還。』熙寧二年八月也。右詩十首，皆勒巖壑，字畫徑三四寸，端楷莊重。師孟又篆『宿猿洞』三字，徑三寸，效李斯體。怪石林立，仲謨括爲二十五景，不知何年廢爲叢冢。其詩尚存，予昔同謝在杭尋故址而錄之。噫！昔賢高隱之地，歷有名公題刻，委之蓁梗朽櫟之間，不能禁復，實吾鄉先輩之不好事也。予見杭州

西湖之北有方家峪，宋時有巖洞可游，後亦廢爲叢塚。萬曆中，鄉紳虞德園、葛屺瞻倡議復其舊迹。

今游屐雜遝，無復白骨纍纍，種樹創庵，增湖上一景。予因筆之，以俟後之君子，如虞、葛二先生可也。余按：徐氏《續筆精》成于明萬曆，其時湛公舊迹廢爲叢冢者，已云不知何代。國朝至今，復更百餘年，棺骸所積，新舊相仍，惡少死者，棄屍堆叠，烏銜貍食，風日所暴，腥穢開數里，行者不敢近。乾隆癸丑，鄉人陳道諧克準，偕其屬，鳩金盡徙髑髏，埋于宿猿洞西半里許，雉堞之下，爲大墓一邱，冢分五部：曰舊礶冢、曰男礶冢、曰女礶冢、曰棺柩冢、曰散骸冢，瘞尸不可數計。而湛公舊迹，刬闢芟治，奇石秀出，諸題刻顯然在目。乃于洞左崇建殿宇，祀紫陽朱子，并爲湛公祠。山南一望，江峰明秀，五六月中，芰塘十里，菡萏香清，紅白相間，令人想像曩時，特洞中荔子無存耳。嗚呼！昔之大陵積尸，雨昏鬼哭，今復清風朗月，如見古人。蓋邱壑之小，盛衰興廢，抑亦有數存焉！湛、程諸公詩，郡志既不全載，《續筆精》一帙，徐氏墨本未刊，余家幸得藏之，以故世不備見。予因近事而備録徐本所記，豈亦虞、葛之志也夫。克準輩所築五家，各有榜聯：舊礶冢云：『荒原繁舊恨，淨土結新緣。』男礶冢云：『好男兒同歸一穴，真漢子統結三生。』女礶冢云：『姓氏沉千古，蓬蒿共一邱。』散骸冢云：『類聚何分新舊鬼，飄零同入後先天。』語皆新警，可録也。

《法帖刊誤》

宋邵武黄伯思撰。伯思，字長睿，幼誦書日千言。好古文奇字，洛中公卿家商、周、秦、漢彝器款識體制，悉能辨正。淳化中，博求古法書，命待詔王著續正法帖。伯思病其乖離，作《刊誤》二卷以正之。工篆、隸、正、行、章草、飛白諸體。自六經、子史百家、天官地理、律曆卜筮之説，無不精詣。有文集五十卷、《翼騷》一卷、《東觀餘論》三卷行世，其《東觀餘論》亦與《刊誤》相表裏者。

《藥爐集舊》卷四

壽山石譜

石之佳者，大概有此數種，俱産水坑，然而已絶響數十年矣。近之所售，皆發之山蹊，姿色闇然，體質堅燥，雖有五色花紋，不耐賞鑒。余素有石癖，積三十年，大小得五百餘枚，皆吾閩先輩所遺。鈕多出之楊玉璿、周尚均二家所製。隨囑友人林雨蒼篆章，石既陸離斑駁，無妙不臻，章復嫵秦摹漢，諸法咸備，一展玩間，真覺心神俱爽，摩挲不忍釋手。因集《注韓居印存》一册，附列鈕式，注明石品。斯、邈不作，篆、隸失真。習篆不能研究《説文》，習隸不能嫵模漢室諸碑，下筆全無古法，而圖章尤不可問矣。余友林雨蒼，耽金石，攻六書，篆宗李丞相，廓落方圓，隸法蔡中郎，方勁古拙，久爲世重。所作圖章，直紹三橋宗派，鏤金劃玉，文樸藝工，譬若斷璧殘圭，古色可挹。雨蒼既善書，又善詩，圖章乃其餘事。著有《印史》《印商》《貞石前後編》，以及爲余製《印

存，可與薛穆生《漢燈》、練元素《名章匯玉》二譜并垂不朽。

《藥爐集舊》卷五

《謙卦》非陽冰書

《謙卦碑》傳爲唐李陽冰書。按：吾子行《學古編》載李陽冰書《新泉銘》《新驛記》二種，又考志乘，有縉雲縣《城隍廟碑》及吾閩之《般若臺碑》，外此無有記載。此碑不知作于何時，余家藏舊搨，爲明蜀中張大用摹本，玩其筆意，與陽冰諸碑迥不相侔，全無姿媚圓活之致，且字體龐雜，非陽冰書無疑矣。筆之俟考。

《藥爐集舊》卷五

錢泳 （1759—1844）

字立群，號梅溪。金匱（今江蘇無錫）人。諸生。工書法，兼分、隸、行、楷，晚年以八分寫《十三經》，功力甚巨。通金石，擅摹勒鎸刻，所摹漢碑唐刻不不數十百種。著有《梅花溪詩草》《履園叢話》《寫經樓金石目》等。

徐錫齡，字厚卿。江蘇蘇州人，事迹不詳。

《熙朝新語》十六卷，錢泳、徐錫齡同輯。托名余金者，蓋取徐、錢二姓偏旁而成。是書或述見聞，或録他書，上自朝章國故，下逮嘉頌謹謠，有關政事文章、人心風俗者，無所不載。此據顧靜標點校本整理收録，上海書店出版社 2009 年出版。

康熙初，孫芭瞻在豐爲侍講學士時嘗言：聖祖勤學，前古所無，坐處環列皆書籍，尤好性理、五經四書。所坐室中顏曰『敬天』，左曰『以愛已之心愛人』，右曰『以責人之心責己』，皆御筆自書，書法直逼歐、顏。見章奏有德邁二帝、功過三王等語，謂：『二帝三王，豈朕所能過？』戒群

臣以後不許如此。陸清獻公隴其嘗謹述其事。①

《熙朝新語》卷二

江都汪舟次楫，由贛榆縣訓導薦舉，授檢討。二十一年春，琉球國王請封爵，舊典用給事中、行人各一員往，上重其選，特命廷臣會推可使者以聞。入朝，人多俯首畏縮，楫獨鶴立班中，大臣遂以楫對，充正使，賜一品服。至琉球國，王譔楫，手自彈琴以悅賓。楫故善音樂，縱談琴理，王大悅。乞楫書殿榜，縱筆爲擘窠書，王大驚，以爲神。累官至布政使，引疾歸。上南巡，楫強起迎謁伏道左，上熟視曰：『汝老耶，朕幾不識矣。』賜御書以榮之。②

《熙朝新語》卷三

金壇王虛舟澍精金石考訂之學，錢香樹先生見于京邸，左圖右史，積帖充棟，昕夕丹鉛，辨析不少置，戲曰：『子欲爲張仲楊、柯丹邱其人耶？』澍曰：『人各有癖，樂此不疲也。』嘗道經秦郵，泛舟珠湖，仰見天際白雪如竹數百枝，枝葉皆具，下有雲片若怪石，儼然圖畫，因作《竹雲題跋》。③

《熙朝新語》卷三

① 此條亦見于李調元《淡墨錄》卷三「敬天」，《淡墨錄》稱本自陸隴其年譜。

② 此條亦見于李調元《淡墨錄》卷四「汪楫」。

③ 此條亦見于李調元《淡墨錄》卷八「竹雲」。

長洲文與也點，衡山裔孫，明季棄舉子業，依墓田以居，肆力于詩古文辭，兼善書畫。嘗舍于城中僧寺，賣書畫自給，人或以多金迫促之，則不可得也。巡撫湯文正公屏騶從，入寺訪治吳之要，所論皆採行而未嘗有私瀆，湯公益重之。後族人有引見者，聖祖問曰：「文點是你何人？」則知點之名早達九重矣。

《熙朝新語》卷四

康熙十七年，命一等侍衛狼瞫頒孝昭皇后尊諡于朝鮮，吳人孫致彌為副，奉命采東國詩歸奏。致彌撰《朝鮮採風錄》，詩甚多，不及備載，錄其《送詔使還京詩序》云：「皇土紀元之十七年戊午，上駟、武備二大人頒大行皇后諡于下國，時則不佞謬膺寡君儐命之托，馳迓龍灣，因護其行。抵王京，二大人傳宣帝命，以寡君有疾，停郊迎儀。前度使臣之回奏也，小邦君臣，且感且悸。惟是飲冰之行，莫肯虛徐，請少留而不可得。時值大歉，公私未立，殆不能備供億之禮。二大人大加盡傷，一革浮費，所索惟詩文與書法而已。寡君命朝紳或製或寫以應，橐中所齎，蕭然若寒士，前此所未有也。武備公仍將兩朝宸翰示不佞暨都監諸官，其書曰「正大光明」者，即先皇帝筆，今皇帝手書跋尾者也」，其曰「清慎勤」者，今皇帝筆也。生龍活蛟之蜿蜒，銀鉤鐵畫之勁健，真可以參造化，驚風雨。跋語珠光玉潔，自有不可掩之華。蓋公世懋酬庸，[1] 錫予蕃庶，最以此珍玩，不以

① 此條亦見于王士禛《池北偶談》卷十八「朝鮮採風錄」。「酬」，《池北偶談》「勳」。

出疆而舍之云。海外鯷生，非蒙天使眷顧，則亦何途之從而獲此大觀也哉！自臨境至回斾，首尾四十有二日，不佞又伴至鴨綠江上，大人徵詩若序，要作他日不忘之資。顧不佞素短于章句，重以筮仕數十載，勞攘簿書，拋棄翰墨，自慚不足以副大人之勤教也。辭之益固，命之益懇，因略叙其概，兼呈篇什，以供一粲云爾。』詩五言十韻，其警句云：『紙上風雷隱，毫端造化奇。城路風旌掣，滄江鼓角悲。』末署『伴送使資憲大夫行司憲府大司憲兼成均館大司成廣州後人歸巖李元楨』。

<div align="right">《熙朝新語》卷六</div>

西藏達卜喇巖前有前朝紀功碑，漫漶剝蝕，僅存十六字，云：『雲山爲劍，風樹爲旗，[1] 用彰我武，永靖邊夷。』不知建于何時。本朝康熙六十年，蒙古王、貝勒、貝子、公、台吉及土伯特酋長以西藏平定，請于彼地建碑紀績，奉旨准行，以御製碑文頒發渤石，仰見皇威廣播，聲教遐敷，千古爲昭矣。

<div align="right">《熙朝新語》卷七</div>

康熙辛丑狀元聊城鄧悔廬鍾岳，工書法，友愛諸弟，或暮歸過時，必俟于門，諸弟不敢夜出，

<div style="border-top:1px solid">
① 此條自『西藏達卜喇巖』至『不知建于何時』亦載于雍正《四川通志》卷二一『西域』，『本朝康熙六十年』以下亦見于蔣良騏《東華錄》卷二四。『旗』，《四川通志》作『斾』。
</div>

鄉黨重之。

長洲繆洗馬曰藻，十歲時能作擘窠大字，閶門西禪寺扁額是其手筆。今寺宇屢經更葺，仍就舊額鈎勒新之，無有能更書者。　《熙朝新語》卷七

納蘭容若性德，大學士明珠子，康熙癸丑進士。少聰敏，過目成誦。年十七爲諸生，十八舉鄉試，十九成進士，二十二授侍衛。擁書數萬卷，蕭然若寒素，彈琴歌曲，評書畫以自娛，人不知爲宰相子也。　《熙朝新語》卷八

邵陽張大有爲漕運總督，奏言寫字手顫，請奏摺代書。上諭云：『忙時令人代書亦可，若密事仍須親寫，① 即字畫稍大，② 略帶行草，亦屬無妨。辭達而已，敬不在此。』仁和孫士毅爲兩廣總督時亦有是旨。我朝待大臣之寬容脫略如此。　《熙朝新語》卷八

① 此條至『敬不在此』亦見于李調元《淡墨錄》卷九『奏摺草行』。『事』，原作『摺』，據《淡墨錄》、《硃批諭旨》卷五二改。
② 『稍』，原作『粗』，《淡墨錄》同，據《硃批諭旨》卷五二改。

康熙時，編檢多至二百人。庶吉士五六十人。雍正元年，上諭：『內閣大學士會同掌院學士，秉公擇其學優工書、善翻譯者，①留館辦事修書外，其或才具練達，可當科道吏部之選，或長于吏治，編檢可爲府道、庶吉士可爲州縣者，一一分別具奏。』

<div style="text-align: right">《熙朝新語》卷八</div>

陳句山兆崙，雍正庚戌進士，乾隆初薦舉入翰林，官至順天府尹。生平和易近人，人有才美，愛不去口，有以詩文請質者，備極獎借，故人樂親之。書法《蘭亭》，取意簡遠。梁侍講同書云：『本朝不以書名而書必傳者，陳文簡公元龍及句山先生兩人而已。』

<div style="text-align: right">《熙朝新語》卷十</div>

新建裘文達公曰修爲編修時，兩典江南鄉試，兩典浙江鄉試，一典湖北鄉試，旋奉命視巴里坤軍務，賜御用冠服以寵其行，歸朝奏對稱旨，遂命在軍機處行走，洊歷六卿，兼司撰述。作文以歐陽文忠公爲宗。常游滁州，得文忠畫像，乞上題之。文達書仿張即之，上以內藏即之書《華嚴經》殘本命補書，人莫能辨。

<div style="text-align: right">《熙朝新語》卷十</div>

① 此條亦見于李調元《淡墨録》卷九『編檢挑選府道』。

盧學士文弨有《張遷碑》，搨手甚工。秦澗泉愛而乞之，①盧不與。一日乘盧外出，入其書舍，攫取而去。盧歸知之，追至其室，仍奪還。未半月秦暴亡，盧往奠畢，袖中出此碑，哭曰：『早知君將永訣，我當時何苦如許吝耶？今耿耿于心，特來補過。』取帖向靈前焚之，頗有延陵掛劍之風。

《熙朝新語》卷十一

乾隆四十三年，奉敕撰《西清研譜》二十四卷，凡陶之屬六卷、石之屬十五卷，共研二百，爲圖四百六十有四，附錄三卷，則令松花、紫金、駝基、紅絲、仿製澄泥諸品，共研四十有一，爲圖百有八。每研皆正、背二圖，亦間及側面，凡御題及諸家銘識，一一鈎摹精好。自有研譜以來，無如此之全備。②

《熙朝新語》卷十三

嘉慶九年八月，奉上諭：『朕兄成親王自幼精專書法，深得古人用筆之意，博涉諸家，兼工各體，數十年來臨池無間，近日朝臣文士之工書者罕出其右。早應摹勒貞珉，俾廣流傳，而王撝謙自矢，不肯遽付鈎鐫。昨特命軍機大臣傳旨，諭令將平日所書各種，自行選擇刻石。始據王具摺陳謝，

① 此條亦見于袁枚《隨園詩話》卷六「二〇」。「秦」字原無，據《隨園詩話》補。
② 此條本自《四庫全書簡明目録》子部譜録類《西清研譜》提要。

遵旨于回京後覓工摹刻。著照所請，以「詒晉齋」名顏其卷帙。王即繕朕此旨，勒冠簡端，以當製序。本日王所奏之摺，亦著另書一通，附刊于後，以誌一時翰墨欣賞之盛。欽此。」王遵旨泐石壽世，藝林寶貴，珍若球琳，洵熙朝盛事也。

凌揚藻

（1760—1845）

字譽釗，號藥洲。番禺（今廣東廣州）人。諸生。受知于督學姚文田，爲巡撫朱珪賞識。學有根柢，長于考訂，工詩。著有《四書紀疑録》《海雅堂詩文集》等，匯爲《海雅堂全集》行世，編有《國朝嶺海詩鈔》。

《蠡勺編》四十卷，乃作者讀書筆記，或采擇先哲遺著，或紀録師友講論，斷以己意。大略以類編次，卷一至七説經，卷八至十九談史，卷二十至二十四評諸子、詩文、金石、書畫，卷二十五至三十四釋名物制度，卷三十五至四十雜記經史子集。此據上海古籍出版社《續修四庫全書》影印清同治二年（1863）伍氏粤雅堂刻《嶺南遺書》本整理收録。

古文奇字

《野客叢書》曰：『劉棻嘗從揚雄學作奇字。所謂奇字者，古文之變體者也』。自秦壞古文，有八體：一曰大篆，二曰小篆，三曰刻符，四曰蟲書，五曰摹印，六曰署書，七曰殳書，八曰隸書。王莽時使甄豐改定古文，復有六書：一曰古文，孔氏壁中書也；二曰奇字，即古文而异者；三曰

篆書，秦篆書也；四曰佐書，即隸書也；五曰繆篆，所以摹印也；六曰鳥書，所以書幡信也。

《唐書·藝文志》有《古文奇字》三卷，郭璞好古文奇字，韓退之謂略識奇字是也。僕怪司馬相如賦，其間古字鷙牙，殆不可讀，而當時天子一見大悅，則知當時君臣素明古字之學。後世士大夫讀書作文，趣了目前，他不甚求解。所謂古字之學，漫不復傳，往往以爲不急之務，而不知有不識字之誚也。又張懷瓘《書斷》曰：『篆、籀、八分、隸書、草書、章草、飛白、行書，亦謂之八體。』

右軍嘗醉書點畫類龍爪，後遂有龍爪書，如科斗、玉箸、偃波之類，諸家共五十二般。

篆與八分不始于秦

世言史籀變古文爲大篆，李斯變籀爲小篆，程邈變篆而爲隸，王次仲割隸篆爲八分。而楊文憲慎不謂然也，其言曰：《水經注》載齊地掘古冢得石槨，上有八分書，驗其文，乃太公三世孫或以爲六世孫。胡公之墓，以此知八分書不始于秦矣。若夫小篆，則五帝以來皆有之，蓋書契既作，字體悉具，科斗、古文、大篆、小篆，用各不同耳。如禹刻岣嶁，則用科斗；宣王石鼓，則用籀書。此傳世文字也。至用之民庶，媒妁婚姻之約，市井交易之券，則從簡易，用小篆。何以知其然也？唐人《錢譜》載太昊氏金尊、盧氏幣，其文具存，與今小篆無異。余昔在京，得太公九府圜錢，近在滇得黃帝布刀，其文悉是小篆，乃知小篆與大篆同出并用，決不自秦始也。故今楷書亦有數體，有

古字楷書，有今字楷書，二語本于《路史》。又有一種省訛俗書。同一時也，文人奇士多用古字，官府

文移通用今字，吏胥下流、市井米鹽帳簿則用省訛俗字。如『錢』作『钱』、『聖』作『圣』、『盡』

作『尽』是也。由此推之，千萬世以上，隆古之極，未必悉用科斗也；千萬世以下，世變之極，未

必悉用俗書也。又曰贊皇山『吉日癸巳』，周穆王書，乃是小篆；宣王石鼓，却是古文籀書。此又

大篆、小篆并用之明證也。高談雄辨，可驚四筵，但恐如陳晦伯者見之，又當作正楊篇耳。

《蟫勺編》卷二十四

漢隸之失

今本六經三史，多爲漢人隸書所誤，大都合數字以歸一字。間有分一字爲二字者，如『槃』之與

『盤』，『咢』之與『噩』，『幹』之與『斡』是也。然分者尚少，不如合者之爲多。又或舍本字而就他字，甚者竟

代以俗字。淮人張弨力臣有《婁機漢隸字原校本》一書，其論『辭』字曰：『辭乃辭訟之辭，若辯

受之辭，則從受，而文詞之詞又別焉。』論『懷』字曰：『懷乃懷想之懷，若褒抱之褒，則不從心，

而褒袖之褒又別焉，溷用之者誤也。』論『麟』字曰：『麟，大牝鹿也，非西狩所獲也。四靈之一乃

麕字。』其論『氤氳』二字曰：『以篆法當作壹壺，而隸法無壹字，故借而爲烟煴，又借煴而爲縕

若氤氳，乃俗字，而絪亦俗字也。』論『雕』字曰：『雕之爲鵰，猶雞之爲鷄，本一字，而彫則琢

也。今反歧雕與鵰而二之，而繫雕于彫而一之，謬之尤者也。』論『和』字曰：『唱咊當用咊，穌平

當用鯀。』其論『段』字曰：『段字得斷音，段字得賈音，通用者訛。』論『華』字曰：『古作𦾓，通作䔒。宋齊以前絕無花字，北朝魏齊之交始有之。』論『彊』字曰：『彊者，弓有力也。強則蚚也，非彊也。』論『憂』字曰：『憂者，行之和也，惪則愁也，非憂也。』論『累』字曰：『繫䌆之䌆，省而爲累，非積絫之絫也。』論『序』字曰：『序者，庠序之序，是學名，非次叙之叙也。』論『草』字曰：『草字乃象形，于意亦合。若草，則櫟實也，別爲一字。』論『寢』字曰：『寢乃寢廟之寢，而寢疾之寢又別焉，不可溷也。』論『气』音氣，雲氣也。字曰：『凡天氣、地氣之气，皆气也。加米，是氣廩之氣。今妄以氣爲气，而加食字以爲餼，贅文也。』論『俊』字曰：『千人之材曰俊。若雋，則肥肉也。凹乃弓之橫體，引弓射隹，故曰得雋，非俊也。今加人于雋旁，通以爲俊，謬之大者也。』論『望』字曰：『朔望之望，省而爲思望之望，不可溷也。』論『捄』字曰：『倡者，樂也。唱者，導也。後世反而用之，近且一之。』論『黢』字曰：『盛土于桿之謂捄，讀作鳩，亦作求。若其本音，元作拘，非救也。』論『黢』字曰：『黢者，黑與青相次之文。市則上古蔽前之皮。其字象形。市之重文曰載，非黢也。後世加草于市爲䘏，非也。又改韋作糸爲綫，皆誤也。』論『惪』字載之變，而非黢之變。漢人不曉妄用之，致宋之米元章名市，而通書作黢，皆誤也。』論『惪』字曰：『外得于人、内得于己之謂惪，是惪行之惪也。若德，則升也，非惪也。』其正定者，大略如此。

真　書

朱檢討彝尊曰：『古文造自倉頡，篆創自史籀，破自李斯，隸始程邈，八分肇王次仲，章草原于史游，行書起劉德昇，飛白擅蔡邕，草變于張伯英，唐張懷瓘言之詳矣。獨于真書，不舉作者姓氏，蓋以隸爲真也。』然洪适以分稱隸，學者未嘗議其非，不得舉隸，而遂遺真書也。鍾太傅八分有《受禪碑》，餘多真書，王丞相導愛之，以《尚書宣示帖》衣帶過江，今之傳本出于王内史所臨，而《奏捷》《墓田》《薦季直》諸帖，均爲世重。王僧虔賞其婉媚盡妙，陶弘景許以絶倫，庾肩吾品其天然第一。顧《魏志》本傳，無片言及其善書，何與？疑漢代無真書，工之自太傅始。當時楷法雖精，然第一。顧《魏志》本傳，無片言及其善書，何與？疑漢代無真書，工之自太傅始。當時楷法雖精，章奏之外，未大行于世。迨晉，帝王方用正書，見于寶臬暨古文，通作臬。注《述書賦》，而衛夫人圖筆陣，有『真書去筆頭二寸一分』之語。然則真書當別標一目，未可牽混入隸之一門也。

《蠡勺編》卷二十四

別構异體字

《三國志注》引《會稽典錄》言：『孫亮時，有山陰朱育依體像類，造作异字千名以上。』《魏書》：『太武帝始光二年三月，初造新字千餘，頒之遠近，以爲楷式。』故其時碑版多雜用變體別構字。《金石文字記》記後魏孝文皇帝《吊殷比干墓文》曰：『此碑字多別構，如……不可勝紀。』《顏氏家訓》言：『晉、宋以來，多能書者，故其時俗遞相染尚，所有部帙，楷正可觀，不無俗字，非

為大損。至梁天監之間，斯風未變，大同之末，訛替滋生。蕭子雲改易字體，邵陵王頗行偽字，前

上為草、能旁作長之類是也。野朝翕然，以為楷式，畫虎不成，多所傷敗，爾後墳籍，略不可看。

北朝喪亂之餘，書迹鄙陋，加以專輒造字，猥拙甚于江南。乃以百念為憂、言反為變、不用為罷、

追來為歸、更生為蘇、先人為老，如此非一，遍滿經傳。』今觀此碑，則知別體之興，自是當時風

氣，而孝文之世，即已如此，不待喪亂之餘也。江式表云：『皇魏承百王之季，世易風移，文字改

變，篆形錯謬，隸體失真，俗學鄙習，復加虛巧。談辨之士，又以意說炫惑于時，難以釐改。』《後

周書·趙文深傳》：『太祖以隸書紕繆，命文深與黎景熙、沈遐等，依《說文》及《字林》刊定六

體，成一萬餘言行于世。』蓋文字之不同而人心之好异，莫甚于魏、齊、周、隋之世；別體之字，

莫多于此碑，雜體之書，莫過于《李仲琁》，而後之君子旋覺其謬。自唐時國子監置書學博士，立

《說文》《石經》《字林》之學，而顏元孫作《干祿字書》、張參作《五經文字》、唐玄度作《九經字

樣》，天下之文始漸歸于一爾。然明嘉靖十三年，建史戚門于重華殿西，門額以『史』為『叓』，以

『戚』為『戉』，左右小門曰『龍歷』，以『龍』為『蠸』，皆世宗所自製而手書也。則不獨武曌之曌、

劉龑之龑為然已。

《蠡勺編》卷二十四

諸自製國書

《寄傲軒讀書三筆》曰：『契丹、西夏、金、元皆有國書。契丹字則遼太祖用漢人增損隸書之半

歷代筆記書論三編　　四九八

而成，凡三千餘言。夏蕃書爲元昊自製，命野利仁榮演釋，分十二卷，形勢方整，類八分。女真字有小字、大字二種，大字乃古紳仿漢人楷書，因契丹字體製爲之，其小字未詳爲誰作也。元蒙古新字僅千餘，世祖時命西僧八思巴製，大要以諧聲爲宗。」

《蟫勺編》卷二十四

劉表、張飛皆善書

董北苑云：」劉景升爲書家祖師，鍾繇、胡昭皆受其學。然昭肥繇瘦，各得其一體。」景升，即劉表也。表初在黨人中俊厨顧及之列，其人品之高可知。藝文志有《劉表集》，今雖不可見，觀《三國志》注，載其與袁尚兄弟書，其筆力豈減崔、蔡耶？則翰札之工，又其餘事耳。又涪陵有張飛《刁斗銘》，飛所書，其文字甚工，張士環詩所謂『人間刁斗見銀鉤』者是也。按：吾郡粵秀山麓關侯廟有桓侯草書碑，筆其飛舞，萬曆己丑，兵部右侍郎兼都察院右都御史劉繼文立石，未審何處摹來重勒者。

《蟫勺編》卷二十四

唐太宗書

李氏綽《尚書故實》：『貞觀十四年，太宗自寫真草書屏風，以示群臣，筆力遒勁，爲一時之冠。嘗謂朝臣曰：「書學小道，初非急務，時或留心，猶勝棄日。凡諸藝未有學而不得者，病在心力懈怠，不能專精耳。吾臨古人之書，殊不學其形勢，惟在骨力，及得骨力，而形勢自生耳。」常召

三品以上，賜宴于玄武門。帝操筆飛白書，眾臣乘酒就太宗手中相競。散騎常侍劉洎登御床，引手然後得之，其不得者咸稱洎登床罪當死，請付法。太宗笑曰：「昔聞婕妤辭輦，今見常侍登床。」

《淳化閣帖》久失真

宋太宗游意翰墨，購古帝王名卿墨本，命待詔王著去取。時秘府墨迹真贗雜居，著不能辨，但欲備晉、宋間名迹，遂以江南人一手僞帖竄入其間，都爲十卷，鏤板藏禁中。是其初已不能不失真也，故董逌詆之謂『決礫鈎剔，更無前人意』。米元章辨別其僞，已得大要。至黃伯思撰《刊誤》二卷，釐剔益精。惟當時珍惜特甚，必大臣登二府者乃得賜，其後并寢，不復賜焉。元豐中，嘉王請于神宗，借板模拂幾百本，然後流布稍眾；而歐陽永叔時，即謂板已被焚，舊本不易得。幸其初長沙僧希白填本刻石，河南潘氏及御史劉次莊又作別本。説者謂希白善書，其本頗勝；而後人更以棗木傳刻，流行于世。吾不知其去廬山面目又幾何矣。

右軍小楷帖

休甯汪文端公曰：『昔人評《黃庭》，有「飛天仙人」之目。然歷來傳刻，多過于拘謹。大都所傳右軍小楷，如《樂毅論》《畫像贊》《黃庭經》之類，皆唐人鈎摹仿傚，非復山陰故物；即如《蘭

亭》，傳刻多至數十百種，或肥或瘦，或莊重或流逸，千百億化身，究不知法身安在。吾嘗論詩文字

畫與運會相關，至唐為古今一大升降。譬之炊米作飯，飯熟失米，安從覓穀？而嗜古之士，迂而多

蔽，要知非穀必不成米，飯何由熟？百千億化身中有百千億法身，明眼者當自得之耳。」

《蠶勺編》卷二十四

書畫肥瘦之辨

《丹鉛錄》記方遜志曰：「杜子美論書則貴瘦硬，論畫馬則鄙多肉。此自其天資之所好而言耳，

非通論也。大抵字之肥瘦各有宜，未必瘦者皆好，而肥者便非也。譬之美人然。東坡云：「妍嬙肥

瘦各有態，玉環飛燕誰敢輕？」又曰：「書生眉眼省見稀，畫圖但怪周昉肥。」此言非特為女色評，

持以論書畫可也。予嘗與陸子淵論字，子淵云：「字譬如美女，清妙清妙，不清則不妙。」予答曰：

「豐艷豐艷，不豐則不艷。」子淵首肯者再。」愚謂書畫之肥瘦，如文質之不可偏廢，其輕重損益，固

宜規矩而神明之。然大約以骨為幹而肉為附，若二者不能無偏勝，則舍凝肥而取瘦硬也。

《蠶勺編》卷二十四

印章

朱錫鬯曰：印信不始于秦也。《周官‧掌節》：「掌守邦節，貨賄用璽節。」凡通貨賄司市，以

璽節出入之。鄭司農曰：璽樂印章，如今斗檢封矣。賈公彥曰：漢法斗檢封，其形方，上有封檢，

其內有書。蓋其初僅用以通商旅。然魯公璽書，見《左氏春秋傳》，沿至戰國，吏三百石上皆佩之。

衛宏稱：秦以前民皆以金玉爲印，惟其所好，則匪直官印不始于秦也。迄于漢，夫人得有私印，大

約刻玉者十一，冶金者十有九，後人易之以石，元末，諸暨人王冕自稱煮石山農，始用花乳石刻私印。又壽

山石産田中者最佳，大洞所産，亞于田石。今所用者，皆出芙蓉巖。雜以象犀、碑碌、琥珀、水晶之屬。好

奇者或以鐘鼎古文施之，而秦、漢之法漸廢，官印之體縷糾，其文不必盡合乎古。其用也，止以調

遣文書，杜奸萌而已，不可施于翰墨。追時易代遷，即王公將帥之章，得其文者或未注視，至布衣

稽古之士，圖書鑒賞一有私印，輒摩挲鉤畫，以之定往哲之偽真。世固有朝廷馭爵之權，反有時不

及布衣稽古之士，足信諸百世而下者，私印其一矣。

《蠖勺編》卷二十四

硯坑

羚羊峽距肇慶城東三十里，硯坑凡十有一。在北岸曰阿婆坑，曰白婆墳，石質黯，色不鮮。曰梅

花坑。在峽外三水境。其南岸則巖仔坑，其石質叩之泠泠然，久磨能滑。新坑、石細潤而微青。朝天巖、石

堅不滑。古塔巖、石比朝天巖，無火捺文、蕉葉白。屏風背、在古塔後，石如暴肝。宣德巖、在屏風下，石如

水巖，今不可得。老坑、在巖仔坑之東。飛鼠巖。今粵中所貴者老坑，所賤者新坑，餘坑不聞稱之也。

石以水巖爲上，見竹垞《說硯》。今不可得，故弗及。吳石華曰：『端石高下，在水巖、山巖之別。大地之

氣，凝者爲石，融者爲水。端州之質則石也，而性水也。山巖者，石之性九而水之性一；水巖者，石之性七而水之性三。是以材殊也。然則水巖之石，大西洞獨美，何也？曰泉脉之所注也。石堅而性膩，泉清而性潤，二者必相孚也。相孚者，性情俱化，如忘其爲石也。老坑最深曰大西洞，以二百餘人汲水，晝夜易之，三月而後涸，其泉脉可知矣。

《蟣勺編》卷三十三

硯洲

墨硯洲在羚羊峽下，宋包孝肅摘硯處。檀默齋曰：『孝肅去郡日，載一硯，猶棄之于江。初疑其制行太過，而公卒棄之者，其亦有激而出于是與。宋英宗治平四年，遣魏太監重開梅花坑，開鑿中空，崩閉數百人，太監死焉。明萬曆二十八年，遣太監李鳳開水坑，即今所謂老坑也。石工入之者，必裸其身，盤盛豨膏然火，腰鎚螺旋而進。入洞西轉，有淵不測，稍一縱步，即墮其中流。開坑必先引水彌月，石未見面，已費千金，疲民力，傷地脉，以應悉索之供。或以充包苴竿牘之用，其辱此石也甚矣，孝肅所以激而棄之也與。不然，張承吉自海解職，載羅浮石笥，未聞以此玷其清操也。

《蟣勺編》卷三十三

宋高宗真草《孝經》

宋高宗書真、草《孝經》殘碑，舊在廣州府學，今廢爲井床。嘉慶十八年修省志，採訪者得之，

始移置明倫堂東序。按：高宗御書諸經，俱刊石太學。《玉海》載紹興二年八月十六日癸卯，上出

所寫《孝經》《詩》《書》篇章，宣示宰執。此言《孝經》，而未言真、草相間之《孝經》。七年九月

戊寅，賜向子諲御書真、草《孝經》。九年六月辛丑，頒于天下州學。此則真、草《孝經》刻石之可據

以傳于後。上婉辭，檜再三請，乃從之。十三年，秦檜乞以所賜御書真、草《孝經》刻之金石，

者矣。蓋高宗嘗以真、草御書賜曹勛，見《松隱文集》。又嘗書《嵇中散養生論》，行、楷、真、草相

間，見《弇州山人稿》。生平蓋好用此法。張鉉《金陵新志》曰：『高宗賜秦檜真、草《孝經》，當時

守臣晁謙之刻之郡學。至元時，已經火不全，至國初則更無有。』故朱竹垞《經義考》并湖州學、常

州學諸刻皆云未見。據王昶《金石萃編》，今杭州學所存者：左壁《易》《書》《詩》《中庸》《論語》

《孟子》，共三十八碑；右壁《左傳》四十九碑。于是疑《孝經》為《易經》之訛，不知洪邁《御書

閣記》已言有《孝經》可據。今吾粵尚存此石，雖殘闕，愈可寶也。碑凡五層，層五十二行，行約

十字，或十一字、九字不等。真先草後，兩行相間。上兩角闕泐如圭，以慮虒尺度之高五尺八寸，

廣六尺一寸。經中『敬』字避寫作『欽』，『恭』字避寫作『謙』。上自『本也』二字至『廣要

道章』章目止。《新通志》曰：『「廣要道章」以下，經文則為石，今已亡。每章標目，無「第一」

「第二」等字，蓋鄭氏本，然與釋文間不同。蓋釋文稱本鄭氏，而後人據石臺本改，已非陸氏之舊。

如「無念」誤刻「毋念」、「匪懈」誤刻「匪解」、「灾害」誤刻「災害」、「續莫」誤刻「續焉」之類。

得此刻尚足正之。』或謂第五層之末已刻「廣要道」目，則正文不當另在他石。考《光堯石經》，《中

庸》僅一石，《孝經》以字計僅千七百有奇，較《中庸》尤少。此碑每層五十二行，一層可容二百七

十餘字，《廣要道章》以下，計七百有十餘字，更加三層，則全經可具，即年月跋語皆可臚列矣。然

則此實半截碑耳，或因欲為井牀，椎鑿令其方正未可知也。至碑之立，不能定為何時。然《玉海》

既云十三年頒于天下州學，當時秦檜勢燄顯赫，守臣承順意旨，惟恐後時，此可想而知。總之，此

石在今日為絕無而僅有，不獨顧亭林《石經考》缺載，即竹垞、覃溪、竹汀諸先生皆親至粵而皆未

得見。物之顯晦，信有時乎？見《譜荔軒筆記》。

《蟫勺編》卷三十五

傅青主論書

陽曲傅山青主，堅苦持氣節。甲申，夢天帝賜之黃冠，乃衣朱衣，居土穴。天下大定，始稍稍

與世接。有問學者，則曰：『老夫學莊、列者也。諸仁義事，實羞道之。即強言，亦不工雅。』不喜

歐公以後之文，曰是所謂江南之文也。工書，自大小篆、隸以下，無不精，兼工畫。嘗自論其書

曰：『弱冠學晉、唐人楷法，皆不能肖及。得松雪、香山墨迹，愛其圓轉流麗，稍臨之，則遂亂真

矣。』已而乃愧之曰：『是如學正人君子者，每覺其觚稜難近，降與匪人遊，不覺其日親者。松雪曷

嘗不學右軍，而結果淺俗，至類駒王之無骨，心術壞而手隨之也。』于是復學顏太師，因語人學書之

法：『甯拙毋巧，甯醜毋媚，甯支離毋輕滑，甯真率毋安排。君子以為非止言書也。』

《蟫勺編》卷三十八

書札可覘靜躁

晦庵題跋曰：『張敬夫嘗言，平生所見王荆公書，皆如大忙中寫，不知公安得有如許忙事。此雖戲言，然實切中其病。因省平日得見韓魏公書迹，雖與親戚卑幼，亦皆端嚴謹重，未嘗一筆作行草勢。蓋其胸中安靜詳密，雍容和豫，故無頃刻忙時，亦無纖芥忙意，與荆公之躁擾急迫正相反也。書札細事，而于人之德性，其相關有如此者。』

《蟲勺編》卷三十八

蒼頡

楊升庵曰：『蒼頡冢，《方輿勝覽》有數處，當以關中馮翊、今耀州者爲是。』《皇覽》云：『有蒼頡冢在利陽亭南，高六丈。』又聞人牟準作《衛覬碑》文云：『蒼頡冢，大篆書，在左馮翊利陽亭南道旁，覬金針八分書也。』蒼頡廟在衙縣。漢延熹五年，衙令孫羨奉劉明府之令爲之，有碑，殘泐已甚。見趙明誠《金石錄》。

《蟲勺編》卷三十九

端州硯

葉氏夢得曰：唐中世以前，未盡以石爲硯。端溪石雖後出，未甚貴于世。蓋晋、宋間，善書者初未留意于硯，往往但以器貯墨汁。故有以銅鐵爲之者，意不在磨墨也。長安李士衡觀察家藏一端

硯，當時以爲寶，下有刻字云：『天寶八年冬，端州東溪石。刺史李元書。』劉原父知長安，取視之，大笑曰：『天寶安得有年？自改元即稱載矣。玄宗甲申三載正月，改年爲載。且是時州皆稱郡，刺史皆稱太守，至德後始易，今安得獨爾耶？』亟取《唐書》示之，無不驚嘆。李氏硯遂不敢復出。非原父精博，固無與辨。然李氏亦非善爲硯計者。硯但論美惡，何必問久近耶？近世有言許敬宗硯者，亦或以其人棄之。若論李氏硯，則許敬宗真贗亦未可知。然好惡之惑如此，彼爲硯者，美惡自若，初何預知？而或以有年而貴，或以人而廢，重可笑也。　《蠹勺編》卷三十九

銅雀硯

《升庵外集》：『銅雀瓦已不可得，宋人所收，乃高歡避暑宮冰井臺香姜閣瓦也。』《池北偶談》據崔後渠《彰德府志》辨硯曰：『世傳鄴城古瓦硯皆曰曹魏銅雀，磚硯皆曰冰井，蓋狗名而未審其實耳。魏之宮室，焚蕩于汲桑之亂，趙燕代殘，迭興代毀，何有于瓦礫乎？《鄴中記》云：「北齊起鄴南城，屋瓦皆以胡桃油油之，光明不蘚。」筒瓦用在覆，故油其背；版瓦用在仰，故油其面。筒瓦長二尺，闊一尺；版瓦之長如之，而其闊倍。今或得其真者，當油處必有細紋，俗曰琴紋，有花曰錫花，傳言當時以黃丹鉛錫和泥，積歲久而錫花乃見。古塼大者方四尺，上有盤花鳥獸紋、「千秋萬歲」字。其紀年，非天保則興和，蓋東魏、北齊也。又有博筒者，花紋、年號如塼，內圓外方，用承簷溜，亦可爲硯。宋刺史李琮，元豐中于丹陽邵不疑家得唐元次山家藏鄴城古塼硯，背有花紋

及「萬歲」字，與《鄴中記》合。又曰「大魏興和二年造」，則唐賢所珍，已出于南城矣。

《蠹勺編》卷三十九

陸烜　（1761—？）

字子章，一字秋陽，號梅谷、巢雲子。平湖（今浙江嘉興）人。隱居不仕，銳意著述。嘗得右軍《二謝帖》《感懷帖》，遂顏其室『奇晉齋』。工詩畫，富藏書，精校勘，嘗刊《奇晉齋叢書》行世。通歧黃，嗜山水，以醫自給。著有《梅谷詩文集》《梅谷雜著》《夢影詞》等。

《梅谷偶筆》一卷，雜録作者閑時所思所得，語無倫次，適情而已。此據清道光中吳江沈氏世楷堂刻《昭代叢書》本整理收録。

殷仲春，字方叔，慕王績之爲人，自稱東臯子，隱居秀水之永樂南邨，躬耕自適。間入城，得破書殘帖以歸，輒摹玩終日。晚築葆楮厂，棲老其中，茅屋葭牆，不蔽風雨，晏如也。

《梅谷偶筆》

古法書名畫，不論紙素，歲久皆生浮絨，爲腐敗之漸，而紙尤甚。余嘗手裝王右軍《二謝帖》麻紙真迹，見其絨蒙茸如繭，乃以意消息，用皂角子仁稠水匀上一次，乾後便光潔如鏡。凡書畫得

此一法，可以多歷年所，裝潢家不可不知。

米海嶽硯山，余獲觀于清吟堂高氏。約徑八寸，高半之，爲峰六。右第一峰曰『玉筍』，突然聳峙，上有洞穴，微類筍形。『玉筍』之下爲『方壇』，下隘上廣，方平如砥，如可坐而游者，一小峰附其下，勢若拱揖。中一峰，高四寸有奇，如卷旗，如張繖，曰『華蓋』。稍下爲『月巖』，圓竇相通，非人力所可及也。其左之第一峰連坡陀而起，如人傴僂，第二峰則窿嵸離立，高不及三寸，而有數十仞之勢；第三峰與『華蓋』相連，岡阜樸野，是名曰『翠巒』。『龍池』出其下，幽深無際，疑有潛鱗。《輟耕錄》謂『天欲雨則津潤，滴水少許，逾旬不竭』也。『下洞』在『方壇』之趾，『上洞』據『華蓋』之麓。元章云：『下洞三折，可通上洞，試滴以水，果曲折流出，疑是中有避秦世界，尤令人神往矣。』其色深黑，光瑩如玉，千皴萬皴，望之若或有草樹蓬勃，則襄陽所謂不假雕琢、渾然天成者也。余驟見之，爲不寐一夕。老子曰：『不見可欲，使心不亂。』以志余過。又以嘆南唐半壁江山，今歸何有，而獨存此一片石也。

《梅谷偶筆》

硯之異製，或以竹，或以鐵。近又有以漆爲硯者，其法以水飛過極細磁沙，和生漆爲之，頗輕便，適于游笈，且甚發墨，在鐵硯、竹硯之上。

《梅谷偶筆》

古書畫之存于今者，考傳記所載，猶有鍾繇《薦季直表》、晉武帝《我師帖》、陸士衡《平復帖》、索靖《出師頌》、曹弗興《兵符圖》、顧愷之《清夜遊西園圖》等，淺人往往皆疑其偽。余以爲如其不佳，雖近如文、沈亦偽，如其果佳，則古迹亦真。紙素固無可久之理，然試以一人之身計之，苟珍藏一物，不侵燥濕，不受蟫蠹，不重裱糊，不頻勞辱，自少至老，豈有變更之理？魏、晉去今不過千五百餘年，以中壽計之，不過相傳十餘人耳，其有存者，固無怪也。弇州謂千二百年而迹亡，亦論其大概耳。若收藏得地，余以爲更千百年當猶有存者。拘墟之見，誠不足道也。

《梅谷偶筆》

凡鈎摹古人法書，硬黃取之不得，則有響搨一法，謂密室無光，只留一穴，就日映取也。余嘗手摹《二謝帖》，昏暗已極，硬黃既不可得，欲響搨又恐潰爛，不敢揭背紙，乃以意用雲母石薄片映取，纖毫不爽。自有此法，嚮搨可廢，凡古法書無不可摹，未必非法書之幸也。

《梅谷偶筆》

裝褙古法帖，上下既截齊，即將兩版夾定，繩扎極緊，白沙打令極光，用褐布拭去紙塵，却以皂角子仁稠水粘上，速解版，輕翻一過，以後久久其邊不毛不散。且上皂角子仁後，欲其華麗，則上金箔一次，如打金箋法；欲其妍雅，則上雲母粉一次。余嘗手裝《大觀帖》如此，見者皆以爲精絕也。

《梅谷偶筆》

書畫易破，則用裝；書畫易蠹，則用潢。潢者，謂以檗染紙也。所以古人書畫皆帶黃色，皆曾潢過。今人但裝而不知潢，書畫焉能永久。檗，今俗呼爲黃柏。

《梅谷偶筆》

書畫一藝，大名之下，必有絕人之作，而不必皆工，特其人之有餘于書畫者傳耳。昔董思白未第時，館吾邑馮氏，邑有俞君，書妙欲過之。後董負重望歸里，馮君携扇面六，令董自決去取。董諦視良久，擇其三曰：「此可傳。」則正俞君書也。今董書遍天下，俞君渺有知其名者。後人鑒賞亦然，工妙者雖贗作皆爲真迹，其不工者反是。

《梅谷偶筆》

趙慎畛

（1761—1825）

字遵路，號笛樓、蓼生。武陵（今湖南常德）人。清嘉慶元年（1796）進士，授編修，歷官廣東布政使、廣西巡撫、閩浙總督、雲貴總督，諡文恪。勤于撰述，著有《叢政錄》《載筆錄》《惜日筆記》等。

《榆巢雜識》二卷，雜記掌故，凡朝政典章、社會風俗、山川地理，無所不及。此據《清代史料筆記叢刊》本整理收錄，徐懷寶點校，中華書局2001年出版。

傳國玉璽

歷代傳國玉璽，相傳爲元順帝携逃沙漠，後遂遺失。越二百餘年，牧羊者見羊三日不食，以蹄跪地，掘獲此璽。後歸察哈爾林丹汗。天聰八年，貝勒多爾袞睿親王獲之于額哲母所。其文漢篆『制誥之寶』四字。

《榆巢雜識》卷上

始用石印

用石印始于文三橋。三橋能篆而不能鐫，代鐫人爲賣扇者李文福，筆意均能鐫到，所以人不知三橋不能鐫也。

<div align="right">《榆巢雜識》卷上</div>

御書聯

御書浙江會稽禹王陵廟聯云：『續奠九州垂萬世，統成二帝首三王。』

<div align="right">《榆巢雜識》卷上</div>

蔣衡寫經

金壇貢生蔣衡，字湘帆，後改名振生，以書法名一時。嘗依石經式手寫《十三經》正文，計三百册，共五十函，乾隆四年八月經總河高斌呈進。上以振生年近七旬，志在遵經，賜國子監學正銜。其手書十三經盡用木板刻印，以備頒發。

<div align="right">《榆巢雜識》卷上</div>

蔡生甫精鑒賞

蔡生甫之定司業精于鑒賞，收藏法書甚富。嘗以十粒明珠易一《蘭亭》善本。其風趣雅甚。

<div align="right">《榆巢雜識》卷上</div>

河間不善書

河間師博洽淹通，今世之劉原父、鄭漁仲也。獨不善書，即以書求者，亦不應。嘗見齋中硯匣，鐫二詩于上云：『筆札匆匆總似忙，晦翁原自笑鍾王。老夫今已頭如雪，恕我塗鴉亦未妨。』『雖云老眼尚無花，其奈疎慵日有加。寄語清河張彥遠，此翁原不入書家。』

劉石庵贈河間硯

劉石庵閣師以宋硯贈河間師，鐫字于匣云：『送上古硯一方，領取韓稿一部。』硯乃樸茂沈雄之品，比之文格，有如此也。河間師題云：『石庵以此硯見贈。』左側有鶴山字，是宋人故物矣。然余頗疑其依托。石庵曰：『專諸巷所依托不過蘇、黃、米、蔡數家耳。彼烏知宋有魏了翁哉！』是或一說歟？

高南阜題畫詩

膠州高南阜老人鳳翰人品高潔，書、畫、詩三絕。晚年病右臂，以左手作書畫，奇氣塟涌，尤爲世所寶貴。

《玉枕蘭亭》

周研山藏《玉枕蘭亭》一册，本林鹿原先生物。後有心香名擎天明經一跋。余嘗假玩，録記其原跋于此：『《蘭亭》以定武本爲第一，乃馮承素雙鈎，褚遂良檢校，亞于墨迹一等，世争寶貴。迨宋宣和取入内府，定武石不存，墨本日就消耗。南宋賈相似道，命館客廖瑩中縮定武本爲小字，刻以靈壁石，精瑩如玉，經年始就。毫芒曲折，神采焕發。昔人謂即起右軍于九原，當亦驚嘆其殊絶也。此石明時久在吾閩士大夫家，知秘藏而不知討論。本朝順治間，爲侍御蕭蟄庵先生所得，時出揭本以惠英敏之士。由是吾鄉始知有玉枕本《蘭亭》矣。昔夫子有『聖人、君子、善人有恒』之嘆，墨迹不可得見，見定武本如見墨迹焉。定武本不可得見，見玉枕本如見定武。今此石之存亡，如定武不可知，然片紙寸墨，右軍真面目存焉。可不重愛惜之歟！時乾隆辛巳九秋，書于樸學齋。林擎天。』

《榆巢雜識》卷上

《黄庭經》跋

余己未八月望後，以編修秋俸易《鼎帖》二十卷，裝池完好。呈覃溪先生審定，留蘇齋多日，爲書《鼎帖考》一則，又爲書聯，有『古歡鼎帖結神交』之句（嘗以先母舅春野先生教言求跋，故出句云：『舊學銘言留筆髓』）。同館吳荷屋榮光又收殘帖數册，質之先生，擇七種定爲《鼎帖》，各繫以跋。内《黄庭經》實屬僅見，記其跋語云：『此《黄庭經》是南宋時翻摹秘閣本。以《石刻

鋪叙》考之，是《鼎帖》所橅秘閣本也。義門乃以穎本從秘閣出，則義門、壇長二先生皆誤評穎本耳。南宋以後，又有從此再翻之本。第四行蓋兩扉，「兩」訛作「雨」；三十八行「肝」訛「肝」（停雲館本亦沿作盰盰」；三十九行「三光」訛「五光」；五十三行「玉英」訛作「王英」（諸本皆沿作王英」，惟此本不誤。即此數處，已壓諸石本矣。又有一舊刻本，通皆七字爲句，「棄捐搖俗」乃是「棄捐淫欲」；「修太平」是「心太平」（陸放翁有心太平庵，取此），或遂執彼爲古定本。雖若可據，然其筆法實遠在此本之下。以予所見新安吳氏所藏舊本，有董文敏手跋，稱墨池爲放光者，其筆法實遜此本。況以予詳考其本，內亦尚有一、二處未可據者。品帖原以筆法爲主，豈若校讎家所爲乎？所以王弇州、莫雲卿皆推此爲秘閣本，信不誣耳。」餘跋不復記。

《榆巢雜識》卷上

張月槎文采風流

張月槎先生漢任中州太守，文采風流，照耀一時。題廳柱聯云：「錢本無神，任吏役案頭置帖；草不能聖，笑老人判尾求書。」張精于草法，故云。又題嵩山老子廟額一「龍」字，用意巧絕。題黑龍潭聯云：「天油然作雲下雨，水不在深龍則靈。」又有梅、李二姓爲離婚事構訟，張判其合好，當堂合巹，題一聯于牌，送歸：「何彼穠矣華如李，迨其吉兮摽有梅。」亦風雅之佳話也。張以檢討出任太守，後考鴻博，復官檢討，亦可入玉堂之記載。

《榆巢雜識》卷上

光明殿聯

西華門內光明殿，爲張真人入覲時棲止所。前爲大光明殿，次太極殿，次天元閣。前團殿尤壯麗，上瓦下磚，皆磁料瓶爐。爲嘉靖時物。中有御筆聯額，敬記二聯云：『覆育本無私，穆然垂象；鑒臨昭有蘇，儼若升階。』『元氣會函三，上清同契；道源分列四，統御兼成。』

《榆巢雜識》卷上

河間硯銘

河間師有紫檀方筆斗，爲一木所鑿，鐫銘云：『方外出棱，虛中若納，全體渾成，周遭匜匜。毛穎是居，如無縫塔。』又有硯銘云：『視之似潤，試之則剛。其殆如貌爲恬靜而內隱鋒鋩。』又得一硯，背微有裂痕，銘云：『下巖石，惜已斷，然不似博準敕之頑硯。』

《榆巢雜識》卷下

寒山古雪

李次雲贈余一硯，石質細潤，旁有白暈，不足爲石病也。夢中忽記題『寒山古雪』四字。因囑竹浯書隸，鐫于背而藏之。

《榆巢雜識》卷下

《淳化阁帖》

乾隆时重刊《淳化阁帖》，以内府原藏赐毕士安之初刻，而摹以上石者。其时，裘文达曾请觅快雪堂原刻，上弗许。后闽督杨景素购自闽之黄氏（原刻于涿之冯氏铨鬻于闽黄氏者），进献，乃筑快雪堂，嵌石版于廊壁。原石版长短、宽窄不一，且有木刻三版，经重橅泐石，仍藏木版于堂中焉。

《榆巢杂识》卷下

太学石碑

汉、唐、宋皆刻石经，如开成、绍兴年间所刊，今尚存贮西安、杭州等府学。年久残缺，均非全经完本。乾隆五十六年，特旨命所司创建辟雍，并重排石鼓文、寿诸贞珉。又取前蒋衡所进手书十三经（向藏懋勤殿，曾经内廷翰林详核舛伪），刊石列于太学辟雍殿两旁，共计碑百九十通。其御製经论、经序碑十六通，列于彝伦堂内左右。

《榆巢杂识》卷下

《汉淳于长夏仲兖承碑》

伊墨卿太守新得《汉淳于长夏仲兖承碑》，原题签称宋毕文简公藏本。首尾完好，全文仅缺三字，后用明周公瑕天球一跋。公瑕又号六止生，有六止居士印章。

《榆巢杂识》卷下

翁覃溪論書

翁覃溪先生論書云：『弇州不信《樂毅論》爲右軍書石，此高紳學士海字本之真鑒也。宋人刻米老書，以向若水橅《群玉堂帖》爲最，直可作海岳手迹觀。』

《榆巢雜識》卷下

趙文敏書《洛神賦》

吳荷屋藏趙文敏書《洛神賦》真迹，原缺前三開，荷屋乞成邸以歐字筆意補之。原爲春和相國家物，後有劉文正公一跋。似文正跋時，前三開尚未缺也。

《榆巢雜識》卷下

鹿篔谷藏硯

鹿篔谷藏舊硯，正面上下二活眼，背面上五活眼，爲日月合璧、五星聯珠之象。有集《四書》跋一首云：『一拳石之多，日月星辰繫焉。磨而不磷，惟我與爾有是夫。』款題『田居』。左側又有兩印章：一『黃葉邨莊』，一『蘭成』。豈庾蘭成物耶？

《榆巢雜識》卷下

《九成宮帖》

少山言，嵇文恭公之祖留山先生館于范忠正公承謨家，同殉耿藩之難。所藏《九成宮帖》爲世

間希有之物，當時散失。後文敏公留山先生子親詣三山訪獲。翁覃溪先生嘗跋之。

高西園精篆刻

膠州高西園鳳翰詩、書、畫三絕，尤精鐵筆。輯古印章及自所篆刻者，名《竹西亭印輯》，凡二册。曾假之吳荷屋，愛玩不忍釋手。前後序跋及各贊皆其自書，或行草，或兼篆籀分隸，逼肖古人。其小引云：『蓄印四十年，搜之南北游歷、交友投贈、博取巧購、以及惡擾戲匿，種種而羅致者。甘苦喜怒皆有之。勞瘁如斯，僅乃得此。藏諸篋，未常示外人也。』向由皖城授歙丞。起行，于高陽劉臬憲憲署中，擔夫覓至二十人，劉公頗詫過多。及檢行裝，半是此類，則相視大笑，顧僚儕呼狂生，卒正色切戒之，而乃許以爲高。其後視事壩上，有中傷巧譖于上官者，亦有「元章廢事」之構。上官廉得勤拙，手飭而佳勉之，是又不特勞瘁，且并作風波矣。乙卯之冬，客亭朱弟來訪海陵，暇日披撿，彙輯成册。既斷手而後告余，余覽之一笑，謂「君食海鰒而不知沒人之苦，真可稱便宜善啖者矣」。既語朱弟，遂書以爲引。』《漢銅印讚》云：『葰葉釵股，有力如虎。蝌蚪出跳飢蛟舞，以求之嶧陽鼓？』《晶玉雜印讚》云：『割蟾脂，沁寒鐵，冰花裂紋屑碎雪。瘦損挂樹枯藤結，金穿石泐字不滅。』《新舊石印讚》云：『鴻爪印泥，生人古思。我亦飛鴻影支離，後有求者知爲誰？』

後跋草書，未及記。

御書匾額

雍正三年，頒御書額懸先師廟，并賜顏、曾、思、孟、閔、仲六賢廟及七姓後裔匾額，以示尊崇獎勵。至聖裔曰：「欽承聖緒」，顏子廟曰：「德冠四科」，曾子廟曰：「道傳一貫」，子思廟曰：「性天述祖」，孟子廟曰：「守先待後」，閔子廟曰：「躬行至孝」，仲子廟曰：「聖道干城」，復聖裔曰：「四箴常序」，宗聖裔曰：「省身念祖」，述聖裔曰：「六藝世家」，亞聖裔曰：「七爲貽矩」，閔賢裔曰：「門宗孝行」，仲賢裔曰：「勇行詒範」。

《淳化閣帖》

內府所刻帖，《三希堂帖》，嵌于閱古樓，《墨妙軒帖》，嵌于萬壽山惠山園中。乾隆癸巳，重刻《淳化閣帖》成。適長春園中新構文軒落成，右、左廊各十二楹，每楹分嵌六石，即以「淳化」名軒。嘗搨四百部，分賜群臣。內府搨帖，多用烏金搨，獨此仿蟬翼搨，猶存古意。

柳公權書蘭亭詩

柳公權書蘭亭詩，惟見于戲鴻堂。墨迹已入内府，列《石渠寶笈》上等。戲鴻堂所刻者，多有闕筆。乾隆戊戌間，詔于敏中就其漫漶闕畫者，隨邊旁補成全字，同原刻本并董其昌臨卷，及上所臨董卷鈎摹勒石，共成四册。

《榆巢雜識》卷下

赵慎畛

陸繼輅

（1772—1834）

字祁孫。陽湖（今江蘇常州）人。清嘉慶五年（1800）舉人，歷官合肥縣訓導、江西貴溪知縣。工詩古文，承張惠言、惲敬之緒，世推爲陽湖派。著有《崇百藥齋文集》《合肥學舍札記》等。

《合肥學舍札記》十二卷，乃作者主講合肥學舍時所撰筆記，錄其對客之語，及爲校官時語諸弟子者，近于《居易錄》。初刊于清嘉慶二十五年（1820），十卷；道光十六年（1836）再刊，十二卷；光緒四年（1878）興國州署重刊，亦十二卷。此據上海古籍出版社《續修四庫全書》影印清光緒四年興國州署刻本整理收錄。

篆　書

鄧完白山人石如篆書橫絶千古，代起者張皋文、吳山子育也。近日少年中，惲彙昌子辨、薛仲德可久、莊又朔稚裳、吳咨聖俞及余孫聰應，皆羊豪懸肘，縱橫莫當，駸駸乎追山子而及之。老輩禿筆之陋，庶幾一洗矣。

隋碑

從子耀逿邵文客西安，得二石刻，皆新出土者。一題『大隋故朝請大夫夷陵郡太守太僕卿元公之墓誌銘』。諱□，字□智，俱空一格。洛陽人，魏昭成皇帝之後，以大業十一年太歲乙亥八月辛酉朔廿四日□□葬于大興縣□□鄉□□里。皆空格。其一『大隋故太僕卿夫人姬氏之誌』。即元公配，以甲申日合葬。『甲申』字不空格。銘辭四言四十句，每八句提行。二石同一人書，蓋歐、虞之所從出，而非歐、虞之所能到，鋒穎如新，洵可寶也。邵文假朱中丞兩健騾，負之以歸。

《合肥學舍札記》卷二

筆價

三百九十錢，買筆三十枝，甥輩皆笑。猶憶小時，見先君子終日校錄經籍，所用筆名『果然奇』，一枝止值五錢，可作小楷萬餘。今湖州小楷筆，一枝至三百錢。余在都門，所寫紫毫名『天香深處』者，二枝需銀一金。書法不及老輩，而筆日佳，可愧也。

《合肥學舍札記》卷三

作字減筆

繼輅小時好鈔書，然欲其速成，字輒減筆。太孺人嘗怒訶之，以爲不敬聖籍。稍長，讀《漢書》，至《萬石傳》，建奏事下，讀之驚曰：『書「馬」者與尾而五，今乃四，不足一，獲譴死矣。』

陸繼輅

五二五

始知古人處心之慎。太孺人不甚讀書，而識與古合，往往如此。恨不孝，終不工書，愧負慈訓。閑中偶憶及之，徒增悔痛。

《合肥學舍札記》卷三

《尹宙碑》

《尹宙碑》〔按：應作《尹宙碑》。額原題『漢故豫州從事尹君之銘』二行十字，後僅存『從銘』二字。〕額『從銘』二字，篆法絕佳。疑本『從事尹君碑銘』六字，而中四字漫漶，搨碑者遂遺之也。銘辭『位不福德，壽不隨仁』。福蓋讀若副，然應從衣，不應從示。《西京賦》有此『福』字。仰福帝居，陽曜陰藏。今本作福，非。

《合肥學舍札記》卷四

俞正燮

（1775—1840）

字理初。安徽黟縣人。清道光二年（1822）舉人，以游幕故，履迹半天下。嗜學，得書即讀，讀則有所疏記。著有《癸巳類稿》《四養齋詩稿》等，後人輯有《俞正燮全集》。

《癸巳存稿》十五卷，乃作者治學考訂筆記，不分門類，泛及經史、諸子、山川、河道、金石、詩文、名物、風俗等内容。此據上海古籍出版社《續修四庫全書》影印清道光二十八年（1848）靈石楊氏刻《連筠簃叢書》本整理收録。

油煙墨

古用石墨，後用松煙墨，宋沈括以鄜延石油煤作墨。《東坡志林》謂石油墨堅重而黑，在松煙之上。政和中，醫官寇宗奭作《本草衍義》，言墨用松煙，其石油煤不可入藥。又歐陽季默以油煙墨二遺東坡，乃自埽油鐙煙所造。是北宋石油煤墨已行。葉夢得《避暑録話》云：『三十年來，歙人以黄山松漬漆燒煙作墨。余大觀間取其煤，參以三韓墨三之一，既成，則他名墨皆不及。』又云：『近有油煙墨法，用麻油則黑，桐油則不黑。世多以桐油賤，不復用麻油，故油煙墨無佳者。』《四朝聞

見録》云：『紹興間，復古殿供御墨，欲取九里松爲煤。新安戴彥衡言此平地松不可用，力持乃止。』《老庵庵筆記》云：『紹興中，欲以西湖九里松作墨，新安墨工以爲當用黃山松煙。』是南宋初有油煙，而多用松煙墨。金人元好問有《南中楊生玉泉墨》詩，注言：『楊墨不用松煙，而用鐙煤，意鐙煤墨南中作者在紹興後。楊生名文秀，其子彬傳其法，以授耶律楚材者也。』元詩注又言：『宮中以張遇麝香小團爲畫眉墨。』陸友《墨史》云：『潭州墨工胡景純，專取桐油煙，名曰桐華煙。畫工寶之，以點目，瞳子如點漆。』則南宋與金重油煙墨，時猶兼用松煙。今高麗墨似有漆煙，即葉夢得所謂三韓墨。張世南《游宦紀聞》載：『宣和六年，高麗私覯名品，有松煙墨二十挺。』是北宋以前墨用松煙，偶有油煙，南宋以後，多用油煙。今松煙、油煙并行，松煙以雍正年間製者爲上，熱河圍場松也。

王端履

（1776—？）

字小穀。蕭山（今浙江杭州）人。清嘉慶十九年（1814）進士，選庶吉士。家富藏書，有「十萬卷樓」。少承家學，有志讀書。

《重論文齋筆錄》十二卷，乃作者讀書筆記，多載人物軼事、掌故舊聞、朋侶過從、詩詞佳篇。重論文齋，乃王氏父子讀書之所。此據上海書店出版社《叢書集成續編》影印清光緒中會稽徐氏鑄學齋刻《紹興先正遺書》本整理收錄。

乾隆丙午，先南陔師以《擬江式求撰集古來文字表》，受知學使朱文正公，迄今幾六十年，傳本日尟，邑中新進已無有知之者，故備錄之，不敢以文繁而輟筆也。

擬江式求撰集古來文字表

臣聞庖犧氏作河維，吐其天苞；軒轅氏興龜鼎，圖其地絡。古史倉頡見鳥獸蹄迒之迹，肇造書契，以代結繩。依類象形謂之文，形聲相益謂之字。施典邦國，百工以治，布在方策，萬品以察。亞斯之代，七十有二，封于泰山，厥體異焉。周官保氏掌教國子以六書：一曰指事，視而可識，察

而可見，上，下是也；二曰象形，畫成其物，隨體詰屈，日、月是也；三曰形聲，以事爲名，取譬相成，江、河是也；四曰會意，比類合誼，以見指撝，武、信是也；五曰轉注，建類一首，同意相受，考、老是也；六曰假借，本無其字，依聲托事，令、長是也。迄于宣王，太史籀著大篆十五篇，與古文頗有同異，時人謂之籀書。孔子書六經，左氏傳《春秋》，皆以古文，厥意可得而説。周綱解紐，七國雲擾，禮樂害己，皆去其籍，田疇異晦、車涂異軌、律令異法、文字異形。暨乎嬴秦，兼并天下，丞相李斯，迺奏同之，罷其不與秦文合者。《倉頡》七章，斯所作也；《爰歷》六章，中車府令趙高所作也；《博學》七章，太史令胡母敬所作也。文字多取籀篇，頗或有所省改，所謂小篆者也。于時燔滅文章，以愚黔首，官獄煩多，隸書萌芽，而古文由此絕矣。隸書者，秦獄吏程邈增減大篆，去其繁複，以趣徒隸，謂之隸書。自爾秦書迺有八體：大篆、小篆、刻符、蟲書、摹印、署書、殳書、隸書是也。漢興，有尉律，太史試學僮，十七以上能諷書九千字，迺得爲吏。又以八體試之，課最者以爲尚書史，字或不正，輒舉劾之。閭里書師合《倉頡》《爰歷》《博學》三篇，斷六十字爲一章，凡五十五章，并爲《倉頡篇》。武帝時，司馬相如作《凡將篇》，無複字。宣帝時，召通《倉頡》讀者，張敞從受之。凉州刺史杜業、沛人爰禮、講學大夫秦近，亦能言之。元帝時，黄門令史游作《急就篇》。成帝時，將作大匠李長作《元尚篇》。平帝時，徵爰禮等通小學者以百數，各令説文字于未央庭中，以禮爲小學元士。黄門侍郎揚雄采以作《訓纂篇》，凡《倉頡》以下十四篇，五千三百四十字。王莽居攝，大司馬甄豐校文字之部，頗改定古文。時有六

書：一曰古文，孔子壁中書也；二曰奇字，即古文而异者也；三曰篆書，即小篆也；四曰佐書，即秦隸書也；五曰繆篆，所以摹印也；六曰鳥蟲書，所以書幡信也。後漢杜林作《倉頡訓纂》一篇、《倉頡故》一篇，班固續揚雄《訓纂篇》作十三篇，凡一百三章，無複字，郎中曹喜號工篆體，郎中賈魴作《滂喜篇》，會侍中賈逵受詔修理舊文。于是太尉祭酒汝南許慎博訪通人，考之于逵，作《說文解字》十四篇，分五百四十部，九千三百五十三文，重一千一百六十三，凡十三萬三千四百四十一字。首一終亥，檢以六文，貫以部分，使不得誤，誤則覺之。六藝群籍之詁，皆訓其意，而天地鬼神、山川草木、鳥獸蟲魚、雜物奇怪、王制禮儀、世間人事，皆概括有條例，剖析窮根原。鄭氏注經，多引爲證。左中郎將蔡邕，以經籍去聖久遠，文字多謬，俗儒穿鑿，疑誤後學，乃與五官中郎將堂谿典等，奏求正定六經文字。邕自爲書丹于碑，立于太學門外。魏初，博士清河張揖著《埤倉》《廣雅》《古今字詁》。流覽《埤》《廣》，并擇撢群藝，文同義異，音轉失讀，八方殊語，庶物易名，詳録品覈。然其《字詁》，方之許篇，有得失矣。陳留邯鄲淳，博學有才章，又善《倉》《雅》、許氏字指。太祖時，五官將博延英儒，宿聞淳名，因啓淳，使在文學官屬中。臨淄侯植，亦求淳，淳以書教諸皇子，又建《三字石經》于漢碑西，校之《說文》，篆體大同，古字少异。晉世，義陽王典祠令任城呂忱著《字林》五卷，尋其況趣，附托《說文》。忱弟静，別仿左校令李登《聲類》之法，作《韻集》五卷，宮商角徵羽，各爲一篇。

長野碻

（1783—1838）

字孟碻，號豐山。日本伊豫人。

《松蔭快談》一卷，是書雜論古今，品評詩文，兼及山水花木、書畫筆墨，援引博洽。此據清道光間吳江沈氏世楷堂刻《昭代叢書》本整理收錄。

徐文長善書，所著《元鈔類摘》，纂古今書法頗精博，又能畫，嘗自次第其所能，曰『書一詩二文三畫四』。以余觀之，其詩非無奇句妙語，然近詭僻，不如文之恢奇精妙也。袁中郎評文長詩爲有明一人，恐僻其所好耳。

《松蔭快談》

米海岳之書，雄拔奇快，而學之者有怒張放縱之病；蘇文忠之書，勁健豐妍，而學之者有癡兒散漫之病；趙子昂之書，斌媚綽約，而學之者失重濁卑俗；董玄宰之書，古淡清麗，而學之者失枯瘦輕佻。故非善學者，皆未免有弊也。

《松蔭快談》

宋朱長文，字伯原，游程子之門，所著《墨池編》二十卷，搜羅歷代書論筆法，甚精博。

《松蔭快談》

世間所有朱文公之書，皆怒張癲肥，形如斷木。余閱《停雲館法帖》，中有朱子尺牘，曰『熹惶易拜間德門慶聚恭惟均和多祉』云云，書體優美勁健，因知嚮所觀都是贗迹。鄭子經《衍極》『古學篇』云：『或曰：朱元晦諸賢其簡畢乎？曰：道德之充乎中，而溢于外也。』可謂知言矣。

《松蔭快談》

書家好用淡墨，蓋濃墨難用，以其易滯筆耳。都玄敬《鐵網珊瑚》曰：『古人真字隸篆，皆用濃墨。至行草之運筆處，雖如絲髮，其墨亦濃。近世惟吳傅朋深得古人筆法，其他不然也。』由是觀之，明人多好用淡墨。今用淡墨者，反譏用濃墨者，不亦左乎？

《松蔭快談》

草書有運縣、游絲之體，非妙手不能作也，然余疑其俗。後閱姜堯章《續書譜》，曰：『自唐以前多是獨草，不過兩字屬連。數十字而不斷，號曰連縣、游絲。此雖出于唐人，不足爲奇，更成大病。』

《松蔭快談》

書畫不論巧拙，惟無俗氣乃可觀焉，去俗莫如多讀書。本邦近世學書畫而能讀書者蓋少，宜乎其不堪市俗之氣也。

<div align="right">《松蔭快談》</div>

李青蓮之書，見于《星鳳樓法帖》，筆法頗似懷素，狂草飄逸，洵稱其詩與人也。

<div align="right">《松蔭快談》</div>

懷素《草書歌》，是懷素所自作，特借太白之名耳。如『王逸少、張伯英，古來幾人浪得名』之句，太白雖狂生，豈爲此語哉？陸放翁《入蜀記》云：『《姑熟十咏》及「歸來矣乎」「笑矣乎」，《僧伽歌》《懷素草書歌》，太白舊集本無之，宋次道再編時貪多務得之過也。』

<div align="right">《松蔭快談》</div>

宋黃伯思《法帖刊誤》曰：『一行之中，洪纖頓异，號子母體。』余閱墨帖，古人多好作此。如《淳化帖·隋僧智果書》『梁武帝評書』，字形大小殊不均，至評皇象、孔琳之，皆小字，忽楷忽草，變化百端，最覺其妙。

<div align="right">《松蔭快談》</div>

歐陽公《集古錄》評唐王喦書曰：『喦，天寶時人，字畫奇怪，初無筆法，而老逸不羈，蓋書流之狂士也。』文字之學，傳自三代以來，其體隨時變易，轉相祖習，遂以名家，亦烏有定法邪！後

世言書者，非羲、獻父子，則皆不爲法。然謂必爲法，則初何所據？所謂天下孰知其正法哉！」又

跋獻之帖曰：「『所謂法帖者，乃晉魏人施于家人朋友，其逸筆餘興，或妍或醜，百態橫生，故後世

得之以爲奇玩而想見其人也。至于高文大策，何嘗用此。而今人不然，至或棄百事，弊精疲力以學

書爲事業，是真可笑也』。」卓哉歐公之言也！古人愛書畫，蓋以想見其人，故不必論其巧拙。但畫有

匠氣而書無士氣者，斯不足觀耳。

《松蔭快談》

《奧州多賀城碑》，紀四方行程里數也。余觀其搨本，楷法遒勁，洵奇觀也。碑立于天平寶字六

年，距今千有餘年，不毀不剝，豈所謂神物呵護以至今者邪！

《松蔭快談》

讚州豊田郡中姫村有一寺，曰地藏院，有釋空海書《急就章》一卷。余與二三友同往，訪院主，

請觀之。運筆之妙，蓋神品也。卷尾署年月日及『釋空海書』，又數筆抹之，字形略可辨。本文用墨

甚濃，字勢翩翩，如游龍驚蛇。年月以下數十字墨淡，字有俗韵，無生氣，比之本文，不啻霄壤。

本文爲唐人書無容疑者，蓋空海平年臨摹者矣。年月以下，後人僞作，不能仿佛本文，因塗抹之，

使觀者難辨耳。三四十年前，院主苦其草書難讀，使僧南谷楷字旁注，所謂佛頭上爲罪過者，使人

悵惜。

《松蔭快談》

物徂徠善書，尤巧草行，但世間多贋迹。余得多觀其真迹，運筆之妙，品格之高，儗武以來一人而已。

《松蔭快談》

三宅石庵、宮筠圃、趙陶齋，近日書家之巨擘也。石庵名正名，學顏魯公、米海岳。米海岳嘗以書學博士召對，上問本朝以書名世者（凡）數人，對曰：『蔡襄勒字，沈遼排字，黃庭堅描字，蘇軾畫字。』上問曰：『卿如何？』對曰：『臣書刷字。』余觀石庵之書，亦是刷字，可知其善學海岳也。筠圃名奇，字子常，從學伊東涯，書法宗松雪，甚有風韻，又善畫竹，皆爲世貴重。陶齋名養，學衡山、松雪、後宗蘇、米，其書圓美，比二子更佳。

《松蔭快談》

東坡曰：『畫之難易，在工拙，不在所畫。工拙之中，又有格焉。畫雖工而格卑，不害爲庸品。』余謂書畫之可貴，在于品高矣，品不高則愈巧而愈鄙。但人品不高，則書畫之品不高，是不可力强而得也。

《松蔭快談》

近日公侯大夫富貴之家，競蓄書畫古器，以相誇示。大概其人不學無識，已無賞鑒之才，而又往往爲姦商狙儈所欺，宜乎其多襲燕石也。其者李斯狗架、相如犢鼻之類耳，徒供一粲。

《松蔭快談》

近日世人收書畫者，不解清賞之雅致，惟論價之高低，或吝不肯示人。其鄙俗已如此，其所收亦可從而知也。米元章《畫史》曰：『書畫博易，自是雅致。』今人收一物，與性命俱大，可笑。人生適目之事，看久即厭，時易新玩，兩適其欲，乃是達者。

《松蔭快談》

本邦近日裝書畫，用紙生硬，多損古書畫。米元章《書史》曰：『唐背右軍帖，皆硾熟軟紙如縣，乃不損古紙。』裝書之家宜效之。

《松蔭快談》

印章之制，肪于周初。《周禮·掌節》：『貨賄用璽節。』注：『璽樂，如今之印章。』印材有金、玉、銀、銅、象牙、犀角、寶石、瑪瑙、水晶、石印、磁印之類。三代多用玉，秦、漢用金、銀、銅、象牙、犀角也。寶石、瑪瑙、水晶、石、磁之類，肪于六朝、唐、宋之際，古不以爲節也。

《松蔭快談》

古印皆白文，六朝始作朱文，非古制也。唐、宋制度多尚纖巧，大失古法。詳見朱象賢《印典》。《印典》引《梅庵雜志》曰：『古來印章，官爵而外，止有名印，即表字亦不多見。宋後，取閑雜字作印，印于書幅之首，謂之引首印。』□□杜譔可笑。又曰古印有半白半朱者，有一白一朱相

間者，又有一朱三白，一白三朱者、二朱相并者、二白相并者、皆漢後之制。余謂私印不必秦、漢

也，採用唐、宋制度之清雅者亦可。

《松陰快談》

我邦硯材無佳者。長州赤間關所出，從前貴重之，石質堅緻，古者色純紫可愛，然頑剛不發墨。

有高島石，佳者頗發墨，然以其易得，人不之重也。西土硯材以端溪爲第一，歙石、洮河石亦皆奇

品。《好古堂書畫記》曰：『好事者作硯譜，多博搜群石，以相矜尚，然無過端、歙、洮三種，足盡

硯之能事矣。』

《松陰快談》

近日製筆、墨、紙，百方摹西土，卒不能佳。然筑紙、濃紙，別是一種佳品，性緊耐久，宜以

粘障格，作帳幛，不宜寫字。紙之爲用，寫字爲主，而不宜用，雖美不足貴也。墨貴南都古梅園，

然其香色并皆不及西土遠甚。筆最難製，東都本鄉街静好堂製筆頗精，殆不讓西土，但小筆佳而大

者未能佳。明陸深《春風堂隨筆》載製筆之法，云：『製筆之法，桀者居前，毳者居後；強者爲

刃，奯者爲輔；參之以樉，束之以管；固以漆液，澤以海藻；濡墨而試，直中繩，勾中鈎，方圓

中規矩，終日握而不敗，故曰筆妙。』此數言簡約，未知誰所作，可題爲筆經。余按：始造紙者蔡

倫，見《東觀雜記》。始造筆者虞舜，見《博物志》，又曰蒙恬造。

《松陰快談》

張祥河

（1785—1862）

字元卿，號詩舲，室名小重山房。華亭（今屬上海）人。清嘉慶二十五年（1820）進士，官至工部尚書，謚溫和。工詩善畫，書法俊朗。著有《小重山房全集》《桂勝集》《粵西筆述》《四銅鼓齋論畫集》等。

《關隴輿中偶憶編》一卷，雜記關隴等地舊聞，所涉文壇掌故、藝苑風流頗多。此據臺北新文豐出版公司《叢書集成三編》影印民國四年（1915）上海文明書局石印《說庫》本整理收錄。

余嘗有句云：『文人至晚年，棲心必空王。書家至晚歲，融神必香光。』良以香光書，如東坡詩，輒引入入勝，全在一箇動字，動則變，變則化。又嘗與錢梅溪泳論書畫，畫家分南北宗，書家亦分南北。如楊、柳一派，類推至于吾家文敏，是爲北宗；褚、虞一派，類推至于香光，是爲南宗。梅溪以爲然。

——《關隴輿中偶憶編》

雨夜大雷電，過薩爾滸，山高路險，余詩有『電閃旌門前度影，雹飛矢石昔年聲』之句，實寫

真景。又巫閭紅樹繞山足，余詩『藤蘿是縹帶，紅樹以爲裳』，亦紀實也。醫巫閭上有石屋，棟宇天成，屋外有聖水盆，晝夜點滴不息。余在雲水光中，一回洗眼，頓覺明净。又昨歲游武林，訪湖上石屋，洞屋形小，似鍾乳下垂，衣履沾潤。讀東坡題名，因書『壺境』兩大字，好事者刻石洞中。

獨秀峰在桂林貢院後，本名紫金山。余刻擘窠字于山腰石壁，曰『紫袍金帶』，蓋爲都人士頌云：『雄藩勝覽曾開闉，太守風流尚讀書。』

《關隴輿中偶憶編》

山下五咏堂，梁芷林中丞章鉅重建，有延年讀書處，即在石洞，明代爲靖江王府。余故有句

《關隴輿中偶憶編》

江南元墓有真假山，人詫爲奇。余行楚江，見兩岸疊石天成，不一而足。又桂林風洞，名疊綵山，亦是假山之真者。風洞本名『福真』，余書二字刻于洞口。

《關隴輿中偶憶編》

渡洞庭湖，開帆祭順風，得《柳州碑》焚化，尤見安穩。碑凡二十六字，出柳州井中。余故有詩云：『廿六真書驅九醜，殘碑重見井中天。柳侯著意龍城柳，手記元和十二年。』

《關隴輿中偶憶編》

漁洋山與法華山對峙。余登還元閣，讀牧仲、漁洋、歸愚三公詩，因題壁云：『三公詩在還元

閣，獨怪漁洋占一山。』客有同游者，鐫『法華山人』印遺余。余因先文敏公舊有『法華盦』印，凡

得意書，以此爲識，遂不辭而居之。

《關隴輿中偶憶編》

石鏡，黯而不明。拜柳子厚祠，僅書楹聯云：『眞爲地幸浯溪配，得敵公文夢得詩。』

元次山之浯溪有八浯，柳子厚之愚溪有八愚。余先後經過，忽忽未及遍歷。讀《中興頌》，手摩

《關隴輿中偶憶編》

秀水汪西村明經大經僑寓松江，與余家塔射圜望衡對宇，日夕往還。明經書學香光，繼而專學

先文敏，求書者接踵于門，以貧取潤，歲入百金。其詩修潔自好，《借秋山居集》係其自定。

《關隴輿中偶憶編》

吾鄉馮少眉茂材承輝，體甚魁碩，工八分。所居梅花樓，余過之，贈聯云：『明蛛蝕墨八分體，

大蝶騎風七尺身。』并贈錢叔美杜所畫墨梅，張于壁。

《關隴輿中偶憶編》

任城李白樓茂材璿恬淡科名，落拓詩酒，從余山左六年，又中州前後六年。余出所藏名迹，臨

摹惟肖，學以日進。其畫秀韵在骨，得其外祖黃小松易筆法，題字亦酷似。爲余作《有懷》四十圖，又便面十六幅，卓然可傳。惜不永其年，否則所造直奪錢杜，改琦之席。

《關隴輿中偶憶編》

吾鄉老董，如楊退谷汝諧書學米、董，粗箋禿筆，波磔得神；吳陶宰鈞篆，隸并工，自可傳世；王孟公某詩如瘦島；翁石瓠春詩蘊籍風流。三布衣與退翁，皆先大夫所心折者。

《關隴輿中偶憶編》

肅王府，今爲陝甘總督署，後有拂雲樓。明太祖第十四子橚，初封漢王，洪武二十五年改封肅王。八傳至識鋐，精書畫，鐫《淳化閣帖》，延溫如玉、張應召，摹勒上石。此帖宋爲完顏貯，完顏爲蒙古貯，皆不能有之。太祖得之上都，遂爲中華所有，乃不效《蘭亭》之殉葬昭陵，而以分賜肅藩。肅王又不以鴻寶自秘，公之海內，實爲千古韵事。按：石帖共一百四十一塊，今在府學，破裂十八塊，搨工以革束之，尚可觀。釋文板六十四塊，禮吏收貯。又後跋木刻二十七塊，散在民間，順治時廣陵陳曼仙、濩澤毛香林所補摹也。

《關隴輿中偶憶編》

王鐵夫學博芑孫書法第一，文次之，詩又次之。夫人曹墨琴貞秀亦工書，能臨《十三行》。余輓先生詩「壯歲狂名晚自嫌」，又「擅書夫婦一門兼」。先生爲華亭校官，往還余家塔射園。余至吳門，

必登芳草堂，談宴忘年，最爲知契。

《關隴輿中偶憶編》

包誠伯大令世臣著《國朝書品》：平和簡静，遒麗天成，曰神品；醖釀無迹，横直相安，曰妙品；逐迹窮源，思力交至，曰能品；楚調自歌，不謬風雅，曰逸品；墨守迹象，雅有門庭，曰佳品。共分九等一百七人，首推鄧石如隸及眞書、篆書、草書。誠伯議論，好爲奇特類此，余不以其偏而廢之。

《關隴輿中偶憶編》

香光云：『米海嶽書，無垂不縮，無往不收。此八字眞言，無等等咒。』又云：『王大令書，從無左右并頭者。』又云：『古人行不間一筆草，草不間一筆行。』那繹堂制軍彦成跋董臨顏書，謂大家一落筆圓，通幅皆圓，一落筆方，到底皆方。此皆從得力後論書，尤見眞實。

《關隴輿中偶憶編》

余藏宋坑鵝池研，爲吳趨顧二娘所製，山水渾樸，雙鵝戲池，富春相公所贈。銘曰：『琢者誰？顧二娘。寶者誰？董富陽。卅載隨直軍機房，甲戌冬贈華亭張祥河，歸銘墨池旁。』

《關隴輿中偶憶編》

先大夫得宋研一方，舊銘云：『雞舌四，娘子二，易數字，銘于是者誰氏？錢一士。書破萬卷老將至，何如坐聽郴州語。張子命銘考君志，君曰一士士何事？爲名士耶此石敝。爲真士耶此石棄。』一士送粵香，以研索銘，即題十二字，一士少之，且以爲謔也。考夫請益之，因廣其意。聽齋琢，余銘曰：『士完此石士乃真，士破此石士益名。否則挂書牛角無一成，但爲雞舌之效媚，且愧娘子之知兵。』錢惺吾銘曰：『耻齋銘研，揚園曾見。遠公得之，詩翁世貽。玉輝光，雲吉祥，傳芬芳。』姚春木銘曰：『真研不壞，真手不壞？手壽研耶？研壽手耶？』汪大竹銘曰：『金昂鳴，石其翼。南卷舌，北奎璧。文言興，憂患集。犧含孳，厥畫一。隙者五，色正赤。介而隱，乃貞吉。』

《關隴輿中偶憶編》

四銅鼓齋藏香光書《錢忠所神道碑銘》，二千六百六十二字，雲間錢龍錫撰文。先伯祖東亭太史跋云：『剛健處純學魯公，而能渾藏不露，無劍拔弩張之態，則以深得晉人三昧耳。康熙辛丑在都，以三十金得之。』

《關隴輿中偶憶編》

乾隆元年九月，試天下博學宏辭，題《山雞舞鏡》七言長律十二韻，得『山』字。先文敏公在繫中擬作爲損齋編修二首，向藏富春董氏。嘉慶甲戌年，相國出此冊示余曰：『此君家之物，當以奉遺。』吳荷屋中丞榮光艷其事，紀之。翁覃溪學士謂融化于米、董間。英煦齋相國謂詩字璧合，既

足為詩於家珍，又有詒晉齋五十歲以前所題籤，可稱三絕。林少穆制府則徐謂：「通靈必與，沉著并到。偏至之詣，古人弗貴。」蓋其生平于書，巧力兼擅，此言自道其實。

《關隴輿中偶憶編》

先文敏《折臂詩》真迹册，為錢梅溪泳持贈，黃小松易跋云：「公供奉行營時，墮馬斷臂，上命蒙古醫急治。其法先裹以冰，初不知痛楚，割開敷藥，旋以熱羊裹暖，三日不寐，則氣血流而不滯，碎骨復完，數十日後復能作書。此臂創初愈時所書，詩中叙君恩之重、賜醫之奇，蓋紀實也。」張南華宮詹鵬翀賀詩二章，見『雙清閣集』，有『翻身學士疑成瓦，擎掌仙人不是銅。漫笑莊生虛攫石，早誇杜老妙書空』之句。公詩五古一章，正答南華，中云：『皇情鬱以軫，馳遣國能工。琢冰復剖羊，奇術難理通。初如落湯蠏，繼若啓蟄蟲。骨碎徐徐完，筋攣旋旋融。彎弓。乃知聖人心，能補天所窮。』同里姚春木題詩云：『天台老僧事然疑，司寇前世，相傳為天台山竈下僧。南華散仙來賦詩。馬名千里驚一蹶，臂到九折成良醫。瓊臺宗伯記覽博，天台齊次風宗伯墜馬破腦，蒙古醫愈之，晨則能記，午後則否。秦關閑吏古篆師。嘉定錢獻之州判晚年病風，以左手作篆，尤工。何似吾鄉司寇好，從孫人物絕恢奇。」

《關隴輿中偶憶編》

米南宮自書詩真迹册，《送別湖北曹李秘監仁甫》，又《送別張國博知處州》，分韻得『綠』字，

五古二首，『大觀庚寅歲九月十又六日，芾書』。麻本，雖間剝損，而神采自完，亦富春相公持贈者。

《關隴輿中偶憶編》

祝枝山草書《癸未春卧病懷所知》，甲申五月望日漫寫。休承云：『此卷晉則右軍，唐則懷素，宋則襄陽，三家之法，雜見于穎端。平日狂怪怒張之習，悉爲洗盡。』

《關隴輿中偶憶編》

余得項子京所藏松雪書《醉翁亭記》，『至治元年九月廿又六日，書于杭州寓舍，子昂』。楊退谷跋云：『昔人論文敏書凡三變，初臨思陵、中學鍾繇及羲、獻諸家、晚學李北海。今觀此記，風神灑落，運動自如，真有包涵眾有、獨往獨來之概。即謂之前無古後無今，誰曰不然？』

《關隴輿中偶憶編》

杭州西溪，由秦亭山而入至高莊。康熙朝，高江村宮詹士奇請駕臨幸，賜『竹窗』二字。今餘姚呂吉文煥成繪《西溪圖》卷。後爲先文敏別業，因名張莊。余于道光丙午秋重訪其地，僅存七畝，前後兩方塘，水竹未荒，村人以養魚爲業。壞壁三面，尚留畫松，係明人筆，而不具姓氏。余詩曰：『壞墻三面寫松枝，雨蝕苔侵不辨誰。知復何人碑下宿，漏痕釵股有餘師。』旁爲交蘆盦，香光書額。又『山舒水緩』額，係眉公書。東偏屋供厲樊榭山人翁及姬人月上栗主，蓋山人葬于是盦左

近也。吕卷今归余，为瞿颖山所赠。

<div align="right">《关陇舆中偶忆编》</div>

桂林龙隐洞《党籍碑》，宋钤辖梁律刻于庆元戊午，吉州饶祖尧跋之。柳州融县亦有是碑，则沈曙刻于嘉定辛未，相距十四年。二君喜其祖与涑水、眉山照耀千古，以家藏本重刊之，非崇宁中原本也。

<div align="right">《关陇舆中偶忆编》</div>

香光《荆门行》真迹自记云：『李北海《云麾碑》，一肥一瘦。此似《思训碑》集李群玉诗者，余少时即学之。辛未四月望，其昌。』高江邨跋云：『宗伯书京师正阳门关帝庙碑，纯用北海法。二十年来，欲觅此种书不可得。顷归江邨，偶获兹卷，笔法遒宕，间架严整，如宗庙瑚琏，古色可观，人不敢亵。』余读天瓶斋跋董书：『平生所见临北海书，以《大照禅师碑》为最，向在江邨高氏，后落贾竖，今归虞山蒋氏。又有绢本临各家书，内有《荆门行》，至「隔衣噚肤耳边鸣」止，高文恪、孙刑曹、枝指生宝之。』是高氏所藏，尚有绢本，惜未之见也。

<div align="right">《关陇舆中偶忆编》</div>

文三桥自书诗卷中，有《送沈长科参政河南》：『当年夕拜琐闱郎，此日承恩下建章。敷奏久知参密勿，抚绥今复见循良。风尘去去辞燕蓟，旌节翩翩指洛阳。行见望之还少府，征书早晚同明

<div align="left">张祥河</div>

光。』隆慶壬申二月文彭記，家學停雲，筆近懷素。婁東懷煙閣陸氏所藏，會余北上，素盒以之贈行。

《關隴輿中偶憶編》

吾鄉莫雲卿與景峰上人書墨迹，末云：『上人焚五信香，持二梵語，不知余在塵囂中。他日有客誦休上人所思「日暮碧雲」篇，當復念莫生否？』又云：『有木魚極清響者，借我一適何如？』此卷道光丙午，得之東郭楊氏，面籤係退谷手書。

《關隴輿中偶憶編》

先文敏書少陵夔州以後詩，融化于顏、米、董三家，上追旭、素，爲公書之變體。王述盒司寇題云：『此文敏中年書，正供奉南齋時也。』故《玉虹樓》多收此種，真昌黎云「快劍砍斷生蛟鼉」者。』余得之吾郡孔氏，臨摹成卷，不逮萬分。

《關隴輿中偶憶編》

隨園老人不以書名，而船山太史盛稱其書，以爲雅淡如幽花，秀逸如美士，一點著紙，便有風趣，其妙蓋在神骨間。嘗爲太史寫詩一册，年已七十有九。三遊天台歸白門，正乾隆甲寅年也。

《關隴輿中偶憶編》

韋光黻

（1789—1853）

字君綉，號漣懷，又號洞虛子。長洲（今江蘇蘇州）人。諸生。工詩，品入吳門七子。書學歐陽率更。兼通醫理。著有《在山草堂吟稿》《聞見闐幽録》等。

《聞見闐幽録》一卷，雜録見聞，多嘉慶、道光間郡中掌故、人物軼事，爲之闡幽顯微，可補志乘之闕。此據民國二十八年（1939）江蘇省立蘇州圖書館鉛印《吳中文獻小叢書》本整理收録。

陸榮昌，湖州人，製筆極精，書家推爲第一。其羊毫妙不可言，能助人宛轉如意而另出姿媚。非能書者不賣，即賣亦不肯多與。包慎伯論製筆云：『擇筆如擇賢，去其拳曲，留其精穎而筆純，不善擇者反是。是以能手所留皆善，而劣工所去皆賢。人君進賢退不肖，亦若是而已矣。』作書以大字入手，其用筆易見。今人學書，多不從擘窠留意，宜乎無所適從也。試觀魯公『虎丘劍池』四字，其用筆之法已備矣。又慧山『天下第二泉』五字，一爲趙松雪書，一爲王虛舟書，筆筆工整，魄力俱雄壯，觀此即可爲名手，所以古人三宿碑下。

《聞見闐幽録》

意香毛懷，居南園，書法思翁，風韵更勝。性癖寡交游，亦能詩。梁山舟見其書，極嘆賞。與杲堂和尚、彭尺木進士爲友。享大年，以寫字終。

《聞見闐幽録》

岊峰和尚，居西津橋之閟思庵，室宇精潔，藏唐經生所書經兩卷，名其居曰『壽經廬』。喜作字，竈觚刀矬旁亦置宋搨《聖教序》。

《聞見闐幽録》

何仲山，名垓，恂恂儒雅，詩有秀句，書學歐，頗清健……居百花洲，構華南小隱數椽，軒窗修潔，筆硯精良，而館王石香、張猗蘭于其室。

《聞見闐幽録》

江村橋西沿塘小停雲館，王岡齡故居，後歸袁綬堦，改爲漁隱小圃，其中山石有文氏畫法。袁有古研五，名五研樓，今則爲真泰質庫矣。

《聞見闐幽録》

貝六泉，名點，學于翟琴峰，人極古雅有奇致，愛山游，書法摹文衡山。

《聞見闐幽録》

吾師張友樵，人品高雅，醫于平澹中見神奇。擅摹印章，得文氏法。書亦秀逸，宗衡山。名與徐炳南、曹仁伯相埒。

《聞見闐幽録》

金保三，名德鑒，善六法，縱觀宋元真迹，用筆皆出于古人，無畫史習氣。其夫人陸蘭生，書

筆端嚴，無簪花氣格，畫亦稱雅，詩學于余，娟秀可誦。有《雙琯閣圖》，余記中有云『妾親滌硯，

郎爲吮毫』『句咋吟而子和，色甫染而儂題』，可稱閨中清福。

《聞見闌幽録》

吳下隸書向推陸向齋，後杜拙齋擅漢隸，與孫補雲皆勝陸，所留于世甚少。平望金巢民亦可傳。

《聞見闌幽録》

王孝子石香，名雲，事母至孝，友愛尤篤。書法山谷、南田，篆刻近文三橋。其人清曠閑雅，

何仲山築華南小隱以館之。法書古鼎，茗椀爐香，閒撫清琴，蕭然世外。郡守李璋煌重其孝行，手

書『安貧養志』四字額獎之，并諭吳縣學云：『如布衣王雲者，訪得舉報以聞。』

《聞見闌幽録》

常熟蔣霞竹，名寶齡，以畫僑居吳，工七言絕句，書法亦佳。彭咏莪題其《破樓風雨圖》云：

『鄭虔擅三絕，書豈詩畫輸。』竟以貧殤。

《聞見闌幽録》

杜拙齋，名厚，余少識之。彭咏莪贈詩云：『交君及五載，與君討古碑。李潮工八分，不學王羲之。坐中譚文字，嘛嘛謝不知。』又仲山爲作《菊隱山人傳》云：『其人工鐵筆，學秦漢篆隸，晚好作詩，得陶彭澤逸趣。』

《聞見闡幽録》

般若庵，在倪家橋西，趙宧光書額。大悲壇，文文肅書。大殿後有碑，刻周忠介詩云：『龐家結得好因緣，無嫁無婚更灑然。話到團欒塵不起，課同燈火夢俱圓。獻珠龍女超祇劫，説法優夷現大千。從此年光任流轉，蓮花當住妙嬋娟。』吳慧光居士合室焚修，以詩壽之。余亦不勝感嘆，遂書爲贈。庵之緣起不可攷，得此碑可永鎮山門矣。

《聞見闡幽録》

朱津里，名昂之，常州人，工諸家山水，四王而後一人而已。所居湫溢囂塵，案頭碑硯堆積，所餘尺許。能作巨幅山水，兼寫蘭竹，宗法九龍山人，書法在米、董之間，聲價鵲起。有貧者丐其畫，售以度歲，不吝。日飲炒米湯。從游者門如市。年八旬，卒之日僅殘帙一堆而已。

《聞見闡幽録》

張敬齋，名社，松江諸生，僑吳。書法娟秀，包慎伯列于國朝書家之中。子秋畇，以畫鳴，贋充姜笠人畫，識者不辨。

《聞見闡幽録》

邱安之，名泰，居市浜。工花卉、翎毛及篆、隸，以筆墨自給。

《聞見闡幽録》

陳星堂，名鼎，吳諸生，書法端嚴，游石琢堂學使署。余嘗問字于先生，先生以懷素草書授余，蓋其草書如龍蛇飛走，力可拔山。今此道歇絶已久，惟李子僴《書譜》尚可觀，如星堂師則不能矣。

《聞見闡幽録》

吳玉松侍御退歸白堤，日以酒色自娱。子藹人殿撰先卒，有人贈以聯云：『聖者不能增子壽，僊乎應更益親年。』凡有客到門，每辭入山，絶當道交游。獨與予契，春秋屢以燈舫相招，兩人對酌，群花傍侍，顧而樂之。年至九十餘，能作蠅頭小字。詩與駢體悉工麗。余藏至數十幅，先達中之僅見者。

《聞見闡幽録》

松濤和尚，名雲岳，黃巖人，住持涌蓮庵，喜文墨，能詩善書，遂與一切佛事。刻千手觀音大碑，杭海入都，請全藏經至寺，陳芝楣中丞改爲寶蓮寺。及恒化，自書三偈，入龕顔色不變。法嗣量悟，號藕香，亦能書，克嗣其業，因而張大之，裝貯藏經，修葺殿宇，日畜工�摹經像，普施于衆。復嚴絶寺中婦女往來。年五十退居觀稼浜妙德庵，掩關課誦，不與俗往還，人無知者。吾見僧衆如

藕香者，豈可多得哉！松濤有語錄、詩稿行世。

《聞見闌幽錄》

厲駭谷，名志，定海諸生，工詩，有《白華堂稿》，書法放逸，畫亦逸品。僑吳與余獨善，予贈以歌，有句云：『強弓射天落鷹隼，快劍斫地愁蛟螭。獨張旗鼓自成隊，眼底焉有黃鬚兒。』又云：『君也有才亦無遇，驊騮轅下悲長路。五嶽蟠胸抑不平，發爲文章瀚雲霧。』後經夷亂破其家，聞已遷居鎮海矣。

《聞見闌幽錄》

唐六如書，縱逸多姿；祝京兆書，天骨雄俊。二公之書，時有俗氣，且喜寫俗體，此亦沿米元章之舊。若唐人歐、虞、褚三家，從無一俗氣繞其筆端。

《聞見闌幽錄》

趙松雪雖帶臺閣氣，然學李北海，力量足以振動，俗氣不能爲患。

《聞見闌幽錄》

王覺斯、陳道復，草書屈曲如意，懷素後此其嗣音。

《聞見闌幽錄》

江鐵君師，名沅，貢生，文宗章羅，有《染香庵文藁》。受業于彭尺木先生，遂精佛理，所鈔佛經極多，吳氏俱以原本刻之。長齋終身，日以鈔書爲樂。晚年薙染，年老不勝清苦，歸家。江氏世

以六書名家，父艮庭先生，有《古文尚書》行世。吾師爲段茂堂聘校《說文》，其篆書與時文，俱爲時所重。

顧耕石師，名元熙，未第時，文名與江齊。書從晉人入手，後學歐、虞，精湛圓潔，小楷尤精。成親王見其書，云勝于王良常，國朝第一人也。戊辰以前，屢薦不第，專精子平六壬之學，獨傳余一人。戊辰試後，求聖帝籤云：『巍巍獨步向雲間，玉殿儼官第一班。富貴榮華天付女，福如東海壽南山。』是科發解後入翰林，官廣東學政，卒于南山縣。一一皆驗。

《聞見闡幽録》

李子儼孝廉，名福，文名與書名，大噪于吳，其書專工《書譜》。曾與耕石師論時文云：『本朝以陳秬亭鶴爲第一，王禮門元辰爲第二，江鐵君爲第三，吾與子，望塵不及。』

《聞見闡幽録》

陸東蘿，名損之，吳庠生，工四六，能寫文氏蘭，楷法褚河南。善使酒罵座，嘗與吳伊人日夜大醉，哭荒墳傍。吳亦能詩而狂，俱以貧困卒。陸文稿，吳興沈西雍觀察刻之。

《聞見闡幽録》

陳品楳，名士鎮，能詩工書。善度曲，名曰《清工》，與《納書楹曲譜》合。喜山水游，然以足跛不能遠涉。曾于十月望携琴同雲橋至天平，登聽鶯閣，月上松林，肩輿而回，此游不可得矣。

《閒見闡幽録》

黃蕘圃主政歿後，家人戲爲扶鸞，降壇指示家事。其婿王井叔，美才早卒，亦降壇，其親李子僎同降。黃、李稱爲文昌宮侍書，而井叔自謂瀛洲第九學士也。爲詩與生前風調不殊，尤可异者，作擘窠書，長至丈許大佛字。子僎本善書，筆法宛然可識。

《閒見闡幽録》

沈竹賓，盛澤人，畫山水師法惲、王，書亦娟秀有致。爲人藹然可親，對之如春風拂面。

《閒見闡幽録》

莫玉文以詩詞與朱竹垞唱和，又贈戴南枝詩，曾客年羹堯幕。子孫世居楓橋爲醫，曾孫蘭渚以某名，玄孫直夫以楷書名。

《閒見闡幽録》

朱克敬

(1792—1887)

字香蓀，號暝庵。皋蘭（今甘肅蘭州）人。家貧客游，援例得官，補湖南龍山典史。長于文史，著有《暝庵詩録》《儒林瑣記》等，編有《歷代邊事匯鈔》《國朝邊事匯鈔》等，所編著匯爲《挹秀山房叢書》。

《暝庵雜識》四卷《暝庵二識》二卷，是書雜記道、咸、同、光四朝掌故軼聞，于湘人事迹表章尤多，間録詩詞。初有清同治刻《挹秀山房叢書》本。此據臺北新文豐出版公司《叢書集成三編》影印民國間上海進步書局石印《筆記小説大觀》本整理收録。

何編修紹基工書，有重名，達官富商齎金幣求之，往往弗得。嘗之永州訪楊翰，距城數里，忽覺飢倦，因憩村店具食。時資裝已先入城，食已，主人索錢，紹基無可與，請爲作書。主人不可，乃質衣而行。楊翰聞之，笑曰：『何先生書，亦有時不博一飽耶？』

《暝庵雜識》卷三

漢長沙定王臺，在湖南省城東門内，年久傾圮。光緒初，夏芝岑修復之，集李北海書字爲記，

詞甚古雅，今録之……　　　　　　　　　　　　　　　　　　　　　　　　　《瞑庵二識》卷二

明季張獻忠犯長沙，眾官或降或遁，推官蔡道憲獨率士民固守，城陷被殺。國初賜謚忠烈，長
沙人至今祀之。新建夏芝岑觀察嘗購得其遺硯，武陵楊性農太史爲之銘曰：『遺此雲腴，曠世靡主。
乃相新建，可托不腐。是用餉遺，以佐毫楮。』硯長三寸八分，廣三寸四分，左右微缺，狀如漢瓦。
額有『古香古色』四隸字，旁有行書云：『頃山賊戒嚴，江門司理撫民西郊，偶得殘瓦爲硯，已自
題識，更屬余銘。兹不揣淺陋，勉綴數字于額。時癸未夏日，古滇周二南題識。』又有蔡公自記云：
『余司理長沙時，山賊戒嚴，環甲出西郊，見土人掘地，得殘瓦一片。余摩挲拂拭，見其古色斑爛，
可爲硯用，因命工琢成之。其溫膩細滑，潤澀相宜，雖非秘比雀臺，亦可與崑山片玉相媲美矣。軍
旅偶閑，因援筆以記。崇禎癸未夏日，晉江蔡道憲識。』右方復有記云：『昔江門先生得殘瓦成硯，
以示余，觀其斑斑爛爛，如玉溫理，可謂墨林妙品。及先生殉難後，此硯不知所歸。適有村人持以
求售，忽睹先生遺澤，不禁泫然涕零。竊念先生忠烈，固與日月常昭，而斯硯亦當垂諸不朽。爰是
購之，不啻吉光片羽，謹爲什襲以藏。崇禎甲申秋日，幼隗郭金臺謹跋。』　《瞑庵二識》卷二

徐鳴珂

字竹鄰。興化（今江蘇揚州）人，約生活于清嘉慶、道光間。布衣。少承家學，工詩文，善書法。著有《硯北花南吟草》《東咏軒筆記》等。

《東咏軒筆記》三卷，雜記瑣聞逸事，兼論經史詩文，其有關泰州風土者，可補志乘之闕。此據鳳凰出版社《泰州文獻》影印鈔本整理收録。

虞永興有手寫《尚書》，後人將以典錢，李尚書選曰：『經書那可典耶？』其人笑曰：『前已是堯典、舜典。』見《諧噱録》。使永興手録今日猶存，當不吝黃金購之。

《東咏軒筆記》

宋、元書畫法帖，今不易得。昔于乾隆間，見海陵舊藏者三，洵爲可寶。一宋初搨《聖教序》，字迹完好，精采圓足，如今人初刻之帖，而紙色瑩白古閟，殆不能僞；後有董文敏跋，相傳其在泰手書。一爲杜京兆瓊爲陶九成畫册十二幅，寬廣約尺四寸，每幅下頁瓊自題詩，楷書，書法兼鍾、王筆意，紙則澄心堂也。』瓊，元季人，即沈石田之師。一爲仇十洲仕女圖卷，渲染之鮮明，玉貌之

秀媚，與贗作者判然，亦其生平極意經營之作。三者不出一家，而皆爲陳氏家藏，後宮石泉悉爲售

于他邑，殊覺可惜。

《東咏軒筆記》

宋思陵工書，在潛邸時，臨摹《蘭亭》幾五百本，由是書法日進。《秀餐軒帖》内刻其付岳武穆

手剳，圓潤勁健，實爲趙孟頫鼻祖，而雄渾終不及。

《東咏軒筆記》

吾鄉高文義公穀書法甚精，亦宋思陵、趙孟頫一派，而無松雪率意沓筆。英宗復辟後，致仕家

居，與先八世從祖改之，先後皆以書名。曾于蘭圃姪處見其巨幅，神采如新。

《東咏軒筆記》

近于海陵友人程星泉應軺處，見有古墨數十笏，皆程、方二家所製。又恭閲高廟賜其祖風沂京

兆書墨數事。余家有宋搨《淳化閣帖》，自前明侍御蒼水公傳至國初時方伯符禺公。乾隆間，先大人

自族中購得之，偶記數言，仿唐人記衛公故物。

《東咏軒筆記》

先大人謫伊犂時，以小册寫《金剛經》，從萬里外寄回，蓋爲先大母李太孺人祈壽敬書。小楷如

細菽，具印沙劃泥之勢，見者嘆爲精絶。

《東咏軒筆記》

蒋光煦

（1813—1860）

字日甫，一字爱筍，號生沐。浙江海寧人。諸生。少孤好學，嗜金石書畫。家有別下齋，藏書数万卷。又好刻書，輯刻《別下齋叢書》《涉聞梓旧》等。著有《別下齋書畫録》《東湖叢記》等。《東湖叢記》六卷，乃蒋氏治學筆記，多録鐘鼎、碑帖、典籍的遺文題跋。作者自稱僻處海隅，見聞寡陋，惟嗜破籍斷碑，遂得遂抄，自備遺忘。此據清光緒中江陰繆氏刻《雲自在龕叢書》本整理收録。

紫薇山廣福院柱礎題字

余家峽石在東西兩山之間。西山即紫薇山也，上有廣福禪院，舊志謂唐宋坦捨宅所建。有辦親大師者，宋仁宗天禧間賜紫。今西廡之佛龕，相傳其塑像也。院有柱礎作覆蓮花形，余屢游其處，見礎上隱隱有字迹，亟洗刷搨之。其西南一礎刻『天聖乙丑歲建造，弟子施承下一字模糊捨礎一口』。東南一礎刻『弟子范德』。下俱泐，弟子之次行有若良字者。西北一礎刻『弟子張彥輝捨礎一口』。東北一礎刻『弟子張承皓捨礎一口』。兩礎爲佛座所壓，不能全搨。藉知修造在天聖間，至今未嘗易故址

也。志又言，殿外有鐘委地，唐時物也。今諦審之，鑄字幾滿，并剝蝕不可辨，尚有首行『本鎮稅課』四字可識。案：峽石酒稅，南宋初歸殿帥楊和王，此稱稅課云云，當是宋時所鑄，其非唐物明矣。道光壬辰，吳江楊龍石瀞嘗至鐘畔審际，云有『大業』二字，喜以語余，今遍覓內外不可得，豈二十餘年之間遂又磨滅耶？書以俟後來者覆審之。翁小海雒云：古人功德銘象，多有『大業』字，即善業之意，不必定是年號也。

<div align="right">《東湖叢記》卷一</div>

六藝之一録

錢塘倪山夫濤著《六藝之一録》，凡分六集：第一集金器款識二十四卷，第二集石刻文字一百六卷，第三集法帖論述三十八卷，第四集古今書體一百二卷，第五集歷朝書論四十卷，第六集歷朝書譜九十六卷，合四百六卷，又續編十二卷。序之者梁、文瀧。汪、惟憲。厲、鶚。汪、師韓。趙。一清。其自序云：『士生百世之後，古人不得見，見古人遺迹如見古人焉。古人遺迹不可見，見古人之論古人遺迹者如見古人焉。然則後世之于古人，雖得之傳聞，其慨慕咨嗟、流連嘆唱，當百什倍于親薰而炙之者，而可無深思篤好，僅比于雲煙之掠眼已耶？侏儒問徑天高于修人，修人不知，之論古人遺迹者如見古人焉。古人遺迹不可見，見古人焉。』故夫學有師承，道有源委，自尺寸至尋丈，以至于不可窮極，夫非同此居高行遠之術歟？余最不工書，每見古人書論、書評，輒用神往，正如里之醜人，睹好色而知愛，無他，其迹殊，其神契也。顧自恨去日苦多，炳燭之明，其明幾何？然而心之所向，筆不能已，

忘其陋劣，撰成此書，名曰《六藝之一録》。其類則釐而爲六，其卷則四百十有奇。積日以來，耗疲

楮墨，草稿初創，以示吾友桐叩沈君，笑而贈之句云：「韓信怯胯下，乃能將漢師。」其謂我素不工

書，而偏好會粹古來之工書者，以自成篇帙也。諷誦斯言，且慚且喜。夫事有相反而相信獨深者，

饑者之説飽，寒者之談燠，雖終身不解，而飽燠之情形，得不謂之津津有味乎？嗚呼！吾即不得見

古人，古人有知，或者其不鄙我乎？或者論古人之遺迹，而不啻親見古人于一室乎？抑余嘗服宋儒

曾子固，其文學、其賞識，不下歐陽文忠公，而所集古今篆刻爲《金石録》五百卷者，乃不獲與趙

德夫并傳，則書之顯晦不可究詰，況余之渺見寡聞，安思與世儒角耶？大罍可嗟。是録也，僅以當

鼓缶之歌耳耳，不足出而質之大雅君子也。乾隆五年歲次庚申二月望日，隱塘崑渠自序，時年七十

又二。」山夫又著有《周易蛾術》七十四卷，有自序。又文德翼《傭吹録》注及刊削《水經注》《倪

氏鈐説》諸書。吳城云：『山夫以貢生任遂安司訓，年八十餘終。」

<div align="right">《東湖叢記》卷一</div>

姜遐斷碑

青浦王述庵司寇昶《金石萃編》六十一卷，載姜遐斷碑不及三百字，《雍州金石記》云存二百餘字。

云案《金石録補》稱此碑祖父子姓之名尚備，以天授二年十月十日葬于昭陵神迹鄉之舊塋。今此碑

自祖暮以下，文俱不存。其葬處但有『葬于昭陵之舊塋』，未見有『神迹鄉』也。又云此碑雖文多磨

泐，然『葬于昭陵之舊塋』，文甚分明，此七字中不能再容『神迹鄉』三字。其『昭陵』上空二格，

亦例所應爾，非關關泐。是《金石錄補》之語猶未確也。今案：吳江陸貫夫紹曾《續古刻叢鈔》載

此碑，存六百餘字。其『昭陵』下實有『神迹鄉』三字，然猶未敢據以爲斷也。後得是碑整揭三十

三行之舊本，每行存三十四字，雖仍斷缺，而可辨之字尚有出于王、陸二家之外者，其『神迹鄉』

三字實尚明晰。此余所目驗者，故知金石之文，非親見原碑整揭，未可遽信也。《雍州金石記》謂碑

中東宮通事舍人，可以補史之闕。《粹編》引《長安志》，證無神迹鄉之名，又載《乙速孤神慶碑》

尾『迹鄉』二字而不載碑首『神迹鄉董大宀鐫字』一行。今此二碑俱有神迹鄉之名，則更可以補地

志之闕矣。又案：《醴泉縣志》崇正十一年苟好善修云，姜遐碑存九百餘字，今此揭可辨者亦九百餘字。

　　　　　　　　　　　　　　　　　　　　　　　　　　　　　　　　　　　《東湖叢記》卷一

潁上本《黃庭經》

宿遷徐壇長侍講用錫《圭美堂集》云：『義門己亥冬跋《潁上黃庭經》，計其行數，尚是鎮海

本。鎮海止五十七行，較真潁本一行落「門」字，真本亦旁注；四行落「固」字，真本亦旁注；

四十行落「中」字，四十二行落「天」字，四十三、四十四行共少三句二十一字，四十九行落「轉」

字，五十三行「三」訛爲「王」。真本共五十八行，越州石氏本、文氏停雲館本俱爾。憶康熙丙子客

京師，過姜葦間先生，見其自慈仁市回，喜不自勝，曰：「得一寶。」開視一帖，曰：「此真《潁上

黃庭》。」問：「今以配《蘭亭》者殊不爾。」曰：「彼固鎮海本也。」惟《蘭亭》無贋刻耳。』視所得

《黄庭》，殊漫漶不分明，記其十六行「使」字磔作八分，「六」字上點起句下。後物色廟市中，得一帙，較鎮海，誠下璧之視砥石。惜數年同直，不曾出示，告以故，致渠如許博雅，終身不識真《穎上黄庭》，可恨也。鎮海《黄庭》不特字形粗糙，點畫木强，且成行誤脱落字，至不可句讀。「三」訛爲「王」，鹵莽極矣。當時姜師指教時，惜不知問何時何人假作，以真穎較之，又并非重摹。此本又何以不假他帖而摹？「思古齋石刻」五小篆書于前，從何考據得之？海内之大，必有知其故者。真穎亦非難得，余購得于慈仁市，頗勝姜師本。廣東左五世兄粤章唐有依樣復得之廟市，竟初搨。友人曹曰瑚仲經亦物色得之，少次于左，在余本上。余不忍奪其好，今問之，脱手贈他人矣。第識之者少，故得之爲易。」

嘉興張叔未解元廷濟跋云：『右宿遷徐壇長侍講用錫説，載《圭美堂集》卷二十詳矣，然不知此却正是真《穎上黄庭經》也。穎井石兩面刻，今殘石尚存，一面存《黄庭》二十二行，一面存《蘭亭》十五行。穎井石兩面刻，二十二行「懷玉」字起，四十二行「伏天門」字止，而四十三、四十四行正少三句二十一字。今以此全本與殘本對勘，字畫剝蝕脱落，絲毫不爽，則此便是真正確據。真搨極難得，今碑肆通行者，率皆重摹，如徐侍講所指摘諸處，則鎮海刻的是從穎井翻出。謂鎮海本刻得不精妙，則可謂非從穎井出，而以五十八行者爲穎本則非矣。姜、何兩本之佳否不可知，然政恐侍講以真穎爲五十八行之説，先入于胸，一見脱「門」字、「固」字五十七行之本，便指定爲據。真搨極難得，今碑肆通行者，率皆重摹，如徐侍講所指摘諸處，鎮海本，而遂謂鎮海本之亦并非重摹此本也。徐謂此本者，言五十八行本耳。鎮海既非摹此，自然不同。徐

此說既刻于集，讀之者必訛以傳訛矣。立說之難如此。潁石字多脫落，《黃》《蘭》二帖皆然。當時據本如是，正見古人謹恪不妄之意。至五十三行之「王」字，即是「玉」字。越州石氏、長洲文氏、海昌陳氏，《秀餐軒帖》皆作「王」。吳門井底石七字，成文本直作「玉」，則亦未可執三字以爲諸本病。井石之出，在前明何時不可知。何義門謂楊文貞《東里集》有潁令某餉思古齋帖二本，跋則非刻跋，《黃庭》石尾刻。云此刻久塵潁上學宮，相傳學址舊在城南外關，民間掘井得石，潁上尚有知者，歲月澶漫不可考。則知出井固久，明末名始噪耳。又潁本《蘭亭》跋云：「此《蘭亭》，褚筆也。神龍、渤海、鬱岡、快雪、知止，皆摹蘇太簡家本。與此同是一家筆，而此刻其最精妙者。」董思翁云：「以較各帖，所刻皆出其下。」王虛舟云：「米稱褚摹本轉折毫鋩與真無異，唯此足以當之。」翁覃溪閣學云：「據米老所記，詳蘇米齋《蘭亭考》卷五卷六，文多不備錄。此本出自蘇太簡家，則非米所自臨，亦非米所上石。米所未言，不知米見于蘇氏已闕山陰之蘭亭修長此林修竹又有清流激之類之因向之痛夫文」凡闕二十九字。米所未言，不知米見于蘇氏已闕歟？抑後來上石時關歟？」今驗中間「類之」二字，潁石所不闕，然二字太劣。宋牧仲《筠廊偶筆》云：「次摺類字殘缺，補之者可憎。」則「之」字末脚雖劣，而此二字皆非石原闕也。廷濟案：驗石本，非因摺致殘，直是後人妄補耳。至此，石本固不知勒于何時，而清圓輕約，無拘謹之傷，實良工所開，惜不具記歲月，又無跋識其顛末耳。」原注：董文敏《容臺集》云，潁上本筆法頗似米，當是米臨入石。

歷代筆記書論三編

五六六

案：此刻的是神妙，况原石碎去二百餘年，得不珍爲瑰寶？潁石之碎，王文簡《居易錄》……『玉版《黃庭》《蘭亭》出井中，藏于縣庫，明末流寇之亂，庫石碎于賊。』王虛舟吏部云……『崇正間，縣令張俊英者，北之鄙人也，惡上官索取之煩，遂碎其石。』張滇江繼齡浦山徵君庚之兄云……『國初一俗吏厭上官索揭，碎之。有卜氏者得《蘭亭》一片，今爲其孀婦所秘藏。』不獨全者不可得，即碎者亦難得矣。今年仲夏，嘉善汪友蒙泉果自河南歸，示余二紙，云碎石尚存，致之頗不易。此二揭海鹽友人錢兄寄坤所貽。寄坤長余一歲，爲柞溪翁名木誠，字惟寅，年至八十六，道光元年卒之次君，鑒古能世其學。素心脫贈，是可感也。平湖錢夢廬大樹跋潁上覆本《黃》《蘭》二帖云：『明潁上井中所出石刻右軍《黃庭》，與褚模絹本《禊帖》，董思翁定爲宋米、薛輩手模，後人因之，無敢異辭。』余昔曾藏趙松雪所臨《黃庭經》，卷後有同時元人十五跋。内應本跋云：『得宋刻太清樓本《黃庭》并《禊帖》，松雪見之，愛不能釋。』應氏因重模二帖入石自藏，舉原本以贈松雪，松雪爲臨此卷以報之。故松雪所臨者，前後均有思古齋朱文印記。始知潁上二帖，是元時應氏重模太清樓本。思翁因見其鐫手精好，故偶指爲宋刻耳。然即潁上本亦有翻刻，且不止一本。就余所見，侍郎藏本是應氏原刻無疑，堂藏有潁上本《禊帖》，已蠹蝕過半，尚如雲中龍爪，神采奕奕射人，大非尋常所見之本可比。是刻雖佳，較諸侍郎藏本不無稍遜，大約出自初次復模，近亦不可多得矣。不然，思翁爲書家董狐，倘只見尋常之本，安肯贊美若是耶？元時重模尚然如是，若見太清樓原刻，

蓋揣度之辭耳。

更當何如耳？

按：《太清樓帖》計十卷，始于元祐五年庚午四月，以《淳化閣帖》所未刻前代遺墨入石，建中靖國元年辛巳八月畢工，歷二十一載，費緡錢一十五萬乃成。初名《續閣帖》，本欲續于《淳化閣帖》之下，後復殿于《大觀帖》末，《黃庭》《禊帖》俱在第五卷內，與《樂毅論》合爲一卷，而當時評者尚有不滿之辭，難矣。

張登雲跋：『二帖右軍真迹，不傳。惟虞永興、褚潭州、歐陽率更臨本盛傳，傳而寖遠寖贗，如《真賞齋》《停雲館》諸刻不足觀。此刻久塵潁上學宮，相傳學址舊在城南外關。因民間掘井得石，洗而視之，乃出此焉。然潁人斸鏡古者，歲月漶漫不可考。余素而諦識，風神遒勁，大近褚筆，蓋唐文皇以館閣摹本散置黃墊間，疑其二云龔耶！張登雲跋。』案：……程易疇徵君云，張登雲即刻中立四子者。

何義門跋：『《黃庭》近代傳摹失真，一例平順，無復向背往來之勢。獨潁上本橫畫起處，仰勒平收，有如大字。唐摹宋鐫，故自別也。余曩見從父端文所藏，自三關之間，至絳宮紫華，凡三十六行，比前後獨加腴澤。此當稍後出，而筆意尚存，亦殊耐尋玩爾。康熙己亥冬日，義門何焯題。』

董文敏法帖

楊大瓢山人實《大瓢偶筆》云：『董宗伯法帖，松江董彥京刻《書種堂帖》十卷、續帖十卷，海寧陳增城刻《蓮華經》一部、《小玉煙堂帖》十三種，《觀復堂帖》一部，又有汪森然刻《玉山草堂帖》二卷，吳延之刻《研廬帖》六卷，又《玉露堂帖》不知何人刻。』趙晉齋魏云：『董帖有《寶鼎齋》《來仲樓》《鵁鶄館》《紅鵝館》《紅綬軒》《海漚堂》《來青閣》《蒹葭堂》《眾香堂》《大來堂》《銅龍堂》諸刻。』案：余所見《劍合齋帖》六卷，皆文敏臨古諸書，刻者爲陳鉅昌。又有《延清堂帖》，亦陳鉅昌刻。未見《清暉閣帖》十卷，不知何人所刻。國朝長白斌笠耕觀察良《抱沖齋帖》十二卷，董書居其半。

《東湖叢記》卷二

米書《方圓庵記》殘搨

張叔未丈云：是記原文『此吾之所以休息乎此也』，窺其制，則圓蓋而方址，覆刻本作『此吾佛亦如之，使吾黨祝髮』云云，原文『至于吾佛亦如之』，覆刻本作『至于諸法同體』云云，原文『而規矩一切，則諸法同體』，覆刻本作『而規矩一切，則之所以休息乎此也』云云。此搨原刻共二十四行，審其紙墨，并非宋刻，則原石之佚應亦未遠。萬曆丁酉，仁和縣令胡既欲重摹，何覓一整幅上石，且亦何難于翦割之本。援紀載舊文，一加檢校，胡乃草率若是。數年前，有人攜董華亭臨是記絹本橫卷來，天竺辨才法師起其真沙門歟？止是原石原文惟『澄』字下少『然喬木』三字，

『以制禮樂』上無『聖人』二字，當是搨本蝕缺，然亦可見明末時原刻尚易訪購。

《夏承碑》

顧雲美苓跋云：『薰是勳字，戀是孌字，咳是孩字，縱是蹤字，感是戚字，列是烈字，黨是儻字，勤紹，紹字當作邵字，高也。贗本不知漢隸通用之字，見上文有紹、縱字，改爲勤約。一字之訛，便覺文體不響。』案：以『勤約』爲贗本，與各家所説正相反，不知雲美所見何本也。

周頌壺

此器向爲錢塘趙丈之琛尊人所藏。丈爲余言，不知何時失去家藏銘文搨本，因摹刻于小屏，余所見置于几案者是也。後見鬻古者莫遠湖，言在越郡得之，壺已鎔去，僅存頸上有字處數寸而已，歸之雲間某氏，近日搨本皆由此不全者出。是壺先著録《曝書亭集》，竹垞老人原題之搨本，今藏嘉興張叔未丈處。未翁嘗爲人題此殘搨云：『古尊彝之屬，器蓋皆有文者，字體有異，而語句則無異，所以志器蓋之相符，不至離異牽合。此正古人用心之慎。從無一器著兩段語句相同之文，而蓋上反無文也。《曝書亭集》載王太僕益朋家所藏頌壺，項腹皆有銘云云。今朱檢討之遺搨二篇及手跋真墨

俱在吾家，當是一爲器文，一爲蓋文。竹翁并未目驗，不過僅據墨搨而著録之，疎矣。是壺久無蹤

迹，莫君遠湖游山陰得之。項口周遭僅存數寸，而百五十文字具在。文在項外，當是蓋之四周必高

四寸，器之文仍不外露也。遠湖足迹廣，眼力闊。是壺之蓋，安知不尚在人間。珀芥磁針，行有遇

合。則竹老項腹有銘一語之疏，亦從可訂正云。延濟書于三頌軒中。」莫述舊者云：此是佛經，銷之罪

過，故尚留之也。

《東湖叢記》卷三

唐周文遂墓誌甎

張叔未丈云：唐周文遂墓誌磚刻，海昌周松靄進士春所藏，王蘭泉宗伯昶《金石萃編》卷一百

十三録此作石，誤也。磚易損，嘉慶丙寅，進士貽余一本，模糊已甚，尚是乾隆辛卯初得時所搨

其手書跋即在是年夏五二日，蓋李作舟聘所貽本也。是磚爲人盜去，進士旋復購得，今進士殁後，

又不知所屬，即剥損之本亦不易得矣。「未申公表身紳卒玉」，「表」字、「紳」字顯，「卒」當是

「碎」字，「紳碎」二字缺，「表」字不全。王録文缺三字，據本不清耳。「楊氏」上脱「農」字，

「譽」案是「舉」字之別。王説是。至「咸譽所知」，則不必定是「舉」字耳。仁和老友趙晉齋魏昔

藏有唐處士包公夫人墓誌磚，余曾手搨其文。《萃編》録作石，亦同此誤。

《東湖叢記》卷三

虞恭公《温彦博碑》

此碑自安世鳳《墨林快事》云約得四百餘字，王虛舟題跋云所存七百餘字，至王蘭泉司寇得幾及千字之本爲多矣。余所見陸自齋釋文，則一千四百餘字，翁覃溪閣學釋文則二千餘字，陸、翁兩家略有出入。今以全幅整裝翁題之本參考，録之如左。翁題云：「嘉慶丙寅春，得千許字舊裝本，因從蓮府壻覓全搨大幅。丁卯夏，竟通得二千餘字，岑文粗可讀，率更衝名朗然，良一大快。追想百八十年前，嗜古探奇如趙子函輩，早能用意全搨，所得不更可增多乎？然宋時人已不肯全搨下半截矣，顧亭林不知詳考，漫以殘闕二字置之。

《東湖叢記》卷三

《麓山寺碑》

舊搨李北海《麓山寺碑》，爲孫退谷少宰研山齋藏本，較王蘭泉司寇所載多及百九十字。其碑末『庚午九月』下尚有『壬子朔十一日壬戌建』九字，又其後有『且上計于京不偶兹會贊口』十一字，乃接『英英披霧』諸語，爲自來著録家所未及。不睹是搨，或將以贊詞爲碑銘矣。

《東湖叢記》卷三

素師《聖母帖》元祐戊辰刻本

張叔未丈云：『聖母帖』：『聖母，晉康帝時人。』畢尚書引王松年《仙苑編珠》語，正合。然碑云「家本廣

陵，仙于東土，曰東陵」，而畢引《漢書・地理志》「廬江郡金蘭西北有東陵鄉」，則甚不合。錢詹事

云：「此碑不列書撰人，素師俗姓錢，此從叔父淮南節度觀察使、禮部尚書，證之史，是杜岐公佑，

則此即藏真所書，撰者必別是一人。」此論甚精。大和四年裴休諸題名，好事者移登題記，轉摹

入此耳。瞿木夫之説亦精細。案：素書《自叙帖》，年四十一，恣肆狂怪，究增嫌厭。此作年五十

六，謹嚴肅穆，深得魏晉遺規。此後絹本《千文》，貞元十五年所作，筆愈蹙緊，然氣體轉遜。此整

暇，故余于素師書中最耆此迹也。昔年丁未戊申，余以新搨黏來鶴堂中，流覽最久。此搨是元明時

物，與董臨之搨俱得自同里王樹堂家，因合裝而識之。集書結習，白首難忘；炙硯呵毫，不知洴

澼。書之行自笑已。

釋文……

素師遺迹，以《聖母碑》爲第一。此帖刻本，以元祐戊辰刻于西安府學爲最佳。《淳熙秘閣續

帖》，亦以真本上石，似少肥，少古健之氣。明寶賢堂刻軟弱無力，至湖南綠天庵刻，則誤易殊甚。

爲之釋者，董文敏、臨寫并釋文，粵因碩德，住石刻木，今附裝册後。瞿木夫，名中溶，嘉定人，著有《古泉

山館金石文編》。此釋載《湖南通志》。各有差誤。余自幼耆習此碑，能背誦，茲釋其文，而條董、瞿釋

之誤于後。

世疾世字顯即謂下有缺筆，然斷非舊字，董臨與釋俱作舊。

秘苻董作秘藏。

初忿董作初怨。

歸赴董作俱赴。

傾吊吊，至也，瞿釋作市，亦可。董釋作市，則大非。

九聖上脱二字。

建上字上半有蝕。瞿云似旌字，近是。董作璽。

心俞至言世疾冰釋瞿作聞□主□□□疾□釋。

忿瞿釋作怨。

蹘虚瞿作踐。

息瞿云似亦字，大非。

家本廣陵瞿作家于廣陵，大非。

設瞿云似復似没，皆非。

奇禽瞿作鳥。

晉瞿作昔。

評瞿□。

郊瞿云疑是頹字。

蒸瞿□□下字，余亦不能釋。

陝刻《聖母碑》尾大和題文，《淳熙帖》刻無之，則碑本之本無是文可知矣。文在元祐刻款之

後，則非元祐刻可知矣。畢氏《關中金石記》未審文是左行，而于『同登』字亦未契勘。瞿氏中溶

《古泉山館跋尾》謂必是登臨游覽者所題，而非是帖之題跋，說近是。然何以刻在是石之尾，亦未確

指。大興學士翁覃溪先生《復初齋文集》卷二十四《雁塔題名重摹本跋》篇之末附識云：『今陝西

碑林懷素《聖母帖》一石，尾有大和四年裝，柳同登楷題，是即唐雁塔題名石刻之僅存者，而元祐

時借用其前半之空石刻素書耳。』則說乃真確真審。雁塔原題世無隻字，即宋大名柳瑊重摹之十卷，

雖殘損，亦何從得見？茲賴是刻之借用，而此二十九字之原刻佳迹，巋然獨存，豈非厚幸？然非翁

先生拓出，亦何以抉學古之疑？益嘆審讀古刻之不易。

《東湖叢記》卷三

《松桂堂帖》

宋刻米海嶽書有《紹興米帖》《羣玉堂帖》《英光堂帖》，世皆不多見，從未有言及《松桂堂》

者。余于六舟上人所獲《英光》殘帖，後有《相義錄》，其文不見于《寶真齋法書贊》，且行次較異。

後有跋云：『右《相義錄》，先南宮之所撰次者，因得墨本于匡廬好古君子之家，載觀筆勢挽萬牛，

氣概淩九秋，英誼凜如，襃貶森嚴，真一代之春秋也。巨公謹跋。』亦僅知巨公爲南宮後人，不知爲

何帖也。案：《復初齋文集》所載《英光堂帖》內有巨公跋數帖，亦謂別是一刻。及睹張叔未丈所

藏米帖，簽爲涿州馮相國所題，直云《松桂堂帖》後亦有巨公跋，云：『歲在戊申，備員廬山倉掾，

適逢艱歎不雨者三月，政懷憂國之心。一日，文簡曹公再世孫尊民出示先南宮《禱雨靈驗詩》墨迹，百拜敬觀，愈增感慨，因念南宮仙去，遺翰多上中秘，其散落人間者，又不知其幾。今塔下一詩，豈非佛力護持而不爲六丁取去耶？尊民知寶是編，斯亦九原之幸也。曾孫巨公鑒定謹跋。因龕石松桂堂，與好事君子共之，時菊節後五日。』乃悟巨公所跋諸帖，皆《松桂堂》也。張藏之帖，後歸嘉善程別駕，文榮。其所著《南村帖考》中詳言之。程宧金陵，癸丑之春，程殉難焉，此帖想已灰飛煙滅矣，思之可勝浩嘆。

《相義錄》……

此帖較英光堂木略高，其殘闕數字亦有原石本無者，非盡搨工遺失及後來損壞紙本也。

懷仁集《聖教序》

《聖教序》碑斷，文漸闊，鋒穎鋩鍛俱無，不獨『紛紈』『何以』『慈』『出』等字也。碑斷時代，則曹秋嶽侍郎謂在紹興二年，王虛舟吏部謂在宋南渡後，何義門太史謂在明天順中，楊大瓢山人謂在嘉靖乙卯。然楊後亦自知其非，其《大瓢偶筆》云：『《聖教》碑斷時代，曹秋嶽謂在宋紹興二年，至王敬美謂在元末國初，何屺瞻云在明成、弘間。余向以爲斷于嘉靖乙卯地震，偶見徐興公跋引敬美語，始悟余説之非。蓋乙卯爲嘉靖二年，而敬美生于其時，如果是時新斷，不應有元末國初

之語，所謂疑以傳疑者也。」

琢硯名手

國朝曲阜孔尚任錄其所藏金石書畫古玩等爲一編，題曰《享金簿》。中載金殿揚者，琢硯名手，供奉內廷，製松花石硯甚夥。石出遼東松花江，較綠豆端色尤蒨潤云。余所見平湖高文恪硯，旁鐫『松花江石』四字，或出殿揚之所製耶？又康熙、雍正間，吳門有顧二孃者，工琢硯。黃莘田任贈以詩云：『一寸干將切紫泥，專諸門巷日初西。』自注：顧家于專諸舊里。如何軋軋鳴機手，割遍端州十里溪。』余所見顧製之研，有『吳門顧二孃造』篆書款。錢嶼沙方伯琦《澄碧齋硯譜》云：『吳門顧大家工于製硯，技妙入神。時閩中林、黃諸公，以風雅爭雄，各抱研癖，而莘田曾任高要令，端溪即其所轄，得石最多，特爲延致，出其所積，盡付磨礱。四十年來，匪但老成凋謝，并莘田十研亦零落殆盡，不知所之矣。』又云：『製研名手夙推吳門顧大家，余生也晚，不及見其人。平生所遇者，淮陰魏氏、金壇王氏，王爲罕，皆前董後裔。閩中薛氏、董氏、林氏，皆顧門下士也。譜中新製，多出其手。』案：《愚谷文存》載旌德呂建侯，亦琢研名手。

《東湖叢記》卷四

高唐州殘碑

吾邑吳槎客先生騫所著《尖陽叢筆》有云：『高唐州治庭中有石在堦下。偶歲大疫，獄囚赴讞

蔣光煦

者跪此石上，疫良已。他囚争求跪之，皆驗。既而州民聞之奔赴，無不立瘥。州守異之，命發石，蓋古碑半截也。洗其背，有文，皆殘缺。可辨者數字，今録于左。石高二尺六寸，闊一尺二寸。後移濟南署，孟琢亭先生在州時曾搨之，凡五行。

《東湖叢記》卷四

歙硯

《尖陽叢筆》載元人江光啓《送姪濟舟售硯序》云：『唐開元間，獵人葉氏得石子長城里，因以為硯，自是歙硯聞天下。其山為羊鬬嶺之巇，兩水夾之，至盡處乃產硯石。其一曰緊足坑，次曰羅文坑，今曰舊坑。又次曰莊基坑。相去贏百步，而石品絕不相似。其舊坑之中又自歧為三，曰泥漿，曰眉子坑，沇溪微上，則東坡所歌者。自莊基北行二里，棗心、綠石。去舊坑才數尺，石品亦異。坑今在水底，不可劚。其陵谷變遷之驗歟！舊坑絲石，為世所貴，硯材之在石中，如木根之在土中，大小曲直悉如之。劚者先剥去頑石，次得石為硯材而極粗，工人名曰粗麻。石之心最緊處為浪，又出至漫處為絲，又外愈漫處為羅紋。故吾鄉雙溪王公之記曰「緊處為浪，漫處為絲」，至論也。今以吾鄉杉木板譬之，木心為浪，出外為絲，愈外為羅紋，亦物性之自然者也。曰内裏絲，曰叢絲，皆因其形似以立名，不必悉數。以石理勁直，故紋如絲，絲之品不一，曰刷絲，曰馬尾絲，側視刷絲粲然，工人所謂硯寶。獨舊坑棗心坑或有之，而旁為墻壁，獨吐絲其奇。視之，疎疎見黑點如灑墨，蓋石之精華吐出光彩以為絲也。至元十四年辛巳，達官屬婺源縣尹汪月山求硯，發數郡夫力，石盡

山頽，壓死數人乃已。今之所得，皆异時椎鑿之餘，隨湍流出數里之外者。每梅潦初退，工人沿流

掇拾殘珪斷璧，能滿五寸者蓋寡。世之求硯者，率求端方中尺度，非是不取。工人患之，乃取他山

頑黝滑枯植燥而有絲紋之石，衙于舊坑之下，或反得高價，真石卒不售。三衢絲石黑而頑，南路絲

石紅而枯，水池山絲石枯而燥，俱不宜筆墨。予家去産硯所三十里而近，故知硯爲詳。舊坑在雙溪

時已堙，不知何年再闢。至元辛巳再堙而石盡，時獨緊足頗有大石。今至疑有脱誤五年十月二十八日

夜，堙聲如雷，隔溪屋瓦皆驚，鳥獸奔駭。數年前，工人告予，緊足石劚鑿已盡，予不之信，至是

果然。』案：近日歙硯竟不復出佳者，讀此文，知元時已然，何況今日耶？《東湖叢記》卷四

湯鄰初、曹廉讓

同里曹桐石徵士宗載《紫峴文獻錄》云：湯煥，字鄰初，嘉靖乙卯舉人。嘗手摹褚河南《千

文》二石，其戚徐、李二生各得其一。徐石後歸朱竹垞檢討，李石閒在海鹽云。案：《江陰志》云：

『湯煥，字堯文，隆慶庚午舉人，爲江陰教諭，後徵爲翰林待詔，轉郡丞，吳越間比之文待詔焉。』詹氏《小辨》

云：『湯煥書，楷學虞，行學趙，草學懷素，至入能品。』番禺方恒泰《橡坪詩話》云：『湯煥著有《書指》二卷。』

桐石之曾叔祖廉讓先生三才藏弆金石法帖書畫最夥，余所見宋搨《黃庭經》《捨宅誓願文》，宋張鎡捨

宅爲寺，有發願文，集米元章書爲之，見《容臺集》。有廉讓先生題識，惜鬻古者匆匆携去，不及録其文爲

憾。後得見宋搨晉唐小楷四種，後有跋語，亟鈔之以存鄉先輩賞鑒之迹。跋云：『憶丙子客都下，

同西溟、悔餘、澹遠每至廟市，定得書畫碑刻幾種，輒互相鑒賞。距今十餘年來，古迹散落，友朋間闊，興致索然。昨偶至慈仁觀，得此小楷四種，尚堪展玩。是歲，同年徐壇長携示姜髯舊藏《十七帖》，古意盎然，益增今昔之感。時丙戌夏杪，廉讓題于山靜日長之寓齋。』今曹氏後人尚存《大觀帖》石數十塊，缺失尾石，不知何人所摹。

《東湖叢記》卷四

《曹真碑》

道光癸卯，西安南門外農民耕田得一碑，上下俱殘闕，徐星伯太守辨爲魏《曹真碑》。

《東湖叢記》卷四

《九成宮醴泉銘》

《大瓢偶筆》云：『宋搨肥，而未剔本甚瘦。余初疑其出兩石，近稼堂爲余言，字本肥，搨久石摩，則筆畫僅存，自然細瘦，非兩石也。其說良是。又碑陰有宋元豐五年壬戌張觀，元豐庚申王璞、張琰、鄭琳等題名，不識稼堂見之否！』

《東湖叢記》卷四

《紫苔山房帖》

陳玉几撰《書畫涉筆》云：『《紫苔山房帖》時搨相沿失真，如方筆寫照，面目雖存，神氣亡

矣。此帖爲新安徐若水從真迹摹勒上石，鈎盤礎勁，黍累無差。知古人書法之妙，非俗本所能傳，

而且以知世之傳者，不必盡工于書，雖能好者即亦傳也。」

《東湖叢記》卷五

《澄清堂帖》

《大瓢偶筆》云：『《澄清堂帖》刻于昇元二年，故又名《昇元帖》，非別有所謂《昇元帖》也。

前輩不察，往往分而爲二，且誤認爲《淳化》之祖，則以搨本少，世不多見故也。黃仙裳云邢子愿

翻刻半部，予亦未見。」又云：『《余鄉董氏《昇元帖》十卷，乃南唐李後主昇元二年刻，唐賀知章雙

鈎王氏父子書，故又名《澄清堂帖》，蟬翅初搨，世間無二本。載董文敏《容臺集》。康熙丁亥，董

氏之子孫得八百金，售于松江提督張侯又南，又南死，歸其子小侯安公，後有又南跋。又南客雲間

陸圃玉爲余言：首卷刻《蘭亭》，次《洛神》，次《屏風碑》，後多與《十七帖》同。余幼時寓董氏，

曾一見之，及長，奔走四方，無因緣至故鄉。己卯、庚辰間，屬兒子璧往借，不得。戊子春赴黔中，

繞道渡塘觀之，則已入侯門久矣。此生平第一恨事也。」

《東湖叢記》卷五

《玉枕蘭亭》

賈秋壑命王用和縮《蘭亭》于靈壁石，經年乃成，至酬以勇爵，錢文端所謂以萬燈炙而成之者

也。相傳有二石：其一右軍立像，有『秋壑珍玩』印；其一坐象，有『賈似道』小印。立象近不

復見，覃溪閣學謂福州府學本立象，殆偶誤耳。坐象之石，流歸福州郡學。大瓢山人謂明末藏陳磐生家，其曾孫持至京，與石田畫卷同質于蕭蟄庵侍御震。侍御別以一石刻其自跋，云：『《太平清話》載賈秋壑使廖瑩中以燈影縮《蘭亭》字，令工王用和以靈壁石刻之，經年乃就，酬以武爵。今石高五寸，大九寸，厚四分，色青黑，遠望如墨，叩之琅然。旁微缺，内「會」字磨滅，「羣」字、「右」字、「帶」字、「流」字有損，背有右軍像。』又云：『是石摹勒之妙，在諸石本之上，且縮大爲小，形神逼真，即起右軍于九原，當亦驚嘆其殊絕也。』康熙壬寅秋，予在長安，得之閩人之手。蓋因秋壑死後，石落在閩，及出閩，仍歸于閩人之人，亦异矣。此後存亡當有數，姑記之，以識神物。康熙壬子秋七月既望，蟄庵居士題』。侍御子静君，贅于金壇虞氏，虞名興簡，故侯官令。携至江南，王篛林嘗手搨之，後歸鎮江守秀水陳鷺峰。乾隆二、三十年間，錢唐汪主事憲得此石，以獻其座師錢文端，而錢又歸金壇于文襄，文襄貢之天府。余所聞《玉枕》流傳始末如此。中間蕭遇耿逆之亂，石爲其私人陳昉所得，蕭之子復得之，亦大瓢山人説也。近有謂武林人家有此石者，不知信否。六舟上人謂趙晉齋曾見之，以絲網密裹，恐爲人盜搨也。余前年曾假張叔未丈藏錢文端家搨本，精摹一石，刻者武原人胡衣谷也，

《東陽蘭亭》

楊大瓢山人跋石公所藏《東陽蘭亭》云：『《定武蘭亭》，余所見最多，從無出東陽何氏之右者，

故雖石理尚有可疑，而字畫堅勁，不得不以定武真本目之也。余所得何氏本最多，然皆近時搨，墨

漫漶幾無完筆。石公此本爲宣德後初搨，筆畫尚多清楚，惜後十一行失去，未爲全璧。然前後本係

兩石，而後石差弱。今既得前石，則後石之有無，固可弗論，毋怪乎石公之以《十三行》《半截碑》

爲比也。石公素余跋，爲道其大都如此。」案：石公名和，字省吾，山人之弟行也。余亦藏有東陽

本，乃許兄心如光清所贈，尚是明時搨本。兩石具在，特後石裁去一行，雖屬重文，亦可惜也。後

有何士英、張元忭二跋，皆板刻。後石有『一白堂』三字，跋中有『東陽一白公』云云，當是士英之

號。後石自『欣俛仰』一行起，前石至『欣俛仰』一行止。漢者每翦去後石首行，故《東里集》以

爲後石起『能不』也。《竹雲題跋》：『石裂爲三，號三段石，世稱梅花本。』方綗如言何氏子孫各執一片，抑又

在擁車而爭之後耶？

餘姚山中漢人摩崖

此刻有建武十七年，廿八年云云，或者疑是東漢初人題字。詳文義，似係紀其世次，而并及所

卒年月，非立石之紀元可比。文中高祖至九子云云，所稱高祖，想係三老諱通者，九子即前九孫，

如伯子、次子，適合九數，更增二女子子耳。此人既稱高祖，于建武年卒，其世代必在建武後百餘

十年，尚在漢代，爲漢人書可知。況隸法近古，必非六朝後人所能。六舟上人從餘姚周君清泉所搨

贈，云是餘姚山中摩崖新訪得者。前作四格，後三行不分格。六舟目爲兩浙第一碑，信不虛也。

蔣光煦

案：《天下金石志》載海寧審山有吳大帝判字，余家正在審山之麓，每欲披榛剔蘇，步周君後塵，思之不禁神往。

《東湖叢記》卷五

《一角編》

仁和周晚菘二學輯其所得書畫碑帖之目曰《一角編》，丁敬身隱君敬序之曰：『簿錄書畫之編，前古罕見，自南齊高帝《名畫集》、梁虞和《法書目》而下，繼者疊起，或志傳流，或衡精祖，或僅列標目，或惟獵技能，取裁不同，各歸攸當。至明之朱性父、郁逢慶，于所見墨迹凡詩文題跋悉著錄之，使名賢幽介之遺文奧筆未得流布者，或于是中漱其芳潤，識見尤卓。而嘉禾汪樂卿、吳中張米庵，暨本朝下中丞，排羅搜纂，愈爲富衍。高文恪之《銷夏錄》，乃并詳紙素之脩縮、連綴之次第，雖狡于騖古者無所措其手足。朱竹垞檢討以爲簿錄書畫之法至是始備，然悉合他氏之有與典籍之舊而成，非一家之專蓄也。友兄周晚菘氏研田所入，一鱗片甲，至裝潢亦纖屑具備，一一精訂而手錄之，體例雖仍乎《銷夏》，而所錄悉二己之藏，不闌入他氏一鱗片甲，則爲晚菘所獨創。晚菘善鑒賞，饒潔癖，類米海岳，每得一箋握素，必低徊審諦，累數日不去左右。昔人所言乘几三展、明窗百回，晚菘有焉。噫！賈秋壑藏《蘭亭》至八千匣，嚴世蕃書畫亦不下千餘件，惟于身沉勢去之日，爲大吏治官所簿錄，以示貪黷，視海岳之舉拂蕭然，悉以藏弄納諸天府爲何如也耶！由是而論，彼雖多，猶牛之萬毛，此雖少，若麟之一角。顧晚菘猶恐人譏其眼福之薄，而取馬遠氏之支稱

以字其編，無乃太謙矣乎！時雍正十二年歲次甲寅，城南友愚弟丁敬拜題。」又屬太鴻徵君鶚序、杭董浦太史世駿序文皆見集中，後有金雨粟侍郎甡後序、潘蘭垞香祖題詩。此冊爲梁山舟學士同書故物，以贈張芑堂徵士燕昌者。梁有題記：「冊中所録宋搨《蘭亭》定武本後有「淳化四年十月勒石」一行，董文敏題爲生平所未見。」

《東湖叢記》卷六

肅府本《淳化閣帖》

山陰楊大瓢山人賓云：「明諸王刻法帖者三：一周王刻《東書堂法帖》十卷，一晉王刻《寶賢堂法帖》十二卷，一肅王翻《淳化閣帖》十卷，所謂《遵訓閣法帖》是也。」大興翁覃溪閣學方綱云：「帖凡十册，肅府原跋刻本一册。」陳子文《皋蘭載筆》云肅府《淳化閣》初搨用太史紙、程君房墨，人間難得云云。今案：帖第二卷末有張鶴鳴跋『石標』二字，故知在卷二也。卷五、六、七有肅恭王題記，五卷後又有至正中題字，此則想是原帖有元人題識而一併摹入者也。卷十後附肅憲王書一通。明人夏愚存賓云：「集王右軍書者也，跋者凡二十五人：望岐道人、肅世子、趙焕、張嗣誠，萬曆丙辰。張鍵、公鼐、宋維登、賈鴻洙，萬曆丁巳。湯啓煜、周如錦、張孔教、高鑐、劉重慶、李起元、萬曆戊午。傅振高、黄袞、徐元棻、黄和、來宗道、萬曆己未。李從心、周鏘、劉世綸、庚申。吕兆熊。天啓辛酉。至崇正十一年，尚有王鐸一跋。并張鶴鳴、王鐸計之，則跋者二十七

人。余所見者如此，不知尚有遺缺否。」案：明承休昭懿王彌鋹有《復齋集古法帖》，今未見。

《白月棲雲塔銘》

東武劉燕庭方伯喜海云：「《新羅朗空大師白月棲雲塔碑，在高麗慶尚道榮川郡石南山寺，梁貞明三年崔仁渷撰文，釋端目集金生書。金生，唐貞元間人。」案：《東國通鑒》云：「時有金生者，父母微，不知世系。自幼能書，平生不攻他藝。又好佛，隱居不仕。年逾八十猶操筆不休，隸、行、草皆入神，學者賓之。」元趙文敏跋金生所書《昌林寺碑》曰：「字畫深有典刑，雖唐人名刻，未能遠過之。」金生書名，洵非虛譽也。

冢上瓦、佐弋瓦

明王忠文禕集中有《漢瓦記》，謂漢未央宮瓦凡六等，有曰『儲胥未央』者，今不之見。其他秦漢諸瓦，近世出者益多，有專輯瓦文爲一種者，不止《粹編》所載已也。余所收『冢上』二字瓦，其質堅如鐵石，土花斑剝，尤爲僅見。稱冢上者，瓦當有『嵬氏冢舍』『冢當萬歲』諸文，蓋墓舍所施耳。近有以《詩》『冢土』立說，謂是社屋之瓦，不知冢，大也，土，社也，未有以冢爲社者。或以墟墓間物爲嫌，則墓銘、地莂、墓磚之類多矣，何得于瓦而疑之？東武劉燕庭方伯喜海所藏『佐

弋」二字瓦，海鹽張石頵明經開福爲賦長歌并序云：「燕庭觀察于長安得是瓦，篆文「佐弋」二字。

按：《史記·秦本紀》云：「内史肆、佐弋竭。」注：「秦時少府有佐弋，漢武帝改爲佽飛，掌弋射者。」此瓦前人所未著録，屬賦此詩，以補秦漢瓦圖之闕。阿房之宮劫灰飛，土花繡錯餘璇題。延年益壽制雖古，奚若少府佐弋之所遺。臣斯小篆施金石，土型宛宛疇刻畫。吾聞佽飛更名始漢武，此瓦猶是嬴秦土。何爲前人未收捨，嗜奇却待劉原父。同時并得秦詔版，二世刻辭徵集古。秦中昔號帝王州，荒煙蔓草空人愁。六經一劫況片瓦，當年誰佐祖龍者。不見秦時明月長娉婷，鴻臺高高鴻飛何冥冥。」余亦藏有『佐弋』殘瓦，明經爲余從方伯處摹全文補刻于木。案：《漢書·百官公卿表》少府屬官有左弋居室，太初元年更名佽飛。《說文》左右之左作ナ，輔佐之佐作左，其旁人字乃後來俗體增益。今此瓦文正作佐，豈秦漢時已有之歟？　　《東湖叢記》卷六

《鄭仁愷碑》

《金石萃編》載唐《鄭仁愷碑》，元和顧澗薲唐圻《思適齋集》已辨其誤。按：陸貫夫紹曾《續古刻叢鈔》載此碑，凡三十三行，每行六十六字。首行『大唐故贈安州都督鄭府君碑』，陽文，篆字。次行『通議大夫行國子司業兼修國史上柱國□□縣開國子崔融撰』，上缺口暹書。末行『大唐景中缺十字亥朔廿八日甲寅建』。

《東湖叢記》卷六

《青華閣帖》

嘉定錢既勤東垣《青華閣帖考異》自序曰：『《青華閣帖》三卷，紹興十七年先後摹勒上石，不見于賞鑒家著録，是公是私，莫由詳定。以卷末題摹勒年月，後有「御書之寶」印，推之標題、題記，當是光堯手書，其爲官帖可知。高廟精于八法，鈎勒之善，遠出《淳化》上。紹興中，本有《國子監帖》，以《淳化》舊帖翻刻于板，今亦不可多得。然《監帖》以舊翻鑱，此從真迹摹勒；《監帖》刻于棗木，此刊于元石，《監帖》假手臣工，此造于大内。以理推之，知《國子監帖》之必不如《青華閣》也。宋帖尟有釋文，陳與義《閣帖釋文》、施宿《大觀帖總釋》、姜夔《絳帖平》，皆自爲一書。惟劉次莊《臨江帖》，于每卷後除去篆書「淳化三年」云云，綴以釋文。此帖于每帖後即緊附釋文，與《戲魚》例雖不同，同爲創格耳。然與諸家所釋，間有異同。予因作《考異》三卷，以備臨池家句□之助，非敢云著作也。嘉慶丁巳仲春錢東垣記。』案：趙晉齋魏云：『此帖本刻不知所本，疑明人以二王帖集出偽作也。』

《東湖叢記》卷六

章簡甫、劉雨若

章簡甫，名文章，藻之父也，所摹帖有華氏《真賞齋帖》、陸氏《懷素自叙帖》、孫氏《太清樓右軍十七帖》，見王弇州《章叟墓誌》。劉雨若，名光暘，所摹帖有《翰香館帖》五卷、許氏《鼎閣帖》五卷、王孝儀雪庵《米帖》、井底《十七帖》、唐太宗《屏風帖》、馮氏《快雪堂帖》，見明夏愚

存實《金石目》。又《戲鴻堂》《郁岡齋》二帖，鉤填者爲王鴻臚鳳巖宏憲。王又摹秘閣本歐陽率更《離騷經》，後歸涿州馮相國，亦夏說也。夏又云：「鞏都尉永固與余善，爲金石文字之友。」

論硯

仁和錢嶼沙方伯琦著有《澄碧齋硯譜》，所列八十餘品，中鄭夾漈、陸放翁二研，則環材巨寶也。其論硯諸說，如青花云：「青花隱現，微露端倪。中浮芷藻，活碧瑩然。試以松煙，若釜鎔蠟。」嫩紫云：「眼光露碧，花影浮青。如李翱之文，其味黯然而長，其光油然而幽。與墨相融，如水入乳。」水坑云：「晴際生煙，雨前出潤，竟體澄瑩，冰壺一片，是清氣凝結而成。水碧金膏，對此都慙形穢。」火捺云：「紫氣迴礴，聚而爲輪。花如鼠迹雜遝，紋如朱螺轉旋。此雲水之靈機，偶然凝聚，非綴玉緝瓊、尋常炬耀也。」蕉葉白云：「色白花青，光潤瑩澈。流水今日，明月前身，可以想其高致。」已上諸說，與近時嘉應吳蘭修所著《硯史》大略相同。戴醇士閣學熙余云：「《研史》所采《寶研堂研辨》諸說，其論最精，品第端石者，不可不知也。」又王崔舟郡守云：「昔與石華論玫瑰紫，青花一縷、胭脂環繞者，仍是點滴。青花之佳者玫瑰紫，實質青花紫，紫花浮于青上如瑣子錦者方是。曾與石華辨明，彼時書已刻成，未經更正，石華已歸道山矣。」又云：「玫瑰紫青花，惟水歸洞有之，甚難得，在諸青花之上。」

《十種蘭亭》

大德間，錢唐錢國衡刻《十種蘭亭》，筆法咸具异趣。同時錢塘林松泉以製墨名于時。見《六藝之一録》。

《東湖叢記》卷六

史夢蘭

（1813—1898）

字香崖，號硯農，晚號止園老人。直隸樂亭（今河北樂亭）人。清道光二十年（1840）舉人，選山東朝城知縣。工詩善文，著述頗富。亦工書，宗法鍾、王。著有《畿輔藝文考》《止園文鈔》等。

《止園筆談》八卷，記載頗雜，朝政典章、軍務夷情、人物軼事、詩文書畫、方言字學，皆有所涉。此據上海古籍出版社《續修四庫全書》影印清光緒四年（1878）刻本整理收錄。

沈補蘿名鳳，字凡民，受書法于王虛舟吏部，業精而學博，尤善刻劃金石，古麗精峭，如斯、冰復生。雍正十三年，以國學生效力南河，攝篆宣城。訊竊雞者，畫雞賊面以恥之，雞之神色有畏竊欲飛之狀，合邑傳觀，笑以爲神。

《止園筆談》卷一

國朝書家劉石庵相公專講魄力，王夢樓太守全取豐神，時有『濃墨宰相，淡墨探花』之目。

《止園筆談》卷二

世傳隸書始于秦，程邈減小篆爲之，便于隸佐，故名曰隸書。然未有點畫俯仰之態，故西京之世，金石刻皆鮮用之。至東漢時，賈魴以寫《三蒼》，其法方大行。考洪适所輯，西京僅一二見，東漢則不啻數百。齊之胡公，太公六世孫，先秦皇四百餘年，後有發其臨淄冢者，棺上有文隱起，字與漢隸正同。由是而觀，則隸非始于秦也，源于周也。且非徒源于周也，使臨淄之棺不發，孰不謂其必始于秦哉？先秦皇四百年已有隸書矣，又焉知先胡公四百年果無之哉？去古既遠，人無由稽其詳爾。竊意伏羲之畫八卦，即字之本源，蒼頡衍而爲古文，其五百四十言列于許慎《說文》每部之首，蓋與篆籀似無大異。此固篆籀之變，因之而相生，豈隸書獨有待于後世耶？

周壽昌 （1814—1884）

字應甫。湖南長沙人。清道光二十五年（1845）進士，選庶吉士，授編修，官至內閣學士，兼禮部侍郎。工詩古文，勤于著述。亦工書，含蓄內斂，富有意趣。著有《漢書注校補》《思益堂集》等。

《思益堂日札》十卷，卷一至二考證經籍史傳，卷三訂正金石文字，卷四記歷代朝章國故，卷五至十評論詩文、闡釋名物、采擷佳言。此據上海古籍出版社《續修四庫全書》影印清光緒十四年（1888）刻本整理收錄。

鄭貴妃寫經

明鄭貴妃書泥金《普門品經》，用瓷青紙，卷首題云：『萬曆甲辰年十二月吉日，皇貴妃鄭謹發誠心，沐手親書《觀世音菩薩普門品經》一卷，恭祝今上聖主，祈願萬萬壽洪福，永享康泰，安裕吉祥。』此與楊貴妃用泥金寫《心經》，祝李三郎福壽事相同。

《思益堂日札》卷二

周宣石鼓文

石鼓文自唐以來，聚訟紛紛，迄無定論。我高宗從韓昌黎詩，定爲周宣王時物，洵足掃衆翳而息群囂矣。惟昌黎云：『孔子西行不到秦，掎摭星宿遺羲娥。』明趙古則云：『其詞繁而不殺，偶爲夫子删削。』不知三百篇輶軒所采，不皆身履其地。《車轔》《駟驖》，非秦詩乎？若謂繁則删削，則《國風》之《氓》與《七月》，《小雅》之《十月》，《大雅》之《板》《蕩》，何嘗簡乎？石鼓無論爲成爲宣，距孔子時已二三百年矣。石質頑重，廢置于塵沙草莽中，兼以王室東遷，犬戎作難，兵燹之餘，無人愛護，屢遭磨蝕，迨孔子時，其文必已損滅，不得全存。且其時有簡册而無縑素，不知摩揭，僻在西戎數千里外，誰復有采而傳諸中土者？即間有傳者，亦多殘缺失次，凡三百篇中，逸詩斷句俱不録取，如《素絢》《唐棣》諸詩可證，石鼓文亦猶是也。若其可決爲周物者，尤有一確證：秦時刻石，必書始皇帝某年或嗣王某年。若漢自建元以後，則碑末必刻國號某年月日，不則刻于碑陰或于碑側，凡漢碑可證，後此更加密矣。豈有西魏宇文周有此大制作，而不明刻元號年月，以夸炫于後世者乎？從來辨石鼓者，未撽及此，予故特補而述之。

《思益堂日札》卷三

漢《司隸校尉魯峻碑》

據碑文，忠惠父兩字私諡，爲門生等所議上，而文爲其子魯叡所自撰，則即所自書未可知。或云爲蔡中郎書，必不然。其子撰文，蔡乃肯爲之書？即書，而不列名耶？碑末明云『刊石叙哀』定

為叡自書無疑。

漢《西嶽華山廟碑》

宋洪氏适《隸釋》有云：『東漢循王莽之禁，人無二名。郭香察書者，察洒它人之書爾。小歐陽以為郭香察所書，非也。』余案：郭香，見《後漢書·律曆志》。察書作監書解，恐亦非是。既察他人書，何以察者轉列名，而書者不列名耶？竊意察有詳謹省察之義，察書若令敬書、謹書之類，且令察視所撰碑文，書之無令訛脫。或疑他碑無再見『察書』者。予謂漢碑無定例，有列書不列撰人者，如某伯兄書《武班碑》，郭香書此碑是也；有列撰而不列書人者，如石勘撰《黃鳳碑》、邊詔撰《老子銘》是也；有撰與書并列者，如李翕《郙閣頌》，撰人為仇靖漢德，書人為仇紼子長也。則此『察書』為僅見，亦何疑？漢人質樸，而因陋就簡亦甚。凡碑中隨筆訛脫，多照刻不改，如《張遷碑》『暨』訛『既且』、《鄭固碑》『姬公』作『妊公』，至他碑有脫去一二字不成文理尚多。此碑自首至末，無訛書、無脫漏，未嘗非察書之力也。香為書佐，平日善書可知。

《復齋鐘鼎款識》

《復齋鐘鼎款識》册，宋秦檜之子熺物也，其門客董良史為之摹繪成册。此册流傳至明，項子京

氏以二百金購之，展轉至揚州。秦編修敦復欲以原直購之，不可得。杭州陸舍人某者，益以二十金得之，携歸浙。時阮文達公撫浙中，陸以册乞公跋，公亦以原值索購，陸不可。一日，陸游西湖，于湖上各御碑旁鐫『內閣中書臣陸某敬觀』。守土者將繩以大不敬律。阮以書生無知，爲之曲解。陸感之，獻此册以謝。阮極寶愛，不輕出示人。道光二十三年，文選樓灾，公生平所蓄金石、圖籍、字畫，俱付灰燼，此册想亦在一炬中矣。

《思益堂日札》卷三

印文

今制，內外各衙門印，半刻國書篆文，半刻漢玉箸篆文。國初則半漢篆文，半國書真字，予家舊藏田契，係順治八年印，尚如此，不知何時改用滿篆。惟衍聖公玉印，止用漢篆文。順治癸巳三月廿五日，改鑄朝鮮國王印，兼滿漢文。閩浙總督關防印，滿漢篆文，中加國書真字一行。因道光己亥年印被竊未獲，總督鍾祥因此革任。恐後出者真贋并行也。咸豐軍興後，各省失印重鑄者，皆沿此制。

《思益堂日札》卷四

蒋超伯

（1821—1875）

字叔起，號通齋。江都（今江蘇揚州）人。清道光二十五年（1845）進士，歷官刑部主事、南寧知府、高州知府、廣東按察使等。工诗文，著有《榕堂續録》《通齋詩集》《通齋文集》等，彙爲《通齋全集》。

《南漘楛語》八卷，是編乃作者平日隨筆所録，卷一至六雜論，史事、人物、名物、典故，無所不有，卷七至八專論子書，徵引瑰奇，考證精審。此據上海古籍出版社《續修四庫全書》影印清同治十年（1871）兩罌山房刻本整理收録。

金粟箋

金粟箋有最長印至五十八字者，其印稱『許咸熙妻陳五娘等捨藏經紙七千幅』云云。是物近日已不可得，況澄心堂所製紙乎？

《南漘楛語》卷一

張即之書，世言可辟火。其所寫《華嚴經》冊，久歸天府，因缺一卷，裘文達公曰修爲摹補之。

方宋盛時，石曼卿擘窠書最爲雄偉。張文潛詩云『煌煌三佛榜，鐵貫金石紐』，非過譽也。其次則王才叔兄弟，才叔，名廣淵；弟臨，字大觀。皆工大字，魁梧臃腫，治平初，價值千金。黃山谷云。今才叔、曼卿遺墨絕少，而樗寮真迹，購獲者什襲而藏，真有幸不幸耳。

《南漘楛語》卷一

樗寮

洗

黃山谷詩：『碌碌盆盎中，見此古罍洗。』按：洗之爲器古矣。《山左金石志》有漢永元鷺魚洗，口徑七寸。文震亨《長物志》述洗式尤多，曰葵花洗、磬口洗、四捲荷葉洗、捲口蔗段洗、雙魚洗、菊花洗、百折洗、梅花洗、方洗、魚藻洗、葵瓣洗、鼓樣洗，凡十餘種。

《南漘楛語》卷三

硯二則

伊墨卿先生守惠州，以歸善奸民陳亞本事，忤制府吉慶，劾成軍臺，後督臣倭什布平反之，吉公自盡。墨卿事既白，擢守廣陵。近得一硯，上有先生銘云：『惟硯作田，咸歌樂歲。墨稼有秋，筆耕無稅。』字極奇古。《端溪硯譜》云：『端石外有黃膘胞絡，斸去方見硯材。』宋高宗云：『端研欲如一段紫

玉，磨之無聲，不以眼爲貴。』

紀文達公第九十九硯銘云：『西洞殘石，今或偶有。其出雖新，其生已久。譬溫太真，居第二流之首。』

米公《獲硯帖》

米南宮《獲硯帖》云：『僕今日獲天下奇硯，石佳發墨，眼大如錢。今歲有此奇獲，真丙辛天地合也。』蓋公以辛卯歲辛丑月生，獲硯之年爲丙戌，故云然也。《宋史·米芾傳》誤稱芾卒時年四十八，而真迹流傳在四十八歲後者甚多。惟張青父名丑，號米庵。考證爲詳，云米公以皇祐三年辛卯生，以大觀元年丁亥卒，年五十七，足糾史誤。茲硯獲于丙戌，其年蓋五十六歲云。丑因得米公《寶章待訪錄》墨迹，名其室曰『寶米軒』。凡《清河書畫舫》《真迹日録》《法書名畫見聞録》《南陽名畫表》《清河書畫表》皆其所撰，收藏之家多資以別真偽，視朱存理之《珊瑚木難》、趙琦美之《鐵網珊瑚》、郭若虛之《圖畫見聞志》、汪砢玉之《珊瑚網》、孫承澤之《庚子銷夏記》、高士奇之《江村銷夏録》、卞永譽之《式古堂書畫彙考》、倪濤《六藝之一録》皆過之而無不及。丑，初名謙德，《瓶花譜》乃其少作，故題曰『張謙德編』。

閨閣工書

閨閣工書，除衛夫人以外，夫人名鑠，字茂漪，汝陰太守李矩之妻，中書郎李充之母，衛恒從妹。《集古

録》云：『《安公美政頌》《石壁寺鐵彌勒像頌》，并房璘妻高氏書。』陸友《硯北雜志》云：『顧野王《玉篇》，越本最善，末題「會稽吳氏三一娘寫」，楷法殊精。』尤奇者，唐貞元中有陳燕子丁，兄義道爲沙門，兄妹合書小字《法華經》一部，其字視褚爲莊，視顏爲逸，墨迹爲高江村購獲，末有獨庵比邱道衍及龔芝麓等題，芝麓稱：『與善女人智珠合十拜題。』尤爲希世之寶。黃鉞《兩朝恩賚記》有唐僧義道《妙法蓮華經》墨刻七册，即是經也，疑真迹已歸上方矣。

《南滸楷語》卷三

石　經

《華山碑》

漢《西岳華山碑》，題『郭香察書』。洪适云：『東漢循莽禁，無雙名者。郭香察書，謂察蒞他人之書。』唐徐浩定爲蔡中郎書。趙崡亦云：『按碑文「京兆尹敕監都水掾霸陵杜遷市石，遣書佐新豐郭香察書」，市石、察書，顯然二事也。』

《南滸楷語》卷三

蔡中郎所書石經，碑共四十六枚，見本傳注。近時杭大宗以書丹不止中郎一人，并以顧亭林攷據猶略，譔《石經攷異》二卷。蓋漢、魏、北齊、唐、宋、蜀，均有石經。

《南滸楷語》卷四

懷素草書

懷素《自叙》真迹凡三本，一歸石揚休，一在蘇子美家，一爲金毛鼠馮相所得。馮本後歸上方；石本黄涪翁曾一臨之；蘇本缺前六行，子美爲補書，國初爲高江村購獲。

《南潯楛語》卷四

蔣超伯

許起 （1828—1903）

字壬瓠，號吟塢。元和（今江蘇蘇州）人。少從顧惺游，得醫學真傳。工詩古文，善書法。嘗

避兵滬上，得何紹基指授，書法益進。晚年擬修里乘，未半而卒。著有《霍亂燃犀説》《珊瑚舌雕談

初筆》《樗園尺牘》等。

《珊瑚舌雕談摘鈔》一卷，乃《珊瑚舌雕談初筆》之摘鈔，擇其有關當時藝苑、涉及吳中文獻精

要者五十三篇而成。此據民國二十八年（1939）江蘇省立蘇州圖書館鉛印《吳中文獻小叢書》本整

理收録。

孫小虎墓磚

余于辛酉歲客滬上，一日有客持一磚來，云可中硯材，欲易千金。據在海昌州治二十五里，有

覺皇寺，寺後有墩，相傳爲吳大帝第三女葬處，近有樵夫于荒榛斷垣中得此一枚。如古泉，左右作

『五朁』字。案：篆文『五』作『X』，『凤』作『屬』，『粦』即『屬』之省文。孫亮改元五鳳，則此

墩所葬者，蓋小虎也。攷陳壽《三國志》，權步夫人生三女，長曰魯班，字大虎，前配周瑜子循，後

配全琮；少日魯育，字小虎，前配朱據，後配劉篆。裴注引昊歷云，篆先尚權中女，早死，故以小虎爲繼室。小虎之葬，當在五鳳年間。州人相傳之語，洵不誣也。遂如其價購之，待覓良工琢硯。

先徵同人賦詩若干首，彙裝一帙，孰知硯工未遇，而磚與詩一日被人竊去，無迹可追，徒增惋惜。

詩中惟王廣文尚記其一聯，有『馬□早平香尚癭，鳳形雖駁字堪描』之句。今廣文頗似五鳳磚，亦查不知其所之矣。

《珊瑚舌雕談摘鈔》

蘭亭修禊人名册子

蘭亭會四十一人，當日流觴賦詩，成二篇者，王羲之、王凝之、孫統、謝安、孫綽、王渙之、王宿之、王彬之、徐豐之、謝萬、袁嶠之，共十人；成一篇者，魏滂、郗曇、桓偉、虞友、曹茂之、庾蘊、虞説、王元之、謝繹、曹華、王蘊之、華茂、孫嗣、王豐之，共十五人；詩不成者，謝藤、謝瑰、邱旄、任凝、王獻之、楊模、后綿、呂系、孔盛、鎦密、勞夷、華胥、卞迪、呂本、曹諲、虞谷，共十六人。晉穆帝永和九年暮春，王右軍序并書。陳天嘉中，智永得之，授弟子辯才。

唐太宗令蕭翼取之，後從葬昭陵。此一則董香光書于涿揚《蘭亭帖》後，尾有翁覃谿跋語數行。余于道光丙午，以空青白瑪瑙小印一、漢建初銅尺一，與潘賜谷茂才裕容易得之，時時臨摹，愛逾珍貝，副葉鈐以『茶香書畫樓珍藏』印，庋諸行篋，無一日不展玩。不意赭寇擾攘之際，忽來周莊鎮，槍匪于壬戌七月廿二日晨，大肆劫掠。余適從海上以省墓歸，才至二日，輒丁此厄。一切服飾，殊

不足惜，惟此册子，抱恨無涯，未識尚在人間，流落何人手中。兹特背書一則，尚冀獲帖之士，憐

余之情，寄賜一觀，俾余此生再見，以銷失後耿耿之私，不知尚有此翰墨因緣否也。

《珊瑚舌雕談摘鈔》

南唐硯滴

余寓居海上時，馮總戎命弁士持束具幣，招余至其巨艦。艦泊于天妃廟前，將登艦，已有三四

都司肅引入艙，供茶點甚腆。繼入診其愛姬病，出書方藥，左右具筆研，見金銅蟾蜍硯滴一枚，重

厚奇古，磨滅處金色愈明，非近世塗金比也。即詢諸都司輩，有一靳姓者曰：『此南唐故物也。』即

舉以傾去水，置于余前，曰：『請先生詳加賞鑒。』乃得摩挲細閱。腹下有篆銘云：『捨月窟』，在

左足心；『伏兔几』，右足心；『為我用』，左後足；『貯清泚』，右後足；『端溪石』『澄心紙』，在

頷下左右，各三字；『陳玄氏』『毛錐子』，在腹之兩旁，各三字；『同列無諱聽驅使』『微吾潤澤烏

用汝』，在腹下兩旁，各七字。當玩之際，愛難釋手，未識今尚無恙否也。《珊瑚舌雕談摘鈔》

書家祖師

何子貞太史書法，為當代冠軍，海內共仰。余嘗聞其言云：『書家之祖師，今人知者極寡，劉

景升也。鍾繇、胡昭，皆其弟子。昭肥繇瘦，各得一體耳。』案：景升遺迹，絕無存者。藝文志有

劉表集，亦久亡矣。偶讀《三國志》，表與袁尚兄弟書，其筆力不減崔、蔡之流，而表初爲黨人，在

八及之列，其文行如此，宜乎書法之工爲祖師也。朱枚厂孝廉洤，亦工八法，一日語言及之，悅甚，

以爲聞所未聞。

<div align="right">《珊瑚舌雕談摘鈔》</div>

《瘞琴銘》

世之贗物，古銅玉器，尤多僞造，賞鑒家辨之爲難。如法帖則□版益多，然第當取其書法之妙，

更不必論其真贗也。即李北海自錄其書，詭以黄仙鶴刻，知其事者已寡。若《瘞琴銘》，則同里潘驤

雲明經自刻悼亡之作，托名顧升。升，其小字；顧，則外家之姓也。今摹此帖者，莫不寶之爲小唐

碑，往往詩文中俱以此爲古人手迹焉。亡友蔣劍人，亦認爲唐時物，《嘯古堂集》中有詩紀之。汪允

莊女史端《自然好學齋集》中有古風一首，石梅孫徵君渠《葵青居試帖》亦以此命題。亦知顯慶二

年，實嘉慶二年乎？碑版余曾親見于其家，至咸豐末年，驤翁之長孫春伯，將此碑版售于郡中，易

得佛頭五十枚。當售時，碑肆中人争購之，咸以□真唐古物。

<div align="right">《珊瑚舌雕談摘鈔》</div>

許起

陳康祺

（1840—1890）

字鈞堂，號紹士。鄞縣（今浙江寧波）人。清同治十年（1871）進士，官刑部員外郎，改江蘇昭文知縣。師法錢大昕、俞正燮。博學多識，熟諳掌故。工書法，尤擅楷、隸。著有《郎潛紀聞》《虞東文稿》等。

《燕下鄉脞錄》十六卷，即《郎潛紀聞》二筆，專敘清代朝野故實，起順、康、迄咸、同，凡朝政要聞、典章制度、人物軼事、詩文典籍，無不條陳件摭。燕下鄉，乃遼地名，陳氏京邸近之，故以名書。此據《清代史料筆記叢刊》本整理收録，與《郎潛紀聞》初筆、三筆合刊，晉石點校，中華書局 1984 年出版。

宮中門聯，例用白絹，錦闌墨書，輝映朱門，色益鮮潔。聯語翰林撰寫。又臘日，內廷翰林題椒屏進上，謂之椒屏歲祝。皆桃符遺制也。

封寶前一日，例進門聯。立春日，南齋翰林進春帖子詞三章，五言一首、七言二首，用硬黃矮

紙小摺細書，拜筆墨箋紙之賜。

《燕下鄉脞錄》　卷五

御筆「福」字賜近臣，舊例也。道光初年，加賜「壽」字。

《燕下鄉脞錄》　卷五

陳康祺

何德剛

即平齋。閩縣（今福建福州）人。清光緒三年（1877）進士，歷文選、驗封、考功諸司主事。久官部曹，熟諳典實。著有《春明夢録》《郎潛憶舊》等。

《春明憶舊》記載清末朝政、制度頗詳，載于民國間《青鶴》雜志。此據《〈青鶴〉筆記九種》點校本整理録入，中華書局 2007 年出版。

余五應童子試，乙亥歲始受知于閣學廣東馮展雲師譽驥。師書法名重一時，衡文重手法，其規矩較路閏先之仁在堂爲精。師在京時僅謁晤兩次，風裁清峻，面瘦而鬚稀，頗與李太白畫像相似。旋任陝撫，不數時即被議免職，然無大過也。

《〈青鶴〉筆記九種·春明夢録》

文廷式 （1856—1904）

字雲閣，雲閣，號道希，自號純常子。江西萍鄉人。清光緒十六年（1890）恩科進士，授編修，官至侍讀學士。精史學，工詞章。著有《純常子枝語》《雲起軒詞鈔》等。

《知過軒隨筆》《南軺日記》，皆記載當時朝野掌故、人物軼聞，先後刊載于民國間《青鶴》雜志。此據《〈青鶴〉筆記九種》點校本整理録入，中華書局 2007 年出版。

　　癸未之殿試也，讀卷者有張佩綸、周家相。先是，周見閻敬銘，詢其子學何書，閻曰：『臨顔帖也，懸腕作小楷也。』及讀卷日，有一卷字體詰曲，每溢格外，周詫曰：『此必閻乃竹也。』乃竹，即敬銘之子。張佩綸遂力與高陽言之，得置第四。及拆卷，則朱祖謀，而閻固未嘗作顔字也。張、周以之媚閻，而其後置之死地，實閻之力居多。

　　　　　　　　　　　《〈青鶴〉筆記九種·知過軒隨筆》

　　孝哲毅皇后，一目重瞳子，福相端嚴，不好音樂，作書端麗。比以身殉，天下痛之。潘敦儼之

奏雖愚忠，亦公論也。

入山東境以來，辦差廳壁所掛四條，皆橅搨古彝器，蓋濰縣陳介卿之遺風也。

張燾

字赤山，號燕市閑人。錢塘（今浙江杭州）人。僑寓天津三十年，留心采訪，隨筆録之。《津門雜記》三卷，仿《都門紀略》體例，雜記僑居見聞，泛及天津一地的地理、形勝、經濟、軍務、科技、外交、風俗等内容。此據臺北新文豐出版公司《叢書集成三編》影印民國間上海進步書局石印《筆記小説大觀》本整理收録。

書畫家

析津文運，較昔日新，即翰墨生涯，亦各擅其長，邇來書畫家著名者衆。北方風氣，曩以收潤資爲不雅，而求教者踵相接，每苦酬應甚煩，間有不得不破格擬立仿帖，酌收潤筆者，亦局面一變，各從所願，不掩其長之意云爾。謹將藝苑翹楚，附記于左，并妄綴末語，用備采擇焉。外縣人及作古者，皆不載。

……

梅韵生振瀛　畫蘭竹山水，善篆隸行楷，尤喜畫金魚。書法精工，詩畫三絶。

趙子仙仝　　畫山水人物，尤精鐵筆。派宗南北，書味盎然。

······

樂硯卿徵緯　　工篆隸行楷，兼鉥筆，畫山水花鳥。

劉子粲廷彬　　花畫鳥，工行楷，法晉宗元，卓稱巨擘。

······

善書者，邵鏡波瑞澄、張柳堂紹緒、陳潤璋毓瑛、梅子駿元捷、嚴香蓀振諸公，俱精八法，揮毫落紙，氣足神完。又陳紹卿恩培、卞靜波寅清，善擘窠書，尤長遒逸。　　《津門雜記》卷中

繆荃孫 （1844—1919）

字炎之，號筱珊。江蘇江陰人。清光緒二年（1876）進士，授編修，官至國史館總纂。家有藝風堂，著有《藝風堂文集》《藝風堂藏書記》等。

《藝風堂雜鈔》八卷，乃作者輯錄之清代史料匯編，有抄自內閣檔案者，頗資參考，亦雜記見聞軼事。是書未曾刊刻，以抄本流傳。此據《清代史料筆記叢刊》本整理收錄，楊璐點校，中華書局2010 年出版。

劉燕庭龍門訪古記

出洛陽南門五里許，渡洛水，西望天津橋，今存一洞。十里經關林，十里經龍門鎮，又二里許，兩山東西分列，右龍門，左香山，伊水中流，即古闕塞也。路首有寺曰潛溪，舊有唐咸通八年杜宣猷《潛溪記》刻石。趙氏《金石錄》所稱『地有溪谷之勝，爲宰相李蕩別墅，宣猷購得之，加葺治焉。』今杜《記》不存久矣。寺門外有亭，有泉一泓，可漱可鑒。入寺門，石壁有垂拱造像二。一洞

在房内，其大，無題字，鑿一大佛像；小門内有軒五楹，臨伊水，面香山，後廡南北列，對面石壁

鑿三大洞，即『三龕』也。北一洞有佛像，無題字。中一洞曰賓暘洞，洞南，石壁上下左右，造像甚多，題

字數十，有隋大業二種，餘皆唐貞觀間刻。賓暘洞外左右多題字，洞南，石壁上下左右，造像甚多，題

大抵永徽、總章時刻。出寺門沿伊水南行，經小洞數十，至唐敬善寺《石像銘》處，常才《金剛經》

亦在焉。一路有鐫像而未題字者，有鑿龕而未鐫像者。又南行半里許，無洞，拾級至萬佛洞頂，有

唐永隆二年十一月大監姚神表，内道場運禪師造一萬五千尊像，龕題字案：此題字黃小松所不能搨，莖

孫有之。徑尺大書，自南而西，北而東，圜如規。智運大師别有題字。一洞多上元刻；一洞多垂拱

刻；又一洞有惠咸造像，咸亨刻；又一洞多總章刻，次則優填王像北龕，次則優填王像南龕，題

『司徒端、韓曳雲造』，不著年月，楷法可定爲唐刻也。一洞名蓮華，又石鑴處有泉出焉，俗曰龍

口，兩旁及頂造像皆元魏刻；又一洞多孝昌、神龜年刻；又一洞漁陽郡君李氏《造龕記》在焉。

又一洞，西魏大統韓道人題字。山半鑿開一壁，如蓮瓣狀，地甚寬廠，俗名九間房，中列大佛像三，

又列侍者虢國公高力士諸刻及《牛氏西龕像銘》皆在。又奉先寺《維那大盧舍記》宋天聖丁裕題名。

復折而南，徑甚窄，側身而入，有魏孝昌三年《石窟碑》，撰書人名在其側，自下望之，猶可仿佛；

至碑文正文，則在鑴處，極幽僻，亦極剝落，楷法又極精，而前人曾未著録。余乃慨夫古迹之顯晦

有時，或昔晦而今顯，昔顯而今晦，如天寶九載《陳留尉劉飛造像記》，趙德父已稱其字畫之工，惜

世鮮傳搨，況又數百年後乎！石窟始營于景明初，《魏書·宣武紀》載之。胡太后稱制時，更多興建，今不一見其迹：，而景明間北海、廣川二王刻反存，是又有幸有不幸也。又南二洞，亦北朝刻，武平藥方在焉。又南曰老君洞，其中造像不可勝數，皆元魏刻，如始平公、邱穆陵亮、楊大眼皆在。龕頂極高，多景明刻，不易搨，故世絶無傳者。又南，上下洞大小二十餘，皆北朝及唐刻。自此而返，潛溪寺門對渡伊水，東崖爲香山寺。南行二里許，石壁鐫宋大中祥符《龍門銘》。又南爲看經寺，唐造像二、三種。又南鎖水洞，即天竺寺。又南萬佛洞，即石窟寺，内有唐人正書《金剛》《涅槃》二經。又千佛洞。又東南四里，爲乾元寺，是後來移建，非元魏舊矣。香山寺舊在東崖之半，今亦移置山麓，故無片石存。其南數洞，間有造像，然不及西崖十之一也。案：《洛陽伽藍記·龍門》載石窟、靈巖二寺。《名勝志·龍門》元魏有八寺，唐時最著者曰奉先，曰香山，則在八寺外益之爲十寺。奉先、香山二寺，見于李、杜及韋左司詩。白太傅《記》曰：『龍門十寺，香山爲冠。』

蓋據唐時言也。今案：敬善、奉先二寺見于造像，即可知故阯所在。潛溪最後立，故不在十寺之列。予于前冬自閩入隴，經洛下往訪一次，忽忽不及其詳。去年嘉平月歸里，便道留洛陽令内兄馬淳甫官齋，因襆被來龍門潛溪寺度歲。淳甫從子□□□□□□好古而勤，不憚窮力搜訪，與予共游兩崖，七日搜得如干種。迨予返自東武，而□□昆季以兩月之功，凡龕之高峻極難搨者，率以工役高高下下連梯及之。是役也，搨得造像始魏太和至唐貞元，有紀年者如干種，無紀年者又半之，有

紀年而闕泐者，又有廑記姓名者，凡千有□百□十種。宋刻及題名附焉。前此，友人陽湖方彥聞履箋歲乙酉親至其地，命工搜括，而淳甫亦曾搨寄僅百三十餘種，而彥聞輯有全目幾千種。今予所得又遠過之，且多前人未見者。彥聞久作古人，不及共證爲憾耳。淳甫囑予編次《洛陽金石志》，因以龍門石刻先成一編，入予所著《金石苑》中。爲述所游歷如此。時道光庚子東武劉喜海燕庭。

黄协埙

（1852—1924）

字式權，號夢畹，別號鶴巢村人、畹香留夢室主。南匯（今屬上海）人。工詩詞，長于駢體。亦工書，尤善漢隸。任《申報》主筆二十年。著有《鋤經書舍零墨》《鶴巢村人詩稿》等，與修《上海縣續志》《南匯縣續志》。

《淞南夢影錄》四卷，是書權輿于《海陬冶遊錄》，所載多爲滬上風俗變遷、時事更易，兼記名勝古迹、書畫藝事。此據臺北新文豐出版公司《叢書集成三編》影印民國間上海進步書局石印《筆記小說大觀》本整理收録。

日本安君老山，居徐福之仙鄉，擅鄭虔之絶技，寓滬日久，筆墨遂多。所作墨梅及山水小幅，淡遠疏秀，略似吳小仙筆意。字學懷素，間題小詩，亦頗楚楚有致，蓋亦彼中之翹然特出者也。

《淞南夢影録》卷一

各省書畫家以技鳴滬上者，不下百餘人。其尤著者，書家如沈共之之小篆，徐袖海之漢隸，吳菊潭、金吉石之小楷，湯壎伯、蘇稼秋、衛鑄生之行押書……

《淞南夢影録》卷四

況周儀

（1859—1926）

改名周頤，字夔笙、號蕙風、阮盦。臨桂（今廣西桂林）人。清光緒五年（1879）舉人，官內閣中書，游張之洞、端方幕。精詞論，通金石。著有《蕙風詞》《餐櫻廡隨筆》《阮盦筆記》等。

《選巷叢譚》仿阮元《小滄浪筆談》體例，記載揚州一地的碑碣磚鏡之屬，考據頗詳；《西底叢譚》記載西蜀典故，摩崖石刻；《蘭雲菱夢樓筆記》雜記詩文，亦及碑刻。以上三種均收入《阮盦筆記》五種，此據臺北廣文書局《國學珍籍彙編》影印清光緒三十三年（1907）刻本整理收錄。

葺廚下短垣，得斷磚，文曰『楊州』，書勢勁逸。琢爲硯，蒼堅緻潤，非它磚所及。『楊』字從『木』。王懷祖氏《讀書雜志》歷引《史》《漢》、碑版，以證『楊州』字隋以前從『木』，唐人誤從『手』。此磚尚不誤，斷非唐以後物也。按：《戰國策·魏一》『求其好掩人之美，而楊人之醜者而參驗之』，則『楊』字非州名，亦從『木』矣。

住宅距舊城遺址不遠，虹橋西南頹垣一角，屹立荒煙蔓草間。余得楊州磚，或告余，此舊城城

《選巷叢譚》卷一

磚也。城築于宋，而磚則唐，當時取用它處舊磚耳。輒督郭姓老僕登城尋磚，辰往午還，肩荷蹣跚，殊苦，得磚一，旌以錢百。僕者飲，得錢供杖頭，又甚樂。惜所得無多，精者尤罕。聞傍城居人云，久已被人搜剔盡矣。

《選巷叢譚》卷一

郭僕所得城磚，文曰『鎮江前軍』『鎮江後軍』『鎮江右軍』。按：《宋史·韓世忠傳》以世忠爲浙江制置使，守鎮江。世忠以前軍駐青龍鎮，中軍駐江灣，後軍駐海口。『鎮江』諸磚，疑皆蘄王時摶壁也。『鎮江前軍』磚，書勢精勁圓腴，神似柳孝寬書《武侯祠碑》。

《選巷叢譚》卷一

又文曰『揚州』，此宋磚也。『揚』字從『手』從『易』。質地、色澤，不逮從『木』之磚遠甚。

《選巷叢譚》卷一

又文曰『高郵縣』『全椒縣』。按：當時城磚多由屬縣解送。高郵自西漢迄元并置縣，宋屬淮南東路高郵軍，明始改州。全椒縣，宋屬淮南東路滁州。

《選巷叢譚》卷一

又文曰『步軍司交燒造修天長塔』。按：此亦築城時取用它處舊磚之證。

《選巷叢譚》卷一

虹橋茶肆牆間有磚，文曰『大使府燒造』。僕輩與之婉商，酬以錢二百，以新磚易之，較他磚稍薄狹。按：儀徵劉伯山先生毓崧《通義堂集》宋大使府磚考，凡二千餘言，略謂此磚乃南宋時修城所造。揚州在宋代本為帥府，有安撫使、制置使、宣撫使，而諸使上加『大』字者，其職尤崇。新府志所載有趙葵，與史傳及舊志不符，未足為據。其可據者，惟賈似道、李庭芝二人。似道之守揚，初授制置大使，繼授安撫大使，宣撫大使，其修廣陵堡城，始于寶祐二年七月，成于三年正月。是時似道以同知樞密院事為兩淮制置大使，此磚『大使府』之文，既與相合，則指為似道築城時所造，固有徵矣。庭芝初則權知揚州，繼主管兩淮安撫制置司公事，兼知揚州；繼為兩淮安撫制置副使，知揚州；繼為兩淮制置大使。其議立城以駐武銳軍，在咸淳五年十一月為制置使時。其築大城以包平山堂，在咸淳五年正月為制置大使時。則謂『大使府』磚為庭芝築城時所造，亦有據矣。然而公論在人，咸存直道，大抵喜引為庭芝之軼事，而不樂言似道之遺踪云云。伯山先生集剞劂未竟，令子謙甫孝廉持贈印本，僅七卷，其八卷皆金石跋文，余從謙甫移抄得之。

《選巷叢譚》卷一

市牆有磚，文曰『殿』，亦以前法得之。按：《漢書·霍光傳》注：『師古曰：古者宮室高大，則通謼為殿，非止天子宮中。』或亦大使府物也。已上各宋磚，并陽文隆起，書勢秀拔。唯天長塔生集

專，字小而淺，疏率不工，疑出陶者之手。

閱阮仲嘉先生亭《瀛舟筆譚》：文選樓藏石漢畫象一，北齊、北周造象各一，并嵌置壁間。比年樓中故物大半煙雲變滅，唯樓尚無恙。或云焜于火，殆傳聞之誤也。三石搨本，據《筆譚》姑妄訪求，乃竟得之意外，完整如新。唐以前石刻，大江南北，稀如星鳳。揚城有此三石，而府志失載，亦采訪者之疏矣。漢武氏畫象殘石，高四寸一分，寬六寸五分，今工部營造尺，後同。左鹿形，右分書一行，舊釋唯『此金萬』三字可辨。今細審，『金』字上一字，左偏作匹，筆畫顯然，當是『獸』字僅存一角。武氏石室畫象，并陽文隆起，此獨陰文勾勒，唯分書則酷肖漢迹耳。北齊道胐造象，匼師武氏曾藏，見《授堂金石一跋》，全文錄入王氏《萃編》。北周曇樂造象，前人未經著錄，真書，徑五分彊，環刻佛座三面，石高三寸二分，前、後面各寬八寸五分，側面寬七寸五分，十九行，行二字至六字不等。全文錄具于左：

建德元年／四月十五日／比丘尼曇／樂爲亡姪／羅瞻敬造／釋迦石像／一區／比丘尼曇和／佛弟子呂羅瞻／已上前面父佰奴／母邊四姜／兒桃兒／姊阿老／呂亡愁／李清女／呂駃胡／已上後面曇貴／亡師比丘尼／曇念已上側面左方

此宇文周武帝時造象石也，揚州阮氏得自陝西，嵌置文選樓壁間。嘉慶十年記。跋刻側面右方。

阮氏家廟藏器：周虢叔大麳鐘、格伯簋、寰盤、漢雙魚洗，今并無恙。唯全形椎搨不易，因而真迹甚稀，求之經年，僅獲一本。復本所見非一，石刻較優于木。然真贋相形，神味霄壤，可意會不可言傳，不僅在花紋字畫間也。真器搨本，悉出阮氏先後群從之手，墨色濃淡不勻，字口微漫，不能甚精。

《選巷叢譚》卷一

寰盤搨本，上款下形，又于形中搨款作側懸形。真本搨不及半，復本輒過之，以氈椎有難易之分、凹與平之不同也。

《選巷叢譚》卷一

漢湯金銅器圓扁式，有棱側起，略如桃形，徑三寸二分，闊二寸六分。搨本二面，一面陰款，字徑五分弱，『湯』左『金』右，平列器中，棱右向，一面無款，棱左向，近棱處加闊，如泉之重輪者。然此器未詳何用。阮氏《積古齋釋文》：『湯字反寫，鐛之省。』《爾雅·釋器》：『黃金謂之鐛。』《說文》：『金之美者，與玉同色。』此曰『湯金』，言美金所鑄器也。嘉興張氏廷濟《清儀閣題跋》，新莽大泉五十范背文『金錫』者，跋云：『此背文上似「金」字，下不可識。《積古齋》摹作〔印文〕，云湯字反寫，鐛之省。其但謂爲銅器銘者，蓋據趙謙士太常摹本，未見真搨本故也。』又云：『此笵海甯周松靄所藏。翁氏《兩漢金石記》云，「金錫」二字反寫橫列，「錫」作〔印文〕，古文也。』說甚

六二二

碻當。』按⋯《積古齋鐘鼎款識》周虢叔大棽鐘，鉦間第二字作𢆶，即𢆶字正寫，右偏又省。阮亦釋

「金」，翁氏釋𢆶爲錫，要亦近是。唯據今搨本，阮氏所藏碻非泉笵。覆按⋯張氏跋語先云『上似

「金」字，下不可識」，又引翁氏《金石記》「「金錫」二字反寫橫列」云云，翁、張所見已非一器。

古器物同款識者多，而『湯金』『金錫』等義，又不必嫥屬何器耳！又按⋯『湯』字，阮橅作𢆶，與

搨本合。，張作𢆶，亦小异。

《選巷叢譚》卷一

儀徵張午橋前輩丙炎唐石軒，藏石甚富，自唐迄楊吳，得若干種。其唐田佽泊夫人冀氏合祔兩

志，尤爲精俊完整。吳讓之先生熙載爲作楹聯云⋯『家有貞元石，人彈叔夜琴。』即指此兩石也。

唐石軒藏碑目戊孟秋編次

司馬君張夫人合葬志。興。咸亨元年。

王馬生等造象。并兩側。開元七年。

田府君志。有蓋。貞元三年。

田府君冀夫人合祔志。有蓋。貞元十一年。

武公裴夫人志。珍。貞元二十年。

彭城劉氏張夫人志。元和元年。

隴西李氏彭夫人志。元和五年。

劉府君志。有蓋。通。元和八年。

顏府君志。永。長慶四年。

李氏韓夫人志。太和五年。

李府君志。有蓋。彥崇。開成元年。

陳少公蔣太夫人志。開成六年。

米氏女志。有蓋。會昌六年。

劉府君志。有蓋。舉。大中元年。

董惟靖志。大中六年。

孟瑤志。吳天祐十二年。

真。

《選巷叢譚》卷一

讓翁藝事，刻印第一，次畫花卉，次山水，次篆書，次分書，次行楷。畫多贗本，佳者幾于亂

真。唯書卷清氣，不可僞爲。毫釐千里，識者亦不易。讓之先生有小印曰『讓翁』。

《選巷叢譚》卷一

曩得磚文搨本，藏弆甚珍。花紋樸古，疑遼金時物。磚側正中刻佛象，上橫列梵字六，左側

『吳惟造』三字，并陰文。比來揚州，知是高旻寺磚。吳惟，明人，或如寺奏厠，見牆間此磚甚夥，

花紋并同，欲以新磚易之。寺僧居爲奇貨，罪不容于懺悔。

《選巷叢譚》卷一

得舊書畫便面數十，其一李子仙福自書《黄梅花詞》，極入律可誦，書勢亦秀渾不俗。檢國朝詞總集，如韵甫黄氏《詞綜續編》、杏舲丁氏《詞綜補》，福詞并未著録。張午橋前輩云：福，蘇州人，曾官翰林。繆筱珊先生云：福工制舉萩，曾見某選本，所録甚多。

《選巷叢譚》卷一

林姑曲者，余家舊藏小横幅，南滁馮少保震東咏藤邑貞女林氏事，自書以貽周松坪廣文者也。粉紅榴界，烏絲格，書勢隱秀，神似香光，悦其精緻，重付裝池。乙酉入蜀，檢置行匧，南北隨身十六年矣。其事有關吾鄉風化，客揚暇日，輒因展誦録記如左。廣文之名，不傳惜哉……

《選巷叢譚》卷一

元廣盈庫碣，比年大東門内出土。余見搨本，亟詢石所在，則已爲賈客載往自門矣。今運庫尚仍舊名，此應收入《揚州金石志》者也。石高一尺三寸，寬一尺九寸，十四行，行十二字至十四字不等，字徑七分，正書。所列運使屬官，亦與今制略同。

《選巷叢譚》卷一

小東門内某家出售舊書、碑搨，書客劉髯，同余往觀，則新書耳。碑十數種，大都《九成》《皇

甫》《多寶》《玄秘》之流，皆翦幖之本。購《春暉堂叢書》《金石聚》各一部。日本重修《孔子廟碑》搨本，整幅未幖，紙墨精絕。此碑始謂無足重輕，故得免于翦幖之阨。碑高七尺二寸，寬三尺九寸，二十二行，行五十字，字徑一寸，正書，額題『重修日本長崎至聖先師廟碑』，六行，行二字，字徑四寸五分，篆書陽文，兩旁刻龍形，略肪中國御製碑式。浙杭王氏，其人不甚著聞，書勢入虞伯施之室，篆額直逼唐碑精采者。全文錄左，昭昪域同文之盛焉……　《選巷叢譚》卷一

飲盡醉。時來譚論古迹，在若有若無間，如五雲虞閣，政復引人入勝。

小東門賣書人劉髯、平山堂打碑人方髯與湯柏蘇，爲揚城三絕。方髯無家室，打碑得錢，輒市　《選巷叢譚》卷一

閱《都嶠石刻記》，《羅漢融造陁羅尼幢》結銜，右龍虎軍子將行、右龍虎軍司案、執行桂州招討軍兵柔。子將無攷。按：《通鑒》開元四年大武軍子將郝靈荃，注：『子將，小將也。』唐令制，每軍子將八人，資其分行陣、辯金鼓及部署。大曆十三年，□震《佛頂尊勝陀羅尼幢讚》，結銜有『子將試殿中監□王斌』『子將試光禄卿麹宗』。《金石萃編》亦未詳所出。《曝書亭詞·滿庭芳·過李晉王墓下作》：『多少義兒子將，千人敵，一一論功。』子將，李氏富孫注亦未詳。凡物之小者，謂之子。《漢書·郊祀志》：『奉車子侯，小侯也。』霍去病之子。《新唐書·柳公權傳》：『嘗夜召對子亭。』謂別立小亭也。《藝文類聚》七十三引《爾雅》舊注云：『蕭，子鼎。』《記》云：按當釋作案。司案，如唐行軍掌書記之職。古文通

六二六

假有繁文，有省文。漢《東海廟碑》『退宴禮堂』，唐《張琮碑》『高宴瑤池』，《紀國陸妃碑》『至于

四時享宴』。宴下從女，并可增宀從安。案上從安，何不可省宀從女乎？執釋作執。漢《曹全碑》

『獲人爵之報』，報從幸，可變從辛，執即例此。枲釋戈，俗字，猶俗干字加木作杆也。武斷入理，

是攷據文字之極有生氣者。

都嶠南漢石刻六種。　在廣西容縣。

都嶠山五百羅漢記。　乾和四年八月。陳億撰。正書。

都嶠山造佛像殘碑。　陳億撰。楊懷信書。行書。

　　陰碑題名。　杜儞書。王伯珪立。分書。

羅漢融造陁羅尼幢。　乾和十三年十月。羅貴寬書。正書。

梁懷義造佛像碑。　大寶四年正月。正書。

靈景寺慶讚齋記。　大寶七年二月。盧保宗書。正書。

碑陰游都嶠山七律二首。　宋開寶七年。張白撰。

　　區若谷等題名。　康定元年。

　　曾晉卿等題名。　皇祐庚寅。

閣廿五娘造陁羅尼殘幢。　正書。

高詹事硯，仁和韓氏泰華《無事爲福齋隨筆》著錄。硯眆瓦式，高六寸，闊三寸九分，上及兩側厚一寸二分，下厚四分彊；玫瑰紫，端石，背面及兩側有白筋；銘刻正面右邊隆起處，二行，行三十三字；跋刻左邊低二字，二行，行三十一字，字徑分許，分書，勾畫絕精，能于緻密中見舒徐之致。唯溝道阮唐山先生《茶餘客話》：『南碑刻淺，北碑刻深，謂之溝道。』纖細，宿墨日久，深入字裏，漸就夷漫，氈蠟難施。背面稍下，正中橅『文學侍從之臣』方印，徑二寸七分半，陽文。此澹人先生入直內廷時所用硯也。新城徐霈記攜來求售，所望奢，難與言，爲之悵惘絫日。

丁巳巳，凡十三年。夙夜內直，與爾周旋。潤色詔敕，詮注簡編。行蹤聚散，歲月五遷。直廬再入，仍列案前。請養柘上，攜歸林泉。勳華丹宸，勞勬細旃。惟爾之功，勒銘永專。此硯相隨十三年，再至直廬，則仍留几案間。請養攜歸，因紀其事。康熙己卯秋七月詹事高士奇。

《選巷叢譚》卷二

得鄧壯節世昌書，朱絲格，精楷四幀，字徑二寸弱。癸巳七夕後三日，節錄羅一峰與府縣言役弊書于北洋劉公島防次。書勢凝勁挺秀，有樹骨不撓之概，可想見其爲人。《選巷叢譚》卷二

孫淵如先生《次均畣阮芸臺學使東招即往歷下之什》：『芙蓉池館報花開，驛騎傳詩一夕催。爲時需訪碑使，也應天與聚星來。』注：訪碑使，元時設此官。按：嘉興李金瀾先生遇孫《金石學》不

錄：

『元梁有，天曆間奉敕歷河南北，錄金石刻三萬餘通上進，類其副本爲三百卷，曰《文海英瀾》。于濟得漢刻九于泗水中。』葛邏祿乃賢寄九思詩云『泗水中流尋漢刻，泰山絶頂得秦碑』是也。

《選巷叢譚》卷二

奉敕采進，疑即訪碑使之職。《元史·百官志》監書博士，<small>品定書畫，擇朝臣博識者爲之。蓺林庫、掌藏</small>貯書籍。廣成局，掌傳刻經籍及印造之事。并天曆二年始置。訪碑使之設，或亦當是時歟？

錄記如左：

寶慶朱銓甫先生士端所著書，曰《春雨樓叢書》。《彊識》一編，引申高郵王氏學派，精窠賅洽，幾于青勝于藍。其《宜禄堂攷藏金石記》尤多它書未見之品，所錄揚城石迹應增入郡志金石志者，

唐褚河南書《陰符經》。石藏泰州高氏。

唐李氏殘碑。

唐故東海徐府君夫人彭城劉氏合祔銘。石藏田氏。

唐萬夫人墓志。石藏汪孟慈家。

唐朱萱墓志。石藏泰州夏荃家。

唐隴西李府君墓志。石藏泰州夏氏。

唐老子《道德經》殘石。廣明元年。石藏泰州夏氏。

況周儀

唐井闌題字。寶應城內東南隅堂子巷浴池，有唐時舊井題字，今采入重修縣志金石門。

徐府君劉夫人合祔銘。蓋徑八寸弱，三行，行三字，字徑二寸，正書。

唐故東海徐府君夫人彭城劉氏合祔銘并序……

右墓誌高一尺三寸五分，寬一尺三寸二分，二十三行，行二十五六字不等，字徑五分，正書。此石先藏田氏，後歸劉氏。余所得搨本，係光緒三年九月劉恭甫贈汪硯山者，有硯山題記并小印。汪氏《金石經眼錄》刻于同治癸酉，時未見此誌，故未收入。

《選巷叢譚》卷二

唐《高思溫墓志》乾符三年。為薛介伯先生壽所藏，見儀徵汪硯山先生鋆《十二硯齋金石經眼錄》，亦應收入郡志金石志者也。唐道德經殘石幢，朱氏云石藏泰州夏氏，汪云今置焦山禪堂，與無專、定陶同列一室。經幢本寺觀之物，當是由夏氏捨置焦山耳。硯翁是書，或病其抉擇未嚴，所收不盡真迹，攷訂亦微欠精采，然致力不可謂弗勤也。

《選巷叢譚》卷二

著《粵西金石錄》之劉先生，玉麐。遍詢揚人，絕少知者。銓甫先生《跋唐龍城柳碣》云：『此碣為吾友劉父衫所贈，其尊人又徐先生判廣西鬱林州時所搨。先生與汪容甫先生為講學友，著書甚多，詳重修邑志書目。』據此知先生嗣君字父衫，猶能納交名輩，以金石文字相贈遺，未墮流風餘韵。惜朱跋不著其名，并其後人存否有無，弗可攷耳。

《選巷叢譚》卷二

朱氏《跋唐吏部南曹石幢》云：『憧字偏旁從小，唐人多作此。』按：《爨龍顏碑》『韶車越幵』『荣載憧懀』，『越』即『鉞』，『憧懀』即『幢蓋』。『幢』寫作『憧』，不自唐始。

《選巷叢譚》卷二

阮氏藏奉華堂澄泥硯，宋高宗劉夫人硯也。《瀛舟筆譚》云：『硯長五寸三分，闊三寸二分，正面作尊罍形，上有四耳，背有正書「奉華堂」三字。』謹按：《天禄琳瑯》宋版《資治通鑒考異》，有朱文『奉華堂記』。《書史會要》：『建炎間，劉夫人掌内翰文字及寫宸翰，高宗甚眷之。亦善畫，畫上用「奉華堂」印記。又見陳善《杭州志》。』宋奉華劉妃有印，文曰『閉關頌酒之裔』，見厲樊榭咏印絕句自注。

《選巷叢譚》卷二

《唐故劉府君夫人杜氏墓誌銘》，田季華藏石。薛氏《學詁齋文集》有跋，甚詳，郡志金石志未收。朱氏、汪氏并未著録，當是出土在後，兩君未見搨本，故遺之耳。嘗攷漢元延尺，阮氏各記載概未之及，當是梅叔先生晚年所得，文達未及見耳。郡志謂家藏彝器如過眼煙雲，并非土産，概不著録。然如阮氏所藏虢叔大棽鐘各種，子孫世守百數十年，家廟烝嘗，陳爲宗器，謂非揚郡金石，得虜擯而不録，亦無異鍥舟求劍矣。嘗謂吉金樂石，亦如畸士名流，蹤迹所經，允足增輝志乘。昔

人作地志，往往甄錄寓賢，何獨于金石而遐棄若彼耶？按：《甘泉縣志》：太平墟掘得宋紹定六年陳氏二

孺人碑碣，石方一尺許，唯『周姓長子名行簡登賢書』十字可辨，餘多剝蝕。地券磚刻，字塗朱，啟眠之，顏色不

變，字載『大宋國淮南東路太平鄉』云云。此碣及磚，郡志亦失載。

《選巷叢譚》卷二

石門李笙魚自蘇州寄其所藏金石目及搨本來，價昂甚，其稍廉者，或不真不精，其目錄記

如左：

商玉距末。文八。洋捌拾元。

秦玉權。底有文曰『長信』，又曰『元光二年賜將軍李廣』。銀壹百兩。

秦石權。壹百兩。

晉玉冊。四面篆文三百嵓。紫檀架匣。壹千兩。

晉碧玉版十三行。古漆器。伍百兩。

梁修要離墓殘碣。壹百貳拾元。

魏盧陵勃海二州刺史李早造佛像。武定元年四月。貳拾元。

隋造玉達摩像。大業元年。長一寸四分，闊六分。貳拾元。

唐聞喜令楊君夫人裴氏墓誌殘石。貞元元年仲冬。貳拾元。

宋井闌。開禧二年八月，胡六八施造。貳拾元。

石鼓。無年月。徑六寸三分弱。貳拾元。

要離墓殘碣，高二尺，寬一尺四寸五分，厚三寸二分，文曰『烈士要漢梁伯』，二行，行三字，字徑六寸至四寸彊不等，正書。乾隆時，蘇州專諸巷後城下出土，李氏定爲梁修要離墓碣，惜無佐證。按：范成大《吳郡志》：『要離墓在閶門外金昌亭旁。』又云：『宋少帝廢爲營陽王，幽于吳郡。徐羨之等使邢安泰弑帝于金昌亭，帝突走出昌門，追者以門關踣之。』此云『走出昌門』，則亭尚在城中。范氏兩說，後先自异，就令城有遷徙，亦當先狹後廣，決無趙宋時城反狹于劉宋時城之理。專諸巷在閶門内，要離墓既在金昌亭旁，今此殘碣出專諸巷後城下，則是墓在城中，即爲亭在城中碻據。而舊說兩歧，可折衷一是矣。《吳地記》云：『梁鴻墓在太伯廟南，與要離墳并。』以今地段攷之，專諸巷適在太伯廟南，亦合。

《選巷叢譚》卷二

唐聞喜縣令楊君夫人裴氏墓誌殘石，凡七囬，存字約一百二十，得全文六分之一耳。第四行『裴』、六行『通』、七行『祖』、十二行『楊君弘農』、十四行『蕙』、十五行『志』、十七行『伯』、十八行『松』、十九行『遥』『乃』、二十行『含』、二十三行『儀』，各字不全，但尚可辨識。余藏未殘時搨本，乃一字不缺。昔人謂，金石之壽不如竹簡，信矣。全文録左，殘石所存之字，加外圍以別之。

唐絳州聞喜縣令楊君故夫人裴氏墓誌銘并序……右墓誌據殘石存字鈎稽，當是二十五行，行二十六字，

況周儀

字徑五分，正書。已殘本視未殘者，字畫較肥，神味亦遜，大約經俗手淘鍊失真矣。銘弟三行『忱』，當是『惋』字。

《選巷叢譚》卷二

覺公碑，七月作漆月，與《鄭惠王石塔記》同。

《西底叢譚》

岑公洞曹濟之題名，嘉定己亥重陽日書。嘉定無己亥，當是乙亥之誤。濟之履貫，石刻記未詳，閱《石門碑醳》，有紹定己丑曹濟之題名二，一熟食日，在北魏《永平碑》下；一清明日，在小玉盆字下。上距嘉定乙亥十有四年，當是一人無疑。又西山題名有安丙，岑公洞有李真，石門亦皆有之。

《西底叢譚》

岑公洞摩崖有巴陵楊一鳴五言古詩，題爲丙辰秋日，無年號。按：海昌鄒柏森《栝蒼金石志補遺·縉雲縣儒學題名碑》有楊一鳴，未知即刻詩岑洞之人否。

《西底叢譚》

余訪求西山即太白巖摩崖得二十種，南山即岑公洞得碑三種、摩崖二十一種。閩東武劉氏《三巴金石苑》，著錄萬縣石刻，唯岑公洞題名九種，黄山谷題記、『岑公洞』三大字、何倪等題名、張能應題名、閻才元題名，『清境』二大字、曹濟之題名、趙善湦詩、乙丑殘題名。按：山谷題記、何倪等、閻才元題名，并在

西山，劉列岑洞，誤。及《虛鑒真人贊》、《西亭記》，最十一種而已。此十一種中却有四種，余未之

見，張能應題名、趙善湿詩、乙丑殘題名、《虛鑒真人贊》。可見博古之難矣。筱珊先生云，張能應題名在資州北

巖，劉列萬縣，誤也。出示《虛鑒贊》搨本，李方未書，惜泐甚，題額絕峻整，近六朝風格。乙巳五月補記。

《西底叢譚》

《西南山石刻記》成，擬輯《天生城石刻》一卷坿焉，旋因行計中輟。搨本若干種，全文録記如

左。唯元王師能《石壁記》太長，且已載縣志，不録。天生城即天城山，一名天子城，在縣西五里，四面

峭立如堵，唯西北一徑可登。相傳漢昭烈曾駐兵于此，即《華陽國志》所云小石城山也。

淳祐辛亥下闕，『亥』字下半闕。守臨邛李下闕。　　右殘題名字徑一尺，二行。

淳祐壬子季秋守臣安豐呂師虁重修　　右題名字徑一尺，二行。　按：師虁叛宋降元，于庚公樓飾

宗室女媚伯顏，爲伯顏報斥，其人誠不足道。王師能天城之捷，守臣上官虁殉焉。二虁時代切近，流芳貽臭，

千古不磨已。

宋咸淳丙寅夏守臣安豐呂師愈創　　右題名字徑一尺弱，二行。

□□□爲萬州保障，崒崒峭拔，四壁巉巖，固有不□□□□。其間低隘陒矼者，不容因險

以圖全。□□□□□秋，玉堂劉應達假守是邦。越明年，政簡□□□□畫工程經費更筑壘石就凸

取降剥頹□□□□□□增之。是役也，起于東門，迄中館亭，約計□□□□□□□□□□堡建圓樓，以

扼敵衝，屹屹崇□□□□貨□□□藉力于戍，卒一毫不以厲民。□□□□□主將□□講度督工，

雖暑雨不憚，亦可嘉也。□□□役休酬庸，或有當紀歲月爲說者，因援筆以書□□，若曰《春秋》

必葺之義，不無望于來者云。寶祐丁巳季春中澣日，奉議郎宜差權發遣萬州軍州兼管內勸農事節制

屯戍軍馬劉應達記。　右題名搨本高六尺四寸，寬五尺七寸，十二行，行二十字，字徑三寸弱，正書。

鎮北門鎮字闕，北字右偏闕。　右額字徑一尺，橫書。左方揭銜字徑二寸弱。

　　　郡守康節制建

天生城　右三大字，字徑二尺，直書。已上六種，唯劉應達題名，書勢修瘦，餘并庸重勻整，如出一

手，大略時代亦不甚相遠也。

宣相楊公攻取萬州之記　記文見縣志，不錄。右元王師能《天生城石壁記》，碑高八尺，寬五尺七

寸，頂圓式，四圍花紋隆起，篆額，五行，行二字，字徑四寸。『攻』字右偏以『文』，誤甚。記二十四行，行

三十八字，字徑一寸五分，正書。凡記石刻尺寸，悉依工部營造尺。
　　　　　　　　　　　　　　　　　　　《西底叢譚》

海甯錢鐵江保塘《涪州石魚題名記》，《清風室叢書》。自宋迄元，凡九十七種。余得舊搨本，凡九

十九種。以兩魚搨本冠首，爲一百種。錢有余無者，七種，余有錢無者，八種。彼此互益，得一百嵓

六種，石魚題刻雖不萮，不遠矣。余曾識鐵江于瀘州嵯幕，今忽忽十有七年矣。

李義題名。　紹興乙丑仲春。

吳克舒題名。　紹興癸酉書書雲日。

程遇孫詩。

劉濟川等題名。淳祐辛亥三月既望。

徐興卿題名。在建炎己酉王拱等題名稍下右方。

賈承福題名。

李從義題名。

高應乾詩。

已上八種，錢《記》未經著録。錢《記》標目間有僞誤，如邢純作繩，趙汝廩作以廩，陶侍卿作仲卿，或由搨

本模糊所致。它日當編次全目，一一訂正焉。吳克舒題名曰『書雲日』。按：《容齋四筆》云：『今人以冬至日爲書

雲，至用之于表啓中，雖前輩或不細攷，然皆非也。』蓋當時風尚如此。

《西底叢譚》

涪州白鶴梁即刻石魚處有宋朱昂詩摩崖。按：朱昂、梁周翰，宋初同爲翰林學士，最有文譽。

周翰所譔《石敬瑭家廟碑》，王文簡深以未購搨本爲惜。然則朱公之迹，其爲可貴，當又何如？文簡

《題石魚》詩：『涪陵水落見雙魚，北望鄉園萬里餘。三十六鱗空自好，乘潮不寄一封書。』門人陳

廷蕃書勒崖壁，未審當時曾見朱刻否耳。昂與弟協稱『渚宮二疏』，與宗人朱遵度號『大小朱萬卷』。

《西底叢譚》

沈靖卿忠澤越籍而蜀居，媚古劬學，收藏金石甚富，摹印尤工。乙酉丙戌間，余客蓉城，即與過從甚洽。比來萬州，時復通問，寄余漢高頤闕鳳皇甎、隋梓州舍利塔銘、覆刻《蘭亭》各搨本、漢軍司馬印、錢氏《涪州石魚題名記》。靖卿嗜勾勒，昔賢名迹，《蘭亭》其手畢也。

《西底叢譚》

《樊敏碑》，石工劉盛、息懆書。《隸釋》云劉刻石，而書者其子也。竊意石工之子未必辦此，當是書人息姓懆名。《姓苑》：「息，今襄陽有此姓。」石工名列書人上者，長洲王氏《碑版廣例》云：古人重選石，漢碑不列書撰人姓名，而市石、募石、石師、石工必書。《武梁祠堂碑》稱孝子仲章等竭家所有，選撰名石。唐人亦重其事，故魯公至載石以行。偶讀《樊敏碑》，書人居石下，雖懆固盛子，理不先父，然它碑于石師、石工亦不草草，有感録之。其說碻當近理，亦云懆固盛子，則承洪氏舊説，未暇深攷耳。

《西底叢譚》

以萬縣西南山石刻記及報善寺兩唐碑搨本寄雲自在盦積學軒，金陵筱珊先生回信云：『唐碑聞所未聞。岑洞、魯池，昔年三至岑洞，記中遺去兩種。一「晁公武」三字，爲明人惡詩磨去，只三字可辨；一王佀題名，《蜀道驛程記》稱之，今剩一行，止王佀及年月，在洞外小溪橋上，作短闌。曾手搨「魯池」，亦短一種。又上崖寺、下崖寺均有宋人題名，未搨，得手録藁而失去，總未若此兩

六三八

唐碑也。」

隋太僕卿元公墓志、元公夫人姬氏墓志、舊藏武進陸氏。唐薛剛墓志、王守琦墓志、舊藏陽湖董氏。今藏惲芝盦毓異靜園。薛剛墓志有蓋，余曾于都門廠肆得見搨本，今佚。國朝《餐霞閣帖》三十四種，陽湖毛漸逵鐫藏。今藏史季育悠聯家。不全。史氏水榭與賃樓甬溪相望也。季育夫人袁靜嫻。工繪事，曾爲余畫團扇，昉歐香館設色，筆端饒有清氣。

毘陵某氏官山東知縣，載石以還，最十九種，余據購得搨本，編目如左，爲石刻留鴻爪云爾。

碑估季姓云，石藏徐氏，未知碻否。

魏崔承宗造釋迦象。太和七年十月。

魏殘碑。神龜二年。有平西大將軍、兗州刺史、伏波將軍、平陽郡守、青州刺史等字。

魏比丘曇爽殘造象。正光元年五月。

魏比丘惠暉造象加象。天平四年五月。

魏李祥等造偉佗菩薩象。天平四年二月。

魏辛樂縣人張僧安造象。天平四年閏九月。

魏楊顯叔造象。武定二年。《山左金石志》《寰宇訪碑錄》著錄。

況周儀

北齊張始興造象。天保元年十二月。

北齊造玉□象。天保八年二月。

大吉利石刻。無年月。上截作獸首形，左右各刻『大吉利』三字，分書，陽文，花紋似漢甎。

樂陵太守李文遷造天宮象。左側刻『永安二年歲次己酉十一月戊寅朔十四日辛卯』，『永』字不可識。北魏

孝莊帝以戊申九月改元永安，二年恰是己酉。唯『永』字字形不類『永』字。

張□似毛字顏造殘幢。無年月。

比丘尼□暉等造弥勒象。無年月。

殘造象。無年月。有孫令姿名可辨。

張大甯造殘幢。無年月。

魏郡趙柱殘字。□□二年八月八日。

金剛經殘幢。無年月。刻經之一分。大吉利石刻，似漢迹之贋者。已下七種，皆魏石也。

唐旌表義門郭楚璧女十娘造觀音菩薩象。神龍元年十月

宋造陀羅尼經殘幢。太平。守令邵守縣尉劉等。

《玉臺名翰》，元題《香閨秀翰》，携李女史徐範所藏墨迹，範爲白榆山人貞木女兒，跛足不字，自號

蹇媛。凡晉衛茂漪，唐吳采鸞、薛洪度，宋胡惠齋、張妙静，元管仲姬，明葉瓊章、柳如是八家。

舊尚有長孫后、朱淑真、沈清友、曹比玉四家，已佚。卷尾當湖沈彩跋，彩字虹屏，陸炬妾。亦殘缺，餘俱完好。向藏嘉興馮氏石經閣，道光壬辰，宜興程朗、岑大令，璋。耤勒上石，亂後逸亭金氏得之。余頃得標本，甚精，并朱淑真書殘石別藏某氏者，亦得搨本。淑真書銀鈎精楷，摘錄《世說·賢媛》一門，涉筆成趣，非懿行嘉言，而謂馳娖能之乎？柳梢月上之誣，尤不辯自明矣。嚮于淑真差有文字雅故，戊子年，耤刻汲古閣未刻本《斷腸詞》，與四印齋所刻《漱玉詞》合爲一册，庚寅秋，移抄鮑淥飲手耤本《斷腸集》于滬上，得淑真小象，撫弁卷端，辛卯夏，客羊城，貶巴陵方氏碧琳瑯館景元鈔本，耤閱一過，又從《宋元百家詩》《後邨千家詩》《名媛詩歸》《淑真事略》暨各撰本輯《補遺》一卷；壬辰回京，眆鄰俞氏《癸巳類稿》《易安事輯例》，據集中詩及它書作《辨》《生查子》之誣》，凡二千數百言，編入《香海棠館詞話》，殆無秘不搜矣。而唯簪花妙迹流傳至今，則誠意料所不及，奚啻一字一珠。

玉臺名翰目録

晉衛茂漪書尺牘。　正書。　五行。　墨林道人項元汴珍藏。

唐薛洪度書陳思王美女篇。　行書。　二十行。

吳采鸞書大還丹歌。　正書。　二十一行。

宋張妙静書尺牘。　行書。　十一行。

胡惠齋書『月到風來』四字。　行書。　馮登府跋。

況周儀

六四一

朱淑真書書摘録《世説》賢媛門。正書。二十行。不全。

元管仲姬書梁簡文《梅花賦》。正書。二十八行。弟一行殘缺。

明葉瓊章書淳化閣二王帖釋文。正書。二十一行。

柳如是書宫詞。正書。二十一行。

徐範跋　程璋跋　馮登府跋

《蘭雲菱夢樓筆記》

禾城西關帝廟碑，爲蹇媛手筆，見《玉臺名翰》，馮跋此碑，它日當咫訪之。蹇媛跋書勢娟勁，覽鳳一苞矣。李君實日華《紫桃軒又綴》于蹇媛、素君、宛若書，并有微詞，豈金閨妙迹而亦責以顔之庸重、柳之峻險耶？

《蘭雲菱夢樓筆記》

聞川計曦伯光昕工詩，精鑒藏。少孤，得兩母氏教。嘗乞上海女史趙儀姞菜作《計氏二賢母序》，吳江女史徐丹成玖小楷書，精摹勒石，藝林珍之，見秀水于辛伯源《鐙窗瑣話》，可與蹇媛書

《蘭雲菱夢樓筆記》

關帝廟碑并傳儷『玉臺大小徐』矣。

長洲閨秀李晨蘭佩金，一字紉蘭。集古今女士書爲《簪花閣帖》，嘗屬陳雲伯求如亭主人書，鐵梅盦夫人。見雲伯《頤道堂詩》自注，雲伯有《簪花閣帖書後》七律四首。可與《玉臺名翰》并傳。惜搨揚本

未見，恐兵燹後石刻不復存矣。西湖小青、菊香、楊雲友墓碣，皆女士陳雲妙書，亦見《頤道堂詩》自注。

《蘭雲菱夢樓筆記》

閨秀書石世盛傳者，唐房璘妻高氏書《石壁寺鐵彌勒像頌》、《安公美政頌》二碑。《金石綜例》

所述，則有武后書《昇仙太子碑》、崇福寺碑額、薦福寺碑飛白額，貴妃楊氏書《心經》，宋憲皇

后書《觀音經》《千文》《歸田賦》，按：《歸田賦》刻《鳳野續帖》內。續書《石經》，徐夫人蘊書《華

嚴經》凡九種。余所見聞，則有《絳帖》刻蔡琰自書《胡笳曲》兩句，程文榮《南邨帖改》云偽作。

《三希堂》刻衛夫人飛白書，《絳帖》刻《與師書》，《絳帖平》云唐初李懷琳贋作，程文榮云集晉字爲之。

《汝帖》刻唐武后草書《蚤春夜宴》五言、草書《幸閒居寺詩》，《金石錄》第八百三十五。顧升妻莊甯

書《心經》，涪州廨壁花藥夫人自書宮詞殘字，宋憲聖吳皇后書《金剛經》，在杭州西湖石人嶺下薦福

寺。題于潛令樓璹進呈《耕織圖》，簡州《藏真崖銘》、龐適女季徇雙流人額，元管道昇書地藏庵《觀

世音菩薩傳》，大德十年三月，正書，在江甯府。凡十一種，最二十二種。明宸濠妃婁氏書南昌府普賢寺額，

及江西藩署大堂『端表堂』三字，則是木刻，非石刻也。除一二豐碑鉅製外，其餘殘珪寸璧，惜未聞勒爲

一集，如《玉臺名翰》之永其傳者。阮吾山先生《茶餘客話》云：『書法自蔡中郎後衍有三支，一

由女琰傳衛夫人，而王曠學焉，右軍學于曠，傳獻之、遞及羊欣、王僧虔、蕭子雲、釋智永、虞世

南、歐陽詢、褚遂良等，以至張旭。嗣後，如顏真卿、李陽冰、徐浩、鄔彤，皆受于旭者也；徐

瓛、皇甫閱，又受于浩者也』；懷素、柳公權，受于彤者也』；劉禹錫、楊歸厚，又受于閬者也。遞傳遞衍，以至宋之崔紆，其授受皆可攷，則謂累朝名筆，大都溯源壺閬，尤爲玉臺增色矣。』按：

《鶴林玉露》：『嚴州烏石寺在高山之上，有岳忠武飛、張循王俊、劉太尉光世題名。劉不能書，令侍兒意真代書。姜堯章題詩云：「諸老凋零極可哀，尚留名姓壓崔嵬。劉郎可是疏文墨，幾點臙脂浣緑苔。」亦聞秀書石固眞也。』

《蘭雲菱夢樓筆記》

《武陽藝文志》『譜録類』梁元帝《碑英》一百二十卷，『輯注類』元帝《釋氏碑文》三十卷、蕭賁《碑集》一百卷，著録碑版之書，無有古于此者。孫淵如先生《泰岱石刻攷》一册，見《雲自在龕所藏金石書目》。方彦聞先生《金石萃編補正》四卷，坿《澠池新鄭鹿邑碑目》，光緒甲午石印本。《河内金石記》一卷《補遺》一卷，道光乙酉刻本。『譜録類』并失載。

《蘭雲菱夢樓筆記》

《金石志》云：周吳季子墓碑，篆文十字，傳爲孔子書。舊石堙滅，開元中玄宗命殷仲容撫揭，又刺史某撫刻，置碑丹陽季子廟。大曆十四年，蕭定重刻。按：蕭定刻石在丹徒九里鎮季子廟，非丹陽也。又宋崇甯間，知常州朱彦撫刻，置碑季子墓。存彦自譔跋。按：季子墓在江陰申港，此碑不應入《武陽志》。又明正統八年，知府莫愚撫刻，置碑雙桂坊季子廟。存陳敬宗跋。按：雙桂坊在陽湖城內中右廂。則是季子墓碑凡三，一在丹徒，一在江陰，一在陽湖。今世盛行搨本，張從申書碑陰者，即在丹徒

之碑，蕭定所重刻，而江陰、陽湖二碑罕有知者。篆文十字，孫淵如攷爲季子葬子時所題，當在贏博之閒。

據《水經·汶水注》引《從征記》，唐人、明人刻之祠，宋人刻之墓，并誤。

《蘭雲菱夢樓筆記》

宋高宗御書《孝經》石刻，淳熙十四年知常州林祖洽立。《金石志》云已佚，未詳立石處所。桂未谷《歷代石經略》引《毘陵志》，云在州學御書閣。今學署係新修，當距宋時遺址不遠，左近多平蕪，容猶有殘石在荒煙蓁薄中也。

《蘭雲菱夢樓筆記》

武陽吉金，以《虢季子白盤》爲最著。舊藏陽湖徐氏，癸丑移置江陰北渚，亂後爲劉制府銘傳所得，經名人鑒賞甚衆，始爲之構盤亭。藝文志總集類有徐燮鈞《白盤徵和詩》一卷。龔定盦云，盤非真品，盤無長形，篆文亦乏古致。

《蘭雲菱夢樓筆記》

右軍草書《換鵝》《黃庭》刻石凡八，嵌江陰禮延書院壁閒，前有右軍像，像凡四人，其三人當即王氏羣季俊秀也。柳誠懸跋云：『晉山陰曇壤邨崇虛觀劉道士以鵝羣獻，王右軍書《黃庭經》，此卷是也。齊、梁皆藏秘府，我太宗皇帝獨愛《蘭亭》而不收《黃庭》，以故此本獨存于民間。予恐其久而失傳也，乃壽之于石。大和三年，司封員外郎柳公權記。』宋徽宗題詩五言：『羲之千古法，妙趣在鵞羣。心手相忘處，滿空多白雲。』款『御書』二字。李申耆先生跋略云：『世傳《黃庭內景小

況周儀

六四五

楷》，爲是右軍換鵝書。《外景楷》，則香光以爲楊羲和書。唐以前，別未聞有右軍草書《黄庭》，宋徽宗乃刻此自題之，而宋已後，選刻家亦無及者。予偶得此，甚秘之，示涇包慎伯，絶嘆賞，以流傳無緒，疑黄山谷贗爲之。予謂其瘦勁則山谷能之，古奥則山谷不能。吳江吳山子以予言爲然。江陰陳學博子珊借以屬孔君省吾雙鈎重刻，自是此帖遂得不泯。道光戊戌二月，李兆洛識于暨陽書院。」是年先生主講暨陽，後改禮延書院，今名禮延小學堂也。

<div align="right">《蘭雲菱夢樓筆記》</div>

大街顧祺卿筆圓健尖齊，有得心應手之妙，狼毫尤擅長，世所艷稱，羊城鄖高飛筆不逮遠甚。祺卿，湖州人。余屬祺卿製筆數十枝，擇尤精者，鍥其管曰「一朵珠花字一行」，記夢也。

<div align="right">《蘭雲菱夢樓筆記》</div>

袁嘉謨

（1867—1922）

字銘泉，晚號叟泉。雲南石屏人。袁嘉樂弟。清光緒間，曾官嵩明縣儒學訓導。工聯咏，下筆千言。著有《冷官餘談》。

《冷官餘談》二卷，是書雜記見聞，作者里居既久，故所述多關古坪山川水利、名勝古迹、人物遺聞，文筆雅潔。此據民國間刻《雲南叢書》本整理收録。

張一甲爲四川學政，士林爭頌。今張本寨有張太僕讀書處碑，乃月槎書，又有月槎爲孝廉時所書之一碑，字體皆妙。其地即古柏山房，州志未詳。

<div style="text-align: right">《冷官餘談》卷一</div>

三弟臨《九成宫醴泉銘》極肖。余先大夫所購《醴泉銘》帖，實不可多得者。

<div style="text-align: right">《冷官餘談》卷一</div>

雲水亭，在石屏東鄉龍泉，特大石屏，龍潭可與相匹者，惟西鄉之石林寺。龍潭石林寺有來爽

亭，月槎所書，相傳月槎乃石林寺龍所化也。余代五弟題雲水亭聯云：『雲氣隨龍化，泉聲咽石流。』命弟書之。

涂暉，字煦庵，石屏書法第一也。官昆明訓導，而昆明不見其遺迹。余于光緒中臨暉書『是觀堂』額，『貝葉本無一個字，雨花飛作萬家春』聯，摹刊于省城海心亭，觀者皆驚嘆。其印文則有『石屏茶幫』四字，茶幫關係，觀者其勿忽之。

《冷官餘談》卷一

余家藏昆明介庵和尚湛福鐵筆印一冊，文三橋之比也，節山師極賞之。李世倬題序云：『□□為窮常見隔，只應嫌酒不相過。』相對一喚，來則快聆高言，究讀辨難，必其餘事耳。有謂「入龍威洞中，觀金書琳篆，赤文瓊字，神化莫測」，此正師之所能也。然不以此較可否，作立幟揚鑣之意，亦幾若永師之頂鐵門矣。竊窺其奧，在無所思心，得大自在力，直使湯盤、孔鼎、岐陽之鼓，岱宗、瑯邪之石，懍然而復還觀矣。小矢之喻，此特近耳，能無懍然也耶？謹為序。』君中吳應枚題詞：『五華山高雲吐吞，蔚藍天染明朝暾。紅光朵朵態屢變，紛飛忽忽向圖中屯。介庵禪師好古士，擺脫塵網飯空門。貝多情徹大小篆，才缺屈鐵霧根。遠追漢秦周而上，直抉斯籀頡之藩。務參眾體現萬象，寅窔中有精光存。初疑天花散几席，倏若螭鳳相騰騫。懸針垂露殊草草，餘事作隸珍文園。吁嗟乎，岐陽石鼓人罕識，漫漶莫辨苦痕蝕。貌為詭異既亂真，強事描摹終鮮則。趨時恐被後人嗤，守舊誰從稽古得。縱能博取畫目妍，那知枉費雕鎪力。舉斯二者苦較量，坐使名流自摧抑。維師不

愛作近裝，一逞高風邈難即。偶携瓢笠到人間，藝苑嬉遨亦時或。無端身價動公卿，朱邸喧傳爭物色。妙于文字了真詮，同龕未免驚彌勒。羌余曩作萬里游，迄今遲訪維摩室。點蒼面壁十年餘，鴻爪曾留非劍刻。待拖節杖訪支公，煙霄共話波羅蜜。云何出岫本無心，此語煩師轉相詰。乾隆壬戌歲杪，介莩禪兄以印譜索序，爲作長歌贈請正之。』宣統庚戌冬，余命樹五弟題云：『釋通于儒，今通于古。六詔之英，三橋之伍。』

《冷官餘談》卷一

余見市上有楷書《易經百篇》，字徑寸許，無款識，蓋嶧峨周亦園先生書。先生在京刻《聽雨樓帖》，余曾見題跋中有『立崖侍御有古癖，欲爲藝苑留瓊葩』之句。其人之好書法，可謂篤矣。

《冷官餘談》卷一

朱次民先生寓府城，府城亂，先生逃避，背負丹木詩稿與舊搨《九成宮帖》二種而已，不計其他也。前輩胸次如此。

《冷官餘談》卷二

昨見宋元祐《移石經碑》搨本，寫作俱工，尤妙于刻手。讀至碑末，乃『安民』二字，知爲安民所刻也。當蔡京翻案時，榜元祐奸黨于朝，以司馬溫公爲首，潞公以下次之。安民不忍刻碑，刻亦願勿留名，即係此人也。彼不留名而此獨留名，其名真千古矣。

《冷官餘談》卷二

徐　珂

（1869—1928）

原名昌，字仲可。杭縣（今浙江杭州）人。清光緒十五年（1889）舉人，官內閣中書，晚年任職商務印書館，又擔任《外交報》《東方雜志》編輯。工詩詞，好學不倦，勤于筆耕。著有《清稗類鈔》《可言》《清詞選集評》《純飛館詞》等。

《可言》十四卷，雜記見聞，泛及天文地理、政治外交、地方風土、人物掌故、典籍藝事，多關晚清近代時事。此據民國間杭縣徐氏鉛印《天蘇閣叢刊》本整理收錄。

擇業者以多獲利爲蘄嚮，獲名其次也。今欲求高尚之業，名利兩得，可娛人而又足以自娛，且無損社會、有益子孫者，莫若畫，書次之。寸縑尺紙，值可百金，國人寶之，且及海外，于以享重名焉。厚積多金，徒手致富，子孫被其澤，而得其畫者，亦得精神上之娛樂矣。蓋自民國成，而民之地位高，物之價格亦高。昔值十金之書畫，今且百金矣，若舊書畫之值焉。此有二故，非盡由生活程度之高也。一，海外之人亦有購求者，聲價日增，若可居奇矣。一，十年以還，暴富者夥，儻來之財無可斥，莫不買書畫以附庸風雅，價乃日高而靡知所屆矣。

舊書畫、新書畫之價皆日高，于是涎其利者皆作偽，非特清以前之書畫有贗本也。生存之書畫

家，果負盛名，亦有仿製之者。刻玉爲楮，幾可亂真。

滬之鬻書畫者夥矣，畫師以布衣爲多，畫果佳，名利兩得，蓋專門之藝，必久習而始工，固不

必其人之爲仕宦中人也。至若書，則曾讀書者皆能之，工者亦甚多，而欲享盛名、獲多金，則布衣

爲少。欲得利市，誠不易耳。

以楮墨鬻資，歲入萬金者，求之古人，亦不多覯。唐柳公權志耽書學，不能治生，爲勳戚家書

碑版，間遺歲時鉅萬。《圖畫見聞志》載之，侈爲美談。文士謀生之艱，于此可見。而近十年來，以

文字書畫鬻錢，歲入可萬者，乃有五人。臨川李梅盦方伯瑞清、陽湖汪淵若觀察洵，皆以書；道州

何詩孫前輩維樸、安吉吳倉碩直牧俊卿，皆以書畫；閩縣林琴南孝廉紓，則以文及畫。斯五人者，

辛亥政變以還，皆不求仕進，自食其力，可謂高矣。而李、何爲尤高，蓋族戚之仰李、何以舉火者，

不可勝數也。倉碩棄官鬻藝，居滬久矣，寓廬曰缶廬，其缶廬潤格隨年而增。庚申中華民國九年，年

七十七，自題一詩于潤格云：『衰翁今年七十七，潦草塗鴉慚不律。倚酒狂索買酒錢，酒滴珍珠論

賈直。』潤格皆以銀計，每兩作銀幣一圓四角。格如下：堂扁，三十兩；齋扁，二十兩；楹聯，

三尺六兩，四尺八兩，五尺十兩，六尺十四兩；橫直整幅，三尺十八兩，四尺三十兩，五尺四十

兩；屏條，三尺八兩，四尺十二兩，五尺十六兩；山水視花卉例加三倍；點景加半；金箋加

半；篆與行書一例；刻印，每字四兩；題詩、題跋，每件三十兩；磨墨費，每件四錢。明年辛

酉，則畫潤視此例加半。如三尺之屏條，庚申八兩，辛酉則十二兩，餘類推。又明年壬戌，則并詩、跋之潤而增之，每件須五十兩。

<div style="text-align: right">《可言》卷五</div>

一門風雅而代傳多藝者，爲秀水之董氏、郭氏。董之以書畫名世者，六世矣。愚堂文學鴻、養中布衣涵，兄弟也，養中且能詩。樂閑上舍桼，爲養中子，且以鬻畫之資，周給鄉黨，并善鐵筆。樂閑之子枯匏明經耀，尤有聲于時，早歲研經術，詩、書、畫，其餘事也。枯匏有子曰味青明經，名念葇，一號小匏，亦以詩、書、畫稱三絕，尤善畫梅。味青之長君東蘇明經壽慈，能治經，能詩，能通英國語言文字。而詢五韰尹宗善，爲味青第三子，則傳其父之畫梅，且善畫佛，又精鑒別，于藏弄名人書畫外，凡先代書畫，悉以重價購歸。詢五之子有曰久之，名有恒者，近亦從潘叔繇習績事，不墜家聲矣。

<div style="text-align: right">《可言》卷五</div>

紹興杜就田嘗爲予鑴私印，書便面，見之者謂其出入于鄧完白、趙撝叔之間。間亦作畫，而尤精博物學，多識于草木鳥獸之名。

<div style="text-align: right">《可言》卷五</div>

凡百學術，悉耗腦力，而習書則較易爲功，乃竟有竭畢生之力從事臨池而不能工者。紀文達公昀字拙，皆門下士代寫；；盧召弓亦拙于書，簡翰自起草，屬人録之。是誠不可解也。予百無所能，

書尤劣，宗北魏；凡有題咏，輒倩善書者捉刀，以翟孟舉、姜佐禹所代爲多。孟舉名奮，初名耄，涇縣人，佐禹則撫褚河南。

心亂，欲使之静，可習書，臨摹古帖則尤善。蓋手執筆，目注帖，用心專壹不旁鶩矣。身業、意業，能兩用之，其獲益有若誦佛經也。

輕薄之口，輒嘲鈔胥爲寫字匠，予聞而惡之。然予亦嘗備寫人于家，魯魚帝虎，觸目皆是。蓋若輩于文義僅能粗通，而身業、意業不能兩用，宜人之視之爲機器，而貽以此三字之惡諡也。

鈔胥之圖簡便而減點畫，有足令人噴飯者。《履齋示兒編》：楊誠齋攷校湖南漕試，同寮有取《易》義爲魁者。先生見卷子上書「盡」字作「尽」，必欲擯斥，考官力爭不可。先生曰：「明日揭榜喧傳，以爲場屋取得箇尺二秀才，則吾輩將胡顏。」竟黜之。

任意增減筆畫者，行草爲多，且有隨方音而致訛者。「元」作「沿」、「朱」作「支」，吳興人也。類此者甚多，且非獨鈔胥爲然。

譚復堂師謂明人不甚通小學，字多破體，見《復堂日記》。珂按：此不獨明人也，清之文學家亦不甚措意，破體之字，往往而有。若書畫家，更不措意矣。

書家之任意減省筆畫者，或且諉之于帖體，深通小學者始無此失。姑舉其一：「本」之作「夲」是也。宋周密《癸辛雜識·別集》：「昔先聖初名兵，後去其下二筆，乃名曰丘。」在篆文，兵與丘

迴异，兵從斤從廾，廾即篆文之拱，丘從北從一，絕不相類。密爲此說殊謬，豈亦不通小學耶？

《可言》卷五

吾國商賈知書識字者罕，所作之字，大抵如牛鬼蛇神，不堪入目。日本不然，雖小商亦能摹《十七帖》，絕無滿紙塗鴉、春蚓秋蛇者。以此例之，吾國人之不說學可見矣。

《可言》卷五

外舅朱研臣先生，以善書名于杭，著弟子籍者眾。日本人有曰海復者，且執贄門下。海復，字吉堂，橫濱人，光緒庚辰至杭，時僅能繢鯉魚。外舅教以六法，并導之至收藏家觀歷代名畫，于是學大進。花鳥蟲魚似惲南平，山水似戴文節。越翼歲，以父壽歸。劍芝二尹景藜，外舅之長君也，能世其學。又光緒壬午，日本東京本願寺僧心泉，以進香三竺至杭，居西湖久之。心泉能詩善章草，自號酒肉和尚，有詩贈外舅。外舅撰聯報之，聯曰：『有此頁葉皆幸草，無件袈裟不酒痕。』

《可言》卷五

鳳洲嘗云：『吾目有神，吾腕有鬼也。』光緒中葉，予在津，數共談宴。安貧讀書，不事奔競。今之宦途，恐無若此者矣。

諸暨蔡臞客大令啟盛，湛深經術，而書法至劣，有臂閣鐫『腕鬼』二字于上，蓋本于明王鳳洲。

《可言》卷五

秀水沈子培方伯曾植，嘗以《玉漏遲》爲予題《純飛館填詞圖》云……

子培之書法爲世所重，陳藥叉酷肖之，不僅紹興馬一浮也。藥叉有《早春寄懷》詩，嘗書以見

貽，寫作俱佳，猶自謙爲蚓迹蛙聲也。詩云……癸亥中華民國十二年孟夏，藥叉在滬，嘗與吳縣馮春

航過予齋，春航以所書橫幅爲贈。橅《石門頌》頗佳，與長于作隸之黃玉麐、花卉之王瑤卿，皆藝

苑後來之秀。春航，名旭，善歌，善西樂，性誠篤，事母孝，雅好文藝。玉麐，名瓊。

《可言》卷五

清光緒己丑，順德李苔農師典浙試，予出其門。師咸豐己未探花，由翰林院編修官至禮部右侍

郎。光緒乙未十月卒，年六十有二……師書名噪海內，初以秦篆、漢隸爲本，以晉、魏、隋、唐楷

法融會而貫通之。少年習顏、柳，晚歲愛歐書之嚴整秀麗，乃專習率更。

《可言》卷五

垂髫之童能爲擘窠大字者，近數聞之，而大成者卒鮮，亦方仲永之流亞也。

《可言》卷五

剪紙爲字者，今有之，然字皆拙劣，未有若宋代吳道人之能效名家書法也。吳道人者，楊萬里

嘗遇之。楊有《贈翁字吳道人》，詩之序云：『取李義山「經年別遠公」詩，用青紙翁字作米元章，字體逼真。』

涇縣胡漳平，名淵，爲樸安長女。源于家學，詩文斐然。工篆隸北碑，筆氣渾穆。尤精六法，嘗以所作山水就正于道州何詩孫前輩及顧鶴逸。何曰：『筆秀神清。』顧曰：『蒼厚非虛譽也。』庚申中華民國九年爲予繪《孤山尋詩圖》，姜佐禹見而歎賞，謂：『十八齡女郎造詣若此，不易得也。』

次女新華，字彤芬，性孝弟，肄業于上海愛國女學校。既畢業，本科乃入國文英文圖畫專修科。課暇則習書、習國畫，楷法宗北魏，筆意渾健類北海。左文襄公宗棠爲先大父辛齋府君所書楹聯，心摹手追，亦頗神似。且精繪事，所作山水，不失宋元人矩矱。

文房器物，宜古而雅。阮文達公元嘗有《咏十三金石文房》詩，注云：『以唐文泉子紫石硯，硯匣上嵌漢貨布，以漢五銖泉范爲墨床，以漢宛仁小弩機爲水池，以漢印鉤爲水匙，以漢尚方辟邪銅篆爲筆筒，以宋王晉卿鏤金鐵匣爲墨匣，内貯長壽半鉤唐魚兵符，以梁大同、隋開皇、仁壽、唐會昌四造象爲筆架，共成一盤，以供清賞。』是則無一不古也。詩云：『齋中積古最精擘，一尺檀盤

事事全。金石文房十三器，漢唐北宋二千年。案頭舊揭銅花細，筆下新生墨彩鮮。翡翠珊瑚皆避席，好同歐趙共清緣。」又有題云：『以沈檀爲勾股形筆筒，嵌鏡于其弦處，即以爲硯屛照墨也」。刻詩代銘，詩云：『豈獨管爲城，兼因硯作屛。開奩迴玉照，脫穎破春暝。石洗池分鏡，花生筆有瓶。墨光浮潋灧，燭影射瓏玲。雅製宜宵課，新詩抵篆銘。兒時書味在，還憶一鐙青。」均見《孚經室四集》。

《可言》卷五

墨紙研，文房四貴是也。」惲字仲謀，汲縣人，有《秋澗先生大全文集》。

《可言》卷五

筆墨紙研爲文房四寶，人皆知之，亦曰文房四貴。元王惲《洗硯示孫阿鞬》詩注：『東坡謂筆墨紙研，文房四貴是也。」

墨匣，製銅爲之，或以銀，置綿其中，漬以墨汁，便應試之用。始于道光朝，至同、光間，凡號稱爲儒者皆有之。鐫字者，以寅生爲著。近有鐫山水于上者，絶佳。戊午，中華民國七年。朱劍芝婦弟嘗自京師寄一以贈，上有《天蘇閣著書圖》，愧不敢當。山水佳絶，姚茫父所繪，周華堂所鐫。

《可言》卷五

一紙耳，至微之物也，而物力之艱可以見。豈獨紈袴兒不之知，即間之來自田間，以楮墨起家、今至津要者，亦恐瞠目不知所對。清楊鍾羲《雪橋詩話續集》：『造紙之法，取雅竹未枒者，搖折其

徐珂

梢，逾月斲之，漬以石灰，皮骨盡脫，而筋獨存，蓬蓬若麻，此紙材也。乃斷之爲二，束之爲包，而又漬之，漬已，納之釜中，蒸令極熱，然後浣之，浣畢暴之。凡暴必平地，數頃如砥，砌以卵石，灑以綠礬，恐其萊也，故暴紙之地不可田。暴已復漬，漬已復蒸，如是者三，則黃者轉而白矣。其漬也，必以桐子，若黃荊木灰，非是則不白，故二者之價，高于菽粟。俟其極白，乃赴水碓舂之，計日可三石，則絲者轉而粉矣。猶懼其雜也，盛以細布囊，墜之大谿，懸版于囊中，乃時上下之，則灰汁盡去，粲然如雪，此紙材之成也。其製，鑿石爲槽，視紙幅之大小而稍寬焉，織竹爲簾，簾又視槽之大小，尺寸皆有度。製極精，惟山中唐氏爲之，不授二姓。槽簾既備，乃取紙材投之，漬水其間，和之以膠及木槿汁，取其黏也。然後兩人舉簾對漉，一左一右，而紙以成，即舉而覆之傍石上。積百番并醡之，以去其水，然後舉而炙之。炙牆之製，壘石堊土，令極光潤，虛其中而內火焉。舉紙者以次，櫛比于牆之背，後者畢則前者乾，乃去之而又炙。凡漉與炙，高下疾徐，得之于心而應之于手，終日不破不裂不偏枯，謂之國工，非是莫能成一紙。水必取于七都之球谿，非是則黯而易敗，故遷其地弗良也。至于選材之良楛，辨色之純駁，鳩工集事，惟老于斯者悉之，不能以言盡也。自折梢至炙畢，凡更七十二手而始成一紙。《紙槽諺》云：「片紙非容易，措手七十二。」俗謂紙一葉曰一張，陸游《園中小飲》詩：『記書過十張。』蓋凡物之可張弛者，皆以張計之。《左傳》子產以幄幕九張行，《後漢書》有疆弩數千張。

角花箋出杭州。乾隆朝，疆臣曾貢上方，高宗用作詩稿。都門有鬻者，云得之某邸。見丁修甫

前輩《小槐簃吟稿》。以予所聞，則爲怡邸所製也。修甫家中曾藏杭董浦、厲樊榭詩稿，均此箋所寫。修甫又嘗得「四海清平」「千秋萬歲」之角花箋十餘種，曾以見貽。

《可言》卷五

南人通稱研曰研瓦，非若操正音者之稱研臺或研子也，有所本。邵博《邵氏聞見後錄》曰：「研瓦者，唐人語也。非謂以瓦爲研，蓋研之中必隆起如瓦狀，以不留墨爲貴。」

《可言》卷五

清代官印曰印，以銀或銅爲之，關防亦然。又有曰印記者，曰印信者，曰圖記者，曰條記者，則其質皆銅。至于鈴記，非銅即木，木質者官最卑。清代官印之篆文，親王及世子，均曰寶。均芝英篆；；朝鮮、琉球、越南、暹羅三國王，衍聖公，內外文職一二品，均尚方大篆；內三品，順天、奉天二府尹，詹事府以下，布政使，按察使，均尚方小篆；內四五品，外三四品，均鐘鼎篆；；內六品，外五品以下，均垂露篆；內外武職一二品，均柳葉篆；三四品，均殳篆；四五品以下，均懸針篆。皆見《大清會典·事例》。

《可言》卷五

名刺之字，以寸許之楷印于紅紙者爲多。清翰林院庶吉士于散館前所用者，字大方廣可三寸許。光緒中葉，滬妓之名刺曾效之，殆亦略如明客氏之刺歟？清孫源湘《天真閣集·客氏拜》詩之序

云：『王仲瞿從廠肆得「客氏拜」一帖，字徑三寸。予見沈歸愚集中，稱劉公甗嘗得一紙，蓋遺穢亦人所珍弄也。』

京朝官之一二品者，片字獨小不及寸，雖筆畫漫漶而不更新示人，以用此名戳之久也。楷之外有用隸者，若篆則絕無。予乃于宣統初見其一，曰『趙詒琛』。

《可言》卷五

許承堯

（1874—1946）

字際唐，號疑盦。安徽歙縣人。清光緒二十年（1894）舉人，三十年成進士，授翰林編修，兼國史館協修。民國後任甘肅省政府秘書長、甘凉道尹、蘭州道尹等。工詩善書，好收藏，得書帖古籍頗富，家有『晉魏隋唐四十卷寫經樓』。主纂《歙縣志》，著有《疑盦詩》《歙事閑譚》等。

《歙事閑譚》三十一卷，一名《歙故》，乃許氏總纂《歙縣志》之餘，泛覽群書，掇錄地方掌故而成，記載歙縣一地之人物、史事、風俗、名勝、藝文。此據李明回點校本整理收錄。黃山書社2001年出版。

方于魯逸事

《今事廬筆乘》云：方于魯，初名大澈，后以字行，改字建元。古人製墨，率取松煙，漢取諸扶風，晉取諸廬山，唐則取諸易州上黨。自李超徙歙，張公徙黟，皆世其業。其後狄仁遂、高慶和、戴彥衡、吳滋、胡智，率多歙人。明則羅文龍小華、邵克已格之、程大約君房，咸以墨稱。于魯所製最夥，自符璽圭璧，下至雜佩，凡三百八十五式，刊成圖譜，上呈乙覽。汪伯玉曾召之入社。其

人善詩，非可以墨工論也。

承堯按：　于魯又著有《佳日樓詩集》十二卷續集一卷、詞一卷。梅季豹評其詩，謂有唐人風。屠緯真謂其尊太函而詩不盡如函叟，乃布衣一雅宗。竹垞《明詩綜》選二首。一《贈張山人歸越》詩：『雉子班班麥正齊，黄梅四月雨淒淒。新安江上携尊酒，送汝看山到浙西。』一《璞石席上作》：『十年不慣出家門，千里來逢故舊存。正值江干春未晚，蔞蒿荻筍煮河豚。』于魯墨譜》舊曾見之，有汪道貫等序文，刻鏤甚精。

《歙事閑譚》卷一

歙之金石學家

歙人爲金石學見于志乘者，有吴玉搢《金石文存》、許楚《金石録》、方成培《金華金石文字記》、巴樹穀《蟫藻閣金石文字記》。因閲《金石學録》及《續録》更附益之。

程遂嗜古，能識奇字，嘗爲王底吏部釋焦山《古鼎銘》，辨其可識者七十八字、存疑者八字、不可識者七字。吏部爲長歌述之。

吴玉搢著《金石存》十五卷，考據精博。向有鎸本，爲波臣取去。後李雨村于京師見抄本，題記，巴樹穀《蟫藻閣金石文字記》。王述庵司寇誤語以『鈍根』爲博學鴻詞趙搢，李因刻入《函海》。近李芝齡鈍根老人編，不知何人。

侍郎重刻于浙江學政署，乃知爲山夫先生著述。

洪亮吉客畢尚書幕，佐成《關中》《中州》兩金石記。程瑶田著《通藝録》，《跋夏承碑》極詳

核，又《積古齋款識》中，屢引其說，象形句兵、周幼衣斧、立戈父癸鼎諸器，皆有釋文。

巴慰祖少好刻印，務窮其學，旁及鐘鼎款識、秦漢石刻，遂工隸書。故富家中落，賣其碑刻，尚三千金，然其愛之彌甚，節嗇衣食，時復買之。藏有漢《劉熊碑》雙鈎本，凡二百十八字，內多『洪氏所釋』者四字，并有釋文。

汪中著《石鼓文五證》《漢雁足鐙盤銘釋文》《王基碑》《雲麾將軍碑》《高府君墓志跋尾》，皆詳審。藏宋搨《劉熊碑》，多出巴予籍本二十八字，補洪氏所闕者十三字，正其誤者一字。又東漢射陽畫象石，亦藏其家。

江德量，以父于九太守名恂者，故好金石文，多所搜輯，幼即世其學。所藏舊款識搨本，約二十種，俱編入積古齋書中。釋散氏盤銘，述庵司寇稱其精審。上據嘉興李遇孫《金石學録》。

姚際恒著《金石偽書考》，鮑桂星著《石鼓文考》，俱見《安徽通志》。鮑康著《觀古閣泉説》，上據歸安陸心源《金石學録補》。

潘祖蔭藏古器六百餘品，盂鼎、克鼎、齊侯鎛，爲宇內重寶。著《攀古樓彝器款識》，考釋精審，遠軼嘯堂、尚功之書。又藏有古埠五品，爲考古家所未見。石類則有梁永陽王蕭敷及敬太妃二墓志、漢《夏承碑》，皆世間孤本。又藏山東古匋文字至數千品，與簠齋相埒。以水泥仿制埃及古文石刻，又勾刻漢《沙南侯獲刻石》，并爲考釋一卷。

黃質，字樸存，號賓虹，藏古鈢印幾二千鈕，選精者編《冰鈱古印存》十卷，又續集八卷。

程源銓，字齡孫，藏古彝器一百五十餘種，內王孫遺鐘、虢叔大林鐘、大小望鼎，皆流傳有緒

之物。又得寶雞所出散伯爲天姬作敦，足證散氏盤尤爲可貴。上據近人褚德彝《金石學錄》《續》

《補》。黃、程俱近人。

按：吾歙以金石學著名者，尚不乏人，上所舉多漏略，暇擬搜補之。又按：姚氏著《古今僞

書考》，茲據省志作『金石』，疑有誤。

《歙事閑譚》卷二

歙之書家

吾歙書人見于志者：明方元煥，字兩江，信行人。羅文瑞，呈坎人。劉然，字季然，一字子

矜，新安衛人，工小楷行草。清程京萼，槐塘人。汪膚敏，巖寺人。吳元極，篁南人，工榜書。徐起，字仙

無文，工小楷行草。即爲汪伯玉書所作文者。羅伯符、汪昶、洪朝寀皆然派。黃尚文，字

客，兼工摹印。吳易，向杲人，工篆書。潘琰，府志作炎，字梧山，邑城人，受書法于浙東章撫功

方輔，字密庵，巖鎮人。吳金城，字重南，澄塘人，工分書。許應和，字翠微，邑城人，工楷書。

呂邦宏，字實聲，邑城人，工楷書。唐棟，字雨莊，槐塘人，臨《蘭亭》《智永真草千文》、孫過庭

《書譜》，皆摹勒上石。汪藻，字讓溪，邑城人，工摹古帖。

按：以上諸人書，余所見只方密庵、程京萼二人。京萼書亦深于晉帖者。然如金籜齋、巴子

安、程讓堂、洪稚存、汪容甫、胡城東、鄭松蓮輩，皆以書名而志不載，知所遺多矣。吾又于賓虹

所，見凌次仲先生分書一聯，雍容古穆，所詣不下朱竹垞、王時敏，亦無分書名，殊所不解。此聯吾見後，爲之營營者旬日。賓虹亦寶若頭目，欲傾囊易之終未能也。

《歓事閑譚》卷二

劉子羢程京莘書

劉子羢，工書，見前卷。余在滬市見一明金扇，小楷端書張茂先《勵志》詩，乃然筆也。大喜購歸，以示鄉人，皆未見過。又程京莘書，見橫卷二軸行草，有晉法。賓虹云：『程書在滬尚能遇之，劉書真稀有。』

《歓事閑譚》卷三

羅小華子孫善摹印

羅逸，字遠游，呈坎人。題其族人羅公權印章冊云：『家延年好文博古，以父内史蓄古器法書名畫甚富，故得多見往代金石遺文，其工于印章有自矣。内史任俠饒智，佐胡襄懋平島寇有功，至今人能道之。又嘗仿易水法製墨，堅如石，紋如犀，黑如漆，一螺直萬錢。後坐事見籍，獨古印章存，延年益校其精者梓而行之，今《雲間顧氏印譜》《海陽吳氏印譜》是也。由是，群從中如子昭、伯倫，皆擅此藝。惟從孫公權尤酷嗜之。此藝自文博士壽承，暨延年，始復古觀。而何山人主臣崛起，足稱鼎立，其徒惟汪曼容最得其妙。曼容晚年授鄭彥平、王山子，公權則自山子得之。』云云。

羅逸又有《書家延年集古印帙後》一文，與上略同。

按：羅小華，名龍文，字舍章，官中書舍人，工書畫，兼善製墨。其子南斗，字伯廛，號吳野生，一名王常，又號青羊生，工書畫。見朱鴻鈞《古今畫史》。小華，即文中所謂内史，延年，殆即南斗。所謂因事見籍，避禍改名，故印譜俱托之雲間、海陽也。

《歙事閑譚》卷四

羅伯符書《醫無閭山銘》

羅伯符，名文瑞，一字范陽，號何癡。工書，兼畫花卉。嘗以汪道昆薦，爲李成梁書《醫無閭山銘》。王世貞、汪道昆、吳國倫、屠隆、王穉登、梅鼎祚及吾家文穆公，皆有題跋，一時書名震全國。王跋略言『萬曆甲戌，征虜前將軍令寧遠伯李公成梁，大破虜遼左，獲其酋。今太宰梁公夢龍，以少司馬奉命犒師，勒績于醫無閭山，而歙士羅文瑞書之。梁公奉繩墨從孟堅，故其辭嚴潔而不夸。羅書得法于清臣、誠懸，是以道莊而不觥骹。其名其書，與兹山同不泐』等語。

按：伯符父爲羅真吾刺史，故工書。伯符在諸兄弟中最幼，且庶出。父歿，遭家難，出游于外，後奉母居任城。同時燕、趙、齊、魯碑碣，多出其手。

《歙事閑譚》卷四

《鑒古齋墨藪》

《鑒古齋墨藪》，歙汪惟高輯，乾隆時刊本。按：惟高，近聖子。近聖以製墨名，是書乃能于《程氏墨苑》《方氏墨譜》外，別樹一幟。汪注：曹素功家亦有墨譜。

《歙事閑譚》卷五

許幼伊《墨引銘》

《止庵集》中，有許幼伊《墨引銘》曰：『松根紫石，萬桐千漆，至道無文，終古默默。』序言：『曩見許芳城《硯史》，驚其特異，今幼伊又以漆墨鳴。許氏兄弟多才，擅詩賦，精鑒辯，凡此當發二西之藏，折中古法，運以神思者也。』

按：據此文，則幼伊爲芳城先生之弟。芳城《硯史》，今亦不傳。 　　《歙事閑譚》卷六

《新安訪碑記》

《新安訪碑記》，汪弢廬師撰，黃賓虹從遺札中録出，乃草創未完稿也。碑多在今歙縣界内，兹備録之：

晉南昌羅文佑詩刻，見縣志，今名《白沙碑》，在浦口莊定王祠左邊第七根石榴樹下。唐薛稷永安寺額，未注明在何地。唐黃孝子芮宅旌門，在黃屯原。五代吳天祐保安院石刻，在紫陽山麓。宋朱文公書『新安大好山水』六字石刻，在長陔。宋羅愿《程忠壯廟碑》，在篁墩。宋范太守鍾刻汪越國公二誥碑，在烏聊山廟。宋理宗『紫陽書院』四大字碑，在縣城紫陽書院前。宋郡守劉炳《漢洞碑》，在漢洞。宋紹元古鐘，在岑山里水陸院。元鄭玉《章氏二孝女廟記》，在章岐孝女鄉。元余忠宣篆書『鄭公釣臺』，在富登渡。明羅洪先『黃山一望』石額，在湯口。明汪道昆『蘌石』刻字，又『丹井』刻字，在黃山。明太常吳彥明《呂内史祠碑》，在半節街。明尚書楊寧《如意寺碑》，

又太平十寺舊碑記，俱在十寺。明潘之恒《一樹庵碑記》，在魚袋山。清鄭簠隸書『群峭摩空』四字，在文殊院前石壁。明曹鈜隸書『雲巢』二字，在雲巢洞；又紫玉屏後石壁大字，在文殊院。明彭澤《河西橋記》，在河西橋。明曹鼎望《重修汪王廟記》，在烏聊山。明郡守王勤刻『宋陸忠節公夢發』碑，在漁梁忠節祠。漢洞古碑，在石耳山東古寺，有龍鳳年建碑記，乃明祖□年。又未詳年代各碑：《主簿葛顯廟碑》，在飛布山。古巖院碑刻，在向果寺。《軒轅行宮擲鉢禪院碑》，在丞相源。南源寺古碑，在長隊。又任公祠石刻，金紫院祥符寺南唐保大碑〔按：保大爲南唐李璟年號。〕，未注明在何地。

《欽事閑譚》卷十二

蕭尺木湯巖夫手寫詩

在滬見蕭尺木、湯巖夫手書二詩，題梅道人畫松，前半已失。以其涉黃山，錄之。

尺木詩云：『易水李君初姓奚，造墨尋松黃海棲。南唐天子好書畫，賜以國姓名庭珪。君不見，燒松爲煙煙即雲，觸石而生動紛英。千錘萬煉化勁鐵，煎膠搗合荊糜筋。製墨之人妙選松，松精變化爲雲龍。蟠繞滄溟朝暮靄，三十六葉蓮花峰。巨石壓松成偃蓋，噴泉滌根幾百載。墨爲黃帝鼎中丹，幻出畫師能志怪。青尚工細，此墨精華遂淹悶。梅花和尚元季人，展楮舒豪渲靈氣。宋代丹

自注：『黃山松石便是墨，一種至理，非我能手莫得。七十翁蕭雲從。』二印，一『蕭雲從』一『讀書秋樹根』。

巖夫詩云：『老翁胸蟠徂徠色，千株萬株蔭寒碧。振袂須臾疾于風，掃除森梢二千尺。只疑蕭蕡是前身，生綃幅幅如有神。濃陰深障天臺日，舞鬛橫穿少室雲。懸置高堂助蕭瑟，峭壁飛濤寒更憺。華陽樓畔響猶聞，韋偃筆端神定出。觀圖讀詩驚三絕，墨池千歲飛瑤屑。先生磊砢與相同，飽歷冰霜壯晚節。』款書：『黃山樵者湯燕生拜觀于授經堂中，漫題數語。』三印，前一日『樓山飲谷』，后二曰『巖夫』，曰『補過齋』。巖夫書法，奇拙可愛。

按：黃左田《畫友錄》，言韓治人鑄嘗爲湯巖夫作《袁公聽琴圖》。湯彈琴始信峰上，有髯而白衣者立乎前，諦視，乃雪翁。雪翁者，山人謂猿公也。長嘯裂雲而去，故有此圖。韓畫甚工。韓，休寧人，居蕉湖。少師子久，筆頗蒼潔，晚忽任意潑墨。子之汶，亦能畫。外孫吳華，字秋岳，工詩。

《歙事閑譚》卷十四

江光啓《送侄濟舟售硯序》

歙硯出歙州龍尾山武溪，今婺源地，以唐改新安郡爲歙州得名。汪士鋐《龍尾石辯》、元人江光啓《送侄濟舟售硯序》，說最詳備。汪士鋐作已見勞志，江作僅見靳志，而勞志遺之。兹節錄以備參考。

序云：『唐開元間獵人葉氏，得石于長城里，因以爲硯，自是歙硯聞天下。其山爲羊斗嶺之巘，兩水夾之，至盡處，乃產硯石。其一日緊足坑，次日羅紋坑，今日舊坑，又次日莊基坑。相去贏百

步，而石品絕不相似。其舊坑之中，又自支爲三：曰泥漿，曰棗心，曰綠石。去舊坑才數尺，石品亦異。自莊基北行二里，沂溪微上，曰眉子坑，則東坡所歌者，今在水底，不可剗。舊坑絲石，爲世所貴。硯材之在石中，如木根之在土中，大小曲直亦如之。剗者先剥去頑石，次得石爲硯材而極粗，工人名曰粗麻。石之心最緊處爲浪，又出至漫處爲絲，又外愈漫處爲羅紋。故吾郡雙溪王公之記，曰「緊處爲浪，漫處爲絲」，至論也。絲之品不一，曰刷絲、曰內裏絲、曰叢絲、曰馬尾絲，皆因形似立名，不必悉數。獨吐絲甚奇，平視之，疏疏見黑點如灑墨，側睨之，刷絲燦然，工人謂之硯寶，獨舊坑棗心坑或有之。蓋石之精，吐出光采以爲絲也。至元十四年辛巳，達官屬婺源縣尹汪月山求硯，發數都夫力，石盡山頹，壓死數人，乃已。今之所得，皆昔椎鑿之餘，隨湍流出數里之外者。殘珪斷壁，能滿五寸者蓋寡。世之求硯者，率求端方中尺度，工人乃采他山頑石而有絲紋者，炫稱舊坑，反得高價，而真石卒不售。

三衢絲石黑而頑，南路絲石暗而黝，綿潭絲石浮而滑，夾路絲石紅而枯，水池山絲石枯而燥，皆不宜筆墨者。舊坑在雙溪，時已湮，不知何年再辟。至元辛巳再湮，而石盡。謝公墅之知徽州也，于理廟石，今至元五年十月二十八日夜湮。六十年間，兩見此事，亦可一慨。有椒房之親，貢新安四寶：澄心堂紙、汪伯立筆、李廷珪墨，硯則取之舊坑。先是坑上有五色雲氣如錦衾，隨雲所覆，得佳石，有白繞兩舷，宛轉如二龍。及穴池，得白石如珠，遂目曰「二龍爭珠」。既貢，雲氣不復見。』餘略。

按：元朝紀歲有二「至元」，辛巳當前至元十八年，今云十四年，誤也。後至元五年為己卯，距辛巳五十九年，故云六十年間兩見此事也。

又按：新安四寶中列澄心堂紙，疑者甚眾。由此文觀之，則是彼時新安造紙。南唐澄心堂紙，乃新安所造，後來規仿澄心，同其精美，故沿稱澄心堂紙耳，非于宋理宗朝貢南唐物也。得此文，亦可釋澄心堂紙之疑。至汪扶晨《龍尾石辯》所云「于豐溪吳太史家得一鈒字硯，相傳為米元章所寶，石色淡青，如秋雨新霽，表裏瑩潔。閔賓連酷愛之，後歸其叔硯村，因知龍尾之精，以色青肌膩為貴，不在金星與刷絲羅紋」云云，說亦精確，固可與江說相發明。余得廟前青、竹葉青各一石，皆色青肌膩無紋，其一間有金星耳。又云「今市中所鬻，皆祁門細羅紋石，色淡易干」，按近日新鄞硯，悉是此種，價亦甚賤也。

《歙事閑譚》卷十四

《物理小識》論墨

《物理小識》論徽墨云：石腦油煙，竹墨堅重，以松煙者疏而碧。近代程君房、方于魯、祝彥輔、羅小華、丁南羽、邵青丘、吳去塵、吳伯昌、吳象玄、潘方凱、潘方回、潘嘉客、環山方伯閣、方敷遠，不惜萬金，故得合諸家秘法，試製頂煙。墨口可以截紙，投清水碗中，一晝夜如故，熊膽力也。

君房「玄元靈氣」、于魯「青麟髓」、潘方凱「石蓮秘寶」、方回「宜宜堂」、嘉客「客道人」、吳

伯昌『紫雪』、程孟陽『松圓閣』、方伯闇『寫經墨』、澤遠『一笏金』、敷遠『碧水神珠』『廣居神髓』，皆累試累驗。方敷遠，名邦文。

按：張志論墨甚詳，此可輔其遺缺。

方輔《隸八分辨》

方輔《隸八分辨》，乾隆五十六年，同里吳德治爲刊行。極精，疑出輔手寫。前有吳序及滇西彭翥序、錢塘厲鄂序。蓋彭爲刻于粵東，吳爲重刻于里門也。又有東阿丘學敏題一詩。吳序謂吾鄉近出三書，皆破千古之疑，一爲程葺翁《九谷考》，一爲方岫雲《詞塵》，一即此書，爲方君所著《茹古齋自覽》中之一種也。

按：《隸八分辨》大旨，蓋祖趙明誠，謂今之所謂漢隸，乃秦羽人上谷王次仲所作之八分書，至下邦程邈所作隸書，乃楷書，即今真書。自唐以前，皆謂楷字爲隸，至歐陽公《集古錄》乃誤以八分爲隸，旁徵眾籍，皆發明此說。厲氏序亦極稱之，又言『吾友金冬心，最工八分，得漢人筆法，方子嘗求其書《孝經》上石，以垂永久』云云。

何雪漁篆刻賴汪伯玉得盛名

周亮工《印人傳·書何主臣章後》云：何主臣震，一字長卿，亦稱雪漁，新安之婺源人，往來

白下最久。其于文國博，蓋在師友間。國博究心六書，主臣從之討論，盡日夜不休。常曰：『六書不能精義入神，而能驅刀如筆，吾不信也。』以故，主臣印無一訛筆。主臣之名成于國博，而騰于諕中司馬。諕中在留都，從國博得凍石百，以半屬國博，以半倩主臣成之。諕中意甚得，曰：『無以報，數函聊作金仆姑，盍往塞上？』于是主臣盡交蒯緱，遍歷諸邊塞，大將軍而下，皆以得一印為榮。槖金且滿，復歸秣陵，主承恩僧舍。以好客散其資，遂病歿。

《戲事閑譚》卷十五

程穆倩刻印不輕作

《印人傳》論程穆倩云：黃山程穆倩邃，以詩文書畫奔走天下，偶然作印，乃力變文、何舊習，世翕然稱之。穆倩于此道實具苦心，又高自矜許，不輕為人作。人索其一印，經月始得，或經歲始得，或竟不得，以是頗為不知者詬病。然穆倩方抱其詩文傲昵一世，不為意也。予交程穆倩垂三十年，得其印不滿三十方。因念予所交友人工此者，黃子環、劉渙仲歸道山後，三山薛宏璧、莆田林晉白卒于家，歙人江皓臣卒于閩，平湖陳師黃歿于客，雉皋黃濟叔亦歿于友人酒間，穆倩巋然獨存，亦老矣。子以辛，字萬斯，亦能作印。

《印人傳》

周櫟園論徽派刻印

《印人傳》云：程孟長原，一字六水，新安人。自何主臣繼文國博起，而印章一道，遂歸黃山。

久而黃山無印，非無印也，夫人而能爲印也。又久之而黃山無主臣，非無主臣也，夫人而能爲主臣也。予見摹主臣者數十家，而獨推程孟長父子。孟長心醉主臣，搜其印，得五千有奇，命其子元素樸，選千餘力摹之，合爲譜。吾不及見主臣，得程氏父子，當綏山一桃，足自豪矣。孟長，家吳興。

江皓臣治玉印

周亮工《印人傳》書江皓臣印譜，極陳治玉之難，云：真能切玉者，只歙縣江皓臣一人。皓臣用刀如劃沙，真能取法古人，運以己意，即其鄉人何雪漁，尚不屑規模，況其下者乎！皓臣長軀偉干，而氣韵恬愉，與予游數年，未嘗一字相干，甘貧守道，非尋常游士可比，予甚欽之。因銓次其譜，而附以東崖閣學贈詩及程孟陽處士之跋。又予贈皓臣二截句云：『窺得軒皇寶鼎文，垂金屈玉更藏筋。分明五色仙人筆，劃取黃山一片云。』『鳥篆蟲書總擅奇，與酣十指似懸椎。生平不學秦丞相，手搨衡陽岣嶁碑。』

程雲來程與繩鄭宏祐篆刻

周亮工《印人傳》云：程雲來林，歙人。予之交君，蓋在內子、丁丑間，君游梁時。後君見寇氛日熾，遂移家武林，得免于難。君精醫，時時爲予講性命之學。乃好爲圖章，又意爲花卉，皆有

生致。予往來湖上必訪君。君又嘗顧予于閩、于白門，故得其手製最多。君爲印隨手而變，近益精

醫，能起人于死，人爭延致，不暇作矣。

又云：鄭宏祐基相，歙人，超宗猶子，治印得何氏之傳。隱于秦淮，貧且老，不以此技奔走顯

貴門，向人亦絕口不言，以故貧益甚。時愛弄小古玩，或易之人以自給，然終無濟于貧。予于此道，

見始終于貧，而其技確可傳者，梁大年及宏祐二人而已。　《歙事閑譚》卷十五

吳仁長吳尊生篆刻

《印人傳》云：黃山吳仁長山，常往來白門、維揚間，與垢道人爲兒女姻，而作印不規規模垢

道人，亦筆性之所成，不可强也。其印甚多，余删其有縱橫習氣者，聊存數方。仁長，一字拳石。

又云：吳尊生，名道榮，新安人，令家于閩。刻印能自致其情。又工詞，能自爲樂府，擘阮度

之。古學幸留于今日，篆籀在圖章，律呂在出曲耳。尊生所爲有微尚也。　《歙事閑譚》卷十五

子萬春，字涵人，亦能作印，即垢道人婿也。

汪宗周吳亦步王叔卿篆刻

《印人傳》云：自何主臣興，印章一道，遂屬黃山。繼主臣起者，不乏其人。予獨醉心于朱修

能，自修能外，吾見亦寥寥矣。歙人汪宗周皓京，頗以此自負，予録其一二，使世知主臣之後，繼

起者如是也。

又汪訒庵啓淑《續印人傳》中，附印人姓氏，有吳亦步回、王叔卿夢弼，皆歙人。

黃鳳六黃仲鳧書畫篆刻

黃鳳六已見第十三卷。茲閱汪訒庵啓淑《續印人傳》略云：鳳六山人，白山先生嗣。白山著作等身，名藉藉大江南北間。兼通六書，工篆刻。鳳六舞象時，素稟庭訓。所製印多遒勁蒼秀，有秦、漢遺風。兼精繪事，山水、人物、花鳥、蟲魚，縱筆皆臻絕妙。書法晉人，晚年益樸茂。其及門有名宗澤字仲鳧者，亦自幼嫻習篆刻，工寫漢隸，章法古健，索其書者，殆無虛日，又手畫印章二幀，幾與印者無別。丙子菊秋，予歸耕綿上，往還甚密，得其詩畫頗夥，貯斂書樓中，鄰人不戒于火，盡爲郁攸奪去，良可嘆也。

又黃賓虹言：仲鳧之兄宗羲，字蓮坡，即著《印齋詩集》者。又著有《鄉音集證》。

張鏡潭吳漫公篆刻

《續印人傳》云：張鏡潭，名鈞，字右衡，歙水南鄉人，去予村甚邇，家世力田。鏡潭幼即有

志古學，然室無書，又苦貧。游漢上，遇一道人指示，因稱貸購石鼓、嶧山諸刻。昕夕研討，遂兼工製印。刀法蒼勁古雅，蓋天授也。性淳樸，取與不苟。有邗溝族人某，雄于資，重其誠實，延佐理財，藉以少裕，復好施與。晚年以所蓄古碑舊刻、法書名畫毀于火，郁懑病歿。著有《鏡潭印賞》十卷。

又云：吳漫公，名士杰，字雋千，邑城人。性傲兀，耻受塵縛。從同邑吳天儀，通六書，精篆。復善詼諧，座屨恒滿。所入金，多購法書古物，亦隨手散去。不治生產，有時炊煙不舉，終日枯坐，晏如也。庚午春，予以事牽歸歙對簿，閉門謝客，而漫公數相過從，許余爲賞音。其所刻派別高古，刀法秀雅，迴异時流，頗臻三橋、主臣妙境，絕不類天儀所作。乙亥秋，予歸省墓，君重訪余于綿上。其製印更蒼老，各體俱工，于文、何外別開生面，且金、玉、晶、牙、瓷、竹無所不善，款識尤精絕，皆可傳也。

《歙事閑譚》卷十五

佘熙璋佘石癲汪桂巖汪芥山汪洛占書畫篆刻

《續印人傳》云：佘國觀，字容若，號竺西，又號石癲。宛平人，原籍歙縣。父熙璋，善畫，爲麓臺王司農高弟，供奉啓祥宮，遂居北平。石癲能世其學，尤工蘭竹，兼好鐵筆。與朱青雷、聶松巖游，聲華籍甚。以國學生給事平定準噶爾方略館，後議叙選授雲南曲靖府屬巡司，客裴中丞宗錫幕。著有《石癲印草》。

宗何雪漁、蘇爾宣，專尚蒼健秀雅。討論六書淵源，

又云：汪芬，字桂巖，號蟾客，余族侄，世居漳岐村。祖父業鹽，贍于財，後家日落。桂巖奮志讀書，研究詩古文詞，旁及篆刻。年近三十始得入泮，技乃益精。知分安命，以窮愁終。

又云：族弟斌，字辰瞻，號芥山，家世古歙。六世祖居錢塘。父椿，占籍侯官。芥山戊子舉人，以大挑分廣東，補曲江縣，有能聲。亦精刻印。

又云：族侄成，字洛占，世居歙之磹原，距予綿上舊居一峰之隔。肆力古學，銳意摹印，宗文國博一派。嘗下榻于飛鴻堂，遍觀古印，技以日進。小楷亦入古人之室。《歙事閑譚》卷十五

許錫范黄丙塘篆刻

《續印人傳》：許鉞，字錫范，歙人。弱冠，通十三經，兼及史漢八家，下至刑名錢法之書，無不涉獵。補博士弟子員。省闈屢擯，遂以游幕負盛名。餘技兼工篆刻，規橅雪漁、穆倩、修能諸家，而能自出機杼。

又云：黄壎，字振武，號丙塘，歙人，胡太史珊高弟。刻苦力學，補商籍博士弟子員，省試屢躓，郁郁以卒。丙塘工大小篆，八分書，畫墨菊有幽致，寫蘭竹則又雙管交飛，解悟昔人怒喜行筆之旨。後寄興篆刻，宗蘇嘯民、吳亦步，章法刀法，古樸蒼勁。曾館予家。《歙事閑譚》卷十五

程讓堂方後巖佚事

《續印人傳》記程讓堂、方後巖二人事特詳，有他書所未及者。茲備録之。

程傳云：　程瑤田，字易田，生而有文在手曰田，其尊甫故名之。五十以伯仲，因字曰伯易。世居縣城之荷花池，遂自號『葺荷』。性誠篤，韶齔歲凜然如成人，及就家塾，不待勉勵，卓然有志于學。讀書研求精蘊，爲文根于性道，不肯作膚末語。弱冠補博士弟子員。與胡太史珊、潘孝廉宗碩、家副車肇瀠、吳上舍兆杰，爲文字交。時朴山夫子掌教紫陽，于二胡、三方之外，亦極稱其文章高古。乾隆癸未，過醉翁亭，時年三十有九，恰同歐公自號醉翁之年，且慕醉翁行誼文章，遂自稱葺翁。既而傷心怙恃，縈念蓼莪，間亦署葺郎，蓋欲終其身于子道之意。研討經史餘暇，棲情篆刻，一以秦、漢爲法。又留心音律，考辨琴聲，著有《琴音備考》。素工八法，頗得晉人筆法，著書五篇，以概其指，曰虛運篇、中鋒篇、點畫篇、結體篇、頓折篇。聲譽品望，一時翁然。雖屢困春闈，而恬淡自如，安素樂天，人多稱其長者。戊寅春大挑，選授江蘇嘉定縣教諭。入都，桐城張總憲若湉聞其名，延課諸子，遂留修門。

方傳云：　後巖方成培，字仰松，世居歙之橫山。性沉默穎慧，髫齡即能文。體弱善病，日在藥裹間。父兄規其毋刻苦力學，遂閉關，習道家熊伸禽戲導引之術。越十餘年，疾始瘳。耻赴童子試，專肆情于詩古文，尤嗜長短句倚聲。筆力柔艷，才思幽麗，仿白石、玉田格派，雜之本集中，幾不能辨。且氣度閑雅，飄飄然有逍遙遠舉之致，一見而知爲雅人韵士也。又好游，雖乏濟勝具，遇名

山佳境，策杖携詩瓢茗碗，必黽勉峻陟，冥搜幽奧，累月經旬亦忘返。暇則出其餘技，托興鐵書，研工程逯一家，極古致磊落，然非賞音、工書畫、佳石舊凍，不屑奏刀。以久病，遂明岐黄之學，研討《内經》，考究四家所偏執，頗具卓識。所著有《聽弈軒詞稿》《後巖印譜》。

承堯按：《通藝録》有程先生自撰《刻章小傳》，注云：「飛鴻堂主人索余刻章入譜，人各有小傳，草此紿之。」其文與此小异。曰：『程瑤田，字易田，五十以伯仲，則字之曰伯易。安徽歙縣人。世居縣城之荷花池，用屈原賦「葺之兮荷蓋」之語，而自號曰葺荷。癸未之春，重過醉翁亭，時三十九歲，同歐陽文忠號醉翁之年，慕醉翁之行誼與其所爲文詞，偶然染翰，輒署葺郎。漢二千石翁實少年」，用醉翁贈沈博士歌詩句也。已而傷心怙恃，繫念莪蒿，因自呼葺翁。刻章曰「名雖爲得自擢子弟爲郎，沿襲遂呼人子爲郎君也。葺郎云者，蓋欲終其身于子道之意。乾隆庚寅恩科舉人，計偕應禮部試，居京師六年，一歸而復至，今又居三年矣。能篆刻，不欲擅場，故人無知之者。工書，自謂得晉人筆法，著《書勢五事》以説其指，其一日虚運，次二日中鋒，次三日結體，次四日點畫，次五日頓挫。諸所著録，已刻者有《琴音記》《濠上吟》《蓮飲集》；其他多説經之文，稿既未定，故不以樸示人也。庚子七月朔書。』《續印人傳》所載，訒庵乃多所竄易矣。

《續印人傳》云：楊姬瑞雲，字麗卿，吳縣人。幼穎慧嗜學，針黹之餘，搦衍波臨池，撫唐賢小歐書，娟娟秀挺，多逸致。癸未季春，歸予籤室，予以其嫻靜，更字之曰靜娥。時予有幽憂之疾，方寄情絲竹以自陶寫。姬見獵心喜，偕諸姬肄習。不匝月，凡氍婆蕭阮采庸之屬，皆精通。從予受古才媛文百餘篇，自檢《說文》，釋其大義。歷歲餘，矮箋短牘，皆嫻雅可觀。隨予三次歸歙掃墓，道經佳山水，對林巒幽峭，溪流瀠折，或禽鳥弄聲，野花爭笑，輒低徊留之不忍去，與煙霞泉石，若有宿契者。胡姬佩蘭、莊姬月波，皆余侍姬也。佩蘭嘗即景為小詩，姬羨之，思與抗衡。遂手抄唐宋詩，分古今體為數帙，昕夕吟誦，至忘寢食。遂有得。時與月波相唱和，刻意求工，慮佩蘭竊笑，脫稿後，輒焚棄，故存者絕少。余所蓄歌兒素雲，欲習寫生。有工惲家法者單君書巖，因延致之，俾素雲學習。已浹辰，尚茫然。姬旁睨皴染之法，會其微旨。壁間適有虞山蔣文肅相國宜男花條幅，姬諦視之，輒申藤吮翰，點渲合度。予獎借之，益專心臨摹，終日孜孜不倦。體素羸弱，又善病，針樓鏡檻間，畫幀筆床與藥裹參爐相錯置。因予有印癖，且時同檢校六書，故亦琢石學篆，刻頗秀潤娟靜，楚楚可觀。後與予小住虎林，病日甚，而浙東苦無良醫，僦舟至吳門，從薛徵君一瓢求治，卒無效，殁于舟，年僅二十一有云。

又云：金素娟，長洲縣人。幼多病，弱不勝衣。既失父母，無以自存，鬻于予家。憐其羸也，不任灑掃織紝，使與侍姬葉貞為女伴。葉姬素善歌，工弦索，暇時授之時曲，上口輒悟，教之操縵

安弦，皆能領略。比長，舉止嫻靜，懶傅脂粉。令識字作書、博奕投壺，稍稍涉獵，俱中程式。一日，予偶以鐵筆遣興，素娟侍側。閽人報客至，予出肅之。素娟乘閒取刀，試續成之，雖人工未到，而天趣渾然，是性成者。因篆石命鑴，縱橫如意，竟不失繩墨。及傳以小篆，章法刀法，能解悟。期年後殊有可觀，特選數鈕入譜，蓋憐其有志好學，非敢以康成之婢自詡也。

按：秦祖永所輯《七家印跋》，丁敬身曾爲訒庵刻『嘯雲樓收藏印』，又『平陽舊族』印，并曾主其家。黄小松曾爲訒庵刻『硯田無惡歲』及『願學未能』諸印。跋言：『秀峰水部，精脉理，立論著書皆發前人所未盡。其辨溫熱痰飲脚氣成方，折衷先賢，更出心裁。四方就診，紛紛不絕。君不憚勞苦，無力者復施以藥，蓋令之伯休也。丁丈龍泓，曾贈「霍去病」三字漢銅印。水部欣喜累月，以「願學未能」囑治，何其學問淵博、虛懷若谷也。易不敏，勉仿漢法以報。』觀此，訒庵醫學亦其精也。

胡西甫硯銘

舊見胡城東長庚《硯銘》搨本一帙，寫刻極精，今已不可再得。閲胡氏《木雁齋雜著》中載硯石銘贊甚多，有程梓庭比部《硯贊》、吳子華《雙魚硯贊》、巴小孟《歙石硯贊》、江堅甫《綠端石硯贊》《古文言字硯銘》、沈師橋《澄泥行笈硯銘》、吳小巖《朱牘硯銘》、王子卿《瓜硯銘》、洪伯粹《歙石硯銘》、洪季威《眉子青石硯銘》、吳蔗卿《硯銘》、程麗仲《硯銘》、鮑煦雲《硯銘》

《有虞十二章硯銘》《鐘硯銘》《金星硯銘》《蟾硯銘》《竹硯銘》《象硯銘》《雞硯銘》《直方硯銘》、鮑石渠《行笈硯銘》、程筱漁《硯銘》、鮑固叔《硯銘》、吳辛老《蠶絲石硯銘》、胡實君《棗心硯銘》、俞竹畦《硯銘》、胡古春《瓜硯銘》。又巴小孟《端溪圓硯銘》，序云：『舅氏巴子安先生，得端溪下巖石造硯，爲擘窠書。詒之伯子孟嘉，幾二十年。嘉慶己未五月，孟嘉之嗣小孟乞銘于余』云。以上銘文俱奧折，涵義深遠，不勝錄，錄其題以資考證云爾。城東又有巴孟嘉《印匣銘》，盛稱吾邑髤工之美。

《歙事閑譚》卷十五

胡西甫《汪氏墨譜題辭》

《木雁齋雜著》有《函璞齋汪氏墨譜題詞》云：『易水流範，存乎故鄣。奚李父子，名著南唐。徐韓灑翰，文圃搴芳。百金一錠，識者寶藏。追明中葉，方程紹迹。鬥巧競精，鬼詭神默。辟諸奕者，當局勁敵。一藝之妒，畢生不釋。我朝曹氏，斯藝亦精。一丸半笏，見重公卿。何以能此，則效于程。百數十年，迄猶有聲。休陽黟婺，咸能此藝。惟法未粹，是與歙异。其粹維何？膠融煙細。如埴如埏，乃績乃致。縈我汪君，意匠冥想。先法可循，我道不枉。製器成物，惟用之廣。名重瑚璉，利輕銖兩。博徵故實，爰創新模。一字片言，奇文逸書。觿韘瓘璲，盤匜敦觚。肖形極致，非維自娛。道求濟時，物貴適用。君子造墨，由道而重。名播諸侯，上方作貢。金閨蘭臺，慕之者眾。

迹溷市廛，志耽藝林。相識卅載，誼若苔岑。伯子文學，經笥湛深。仲及叔季，塤篪同音。』

《歊事閑譚》卷十五

巴子安曾刻《磚塔銘》

《木雁齋雜著》跋巴子安先生所刻《磚塔銘》云：『弱冠時見舅氏子安先生所藏宋搨《磚塔銘》，揭手楮墨精妙，前明及國初鑒賞家鈐印殆滿。尾有何義門、姜西溟題識，定爲海內第一本。爲郡守某公奪去，舅氏因摹一本，刻成相較，精采如一。後携石至漢皋，乃毀于火。惜當時搨本不多，親交乞去者，只十數本耳。鈎刻皆出蕭君瑾堂手，忘其名，邑南林村人。』

《歊事閑譚》卷十五

巴子安書《募修魯公祠疏》刻石

《木雁齋雜著》云：《募修魯公祠疏》，是子安舅氏晚歲所作，叔民五弟手摹而刻諸石。文既簡峭，書亦瘦勁。舅氏平生豪邁自喜，不吝于財，以廟在武昌城外，不欲先人而獨善其名耳。今保愛此石者，名嗣生，小孟茂才之叔子，孟嘉大弟之孫，舅氏之曾孫也。

承堯按：《雜著》又言：巴叔民弟生而穎悟，書畫聲律之事，小時便能了了。弱冠時臨文衡山小楷册，筆力圓健，墨氣秀潤，雖老于豪楮者不能到。又善彈琴，是江丈麗田所授，得中州正派。尤工八分書，嘗書《步天歌》，洋洋千言，全用漢碑陰筆意，如排珠，如纖繡，無纖痕疵類。少陵云

『書貴瘦硬才通神』，舅氏晚年，獨造此境，叔民誠善追先迹也。又按：《雜著》中《書小漁雙鈎石鼓文後》云：『與巴子安舍人同時者，有汪松麓明經，亦精校金石。』

《歙事閑譚》卷十五

新安四寶

《披芸漫筆》引《素壺便錄》云：《歙志》謂新安四寶：澄心堂紙、汪伯立筆、李廷珪墨、龍尾棗心硯也。說者以爲澄心堂乃南唐内廷別殿，在金陵，非新安，不知此紙乃供御之物，故以澄心堂名，而堂非造紙所也。亦猶宣紙邊上有宣德素馨紙印，夫豈内廷自造耶？余業師周再白先生，諱洪，績溪諸生，其先世有仕南唐者，家傳載公善詩，爲上賞，嘗賜歙製澄心堂紙數種、端石硯大小二方。則紙固歙製，且非一種也。

按：歙其時爲州，雖未知紙出何邑，要總屬新安郡地，是《歙志》所引，固不妄。

《歙事閑譚》卷十七

江村之書畫家

江必超，字文特，工詩文、書法。時郡邑學宮碑記，皆其手書。

……

江上文，工書畫，爲世人所賞。

許承堯

江湛如，字幼淹，一字如如，號若木。工詩，善書，兼以弈著。

……

江德震，字東起，工詩善書，尤精韵學。

江德坤，字子厚，工詩文、書畫。

……

歲時手書。尤工詩，選入沈氏《國朝別裁集》。

江宏文，字書城，嘉定籍。能作擘窠大字，南翔鎮白鶴寺門額草書『白鶴飛來』四字，乃其九

……

江文彪，字虎文，號梅坡，能詩文，書法董文敏極肖，指書尤爲絶藝。見《散志·風雅》。

……

江芯，善分書。江觀濤，字繹堂，號海門，善指書。見《散志·名藝傳》後附注。

《歙事閑譚》卷十八

李廷珪墨形式

《七修類稿》云：李廷珪墨，形制不一，有圓餅龍蟠而劍脊者，有長劍脊而兩頭尖者。又有如彈丸而龍蟠者，皆用金泥。原墨一料，用珍珠三兩、玉屑一兩，搗萬杵而成。故久而剛堅能削木，

隳溝中經月不壞，用必先以水浸磨處，否則損硯。

程君房　方于魯　曹素功

《骨董瑣記》云：方于魯造九元三極墨，自謂前無古人。程君房與之競勝，遂構嫌釁。見方觀承《題曹素功藝粟齋墨歌》自注。又云：于魯《墨譜》六卷，分《國寶》《國華》《博物》《法寶》《洪寶》六類。上自符璽圭璧，下迄雜佩，凡三百八十式，倩名手摹繪，備極精巧，繫以題贊。

程君房亦作《墨苑》十二卷，分《元工》《輿地》《人官》《物華》《儒箴》《緇黃》六類。《墨苑》中繪《中山狼》，即詆方也。程墨後介内珰致之神廟，方恨甚。程殺人繫獄，方力擠之，程卒不食死。沈德符所嘆爲『墨兵、墨妖』者也。

方字建元。程字幼博，又字大約。同時與齊名者，有攜李陳氏，所造墨曰『煙霞侶』。陳乃大年堂藥肆主人也。葉元卿、吳去塵，俱有名。

清初，歙人歲貢生曹素功，字聖臣，能傳程、方法。制紫玉光、天琛、蒼龍珠、天瑞、豹囊叢賞、青麟髓、千秋光、筆花、岱雲、寥天一薇露、浣香玉、五珏、文露、紫英、漱金、大國香、蘭煙十八種，盛行于世，後之製墨者皆宗之。素功裒集一時投贈詩文，爲《墨林》二卷。

按：徐子晉《前塵夢影録》云：程君房《墨譜》十六巨册，前題後跋，皆有聞于世。圖繪出

丁雲鵬、吳左千手居多。雕鏤之精，在萬曆時稱絕。因伙友方于魯負心，冊後附《中山狼傳》并圖四幅。所記負心者，不塵于魯。于魯亦以鬻墨起家，書出，方氏蒙垢，遂刻《墨苑》一書以相敵，并出資購俚程譜，故傳世絕少。方書刻工不及程，即松煙工料亦不逮。乾、嘉時藏墨者，置程、方不加品藻，以其設肆不足珍也，今則不可多得矣。相傳二家皆有上乘，凡一兩以內者，皆名流托造，無不佳妙，若大塊文章，祇堪悦目耳。近時出九子墨、九師圓形墨，亦借二家之名，實贗品之最下者。

又云：曹素功繼程、方而起，康熙朝，帝幸江寧，進墨，蒙賜『紫玉光』三字。後充貢及發售者，有雙龍文銜珠，皆扁方形，周圍貼金，無邊，陰文楷書填藍，款字陽文，重五錢。千秋光同式。

又按：姜二酉紹書《韵石齋筆談》云：方于魯微時，曾受造墨之法于程君房，仍假館而授粲焉。程有妾甚麗，以妒出之，正方所慕也，乃令媒者輾轉謀娶。程訟之有司，遂成隙。未幾，程坐殺人繫獄，疑方陰嗾之云。言方、程交惡事，以此爲詳，似得其實。

《歙事閑譚》卷二十

明　墨

《骨董瑣記》引《帝京景物略》論明墨云：御用内墨，則宣德之龍鳳大定、光素大定。青填、金填，大明正德年制，字別有朱、藍、紫、綠等定。外則國初之查文通、龍忠迪、碧天龍氣、水晶宫二種。方正、牛舌墨。蘇眉揚㝎，卧蠶小墨。嘉萬之羅小華、小道士等。汪中山、太極十種、玄香太守四種、客卿四

種、松滋侯四種。邵青丘、墨上自印小象。青丘子、格之、方于魯、青麟髓等。程君房、玄元靈氣等。汪仲

嘉、梅花圖。吳左干、玄淵、髻珠二種。丁南羽父子，今之潘嘉客、客道人、紫極龍光、開天容。

吳名望、紫金霜。吳去塵。不可磨，未曾有等。之誠按：二潘二吳外，尚有潘方回、宜宜堂、程孟陽、

松圓閣。方伯闇、寫經墨、澤遠、一笏金。方敷遠碧水神珠、廣居神髓。及汪務滋、祝彥輔、吳象玄等。

承堯按：此與第十五卷所錄《物理小識·論墨》略同而加詳，足備參考。

《歙事閑譚》卷二十

吳南薌　鄭學之

阮元《小滄浪亭筆談》云：歙縣吳南薌文徵，工書畫，善篆刻，極意摹古，皆得神味。嘗為予

作『伯元』小印，雅似其鄉先輩程穆倩手筆。鄭學之光倫，即南薌之甥，豪邁有任俠風，才情敏贍。

詼諧間作，久居歷下，名士皆愛與之游。

又錢梅溪《履園畫學》云：南薌流寓山左，能詩，尤工書畫。凡篆隸真草、山水人物、花卉翎

毛以及刻碑摹印，莫不通習。嘉慶十八年，以布衣詣闕上書，奉旨回籍，不加罪也。晚年嘗寓吳門，

行醫自食，可謂奇士。

《歙事閑譚》卷二十

耿遂仁

宣城麻三衡孟璿《墨志》：南唐時有歙州人耿遂仁，善製墨。子耿文政、耿文壽，能世其業。

又其時有耿德、耿盛，俱善製墨，疑亦歙人。

按：此說本之陶九成。九成言唐墨工奚鼐、奚鼎，皆居易水。奚超爲鼐之子，始居歙，南唐賜姓李氏，遂稱李超。李超子三人，廷珪、廷寬、承宴。承宴子一人，文用。文用子三人，惟慶、惟一、仲宣，皆世其業。

《歙事閑譚》卷二十

明墨補録

麻三衡《墨志》，記明代製墨諸家姓名：

查文通、龍忠迪、方正、蘇眉揚、羅小華、邵格之、程君房、方于魯、蘇文元、邵青丘、汪伯倫、汪晴川、汪一元、方林中、潘方凱、汪中山、黃鳳臺、吳去塵、吳羽吉、丁南羽、吳左千、江文所、程禹伯、屠赤水、鄭仲嘗、葉元卿、程文登、潘嘉客、方正免、胡元真、吳長孺、方書田、孫玉泉、孫敬泉、許方城、黃昌伯、邵賓王、汪仲嘉、王千凡、吳元象、吳益之、吳名望、葉大木、程用修、朱紹本、汪可泉、孫玉亮、徐鳳、方激、方鳳岐、查鳳山、程魁野、汪鴻漸、吳三玉、黃長吉、吳叔大、吳仲實、劉鐶、汪君政、朱德甫、朱一涵、吳元輔、汪一陽、胡朝用、汪之東、汪子元、吳德卿、翁義軒、吳南清、吳山泉、葉鳳池、方楚嬰、汪伯喬、汪春元、汪時育、孫碧溪、侯承之、吳越石、吳乾初、方正泳、汪俊賢、葉君錫、

大澂、汪德慎、吳仲嘉、潘丕承、程孟陽、黃無隅、吳葆素、吳連叔、黃兌、吳龍媒、吳樂生、程

夢瑞、汪前川、胡梅亭、春宇、畢思溪、吳省元、方伯源、朱獻、程東亮、吳仲暉、吳君衡、松溪

子、曹石葉、吳充符、西隱、朱震、方雲、不二生、游君用、程東里、方季康、程鳳池、汪文憲

劉雲峰、程齊五、胡君理、王氏、德美、楊生、朱氏、汪時茂、汪熙承、居易山人。

麻三衡論曰：『嘗讀陶九成所著《墨工》，未嘗不嘆其博，而晉魏間闕焉。爲《宛委餘編》所

抨，顧賈思勰所出，王氏又未之見矣。古人用墨多自製，故工者不顯，唐以后姓氏稍稍出，而宋、

元間以字號者，僅見雪齋、齊峰、寓庵三數人。及省《春渚紀聞》，未嘗不爽然矣。由是，時士大夫

如李愷、徐熙、徐鉉、韓熙載、蘇子瞻、賀方回、王量、晁季一、張秉道、康爲章輩，皆能製墨，

多以字行于世。迄于有明，有姓字而不名，雖工者，有然已。萬曆中，歙州程、方用内事相齟軋不

資，以爲名高，一時公卿間有左右袒者，至聲徹禁地。後三十年，有吳去塵者，金章玉質，盡藝入

微。其群從中更有羽吉，可謂具體。語云：劍則干將莫邪，木則當楠杞梓，於戲盛哉！』

又《墨志·稽式》篇，于南唐列李廷珪劍脊龍紋、雙脊墨、拙墨、進貢墨、烏玉玦五式。明代

于御製後，列查文通：碧天龍氣。龍忠迪：水晶宮二種。方正：牛舌墨、清悟、墨禪、獨草清

煙。蘇眉揚：臥蠶墨。羅小華：小道士墨、太清玉、神品、佛元珠、天寶、玉虎符、伏虎、堯年、

朝升三級、通天香、臨池志逸、師巒、龍涎香墨、碧玉圭、龍柱。邵格之：玄黃天符、墨精、清郡

玉、功臣券、葵花墨、古鳳柱、梅花妙品、紫金精、紫徽墨、神品。方正子晁及方激、方鳳岐…并

製上品清煙。汪中山：太玄十種、玄香太守四種、客卿四種、丁南羽：松潤雲香、

吳左干：玄淵、鬢珠。徐鳳：碧天龍香。程君房：玄元靈氣、重玄、妙品、蘝澤、百子榴、還樸

齋墨、合歡芳、貝多、青玉案。方于魯：寥天一、九元三極、國寶、非煙、函三爲一、太紫重玄、

青麟髓、瑞玄極品、旃檀香墨、佛幌輕煙、銅雀瓦、龍九子、鳳九雛。吳伯昌：紫雪。方林宗：

渾金璞玉、極品、鵝群。邵青丘：狀元墨。潘方凱：開天容。汪鴻漸：蠡斯墨、大國香、黃金

臺、香精、千歲苓。孫玉泉：玄府天球、水草涵精、清華獨步、西昆玄玉。蘇元文：玄神、萬杵

玄霜、玄精。江晴川：百壽。張少源：三元玄精。程魁野：玄海紫瀾。吳氏：松風閣墨。屠赤

水：一品玄霜。楊生：玉泉臺。德美：玄璧。方雲：常和法墨。江文所：天府玄霜。王氏：

龍川、攝香居士象墨。吳君實：太玄、墅南堂墨。汪熙承：玄霜。汪伯倫、黃長言：并製蒼璧。

吳名望：紫金霜。王于凡：嶧峰煙。程禹伯：慧業文心、紫虬、玄珠液、青天碧、紫磨金。鄭仲

驊騮奮步。方書田：廬丘遺煙。朱一涵：烏玉玦。吳去塵：未曾有、無名樸、襲明、烏玉

常：斷璧、花鐵、七寶光、不可磨、玄璧、恩成。嫌漆白、湛晴、玄草、紫金光聚、庵摩羅、寫經

液、空青。吳羽吉：梅溪學舍法墨、天下文明、虎文。吳叔大：千秋光、同文印、天琛。汪仲

墨、嘉：海花園。潘嘉客：吉雲露、紫極龍光、金質。許方城：月債。程用修：玄雲。朱紹衣：松

雲墨。程鳳池：世寶、金壺汁、太乙藜、石上雯、鏡石、瓊剡、驪龍涎、紫霜、煙瑞。程齊五：

太玄煙。黃鳳臺：家藏乳金。程宗尹：玄芝、七合鄰虛。吳充符：藏墨。西隱道人：澹然齋珍

藏。黃長吉。元神。程東里。龍文。胡元貞。古犀毗。游君用。雙節堂墨。不二生。蓮佛。江之東。二儀墨。葉大木。法華雨。吳德卿。古狻猊。翁義軒。墨鋌、世良紫金。義宇。玉蘭墨。元所。玉虎符。汪俊。瓊鹿嘉。吳南清。清煙墨。吳山泉。玄圭。葉鳳池。名花十友。方楚嬰。延州石液、筑陽山石。汪伯喬。玄鯨珠。汪春元。麒麟墨、墨林妙品。汪時育。封爵銘。孫碧溪。玄璧。侯承之。墨精八卦。吳越石。無質。吳乾初。瑞應圖、清溪墨。方泳。極品墨精。吳葆素。玄元一氣。汪俊賢。太乙元神。葉君錫。元神葵墨、子墨林。元戎圖。大激龍蟠紫泥。汪德慎。玄聖。陳爾新。松石間、意意園。珍寶。潘不承。黟光。程孟陽。松圓書閣、真賞。黃無隅。舍利光、放言居法墨。吳仲嘉。素軒真賞。吳連叔。磨子。黃尖。元龍。陳君亮。宇藻。吳龍媒。鹿角膠。吳樂生。易水光。程孟端。蘭生。汪前川。名岳藏書。方伯源。鳳池。吳仲暉。龍香。胡梅亭。精式。春宇山人。獨草墨精。汪時茂。西子黛。畢思溪。一品天香。松溪子。昇墨寶藏。無名氏。桃花源墨、奇香墨、玩鵝墨、最上乘、鴻寶、紫芝芥。

承堯按：以上諸人，大半徽歙，以難于細別，因備錄之以俟考。麻氏《墨志》，見《昭代叢書》壬集。又按：《披芸漫筆》云歙墨如江待占之寄舫、江豹文之古香齋，皆稱妙品。二人皆精鑒家。又康熙間徵墨工于徽，有司以績人汪近聖應，製造稱旨，故今汪氏墨并為世賞。

黃白山工書畫

《草心樓讀畫集》云：白山先生，以前代遺老，倡漢學于東南，與亭林遙相桴應。所著《字詁》《義府》及《杜詩說》，已爲玲瓏山館馬氏進呈，録入《四庫》。其書法如龍虎盤崛，蓋得晉人不傳之秘，視唐以後書家皆煙視媚行也。先生不以畫稱，家有敝册，以墨點山水樹石，皆自然高妙。先生子鳳六爲老畫師，然骨韵遠不逮矣。

又云：先生遭訟無屋，先州牧府君築屋居之，先生喜，名之曰『吾廬』。

咸豐前歛人收藏之富

《草心樓讀畫集》云：……

又云：余生也晚，里中耆宿多不及見，猶及見王杏颿、汪藝梅、曹芙裳諸先生，皆風雅，好獎進後學，兼工賞鑒。而是時休、歛名族，乃程氏銅鼓齋、鮑氏安素軒、汪氏涵星研齋、程氏尋樂草堂，皆百年巨室，多蓄宋元書籍、法帖、名墨、佳硯、奇香、珍藥，與夫尊彝、圭璧、盆盎之屬，而卷册之藏，尤爲極盛。諸先生往來其間，每至則主人爲每出一物，皆歷來賞鑒家所津津樂道者，設寒具，已而列長案，命童子取卷册進，金題玉躞，錦膘綉褾，一觸手，古香經日不斷，相與展玩嘆賞，或更相辯論，斷斷不休。某以髫齡隨侍長老座隅，蓋往往見之，恨爾時都無所知，百不能一

二記憶也。

又云：

程氏古畫以李成《五老峰圖》爲第一，書迹以大令《保姆帖》爲第一。余時方稚齒，來往程氏齋中，未知請觀，然耳熟久矣。亂後，雲松先生孫少帆避居祁門，書畫數十篋，寄于山農家，忽爲太平賈人賺去。汪授芝聞之驚嘆，約余與鮑雁卿、吳芥湄十數人會于堨田，議相與贖之，不可，則訟之。賈人懼，乃以卷軸數者，介鄉人獻曾文正公以求庇，而盡挈其笥篋以赴武昌，屬伯符方伯、吳芷生大令得之頗多。李畫及大令帖，未知歸于文正，抑歸于吳，厲也。大令帖，雲松先生書畫跋言以千金得之于蘇州。雲松舊藏，余得見者有趙承旨三世畫馬及黃端木自畫《萬里尋親圖》、董香光山水册。董册最奇，有高江村跋。

……

又云：

仆之先世多蓄法書名畫，嘉、道以來，家道中落，往往歸于他氏，然存者尚多。有書一樓，列几堆積，高五六尺，多有前代古本，而不容取視。又有大小竹木篋十餘，雜貯先世冠履之屬，皆明代之物。一日登樓，見一笥匣蓋微露，日光映射其中，似有籤軸，然巨篋層積，力不能舉，又不敢公然啓視。以手探之，出一小册，則柯敬仲書《月賦》小楷。又于他室塵鼠迹中，得趙承旨《西園雅集圖記》小楷，以呈先君，云是并州牧府君遺物。亂後，樓中物百無一存，楷書既不能讀，又不知笥中尚有幾許名墨也。

又云：

幼時習聞先大夫言，沈啓南嘗以訟累避地新安，館于吾宗燕翼堂，瀕行，爲作松、柏、

桐、椿四大幅。又《五松圖》一幅。初歸于吾家，乾、嘉之際，吾家齮事中落，以五圖及周鐘一，

質千金于族人某。奧逆亂後，僅存松、椿二畫，復歸于余。仆初游武昌，謁家虎卿方伯叔，以二物

爲贄，一啓南山水，有程徵君易疇題七言古詩，一董尚書《集虛齋記》草稿，長卷，涂乙幾不可辨，

而天趣飛動，蓋不著意之作，尤爲妙絶。本桂未谷物，乾、嘉名士題跋如林，而錢塘方夫人題字，

尤秀勁，爲世罕見，程徵君亦有跋。

《歡事閑譚》卷二十

黃碧峰《白鵠圖》

《草心樓讀畫集》云……

承堯按：黃碧峰聖僧寺畫壁，以大殿背壁畫觀音象爲最大，旁有題云：「一丈素壁，咫尺無

窮。普陀南海，隱約其中。大悲自在，儼若從容。净瓶一個，楊柳一叢。圓光水月，色即是空。不

垢不净，不磨此功。萬曆丁丑孟春黃柱。」

又有萬曆九年汪道昆題『不二尊』額，許國題『莊嚴净土』額，說經臺前有楄李馮夢楨題『蓮

花國土』額，武陵龍膺題『最上乘』額。有巨碑，吳應賓撰文，方承郁篆額，吳用先書丹。寺門

『慈濟精藍』四字，分書極工，方承郁書。說經臺上有王十岳刻經尚存，未殘缺。有程嘉謨一聯云：

『臺號説經，我不説經不滅；池名洗藥，僧常洗藥藥常靈。』余壬申游之。

《歡事閑譚》卷二十

程夢陽小象墨

徐子晉《前塵夢影錄》云：程孟陽小象墨，方巾深衣，半截身，單邊，重三錢餘，質輕如葉。

正面象，背有贊。

《歙事閑譚》卷二十一

吳聞禮吳聞詩爲錢牧齋製墨

《前塵夢影錄》云：錢牧齋有蒙叟墨，正面『牧翁老師珍賞』，背有『爲天下式』四字，旁注『門人吳聞禮製』。長方式，重五錢。

又秋水閣墨，重約八九錢，牛舌形，面同上，背『秋水閣』三字。有闌，旁注『門人吳聞詩製』。滿身綫雲環繞，陰文，字皆居中。後讀《紅豆集》，知吳氏昆仲皆歙産，集中有《秋水閣記》。

《歙事閑譚》卷二十一

宋牧仲黃海山花墨

《前塵夢影錄》云：宋牧仲自製黃海山花墨，扁方形，約有二十餘種。余曾得四五挺，面畫折枝山花，背題所詠。《漫堂詩集》中有咏山花詩五絕二十首，皆載山中土俗之名，不見于《群芳譜》。

按：此即《黃山異卉圖》也。

江秋史再和墨

《前塵夢影錄》云：江秋史自製墨，泉刀形，面即墨之吉貨，稻芒文，背『秋史』款，漆邊，極黝澤，重二兩。又一種，與錢梅溪同製，亦泉刀式，煙質稍遜。又一種，四面綫雲，牛舌形，約重兩許，正面『蟬藻閣再和墨』楷書，背面橫列，曰『邵格之』『方正』『程君房』『方于魯』，分四行，亦楷書。蟬藻閣，秋史讀書室名。

又云：相傳宋漫堂在黃州時，以朋友所遺之酒，和于一處，曰『雪堂義尊』。竹垞老人聞之云：『何不以各家墨椎碎，和膠重擣成劑，名「雪堂義墨」乎？』後百年，蟬藻閣竟有『再和墨』。

又云：阮相國積古齋打碑墨，亦江秋史、錢梅溪同造。墨碑形，字作古篆，重二兩，扁闊而薄。

《歗事閑譚》卷二十一

程音田墨

《前塵夢影錄》云：程音田自磨墨，面半截小象科頭，陽文，約重兩許。音田名振甲，號也園，爲名進士。歙人，僑居吳門。曾充銅商而大折閱，因自號音田，取無心意思，而不知究作何解。

《歗事閑譚》卷二十一

按：音田子洪溥，字木庵，好收藏金石，有《木庵藏器目》，江建霞爲刻之。

節錄《雪堂墨品》

《雪堂墨品》，廣濟張長人仁熙著。長人，清初人，藏墨悉歸于宋牧仲。兹節錄其語：

方正『牛舌墨』，有『極品清煙』四字。

邵青丘『瓜墨』，有『青門遺』三字。亦世廟前人。

程君房『寥天一』，萬曆庚戌造，有墨氣，無香氣。君房墨最『玄元靈氣』，而有時『寥天一』反踞其上。

程孟陽『古松煤墨』，陰有銘，陽有孟陽篆。昔嘉禾人沈珪往來黃山，取古松煤雜脂漆淬燒之，云按韋仲將法。孟陽本此。唐、宋以來多松煙，少油煙，故東坡得油煙而寶之。今油煙勝，松煙遂少，有亦不佳，此獨佳絕。

君房『陳玄墨』，製極大。又『玄元靈氣』阿膠墨，萬曆庚戌製，薄甚。重不滿錢，包以綾文，畫牡丹其上，始入匣。匣亦昇今時也。

余端蒙『墨精』，不知何年製，極香，亦非近時物。

汪仲嘉公孫合造『李法墨』，有『百年如石，一點如漆』二語、『李法』二字，近墨家多用之。

汪仲嘉『山灶輕煙復古墨』，萬曆丙午造。

方于魯『青麟髓』小墨，有『世寶』字，近程鳳池遂以『世寶』名第一墨。『青麟髓』見數十

种，製各不一。有方者，正畫一麟，多用熊膽，舐之甚苦。有舌形者，橫畫龍而銜珠于其口。于魯初執事君房家，已自爲墨，遂不相下，至訟于官。嘗以贗者應郡守古公重購，古公怒，請驗于汪司馬，逮而笞之。邢子愿號知墨，每云于魯色澤勝耳，左司馬差愧董狐，或別有秘合，爲司馬出一瓣香，未可知也。要之君房俠于墨，意專在名，于魯多爲利。君房墨有次第，而煙皆佳，至最下爲妙品，亦足當上乘。此二氏之別乎？

潘方凱『開天容墨』，萬曆庚戌造。

汪季常『一莖草墨』，亦萬曆庚戌造。

葉環源『玉髓墨』，形小圓，陰書『環源』、陽書『玉髓』，四字耳。又一種，形方，上畫奎象，亦精絶。玄宰好用之，環源遂大知名。

吳幹古有『秋葉墨』。

吳玄象『紫雪墨』，亦數種，有『玄枵之精』『原始之液』『九轉百煉』『神明紫雪』銘，形模皆質古。當熹廟時，百昌以富巨萬賈禍，宜不惜物力爲墨，其真者不在程、方下，近所擬乃俗甚。

吳去塵在啓、禎時，始爲博古新樣，品目至六十餘種，炫耀光景，較之君房，士羹而象箸。大抵效法世廟邵格之所爲者，然形式既殊，物料絶勝，其床頭捉刀，墨遂復寥寥不可多遘。

黄賓王『龍文雙脊墨』，萬曆辛亥造。有銘，自書『放言居士』，東林所稱黄正賓者是也。

紫雲閣藏墨，上書『壬寅春製』，不知姓名，亦精甚。

黄寅王『龍文雙脊墨』

吳君章『太紫重玄墨』，守玄居監製。世傳其『天峰神物』佳，余見之，亦松煙之頹者。

方澹玄『菲煙墨』，萬曆癸丑造，舊見其《墨說》，公安珂雪先生筆也。歙太常吳先生防兵于蘄，曾出以贈先孝廉，佳甚。

吳喬年『知止堂柔翰齋墨』，萬曆戊午造，圭形。

詹雲鵬『金盤露墨』，漱金。

德藻堂『水蒼玉』，上書『李園墨』。

吳蓋卿『寫經墨』，小不盈寸，上書《心經》一卷。此等殊不異，近見葉柏叟輩，亦仿此，所刻更楷。

『羣玉册府』大圓墨，不知何人製。

朱涵一『雙淳化光墨』，漱金。

汪美中『一莖草墨』，天啓甲子製。

吳叔大『天琛』，仿古著小墨。

軟劑『天琛』，仿承晏墨。

新安上色墨，亦『天琛』，此玄栗齋第一墨。其所仿『雪堂義墨』，皆以『天琛』行。

涂伯經『龍寶墨』。

吳鴻漸漱金『青麟髓墨』。

吳鴻漸『玄虬脂』，桑材里第一墨。

自朱涵一至此八墨，皆時製，所謂鄷以下無識者也。然時墨中亦有絕佳者，如『鳳池世寶』、葉玄卿『太乙玄靈』『柏叟』最上乘，皆佳。若小華道人、中山翰史諸公，余間見之，然未易得也。

昔蘇子瞻在黃，于雪堂試墨三十六丸，掄其佳者，合爲一品，名曰『雪堂義墨』。歙人吳叔大仿其意，作『義墨』三十六丸，雖不免時製，而肖形取象，物料精工。余昔珍藏之，今墨皆散去，而雪堂墨匣猶存。暇日，搜使君所藏及余家所藏舊墨贈使君者，亦得三十六丸，因以匣并遺使君貯之，亦雪堂遺意也。康熙九年人日，書于藕灣精舍。

按：使君謂宋牧仲也。

汪秀峰藏印

《前塵夢影錄》云：汪秀峰啓淑，于雍、乾時，富而好禮，所交皆知名士。凡金石書畫無不好，而篤嗜者爲古今印。嘗匯集漢印，曰《漢銅印叢》《古銅印叢》，皆巾箱本。同時諸名家所刻者，曰《飛鴻堂印譜》，五集，二十巨冊。又集古今印，曰《集古印存》，六巨冊。下綴刻人姓名，嘗以羅文版精印。又有《秋室印萃》六冊、《退齋印類》四冊，皆同時友朋製作。其最小者曰《錦囊印林》，小僅寸餘。嘗得宋錦被面，因製爲囊，盛之。前序後跋，如《印存》之例。印質爲人參、珍珠、珊瑚、瑪瑙、水晶、白玉各色。余于劫前購得兩部，皆四卷，其一歸之朱小漚太常鈞，一爲凌翁華常

易去，而皆無錦囊。先友黃心翁云，舊有印譜十一種，并續周櫟園《印人傳》。

按：《集古印存》，余曾見之，有十六册，無首尾，尚是不全本。此云六厚册，蓋分裝有厚薄也。《飛鴻堂印譜》于滬上偶見之，餘皆未見。

《歙事閑譚》卷二十一

程穆倩星宿海硯

諸惕庵九鼎云：黃海高士程穆倩家藏端硯，背隱水眼百餘，因以『星宿海』名之，自著硯銘，極佳。見惕庵所著石譜中。

《歙事閑譚》卷二十一

東坡《蘇鈞秀才帖》

陳繼儒《妮古錄》言：東坡有《蘇鈞秀才帖》云：『蘇鈞秀才，取歙氏女爲妻，宜得歙石之佳者。寄遺此硯，殆亦非絕品，豈寒士無力致之耶？然亦發墨滑潤，此外當復何求！物既以拔群爲貴，則論者不得不較精粗于流品之外，不然，則歐陽公所謂吏人磨瓦片，最快便也。』真迹藏項氏。

《歙事閑譚》卷二十一

萬年少《墨表》

萬年少壽祺，著有《墨表》一卷，不署名，但書『墨者壽道人撰』。其中歙人甚多，兹備錄之，

不復別擇。

朱熹，宋淳熙朝。升龍，淳熙年朱熹製，圓長形。

葉理，宋淳熙朝。小像；上黨碧松煙，夷陵丹砂末，蘭麝凝珍塵，精光乃堪掇，黃頭奴子葉理識，

鬢，錦囊卷之懷袖間，今日贈與蘭亭去，與來灑筆會稽山，右謫仙酬張司馬贈墨，祁門石雲

分行環書，大圓形。

宣德御墨，龍香御墨，宣德年造，八分書，圓長形。

方正，明宣德朝。碧天龍氣，金鳳鳴陽，牛舌形。又，新安振肅坊，碧天龍氣，八分書，方正

造，麟鳳文，頂荷葉，足蓮花，方長形。又，極品青煙，龜文，新安方正，笏形。

方冕，嘉靖朝。上品真煙，方正男冕印記，新安方正，捻劑，長圓形。

方激，嘉靖朝。墨精，方冕男激監製，海水子母螭，笏形。

方泳，嘉靖朝。絕品墨精，嘉靖丙辰新安方正泳製，始用根心，中加百料，磨驗清香，寫時光

潤，帶葉爪，方長形。

方鳳岡，嘉靖朝。上品清煙，八分書，方正曾孫鳳岡製，大圓形。又，文，八分飛白，寶，方

正曾孫鳳岡製，銜芝螭，笏形。

方鳳岐，嘉靖朝。極品墨精，嘉靖己未新安方正曾孫鳳岐製，行螭，笏形。又，絕品墨精，方

正曾孫鳳岐，仰螭，笏形。又，上品清煙，新安方正，鳳岐監製，銜芝螭，笏

形。

邵格之，宣德朝。至寶珍藏，邵格之監賞，長方形。又，御墨，格之氏，長方形。又，墨寶，

四螭銜尾，太上玄神，達摩渡蘆像，邵格之製，大圓形。又，神品，得隃糜之妙法，紹方翼之真傳，

八分書，海陽雲岳邵格之製，草書，大方長形。又，宣德年造，龍捧珠，格之邵氏珍藏，龍捧珠，

長圓形。又，嘉靖庚子年，臥蠶文，休邑邵格之精製，大圓長形。又，神品，邵格之製，格之小像，

頂盤螭，萬曆三年，小長方形。又，神品，玄文如犀質如玉，法沿于超邁于谷，邵格之製，笏形。

又，赤水玄珠，篆書，邵格之監製，松鶴畫，上尖下方長形。

邵青田，嘉靖朝。玉質犀文，八分書，雙闌雲角，邵青田正盈製，休邑東門人家印記，長方形。

邵青丘，嘉靖朝。昔種青門，今遺玄圃，爾祖有侯，繩其武，十岳壬寅爲友人邵青丘銘，帶葉

瓜，邵子曰乾南坤北、離東坎西、震東北、兌東南、巽西南、艮西北，自震至乾爲順，自巽至坤爲

逆，内太極圖，外八卦，分上下層八面書，八角形。又，青門遺種，邵青丘製，瓜子形。又，寶藏，

東陵侯家，篆書，青丘像，六和陳有守題，方長形。又，狀元，其堅如玉，其紋若螭，過陶公之妙，

儼李超之製，上螭下闌，香重煙清方可是，邵青丘自製，青門種瓜人家，長方形，收角。又，嘉靖

壬子邵青丘製，子母螭，金回文，休邑東門人，縈環文，青門種瓜人家印記，長方形。

邵瓊林，嘉靖朝。文昌星贊：維星有斗，運帝中央，次魁揚紀，是曰文昌；啓以淡藻，迪以

含章，垂耀金匱，司禄玉堂；皇甫汸撰，瓊林小象，神品，海陽邵瓊林製，方長形，二丸，分書。

邵氏，嘉靖朝。雲臺，草書，邵氏家藏，雲臺圖，大圓形。

羅小華，成化朝。仙芝，芝文，華道人，小篆，大圓形。又，玄霜，草書，浪中游螭文，大圓形。又，五螭文兩面，大圓形。又，青蒲幽居，浮舟，太極八卦，中圓形。又，小華山中客園，五螭文兩面，小圓形。又，龍文，小華山人，草書，雙螭兩面，塊形。又，小華山人，篆書，雙螭兩面，塊形。又，金龍捧珠，頂芝，長柱形。又，華道人墨，草篆，雲文，圓長形。又，華道人製，隸書，盤龍，小六角，方長形。又，不二齋，八分書，達摩象，方長形。又，龍文，碎塊。

汪元一，萬曆朝。神品，功圖煙閣，瑞錫玄圭，海陽汪元一製，方長形。又，功圖煙閣，瑞錫玄圭，隸書，玄神，海陽桑林里製，八分書，方長形。又，文昌象，文昌星贊，皇甫汸撰，錢穀書，瑞錫海陽汪元一製，菊花，方長形。又，唐薛稷封墨，九錫文，兩面方勝文，海陽汪元一製，方長形。

汪啓思，萬曆朝。大椿堂印，玉箸篆，兩面水浪文，汪啓思監造，方長形。

汪南石，嘉靖朝。墨精，南石子識，嘉靖乙卯汪南石造，對拱涂金螭，方長形折角。

汪仲嘉，萬曆朝。李法，萬曆丁未秋，汪仲嘉建隆復古法墨，方長形。又，李法，行書，萬曆丙午歙汪仲嘉造，龍香劑，墨寶藏，雙螭文，圓長形。又，歙景山堂藏墨，書寶，萬曆丙午歙汪仲嘉監製，不可磨，方長形。

汪海厓，嘉靖朝。極品，荷花文，墨精，嘉靖戊子汪海厓監製，方長形。

汪松庵，萬曆朝。漢宮春詩，漢宮春圖，汪松庵製，大圓形。

汪氏二仲，萬曆朝。子墨客卿，臨智永書，汪氏二仲製墨，方長形。

方旸泉，萬曆朝。方氏旸泉，玉筯印記，盤螭，方長形，上有紐。

方季康，萬曆朝。三臺五雲，方季康寶藏，萬曆癸丑年製，大方長形。

孫瑞卿，萬曆朝。墨精，新安玉泉孫瑞卿識，杏花燕子，方長折角形，上有紐。

孫繼洲，萬曆朝。新安孫繼洲製，杏花魁星，大圓形。

孫玉泉，萬曆朝。萬福攸同，雙龍八分書，下百福字，萬曆己亥年製，雙鳳，玄府璚琳，篆書，

邊梅花，頂孫玉泉，大方長形。

孫氏，萬曆朝。世掌絲綸，八分書，孫氏家藏，絲綸圖，大圓形。

佘雙松，萬曆朝。上上真煙，佘雙松製，捻劑。

潘嘉客，萬曆朝。香長龍，紫極龍光，歙潘嘉客製，小長形。

潘方凱，萬曆朝。歙潘方凱製，雙龍，大圓長形。

項玄貞，萬曆朝。碧寮樓，稚翎項氏藏，玄貞制，長形，尖上缺下。

郭胤高，萬曆朝。六龍御天頌，并圖，不蕪齋家藏，郭胤高監製，大圓形。

吳翼明，萬曆朝。萬曆丁未歲吳翼明監製，長方形。

吳民望，萬曆朝。紫金霜，兩面雙螭，蒲石齋寶藏，萬曆壬寅年製，圓長形。又，蒲石齋藏墨，

吳民望製，長形。

吳孝甫，萬曆朝。吳孝甫製，行書，松皮文，圓長形。

吳仲輝，萬曆朝。龍香，草篆，百年如石，一點如漆，萬曆丙辰年歙吳仲輝按易水法製，筯形，

二丸。

吳充符，萬曆朝。襲常齋藏，吳充符自製，捻劑。

胡玄貞，萬曆朝。竹節，古犀毗，八分書，七星，胡玄貞製，方長形，上斜折。又，龍唇，八

分書，胡玄貞製，兩面蝶，束腰蝶形。

程丙叔，萬曆朝。程丙叔監製，天雞文，青雲館，獸面雷文，方長形。

程用修，萬曆朝。世掌絲綸，絲綸圖，大國香，程用修監製，大圓形。

有字號無姓：華陽製，麟女送子，送子觀世音，以簫引鳳，小圓形。又，常和墨法，立鶴步

雲，圓形。又，鐵山道人，采琢香國玄圭，篆書，方長形，頂圓。又，伯瑛氏真賞，佛帳餘馥，方

長形。又，西隱道人，澹然齋珍藏，方長形。又，紫雪霜，八分書，契蘭堂監製，仿懷民遺墨，光

湛不浮，清若童晴，靈源，方長形，上折角。又，黑龍髓，篆書，回文欄，仰泉，騰龍翥鳳，龍鳳

文，篆書，卍字文兩邊，方稍長形。又，澹游子來，相如題：徐廣《車服》集注曰：待臣加貂蟬

者，取其清高也。乾初氏，篆書，分四行，蟬形。

無姓氏字號：碧天無際，捻劑。又，寫經墨，篆書《心經》一卷，方形。又，捻劑，圓長形。

亭館墨，竹梧館製，篆書，神品，玄文如犀質如□，法沿于超邁于□，方長形。又，香林館墨，隸

書，鳳舌形。又，介福堂，萬曆癸酉年製，圓長形。又，鼎庵，篆書，方長形。又，㲀，秋水亭官

製，二螭繞之，萬曆癸酉，墨精贊，文不在茲，惟玄惟默，嗟爾客卿，造詣精絕，圓形。戲墨，玉

池，冰山文，小圓形。又，恬愉館，守其黑爲天下式，瓜子形。又，無量亦無邊，其昌銘，新都汪

君理法古，長瓜子形。又，鳩硯，極品，鳩形。又，古狄，極品，菡萏形。又，竹胎，極品，筍形。

又，龍魚，魚形。

高麗墨附：鰲山晚煙，竹梅文，方長形。

按：此卷後附《古今墨論》，未錄。又有嘉慶甲戌戴光曾跋，言爲萬年少所輯，吳木鶴所鈔。

鮑淥飲欲刊入《知不足齋》叢書，未果。余從淥飲借得，手錄副本藏之。

《歙事閑譚》卷二十二

陳後山《古墨行》

《陳後山集》中有《古墨行》，序云：『晁無斁有李墨半丸，云裕陵故物也。往于秦少游家見李

墨，不爲文理，質如金石，亦裕陵所賜。王平甫所藏者，潘谷見之，再拜曰：「真廷珪所作也」。世

惟王四學士有之，與此爲二矣。』嗟乎！世不乏奇，乏識者耳。敬爲長句，率無斁同作。』詩云：

『秦郎所好俱第一，墨丸如漆姿如石。巧作松身與鏡面，借美于外非良質。潘翁拜跪摩老眼，一生再

見三嘆息。了知至鑒無遁形，王家舊物秦家得。今君所有亦其亞，伯仲小低猶子姪。黃金白璧孰不

有，古錦句囊那可敵。睿思殿裏春夜半，燈火闌殘歌舞散。自書細字答邊臣，萬里風塵入長算。初

聞橋山送弓劍，寧知玉碗人間見。夜光炎炎衝斗牛，會有太史占星變。人生尤物不必有，時一過目驚老醜。念子何忍遽磨硯，少待須臾圖不朽。魏衍注曰：少游之墨，嘗許先生爲他日墓志潤筆。先生嘗語衍。作此詩時，少游尚無恙，然終先逝去。明窗净几風日暖，有愁萬斛才八斗。徑須脫帽管城公，小試玉堂揮翰手。」

《歙事閑譚》卷二十三

殘本《程君房墨譜》

《程君房墨譜》，曾爲方于魯購毀，甚希見。頃得見殘本二册，刻鏤甚精，卷側有『滋蘭堂』三字。卷六皆墨贊。　首《玄元靈氣贊》，江夏郭正域撰，楷書，印曰『宗伯學士』；次《通常墨贊》，皖城吳應賓撰，行書，印曰『太史氏』、曰『丙戌進士』；次臨海王士昌撰，行書，印曰『丙戌進士』；次寶林顧起元撰，行書；次山陰張汝霖撰，楷書，印曰『司馬氏』；次豫章熊鳴夏撰，行書，印曰『丙戌進士』、曰『諫議之章』；次濟南臨邑邢侗撰，行書二篇；次豫章涂宗浚撰，行書，印曰『天垣諫議』；次郡人金忠士撰，行書，印曰『元卿』、曰『壬辰進士』；次龍門山人宋應昌撰，行書，印曰『秋官大夫』；次豫章朱多鱿撰，書，印曰『朱氏虛用』、曰『同姓諸侯王子』；次豫章祝世禄撰，草書，印曰『經略司馬』；次吳郡外史馮時可撰，行書；次吳郡王士騏撰，草書，印曰『辛未出身』、曰『咼伯氏』、次五鹿董復亨撰，行書；次吳郡嚴澄撰，行書；次趙鵬程汝圖撰，楷書，印曰『金殿傳臚』，蓋與君房同學北雍者；次縣圃蕭雲舉撰，楷書；次南樂魏廣徵撰，楷書，次耽瑞山

人江東之撰，甘泉里人詹舜臣書，楷書；次江夏丁應泰撰，楷書，印曰『丁氏元父』；次宣州梅守箕季豹撰，楷書，次中吳薛明益撰，行書，印曰『虞卿』；次江陽何起升玄聞父撰，行書，次杭州林表撰，行書。

以上書皆甚精，其未署所書人姓名者，皆撰人自書也。文皆贊墨之語。惟江東之一篇，醜詆于魯，言其『同里人奇觚氏方甲，貧而給事幼博。幼博極憐愛之，推食與食，解衣與衣，已資墨業與業。久之輸攻，悖德滋甚，且以司馬引重，橫獵時名，反噬而中幼博。幼博始復業墨，以其季君房行，破大墨之奸，供四方利用也。今上沖季入聖，宸翰天藻，上追二祖文宣之遺。尚方進御，新都稱良者三四家，君房其選也。古有賤丈夫者，未足賤矣』云云。後又引邢子愿、詹東圖之言，意亦同前。

承堯按：他篇皆言幼博即君房，此言『以其季君房行』，豈君房乃幼博弟之名耶？殊不可解。

卷五乃人官之上篇，首有鴻濛氏程大約自序，周之訓書。

其墨曰寥天一，長方形，唐鶴徵銘，劉然書。

曰修禊圖，圓形，繪圖，附大約自撰《蘭亭圖記》，劉然書。

曰注經丹，小長方形，新安汪良楨士翼銘。

曰文壁，壁形，中有『文壁』二篆字。

曰百子圖，圓形，繪圖，附大約《百子圖歌》。

曰天禄青藜，長方形，繪天禄閣及燃藜象，附朱之蕃詩、大約詩。

曰金人圖，方形，繪金人象，附于若瀛、樂和聲及大約銘贊。

曰九子墨，圓形，繪九子圖，附程涓詩。

曰蘭臺，長方形，一面繪圖，一面鑴獨醒客程大約《蘭臺銘》，附程涓巨源詩，劉然書。

曰玄香异氣，長方形，繪圖，附趙士禎贊。

曰陳玄，六合圓形，一面繪二人對坐圖，一面鑴『陳玄』二字，行書，附晉陵唐鶴徵撰《陳玄傳》。

曰夢人遺墨，方形圓角，一面鑴此四字，一面繪圖，作夢授狀，附關中盛以弘、河中孟時芬、同安許獬詩。

曰畫眉黛，橫圓形，一面鑴此三字，行書，一面繪石形，附鄒迪光詩、程涓贊。

曰石室觀書，方形，繪圖三人，作授書狀，附姚履素贊、程寰仲輔父贊、許獬詩。獬印曰『子遜』。

曰畫掌股，六角形，一面圖，一面鑴此三字，分書，附程涓贊。

曰劉佑市墨，八合圓形，一面圖，一面鑴此四字，篆書，附程涓贊。

曰君子之車，圓形，繪圖，附義與吳亮贊。

曰樹汁爲墨，圓形，附京口茅溙贊。

曰墨莊，方形，一面圖，一面鐫此二字，行書，有『獨醒客』印，附秀水朱國祚贊。

曰明發先聲，長方形，一面鐫此四字，下繪雞形，一面鐫幼博銘，旁注『君房爲丁酉解元製』。

曰結綺，圓形，中繪綺一卷。

曰纖錦圖，圓形，中書回文詩。

曰金不換，橢圓形，繪雲文，中橫鐫『金不換』三字，直鐫『萬曆甲辰年君房士芳製』十字，分二面，俱小楷書，附守玄居士贊。

以上據所見錄之，其闕者不可知矣。又余舊藏《方于魯墨譜》，卷端序贊亦數十人。汪氏二仲，各爲長篇，一時門戶，可以想見。余去歲在滬，于曹叔琴家得見《曹素功墨譜》二卷，序文甚多，刻鐫亦精，清初名人，大半皆在。

<div style="text-align: right">《歃事閑譚》卷二十三</div>

竹垞推程穆倩分書

《曝書亭集》卷十《贈鄭簠》詩，論分書中一段云：『自從鴻都石經後，工者疏密無定姿。任城學官闕里廟，羅列不少漢人碑。簠也幽尋遍摹搨，羲娥星宿摛無遺。郃陽酸棗法尤備，心之所慕手輒追。黃初以來尚行草，此道不絕眞如絲。開元君臣雖具體，邊幅漸整趨肥癡。寥寥知解八百祀，盡失古法成今斯。邇來孟津數王鐸，流傳恨少無人披。太原傅山最奇崛，魚頑鷹勢不羈。臨清周之恒，委曲也得宜。勾吳顧苓嶺譚漢，暨歙程邃名相持，未若簠也下筆兼經奇。』

按：穆倩分書，余但見其題畫十數字，極奇崛，同時論分書者多及之，至清中葉，遂無人知之矣。

《歙事閑譚》卷二十三

節錄僧六舟游歙筆記

釋六舟達受，屢游吾歙，茲節錄其《寶素室金石書畫編年錄》云：道光十六年丙申，余四十六歲，至杭州，吳康甫二尹過訪，曰：『有新安程木庵孔目洪溥，見師手揚《鼎彝全圖》，謂創從來未有之事，開金石家一奇格。木庵藏三代彝器不下千種，欲延師至彼親承品鑒』云云。余許之。木庵寓杭已二載餘，旋里，時偕赴新安者，為陳君月波庚，工于六法。二十日抵新安境。木庵與親朋，豪于揮霍可見。至其家，卸裝于木庵別墅之銅鼓齋。

時知余至而先見訪者，為歙縣明府金公鶴皋及廣文侯青甫丈雲松。丈，金陵人，書畫俱入妙品，人亦恬靜可喜，後時相過從。暇日則與月波散步溪濱，檢石子之光怪陸離者，磨礱鐫作印章，亦文玩之逸品。

聞附郭有太平十寺，所謂十寺者，蓋十房皆稱寺。內有五明寺，即漸江和尚薙染處。後山即瘞靈骨處，碣曰『梅花和尚墓』。五明僅存敗宇數椽，已不蔽風雨。至如意寺，主僧傳指精歧黃術，談論亦頗蘊藉。偶見佛堂中有石造象一，四面凝塵盈寸，拂拭視之，乃東魏天平四年靳逢受、靳央成

兄弟造象，愛莫能釋。時金鷗汀司馬重修梅花和尚墓，屬余刻記于如意寺，且傳指屢以書畫相委，竟以此爲潤筆。

又于市上得米南宮《天馬賦》絹本真迹，前有「楚國米芾」朱文印，蓋晚年筆也。後鈐「子由」朱文印，及「登聞鼓院之印」等五六方。惜無題跋，疑後人割截裝之他卷矣。月波爲余畫《負米圖》，綴于後，荷屋中丞補爲之跋。又得劉松年畫《香山九老圖卷》，後有吳芑庵小楷書《九老傳》，并足夸墨緣偉觀矣。

偶過汪王廟，見韓林兒敕撰《汪王廟碑》，後署「龍鳳四年」。因金石家所未收，亦搨存之。其文曰：

……

中秋後，木庵始出三代彝器，屬搨大屏二十四幅。又漢雁足鐙，字爲青綠所掩，欲余清拓其文。萬樊榭、翁覃溪皆誤釋。此器與孫淵如所藏建昭鐙同一製作。惟「考工工」，茲作「寺工工」，釋文云：「寺，廷也。」汪容甫《述學》曾載是鐙釋文作「寺」，在「考」「寺」之間。又有方銅釾，木庵得時，不知有款識，余并爲剔之。又有叔單鼎，其文末句云「朝夕卿乃多朋友」，亦吉金中僅見。木庵云就吉金中成語，儷七字作爲楹帖，余至今思索未就。歲暮，仍回吳郡。

……

又得宋、元名賢題南唐徐長侍篆書跋語一卷，騎省書已佚，僅存題識，亦足爲藝林珍賞。木庵又以唐解元畫《滄浪圖》贈別，紙本長卷，宋商丘中丞故物，前有鄭板橋弁首，後有錢籜石跋，款

書『正德己卯臘月八日畫于桃花庵中』。

道光二十年庚子，余五十歲，以木庵敦促至新安，于五月下旬辦裝，至六月初抵其家，仍屬搨彝鼎千種，合成四大卷……

……

道光二十二年壬寅，五十二歲，四月望始抵新安。偶購得故紳家所藏宋搨麟游未剔長廊本《九成宮醴泉銘》，手自裝治而珍襲之。又績溪友人搨贈龍鳳四年《汪王廟碑》，與歙縣本校之，文句頗有異同。又于郡城萬山觀，搜得元大德七年鑄鐵鐘，其文曰：『歙南大川胡村信士何世通，室陳氏七娘，舍鐘一口入本路蓮堂，永充供養。大德七年九月一日造，開山建立香火實際居士任普誠題。』于八月間得朱搨《王居士磚塔銘》初出土時搨本，尚泐爲二，『翹勤』，『翹』字甚明。『風吟邃潤』句，洪筠軒云『潤』乃『澗』之誤耳，不然與下『雲散危峰』不相對。後几谷爲余畫《歙州城市得碑圖》弁其端。時爲木庵搨彝器四大卷告成，即命裝池。卷高二尺五寸，長五丈餘。適其次君子漁將北行，邀諸名公題咏，故急于竣事耳。

十一月望，辭木庵歸海昌。所得珍品，如米南宮《月半帖》《與知府集賢舍人帖》及《西山書院帖》，皆墨迹。元高房山所畫《百老圖》，俱作壽者相，共卅頁，絹本，内缺四人，有柏潭孫殿撰繼皋每幅題句。又得李龍眠《白描職貢圖》一卷，卷首『諸夷朝貢』四字，李西涯書，末有趙仲穆、王達善二跋。

又得無可和尚詩翰長卷，字畫奇崛。其詩云：『龍馬成龜化鳥翔，百原大衍碎鴻荒。寱知夏至皆冬至，醫瀉南方補北方。一塞兩間何處避，四旋三折此中藏。風輪只聽雷聲起，柴火新燒古道場。』後題『游赤面石，與諸公衍易作，偶書爲乘六學人』，款書『青原道人』。裝璜成，木庵爲跋其後云：『無可和尚，爲明末詞臣中之翹楚，滄桑後，托迹空門，自廬山之青原，繼笑峰法峰，結習未忘，不廢吟咏。觀此自書題赤面石詩，語句皆見道之言，而豪氣弈弈不衰。古德云出家乃大丈夫事，信然。此紙六公于吾郡市廛塵積間覓得之，翰墨因緣，良足記也……』

《歙事閑譚》卷二十四

……

道光二十四年甲辰，五十四歲。歙州某氏爲舊收藏家，近散出，書卷畫幅，半係妙品。余得歐陽文忠公爲王文正公撰神道碑稿墨迹，字作小行楷，甚謹嚴，紙幅，尚完好。又得米南宮奉敕書《老人星賦》，係羅紋紙本，宣和間藏內府，後有米友仁審定跋。俱稀世之珍也。

程君房《寶墨齋記》

偶又見程君房《墨苑》十二卷，仍非完本也。內《玄工》一卷、《人官》一卷，俱殘。《緇黃》一卷、《儒藏》二卷、《物華》二卷，完好。餘數卷無墨圖，皆同時人投贈之作。茲錄其自撰《寶墨齋記》云：

余觀魏武，當漢之季世，宇內四分五裂，以彼雄才大略，睥睨神器，日提干戈，修馬上之業。

宜心神專有所屬，他務未遑，然猶廣招文人才士，馳騖詞翰，據鞍草檄，橫槊賦詩，故能父子兄弟，擅名鄴中。六朝以還，鮮在儷匹，益信斯道爲千秋大業，不朽盛事。揚子雲乃以雕蟲小技目之，至謂壯夫不爲，何其說之謬乎！及觀陸雲與兄機書，言三臺之上，曹公所貯石墨數十百甕。夫石墨今雖莫觀，想其形質，亦當不甚可玩，何足多藏？蓋曹氏酷嗜修文，翰墨實其所需，恒恐乏絕，故不覺其藏之多耳。向使孟德目不識書，手不作字，方將溺儒冠、焚典籍，何至藏墨于層臺閟室，以資後來好事者之標賞爲？

余爲童子時，性即嗜墨，中歲專攻其業，晚益成癖，至傾橐倒囊，一無吝惜。客有規余者，謂子破產治墨，技固殫矣，第恐玄之尚白，异日何以爲子孫計耶！余惟先世遺產不逮中人，比余修業息之，幸綦萬金，乃今畢奉墨卿，成吾所好。昔灌夫有言，侯自我得之，自我失之，亦復何恨？況余一技之精，上掩千古，家之所藏，不減三臺。嘗笑李廷珪熱松爲煤，和劑以漆，材質色澤，不足以當吾下品，徒以時無作者，橫得美名。厥後德壽、重華兩宮爭購，僅得一笏，價倍黃金，幾埒重器。使吾子孫誠能守吾遺墨，不輕畀人，焉知後世不動尚方之求而長桐鄉之價乎？且吾今日業已得當鑒賞名家，上自館閣，下至山林，更仆悉數，殆百餘曹，言人人殊，品題則一。

『殫竭心思，剖抉玄妙，前無古人，後無作者。』彭侍御熙陽云：『堅而潤，黝而光。探其閟密，其序文，則管觀察東溟云：『殫精竭思，尋真辨僞，得三昧于煙煤膠漆之間。』金黃門昆源云：

所玄解者，未易語人。』焦太史澹園云：『輕干黝黑，入硯無聲。蓋備墨之眾美，古人所未及。』宋

文學響泉云：『余嘗于高麗繭、吳江綾上試君房墨，及干，鮮明如鑒，始信仲將一點，端有此理。』宋

朱太史蘭隅云：『瑩然星燦，耿然珠圓，焰不四灼，而煙輕如碧天顥彩。』又作歌詩，有云：『托迹，疑

桐鄉與漆園，化人入火疇能燔。形銷質燼精魄分，真靈乘氣常氤氳。』顧太史鄰初云：『進于道，疑

〔按：疑通凝。〕于神，濡之而赫蹄粲，舐之而輔車芬，襲之而册府重。』屠儀部赤水云：『製作精

良，實有神授。妙解秘密，不傳之訣。經數十年後，當與李廷珪並傳。』陶太史石簣云：『古稱韋仲

將之墨一點如漆，至君房則真漆耳。』程比部人林云：『玄元若存，靈氣綿綿。栩今嗣古，其法無

前。』董太史思白云：『橫流四海，不減奚超。百年以後，無君房而有君房之墨，千年以後，無君房

之墨而有君房之名。』宋經略桐岡云：『製造精美，駕超軼谷。奪天地之工，窮人物之變。』趙太史

溟南云：『幼博之墨，諸品咸精，而玄光靈氣，幾于神化。』祝諫議石林云：『墨品毋良新都，新都

毋良幼博。墨道之興，斯集大成。』王吏部澹生云：『至于造墨之佳，冠絕昭代，未聞奚珪父子握筆

染翰若此者，公遂為千古一人矣！索得同官董太初一墨贊，此兄韵人中也，每嘆賞佳墨，以為千金

不換耳。』王山人百穀云：『佳墨一點如漆，可方仲將，無論潘李，況于魯輩哉！』又贈以詩云：

『身將墨隱非求市，老得詩名獨擅場。』邢太僕子愿云：『幼博燃漆成劑，遂擅一時光價，幾成墨

妖。』錢山人和父云：『煙草膠漆，必精必良。龍文外昭，珠涎內潤。』江中丞念所云：『幼博製墨，

表裏如一，絕類其為人，玄德茂矣。』洪太學汝含云：『堅而潤，黝而光，真二兩之煙，一點之漆，

可以書王遠，噴班孟。』吳民部白雲云：『君房氏妙解墨宗三昧，能使一滴黑水如雨頭數，周遍詞

林，得未曾有。』趙別駕仁甫云：『黝而且澤，質有其文，不計費、不惜工、不二價，以故寶擅文

壇，聲流華裔。』

賦贊，則鄒學憲愚谷云：『若煙非煙，若質無質。似香非香，似色非色。』漠漠嘿嘿，變幻恍惚。

漏元氣而涳濛，盜沆瀣之流液。』羅貴池赤城云：『純漆比色，黑玉敵勍。煙真草細，杵到膠清。』

董吏部太初云：『碧松精舍，金壺光矖。窮工極妙，入浮提局。』金侍御麗陽云：『羲之筆經，韋誕

墨方。誰其嗣之，博物君房。』豫章王孫用虛云：『千載心知，余多君房。四海手澤，無渝古歡。』

嚴比部天池云：『固元黰雲，玄趾導膩。常誕顥蒙，奚超未濟。』丁參軍衡岳云：『戕精而囊豹，文

則蔚如。含光而吐犀，神則瑩如。』薛文學虞卿云：『神哉鴻臚，不氍三昧。質有其文，窮工極技。』

詩歌，則羅武庫澄溪云：『燃焰睨高卑，銖銖亦無失。萬杵成隃糜，徽名過少室。』蕭司成玄圃

云：『不惜龍麝芬，真氣匯玄元。精比雙南金，清耦閬風仙。』于宗伯轂峰云：『煙雲氣結松爲友，

文賦名高墨作卿。』于符卿念東云：『非煙浮黝黑，入水識堅剛。易水源何盛，新都派更長。』馬文

學季聲云：『爲點爲畫色俱紫，非煙非霧毫中起。丹臺似乞青龍胎，王母疑分白鳳姊。』林民部天迪

云：『詭如滄海羅貝珍，燦如晃采開崐岑。千奇萬怪譜難盡，一片價重雙南金。』梁黃門惺田云：

『古來此技稱奚氏，玄丘更辟新安市。千廛萬井皆向玄，獨有程生噪人耳。』王太史省庵云：『掃拾

慳銖兩，調和倍討研。九蒸憐雪絲，萬杵劇霜玄。』王山人太古云：『造時夜聞鬼神泣，天地妙法秘

不得。獨耀萬古無精光，尋常一枚可敵國。』沈司馬繼山云：『帶草畫窺松外徑，墨花晴染竹間池。』

姚比部允初云：『淡煙漠漠碧雲橫，層累巍得四銖輕。彈丸珍襲授長卿，乍研龍尾瑩且清。』徐山人

興公云：『端溪石上生紫光，染濡毫素增光芒。始知製法入三昧，軼李超潘誰頡頏。』沈太史銘縝

云：『龍紋故號新安香，珪璧陸離曹位置。』鮑儀部中素云：『芬芳噴薄龍麝散，光采陸離珠璣粲。

知是沖玄靈氣鍾，蕭颯秋堂煙霧籠。』張孝廉伯起云：『古來英賢負奇癖，稽生之鍛阮生屐。後此復

見程鴻臚，親杵玄霜點膠漆。』

以上諸公，俱稱博物君子，于余或丘里親故、或湖海雲萍、或一時傾蓋，或千里神交、或承倒

屣延納，或蒙虛左招尋、或緣墨卿介紹、或奉詞壇鞭彌，臭味既同，獎詡備至，污不阿好，何由臻

此，然天實啟之，非余始念所及也。竊惟吾鄉素封，十室而九，上者擁資鉅萬，次者亦絫數百千金

錦繡充于篋笥，玩好溢于齋閣，自謂陶朱猗頓，意氣揚揚，乃若青雲之士，率以銅臭目之，間與往

還，不過叙問寒暄而已。吾尚玄如楊子，守黑如老氏。身雖被放，而神日益王，業雖就寢，而名日

益起。至公卿忘其貴，燕郢忘其遙，履舄填門，竿牘盈几，爭持文綺白鋌易吾墨，一函數挺，不啻

空青水碧，珊瑚木難。由是觀之，盛世所寶，誠在此而不在彼矣。顧所居湫隘，雖不敢望漳河雀臺，

乃桐煙妙製，大非石墨可比。因取先祠之東，隙地方丈，特置一室，貯墨百柜，以待四方賢豪長者

之求，且以遺吾後世所不知者何人，遂自署曰『寶墨齋』，仍撮群公贈言而爲之記。萬曆甲辰菊日，

玄玄子程大約書于二西室。

按：程君房墨圖，皆出于南羽之手，其佳者旁有印章爲識。方于魯墨圖，則南羽、左千二人分繪，刻鏤皆精絕。惟方之圖式，半由程出耳。

《歙事閑譚》卷二十六

方胥成撰《程君房墨歌》

方胥成問孝有《程君房墨歌》，甚佳，載《墨苑》中，書字亦奇古。茲錄之云：

子墨之墨徒言墨，君房之墨學不得。入手人疑象罔珠，沾袍客似烏衣國。猶過玄圃玄，不數黑山黑。墨翟見之失顏色，朝朝洗硯寒潭中。潭中赤鯉化蒼龍，謾以鐵冠光比漆。何煩使者色稱松，覽鏡嗟嗟頭白矣。點染頭須自驚美，老叟笑爲黔首夫。山妻誤作青年子，夜夢彩毫花，朝來揮灑日西斜。壁畫蛟而爲蜥，帛塗雀而成鴉。黎色掩珪，緇液透壁，靈氣入空空不碧。詎弱水之可儔，終一染而難易。易水遺則胡爲乎？君房之墨古所無。君房之墨古所無，他季一寸千金沽。友弟方問孝具草。

《歙事閑譚》卷二十六

《鑒古齋墨藪》

吾鄉墨業，程、方後有曹素功，曹氏後有汪近聖。曹氏墨譜，余去歲在滬曾見二冊，皆同時人贊頌之作，清初諸知名之士網羅甚備，惟無墨式，疑亦非完本也。近聖績人，設肆于郡城，曰『鑒古齋』，初備于曹氏，其製墨乃受法于曹氏者。乾隆辛酉，詔論和碩親王、多羅慎郡王，命江寧織造

府以某移咨布政使司，托某募新安名手製墨。近聖之次子惟高應詔入都，教習製墨十函，稱旨，命

再造十函，于癸亥二月造成，仍著江寧織造料理南歸，由是汪氏名大著。所著《墨藪》，有乾隆十三

年江右分巡使者恕齋明晟序，乾隆壬申趙青黎序，乾隆辛卯程景伊序，及蓀圃張佩芳、畹香江蘭、

新安郡守峻亮、山陰丁淑鑒、歙縣知縣。山左劉晉、嘉慶戊午休寧知縣。恒齋王家景、詩庵居士法式善、

嘉慶五年。海上李懿曾等序。題贊者有古吳周天式、蘭水李升齡、古郎州唐惟安、延令蕭昌、宣城梅

北頤、淳安賦溪方粲如，乾隆十五年，時年八十。澄江夏宗瀾、扶風馬豫、山陰范忠、西蜀李鹽梅、乾

隆庚申。蜀北胡翠仁、香幢方寶蓮、題贈君蔚、炳宇昆仲。并山吳珏、嚴江雪瓢老人方粹然、箑谷黃金

雲程在嶸、宛中閔道隆、簡堂江炯、秀水鄭虎文、西泠新堂萬光前、鯉庭胡學禮、竹西江恂、上元陳光國諸人。

茲錄金輔之一贊，以概其餘。贊云：『石墨不傳，松煙斯盛。魏推韋誕，唐重奚超。墨世其家，

潘谷忍隔囊之室；侯錫其爵，文嵩著處晦之文。宣和厥有桐膏，沈括別開石燭。客卿代有，何讓嬴

秦，太守風高，獨傳薛稷。輕清溫潤，萬初特峙于元；翰苑芳徽，三昧深蘄于古。勝國著四家之

譜，熙朝萃百氏之奇。曹翁既專美于前，汪君乃標新于繼。聲遲清響，搗萬杵兮金堅；妙到色香，

試一螺如漆點。奚恨隃糜不再？空留段氏餘思；直教松使重來，頻到御前萬歲。藏十年之篋，製成

龍脊之雙；殊九子之名，煤占天關之一。固宜尚方貢獻，見賞楓宸；佇看造作精良，聲揚海甸矣。

西莊金榜拜撰。』

其墨式，則有，即墨吉貨刀，爲江德量造，有秋史題詩。烏玉葉，爲石舟孫蟠造，有石舟題

贊。八卦配十色圖，有易園程步矩題贊。心經寶墨，爲江蘭造，一面佛象，上書『如何是父母未生

前本來面目』，一面《心經》。又涵春書屋珍藏墨，亦爲江蘭造。金塗塔墨，一面象金塗塔，一面楷

書『乾隆壬子浴佛日，巴尉（慰）』祖子安、黃洙依宣、胡唐壽客、朱文翰見庵、黃鉞左君、紫陽山

館觀錢忠懿王金塗塔搨本，因縮摹四面之一，同造墨』。有巴、黃五人聯句題詩。又有開天容、圭璧

光、天膏、麝香月、千秋光、夫子璧、青麟髓、青雲路、漱金諸式，近尚通行者，皆創始于汪氏，

惟皆小品，無程、方鉅製矣。

各墨上題銘及別題贊者，有張書勛、鄭虎文、趙青藜、東墅謝墉、緝園汪承煊、長洲錢棨、謹

齋江昀、婁東朱衣、古鄜周濂、秀水沈叔埏、雲間徐長發、申江徐慰祖、宛田汪佩蘭、狷莾江文熙、

朗陵劉琦、震亭曹學詩、海陽吳錫齡、乙未狀元。石枰江元贊、澹中胡瑝、瑤山黃駿、振堂陳作聖、

莼溪陳庭學諸人。

其御製羅漢贊墨、御製西湖名勝圖詩墨、御製重排石鼓文墨、輞川圖詩墨，則皆進呈物。又有

黃山圖墨，繪三十六峰，各繫以詩。趙青藜、王爲俊、碧山巖鵬、大興朱珪、長白麟慶，爲題贊并

詩。朱石君詩注言：『余先兄竹君先生視學此幫（邦），曾爲黃山之遊，與賓從酬唱題咏甚多。追余

建節于此，未暇一爲遊暢，以續舊蹤，至今神往。』麟慶詩，則作于道光四年矣。

又有新安大好山水圖墨：一郡城斗山、二郡城萬山、三郡城烏聊、四郡東問政、五郡南紫陽、

六郡南漁梁、七郡西西干、八郡北東山、九歙飛布、十歙歙浦、十一歙練江、十二歙筐南、十三歙岑山、十四歙鳳山、十五歙古巖、十六歙紫霞、十七歙靈山、十八歙黃海、十九休齊雲、二十休松蘿、二十一休古城、二十二休落石、二十三婺龍尾、二十四婺高湖、二十五祁山、二十六祁閶門、二十七黟桃源、二十八黟淋瀝、二十九績石照、三十績翠眉、三十一績玉屏、三十二績祥雲，各繫以贊。

又有乾隆丙午新安郡守汝和宋思仁，及長洲宋林、良齋王懿德、餘暨鄭琦、北平董世明、宣城孫彥碩諸人題贊。不俱錄。

《歙事閒譚》卷二十六

《函璞齋墨苑》

與汪近聖同時以墨名者，爲汪節庵，歙人，其譜名《函璞齋墨苑》。有御製耕織圖墨，極工細，一面圖，一面阮元書御製詩。爲之題識者，有聽濤金士松、渭厓吉夢熊、乾隆癸丑。菁原曹文埴、乾隆乙酉。韓城王杰、乾隆庚戌。蔗林董誥、南州彭元瑞、南畇吳甸華、鄱陽陳其松、鶴樵程國仁、音田程振甲、乾隆乙酉。內閣侍讀方大川、錢唐梁同書、臨川李傳熊、東里盧文弨、苕溪丁杰、蔚亭熊枚、雪坪程嘉謨、書巢胡德琳、儷笙曹振鏞、江寧韓廷秀、芸臺阮元諸人。

茲錄阮元贊云：『宣歙墨派，與易水代興。在今名第一者，爲節庵汪氏。余暇日研經輒試之，翠色冷光，浮映藤簡，因令製以充貢焉。嘗謂東坡所品十三種，奚祖而下，斷珪零落，今世殆難復

見。賞鑒家審對膠法，但得純用遠煙不事外飾者，斯可寶貴。歙前代首稱羅秘書，而方于魯以後來居上。按二芝三極諸品，良由人工精至，非以珍珠香麝取重；節庵其嫡傳也。因作贊曰：堅而不漬，芳而能華。青藜凝焰，碧梧影華。星潭雲霧，豹囊龍蛇。潞國時乞，公擇屢嗟。永守其黑，眾善一家。』

彭元瑞贊云：『漆書既邈，墨品聿彰。隃糜紀地，麝月名堂。昔稱易水，近推古郪。松灶法變，桐膏製良。析草微焰，節煙輕芳。鳴礴繕性，調液葆光。若九轉藥，如百煉剛。節庵之墨，與名同香。』

曹齋原詩云：『吾鄉松丸天下美，良工藉藉相繼起。近百年來推吾宗，潘谷萬初與齊軌。豹囊蓄弗如東坡，昔所什襲嗟罄矣。節庵好我投一螺，試以羅文舊龍尾。果然古法今尚存，光可射人馥滿紙。搗經萬杵玄霜堅，琢就寸圭烏玉比。憶從老超獨擅長，父亦僅可傳之子。踵其後者羅秘書，搜煙和膠有遺訾。匠心克運藝乃精，方而曹復更兩氏。此中妙手非易逢，識者不輕爲譽毀。研犀研泥自判然，誰歟賤自徒貴耳。節庵知名莫恨晚，我欲珍同五代史。』 《歗事閑譚》卷二十六

《酣咏齋墨贊》

《酣咏齋墨贊》僅見二紙，一爲林則徐詩，一爲徐輔贊，爲潘秀川題。徐詩有『潘衡雅擅製松煙，激賞曾邀玉局仙。谷也代興參密諦，多君家法得薪傳』之句，其結句云『山舟學士筆如椽，酣

咏顔齋署榜懸。藝苑他時修墨史，密庵函璞合同編』。徐稱秀川爲『二兄老友』，殆亦嚴市潘氏也。

《金塗塔墨聯句詩》

《金塗塔墨聯句詩》序云：『乾隆壬子浴佛日，巴慰祖子安、黃洙依宣、胡唐壽客、朱文翰見庵，集黃鉞左田紫陽山館，觀金塗塔搨本，屬鑒古齋製墨紀事。閱十日墨成，因聯句題其《墨藪》』詩云：『湟石漆樹抽秘妍，巴慰祖。斮髓瀝瀝言五千。道藏釋藏貫一義，黃鉞。更從搨本摹新鮮。舍利布施鑄範仿，黃洙。恒沙示現詩歌傳。款識辨核博古注，胡唐。形模精致良工硯。凹者鏤飾凸者質，朱文翰。圖則刻畫書則鐫。光明不夜燃燈火，慰祖。香雲蓋結旃檀煙。灌以神酥醍醐酒，鉞。杵之猛力金剛禪。積絮成就合四大，洙。莊嚴微妙朝諸天。幢非尊勝足頂禮，唐。碑如多寶相後先。净室心同發蘭臭，文翰。福田利斷凝金堅。水滴嘆生法露潤，慰祖。硯磚仰取摩崖巓。如意指揮搦斑管，鉞。貝葉翻譯鋪蠻箋。不妨守黑知白業，洙。有時散花開青蓮。我輩作根雖色相，唐。得兹如願俱因緣。汪君製造本佳絕，文翰。仲將楷則思緬然。豹囊未啓拜潘谷，慰祖。龜名別染懷傳玄。乾膠五兩配悉稱，鉞。碎玉一一珍弗金。縮臨獵碣娛翰墨，洙。子安曾于甲辰春造石鼓墨。恍睹籀篆承周宣。薈萃眾美號神品，唐。苕窅古訓嗤時賢。印譜近軼方程軌，文翰。題咏遠比徐庚肩。加以斯墨特奇創，慰祖。無窮妙諦紛羅駢。桃花空雨證佛果，鉞。潭水指月忘言詮。浮圖功德浩莫并，洙。寫經廣

許承堯

播觀咽填。重教補入鎪華錄，唐。與金塗塔壽萬年。文翰。』

《餘清齋帖》

餘清齋所刻各帖：館本王右軍《十七帖》，唐人雙鈎本，有宋濂等跋。吳用卿跋云：『解無畏雙鈎，褚河南校定，當爲天下《十七帖》第一，今入之内府，因摹上石。』王右軍《鴨頭帖》，有宋紹興御題。王右軍《胡母帖》，有董其昌等跋。王右軍《行穰帖》，有董跋，并釋文。王右軍《思想帖》，有趙孟頫、文徵明等跋。吳用卿跋云：『余萬曆癸未入都，聞兵部稽泰峰家藏右軍《思想帖》《快雪帖》，當時求一見不可得。越廿年，家弟國日應試南都，過惠山訪稽君遺物，乃幸得此。』王右軍《遲汝帖》《霜寒帖》《蘭亭帖》，《蘭亭》即董跋以爲虞永興臨摹者。王右軍《黄庭》《樂毅》按即《官奴帖》。《曼倩》三楷帖，《曼倩》有米跋，云是唐臨，餘皆有董跋，或用卿自跋。王大令《蘭草帖》《東山帖》《中秋帖》，有董跋、楊不棄跋。王絢《伯遠帖》，有董、楊跋及用卿自跋。虞伯施《積時帖》、智永書《歸田賦》、孫過庭書《千文》、顏魯公書《明遠帖》、蘇東坡書《赤壁賦》、米南宮書《千文》，又臨王右軍《至洛帖》，跋多不錄，皆刻于萬曆中。用卿跋云：『余友楊不棄氏，得古人摹書法，雙鈎入石，是諸帖皆不棄所鈎摹也。』同時與用卿同鑒賞者，董、楊及陳繼儒外，有吳孝父治、吳景伯國遜，時時見其印章。又『餘清齋』三字額，亦董書。吳，豐南人。今原石在巖寺鮑蔚文家。

《清鑒堂帖》

《清鑒堂帖》，乃吳周生所刻。周生名楨，莘墟人，與吳用卿同時而略遲，故刻帖多崇禎初上石。

周生亦與董玄宰、陳眉公交好，所刻皆經董、陳鑒定評跋。其帖目較《餘清》爲多，鈎摹亦精。首

《澄清堂王帖》上下二巨卷，次《黃庭》《曼倩》《曹娥》《樂毅》四楷帖，又虞書《破邪論》《汝南公

主墓志》，褚書《陰符經》《靈寶度人經》，歐書《般若波羅〔蜜〕多心經》，顏書《祭侄文》，懷素書

《苦筍帖》，杜甫書《謁玄元皇帝廟詩》，王維、王縉、裴迪《青龍寺彈碁詩》。中惟杜書最不可信，

董跋已明言之。王、裴詩亦可疑，董跋言『昔日詩畫合璧，余曾見之，今畫去而詩存，不然足惜，

畫固僞也。』其語亦婉而多諷矣。又次爲《蘇黃尺牘》、米南宮書《七帖》及《蕭間堂叙》、趙吳興書

《過秦論》，餘皆董、陳投贈之作矣。董作《墨禪軒説》寄吳周生，文極長，歷叙所見古人名迹。後

有陳眉公、吳士奇、陳元素、凌世韶、項子立、汪宗魯、程伸、許立禮諸人跋，半謂思翁隱以衣鉢

付周生，蓋周生亦以書名也。

陳爲周生之祖懷野翁作《德求堂記》，又作序贈周生，略言：周生新安世家，其先曰少微，舉

進士于唐。曰靖，擢省元于宋。入明，有清江公寧宣，佐于忠肅定土木之變。中子紳，季子紋，皆

孝廉，位通顯。孫翰章，成化甲辰進士，官侍御有聲。今周生好稱説祖先，孝友樂善，昵古讀書，

辟園娛親，環溝池，布竹木，而所藏法書名畫不勝記，朝夕臨摹，饑以之代肉，寒以之代裘云云。

揄揚甚至。

又《吳氏修墓記》，范允臨篆額，董書。《幸墟重修祖母墓記》，郡人何如寵篆額，陳書。『清鑒

堂』額，董書，石今在豐南吳氏祠中。

<div style="text-align:right">《歙事閒譚》卷二十八</div>

《安素軒帖》

安素軒石刻，棠樾鮑氏所爲也，中有《歙縣鮑氏圖記》。余所藏只三種：一唐人楷書《般若波

羅蜜多心經》，有注，全共五葉，首葉元微缺，旁注『唐二册』。一董其昌楷書《妙法蓮華經》，十

葉，未全，旁注『明三册』。一祝允明楷書《四十二章經》，四葉，全，旁注『明四册』，後有祝允明

跋，鈎摹甚工。惟既注明『唐二』『明三』『明四』，則當然不止此三種。今原石久易主，不知何往。

當日凡刻若干種，亦不可考矣。

<div style="text-align:right">《歙事閒譚》卷二十八</div>

唐模鏡亭刻石

吾村唐模鏡亭中刻石，皆長幅，鈎勒甚精。中六石略短，朱熹、蘇軾、倪元璐、趙孟頫、文徵

明、查士標，皆行草書。旁十二石甚長，米芾、蔡襄、黃庭堅、董其昌、祝允明、羅洪先、羅牧、

程京萼、陳奕禧、八大山人，皆行草書；陸一岳，篆書，鄭簠，分書。不著刻石人姓名及年月。

以意度之，當是乾隆初所刻，選擇精，皆真迹。石亦堅美，今尚完好無缺。聞父老言，洪楊亂時，

幾爲湘人拆去，以石笨重，艱于遠運而罷。

史閣部爲江文石書《雲洲子歌》

江文石《止庵文集》，有《上史閣部書》。頃見黃賓虹所藏，有史閣部所書《雲洲子歌》，款書：『崇禎己亥夏六月，偶過文石兄寓齋，出素紙索書，因錄舊句請正。道鄰可法記。』前有胡西甫長庚篆書題額，有同邑項芝房小天籟閣收藏印。書筆勁拔，真迹無疑。江、史以氣類訂交，于此可證。

《歙事閑譚》卷二十八

歙縣無名之書畫家

江壽，字壽生。余得其行草巨冊，臨右軍《十七帖》、孫過庭《書譜》及祝希哲《古詩十九首》、王孟津八札，遒逸雅潔，工力甚深。有印曰『越國王孫』，又曰『名壽字壽一字壽生』。余族人尚卿家藏有黃山谷口王勛畫，上有題句云：『蕩滌人間萬斛塵，飛泉百尺下嶙峋。道人心自同山靜，一任潺湲去海濱。』款署『滌生道長先生屬題』。下款只『壽生』二字，當即其人。惟滌生與王勛，皆不知何人。王勛畫絕似吳定。又吳邦治《鶴關文剩》中有論印篇，爲汪生壽作，稱汪生工書，由華亭入吳興，并通漢分章草，在揚州有名。是壽生亦康熙時人，當是歙產也。

汪煉，字心冶，一字篔塱。余得其真行書數紙。真書頗似王良常，行書亦蒼老。印是徽派，甚

工。疑歙人，亦無可考。

吳雲蒸，字立民。余得其大篆七言楹帖。款書『濟和三兄雅屬，集鐘鼎文就正』。下款『豐樂溪吳雲蒸書』。篆法工雅，極似胡城東。按：立民于道光十九年曾爲朱理堂廉題《毛詩補禮》，書面自稱『後學』，自是城東同時人。

許文震，字味琴，工篆書。巴達生，字小實，子安先生後，工隸書。曹塈，字夢猿，工隸書。

汪允中，字藝梅，工行書。皆道光時歙人。汪爲揭田人。余得小屏書六幅，內四幅爲上四人所書，二幅爲程雅扶、鮑桐舟書。程工篆書，鮑眞書學歐陽，人皆知之。上四人則知者鮮矣。

澄心紙

新安四寶，澄心紙其一也。譚者每嗤笑，以爲失實。頃讀梅聖俞《宛陵集》，卷三十五有《謝潘歙州寄紙三百番石硯一枚》詩，可爲確證。詩云：『永叔新詩笑原父，不將澄心紙寄予。澄心紙出新安郡，臘月熟冰滑有餘。潘侯不獨能致紙，羅紋細硯鎪龍尾。墨花磨碧涵鼠鬚，玉方舞盤蛇與虺。其紙如彼硯如此，窮儒有之應臘鬼。』

按：此詩明言澄心紙出新安郡，能令群疑盡釋，惜造紙法今已失傳也。

《職思堂法帖》

《職思堂法帖》四卷，康熙十一年壬子夏五月新安江氏摹勒上石，有印曰『江湄一字秋水』，又曰『江壯志澤民氏鑒定』，又曰『空翠閣書畫印』，又曰『二石道人』，又曰『孟明』。勒石者，爲旌德劉御李、湯國干、湯國元、湯元耀、湯文棟、湯泉海等。所刻爲王右軍《雨後帖》，有董玄宰、鄒衣白，王濟之等跋；鍾太傅《宣示帖》、顏魯公《十二筆法》，有米元章、趙子昂、倪雲林跋；鍾紹京寫經，有長洲韓逢禧跋；歐陽率更臨《黃庭經》、米元章九札、倪瓚、王蒙等《和陳惟寅懷古》六詩，有王濟之跋；，又朱文公、蘇、黃、蔡襄、米芾、蔡京諸人書。江秋水未知何人，俟考。

《歙事閑譚》卷三十一

明人舊《歙志·藝能傳》

于許甄夏家，見明人舊《歙志》一册。書已不傳，且首尾俱缺，惟卷九《藝能傳》尚存。詞雖蕉雜，而多佚聞。茲節錄之：

劉然，字季然，亦字子布，又字子矜，新安衛人。爲郡諸生，家貧，工舉子業，挑達不羈。有口才，善謔。獨工小楷，每試文不必極工，字則壓卷，主司輒置高等。兼善行書諸體。汪伯玉司馬爲人作傳狀，輒令書之。主家則奉資，家稍給。苦無法帖，賴二仲假之，故晚年筆時有古意。亦能

詩，而乏苦思。有子騫，字亭伯，傳其學。而汪昶、明仲諸人，皆其派也。

黃尚文，字無文，縣城黃家塢人。家徒四壁，有古柏一株，因號『三操』，則指其蒌母并自指也。工書，小楷行草俱擅長，而于《蘭亭》《聖教序》深得其妙……

吳良止，字仲足，亦字未央。工刻印，銅款特精，筆筆古文漢法，莊嚴遒勁，畫一截然，真如舊章出土，不復可辨。同時有休寧何震長卿，傳文壽承一派，解散局束，天趣超然，故是獨造，且復出藍。二人角立，評者曰：『仲足無邪氣，長卿有逸品。』仲足晚以山人稱，詩非其至也，而出其餘作八分書，時有別趣。其子其徒，俱傳其學。

陳茂，字子木，亦字柴中，縣城上路人，工小楷。忽悟長卿刻印之趣，爲數章，假長卿款。托人示長卿，長卿信爲己作。其人告之，長卿苦不信。尋而遇之函中，面試焉，因大賞曰：『子真吾徒也』。旋以貧病，先長卿死。

郭則澐

（1881—1947）

字嘯麓，號蟄雲。閩侯（今福建福州）人。清光緒二十九年（1903）進士，選庶吉士，歷官浙江溫處道、銓敘局局長等。民國時任國務院秘書長、僑務局總裁等職。工書法，好著述。著有《龍顧山房全集》《十朝詩乘》《清詩玉屑》等。

《家乘述聞》六卷，叙述家史，《竹軒零拾》六卷，雜記古今典制、禮俗考據，《各種雜稿》一卷，論述清詩。以上三種收入《郭則澐遺稿三種》。此據天津古籍出版社《北京大學圖書館館藏稿本叢書》影印稿本整理收録。

鹿泉公工書，嘗論作書之訣，云：『不可因起筆不佳而隨意成字，不可因首字不佳而隨意成行。』其論通于立身處世。甲子應京兆試，首藝成，以示同號生某，某曰：『文則佳矣，然未必制勝。何不透揮古注，偏師奪隘，可決售也。』公從之，別作，復示某，某爲擊節。既而曰：『君乃敢悍然背朱耶？』公聞言大悔，然已填卷，不可易。自分必黜，二、三場欲不入試，戚友力勸乃入，俱草草。闈中得公文，奇賞之，已擬南元，及閲二、三場，殊不稱，累抑至六十七名。揭曉，謁主

司，房考，皆嗟惜。公益悔，未能踐其論書之說。自是文字益不苟，尤精殿體書，知者咸期以鼎甲。公亦盛自負，乃累阨春官。嘗詣某探花夜話，評楷法入細，聞窗外有竊笑聲，出視無人，蓋鬼之見訕，知其無望承明云。

《郭則澐遺稿三種·家乘述聞》卷二

則澐藏有中丞公手鈔《十三經》，蓋主講鼇峰時所書，楷法謹嚴，猶見垂紳正笏之度。近年裝池藏弆，襲以香楠，遍徵沽上名流題咏。李子申提學賦長古四十韵云：『毅廟之初歲，海宇甫乂康。征伐十餘載，驅除豺與狼。養士收儒效，文治軼漢唐。湘鄉實柄國，威鳳鳴朝陽。一時賢俊輩，濟濟升廟廊。彈冠慶得人，選吏守封疆。侯官中丞公，秉節臨武昌。經術飾吏事，下車求循良。世父時作宰，受知列門牆。趨庭詔小子，有德民不忘。携拜清端祠，謂公足頡頏。至今江漢地，去思歌甘棠。忽焉五十年，陵見東海桑。在都識公孫，携手歲寒堂。曾孫居海濱，避地共一方。文社集儔侶，近局傾壺觴。栩樓飲初罷，出示緗緗囊。蕭然起相告，中有手澤藏。課士得餘暇，深懼所業荒。道高易致毀，罷去還家鄉。鼇峰主講席，有如闗西楊。在昔夕坐山房，手寫此經文，不知幾逢霜。展卷駭光采，開函發古香。心筆兩俱正，字字端且莊。在昔拙老人，書名動聖皇。公書獨傳家，子孫守青箱。老輩篤古心，先後遙相望。公家有積德，流衍世澤長。科第踵相接，纍代垂芬芳。忽復生感喟，斯文擊綱常。我生胡不辰，乃逢世佹攘。人道同牛馬，賦性如牛羊。語言學兜離，文字重斜行。禍變有繇起，弁髦先典章。

效彼焚書酷，廢經邪説倡。誰與挽斯劫，起視何茫茫。天地終不變，吾道希重光。」子申之伯父，出

公門下，喻公以于清端，詩雖樸質，獨見真贄。又徐芷升觀察詩云：『吾聞南齊蕭宣禮，巾箱五經

輝朱邸。蠅頭細書不憚煩，萬古文字抱根柢。又聞唐有柳諭蒙，手鈔九經楷尤工。新舊書咸紀此事，

可惜精卷隨飄風。中興郭公八州督，在官寫書邁前躅。清香畫戟退食閑，經十有三皆手錄。拈毫精

整界烏絲，五十九萬字繁縟。想當官閣告書成，定有赤虹化黄玉。公昔從事曾湘鄉，并以方召兼偓

商。經史百家曾猶雜，公獨專經垂聲香。阮傅校勘具專長，椒園正字與頡頑。公雖箸纂不多辦，嘮

嘮言皆經籍光。鰲峰垂教公老矣，端以經訓致濟美。書種堂與書香窠，清風累葉鳴珂起。即今萬事

盡滄桑，遺簡猶將百世俟。後昆規矩守高曾，自習經畚勤鋤理。從知不廢江河流，豈獨傳家資衣被。

沅也立雪從公孫，餘韵猶喜窺前尊。得觀蒫蓀本重自愧，童習白紛空緟帉」。芷升，文安公經濟特科所

取士也。又郭詞伯同年二律云：『舊德一經傳，清塵矚後先。祇今披篋笥，從古勝莊田。吳楚流恩

澤，文章在講筵。丁家八千卷，有美詎能專。和宣滋保世，寧止說三君。棠茂方垂蔭，槐高已截雲。

置書全令器，披簿鬱奇芬。信矣能繩武，兢兢此典墳。』掞發經腴，各擅其勝。謹撮録之。餘子佳作

尚多，不能悉紀。

《郭則澐遺稿三種·家乘述聞》卷六

　　《會典》有《墨作則例》。章氏《四當齋集》謂：自趙宋以後，凡内廷所供，皆取給歙産。康熙

中，内府始鳩工自製。乾隆初，又調取墨工汪惟高等，盡採其法。按：宋時有墨務官者，固爲製墨

而設，特非製于內府。其時禁中板刻古法帖，皆用歙州貢墨搨之，見黃庭堅跋。至製墨之法，宋李孝美、晁補之雖有著述，未盡其詳。至明沈繼孫身歷其事，爲《墨法集要》一書，始爲後來造墨之矩。至方�玄《墨海》，乃集大成。

《郭則澐遺稿三種・竹軒零拾》卷四

王獻之變右軍行書，曰『破體書』。今通稱俗書之不合楷法者，皆曰『破體』，本此。按：宋曾敏行《獨醒雜志》云：『凡學書當先學偏旁，上下左右與其近似者，熟一偏旁則數十字易作矣。凡作字宜和墨調筆，使毫墨相受，燥潤適宜。紙平身正，腕定指固，則結字有準矣。』宋時已深究書法如此，後來所謂卷摺工夫，不出此數語也。

《郭則澐遺稿三種・竹軒零拾》卷四